조각조각 미학 일기

조각조각 미학 일기

미학생활자가 바라본 미술, 음악, 영화

초판 인쇄 2023. 11. 17
초판 발행 2023. 11. 24

지은이 편린
펴낸이 지미정

편집 강지수, 문혜영
디자인 김윤희, 조예진
마케팅 권순민, 김예진, 박장희

펴낸곳 미술문화 | **주소** 경기도 고양시 일산동구 고양대로1021번길 33(스타타워 3차), 402호
전화 02)335-2964 | **팩스** 031)901-2965 | **홈페이지** www.misulmun.co.kr
이메일 misulmun@misulmun.co.kr | **포스트** https://post.naver.com/misulmun2012
인스타그램 @misul_munhwa
등록번호 제2014-000189호 | **등록일** 1994.3.30

 이 도서는 한국출판문화산업진흥원의
'2023년 우수출판콘텐츠 제작 지원' 사업 선정작입니다.

ISBN 979-11-92768-15-1(03600)

조각조각 미학 일기

미학생활자가 바라본 미술 음악 영화

편린 지음

미술문화
MISULMUNHWA

차례

들어가는 글

저는 미학을 공부하는 사람입니다. "미학을 공부하는 사람"이라고 저를 소개하면, 웬만해서는 한번에 이해하지 못하고 다시 물어 옵니다. "아, 미학…! 그런데 실례지만 그게 뭘 공부하는 학문이죠?" 물론 저는 이 질문이 아주 익숙합니다. 보통은 "예술 플러스 철학입니다"라고 대답합니다(물론 그렇지 않습니다). 이보다 조금 더 성의 있게, 구체적으로 대답하게 되는 경우 저의 대답은 다음과 같이 정해져 있습니다. "미와 예술에 대한 문제를 철학적 방법론을 통하여 연구하는 학문이에요." 그렇게 한 호흡으로 대답하면, 대개는 "아……" 하고는 더 묻지 않더군요.

제 나름대로 미학이라는 학문을 정의하는 것이 용납된다면 저는 반복해서 읊어 온 저 딱딱한 멘트에서 벗어나, 거기에서 심지어는 '미'와 '예술'이라는 단어까지도 빼버리고, 다음과 같이 말하려 합니다. 미학은, '말할 수 없는 것을 말하는 학문'입니다. 저는 이 책을 통해서 그 사실을 말해 보고자 합니다.

그런데 '말할 수 없는 것을 말하'는 것이란 대체 무슨 의미이겠습니까? 게다가 이것은 논리적으로 말이 되지 않는 문장이 아닌가요? 이 모호하고 말장난 같기도 한 문장을, 조금이나마 풀어서 설명해 보겠습니다. '말할 수 없는 것'이란 우리의 감각을 통해

우리에게 전해진, 우리 앞 그리고 우리 안에 놓여 있는 무엇입니다. 어느 날 고개 돌려 본 석양, 어느 여름 밤 발을 담갔던 바닷물의 차가움, 이별을 말하고 돌아오던 길거리의 휘황찬란한 불빛들, 풀밭에 누워서 듣던 노래, 어느 뒷골목에 쭈그리고 앉아서 보았던 가로등, 그 아래 벌레들의 어지러운 군무, 그 얇은 날개에서 부서지던 빛의 조각들, 미술관에서 나도 모르게 30분 내내 바라보고 서 있었던 어떤 그림, 저항할 수 없이 눈물을 줄줄 흘렸던 영화, 그 영화에 겹쳐 대 보았던 나의 지난 시간들, 그 시간마다에 녹아 들어간 소리, 냄새, 빛깔과 촉감들.

당신은 그것에 대해 말할 수 있습니까? 말로 다 할 수 있습니까?

물론 일상적인 감각 경험 하나하나가 엄청난 밀도를 가지지는 않습니다. 그랬다면 아마 우리 뇌는 과부하에 걸려 버렸겠지요. 우리는 비몽사몽간에 양치질하는 순간의 감각을 5분이면 잊습니다. 어제처럼 오늘도 탔던 그 지하철 속의 감각을 5분이면 잊습니다. 12시면 밥을 먹고 카페에 가서 커피를 한 잔 주문하는 순간의 감각을 5분이면 잊습니다. 시간이 지나고 돌이켜 보면, 세 달 전 화요일에 지하철에 탔던 감각과 그다음 날인 수요일에 지하철에 탔던 감각을 명확히 구분하여 기억하는 사람은 거의 없을 것입니다. 그런

순간들의 감각이 우리에게 보여주는 옅은 이미지들은 우리의 마음 속 클립보드에 임시 저장되었다가 휘발되는 듯합니다.

그러나 어떤 결정적인, 순간이 있습니다. 이를테면 제가 5년 전 새벽 4시 50분, 강원도 강릉 어느 해변가 숙소의 테라스 난간에 기대고 서서, 지금은 이 세상에 없는 친구 한 명과 함께, 바다인지 하늘인지 모를 거무죽죽한 여름의 어둠 저편에서, 붉고 검푸른 색구름이 미끄러져 올라오는 것을, 그러니까 마치 지평선 아래에서 햇빛이 그 구름을 밀어올리고 있기라도 하듯이 벨벳처럼 미끄러져 올라오는 것을 보았던 순간 같은 것 말입니다. 그와 저는 말없이 수십 분 동안 해가 올라오는 것을 지켜보고 있었습니다. 그리고 해가 다 떠오르고 나서, "그만 들어갈까." "그래, 들어가서 자자." 그렇게 말하고는 다시는 그 일출에 대해서 말하지 않았습니다.

저는 그 장면을 온전히 말하는 것에 대한 관심을 오랫동안 가져 왔습니다. 실은 지금까지도 그렇습니다. 처음에는 멋진 소설을 한 편 써서 그 친구와 제가 일출을 지켜보았던 그 순간을 결말부의 장면에 배치하겠다고 생각했지요. 그런데 그러려면 정말 괜찮은 이야기를 쓸 줄 알아야 했고, 영 잘 써지지 않아 저는 스스로의 모자란 어휘력과 필력을 탓했습니다. 그리고 시간이 지나자 저는 그와 일출을 보았던 그 새벽녘이 영원히 쓸 수 없는 순간임을 깨달았습니다. 당시의 정황을 저는 온갖 미사여구와 이런저런 예술 영화의 시퀀스들을 구구절절 언급하며 표현할 수야 있을 것입니다. 혹은 버지니아 울프가 그런 순간을 "존재의 순간"이라고 명명한 것과 같이, 제 나름대로의 개념을 동원하고 도입하여 그 정황을 명명할 수도 있겠지요. 하지만 그 장면 앞에 서 있던 저와 그의 침묵을, 언어를 압도하고 짓누르는 그 숨 막히는 감각의 세계를, 절대로 언어로 다

말할 수가 없다는 것을 저는 확신합니다. '말할 수 없는 것이 있다' 혹은 '누구도 완전히 표현할 수 없는 것이 있다'라는 생각에 다다르자 저는 큰 좌절감, 그리고 묘한 흥분과 오기에 사로잡혔습니다.

미학은 바로 그 이중적인 충동에 두 발을 딛고 선 학문입니다. 모든 미학 이론은 제각기 다른 전제를 가지고 있으며, 다른 논증 방식을 사용하고, 다른 관심 대상에 주목하며, 다른 결론에 도달합니다. 하지만 모든 미학 이론의 구조는 동일할 것입니다. 고대 그리스부터 21세기 미학자의 이론까지 말입니다. 그것은 다음과 같은 원환圓環 구조를 가집니다. '나는 내가 본 것에 대해 말하고 싶다. 그러나 그것은 말할 수 없는 것이다. 그래서 나조차도 내가 본 것에 대해 말할 수 없었다. 그럼에도 불구하고 나는 내가 본 것에 대해서 말하고 싶다. 그러나 그것은 말할 수 없는 것이다. 그래서 나조차도 내가 본 것에 대해 말할 수 없었다……'

아름답다는 말은 사실 그 길고 긴 고민의 사슬 끝에 달린 패배 선언과 같습니다. '그토록 고민했지만 어떤 말도 찾지 못했다. 그러니 이것을, 아름답다고 해두자.' 그리고 미학은 바로 이 '아름답다'라는 패배 선언 안에 꾹꾹 눌러 담겨 있는 세계와 인간의 함축을 연구하는 학문입니다. 우리는 왜 감각된 것, 그러니까 우리를 덮쳐 올 정도로 강렬하게 감각된 것에 대해서 말하지 못할까요. 우리는 왜 말하는 것이 불가능하다고 여길까요. 우리의 언어는 왜 그것을 담아내지 못할까요. 우리는 왜 대응되는 단어가 없다는 사실을 알면서도 어떻게든 그것을 표현하려고, 즉 언어와 사고와 철학과 이론으로 그것을 표현하고 규명하려고 노력할까요.

이 질문에 대한 대답은 당연하게도, 명쾌하게 주어지기 어렵습니다. 게다가 이러한 질문들은 꼬리에 꼬리를 물 것입니다.

수많은 인간들이 그 꼬리에 꼬리를 무는 번민을 기록했습니다. 어떤 것은 시가 되고, 소설이 되고, 노랫말이 되었습니다. 어떤 것은 비평이 되고, 찬사가 되고, 단말마가 되었습니다. 그리고 또 어떤 것은 철학적 사유 안으로 흘러들어 갔습니다. 그리하여 '말할 수 없는 것'의 존재를 결코 용납하지 않던 철학자들의 완고하고 경직된 이론 안으로 잠입하여 그 시스템을 교란시켰습니다. 그리고 마침내 철학이 설명할 수도 응답할 수도 없는 저편의 무엇인가가 분명히 있으며, 그러므로 철학이 유연해져야만 한다는 사실을 설득해 냈습니다. 그 교란자를 미학이라고 부를 수도 있을 것입니다.

처음 이 책은 단순한 비평집으로 기획되었습니다. 먼저 작품이 있고, 그런 다음 그 작품의 '해설'에 중심적인 이론이 있는 식이었습니다. 그러나 미학을 연구하는 자는 미술관에서 관객들에게 작품을 해설해 주는 사람이 아닙니다. 혹은 특정 작품에 대한 해설을 쓰고 평가를 내리는 비평가도 아닙니다. 미학을 공부한 사람은 그런 일들을 얼마든지 할 수도 있겠지만, 미학 자체가 그런 일을 하거나 미학이 그런 일을 하기 위해 존재하는 학문은 아닙니다. 하지만 글을 쓰다 보니 왠지 이론이 작품의 뒤꽁무니를 쫓아다니며 그 의도를 추론하고 해석하는 모양새가 되고 말았고, 저는 방향성을 수정해야 했습니다.

그 이후에 이 책은 미학 입문서를 염두에 둔 채로 쓰였습니다. 다만 딱딱한 개념과 낯선 이름들이 독자들에게 겁을 주지 않도록, 제가 선별한 여러 작품들을 이론과 독자 사이에 매개항으로 끼워 넣어 가끔씩만 언급하는 것이지요. 이것도 나쁜 생각은 아니지만, 저는 방향성을 다시 바꿔야 했습니다. 이번에는 거꾸로 어떤 예술

작품이 특정 미학 이론의 이해를 돕기 위해 배치되는 교보재처럼 활용되고 있다는 점이 제 손가락을 무겁게 만들었기 때문입니다.

그리하여 마침내 이 책은 비평집도, 이론서도, 입문서도, 수필집도 아닌, 애매한 그 무엇이 되어 버렸습니다. 굳이 표현하자면 조각을 모은 글이라고 말할 수 있을까요.

지금껏 그리 길지 않은 시간을 살아오며 저는 한 줌 남짓한 예술 작품들을 보고, 듣고, 저 나름대로 즐거워했습니다. 그 즐거움은 때로 강렬하고 뜨거웠으며, 때로는 너무도 처연하고 고요했습니다. 미학을 공부하기로 마음먹고 몇 년간 이 학문을 공부하면서 저는 그 요상한 즐거움, 즉 아름다움의 수수께끼를 아직도 파헤치고 있습니다. 그리고 그 구덩이의 끝에는 궁극의 성배, 다시 말해 모든 아름다움의 이유를 알려줄 최종적 근거 따위는 없다는 사실을 깨달았습니다. 그러나 그것을 깨닫고도 여전히 저는 파헤칩니다. 파헤치면 파헤칠수록 온갖 돌조각들만이 나뒹굴 뿐입니다. 그리고 미학은 바로 그 돌조각들을 가지고 노는 법을 저에게 가르쳐 주었습니다.

그 조각들을 가지고 노는 법이란 요컨대 이런 것입니다. 어떤 영화는 저에게 '시청'이 아니라 '목격' 혹은 '목도'의 경험을 가져다줍니다. 어떤 그림은 2차원임에도 깊이를 가지고 있고, 어떤 조각은 3차원임에도 시간을 가지고 있습니다. 어떤 소설은 귀로 듣는 것이고, 어떤 음악은 눈으로 보거나 손으로 만질 수 있습니다. 저는 예술이라는 거대한 땅을 마구 파헤치면 수시로 파바박 튀어나오는 수많은, 눈부신 감각의 조각들을 붙잡아 주머니에 쑤셔 넣었습니다.

또 한편에서 저는 책상 앞에 앉아 꼭 읽어야만 할 미학의 정전들을 한 줄 한 줄 독파했습니다. 도무지 이해할 수 없는 그들의 난해한 사유를 느리게나마 뒤쫓고 또 되밟다 보면, 번쩍 하고 이해할

것만 같은 구절들과 이론들이 있었습니다. 저는 그것을 또 주섬주섬 주머니에 구겨 넣었습니다.

그리고 길거리를 다니면서, 양치질을 하고 밥을 먹으면서, 저는 그 가상의 주머니에 정신의 손을 꽂고 지냅니다. 뻐딱한 자세로 주머니에 있는 온갖 돌조각들, 구슬이나 총알처럼 빛나기도 하는 파편들을 만지작거리다 보면 문득 찌릿, 하고 전기가 통합니다. 그 파편들의 조합과 배치를 움큼 그대로 쥐어서 꺼내놓은 것이 바로 여기에 제가 쓰고자 했던 글입니다.

물론 이 글은 미학 이론과 예술 작품 사이의 끊임없는 대화이자 연결입니다. 따라서 '모 이론으로 이 작품을 바라보니 작품의 깊이가 더 깊어졌군'과 같은 생각, 또는 '모 작품으로 이 이론을 형상화하니 난해하던 이론이 조금이나마 이해되는군'과 같은 생각이 가능한 것도 사실입니다. 하지만 제가 여기 실린 글들을 통해 드러내고자 했던 것이 그뿐만은 아니라는 말씀을 드리고 싶습니다. 영화 A와 이론 B를 연결할 때, 저는 둘을 잇는 하나의 선분만을 긋지 않습니다. 저는 몇 년 전 들었던 노래 C의 가사도 떠오르고, 그제 신문기사에서 보았던 참혹한 뉴스도 떠오르고, 몇 년 전 떠났던 유럽여행의 기억도 살아나고, 심지어는 또 다른 영화 D와 또 다른 이론 E가 생각나기도 합니다. 그 모든 생각의 연결망을, 감각의 짜임 관계를 그대로 건져 올려서 여러분께 보이고 싶었습니다.

이 글은 '조각조각 미학 일기'라는 이름으로 백오십여 명의 구독자들에게 메일 연재되던 글을 취합하고 다듬은 후, 원고를 추가 혹은 삭제한 것입니다. 제목에서도 드러나다시피 이 글은 조각- 텍스트의 모음입니다. 그래서 그러한 조각-텍스트 모음을 세 가지로

분류해 보았습니다.

첫째 조각, '암호'는 인간이라는 문제적 존재의 존재 방식, 인간과 타인의 관계, 예술 작품의 본질 등 난해한 존재의 수수께끼에 대답하고자 하였던 예술 작품 및 이론 들을 얽은 결과물입니다.

둘째 조각, '단서'는 인간과 예술가, 그리고 예술 작품이 모두 위치해 있는 '사회'의 구조적 지평을 탐지하고 드러내는 탐침探針으로서의 예술 작품, 그리고 예술의 그러한 소명에 대해 말한 이론들을 모은 것입니다. 여기에서 예술은 우리에게 가해지는 억압을 폭로할 수 있는 결정적인 증거이자, 영원히 멀게만 느껴지는 해방의 결정적인 단서로 해석될 것입니다.

셋째 조각, '편지'는 '너'에게로 가는 무한한 길을 그린 작품, 그리고 그 길 위를 걸어야 하는 인간의 삶에 대한 이론을 겹쳐 본 글들입니다. 편지는 송신자와 수신자를 전제로 하는 글, 즉 '나'와 '너'를 전제로 하는 글입니다. 그리고 너에게로 가는 길이 곧 '윤리'라면, '편지'는 예술과 윤리의 관계를 탐구하는 미학의 윤리학적 사유가 될 것입니다.

이 책을 쓰는 데 많은 염려가 있었습니다. 여러 종류가 있겠지만 무엇보다 저를 가장 주저케 만든 것은, 제 한없는 무지로 인해 본질이 곡해되거나 맥락이 납작해지지 않을까 하는 두려움이었습니다. 본문의 탈고를 마친 이후 이 글을 적고 있는 지금도 그 두려움은 여전합니다. 이 책에는 수많은 예술가와 수많은 학자들이 등장합니다. 그들의 작품과 이론, 그리고 삶에 대해서 제가 아는 바는 너무도 적습니다. 만일 이 글에 담긴 내용이 학술적인 깊이를 얼마나 성취하고 있느냐고 물으신다면, 제 편에서 먼저

한없이 몸을 낮출 것입니다.

　그러나 예술과 마주친다는 것은, 그리고 그것의 아름다움 안으로 깊이 접속한다는 것은, 미학자들의 이론을 더 폭넓게 학습하거나 더 꼼꼼하게 작가의 연보와 도감을 외우는 것으로 단순하게 치환될 수는 없을 것입니다. 오히려 그들이 원고지 위에, 캔버스 위에 흩뿌린 사유와 감각의 파편들을 제가 원하는 대로 주워 담고, 연결하고, 한 움큼 쥐어서 뭉쳐 놓는 순진무구함이야말로 예술과 아름다움의 요람일 것이라고, 저는 두렵지만 믿습니다.

　여하간 두렵다 하더라도 어찌할 도리는 없겠습니다. 제 무지로 인한 이 두려움은, 제가 더 높고 넓은 배움을 쌓는다고 끝나는 것이 아니겠지요. 무지를 극복하면 더욱 깊고 근본적인 무지가 눈앞에 펼쳐지게 되니까요. 배움의 끝없는 길 위에 제가 틀림없이 똑바로 서 있다는 증거로 그 두려움을 기꺼이 끌어안으며, 더 열심히 읽고 느끼고 감동받겠다고 다짐하면서, 또 더욱 과감하고 순진하게 연결하리라고 결심하면서, 매 문장의 마침표를 찍었습니다.

　책을 쓰는 데 많은 분들이 도움을 주셨습니다. 모든 분들을 언급할 수는 없겠지요. 하지만 '조각조각 미학 일기'라는 괴악한 제목의 연재를 매주 혹은 격주마다 읽고 피드백을 보내주신 많은 독자들께 감사드리는 것을 잊을 수는 없겠습니다. 독자들의 질정과 격려가 아니었다면 저는 계속해서 다음 글을 쓰지도 않았을 것이고, 이 책도 세상에 나올 수 없었을 것입니다. 애정 어린 피드백에도 불구하고 여전히 얄팍한 깊이는 모두 저의 부덕함과 무지의 소산입니다. 마지막으로 저의 글을 발견하고, 원고를 출간할 것을 설득해 주시고, 출간 과정 내내 대단한 인내심으로 저를 격려해 주신

미술문화 출판사의 강지수님과, 제 책의 얼굴을 아름답게 해주신 이해담 작가님께 각별한 감사와 경애의 마음을 보냅니다.

이 책은 학문의 입구가 되어줄 수도, 예술의 출구가 되어줄 수도 없습니다. 다만 이 책이 여러분의 '말할 수 없는 것' 안으로 접속하는 작은 구멍이 될 수는 있습니다. 저는 이 책의 모든 글을, 문을 내겠다는 야심이 아니라 구멍을 뚫겠다는 반역심으로 썼습니다. 그러니 그 구멍으로 몰래 빠져나가시기를. '말할 수 없는 바로 그것을 말하고 싶다'라는 덧없는 열망을 품고, '아름답다'라는 패배의 단말마를 뱉으시기를. 기나긴 실패의 여정을 시작하시기를.

말할 수 없는 바로 그 순간을 저와 함께 나누었던 '존재의 동료'이자, 다른 가능세계에서 틀림없이 뛰어난 철학자이자 영화감독이자 시인으로 살고 있을 나의 벗 C의 영원한 영혼 앞에, 이 덧없는 책을 놓습니다. 바로 그 밤에 대해 정확히 말할 수 있게 되는 날이 언제인지는 알지 못하지만, 그날이 너와 내가 다시 만나는 밤이라는 것을 나는 믿는다. 너와 내가 알고 싶어 했던 그 모든 시간들 끝에 손에 쥔 것은 우습게도 앎이 아니라 믿음이었지. 진리가 앎이 아니라 믿음의 형식을 띤다는 말에 네가 어떻게 대꾸할까, 나는 평생 궁금해하겠지.

2023년 11월
5평 남짓한 신림동 작은 방에서
편린

인간이라는
문제적 존재의 존재 방식,
인간과 타인의 관계,
예술 작품의 본질 등
난해한 존재의 수수께끼에
대답하고자 하였던
예술 작품 및 이론을 얽다

첫 번째 조각

암호

예술, 깨어 있는 꿈

앤디 워홀, 〈브릴로 박스〉 × 아서 단토

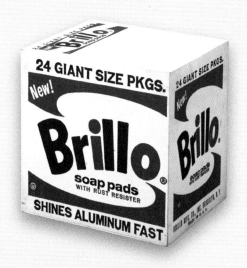

앤디 워홀, 〈브릴로 박스*Brillo Box*〉,
1964, 합판에 아크릴, 33×40.7×9.2cm

미술이란 무엇인가?

엄마는 EBS를 자주 봅니다. 〈세계테마기행〉 같은 다큐멘터리도 좋아하고, 무엇보다 서양미술에 관한 인문학 강좌를 즐겨 보십니다. 엄마는 사학과를 졸업했습니다. 원래는 미술대학을 가고 싶으셨다죠. 아티스트가 되는 대신 미술사를 공부하겠다는 생각이 있으셨나 봅니다.

시간이 흘렀습니다. 목소리가 커지고 키가 줄어들고 양파 값을 깎고 저축통장에 돈을 넣는 완연한 중년이 되었지만 엄마의 눈은 미켈란젤로와 보티첼리 앞에서 세월을 거슬러 갑니다. 당신의 젊었던 시절로 돌아가는 것인지, 아니면 오륙백 년 전으로 거슬러 올라가는 것인지, 아니면 그 어느 시절도 아닌 곳으로 여행하는 것인지, 저는 알 수 없습니다. 엄마는 당신 아들이 미학을 공부한다는 사실을 내심 자랑스러워합니다. 저를 부러워하기도 합니다. 암호처럼 엄마의 몸과 시간 안에 음각되어 있는 그 풍경들을 제가 다 꺼내 볼 수는 없겠습니다만, 아마 엄마는 저의 눈으로 보고 있을, 보게 될 세계를 같이 보는 상상을 하셨는지도 모르겠습니다.

미학을 공부하고 싶다는 이야기를 엄마 앞에서 처음으로 꺼냈던 게 언제였는지 기억이 가물가물하군요. 하지만 그때 미학이라는 게 뭘 하는 학문인지 엄마가 정확히 알고 계셨던 것 같지는 않습니다. 저도 제대로 알고 덤벼든 것은 아니었겠습니다만. 아마 처음에 엄마는 제가 '미술 작품을 해석하는 일'을 하는 줄 아셨을 텝니다. 미학을 공부하겠다는 말을 꺼내고 몇 달 뒤에 제게 유럽 미술관 기행이라도 가 보아야 하는 게 아니냐고 말하셨으니 말이죠. 지금은 아들이 하는 일이 미술 작품을 보는 것이 아니라 플라톤, 칸트, 헤겔의 두꺼운 책을 붙잡고 씨름하는 일에 더 가깝다는 사실을 잘 알고 계십니다.

물론 미학은 미술, 미술사, 미술 비평, 작품 해석 등과 깊은 관계

를 맺고 있습니다. 하지만 그뿐만은 아닐 겁니다. 미학도에게 모 세기 모 화풍의 그림을 구별하는 일, 그리고 그 도상학적 의미를 능수능란하게 뽑아내기를 기대하는 것은, 말하자면 정치철학을 공부하는 사람에게 정치인으로 출마할 계획이 어떻게 되는지를 묻는 일과도 유사해 보입니다. 정치철학을 연구한 사람은 물론 그 앎을 기반으로 현실정치에 뛰어들 수도 있겠지요. 하지만 그렇지 않을 수도 있습니다. 미학도 마찬가지입니다.

미학은 미술-학이 아니라는 사실을 이토록 공들여 설명한 이유는, 모든 이야기를 풀어놓기 이전에 우선 제가 연구하는 학문에 대한 오해를 바로잡기 위함입니다. 미학과 미술은 그 용어상 친연성이 있기는 하나, 제법 상이한 것에 관심을 두는 별개의 범주입니다. 하지만 이런 공들인 변명이 조금 우스워지게도, 미학 안의 다양한 담론은 미술을 중심으로 가장 활발하게 일어나고 있는 것도 사실입니다. 저는 미술에 그리 조예가 깊지도, 미술사에 관심이 많지도 않았습니다만 미학을 공부하다 보니 자연스럽게 많은 미술 작품을 접하고, 연구하고, 매료되곤 했습니다. 확실히 미학 혹은 예술철학의 핵심, 즉 '예술이란 무엇인가'라는 질문이 가장 활발히 전개되는 장은 그래도 미술이지 않은가, 생각하게 되는군요.

그렇다면 예술과 예술이 아닌 것 사이에 놓여 있는 구별점과 경계선을 톺아보아야겠습니다. 이를테면 문학의 경우를 생각해 보겠습니다. 문학 작품이라는 것은 도대체 뭘까요. 책이라는 구체적인 사물을 두고 '문학 작품'이라 규정할 수 있을까요? 그럼 광화문 교보문고 창고에는 수십만 개의 예술 작품이 쌓여 있는 걸까요? 그렇지는 않을 것 같습니다. 그렇다면 텍스트 그 자체가 예술일까요? 여기서 문제는 훨씬 복잡해집니다. 그럼 텍스트 자체란 무엇인가, 하는 물음이 생겨

나기 때문입니다. 텍스트란 문자들의 그러저러한 배열 혹은 묶음일까요? 물론 그렇지 않을 겁니다. 텍스트의 본질이 무엇인지는 잠시 차치하더라도 문제는 남아 있습니다. 문학 작품이 텍스트라면, 문학 작품에는 '원본'과 '복제본'이라는 개념이 성립할 수 없을까요? 다른 출판사에서 다른 판본을 출간할 경우, 그 작품의 본질에 여하한 영향도 미치지 못할까요? 편집자, 삽화가, 디자이너 등의 행위자들은 작품의 주권을 나눠 가질 수 없고 다만 주변부를 장식하는 부수적인 존재일 따름일까요?

문학이란 무엇인지 규정하는 것에 머리가 아파 온다면 다른 장르로 생각을 옮겨 볼까요. 이를테면 음악은 어떨까요. 그런데 음악은 규정하기가 더욱 어렵습니다. 음악이 담긴 레코드, 예를 들어 CD나 LP 같은 실물 음반이 음악 작품의 본질이라고 간주하는 것은 곤란할 것 같습니다. 그러면 악보, 그러니까 소리의 배열이 기록된 텍스트가 음악일까요? 물론 이것도 터무니없을 것 같습니다. 그렇다면 소리의 배열 그 자체라고 정의내리면 어떨까요? 그렇다고 하더라도 문제적이기는 마찬가지입니다. 카라얀이 지휘한 베를린 필의 베토벤 5번과, 보험 광고에서 흘러나오는 베토벤 5번의 첫 네 음은 같은 것이 아니니까요. 음악의 경우에는 창작자가 누구인가 하는 것이 문학보다 더 곤란한 문제로 부상합니다. 물론 일반적으로 사람들은 창작자로서 작곡가를 지목하기는 합니다만, 그렇다면 연주자는 창작자가 아닌 것일까요? 힐러리 한이나 크리스티안 지메르만, 정경화와 조성진은 아무것도 창조하지 않고 단지 창조된 것을 베끼는 자들에 불과한가요? 절대로 그렇게 생각하고 싶지는 않군요.

언뜻 생각한다면 미술은 이런 질문들에서 상대적으로 자유로운 것 같습니다. 작품이 무엇이냐? → (캔버스를 가리키며) 저것. → 누구의 작

품이냐? → (화가를 가리키며) 저 사람. → (모조품을 보여주며) 이것과 같은 가치를 가지냐? → 아니. → 어째서? → 진본은 단 하나이기 때문에.

즉 '작품' '작가' '진본성' '표현' '구성' '질료' '형식' '양식' 등등 예술을 둘러싼 여러 개념들은 미술에 적용되었을 때 가장 직관적으로 부합합니다. 재료의 영향력이 상대적으로 미미하거나 재료 자체가 추상적이어서 내용의 자유도가 넓게 보장되는 문학, 음악과는 달리 미술의 재료는 영향력이 강합니다. 미술 작품은 아무리 그 안에 담긴 내용이 거대하고 난해하다 한들 언제나 구체적인 사물로 나타나 있으며, 재료 안에 형상이 사로잡혀 있지요. 그렇기에 지시하고, 지칭하고, 관찰하고, 보존하기 쉽습니다. 즉, '예술 작품'이라는 사물의 성립조건, 실체, 내용과 형식에 대해 숙고한다면, 미술 작품을 그 예시로 둘 때 가장 안정적인 논의가 가능한 것처럼 여겨집니다.

장르가 이루 말할 수 없이 다변화된 현대 미학의 담론에서도 미술이 차지하는 비중은 여전히 공고합니다. 그러나 미술 작품이 앞서 말씀드린 것과 같은 '안정적인 논의'를 가능케 하기 때문에 그런 것은 더 이상 아닙니다. 오히려 현대에 와서는 그 오랜 논의의 기반, 즉 '미술 작품이란 무엇인가?'에 관한 전제들이 무너져 내렸기 때문에 미학적 논의의 단골 대상인 것입니다. 다시 말해 미술은 **안정적**이기 때문이 아니라 **논쟁적**이기 때문에 현대 미학에서 중심에 놓입니다. 이 논쟁 속에서 우리의 선입견이 폭로되고, 더는 유의미하지 못한 개념들이 여과됩니다. 그렇다면 미술 작품에 대한 기존의 어떠한 인식이 어떻게, 왜 무너졌다는 걸까요. 그리고 누구 때문일까요. 이에 대한 대답을 위해서는 아마도 최소한, 앤디 워홀을 언급하지 않고 넘어갈 수는 없을 겁니다.

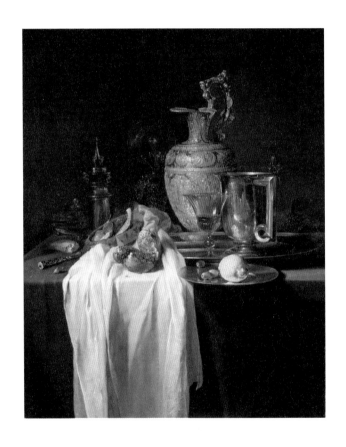

빌럼 칼프, 〈물 주전자, 물병, 석류가 있는 정물*Still Life with Ewer, Vessels, and Pomegranate*〉,
1645, 캔버스에 유채, 104.5×80.6cm

예술, 깨어 있는 꿈

사진과 영화의 등장

21세기를 살아가는 우리의 입장에서는 미술의 범주가 굉장히 넓어졌지만, 불과 수 세기 전만 해도 미술이라 함은 자연을 그리는 것이었습니다. 더 정확히 말하자면 자연을 모방하는 것이었지요. 그 대상이 꼭 나무, 꽃과 같은 자연물일 필요는 없습니다. 요컨대 화가의 눈앞이나 머릿속 상상도 위에 표상되는 어떤 대상이든 간에, 주체 바깥에 있는 모든 것을 자연이라고 할 수 있습니다. 핵심은 이 자연을 얼마나 실제와 닮게 재현할 수 있느냐 하는 것이었습니다.

하지만 요즘은 이와 같은 생각을 하는 화가가 드물지요. 이미 사진, 더 나아가 영화라는 매체가 발명됨에 따라, 자연을 가능한 한 실제에 가깝게 재현할 수 있는 미술의 특권적인 지위에 근본적인 회의가 발생했기 때문입니다. 하지만 그 회의감에 대해 말씀드리기 전에 우선 '실제에 가깝게 재현'한다는 기존 미술의 이념을 좀 더 구체적으로 설명해 드리는 것이 순서겠지요. 르네상스 시기의 화가 겸 미술 이론가 알베르티는 저서 『회화론*De pictura*』에서 다음과 같이 말합니다.

> 회화가 눈에 보이는 것들cose vedute을 어떻게 재현할 것인지 연구하는 분야라고 한다면, 도대체 사물들이 어떻게 눈에 보이게 되는지부터 살펴봅시다.[1]

> 화가의 임무는 이렇습니다. 평면적으로 관찰한 어떤 물체를 화면이나 벽면 위에 선으로 [윤곽을] 그리고 색을 입혀야 하는데, 얼마간의 거리를 두고 적당한 시점에서 보았을 때 [평면 위에] 그려진 물체가 마치 부조처럼 [배경면에서] 돌출하여 실물을 방불케 해야 합니다.[2]

회화의 실체와 기법에 대한 알베르티의 이러한 지론은 미술의 본질에 대한 가장 강력한 해석으로 수백 년간 군림했습니다. 초상화, 풍경화, 정물화, 역사화 등 그림의 범주는 조금씩 달라질지라도, 흔히 우리의 머릿속에 떠오르는 서양의 옛 명화들은 '실제와 닮았다[재현]'는 생각을 자연스럽게 유발합니다. 거칠게 말하자면 그런 그림들은 모두 알베르티가 도입한 재현론의 그늘 아래에 있다고 할 수도 있겠습니다.

그러나 사진이라는 매체가 등장하게 되자, 재현론에는 일대의 위기가 도래합니다. 카메라라는 고유명사는 라틴어 '카메라 옵스큐라 *Camera Obscura*'라는 말에서 유래했습니다. 이는 '어두운 방', 즉 암실을 의미합니다. 사진을 찍으려면 빛이 감광판에 흔적을 남기는 과정이 필요하고, 그러려면 암실이 필수적이지요. 카메라의 핵심인 이 암실을 부르는 말이 축약되어서 지금의 '카메라'가 되었습니다. 다소 조야한 구조를 갖고 있었던 초기 형태의 카메라는 17세기 후반에 최초로 실용화됩니다. 그러나 대중들이 널리 사용하기 시작한 것은 대략 150년 정도가 지난 19세기 중반입니다. 알베르티의 재현론에 대한 저항이 시작되고 본격화된 것도 이 시기입니다. 이는 결코 우연의 일치가 아닙니다. 오히려 인과관계에 따른 것이라고까지 말할 수 있습니다.

카메라의 등장은 일부에게 단순히 신묘한 기계의 발명, 유용한 도구의 등장 정도로 받아들여졌을지 모르지만, 미술사와 미학사에서 카메라의 등장은 일대의 사건이자 그 이전으로 더 이상 돌아갈 수 없는 절대적 변곡점입니다. 자연의 표상을 포착하고 재현하는 기계의 능력이 인간의 그것과는 비교할 수 없을 정도가 되었다는 것, 더 나아가 재현하는 일에서 인간의 특권과 고유성이 강제로 포기되었다는 것을 의미하기 때문입니다. 물론 현대에 접어들어 사진은 고유하고 엄연한 예술 형식이 되었고, 사진은 단순한 기록과 재현의 수단으로 치부되

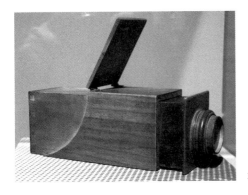

카메라 옵스큐라,
1800년경, 괴테하우스 ⓒ Hajotthu

지 않습니다. 하지만 우리는 '카메라 옵스큐라'가 처음 세계에 등장했던 순간의 충격 속에만 우선 머물러 보겠습니다. 이제는 어떤 순간을 정확히 포착하고 또 생생하게 재현하고자 할 때, 화가가 아니라 사진관을 찾아가는 일이 당연하게 된 것입니다.

상황은 더 심각해집니다. 19세기 후반에 마침내 사진을 넘어선 영화라는 매체가 등장하게 된 것이죠. 최초의 영화감독인 뤼미에르 형제의 손에서 탄생한 영화는, 인류의 모든 예술 형식 중 유일하게 생년월일을 가지고 있습니다. 뤼미에르 형제의 첫 영화가 상영된 날이 곧 영화의 생일이 될 테니까요. 그런데 영화의 이 위대한 탄생을 알린 작품 〈열차의 도착〉은 싱겁게도 고작 수십 초의 동영상에 불과합니다. 기차역이 있고, 사람들이 있고, 열차가 도착합니다. 그것이 전부입니다. 현대인의 눈으로 보자면 이것이 애초에 영화인지도 모호하지요. 주인공도 없고, 서사도 없으니까 말입니다. 물론 영화가 반드시 주인공을 가져야 하는 것도, 자신을 관통하는 서사를 가져야 하는 것도 아닙니다. 하지만 어떤 인간도 단 한 편의 영화조차 본 적이 없던, 영화라는 개념 자체도 없던 당대에 이 영화가 얼마나 큰 충격이었을지를 짐작해 본다면, 어마어마할 겁니다. 상영회에서 일부 관객들은 열차가

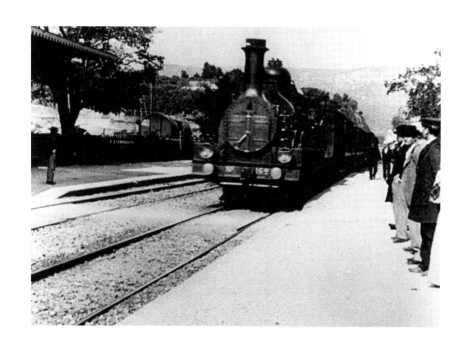

●

오귀스트·루이 뤼미에르 형제,

〈열차의 도착*L'Arrivée d'un train en gare de La Ciotat*〉(1895) 스틸

예술, 깨어 있는 꿈

정말 들어오는 줄 알고 몸을 피했다고도 합니다. 저라도 그랬을 것 같습니다.

당시의 영화는 필름을 연속적으로 배치한 후 그 필름 통을 물리적으로 돌려서 시각에 착각을 일으키는 '활동사진'에 더 가까웠습니다. 온갖 고화질 디지털 영상이 가득한 요즘에 비하자면 다소 원시적인 매체지만, 어쨌든 이제 기계는 순간이 아니라 과정과 동작, 다시 말해 시간의 흐름 그 자체까지 재현할 수 있게 되었다는 것이 관건입니다.

사진에 이어 영화까지 세상에 등장해 버리자, '더 이상 있는 그대로 그릴 필요가 없다'는 미술가들의 충격과 자각은 당대 미술계의 새로운 담론을 이끌어 냈습니다. 카메라 이후에 미술은 이제 무엇이 되어야 할까요. 무엇을 말해야 할까요. 이것은 미술 그 자체에 대한 물음입니다. 어렵게 말하자면 미술에 대한 존재론적 물음입니다. 미술가들은 이제 '어떻게 잘 그릴 것인가?' '무엇을 그릴 것인가?' '어떤 관객층을 상정하고 그릴 것인가?'와 같은 질문들이 아니라 더 본질적인 질문, 즉 '미술이란 무엇인가?' '그린다는 것은 무엇인가?'와 같은 질문들, 자신의 존재 자체에 대한 물음을 던지기 시작합니다. 제 생각에 미술가들이 이토록 열정적으로 자기 자신의 정체성을 향하여 본질적인 질문을 던졌던 시기는 동굴에 벽화가 그려진 이후 수천 년간 이어진 미술의 역사를 전부 통틀어도 몇 되지 않는 것 같습니다.

카메라가 더 잘할 수 있는 것, 즉 실제와 닮게 재현하는 기술에 관해서라면 이제 과감히 경쟁을 포기하기로 하고, 여전히 인간에게만 허락되는 것이 무엇인지 고민하기 시작한 미술가들은 각자 나름의 대답을 내놓기 시작합니다. 카메라 이후 미술의 대답들을 거칠게 다섯 가지의 그룹으로—그 안쪽에서도 수없이 다기한 면모가 있겠으나—나눌 수 있을 것 같습니다(각 그룹들의 순서는 어느 정도 시간 순서를 따르고

있지만, 반드시 시간 순서는 아닙니다).

> 그룹 1: 야수파
> 그룹 2: 입체파
> 그룹 3: 추상표현주의
> 그룹 4: 다다이즘
> 그룹 5: 팝아트

이 다섯 가지의 그룹은 모두가 뚜렷한 개성과 특징을 가지고 있지만, 한 가지 공통점을 공유하고 있습니다. '재현으로서의 미술'이라는 기치에 저항한다는 것입니다. 각 그룹을 위와 같은 순서로 배치한 것은, 뒤로 갈수록 재현에 대한 저항이 더욱 급진적, 본질적으로 변모하기 때문입니다. 미술가는 점차 자신이 창조한 작품의 가치를, 미술의 지위를, 그 고유한 독자적 영역을, 스스로 위기에 빠트리게 됩니다.

야수파, 입체파, 추상표현주의

그룹 1은 야수파입니다. 흔히 앙리 마티스를 대표 주자로 꼽습니다. 야수파에게 그림의 본질은 시각의 진실을, 진실한 시각을 추구하는 것이 아닙니다. 중요한 것은 창조의 주체인 작가를 캔버스 바깥으로 돌출시키는 것, 작가의 내면적인 격정을 영혼의 바깥으로 발산하는 것입니다. 그들은 요동치는 고흐의 붓질과 생명력이 흐르는 고갱의 조형을 계승하고자 했습니다. 표현은 거칠수록 좋으며, 그것은 실제 물건이나 자연의 질감과 오히려 상이해야 합니다. 그럼으로써 자신의 내면을 표현하는 특정한 목적을 수행하는 것입니다.

그룹 2는 입체파입니다. 파블로 피카소를 금방 떠올리실 수 있겠

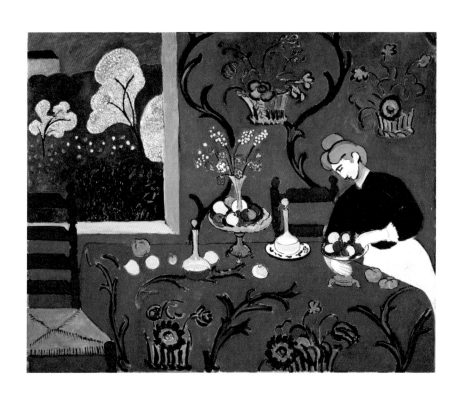

앙리 마티스, 〈붉은 방 *The Dessert : Harmony in Red*〉,
1908, 캔버스에 유채, 180×220cm, 에르미타주미술관

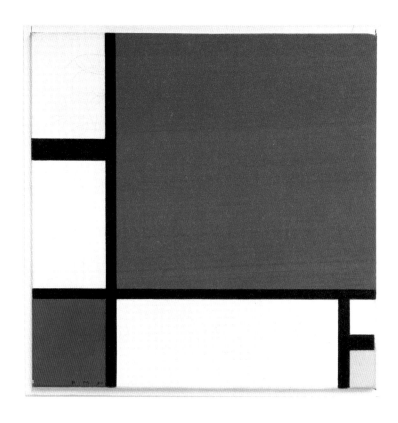

피에트 몬드리안,

⟨빨강, 파랑, 노랑이 있는 구성*Komposition mit Rot, Blau und Gelb, Blue and Yellow*⟩,

1930, 캔버스에 유채, 45×45cm, 취리히미술관

예술, 깨어 있는 꿈

습니다. 피카소는 한층 더 나아갑니다. 색채를 과감히 쓰고 선을 거칠게 그을 뿐 아니라, 형태를 뒤틀기 시작합니다. 앞 얼굴과 옆얼굴을 동시에 그리는 일은 회화에서 불가능하지만, 피카소는 3차원의 시선을 2차원에 구현하고자 합니다. 이를테면 그 유명한 〈아비뇽의 처녀들Les Demoiselles d'Avignon〉 안의 모든 신체는 뒤틀려 있고, 특히 오른편여인들의 얼굴은 이곳저곳의 조각들을 한데 모아 둔 것입니다. 더 이상 그림이 자연의 모방이기를, 사물의 재현이기를 거부하겠다는 뜻을 피카소는 형태의 왜곡을 통해 발언하고 있습니다.

그룹 3은 추상표현주의입니다. 피카소가 이렇게 형태를 다 뒤틀어 놓았는데, 거기서 어떻게 더 저항할 수 있을까요. 추상표현주의의 화가들은 사물을 보이는 대로 그리는 일을 거부하는 것을 넘어 아예 사물을 그리는 일 자체를 거부합니다. 최소한 피카소의 그림을 보면, 그가 무엇을 그리려고 했는지는 알 수 있습니다. 이를테면 〈아비뇽의 처녀들〉은 처녀들을 그리려 하지 않았겠습니까? 제목에도 적혀 있다시피 말입니다. 즉 재현 대상이 무엇인지, 최소한 무엇을 표현하려고 했는지 관객들은 알 수가 있습니다. 그런데 추상표현주의는 이것마저도 거부하겠다는 것입니다. 추상표현주의의 거두, 피에트 몬드리안의 그림 〈빨강, 파랑, 노랑이 있는 구성〉을 보면 우리는 그가 '무엇을 보고' 그린 것인지 말할 수 없습니다. 우리가 맞힐 능력이 없는 것이 아닙니다. 화가가 애초에 무엇인가를 '보고' 그린 것이 아닌 겁니다. 몬드리안은 애초에 선, 면, 색, 오직 그것들만을 그립니다.

추상표현주의 화가들의 작업을 몹시 아꼈던 미국의 평론가 클레멘트 그린버그는 추상적이기 그지없는 이런 몬드리안 등의 그림들을 두고, 회화의 고유 성질은 '평면성'이라고 선언합니다. 이 선언이 무슨 의미일까요. 우선 여태까지 살펴본, 카메라 이후에 제출된 대답들

을 정리해 보겠습니다. 회화는 더 이상 무엇을 보고 그것과 닮도록 그리는 것이 아닙니다. 회화는 더 이상 사물을 정확하게 표현할 필요가 없습니다. 회화는 더 이상 사물의 절대성에 복종할 의무가 없고, 그것의 주어진 형태를 존중할 필요도 없습니다. 회화는 심지어 사물을 그리지 않고 순수한 추상만을 그려도 됩니다. 이상의 대답들이 제출되었음에도, 결코 바뀌지 않은 것은 무엇일까요. 그린버그가 보기에 그 것은 '평면 위에 그려진다'라는 사실입니다.

네, 좀 싱거우실 수도 있겠습니다. '그림은 2차원이다'라는 자명한 속성만을 가지고 회화의 본질을 얇게 구성해 놓고, 위대한 회화 작품 안에 내재된 두껍고 깊은 미적 진리를 그 얇은 본질로부터 이끌어낼 수 있는지는 의문입니다. 하지만 그린버그의 해석을 저는 이렇게 이해하고 싶습니다. 그린버그는 추상표현주의 화가들이 그 이전의 어떤 화가들보다 철학적이었다는 점을 지적하고 싶었던 것일 터입니다. 추상표현주의 그림들로 인해 얻어 낸 '평면성'이라는 내용 자체보다, 추상표현주의 화가들이 "그린다는 것은 무엇인가?"라는 물음을 야수파나 입체파가 던졌던 것보다 더 깊숙이 찔러 넣었다는 점에서, 그들의 지적 고투의 과정을 높게 평가할 수 있는 것입니다.

다다이즘

그룹 4, 다다이즘의 아이콘은 마르셀 뒤샹의 대표작 〈샘*Fountain*〉입니다. 그룹의 숫자를 더해 갈수록 '예술이란 무엇인가'라는 질문이 한층 선명한 공격성을 띤다고 말씀드린 바대로, 뒤샹은 오브제의 구도, 배치, 방법론, 메시지, 작가 자신의 발언까지 한껏 투철한 공격태세를 유지했습니다. 남성용 소변기에 서명한 뒤 90도 뒤집어 그대로 전시한 〈샘〉을 보면 기존의 사실적 미술에 대한 그의 무자비한 공격성에 대

해 많은 말을 덧붙이지 않아도 좋을 것 같습니다. 이후에 저희가 함께 알아볼 미학자 아서 단토가 뒤샹의 대대적인 공격에 관해 언급한 말을 조금 인용해 보자면, "뒤샹은 자신이 '망막의 미술'이라 명명한 것, 즉 눈을 만족시키는 미술을 깊이 혐오했"으며, "그는 귀스타브 쿠르베 이래로 대부분의 미술은 망막적이라고 생각했"습니다.[3]

뒤샹과 다다이즘은 마침내 본질의 발버둥을 감행합니다. '재현'은 물론이고, '평면성'의 개념도 가볍게 무시됩니다. 〈샘〉은 3차원이니 회화가 아니라 조각으로 규정하면 될 일이 아니냐고 이야기할 수도 있겠지요. 하지만 '그러면 〈샘〉이 조각으로 규정되기는 하나? 아니, 이보다 더 느슨한 규정을 가져다 대서, 시각예술로 규정되기는 하나? 애초에 이것이 예술 작품이라고 할 수나 있겠는가?'라는 의문이 뒤따라올 것입니다. 〈샘〉의 파격성은 여기에 그치지 않습니다. 예술 작품에 늘상 뒤따라 다녔던 '아름다움'이라는 개념까지도 〈샘〉은 제거해 버리기 때문입니다. 물론 '예술 작품이라고 해서 반드시 아름다울 필요는 없다'는 주장을 뒤샹이 처음으로 제기한 것은 아닙니다. 이미 '추'라는 미적 범주는 뒤샹 이전부터 오랫동안 논의의 대상이었고요. 그러나 〈샘〉은 아름다움을 거부하거나 역행하려 하지조차 않습니다. 〈샘〉은 자신이 소위 '아름다움' 같은 정신적 가치와는 아예 무관한 무엇이라고 발언하는 사물입니다. 당대의 대중과 평론가 들 중 그 누구도 화장실의 소변기를 보고 그 조형적 요소, 이를테면 곡률과 양감과 색깔과 질감 등에서 미적 경험을 체험한 경우는 없었겠지요. 그러니 그들은 〈샘〉에서도 아름다움을 느낄 수 없습니다. 〈샘〉이 곧 소변기니까요. 이미 뒤샹이 사망하고 〈샘〉이 미술사의 만신전에 올라간 후에 태어난 저에게도 〈샘〉이 미적 경험을 가져다주지 않는 것은 매한가지입니다. 심지어 저는 그 사물이 대단한 예술사적 가치를 가지는 작품

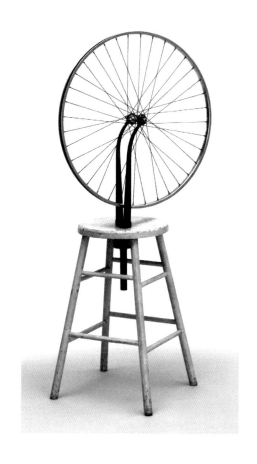

마르셀 뒤샹, 〈자전거 바퀴*Bicycle Wheel*〉,

1913/1951, 바퀴 지름 64.8cm·높이 60.2cm, 뉴욕현대미술관

　　　　　　　　　　　　　　　　　　　예술, 깨어 있는 꿈

이라는 점을 인지한 채로 퐁피두센터에서 〈샘〉을 직접 보았는데도, 그 어떤 심미적 쾌감조차 눈곱만치도 느껴지지 않았습니다. 이처럼 〈샘〉이라는 '예술 작품'은 아름다움과 아예 분리되어 있습니다. 아니, 〈샘〉을 보고 있자면 예술 작품과 아름다움은 애당초 합쳐져 있던 적이 없던 별개의 두 범주인데 왜 인간들은 바보같이 지금껏 그 둘을 뒤섞어 생각해 왔을까, 하는 허탈하고 자조적인 물음마저 솟아오릅니다. 자, 뒤샹이 우리에게 묻고 있습니다. 미술이란 무엇인가. 예술 작품이란 무엇인가.

몇몇 비평가들은 고뇌 끝에 뒤샹의 작품에 끝끝내 남아 있는 특징을 발굴해 냅니다. 최소한 뒤샹의 오브제는 '일상의 사물과 구분된다'는 특징을 가지고 있다는 것입니다. 〈샘〉에는 어쨌든 'R. Mutt 1917'이라는 서명이 되어 있고, 90도 눕혀져 있습니다. 그것이 모종의 뉘앙스를 만듭니다. 〈샘〉 이외에 뒤샹의 다른 작품들도 '일상의 사물과 구분된다'는 점을 위반하지는 않습니다. 〈샘〉으로 대표되는 뒤샹의 '레디메이드' 기법은 작가가 고유하게 산출한 사물이 아니라 이미 생산된 기성품을 구입해 그대로 전시하는 기법이지만, 이때 최소한 그 기성품을 평소와 다른 구도로 배치하거나 접착시켜서 전시합니다. 이를테면 그의 다른 작품 〈자전거 바퀴〉를 보시죠. 뒤샹은 구성 요소의 배치를 통하여 작품의 구성물인 자전거 바퀴와 의자가 기성품임에도 불구하고 더 이상 실생활의 자전거 바퀴, 실생활의 의자가 아니라는 점을 관객에게 전달하고 있습니다.

뒤샹의 파상공세에 뒤로 뒤로 후퇴만 거듭하던 비평가들이 그은 마지노선이 이 '모종의 뉘앙스' 혹은 '비일상성'입니다. 정확히 어떤 의미인지 확정할 수는 없지만, 작품이 구성되어 있는 그러한 배치를 통해서 여하간 시각적으로 드러나는 모종의 의미가 미술 작품의 고유

성이라는 것입니다.

'재현'이라는 알베르티 회화론의 이념은 야수파의 습격부터 시작해 뒤샹의 대수술에 이르기까지 온갖 도전과 공격을 받아내고 피를 뚝뚝 흘리고 있었습니다. 하지만 혼란을 두고만 볼 수 없던 비평가들의 악전고투 덕택에 희미하게나마 남게 된 미술의 국경선, 즉 '비일상성과 그것이 주는 뉘앙스'라는 개념 안에서, 미술의 철학적 위치는 숨만이라도 간신히 붙어 있었습니다. 앤디 워홀이 〈브릴로 박스〉를 들고 유유히 미술관의 문 안으로 걸어 들어오기 전까지는 말입니다.

팝아트와 〈브릴로 박스〉

'브릴로'는 당대 미국에 실제로 널리 판매되던 수세미 브랜드입니다. 워홀이 오브제로 택한 상품은 '브릴로'에서 출시한 가루세제이고요. 즉 '브릴로 박스'는 세제의 포장 박스쯤으로 보시면 될 겁니다.

'브릴로'는 미국 국민이라면 모르는 사람이 드문 국민 상품이었다고 합니다. 물론 뒤샹도 기성품을 구매해 작품을 만들었지만, 그의 작품들에는 소비사회의 유명 브랜드라는 맥락이 포함되어 있지 않습니다. 앞서 살펴본 소변기나 바퀴나 의자는 상품보다 다소 고물의 느낌이 강하고, 무엇보다 뒤샹의 상품들은 이질적인 구도와 뒤틀린 배치로 인해 모종의 조형예술적 아우라를 내고 있습니다. 그런데 워홀의 박스는 그 어떤 아우라도 없습니다. 이를테면 '테크'나 '비트' 같은 한국의 가장 유명한 가루세제가 박스째로 미술관에 전시되어 있다고 생각해 보십시오. 여기에 과연 일말의 아우라가 있다고 말할 수 있을까요.

교양 있는 관객들, 미술계 인사와 비평가 들은 그간 이런저런 도전과 돌출을 받아들이고 품어 안으려 노력했습니다. 그들은 마티스의 과감한 색채와 피카소의 왜곡된 형상에서 새로운 조형미의 선언을 받

아들였습니다. 사물의 배후로까지 물러난 몬드리안의 간명함에서조차 추상성과 평면성의 미덕을 찾았습니다. 자신들을 조롱하는 뒤샹의 모독까지도 꿋꿋이 견디면서 그 소변기의 진의를 찾으려 노력했습니다. 그러나 워홀이 덩그러니 놓아둔 박스에 이르자, "이것도 미술이냐? 마트에서 사온 세제 통이라니! 누구나 구입해서 갖다 놓을 수 있는 공산품이라니! 이것이 정녕 미술이란 말이냐?" "이것은 미술이 아니다, 이것이 미술일 수는 없다"와 같은 분통 섞인 항의가 터져 나오기 시작했습니다.

그런데 사실 워홀은 뒤샹처럼 상품을 구입해다가 그대로 전시한 것이 아니었습니다. 워홀은 실제 상품을 구입하여, 그 크기를 측정한 후 나무 합판으로 똑같은 사이즈의 박스를 만들었습니다. 그리고 포장지의 디자인 도면을, 당대의 최첨단 프린팅 기술을 활용해 합판 위에 아주 얇게 도색했습니다. 그것을 말려서 전시한 것이 작품 〈브릴로 박스〉입니다. 그러니까 미술 작품 〈브릴로 박스〉는 진짜 '브릴로 박스'가 아닌 겁니다. 워홀의 박스 안에는 세제가 들어 있지도 않고, 실제 상품 '브릴로 박스'와 재질도 다릅니다. 그러나 우리는 그 사실을 알 수 없습니다. 워홀이 알려주거나 혹은 그 누군가가 알려주기 전까지는 말이죠.

워홀이 불러온 어마어마한 미학적 난제에 대한 이야기를 들려드리기 이전에 졸견을 덧붙이자면, 저는 워홀이 뒤샹보다 더 강력하게, 그러나 보다 우아하게 재현론에 한 방 먹였다고 생각합니다. 뒤샹이 큰 몸짓과 소리로 관객의 시선을 잡아끄는 슬랩스틱 코미디언이라면, 워홀은 욕설 한 마디 없이 유려한 촌철살인으로 관객을 사로잡는 스탠드업 코미디언에 가까워 보입니다. 뒤샹은 실제 사물을 가져다 놓지만, 그 의도나 방법은 오히려 재현과 멀리 떨어져 있습니다. 그는 실

제 사물에 서명을 하고, 일부러 비틀어서 배치하고, 이상하게 결합시킵니다. 다분히 재현이라는 이념을 비꼬는 뉘앙스가 그 꼬인 구도에 표면적으로 담겨 있습니다. 하고많은 사물 중 소변기를 택한 것도, 그것을 90도 눕힌 것도, 그것에 고전 정물화에나 등장할 만한 '샘'이라는 고상한 제목을 붙인 것도, 그 비꼼을 강화하는 장치입니다.

반면 워홀은 뒤샹이 그랬던 것처럼 실제 사물을 놓는 게 아니라, 극한의 재현 작업을 거친 정교한 복제물을 놓습니다. 어떤 뒤틀린 구도도 없고, 제목에도 별다른 함축이나 표시를 남기지 않습니다. 그는 재현이라는 이념을 파괴하기 위해서, 뒤샹과는 달리 역설적으로 재현이라는 수단을 택한 것입니다. 워홀은 놀라울 만큼 진보한 인쇄술의 힘을 빌려 재현의 정교함을 그야말로 극한으로 끌어올렸으며, '실물과 구분이 되지 않는' 재현, 즉 재현론의 신봉자라면 늘 꿈꾸었을 이상에 거의 근접한 재현을 구현했습니다. 그러나 그 결과는 그 신봉자들의 기대와는 전혀 달랐습니다. 자연과 인간 능력의 완벽한 일치라는 그 궁극적 이상에 도달하기는커녕, 온 예술계가 '예술이란 무엇인가'라는 기초적인 질문에 빠져 허우적거리게 된 것입니다.

본론으로 돌아와 보겠습니다. 〈브릴로 박스〉는 예술 작품일까요? 실제 사물과, 일상생활의 사물과 구분되지 않는 사물. 심지어 그 사물과 이름까지 같은 사물. 그것을 예술 작품이라고 할 수 있을까요? 형태와 색깔과 이름까지 모두 같다면 예술 작품과 일상의 사물은 결국 같은 존재가 아닐까요? 〈브릴로 박스〉와 '브릴로' 박스의 차이, 다시 말해 존재론적 차이는 무엇일까요? 〈 〉의 유무일까요? 아직은 무한한 물음들만이 꼬리를 물지만, 여하간 이것은 확실합니다. 〈브릴로 박스〉야말로 '예술이란 무엇인가'라는 질문이 그 정점에 다다른 형태이자, 20세기 미학의 가장 결정적인 순간들 중 하나라는 것 말입니다.

정의 불가론 - 와이츠의 경우

이 〈브릴로 박스〉를 어떻게 예술 작품으로 편입할 것인가 하는 난제를, 미학은 어떻게 설명할 수 있을까요. 관련하여 세 명의 미국 미학자들의 이론을 간략히 보도록 하겠습니다. 먼저 '열린 개념'으로서의 예술을 정립하고자 한 모리스 와이츠(1916~1981)의 의견을 살펴보지요.

본격적인 설명 이전에 간단한 예시를 들어보겠습니다. 지금부터 '안경'이라는 명사를 정의해 보도록 하죠. 안경이란 무엇일까요. 그것은 인간의 시력을 보조하기 위해 만들어지며, 렌즈와 프레임으로 구성되어 있습니다. 렌즈는 주로 두 개이지만 간혹 한 개만 있기도 합니다. 주로 귀에 걸쳐서 쓰고, 그러기 위해서 프레임에는 다리가 달려 있습니다. 물론 이러한 규정을 벗어나는 예외적인 안경도 있겠지만, 우리는 안경이라는 사물의 특성 중 가장 본질적이고 보편적인 것을 나열하여 안경과 안경 아닌 것의 경계를 대략적이나마 구획할 수 있습니다.

그럼 이번에는 '놀이'라는 명사를 정의해 보도록 합시다. 어떤 특성이 놀이를 규정할까요? 모종의 도구가 있어야만 놀이일까요? 아닙니다. 손뼉 치기만으로도 놀 수 있습니다. 마피아 게임 같은 경우에는 말할 수만 있다면 놀 수 있습니다. 그렇다면 모종의 룰이 있어야 놀이라고 할 수 있을까요? 아닙니다. 어린 아이들이 주변 사물을 가지고 제 나름대로의 놀이를 할 때, 그 어떤 규칙도 찾아볼 수 없습니다. 잠시 있나 싶던 규칙도 금방 손바닥 뒤집듯 바꾸어버리지요. 그러면, 즐거움을 주는 인간 활동을 통틀어 놀이라고 할 수 있을까요? 그렇지도 않아 보입니다. 저는 잘 고아낸 국물로 끓인 떡만둣국을 먹을 때 아주 즐거운데요, 그것을 놀이라고 할 수는 없죠. 게다가 심지어는, 어떤 즐거움도 주지 않는 게임도 있습니다. 정말 '즐거움 따위 없는' 게임을

목표로 한 실험적 인디 게임을, 어렵지 않게 찾아볼 수 있습니다. 그런 게임들조차도 엄연히 '놀이'의 범주에 들어갑니다. 이렇듯 '놀이'라는 명사는, 그것을 규정하는 고정적인 속성이 없습니다.

하지만 우리는 놀이인 것과 그렇지 않은 것을 느슨하게나마 구분할 수 있습니다. 즉, '놀이'는 **열린 개념**으로서 다른 개념과 스스로를 구분합니다. 예를 들어볼까요. 시험공부는 놀이가 아니지만 만화책을 읽는 것은 놀이입니다. 체스를 두는 것은 놀이지만 체스 말을 정리하는 것은 놀이가 아닙니다. 아이들끼리 의사 놀이를 하는 것은 놀이지만 의사가 환자를 진찰하는 것은 놀이가 아닙니다. 우리는 이 구분선을 혼동하지 않습니다. 놀이가 아닌 것이 놀이가 되는 지점을, 놀이였던 것이 더 이상 놀이가 아니게 되는 지점을, 알려주지 않아도 알고 있습니다.

예술이 '열린 개념'이라는 와이츠의 언명은 바로 이러한 맥락에서 이해될 수 있습니다. '이러저러한 것을 예술이라고 한다'라는 일전의 규정, 즉 안경이라는 사물을 정의하듯 예술을 정의내리는 일은 이제 불가능합니다. 그러나 그렇다고 해서 '예술'이라는 개념 자체를 폐기할 필요는 없습니다. 우리는 여전히 예술이라는 단어를 사용하고, 예술과 예술이 아닌 것 사이의 구분선을 느슨하고 모호하게나마 알고 있지 않습니까? 무엇을 두고 놀이라고 하는지 누구도 딱 떨어지게 얘기할 수는 없지만, '놀이'라는 개념이 불필요하다고 생각할 필요는 없는 것처럼, 예술이라는 개념도 그러합니다.

와이츠의 이러한 '열린 개념' 이론은 비트겐슈타인의 후기철학에서 영향을 받은 것입니다. 그 전모를 다 파악하는 것은 불가능하지만, 핵심적인 이야기만 해보겠습니다. 비트겐슈타인은 다음과 같이 생각했습니다. 세계에 대한 특정 개념은 정확하게 지시하는 것이 불가능

•

이 게임은 펜&텔러라는 유명 마술사 겸 코미디언 듀오가 개발한 닌텐도 비디오 게임, 〈사막 버스*Desert Bus*〉입니다. 게임의 목표는 애리조나 투손에서 네바다 라스베이거스까지 버스를 몰고 가는 것인데요, 그게 게임플레이의 전부입니다. 실제로 그 거리를 버스를 몰고 가는 데 걸리는 시간, 즉 8시간 동안 쉬지 않고 A 버튼을 눌러야 합니다. 버튼을 집게 등으로 눌러 놓고 방치해 두는 편법은 통하지 않습니다. 버스의 진행 방향이 조금씩 기울어져 도로 옆면과 충돌을 일으키고, 타이어에 구멍이 납니다. 8시간을 버텨 라스베이거스에 도착하면 뭐, 대단한 보상이나 엔딩이라도 있을까요? 아뇨. 1점을 얻습니다. 미국에서는 이 게임에서 얼마나 고득점을 거두느냐를 겨루는 대회까지 있다고 하죠. 얻을 수 있는 최대 점수는 99점, 즉 99×8=792시간 동안 플레이를 하면 됩니다.

합니다. 왜냐하면 개념은 항상 정의내리는 과정에서 서로 중첩되고, 개별자들 간의 정확한 공통성을 찾을 수 없기 때문입니다. 하여 이에 관해서는 오로지 유사성만을 발견할 수 있다고 비트겐슈타인은 주장합니다. 앞서 살펴 본 놀이의 경우를 다시 생각해 볼까요. '놀이'라고 명명되는 실체들 사이에는 완벽한 공통점 없이 유사한 지점들만이 존재합니다. 우리는 그 유사한 것들을 뭉뚱그려 하나의 가족, 즉 부류로 구성하고 그 가족에 '놀이'라는 이름을 붙이는 것일 뿐입니다. 실제 가족을 한번 떠올려 봅시다. 가족 구성원들은 완전히 같지 않은 것은 물론이고, 그들을 모두 포괄해 주는 명확하고 단일한 공통점을 찾을 수도 없습니다. 물론 그들은 대략적으로 유사한 생김새와 특성, 가치관, 배경을 공유하고 있지요. 그러나 그러한 '공통점들'을 묶어주는, 확실하고 구체적인 개념이 요구된다면, 그것은 결국 '우리 가족 구성원들 간의 확실한 공통점은 그들이 모두 우리 가족의 구성원이라는 것'과 같은 동어반복일 수밖에 없습니다. 이것이 비트겐슈타인의 놀이이론, 그리고 가족 유사성 개념의 대략적인 얼개입니다. 와이츠는 이 가족 유사성 개념을 예술에 끌고 와서, 예술 역시도 놀이와 마찬가지로 그 권역 안에 있는 것들 간의 가족적 유사성만이 존재할 뿐, 단일한 본질을 찾을 수 없는 개념이라고 주장합니다. 그래서 와이츠의 예술철학을 '정의 불가론'이라고도 합니다.

제도론 – 디키의 경우

한편 조지 디키(1926~2020)는 와이츠의 정의 불가론이 어불성설이라고 생각했습니다. 시쳇말로, 목욕물 버리다 애까지 버리는 격이라는 것이지요. 저도 디키의 성토에 어느 정도 동의가 됩니다. 〈브릴로 박스〉를 '예술 작품'이라는 개념 안으로 포섭해 넣는 것이 어려운 일이

예술, 깨어 있는 꿈

라는 점은 물론 이해할 수 있지만, 그렇다고 해서 '예술은 원래 정의될 수가 없는 것이다' 혹은 '명확히 말할 수 없는 이것저것 간의 대략적인 유사성에 그친다'라는 사실상의 포기 선언은 도대체가 용납되어서는 안 되지 않을까 합니다. 철학은 결국 어떤 실체를 개념화하려는 시도이고, 그 개념이 그 실체를 올바로 규정할 수 있는지, 그 개념이 그 실체의 본질을 반영하는지, 자신을 규정하는 개념의 폭력에 반대를 표시하는 실체 쪽에서의 항의가 있는지를 끊임없이 점검하는 사유의 노고가 아니겠습니까?

그렇다면 와이츠를 비판한 디키는 예술을 무엇이라 정의하는지 알아보겠습니다. 디키의 정의를 간략히 요약하자면, 예술이란 '예술계의 승인을 받은 모든 것'입니다. 그의 이론을 예술 제도론이라고 명명하기도 합니다. 그렇다면 예술계란 것이 무엇인지를 먼저 이야기해 보아야겠죠. 예술계의 범위를 확정짓는 것은 출발부터 애매한 일이 되겠지만, 어쨌든 몇 가지 예시를 들어보겠습니다. 예술계를 구성하는 요소들에는 이를테면 미술관, 큐레이터, 평론가, 심사위원, 도슨트, 미술가, 문화예술 관련 정부 부처 관계자, 철학자, 미학자, 미술품 경매사 등등이 있습니다. 이처럼 예술을 둘러싸고 있는 모든 시스템, 제도, 인간, 집단, 관습, 장소, 자본, 그 모든 것들이 예술계입니다. 예술계는 예술 작품인 것과 그렇지 않은 것을 결정합니다. 예술계에 의해 예술 작품이라고 규정된 것이 미술관에 전시될 수 있는 것입니다.

디키에 따르면 실제 상품인 '브릴로'의 박스와 앤디 워홀의 〈브릴로 박스〉 사이의 차이는 앞서 생각해 보았던 것처럼 정말로 꺾쇠의 유무일지도 모르겠습니다. 예술 작품 〈브릴로 박스〉에 붙은 꺾쇠는, 그것이 예술계의 **승인**을 받아 작품으로 간주되고 있다는 증거이기 때문입니다. 거래, 평가, 보존, 전시의 시스템 그 자체인 예술계가 미술

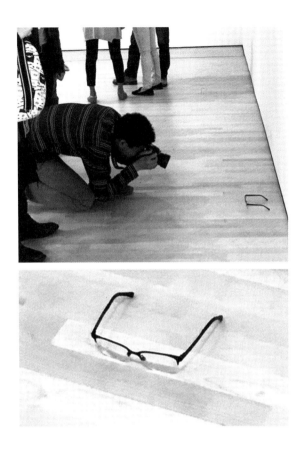

위 사진은 2016년 티제이 카야탄이라는 한 소년이 친 장난에 속아 넘어간 샌프란시스코 현대미술관 관람객들의 모습입니다. '안경을 미술관 바닥에 두면 다들 예술 작품인 줄 알겠지?'라는 짓궂은 생각이 티제이에게 떠올랐고, 이는 보기 좋게 적중했습니다. 디키의 예술 제도론에 입각한다면 티제이의 안경은 저 관객들에게는 분명히 예술 작품이 맞습니다. 그들은 그 안경이, 예술계가 작품으로 승인한 것이라고 여기기 때문이죠. 하지만 이 모든 일이 해프닝인 것을 알고 있는 상태로 안경을 보고 있는 우리의 입장에서, 혹은 티제이의 입장에서, 그것은 예술 작품이 아닙니다. 저 안경이 예술 작품임을 예술계가 승인해 준 적이 없다는 것을 알기 때문입니다.

ⓒ TJ Khayatan/Twitter

예술, 깨어 있는 꿈

관에 위홀의 상자를 전시하기로 결정한 순간, 그것은 미술 작품이 된다는 것입니다. 쉽게 말해 제가 지금 들고 있는 커피 잔도 제 손 안에 있으면 그냥 일상 사물이지만, 미술관의 조명을 받으며 전시된다면 미술 작품이 되는 것이지요.

어떠신가요. 만족스러우신가요? 여러분들은 어떻게 생각하실지 잘 모르겠지만, 저는 디키의 주장도 불충분하다고 생각합니다. 예술을 어떻게든 모종의 방식으로 정의내리고자 한 점, 그리고 무엇보다 예술의 지위를 결정하는 데 있어서 사회적 맥락의 중요성을 철학자들에게 환기시켰다는 점에서 와이츠보다 진보했을지라도 말입니다.[4] 디키의 주장이 불충분한 것은 다음과 같은 근거들에서입니다. 첫째, 그의 '예술계' 개념은 와이츠의 '예술' 개념과 크게 다를 바 없이 여전히 느슨하고 열린 개념입니다. 둘째, 그의 예술계-예술 개념은 순환 논리에 빠집니다(예술이란 무엇인가? 예술계가 규정한 사물이다. 그렇다면 예술계란 무엇인가? 예술을 규정하는 시스템이다). 셋째, 그의 예술계는 내용이 없는 단순한 형식에 불과합니다. 예술계는 어떤 사물을 예술 작품으로 규정하느냐 그렇지 않느냐만 판단할 뿐, 그 예술이 탁월한가 그렇지 않은가, 예술이 왜 인간에게 필요한가와 같은 내용적 질문에 대답하지 않습니다. 넷째, 그의 예술계는 예술을 규정하는 권한을 주로 전문가 및 종사자로 구성된 시스템에 넘겨줌으로써 권위주의와 엘리티시즘에 쉽게 빠지게 됩니다.

와이츠와 디키의 의견은 사실 여러 난점 혹은 단점에도 불구하고 굉장히 실용적입니다. 특히나 점점 난해해지는 현대미술을 규정하는 데 있어서 말이죠. 현대미술 앞에서 난처해하거나 심지어는 화가 나 있는 대중들의 불평을 하루 이틀 들어본 것이 아닙니다. "이것도 예술인가? 이게 예술이면 내 조카가 유치원에서 그린 그림도 예술이겠네"

와 같은 말들 말이죠. 이렇듯 대중들의 접근을 언뜻 불허하는 듯한 현대미술이 도대체 왜 '미술 작품'이냐를 설명하려면 와이츠나 디키의 설명 방식이 확실히 간편해 보입니다. 〈브릴로 박스〉도 그렇게 설명할 수 있을 겁니다. 〈브릴로 박스〉는 예술계의 승인을 받았으니 예술 작품으로 간주된다고 말이지요. 그러나 저는 두 학자의 설명 방식은 당대 예술계에 일어난 충격적 현상을 포괄하여 물 샐 틈 없이 설명하려는 마음이 앞선 나머지, 정작 그 내용은 그저 동어반복 혹은 공허한 형식에 불과한 주장에 그치고 있지는 않은가 하는 생각이 듭니다.

단토의 예술 종말론

마지막으로 살펴볼 미학자 아서 단토는 사뭇 다릅니다. 그는 워홀의 〈브릴로 박스〉로 인하여 "예술이 종말했다"라고 말합니다. 이 말의 진의를 알아보기 전에 그것이 주는 느낌만 생각해 보자면, 상당히 노골적이고 충격적인 말입니다. 언뜻 단토가 와이츠나 디키보다 더한 패배주의자, 허무주의자처럼 보이실 수도 있겠습니다. 그러나 그 정반대입니다. 단토는 와이츠가 반反본질주의자인 데 반해, 자신은 본질주의자라고 말합니다. 또한 자신은 단지 어떤 것을 예술 작품으로 **승인**하는 역할을 하는 것에 불과한 디키의 예술계와 달리 어떤 것이 왜 예술 작품인지에 대한 **이유**를 제공하는 예술계 개념을 제안하겠다고 말합니다.[5]

그렇다면 이런 질문이 떠오르지 않을 수가 없습니다. 아니, 그토록 본질주의자라는 사람이, 단순한 '승인'에 머물지 않고 진짜 '이유'를 찾겠다는 사람이 "예술이 종말했다"라는 말을 했다고? '예술은 정의가 불가능하다'라고 주장한 와이츠조차 '예술의 종말'이라는 과격한 선언을 하지는 않았습니다. 대체 단토의 진의는 무엇일까요.

예술, 깨어 있는 꿈

단토의 '예술의 종말'은 철학적으로 굉장히 복잡하고 오랜 역사를 가진 개념입니다. 결정적인 부분만 단적으로 말하자면, 단토 이전에 이미 예술의 종말을 언급한, 위대한 독일 사상가 헤겔을 언급할 수 있겠습니다. 헤겔주의자 단토의 종말론은 어떤 점에서는 헤겔의 종말론을 현대에 비추어 새로이 해석한 것이라고도 볼 수 있습니다. 따라서 단토의 종말론을 올바르게 해석하려면 헤겔의 예술 종말론을 알아야 하겠지만, 이 짧은 지면 위에서는 도저히 헤겔의 이

아서 단토(1924~2013)

론을 다룰 수 없기 때문에 단토의 의도와 해석만을 최대한 간명하게 설명해 보겠습니다.

〈브릴로 박스〉에 대해서 다시 한번 생각해 봅시다. 그것이 왜 충격파를 가져다주었습니까? 예술 작품과 일상 사물이 구분되지 않는다는 사실 때문입니다. 즉 예술과 현실을 구별할 수 있는 근거가 없어졌다는 것이지요. 워홀의 〈브릴로 박스〉와 월마트에 놓인 '브릴로' 박스는 구분되지 않습니다. 예술은 이제 사물과 완전히 하나가 되었다는 점에서, 즉 일종의 물아일체의 의미에서, 스스로이기를 중단합니다.

물아일체 이야기가 나온 김에 장자의 호접지몽 이야기를 해볼까요. 이미 많은 분들이 알고 계시다시피, 장자가 어느 날 자신이 나비가 되는 꿈을 꾸었는데 그 꿈이 너무도 생생하여 자신이 꿈에서 나비가 된 것인지 나비인 내가 인간이 된 꿈을 꾼 것인지를 알 수 없었다는 이야기입니다. 놀라운 이야기이긴 하지만 우리는 일반적으로 비현실적인 꿈과 현실적인 일상을 분명히 구분합니다. 이를테면 나비처

럼 하늘을 난다든지, 남몰래 혼자 짝사랑하는 그 사람과 달콤한 하루를 보낸다든지, 이제는 세상에 없는 그리운 그 사람과 손을 맞잡는다든지 하는 일들이 꿈속에서는 얼마든지 일어날 수 있지만, 현실에서는 결코 그럴 수 없습니다. 그래서 우리는 꿈속에서 이미 그것이 꿈이라는 것을 자각하는 경우가 대부분입니다. 현실에서는 일어날 수 없는 일이니까요. 꿈속에서는 그것이 아무리 그럴싸했을지라도, 꿈을 깨고 난 뒤에는 그 비현실적인 일들이 모두 단지 꿈속의 사건에 불과하였음을 우리는 혼동하지 않습니다.

그런데 꿈의 내용이 현실과 너무도 똑같은, '현실적인 꿈'을 꾸는 상황이라면 어떨까요. 제가 고등학생 때의 일입니다. 중간고사 시험 전날 저는 중간고사를 보는 꿈을 꾸었습니다. 얼마나 걱정이 되고 긴장이 되었으면 그랬으랴만, 꿈속에서는 섬뜩하게도 아는 문제가 단 하나도 나오지 않았습니다. 꿈속에서 저는 시험 중인데도 울음을 펑펑 터뜨렸습니다. 꿈속에서의 시험 시간에는 비현실적인 요소라곤 정말 눈곱만큼도 없었습니다. 교실의 모양, 냄새, 시험감독, 아이들, 답안지, 시험지의 촉감, 교실 바깥에서 쏟아져 들어오는 햇살의 온도……. 그 모든 것이 너무도 생생하고 현실과 똑같아서, 꿈속에서 저는 그것이 꿈인 줄은 조금도 의심하지 못했습니다. 상식적으로 단 한 문제도 아는 것이 나오지 않았을 리가 만무하지만, 그만큼 느낌이 생생해서 그랬는지 저는 꿈속에서 꿈을 깨려는 노력도, '이건 다 꿈일 거야'와 같은 현실도피(그것을 '현실도피'라고 말하는 것도 참 의미심장하군요)조차도 하지 않았습니다. 물론 당연히, 그리고 다행히도, 저는 잠에서 깨어났습니다. 하도 생생했기 때문에 깨고 나서도 어리벙벙했지만, 저는 조금씩이나마 천천히 꿈에서의 상황과 현실의 상황을 구별할 수 있었습니다.

그런데, 말도 안 되는 질문이지만 제가 그 꿈에서 깨지 않았다면 어땠을까요. 물론 아는 문제가 하나도 안 나왔을 리가 없지요. 정말이지 꿈일 수밖에 없는, 말도 안 되는 상황입니다. 그런데 이상하게도, 섬뜩하게도…… 이 꿈에서 깨어나지를 않는다면 어떨까요. 깨어 있는 꿈을 꾸고 있는 거라면 어떨까요?

단토는 위홀의 작품을 보고 충격에 빠진 사람들이 일종의 '깨어 있는 꿈'을 꾸고 있는 것이라고 말합니다. 아무리 〈브릴로 박스〉를 쳐다보고 또 쳐다보아도 우리는 그것이 미술관에 전시되어 있는 그 상황을 벗어날 수 없습니다. 아무리 눈을 감았다 떠보고 볼을 꼬집어 보아도 그곳이 월마트로 바뀌지는 않습니다. 〈브릴로 박스〉는 우리의 현실에 존재하는 꿈입니다. 〈브릴로 박스〉 이후에 현실과 구분되는 예술의 고유한 시공간은 존재하지 않습니다. 부박한 현실에서 잠시 벗어나 꿈과 이상의 세계를 그리던 예술의 고유한 영역은 위홀 이후 사라지게 되었습니다. 이제 어떤 것도 예술 작품이 될 수 있고, 어떤 것도 예술 작품이라 명명할 수 있으며, 일상적인 사물도 예술 작품으로 규정할 수 있게 된 것입니다. 꿈은 우리의 현실 속에 파고들어 있습니다. 아무리 뺨을 때려도 우리는 이 깨어 있는 꿈에서 벗어날 수 없습니다. 우리의 꿈이자 꿈의 대변인이던 예술은 이제 현실과 너무 똑같아질 정도로 현실감 넘친 나머지, 꿈 바깥으로 스며 나와 현실 그 자체가 되어버린 겁니다.

깨어 있는 꿈

그런데 이런 난처한 상황이 오히려 예술에게는 모종의 기회가 된다는 것이 단토의 생각입니다. 꿈이 현실과 정확히 구분되고 우리가 언제나 그 꿈에서 깨어날 수 있다면, 앞서 말씀드렸던 대로 우리는 꿈

과 현실을 혼동하지 않을 겁니다. 하늘을 난다든지 망자와 만난다든지 하는 일들은 오로지 꿈속에서만 가능한 것이니까요.

그러나 모든 것이 하나의 거대한 현실적 꿈, 혹은 거대한 꿈-현실인 세상을 한번 가정해 봅시다. 꿈에서만 가능한 일 따위는 이제 없습니다. 무슨 일이든 일어날 수 있습니다. 이를테면 서기 2천 년대에 살고 있는 우리가 갑자기 서기 2만 년의 세계에 도착했다고 해봅시다. 아마도 우리의 상상을 아득히 뛰어넘는 일들이 눈앞에서 펼쳐지고 있겠지요. 불가능하다고 믿었던 일들, 꿈 같은 일들이 눈앞의 현실이 되어 있을 것입니다. 우리는 한참 어리벙벙해 있다가, '이건 말도 안 되지, 당연히 꿈일 거야'라는 생각으로, 꿈에서 깨려고 갖은 애를 써보기도 할 겁니다. 그러나 꿈은 좀처럼 깨지를 않고, 달력은 여전히 서기 2만 년을 가리킵니다. 우리는 날이 거듭될수록 점점 이 모든 일이 꿈이 아니라 현실이라는 사실을 받아들이게 될 겁니다.

그러다 언젠가는 꿈에서나 가능하다고 믿었던 일들이 지금 여기에서는 가능하다는 사실을 자각하고, 형언할 수 없는 설렘과 희망에 부풀게 될지도 모릅니다. 그렇게 용기가 생긴 몇몇이 한 발짝 앞으로 나서 미래인들에게 '당신의 기술을 가르쳐주시오'라고 부탁할지도 모르지요. 그들은 이를테면 은하 간 교통수단에 탑승해 안전장치를 채우는 법, 상처와 고통을 일순간에 사라지게 만드는 주사를 놓는 법, 이제 죽어서 없어졌다고 여겼던 위대한 사상가들의 정신을 서버로부터 다운로드하여 그들과 대화를 나누는 법 등등을 배우게 되겠지요. 어쩌면 그들은 비행기 없이 새처럼 하늘을 날아다닐 수 있을 테고, 단숨에 수만 킬로미터를 이동해 마테호른을 보고 그랜드캐니언을 구경할 수도 있을 겁니다.

단토가 말하는 꿈과 현실의 구분 불가능, 예술과 일상의 구분 불

가능, 그로 인한 '예술의 종말'은 바로 이런 역설적 희망을 품고 있습니다. 예술은 마침내 종말함으로써, 현실과 같아짐으로써, 역설적으로 무엇이든 될 수 있고 무엇이든 말할 수 있는 매체가 됩니다. 예술은 시끄럽고 초라한 현실을 외면하고, 한 발짝 서재와 작업실로 물러나 망상에 잠긴 채 유영하는 가상과 허구의 세계가 아닙니다. 예술은 이제 이 거짓말 같은 현실, 꿈처럼 느껴지는 거대한 현실을 살아가는 우리의 감각과 인식으로 정당화될 수 있는 세계입니다. 워홀 이후로 우리는, 단토에 의하면, 모두 깨어 있는 꿈을 꾸고 있는 셈이기 때문입니다. 워홀 이후로 어떤 사물도 예술이 될 수 있다는 것은, 다시 말하자면 워홀 이후에는 아무리 평범하고 반복적인 일상의 임의적인 순간이라 하더라도 미적 경험으로 얼마든지 전환될 수 있게 되었다는 것입니다. 예술의 고상함과 멀리 떨어져 있다고 여겼던, 하잘 것 없는 나의 일상조차도 이제는 반짝이는 조각들로 가득한 것입니다. 그 누구라도 예술가가 될 수 있는 가능성과 소질이 있는 것입니다. 삶 자체가 예술이 되는 것입니다.

〈브릴로 박스〉라는 나비를 보고 단토는 침대맡에 걸터앉아 있습니다. 단토는 어떤 물아일체를 생각하고 있습니다. 그는 이것이 깨어날 수 없는 꿈인가 하여 잠시 두려워하다가, 이것이 깨어 있는 꿈이라는 사실을 깨닫습니다. 그의 입가에 미소가 번집니다.

구현된 의미

단토는 현실과 꿈에 대한 사유를 기반으로 '예술 작품'에 대한 그만의 새로운 정의를 확립합니다.

첫째. 예술 작품은 눈에 보이는 물질성을 가집니다. 예술 작품은 어찌 되었든 감각적 사물입니다. 이 사실까지 변할 수는 없습니다. 물

질성이라는 형식을 가지지 않고 오로지 정신적인 내용만 존재하는 것은 종교, 사상, 의식의 영역이 될 테니까요.

둘째. 그러나 예술 작품은 그 물질싱 이년의 관념적 의미를 가집니다. 그 의미가 정확히 어떤 것인지를 당장 대답할 수는 없습니다. 물론 예술가마다 하고 싶은 이야기가 다르므로 예술 작품 전체의 단일한 의미를 규명할 수 없는 것은 당연한 일입니다. 하지만 이때 '의미를 고정할 수 없다' 함은 예술가들의 개성에 대한 말이 아니라 '깨어 있는 꿈'에 관한 단토의 논증이라는 차원에서 이해되어야 합니다. 단토가 말한 대로 워홀 이후에 이미 현실, 즉 삶과 예술은 하나가 되었으므로, 예술의 관념적 의미는 곧 삶의 의미입니다. 어떤 예술가의 작품이 말하고자 하는 것은 그가 그의 삶을 통해 말하고자 하는 것 혹은 그의 삶이 스스로 발언하는 것입니다. 예술은 미술관이나 콘서트장에 가야만 누릴 수 있는 삶의 호사스러운 한 구석이 아닙니다. 예술의 순간은 설거지, 양치질, 출퇴근, 취미생활, 술자리, 멍하니 있는 시간들과 절대적으로 구분되지 않습니다. 그 모든 순간들이 하나하나 예술의 순간이 될 수 있는 잠재력을 가지고 있습니다. 예술은 곧 삶이기 때문입니다. 따라서 예술이 독자적으로 답해야 하는 질문도, 예술가들이나 궁금해할 법한 특별한 사유도 없습니다. 삶의 다른 영역과 구분되는 예술의 고유한 영토는 없습니다. 예술은 삶의 모든 질문들에 대해 답할 수 있고, 답해야 하며, 답하려 합니다. 하나의 예술 작품의 의미는 바로 언제나, 삶의 의미입니다.

셋째. 예술 작품은 자신의 물질성을 통해 이 이면의 의미를 구현합니다. 워홀의 〈브릴로 박스〉를 예로 들자면, 그것은 '박스'라는 물질성을 가집니다. 그리고 '예술과 비非예술 사이의 해체된 경계'라는 의미를 내부에 가지고 있습니다. 물론 이러한 의미는 워홀이 직접 말로

한 것이 아니라, 비평가 혹은 미학자가 해석한 것이지요. 그리고 바로 이것이 예술에서 미학자가 하는 일입니다. 미학은 이미 완성된 예술 작품의 해설을 제시하는 것이 아니라, 어떠한 사물의 비가시적 의미를 해석함으로써 아직 미완 상태이던 예술 작품을 완성합니다. 하지만 그렇다고 해서 예술이 미학에 종속되는 것은 아닙니다. 오히려 예술과 미학은 상보적인 관계, 서로가 서로를 완성하는 관계입니다. 예술 작품은 미학을 통해 완전해지고, 미학은 오로지 구체적인 예술 작품으로부터만 출발할 수 있는 것입니다. 단토는 이렇게 말합니다.

> 사물이 작품으로 변형되는 것은 해석을 통해서[…]다. 즉 사물에 대한 '독서'가 있어야 한다. 이러한 독서를 통해 우리는 작품이 의미하는 바를 분간해 낼 수 있다. 그런데 사실 이것은 예술 비평이 행하는 일이다. 따라서 어떤 것이 예술 작품이기 위해서는 우리로 하여금 그것을 이해할 수 있게 해주는 예술 비평이 있어야 한다.[6]

이와 같은 이유에서, 〈브릴로 박스〉는 예술 작품입니다. 그렇다면 앞서 보여드린 사진 속 티제이의 안경도 이제, 조지 디키가 말한 것과는 다른 의미에서 예술 작품이 될 수 있습니다. 즉, 미술관이라는 예술계의 제도가 주는 권위와 신뢰 때문에 그 안경이 꺾쇠('〈 〉')를 가진 '작품'일 것이라며 깜박 속아 넘어간 관객들만이 그것을 예술 작품이라고 생각하는 것이 아닙니다. 그 안경에 얽힌 속임수와 에피소드를 모두 알고 있는 우리에게도 그 안경은 여전히 예술 작품일 수 있습니다. 왜냐, 첫째로 티제이의 안경은 물질성을 가지고 있습니다. 둘째, 예술 작품인 척 놓여 있는 그 안경을 보며 우리는 해석을 제기합니다. 그리고 그 해석을 통해, 그 안경은 자신의 물질성 이면에 '예술 작품

의 성립 요건에 대한 도전적 질문' 혹은 '미술관 안의 관람객의 예술 향유 방식에 대한 풍자'라는 의미를 가지게 됩니다. 마지막으로 셋째, 안경에 부여된 그 의미는 결코 추상적인 관념을 통해서가 아니라 그 안경의 물질성을 통해서 드러나고 있습니다. 그러므로 이 안경은 단 토적인 의미에서, 우리에게도 예술 작품이 됩니다.

따라서 우리가 예술 작품의 '구현된 의미'를 파악하려 하는 바로 그 순간에야 예술 작품은 비로소 완성됩니다. 또한 그 의미를 우리의 삶에 비추어 보는 바로 그 순간, 예술은 우리의 일상을 자신 안으로 끌어들입니다. 예술의 경계는 일상 전체, 삶 전체로 나아갑니다. '이 것도 예술이야?'라는 비아냥은 이제 예술의 무한한 권능을 지지하는, '이것도 예술이야!'라는 슬로건으로 변모합니다. 저는 앤디 워홀이 예 술에 던진 직구가, 단토의 글러브 안에서 계속 팽팽 돌고 있음을 봅니 다. 영화 〈인셉션Inception〉의 꿈속에서 끝없이 돌아가는 팽이처럼 말입 니다.

이제 저는 단토가 또다시 제게 던진 묵직한 공을 받아낸 제 글러 브를 바라봅니다. 그 공은 그 안에서 아직도 팽팽 돌면서 이런 소리를 내고 있습니다.

현실과 구분되지 않는 꿈에 깊게 빠져 들어가면 들어갈수록, 우리는
현실의 문제와 차별과 억압에 눈 감는 것이 아니라 오히려 거꾸로
그 모든 것을 두 눈 뜨고 똑똑히 지켜보게 된다. 예술은 깨어 있는
꿈을 꾸는 일이다. 이 깨어 있는 꿈을 꾸는 일은 잠들어 버리는 것,
터무니없는 공상에 침잠하는 일이 아니다. 안온한 개인의 내면과
가상의 움막으로 도망가는 일이 아니다. 그것은 현실에 아직 구현되지
않은 것들, 지금과 다르게 존재할 수도 있었을 가능세계에 대해 말하는

것이다. 그리고 그것에 현실을 비추어 그 차이를 발언하는 것이다. 그것이 예술의 본래적 의미다.

단토는 제게 화답이라도 하듯 이렇게 말합니다.

꿈을 꾸려면 잠을 자야 하지만, 깨어 있는 꿈은 우리에게 깨어 있기를 요구한다. … 나는 깨어 있는 꿈에 대하여 이제 막 생각하기 시작했는데, 이 꿈은 **공유할 수 있다는 점**에서 잠이 들었을 때 꾸는 꿈보다 낫다. 때문에 이 꿈은 사적이지 않으며, 이는 모든 청중이 동시에 웃거나 비명을 지르는 경우를 설명하는 데에 도움이 된다. (강조는 인용자)[7]

예술가란 사기꾼이다

더 이상 미술관에서만 미술을 감상할 수 있는 시대는 지났습니다. 더 이상 미술관에서만 '감상 모드'를 켜는 시대는 지났습니다. 길거리에서, 자신의 방 안에서, 눈 뜨고 있는 순간들, 눈 감고 있는 모든 순간들까지도 모두 감상하는 순간들입니다. 미술이 작금의 소위 '컨템퍼러리 아트'까지 변화하고 발전함에 따라, 미술은 점점 일상에 침투하고 있습니다. 그리고 이 미술의 일상화에는 분명히 혁명적인 에너지가 잠재되어 있습니다. "이것도 예술인가?"라는 물음을, "무엇이 예술인가?"라는 질문으로 바꾸어 보십시오. 난해하기만 했던 현대미술이 우리의 새로운 눈을 뜨게 해줄 것입니다. 그것은 시각적인 눈이 아니라 심미적인 눈, 말 그대로 심미안입니다. 예술가들과 미학자들이 작품을 통해 함께 구현하고자 한 이면의 의미 안으로 기꺼이 눈을 기울이는 것, 바로 그 기울어진 눈길이 심미안입니다. 심미안은 우리의 삶과 일상까

지도 하나의 심미적 대상, 미학적 서사로 인식할 수 있도록 해주는, 신비로운 기관입니다.

더 나아가 우리는 예술가들의 작품을 수용하는 것에 그쳐서는 안 됩니다. 우리에게 삶이 주어진 한, 우리 모두가 예술가가 될 수 있기 때문입니다. 우리가 무엇을 수용할 수 있다는 것은 곧 무엇을 창조할 수 있다는 것과 동일합니다. 우리는 모두 주어진 일상을 받아들이고, 또 거꾸로 새로운 일상을 창조해 오지 않았습니까? 일상이 곧 예술이 된 워홀 이후의 세계에서, 우리는 이미 어떤 예술계의 승인도 받을 필요가 없이 이미 예술가입니다. 중요한 것은 우리가 과연 예술가가 될 수 있느냐에 대한 의구심이 아니라, 창조하는 예술가이자 해석하는 미학자로서의 우리가 각자의 삶이라는 예술 작품을 통해 구현하고자 하는 이면의 의미는 과연 무엇이 될지 자문하는 일이겠습니다.

> 예술의 종말은 예술가들의 해방이다. 그들은 이제 어떤 것이 가능한지 가능하지 않은지를 확증하기 위해 실험에 매달릴 필요가 없다. 우리는 그들에게 '모든 것이 가능하다!'라고 미리 말해 줄 수 있다.[8]

불안하다, 그러나 걷는다

알베르토 자코메티, 〈걷는 사람〉 × 장폴 사르트르

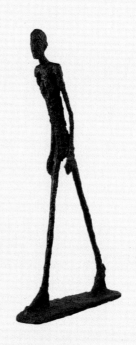

알베르토 자코메티, 〈걷는 사람 1 *L'Homme qui marche I*〉,
1960, 청동, 180.5×23.9×97cm

자코메티를 만난 여름

대학교 2학년, 제가 스무 살이었던 2015년의 여름은 아마도 제게 평생 잊을 수 없는 계절일 겁니다. 엄마가 어느 날 저를 부르시더니 신문 한 면을 통째로 덮은 광고를 건네주면서, 혹시 갈 생각 있느냐고 물으시더군요. 얘, 너 미학 전공한다는 애가 이런 것도 한 번쯤 가보고 그래야지. 방학 때 딱히 하는 것도 없으면 엄마가 보내줄 테니까 여기 한번 가봐. 그 광고는 유럽 미술관 투어 참가자를 모집하는 글이었습니다. 파리, 니스, 로마, 피렌체, 그리고 바티칸을 돌아다니며 10박 11일 동안 거의 20~25개에 달하는 미술관과 박물관을 방문하는 투어였죠.

아마도 그때 엄마는 미학과가 대충 미술 작품을 해석하는 일을 배우는 곳인 줄 아셨을 겁니다. 그런데 정작 저는 딱히 미술에 큰 관심이 없었죠. 저는 음악과 소설을 좋아했고, 미술에 대한 지식은 평범한 인문대 학부생과 별반 차이가 없었습니다. 물론 예술 전반에 어느 정도 관심이 있기는 했고, 그래서 미학을 전공하게 된 것이지만, 그때만 해도 미학에 대한 이해도, 예술에 대한 관점도 굉장히 추상적이고 편협했습니다. 좋아하는 장르 혹은 매체와 그렇지 않은 것 사이의 이해도에 큰 편차가 있었죠. 만일 런던, 맨체스터, 글래스턴베리, 베를린, 몽트뢰 같은 곳을 돌아다니는 블루스-록 투어였다면 환호성을 질렀겠지만 저는 미술관 투어라는 말에 시큰둥해했습니다. 좋긴 한데, 이거 비싸도 너무 비싸잖아요, 라고 괜히 툴툴거리면서요(그땐 그게 엄마의 사랑과 관심인 줄을 몰랐더랬습니다).

그래도 인생 첫 유럽 여행을 보내준다는데, 굳이 거절할 것까지 있겠어요. 저도 그런 생각으로 여행을 떠났습니다. 하지만 지금 돌이켜 보아도 생판 모르는 사람 수십 명과 '무슨무슨 투어'라는 이름으로

묶여서, 가이드의 깃발을 졸졸 따라다니며 십여 일 동안 타국을 돌아다니는 것은 정말 피곤한 일이었습니다. 무엇보다 그 고온 건조한 유럽의 무더위에 하루에 두세 곳씩 미술관을 돌아다니는 일정은 좋게 말해도 오만했고, 나쁘게 말하면 살인적이었습니다. 더위에 지치고 성수기 인파에 치여서, 내가 지금 사람들 뒤통수를 보러 왔는지 미술 작품을 보러 왔는지 알 수가 없을 지경이었죠. 그럼에도 불구하고, 저는 그 여행을 다녀오기를 정말 잘했다고 생각합니다. 거기서 잊지 못할 작품들을 보았기 때문이죠. 그 작품들은 그리 붐비지 않는 곳에, 그리 요란하지 않게, 소박하지만 위엄 있게 놓여 있었습니다. 이를테면 세잔의 생가에서 본 사과, 마티스미술관에서 보았던 푸른 색종이들이 생각나는군요. 그리고 유달리 조용했던 어느 시골의 한 미술관에서 보았던 한 조각상이 있었습니다. 길게 늘어진 막대 같은 사람이 어디론가 걸어가는 모습, 순간의 모습, 모습의 순간. 2015년의 여름을 저는 그 모습으로 기억합니다. 그 하나의 걸음 옆에 서서 그처럼 걸어보고, 그와 함께 서 있어 보았다는 것만으로도 그해의 여름은 제게 아름다운 시간으로 남아 있습니다.

'멀리 있는 것'

자코메티의 조각을 자세히 들여다봅시다. 어떤 생각이 떠오르시나요. 감상의 관점은 무한하겠지만, 아마도 '앙상하다'는 술어가 일반적으로 떠오르실 겁니다. 그가 묘사한 인간은 그야말로 뼈대밖에 남지 않은, 위태롭고 가느다란 형상을 가지고 있습니다. 우리가 흔히 '인체 조각'이라고 했을 때 떠오르는 이미지와는 굉장히 이질적이지요.

조각은 기본적으로 공간을 점유하는 예술입니다. 물론 회화도 공간을 점유하고 있습니다만, 3차원적 팔방의 공간성을 오롯이 확보할

알베르토 자코메티(1901~1966)
ⓒ Paolo Monti

수 있다는 점은 조각이라는 매체의 전유물입니다. 그에 맞게 우리의 감상 태도도 달라지지요. 우리는 조각을 감상할 때 한 자리에 꼿꼿이 서서 보지 않습니다. 이쪽에서, 반대쪽에서도 보고, 가까이서도 보고 멀리서도 보면서, 빈 공간을 몰아내고 거기를 채운 부피에 의미를 부여합니다. 미켈란젤로의 〈피에타Pietà〉를 보면서 우리는 성모의 넓은 품과 세세한 주름, 그 알 듯 말 듯 한 표정의 피안에 있는 신비로운 감정과 영성을 읽습니다. 로댕의 〈칼레의 시민〉을 보면서는 그들의 역동적인 근육, 실제 사람을 옮겨 놓은 듯한 생동감 있는 동작과 표정을 통해 죽음을 마주한 인간들의 진실하고 통절한 감정을 읽습니다. 그러나 자코메티의 조각을 보면서 그와 같은 생각을 하기는 어렵습니다. 자코메티의 조각을 볼 때 우리 앞에 펼쳐지는 것은, 빈 공간을 몰아내는 부피가 아니라 거꾸로 부피를 압도하는 빈 공간입니다. 바로 이 빈 공간이야말로 자코메티의 조각이 가진 깊이의 원천입니다. 그의 조각을 가득 채운 빈 공간이 그의 작품 세계에서 어떤 과정을 거쳐 등장하게 되었는지, 간략하게 말씀드려 보겠습니다.

알베르토 자코메티는 스위스에서 태어났지만 평생을 프랑스에서 거주하며 주로 활동했습니다. 제네바 예술학교를 졸업한 이후 그는 큐비즘과 초현실주의의 세례를 받았고, 특히 초현실주의의 대부 앙드레 브르통의 영향을 받아 1930년부터 1934년까지는 초현실주의 조각

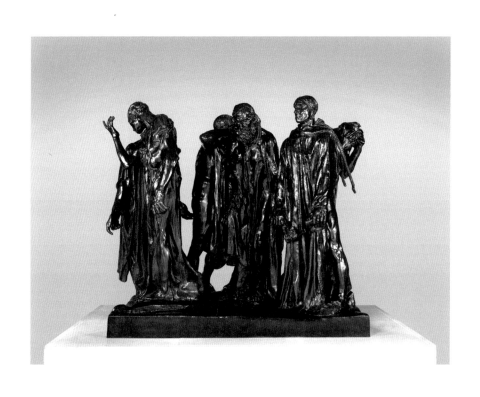

오귀스트 로댕, 〈칼레의 시민 *Les Bourgeois de Calais*〉,
1985년경, 청동, 209.6×238.8×241.3cm, 메트로폴리탄미술관

가로 활동했습니다.

그리고 1937년의 어느 날, 그는 자신의 집 창문에서 당시 그의 애인이었던 이자벨이 집에서 점점 길 저편으로 멀어져 가는 모습을 창밖으로 바라봅니다. 지평선을 배경으로, 성미카엘 길을 따라 사라지는 애인의 모습을 본 그는 당시의 기억을 이렇게 남기고 있습니다.

> 당시에 내가 조각에서 재현하고자 한, 자정 무렵 성미카엘 길에서 나의 집으로부터 점점 멀어져 갔던 이자벨의 모습이 회화로만 재현이 가능하다는 것을 그때는 미처 생각하지 못했다.[1]

그는 멀어져 가는 이자벨을 표현하기 위해서는 조각이 아니라 회화를 선택해야 한다는 사실을 깨닫습니다. 그것은 왜일까요? 전통적인 의미에서의 조각은 '거리감'을 표현할 수 없기 때문입니다.

이해를 돕기 위해 그림을 하나 볼까요. 네덜란드의 풍경화가 마인데르트 호베마의 〈미델하르니스의 가로수 풍경〉이라는 작품입니다. 원근법이라는 개념을 설명할 때 자주 언급되는 작품이죠. 먼 곳에 있는 나무는 작게 그려지고, 가까운 곳에 있는 나무는 크게 그려집니다. 우리가 이 그림 앞에 서 있다고 생각해 볼까요. 그림 가운데에 그려져 있는, 작게 보이는 나무를 A라고 하겠습니다. 그림 가장자리에 더 가까운 나무, 크게 보이는 나무를 B라고 하고요. 적당한 거리, 이를테면 3미터쯤 떨어진 곳에서 이 그림을 보면 나무 A는 우리에게 '멀리 있는 나무'로 인식됩니다. 나무 B는 '가까이 있는 나무'로 인식되고요. 자, 이제 성큼성큼 그림 앞으로 다가가 보겠습니다. 물론 실제로는 그러시면 안 되겠지만, 한 5센티미터 앞에서 그림을 본다고 해볼까요. 나무 A와 B는 물론 3미터 떨어진 곳에서 보았던 아까보다 크게

마인데르트 호베마, 〈미델하르니스의 가로수 풍경 *The Avenue at Middelharnis*〉,
1689, 캔버스에 유채, 104×141cm, 런던내셔널갤러리

보이겠지요. 나와 그림 사이의 거리가 좁혀졌으니까요. 그래도 나무 A
는 여전히 우리에게 '멀리 있는 나무'로 인식됩니다. 나무 B는 '가까
이 있는 나무'로 인식되고요. 그 이유는 그림이 2차원이기 때문입니
다. 평면 위에서 작게 그려진 나무 A가 크게 그려진 나무 B에 '비해'
그 크기가 작다는 사실, 즉 둘의 상대적 크기는 변하지 않습니다. 그
래서 나무 A와 나무 B는 이 그림에서 '멀리 있음'과 '가까이 있음'에
대한 **고정적인** 표상이 될 수 있습니다.

이번에는 조각상을 생각해 볼까요. 조각의 좌대만 50×50미터의
크기인 거대한 조각을 생각해 봅시다. 이 좌대 위에는 두 명의 인물 조
각상만이 배치되는데, 두 인물의 절대적 크기, 즉 키와 몸집은 거의 똑
같다고 해보겠습니다. 인물상 A는 이쪽 끄트머리에, 또 다른 인물상 B는
대각선 저편의 끄트머리에 배치해 둡니다.

그러면 우리는 헬기를 타고 이 작품을 관찰하는 것이 아닌 이상,
또는 좌대 안으로 난입하여 두 조각상의 한가운데에 서 있지 않는 이
상, A와 B 둘 중 어느 한 조각상에 더 가까이 위치한 상태로 이 전체
조각을 감상할 수밖에 없습니다. 그러면 틀림없이 우리에게 가까이

불안하다, 그러나 걷는다

있는 인물상 A는 크게 보이고, 저 멀리 있는 인물상 B는 작게 보일 겁니다.

그러나 우리는 이리저리 돌아다니면서 이 거대한 작품을 관찰할 수 있지요. 처음 보았던 곳의 정반대에서도 얼마든지 볼 수 있습니다. 이번에는 B 앞으로 다가가 이 작품을 관찰했다고 해보겠습니다. 그러면 가까이 있고 멀리 있는 것의 위치는 역전되어, 가까이 있는 것은 B, 멀리 있는 것은 A가 될 것입니다. 즉 '멀리 있는 것'은 A로도 B로도 **고정되지 않**습니다. 감상자의 위치가 달라지면 더 이상 멀리 있던 것이 멀리 있게 되지 못하는 것이죠. 즉, 조각상은 '멀리 있는 것' 혹은 '멀어져 가는 것'을 표현할 수 없습니다.

멀어져 가는 이자벨의 모습을 회화로 그리는 것은 아주 단순한 일입니다. 길을 하나 그리고, 저 멀리 길 끝에 이자벨의 뒷모습을 작게 그려 넣으면 됩니다. 하지만 이자벨의 뒷모습을 조각상으로 만들고자 한다면, 그녀가 자코메티로부터 '멀어져 간다'는 양태를 표현할 수 없습니다. 30센티미터의 작은 크기로 이자벨의 뒷모습을 조각했다고 해보지요. 그것을 10미터 바깥에서 보면 이자벨은 언뜻 멀리 있는 것처

럼 느껴질 것입니다. 하지만 조각상을 향해 성큼성큼 걸어가 그것을 3센티미터 코앞에서 보면, 나는 이자벨의 뒤통수를 바로 내 눈앞에서 보고 있게 됩니다. 그러면 그녀는 더 이상 '멀리 있는 것'도, '멀어져 가는 것'도 될 수 없습니다. 자코메티는 이처럼 조각이라는 매체 자체에 '원근감'이 부재하다는 사실을, 멀어져 가는 이자벨의 모습을 통해 깨닫습니다. 자코메티는 자신을 떠나 **멀어져 가는** 그녀와 자신 사이의 거리를 조각으로 구현하기를 원했습니다. 그 고민의 결과물이 그가 1938년부터 1945년까지 선보인 〈소형 인물상〉 연작입니다.

〈소형 인물상〉에서 인물은 아주 작은 막대처럼 표현되어 있습니다. 그것은 거의 부피를 가지지 않고, 마치 평면 위의 선처럼 가느다랗습니다. 여기에 더해 자코메티는 인물상에 비해 좌대의 크기를 훨씬 크게 배치하거나, 좌대를 여러 개로 쪼개서 그 크기를 단계적으로 줄입니다. 그렇게 함으로써 관객들은, 그 인물이 뭔가 '멀리 있다'라는 착각에 빠지게 됩니다. 아무리 소형 인물에 가까이 다가선다 하더라도, 그것이 작고 가늘다는 우리의 인식에는 변함이 없게 됩니다. 그것이 딛고 선 좌대와의 상대적 크기가 야기하는 시각적 착시효과 때문입니다. 관객들은 이 조각 앞에서 마치 2차원처럼 구현된 3차원을 경험합니다. 가히 공간의 환영, 공간의 마술입니다.

고독 – 내가 본 것

그러나 자코메티는 1945년을 기점으로, 작품의 특정한 주제의식 혹은 매체를 다루는 기법에 관한 고민에서 벗어납니다. 그리고 인간이라는 존재의 본질을 어떻게 시각예술을 통하여 형상화할 수 있는가를 깊이 골몰하기 시작합니다. 자코메티는 그런 문제의식을 반영한 작품들을 예술 비평지 『카이에 다르 _Cahiers d'Art_』에 1945년부터 1946년까지 발

불안하다, 그러나 걷는다

알베르토 자코메티, 〈이중 좌대 위에 있는 소형 인물상 *Petite figurine sur double socle*〉,
1945년경, 9.5×4.1×4.3cm

표합니다. 그것들은 그가 이전까지 만들었던 소형 인간상들과 대체로 비슷하지만, 결정적인 지점에서 다릅니다. 얇고 가느다란 인간의 형태는 유지하되, 이제는 인간이 좌대에 **비해** 극단적으로 작게 표현되지 않은 것입니다. 이러한 형식상의 변화는 자코메티가 1945년 어느 영화관에서 겪은 신비한 체험을 기점으로 찾아오게 되었습니다. 그는 그 경험을 이렇게 술회합니다.

> 뉴스 영화를 보고 있었는데, 갑자기 내가 지금 무엇을 보고 있는지 알수 없게 되었다. 3차원적으로 움직이는 인물 대신에 검고 흰 반점들이 평평한 표면 위를 옮겨 다니고 있었던 것이다. ⋯ 영화가 끝나고 모파르스 대로로 나오자 마치 처음 보는 곳 같았다. ⋯ 모든 것, 공간, 사물, 색채가 달랐고, 그리고 침묵이었다. 공간에 대한 느낌이 침묵을 만들어냈고, 침묵 속에 사물이 잠겨 있었기 때문이다. ⋯ 1945년까지 나는 내가 세계를 바라보는 방식과 영화 속의 대상이 보여지는 방식 사이에 차이가 없다고 여겼다. ⋯ 그러나 그날에 이르러서 비로소 난 그것들 사이에 차이가 있음을 깨달았다. 그날 난 영화 속에서 사람을 본 것이 아니라 스크린 위에 움직이는 뿌연 검은 점을 보았을 뿐이다. ⋯ 그날부터 길에서 사물을 바라보는 나의 바라보기 방식과, 사진 그리고 영화에서 보여지는 사물들의 방식 사이의 차이를 깨달았다. 나는 **내가 본 것**을 재현하기를 원했다.[2]

자코메티는 영화관에서 걸어 나온 이후, '있는 그대로 보이는 것'의 허상을 깨닫습니다. 그리고 비로소 '내가 본 것'을 표현하고자 합니다. 도대체 '있는 그대로 보이는 것'과 '내가 본 것'의 차이는 무엇일까요.

불안하다, 그러나 걷는다

이자벨의 멀어지는 모습을 표현하고 싶어 했던 자코메티의 욕구는 하나입니다. '저 멀어지는 모습을 똑같이 담고 싶다. 다만 회화가 아니라 조각으로.' 그래서 앞서 살펴본 바와 같이 자코메티는 조각으로 원근법을 표현하는 착시적 묘책을 고안하죠. 하지만 그는 여전히 원근법이라는 모종의 '원리'에서 자유롭지 못했습니다. 게다가 이 원근법이라는 원리의 배후에는 어떤 이념이 자리하고 있습니다. 그것은 '눈에 어떤 대상이 보이는 상태와, 그 대상의 실제 존재는 일치한다. 그러므로 그대로 보이는 바로 그 광경을 똑같이 재현할 수만 있다면, 그 대상을 재현하는 것과 같다'라는 생각입니다. 바로 앞 챕터에서 알아본 바와 같이, 이는 20세기 현대미술이 그토록 저항하고 조롱해왔던 알베르티 재현론의 이념이기도 합니다. 요컨대 자코메티는 지금 무언가가 내 눈에 보여지는 광경은, 세계가 그렇게 존재하는 방식과 정확히 같다고 믿었던 것입니다. 그러나 그가 술회한 대로, 영화관에서 그는 모종의 환각 경험을 겪습니다. 그리고 내 눈에 보이는 방식이자 세계가 존재하는 방식이라고 믿었던 바로 그 광경은, 사실 사진이나 영화가 사물을 재현하는 기술적 방법의 결과에 불과하다는 사실을 깨닫습니다.

　　여전히 어려우실 것 같으니 제 개인적인 경험을 풀어볼까요. 군대 신병훈련소에서 있었던 일입니다. 모든 훈련을 마치고 마지막으로 그 악명 높은 행군 일정만이 남아 있었습니다. 수십 킬로그램이 나가는 군장을 메고 대대 주변을 스무 바퀴쯤인가 돌아야 했지요. 저는 체력도 체격도 좋은 편이 아니라서 그동안의 많은 훈련들에 퍽 애를 먹었습니다만, 어찌저찌 해볼 만했습니다. 행군만 빼고 말이죠. 한 열다섯 바퀴쯤 돌았을까요. 뒤처지지만 말자고 앞사람 구두 굽만 보고 걷던 저는 마침내 한계를 느끼고 멈춰 서서 대열의 옆으로 비켜섰습니

다. 저절로 다리에 힘이 풀렸습니다. 주저앉은 저를 살피러 조교 한 명이 달려왔고, 저는 정말 딱 1분만 쉬면 안 되겠느냐고 그에게 애걸했습니다. 하지만 제게 달려온 조교는 말없이 저를 일으켜 세우고 느슨한 가방끈을 고쳐주었습니다. 그 순간 하늘이 노래지면서 제 앞으로 뻗은 길이 갑자기 확 좁아졌습니다. 상투적인 표현이 아니라 정말로, 시각적으로 그렇게 보였습니다. 사람이 열 명은 나란히 지나갈 수 있는 널직한 길인데도, 마치 한 명이 옆으로 게걸음을 쳐서 겨우 지나갈 수 있는 폭처럼 좁게 보이더군요. 지금 생각해도 참 신기하고 끔찍하네요.

자, 이제 제 행군 과정을 다큐멘터리 영화로 찍는다고 해보죠. 정말 끔찍한 영화가 되겠군요. 아무튼, 조교의 부축을 받고 엉거주춤 일어난 제가 고개를 치켜들고 제 앞에 놓인 길을 봅니다. 카메라가 제 시선을 따라 길을 비춥니다. 그 길의 폭이 달라져 있을까요? 그렇지 않습니다. 카메라는 여전히 그 널따란 길을 그대로 보여줄 겁니다. 카메라는 저의 눈이 아니라 렌즈로 세계를 보니까요.

말하자면 자코메티는 영화관 바깥으로 나와서, 제가 행군 도중 했던 것과 유사한 경험을 한 것일 터입니다. 저의 경험보다는 좀 더 우아한 경험이었을 테지만요. 저도 행군을 하기 이전에는 하늘이 노래진다느니 사물이 두 개로 보인다느니 눈앞이 새카매진다느니 하는 말을 믿지 않았습니다. 하지만 저는 길이 좁아지는 것을 분명히 보게 되었죠. 자코메티도 영화관에 들어서기 전까지는 영화 속 사람들이 단지 뿌연 점처럼 보일 수 있다는 것을 믿지 않았을 겁니다. 그러나 영화관을 나선 후 그는 분명히 그의 눈으로 달라진 세상을 보았습니다. 더 나아가서 그는, 영화관에서 나온 뒤로도 계속해서 그런 방식으로 사물을 보게 되었습니다. 모파르스 대로가 더 이상 예전 같지 않게 느

꺼지게 된 것이죠. 그리고 행군 이후의 저처럼 영화관 바깥으로 나온 자코메티는 깨닫게 되었습니다. 내가 지금까지 '보는 방식'이라고 믿어왔던 것은 사실 카메라의 관점에 불과하다는 것을요.

이처럼 자코메티는 '자신의 눈'으로만 볼 수 있는 것, '자신의 눈'에 보이는 것을 카메라의 시선에 구애받지 않고 정직하게 구현하고자 했습니다. 그에게 이제 원근법이라든가 하는 카메라의 논리는 통하지 않습니다. 어떻게 조각이라는 매체에 원근법을 이식해 넣을 것인가 하는 것은 이제 그의 관심사가 되지 못합니다. 그렇다면 '원근법의 구현'이 빠져나간 빈자리에 자코메티는 무엇을 채워 넣으려 했을까요. 조각을 통해 무엇을 말하기로 결심했을까요.

정말 괴롭지만 다시 제 행군 이야기를 해볼까요. 저는 지금도 종종 그때를 생각하면 그저 신기할 따름입니다. 대체 그때, 왜 그렇게 길이 좁아져 보였을까요? 물론 과한 수분 손실로 인해 일시적으로 환각 같은 것이 보였거나, 기립성 저혈압이 왔거나…… 하는 식으로 설명할 수는 있겠습니다. 하지만 그런 과학적 설명은 잠시 거두고 심리적인 추측을 해보자면, 저는 아마 그때의 그 시선은 저의 내면을 반영한 게 아닐까 짐작합니다. 도저히 무슨 수를 써야 완주할 수 있을지 모르겠고, 앞으로 펼쳐져 있는 길에 어떤 희망도 없을 것 같다는 심리적 압박감과 좌절감이 일시적으로 제 시야를 그렇게 만든 것이 아닐까요. 그렇다면 그 '좁아진 길'이라는 시각 변화의 배후에는 저의 좌절감, 절망감이 자리하고 있을 것입니다. 자코메티에게도 마찬가지입니다. 그에게 중요한 것은 사물이 그렇게 평소와 다르게 보여지도록 한 이유, 즉 그의 내면적 근거입니다. '내가 본 것'을 표현하겠다는 그의 말은, 바로 이 내면적 근거를 형상화하겠다는 말과 다르지 않습니다. 그리고 그가 찾아낸 내면적 근거는 바로, 고독입니다.

우리가 종종 간과하는 사실이지만, 사람들과 사물들 사이에는 사실 어마어마한 빈 공간이 있습니다. 악보에 음표보다 쉼표가 더 많고, 음이 연주되는 시간보다 휴지되는 시간이 더 길다는 사실을 우리는 잘 인지하지 못하지요. 하지만 그 거대한 빈 공간과 침묵은 언제나 세계에 근본적인 조건으로 자리 잡고 있습니다. 자코메티에 의하면 인간은 그 밋밋하고 건조한 시공간 위에 아름다운 선율과 쓸모 있는 물건들로 부피를 차곡차곡 채워나가는 명랑한 존재가 아닙니다. 오히려 그 반대로, 인간은 도저히 옆으로 치우거나 내쫓을 수 없을 만큼 세계 안에 꽉 들어찬 허공과 침묵에 짓눌려서 자신의 미약한 부피를 평생 침식당하는 유약하고 불안한 존재인 것입니다.

이에 따라 자코메티는 자신의 손으로 창조했던 마르고 가느다란 인간상을 다시 스스로 재해석합니다. 그의 손에서 이제 마른 인간 형상은 '멀리 있는 인간'에서 '고독한 인간'으로, 보다 깊은 의미를 획득하게 됩니다.

한 고등학교 선생님

이쯤에서 잠시만 자코메티의 조각에서 눈을 떼고, 자코메티가 영화관에서 비틀비틀 빠져나오는 중이었던 1945년에서 시계를 거꾸로 돌려봅시다.

1939년 어느 날 밤. 카페 플로르.

자코메티는 창가 자리에 앉아서 골똘하게 어떤 생각에 잠겨 있습니다. 손님들이 하나둘 집으로 돌아가고 가게 문을 닫는 시간이 그리 멀지 않을 무렵, 대뜸 쥐색 코트를 입은 사팔뜨기 남자 하나가 파이프를 물고 그의 옆에 앉습니다. 그는 자코메티에게 대뜸, 당신을 여기서 자주 보았는데 술값 좀 대신 내주실 수 있겠느냐고 묻습니다. 보통 사

람 같으면 이건 웬 미친놈일까, 라고 생각하겠지만 자코메티는 어쩐지 이 남자의 서글서글하고 날카로운 사팔뜨기 눈이 싫지 않습니다. "그러죠." 통성명을 하고 이야기를 나눠보니 이 남자는 그보다 네 살 아래이고, 지금은 파리에서 고등학교 선생님을 하고 있다는군요. 둘은 시간 가는 줄 모르고 이야기를 나눕니다.

자코메티가 죽을 때까지 이 남자는 그의 둘도 없는 친구가 됩니다. 자코메티의 작품은 이 남자의 생각과 사상에 지대한 영향을 미쳤고, 이 남자의 사상은 거꾸로 자코메티의 작품이 지향하는 이념의 좌표가 되어주었습니다. 이 남자는 자코메티의 작품들에 대한 비평을 두 편 남겼고, 지금까지도 그 두 편의 비평은 자코메티 해석의 정석으로 군림하고 있습니다. 이 남자는 이후에 노벨문학상을 수상하게 되지만, 수상을 거부합니다. 이 남자는 실존주의의 교황이자, 20세기의 프랑스 지성계를 상징하는 아이콘입니다. 아니, 대체 고등학교 선생님이라기에 이 남자는 좀 과하게 비범한 것 같군요. 이름을 듣는다면 그의 비범함이 다 설명될 것 같습니다.

이 고등학교 선생님의 이름은 장폴 사르트르입니다.

실존과 자유

이제 이 비범한 고등학교 선생님의 안내를 받아 자코메티의 조각을 채우는 '빈 공간'을 사유해 보겠습니다. 그러나 사르트르의 비평을 이해하기 위해서는 물론 먼저 사르트르의 철학에 대해 대략적으로나마 말씀드려야 하겠습니다. 여기에서 그 방대한 체계를 모두 다룬다는 것은 불가능한 일입니다만, 그럼에도 그의 '실존'과 '자유'라는 개념은 짚고 넘어갈 필요가 있습니다.

사르트르의 철학을 한 단어로 갈음한다면—그것은 대중적으로 남

장폴 사르트르(1905~1980)
ⓒ Moshe Milner

용되면서 닳고 닳은 느낌도 들지만—아마도 '실존주의'일 것입니다. 그렇다면 실존주의에서 '실존'이란 무엇인지 알아야 하겠지요. '실존'에 대응되는 불어 'existence'의 어원을 추적해 보자면 그것은 'ex-'와 'sistere'의 합성어입니다. 라틴어 접두사 'ex-'는 어떤 위치나 상태로부터 벗어난다는 부가적 의미를 더합니다. 라틴어 'sistere'는 '태도를 취하다' '입각하다' '서 있다' 등의 의미를 가지고 있습니다. 즉 'existence'란, 무엇인가의 바깥에 서는 것, 바깥으로 향하는 입장을 취한다는 뜻입니다. 어떤 것의 바깥 말일까요. 그것은 '신'입니다. 즉 실존이라는 단어의 아래에는 '신의 바깥에 서 있는 것' '신의 예정된 세계로부터 이탈하고자 하는 것'이라는 의미가 흐르고 있습니다.

이해를 돕기 위해 이런 이야기를 해보겠습니다. 인간은 자신의 필요에 유용하도록 주변 재료를 활용하여 도구를 만들죠. 예컨대 철과 나무를 잘 조립해서 망치를 만들면, 못을 박거나 작은 물건을 부수는 데 쓸 수 있습니다. 이때 망치라는 도구의 창조주인 인간은 자신의 목적과 의도에 맞게 그 도구를 만들고 적재적소에 가져다 놓은 것입니다. 그렇다면 인간은 어떨까요. 유신론적 입장에서 본다면, 인간도 망치처럼 신이 창조한 도구입니다. 망치가 못을 박기 위한 용도로 창조된 것처럼 우리도 어떤 쓰임새를 위해 창조된 것이지만, 그 쓰임새를 우리는 결코 알 수 없습니다. 오직 드높고 위대한 세계의 창조주만이 우리라는 존재의 향방과 궁극목적을 알고 있습니다. 우리가 해야

불안하다, 그러나 걷는다

할 일, 심지어는 사회와 국가가 나아가야 할 방향 역시도 신이 예비해 둔 대로 조정될 것입니다. 신의 존재에 감히 의심을 품지 않던 수천 년 동안, 서구에서 인간 존재의 본질은 이와 같은 방식으로 이해되었습니다. 세상에 있는 모든 존재하는 것들은 신의 창조물이며, 신의 품 안에 있음으로 하여 자신의 존재 의의를 확인할 수 있는 것입니다.

하지만 '바깥에 서 있음'이란 이러한 신의 바깥에 놓인 그 무엇의 상태입니다. 요컨대 실존이란 무신론적 관점의 인간이 항구적으로 처해 있는 상황입니다. 나를 창조한 신이란 없으며, 나의 미래와 향방은 신이 예정하신 대로 흘러가는 것이 아니라 내가 선택하는 대로 흘러가는 것이지요.

사르트르는 신의 부재를 증명하려 들지는 않습니다만, 도스토옙스키의 『카라마조프가의 형제들The Brothers Karamazov』의 한 구절을 자신의 학문적 가정으로 수용하고 있습니다. "도스토옙스키는 다음과 같이 썼다. 신이 없다면 무엇이고 허용될 것이다. 그것이 바로 실존주의의 출발이다."[3] 우리도 이반 카라마조프와 사르트르를 따라 신이 없다고 가정해 보기로 할까요.[4] 이제 우리는 신의 의도에 따라 이 세상에 보내진 존재가 아니라, 모계와 부계의 유전자가 결합하여 발생한 생물이자, 근원도 목적도 알 수 없지만 어쨌든 의식과 이성을 가진 유기체입니다. 한편 우리는 삶을 살며 일련의 선택을 내리게 되는데, 이때 우리의 선택은 오로지 우리의 여생 안에서의 책임과 결과로 돌아올 뿐이며, 내세를 위한 업보가 되지 않습니다. 내세는 없기 때문입니다. 죽은 뒤에 우리는 생전의 공과에 따라 천국 혹은 지옥으로 가는 것이 아니라, 무기물로 분해되어 유기체로서 가지고 있던 모든 특징이 소멸할 뿐입니다. 우리는 피안의 세계로 이송되는 것이 아니라 자연의 상태로 방류됩니다. 죽음과 함께 모든 것이 끝납니다. 나라는 존재는

다시는 존재하지 않게 되는 겁니다.

　어떤 느낌이 드십니까? "너무 기쁘고 행복해요"라고 말씀하시는 분은 별로 없으실 겁니다. 아마도 "불안하고 허무해요"라고 말씀하시는 분이 대다수겠지요. 이 불쾌감과 허무감은 인간이라면 보편적으로 갖는 감정, 소위 '실존적 위기existential crisis'입니다. 사르트르가 자신의 철학을 정립하는 데 가장 지대한 영향을 준 독일의 철학자 하이데거는 우리의 근본기분이 불안이라고 말했습니다. 실존주의의 효시로 종종 지목되는 덴마크의 철학자 키르케고르는 "불안이란 자유의 현기증이다"라고 말했습니다. 사르트르가 말하는 바도 이들과 유사합니다. 우리가 정말 신이 없는 세계에 내던져진 것이라면 우리의 삶은 한 번뿐이며, 죽음 이후에는 모든 것이 끝납니다. 그러므로 우리는 탄생과 동시에 필연적으로 자유로운 존재가 됩니다. 우리의 삶에는 그것을 둘러싸는 어떤 속박도 목적도 임무도 없기 때문입니다. 그러나 바로 그 자유로움이 우리에게 불안이라는 기분을 필연적으로 불러일으킵니다. 우리는 자유로운 존재가 되었기에 신의 눈치 따위 볼 것 없이 자유롭게 삶을 영위할 수 있는 특권을 누리게 되지만, 동시에 어디로 가야 하는지 알 수 없으며 무엇을 해야 하는지 알 수 없고, 어떠한 지침도 없이 표류하기 시작합니다.

　이와 같이 신 없는 세계에 뚝 떨어진 인간의 처지를 압축한 경구로 가장 널리 알려진 것은 "실존은 본질에 앞선다"[5]라는 사르트르의 문장일 것입니다. '실존'이라는 단어의 어원을 살펴본 바와 같이, 실존은 신 바깥의 인간이 처한 상태입니다. 그렇다면 본질은 신 안의 인간이 나아가는 궁극이 되겠지요. 본질적 인간은 신이 자신에게 부과한 사명을 짊어지고 길 끝을 향해 걸어가는 존재입니다. 따라서 본질적 삶에는 이유가 있습니다. 그 이유는 신입니다. 본질적 인간은 자신

의 삶의 이유를 구태여 묻지 않습니다. 그 이유가 너무도 자명하기 때문입니다.

반면 실존적 인간은 스스로를 자신의 힘으로 만들어가야 하는 존재입니다. 실존적 삶에는 자명한 이유가 없습니다. 내가 왜 이 세상에 보내졌는지 아무도 알려주지 않습니다. 실존적 인간은 끊임없이 자신의 존재 이유를 묻지만, 어떤 대답도 들려오지 않습니다. '우리는 어디로부터 와서 어디로 가는 것입니까?'라는 그 절박한 질문의 앞에 '우리가 내던져져 있다'는 사실이, '우리는 실존한다'는 사실이 놓여 있습니다.

신이 정해두신 길이 없기에 인간은 매 순간 선택해야 합니다. 우리는 목적 없이 태어나서 이유 없이 죽을 때까지 끊임없는 선택의 기로에 놓이고, 특정 선택지를 택함으로써 미지의 미래에 자신의 운명의 향방을 던져 넣습니다. 그것을 사르트르는 'se projeter', 즉 '기투'라고 부릅니다. 이 말을 풀어내 보면, 'se(자기 자신)+pro(앞으로)+jeter(내던지다)'로 구성되어 있습니다. 즉 인간이 누리는 선택의 자유는, 차라리 인간에게 선고된, 피할 수 없는 선택에의 강요에 가깝습니다. 사르트르는 이렇게까지 표현합니다. "인간은 자유롭도록 선고를 받았으며, 인간은 자유롭지 않을 자유가 없다."[6] 마치 자유를 모종의 형벌처럼 묘사한 이 구절이야말로 사르트르의 자유 개념이 주는 어두운 뉘앙스를 잘 드러내주는 것 같습니다. 흔히 사람들은 자유라는 개념을 '속박에서 해방될 때 도달하는 정신적 희락'으로 생각하지만, 사실 자유란 그 어떤 다른 육지도 없는 행성의 망망대해 위 무인도에 내던져진 조난자의 고립 같은 것입니다. 그는 그가 원하는 대로 옷을 입고, 먹을 것을 구하고, 집을 지을 선택의 자유가 있지만, 그 선택 하나하나의 결과가 그의 미래에 후폭풍으로 몰아닥칠 겁니다. 그런 불

확정성과 불안감에서 벗어나려 발버둥을 쳐도 그가 무인도에서 벗어날 방법은 없습니다. 무인도를 탈출하는 것이 어렵기 때문이라서가 아닙니다. 무인도 바깥에는 아무것도 없기 때문입니다. 그 바깥에 아무것도 없는 세계의 유일한 섬, 세계의 유일한 육지 안에서의 자유를 "선고"받은 조난자에게 섬 바깥으로 나갈 자유가 없는 것처럼, 인간에게도 "자유롭지 않을 자유가 없"는 것입니다.

　사르트르의 세계관이 너무 비관주의적인 것이 아니냐고 불평하실지도 모르겠습니다. 사실, 저는 그것이 꽤 정당한 불평이라고 생각합니다. 인간은 아무런 목적 없이 세상에 던져져 있고, 이런저런 선택을 내리다가, 때가 되면 죽는다, 라는 입장에서 무슨 희망을 찾을 수 있겠습니까? 그가 말하는 인간의 자유는 거의 비아냥에 가까운 것 같기도 합니다. 하지만 사르트르의 세계관을 진정으로 이해하기 위해서는, 그래서 그가 제시하는 역설적인 희망을 발견하기 위해서는, 당시의 시대적 상황을 반드시 고려사항에 넣어야 합니다. 사르트르가 태어나고 살아간 20세기는, 인간이 다른 인간에 대해 희망과 신뢰를 가진다는 것이 거의 불가능한 시대였습니다. 두 차례의 세계대전으로 수천만의 사상자가 발생했고, 히틀러와 무솔리니 등과 같은 파시스트 독재자가 집권했으며, 아우슈비츠라는 파국이 있었고, 양차 세계대전이 끝난 뒤에도 전 세계의 시민들은 언제라도 일어날지 모를 제3차 세계대전의 불안에 떨어야 했습니다. 사르트르와 함께 20세기 실존주의의 기수들 중 하나인 알베르 카뮈는 노벨문학상 수상 연설문에서 다음과 같이 말했습니다.

　　1차 세계대전의 발발과 더불어 태어나서, 히틀러의 권력과 최초의
　　혁명재판이 동시에 자리를 잡았을 때 스무 살이 된 사람들. 그리고

학업을 마친 이후 스페인 전쟁, 2차 세계대전, 집단수용소의 세계, 고문과 감옥의 유럽과 직면했던 사람들. 오늘날 그들은 핵 파괴의 위협 속에서 자식들을 기르고 작품을 창조해야만 합니다. 제 생각에 그 누구도 그들에게 낙관주의자가 되기를 요청할 수는 없을 것 같습니다.[7]

그들이 살았던 시대에 과연 인간은 신을 믿을 수 있었을까요? 인간이 자기 자신에게 부여한 지위, 즉 '인간은 신이 선택한 세계의 지배자이자 만물의 영장'이라는 고귀한 책임과 권위를 여전히 의심의 여지 없이 믿을 수 있었을까요? 말씀드렸다시피 사르트르는 신의 부재를 증명하지도, 증명하려 하지도 않지만, 어쩌면 그는 신을 증명할 필요 자체가 없다고 느꼈기 때문에 그랬을지도 모르겠습니다. 그가 보기에는 이 세상이 신이 없는 세계라는 것이 너무도 자명하기 때문이죠. 그러나 사르트르는 신이 없는 세계에 잃어버린 방향성을 제시하려 했습니다. 실존주의는 신이 우릴 버렸다거나 신 따윈 애초에 없으니 모든 것을 포기하고 주저앉아 죽음이나 기다리자는 염세주의가 아닙니다. 실존주의는 인간의 선택이 스스로에게 갖는 책임과 무게를 새롭게 인식하자는 요청입니다. 실존주의는 인간이 자신의 존재 의의를 신이 아니라 자신의 선택에 의탁하기를 바라는 '휴머니즘'입니다. 사르트르의 가장 유명한 저작물(정확하게는 그의 강의록) 중 하나인 『실존주의는 휴머니즘이다L'existentialisme est un humanisme』의 제목은 그런 의미를 담고 있다고 할 수 있겠습니다.

존재와 무

그러면 실존의 세계로 내던져진 인간이 내리는 자유로운 선택은 어떤 양상을 따르며, 또 따라야 할까요. 자신의 실존을 의식하기 때문

에 유일하게 자유롭다고 할 수 있는 존재이자, 그렇기 때문에 자유로운 선택을 내릴 수 있는 유일한 존재인 인간은, 다른 존재라면 생각하기 어려운 선택을 종종 내리곤 합니다. 이를테면 맹수는 자연적인 법칙에 따라 배가 고파지면 주변을 지나가는 동물의 모가지를 물어뜯습니다. 그들의 살육은 어떤 정의나 윤리에 입각해 재단될 수 있는 행위가 아닙니다. 그들은 자신들의 몸에 내재한 생존 욕구에 의해, 움직이는 물체를 보면 동공이 커지고 그 물체를 향해 빠르게 고개가 돌아가도록 설계되어 있습니다. 식물도 마찬가지입니다. 그들은 햇볕이 드는쪽으로 가지를 뻗고 물이 닿는 땅 깊숙한 곳을 향해 뿌리를 뻗습니다. 그 과정에서 다른 식물들의 가지와 뿌리를 부러뜨리거나 뒤엉키게 하는 것을 개의치 않습니다. 하지만 인간은 다릅니다. 인간도 동물과 다를 바 없이 본능에 따라 행동할 때가 있지만, 언제나 그렇게 하지는 않습니다. 우리는 우리보다 약한 사람에게 빵과 물을 내어 주곤 합니다. 심지어 나도 배고프고 목마른데도 말이지요. 어쩌면 '언제나 그렇게 하지는 않는' 것, 바로 그것 때문에 인간의 자유와 동물의 자유가 개념적으로 다른 것이겠지요. 인간은 '생존과 재생산을 도모하라'라는, 생물에게 주어진 자연법칙을 거스릅니다. 인간에게 주어진 자연의 조건을 과감히 파기하고 인간은 아무것도 없는 길, 자연이 아무것도 말해 주지 않는 길에 스스로 섭니다. 그 척박한 길에서 인간은 자신의 이타적 선택 때문에 굶어죽기도, 얼어 죽기도 합니다. 그러나 바로 그럴 수 있기 때문에 인간은 자유로운 존재입니다.

자연법칙뿐만 아니라 우리는 사회적 통념과 문화적 인습이 요구하는 이런저런 길에서도 스스로 이탈하곤 합니다. 우리는 안정적인 직장을 그만두고 훌쩍 여행을 떠나기도 하고, 기존의 문법을 깡그리 무시한 작품을 내놓기도 하며, 전통적인 도덕관념을 위반하는 위험한

사랑에 기꺼이 몸을 던집니다. 인간은 '이미 있는 것'을 위반하고, 무시하고, 무너뜨리고, 아무것도 아닌 것으로 만들 때 자유로움을 느낍니다. 그리고 실제로도 그럼으로써 인간은 자유로운 존재가 되는 것입니다. 즉 자유란, 존재를 무화하는 것입니다. 사르트르의 표현을 빌리자면 다음과 같습니다.

> 우리 자신을 선택한다는 일은 우리들을 무화한다는 일이며, 다시
> 말하면 한 미래를 도래하게 하고, 이 미래가 우리들의 과거에 한 의미를
> 부여함으로써 우리들에게 우리가 무엇인가를 알려주게 하는 일이다.[8]

우리의 자유로운 선택은 이러한 무화의 양상을 따를 수밖에 없고, 또 따라야만 합니다. 그러나 이런 무화를 겪고 나면 우리에게 남게 되는 것은 폐허입니다. 직장을 그만두고 떠난 긴 여행에서 돌아온 뒤 우리를 덮치는 것은 '자, 여행은 참 좋았어. 그런데 이제 뭘 먹고 살지?'라는 불안감입니다. 기존의 문법을 무시한, 충격적인 예술 작품을 발표한 예술가에게 돌아오는 것은 '기본기도 없는 애송이의 객기'라는 예술계의 경멸과 비난입니다. 위험한 사랑에 몸을 던진 연인들에게는 세간의 손가락질이 기다리고 있을 겁니다. 이처럼 그 누구도 걷지 않았던 길에 서는 자유로운 선택의 행위는 인간에게 고독과 절망을 안겨다 줍니다. 인간은 그 선택 이후의 파국을 예감하기 때문에 언제나 자유를 향한 선택 앞에서 주저하기 마련입니다. 그것이 앞서 말씀드린 '불안'의 기분입니다. 자유란 이미 있던 것, 친숙하던 모든 것을 무너뜨리는 것이기에, 우리에게 불안을 유발합니다.

자코메티의 작품으로 돌아와 보겠습니다. 사르트르는 자코메티라는 한 인간이자 예술가로서의 모습에서 이와 같은 인간의 조건들—즉

자유롭고 그래서 불안하다는 것—이 형상화되는 것을 목도하고, 나뭇가지 같은 자코메티의 인간 조각상에서 인간의 삶에 대한 진실을, 즉 다음과 같은 사유를 이끌어냅니다. 자유로운 인간의 형상은 언제나 불안을 떠안고 있다는 것. 그럼에도 불구하고 인간은 자유롭기 위해 모종의 선택을 내린다는 것. 그 선택이 유발한 '무화 이후의 폐허'를 감내하게 된다는 것, 그 폐허의 중압감이 인간을 짓누르고 있다는 것. 그래서 인간은 가늘고 왜소해진다는 것. 그러나 그러한 인간이야말로 진정 인간다운 인간이라는 것, 그래서 아름답다는 것.

정리해 보겠습니다. 사르트르는 조각에 부재하던 원근감을 조각 안에 불어넣기 위해 인간을 아주 작은 막대기 형상으로 표현했던 자코메티의 초기 조각을 두고, 그가 조각의 역사에 "코페르니쿠스적 혁명"을 꾀했다고 상찬합니다. 이미 저희가 함께 알아보았다시피, 자코메티는 수천 년간 전승되었던 조각의 전통에서 한 번도 시도되지 않았던 원근법을 조각에 불어넣고자 했습니다. 그럼으로써 조각으로는 구현할 수 없을 것이라 여겨졌던 '거리'의 개념을 표현하고자 한 것이지요. 기존의 조각이 생산되던 질서, 주어진 것으로서의 조각이라는 '존재'는 자코메티에 의해 산산이 '무화'됩니다. 그리고 그 황량한 폐허 위에 자코메티는 작고 부서질 듯한 인간을 세웁니다. 〈소형 인물상〉은 장르의 문법으로부터 자유로워지는, 즉 회화냐 조각이냐 하는 장르의 문제를 무화시키는 강렬한 작가주의의 성과물입니다. 또한 그 형상 자체는 이자벨의 뒷모습일 뿐만 아니라 그녀를 바라보는 예술가의 앞모습이기도 합니다. 다시 말하자면, 〈소형 인물상〉은 이자벨의 형상화인 동시에 무너뜨리고 또다시 그 위에 무엇을 세우는 자유로운 인간, 즉 자코메티를 형상화한 것이기도 한 것이지요.

한편 1945년 영화관에서의 신비로운 경험 이후 원근법의 압력으

로부터 자유로워진 자코메티는 가느다랗되 작지는 않은, 실제 인간의 크기만큼 확대된 인간상들을 내놓습니다. 인간이라는 존재를 둘러싸고 있는 무, 자유롭기에 언제나 주변을 무화시킬 수밖에 없는 인간의 존재 조건이 여백을 통해 표현됩니다. 〈걷는 사람〉에서 공간은 메인 오브제를 연출하기 위한, 액자틀이나 좌대 같은 부수적 장치가 아니라 그 자체로 보편적인 인간 존재를 표상하는 고유한 오브제입니다.

시선과 타자

자코메티의 조각은 마침내 그의 후기 작품들 중 하나인 〈도시 광장〉에서 그 정점에 이릅니다. 한 명의 인물만 등장했던 기존의 작품들과는 달리, 〈도시 광장〉에서는 각자 다른 방향으로 걷고 있는 다섯 명의 인물상이 이곳저곳에 배치되어 있습니다. 〈도시 광장〉에서 이제 우리는 새롭게 출현한 존재를 받아들이게 됩니다. 그것은 바로 '타인'입니다. 지금까지 우리는 세계에 홀로 뚝 떨어진 고독한 인간 개인의 조건과 불안, 자유에 대해서 알아보았습니다. 그런데 문제는, 우리가 앞서 자유의 원리를 설명하기 위해 들었던 무인도의 비유처럼 이 세상에 독야청청 혼자 살아가는 존재가 아니라는 것입니다. 한 인간이 자유로이 내린 선택이 인류에 때때로 파멸적 결과를 가져다주는 이유는, 또한 우리가 우리의 선택 앞에서 늘 긴장하고 불안해하는 근본적 이유는, 세상에 타인이 나와 함께 존재하기 때문입니다. 그렇다면 이 타인을 우리는 어떻게 이해하고 받아들여야 하며, 그들과 더불어 사는 삶에서 어떤 선택을 해야만 '인간적인 선택'을 내릴 수 있을까요. 자유로운 존재인 우리는, 마찬가지로 자유로운 존재인 타인과 어떻게 공존하면서 살아가야 할까요. 우리의 실존이 일으키는 무화의 작용이 타인의 실존을 침식하는 이 딜레마를 어떻게 풀어내야 할까요.

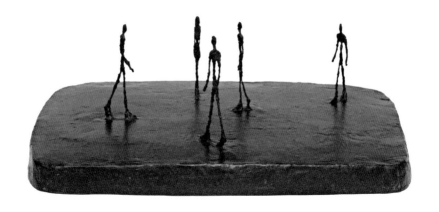

알베르토 자코메티, 〈도시 광장City Square〉,
1948, 청동, 21.6×64.5×43.8cm, 뉴욕현대미술관

사르트르는 『존재와 무L'Être et le Néant』에서 타인을 "나에게 시선을 향하고 있는 자celui qui me regarde"라고 규정하고 있습니다.[9] 즉 타자(타인)를 이해하기 위해서는 먼저 시선이라는 것이 무엇인가를 문제로 삼아야 하겠습니다. 그렇다면 시선이란 무엇일까요.

당신이 공원에 앉아서 나무 하나를 바라본다고 가정해 봅시다. 그것은 인간이 아니니 당신은 마음 푹 놓고 그 나무를 뜯어보고 입 밖으로 중얼중얼거리면서 이러쿵저러쿵 분류도 하고, 분석도 하고, 품평도 해볼 수 있습니다.

"이파리를 보아하니 소나무 같아. 크기를 보니 연령은 몇몇 살쯤 된 것 같군. 저기 페인트 자국은 왜 난 거지? 밑둥치에는 이상한 플라스틱 병이 꽂혀 있군. 병충해를 막기 위한 것일까? 그나저나 참 구부

　　　　　　　　　　　　　　　불안하다, 그러나 걷는다

정하게도 생겼군. 어딘가 우스꽝스러워."

그때 나무와 당신 사이로 사람이 한 명 지나갑니다. 당신은 그 사람을, 마치 아까 나무에 대해 그렇게 했던 것처럼, 뜯어보면서 이러쿵저러쿵 생각합니다. 하지만 이 대상은 나무가 아니라 인간이기 때문에, 당신은 그 생각을 입 바깥으로 내놓지는 않습니다.

'머리 길이를 보아하니 여자 같아. 얼굴을 보아하니 한 대학생쯤 되는 것 같은데. 그나저나 뺨에 반창고는 왜 붙인 거지? 멍든 자국은 또 무슨 일이고? 체격도 제법 멀쩡한 친구가. 아빠나 남자친구가 저 사람을 패는 걸까. 쯧쯧. 그러고 보니 표정도 뭔가 세상에 불만이 많아 보여. 장차 커서 남들에게 해코지가 하지 말아야 할 텐데.'

그때 그 사람이 당신의 시선을 느끼고 당신을 노려봅니다. 그 사람도 마찬가지로 당신을 위아래로 품평하듯 훑어봅니다. 그/그녀는 한참 당신의 몸 어딘가를 응시하는 듯하더니, 기분 나쁜 웃음을 씩 흘리면서 당신을 비웃어 주고 지나갑니다. 그/그녀가 속으로 무슨 생각을 했을지 당신은 알 수 없지만, 그 사람의 머릿속에 지나갔을 생각을 짐작하자면 불쾌해서 견딜 수가 없습니다.

나무를 응시했을 때와 사람을 응시했을 때의 차이는 무엇이었나요? 그것은 '되돌아오는 시선'이 있느냐, 없느냐입니다. 자유로운 주체로서의 인간은 자신의 눈에 보이는 것을 향해 시선을 던집니다. 그리고 그 시선에 포착된 감각의 자료들을 이성에게 제출하면, 이성은 그 자료들을 이리저리 굴리고 접붙이고 파고들면서 자기 나름대로 눈앞의 사물, 사람을 평가하고 재단합니다. 즉 시선은 곧 이성을 가진 자의 권력입니다. 시선을 되돌려줄 수 없다는 것은 곧 이성을 가지지 못했다는 것과 다름이 없고, 그럼으로써 나무는 시선을 보낼 수 있는 자의 지배 아래 놓이게 되는 것입니다.

이와 관한 한 가지 예시로 파놉티콘을 생각해 볼 수 있습니다. 파놉티콘은 가장 효율적인 감시 시스템을 구축하기 위해 고안된 감옥의 한 형태입니다. 그 아이디어는 다음과 같습니다. 먼저 간수가 있는 감시탑을 중심으로 하여 죄수들의 객실을 마치 콜로세움의 관객석처럼 둥글게 배치합니다. 간수가 있는 감시탑 내부는 어둡게 하고, 그 벽에 수많은 감시 구멍을 뚫습니다. 한편 죄수가 있는 감옥 방은 24시간 밝게 유지하고, 모든 곳에서 샅샅이 그 내부가 보이도록 합니다. 이런 구조 속에서 발생하는 것은 바로 시선의 불균형입니다. 간수는 죄수들에게 시선을 던질 수 있지만, 죄수들은 간수들에게 시선을 되돌려줄 수 없습니다. 이렇게 되면, 간수가 감시탑에서 근무하고 있지 않아도 죄수들은 알아서 규율과 통제에 따를 것입니다. 언제 어디서나 나를 감시하는 시선에 자신이 포박되어 있다는 박탈감과 불안감 때문이죠.

사르트르는 그의 단편소설 「내밀*Intimité*」에 이렇게 쓰고 있습니다.

"난 누가 뒤에서 만지는 게 딱 질색이야. 등이 없으면 차라리 좋겠어. 내가 보지도 못하는데 수작을 부리는 게 난 싫어. 그들은 실컷 재미를 보고 있는데, 난 그들의 손조차 볼 수가 없거든. 단지 손이 내려가고 올라가는 걸 느낄 뿐. 그 손이 어디로 갈 것인지 통 알 수가 없어. 그들은 당신을 뚫어져라 보고 있지만, 당신은 그들을 볼 수가 없으니까 말이야."[10]

나를 바라볼 수 있는, 심지어는 나를 등 뒤에서 바라볼 수도 있는 '타인'의 등장으로 인해 나의 위치는 다시금 위기에 처하게 됩니다. 타인은 나와 마찬가지로 '자유로운 존재'입니다. 즉, 그는 시선을 나에게 되돌려줄 수 있는 존재입니다. 그러므로 나는 언제든지 그의 시

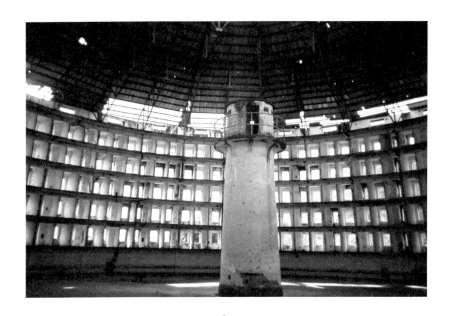

감시-감옥 '파놉티콘'

시선과 권력을 엮어 사유한 사르트르의 발상은 이후 파놉티콘을 구조적 권력의 알레고리로
분석한 미셸 푸코의 『감시와 처벌*Surveiller et punir*』에 영향을 줍니다. ⓒ Friman

선에 의해 부자유해질 수 있는 것입니다. 결론적으로, 타인이 있는 한 우리는 자유롭지 않을 자유가 없을 만큼 절대적으로 자유로운 존재인 동시에, 타인의 시선으로 인해 언제든 부자유해질 수 있는 존재라는 역설 위에 위치합니다. 『존재와 무』에서 이에 관한 사르트르의 직접적 언급을 인용하자면 다음과 같습니다.

타자의 시선 속에서는, 나는 세계 한복판에 응고된 것으로서, 위험에
처한 것으로서, 치유될 수 없는 것으로서, 나를 '살아간다.' 그러나 나는
내가 어떤 것인지 알지 못하고, 세계 속에서의 나의 위치가 어떤 것인지

알지 못하며, 내가 있는 이 세계가 어떤 면을 타자를 향해 돌리고 있는지 알지 못한다.[11]

예시를 하나 들어볼까요. 우리는 외출할 때 깨끗이 씻고, 옷을 신경 써서 입고, 화장을 하고, 향수를 뿌리고, 장신구를 착용합니다. 왜 그렇게 할까요? 타인의 시선을 인지하기 때문입니다. "저는 타인의 시선 따위 신경 쓰지 않아요. 오로지 자기만족을 위해 그렇게 하는 거라고요"라고 말씀하시는 분들이 있을지도 모르겠습니다. 그 생각 자체가 틀렸다고 말할 수는 없겠지만, 그렇다면 왜 집에 혼자 있을 때도, 잠에 들 때도 차려입고 화장을 하지 않는 거냐고 반문할 수도 있을 겁니다. 꾸민 상태로 있는 것이 언제나 자기만족을 가져다준다면, 내내 그렇게 꾸민 상태로 있는 것이 합리적일 텐데 말이죠. 이처럼 우리의 내면 깊숙한 곳에는 '타인의 시선'이 이미 예비되어 있습니다. '타인의 시선에 비칠 내 모습'이라는 어떤 이미지로서의 몸이 우리의 의식에 우리도 모르는 사이 자리해 있었고, 우리는 그 이미지를 향해 자신을 가꾸는 것입니다.

이에 대해 사르트르는, 인간의 신체에 세 가지 차원이 있다고 말합니다.

첫 번째 신체는 예컨대 잠들어 있을 때의 신체와 같은 것입니다. 우리는 이리저리 뒤척이고 잠꼬대도 하지만, 몸이 그렇게 움직였다는 사실을 자각하지도 못합니다. 이렇듯 단순한 사물성을 가진 몸이 첫 번째 신체입니다.

두 번째 신체는 우리가 의식적으로 어떤 목적을 가지고 운동할 때 우리에게 인식되는 신체입니다. 스쿼트를 할 때 우리는 우리의 허벅지가 어디쯤 내려와 있는지, 팔은 얼마큼 들려 있는지 생생하게 지각

하고 있죠. 이와 같은 상태의 몸이 두 번째 신체입니다.

　세 번째 신체는 앞서 살펴본 것과 같이 '타인의 시선에 비칠 나의 몸'으로서의 신체입니다. 이 신체는 타자의 시선에 의해 사로잡힌 신체이며, 우리가 의식할 수 없습니다. 우리에게 의식되지 않는다는 점은 첫 번째 신체와 마찬가지지요. 그러나 첫 번째 신체가 무의식중의 신체이기 때문에 지각되지 않는 것에 반해, 세 번째 신체는 타인의 의식 속에 형성되어 있는 신체이기 때문에 우리가 지각할 수 없다는 점에서 차이가 있습니다. '내가 지금 멋지게/예쁘게 보일까?' '옷을 잘 입는 사람처럼 비춰질까?' '괜찮은 사람처럼 여겨질까?' 우리는 이런 질문에 대한 정답을 알 수 없습니다. 타인에게 직접 물어보면 되지 않느냐고요? 그것으로는 충분치 않습니다. 세 번째 차원의 신체란 특정 타인 한 명의 머릿속에 인식된 나의 신체가 아니라, 나에게 시선을 되던질 수 있는 그 모든 무한한 타인이 인식하는 나의 신체이기 때문에, 그 모든 타인들이 생각하는 나의 신체, 그들이 생각하게 될 나의 신체의 총합을 아는 것은 불가능합니다. 사르트르는 이 무한한 세 번째 신체, 즉 신체의 3차원이야말로 인간이 평생 짊어져야 하는 짐이라고 말합니다. 다시 말해 '나'라는 존재는 '내가 보는 나'와 '타인이 보는 나'의 총합이기에, 우리는 타인의 마음을 이해하려 애쓰지 않고서는 나 자신이 누구인지에 관해 절반밖에는 알 수 없다는 것이지요.

　우리가 짊어진 세 번째 신체의 하중이, 바로 우리가 타인과 공존해야 하는 이유입니다. 물론 그는 기본적으로 타인을 경계어린 시선으로 노려보고 있습니다. "타인은 지옥이다"라는 유명한 구절이 사르트르의 것임을 상기한다면, 그가 자아와 타인을 적대적 관계 속에서 파악했다고 말해도 아주 틀리지는 않을 듯합니다. 하지만 그의 '신체 분석', 특히 세 번째 차원의 신체에 대해 알게 되면, 타인에 대한 그의

진의를 파악할 수 있습니다. 타인은 '나'라는 존재를 알기 위해 반드시 나와 협력해야 하는 존재입니다. 자아의 성채를 높이높이 쌓아 올리고 근처에 접근하는 모든 적군들, 즉 타인들을 내쫓아버린다면, 그 성채 안의 자아는 역설적으로 굶어죽고 말라죽을 테지요. 우리는 타인 안으로 동화되려는 노력을 기울여야만 타인 안에 잠들어 있는 나의 퍼즐 조각들을 찾을 수 있습니다. 그러한 '퍼즐 찾기' 행위가 이를테면 사랑일 것이고, 말하고 듣기일 것이고, 읽고 쓰기일 것입니다.

하지만 이런 동화의 노력을 통해서조차 우리는 결코 타인과의 완전한 합일에 도달할 수 없습니다. 설령 누군가와의 완전한 합일에 도달하(였다고 착각하)더라도, 이미 말씀드렸다시피 관건은 '어떤 한 명의 타인'이 아니라 세계에 존재하는 그 모든 '무한한 타인들'이기에 한 인간과의 한 번의 합일이 우리의 근원적 고독을 해소해 줄 수는 없습니다. 인간은 영원히 고독한 존재인 것입니다. 다만 그 고독을 좌절의 근거가 아니라 행동과 의지의 근거로 삼을 때, 인간의 조건으로서의 '고독'을 우리는 비로소 올바르게 이해할 수 있겠지요.

나는 걸어야만 한다

이제 〈도시 광장〉으로 돌아와 보겠습니다. 앙상하기 그지없는 사람들에 비해 광장, 그러니까 좌대는 너무도 넓어 보입니다. 사람들 간에 넓게 벌어진 거리는 결코 좁혀지지 않을 것처럼 보이기도 합니다.

자코메티의 광장 위에 저도 따라서 서봅니다. 수많은 타인들이 나를 흘끔흘끔 쳐다보면서 지나쳐 가고 있습니다. 으, 불쾌한 시선을 던지는 나의 지옥들! 그러나 나라는 사람이 누구인지 알기 위해서라도 저는 타인에게 말을 걸고 손을 내밀어야 합니다. 하지만 안타깝게도 그것은 결코 완전히 성공할 수가 없습니다. 사랑은 증오를 낳고, 만남

은 이별로 귀결되고, 대화는 소통 불가능이라는 종착역을 향해 달려가기 마련입니다. 그런 안타깝고 절망적인 인간의 본래적 처지가 〈도시 광장〉의 그 아득한 간격, 사람과 사람 사이의 거리로 드러나 있습니다. 심지어 좌대 위의 인간들은 단 한 쌍조차도 서로를 마주보지 않습니다. 함께 같은 방향을 바라보지도 않습니다. 그들은 제각기 미묘하게 엇갈린 방향을 보며 걸어가고 있습니다. 걸어가는 속도도 제각기 달라 보입니다. 이처럼 우리와 타인의 만남은 광활한 광장 위에서 끊임없이 좌절될 것이고, 우리의 실존적 고독은 영원히 채워지지 않을 것입니다.

그러나 자코메티의 〈도시 광장〉이 위대한 이유는, 그 인간들이 그럼에도 걸어가고 있기 때문입니다. 그들의 걸음은 멈추지 않습니다. 그들은 한순간을 포착한 조각이므로, 걷다 지쳐 멈추거나 주저앉지 않습니다. 언뜻 가만히 서 있는 것처럼 보이는 인물상도, 자세히 들여다보면 미묘하게 앞을 향해 발을 떼고 천천히, 힘겹게 걸어 나가는 동작을 취하고 있습니다.

광장 위의 다섯 명은 신 없는 세계에 목적 없이 내던져져 있습니다. 그들은 자신을 짓누르는 허공의 무게, 숨 막히는 자유의 구속을 느낍니다. 그러나 그 부담으로 주저앉거나 멈춰 서지 않고, 자신에게 부여된 운명, '자유롭도록 태어난' 운명을 앙상한 몸으로 짊어집니다. 그리고 힘겹게 앞으로 나아갑니다. 그들은 영원히 앞으로 나아가고 있습니다. 앞으로 나아간다는 것은 선택의 유보를 멈추고, 즉 '멈춰 서 있기'를 멈추고, 구체적인 방향을 선택한다는 것입니다. 그리고 사르트르에게 선택한다는 것이 곧 삶을 살아간다는 것을 의미한다면, 자코메티에게는 걷는다는 것이야말로 삶을 살아 나간다는 것입니다.

또한 걷는 것은 언제나 무엇인가를, 누군가를 '향해' 가는 것입니

다. 그 목적지가 어디일지 알 수는 없지만, 그리고 그 어딘지 모를 곳에 닿을 수 있을지도 알 수 없지만, 걸어가는 사람들은 누군가를 만나기 위해 걸어 나갑니다. '타인을 향해 나아가는' 사르트르의 실존적 결단은 자코메티의 조각을 통해 형상화되어 있습니다. 타인은 위험하지만 그럼에도 우리는 그를 향한 발걸음을 포기할 수 없습니다. 어디에 있는지 모르는 그 사람을 가리키고, 그를 향해 몸을 돌려 걸어가야만 합니다. 그래야만 수수께끼처럼 감춰진 나의 퍼즐 조각을 찾을 수 있기 때문이고, 신이 대신 대답해 주지 않는, 내가 스스로 찾아야 하는 '나'의 의미를 밝힐 수 있기 때문입니다. 그 힘겨운 걸음걸음의 총합이 삶입니다. 사르트르는 이렇게 말합니다. "인간은 스스로 만들어 가는 것 이외엔 아무것도 아니다."[12]

사르트르는 자코메티의 가장 큰 업적이 우리에게 조각을 통하여 '몸짓', 즉 '행위'를 되돌려준 것이라고 평가합니다.

> 그의 조각에서 나타나는 이 독창적인 창조의 몸짓을 보라. 그 영원하고, 불가분한 몸짓! 너무도 아름답게 쭉 뻗은, 길고 연약한 사지. 엘 그레코의 그것처럼 공간을 가르고, 그 육체를 상승시키는 몸짓. 나는 그것에서 절대적인 '제스처'의 요소와 진정한 그 시작을 본다. 심지어는 고대 그리스의 정교한 조각에서보다. 자코메티는 우리에게 '몸짓(행동) 그 자체'를 되돌려주었다.[13]

고매한 그리스의 8등신 석상을 조각하지도 않았고, 근육 하나하나 살아 숨 쉬는 역동적인 르네상스풍의 조각을 창조하지도 않았지만, 자코메티는 그 어떤 조각이 못지않게 생생한 몸짓을 구현한 조각가로 생각되어야 합니다. 오히려 전통적인 조각 속에서 망각되어 있었던

인간의 진정한 몸짓이 자코메티의 조각에 와서야 드러난다고도 할 수 있겠습니다. 그 모든 고독과 허무에도 불구하고 우리가 용기 내어 다음 행위를 선택하는 일(삶을 택하는 일)이 얼마나 숭고한 것인지를, 그 모든 절망에도 불구하고 어딘가에 있을 '너'를 가리키며 한 걸음 떼는 일이 얼마나 인간적인 일이고 또 오롯이 인간만의 일인지를, 자코메티의 조각은 말하고 있습니다.

인간이자 조각가, 자코메티는 이렇게 말했습니다.

> 결국 지금껏 해온 것이 아무것도 아니고(내가 만들고 싶었던 것에 비하면
> 아무것도 아닌 것으로 간주되고) 내가 지금껏 손댄 모든 것이 사라져
> 버리는 경험을 통해 지금까지의 모든 것이 실패했다는 것을 충분히
> 안다고 하더라도, 나는 내일이 전보다 훨씬 더 즐겁다. 이유를
> 알겠는가? 나도 잘 모르겠지만 어떻게 해서 그렇게 되는지는 알 것
> 같다. 내가 만든 조각 작품을 앞에 놓고 보면—가장 완성도가 높은
> 것처럼 보이는 작품조차—파편에 불과하고 결국 실패작일 수밖에 없다.
> 그래, 실패작이란 말이다. 그러나 그 작품들에는 내가 언젠가는 만들고
> 싶은 것의 부분들이 존재한다. 한 작품에는 이것, 다른 작품에는 저것,
> 세 번째 것에는 앞의 둘에 없는 것이 있다는 말이다. 즉 내가 꿈꾸는
> 작품은 다양한 작품 속에서 고립되어 단편적으로 나타나는 모든 부분을
> 통합하는 일이다. 이로써 나는 노력하게 되고, 저항할 수 없는 열망을
> 가지게 되어, 결국에는 목표를 이룰 것으로 기대한다."[14]

저는 그의 말을, 제가 가장 사랑하는 한국 단편소설의 마지막 구절에 겹쳐 대봅니다.

다른 사람들과 달리 그의 하늘은 화창해 서늘한 달빛을 받은
낭가파르바트 정상이 환하게 반짝인다. 하얗게 얼룩이 진 검은
봉우리는 그 모든 고통과 슬픔과 절망을 고스란히 받은 채 벌거벗고
있다. 바람이 불어오면 눈물처럼 하얀 눈송이들이 바위를 타고 주르르
흘러내린다. 그는 천천히, 아주 천천히 벌거벗은 봉우리의 고통과
슬픔과 절망 속으로 걸어간다. 눈물은 그 고통과 슬픔과 절망을
따뜻하게 감싼다. 낯익은 얼굴처럼 환하게 웃는 암벽, 훈훈한 바람을
뿜어내는 설산, 서서히 그를 위쪽으로 밀어 올리는 바람, 그리고
벌거벗은 산으로 붉은 꽃과 푸른 풀과 하얀 샘이 생겨난다. 그는 자신과
함께 걸어가는 검은 그림자의 친구와 농담을 주고받으며 껄껄거린다.
여기인가? 아니, 저기. 조금 더. 어디? 저기. 바로 저기. 다시 한 달을
가서 설산을 넘으면, 바로 저기. 문장이 끝나는 곳에서 나타나는 모든
꿈들의 케른, 더 이상 이해하지 못할 바가 없는 수정의 니르바나,
이로써 모든 여행이 끝나는 세계의 끝.[15]

완전히 붕괴되는 시간

박찬욱, 〈헤어질 결심〉 × 알랭 바디우

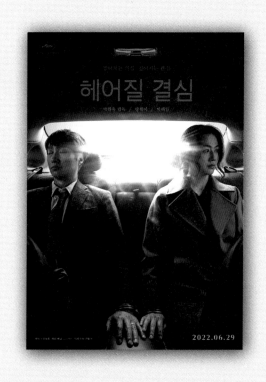

박찬욱, 〈헤어질 결심〉(2022) 포스터

나를 압도하는 영화

솔직한 고백을 하나 해보겠습니다. 저는 요 몇 년 사이, 그러니까 대략 2020년대에 들어서, 한국 영화를 보고 압도된 지 좀 오래되었습니다. 오만하고 버릇없게 들리시겠지만 판단을 잠시만 유보해 주십시오. 여기에는 이유가 있습니다. 첫째, 부끄럽지만 저는 근래에 영화 자체를 그다지 성실하게 보지 않았습니다. 너무 바빴다는 핑계를 대고 싶은데, 잘 쳐줘 봐야 절반 정도만 맞고 나머지는 결국 제 게으름 때문입니다. 영화가 되었든 다른 무엇이 되었든, 작품은 시간이 나서 보고 듣는 것이 아니라 시간을 내서 보고 듣는 것이죠. 그러니 문제가 있다면 한국 영화의 문제가 아니라 제 게으름의 문제일 겁니다. 둘째, 가끔 영화를 보게 되는 경우 저는 열에 아홉쯤은 외국 영화를 봅니다. 배우 위주로 영화를 보시는 분도, 플롯이나 장르 위주로 보시는 분도 있겠지만, 저는 감독 위주로 보는 편입니다. 그리고 제가 좋아하는 감독들 중에 열에 아홉 정도가 외국 감독입니다. 사대주의자나 속물의 쉰소리로 들리실지도 모르지만, 사실 이 편이 좀 더 자연스러운 것이 아닐까 생각합니다. '국내'에 포함되는 국가는 한국 딱 하나지만 '외국'에 포함되는 국가의 수는 수십 개쯤 되지 않겠습니까? 그 각국마다 훌륭한 감독들이 얼마나 많겠습니까. 그렇게 생각하면 열에 아홉이 외국 감독이라는 것이 오히려 공정한 처사일 듯합니다.

그리고 가장 중요한 세 번째 이유가 있습니다. 저는 '좋은 영화'와 '나를 압도하는 영화'를 구분합니다. 사실 이 구분은 영화뿐만 아니라 어떤 장르의 예술 작품이든 마찬가지인 듯합니다. 반드시 저를 압도하는 작품만이 저에게 곧 우수한 작품이라고 말할 수는 없습니다. 그러나 여하간 좋은 작품과 압도적인 작품을 저는 일단 구별합니다. 좋은 영화를 꼽자면 수백 편쯤 되겠지만, 저를 압도했던 작품을 꼽자면

수십 편 정도로 리스트의 길이가 줄어들게 될 겁니다.

　박찬욱 감독의 영화 〈헤어질 결심〉에 대한 이야기를 하자고 이렇게 긴 서론이 필요했습니다. 요컨대 이런 말입니다. '2020년대에 들어서 한국 영화를 보고 압도된 적이 없다'라는 말은 〈헤어질 결심〉을 본 이후 저에게 더 이상 유효하지 않게 되었습니다. 같은 말을 조금 다르게 말하자면, 〈헤어질 결심〉은 압도적인 영화입니다. 보고 난 사람을 혼란에 빠트리고, 알 수 없는 무엇인가에 질식하는 듯한 느낌을 주는, 그런데 그 느낌이 어쩐지 불쾌감이나 두려움이기보다는 가슴 선뜩한 황홀경에 가까운, 그런 영화입니다.

　이 영화가 '압도적'이라는 제 나름의 규정을, 이 글에서는 계속 붙들고 가보려 합니다. 압도한다는 말은 단순한 수식어가 아닙니다. '압도하다'라는 단어는 이 영화에 대한 저의 생각을 규정하는 가장 적확한 술어입니다. 또한 그것은 이 영화를 통해 제가 살펴보고자 하는, 그리고 이 영화를 보는 렌즈들 중 하나로 권해드리고픈 철학적 사유를 관통하는 단어입니다. 예술은 어떻게 우리를 압도하는가, 사랑은 어떻게 우리를 압도하는가. 그것에 대해서 말해 보고자 합니다.

　한편 본격적인 이야기를 하기에 앞서, 이 글은 영화에 대해 쓴 앞으로의 다른 글들과 달리 줄거리를 간략하게 요약하는 꼭지 없이 진행된다는 점을 먼저 말씀드려야 하겠습니다. 그러므로 먼저 영화를 보고 이 글을 읽으실 것을 적극 권해드립니다. 물론 그것은 다른 영화의 경우에도 마찬가지입니다. 어떤 영화 비평을 읽든 간에, 먼저 그 영화를 보는 것이 좋겠지요. 하지만 솔직히 말해서, 보지 않은 영화에 대해 말하는 글에는 손이 잘 가지 않습니다. 영화를 보아야만 글을 읽을 수 있다는 부담 때문이 아닐까 합니다. 사실 저도 종종 그렇습니다. 그래서 영화를 보지 않고도 글이 이해되시도록, 다른 글에서는 줄

거리를 간략하게나마 제공해 드렸습니다. 또 한편으로 그렇게 한 이유는, 제 글을 먼저 읽고 이후에 영화를 보는 것이 거꾸로 영화를 좀 더 풍부하게 감상하는 방법들 중 하나가 될 수 있지 않을까 하는 생각에서였습니다. 하지만 〈헤어질 결심〉에 대한 이 글에서만큼은, 저는 조금 다르게 생각하려 합니다. 이 작품은 관객의 마음에 모종의 바이러스나 폭발물 같은 것을 심어 놓고 있다는 것이 이 영화에 대한 저의 관점입니다. 그리고 이 글은 그 바이러스에 감염된 사람, 그 폭발물을 안고 있는 사람을 독자로 삼아야만 할 것 같습니다.

사건

〈헤어질 결심〉의 서사는 하나의 '사건'을 둘러싸고 있습니다. 구소산에서 기도수라는 남자가 추락하여 사망합니다. 경감 장해준(박해일 분)과 그의 후배 오수완(고경표 분)이 이 사망 사건을 맡습니다. 오수완은 사망자의 젊은 중국인 아내 송서래(탕웨이 분)가 그를 살해한 것이라는 의심을 품습니다. 영화는 이후로도 형사인 해준이 범죄자인 서래를 뒤쫓으면서 '사건'의 진상을 조금씩 파헤치는 형사물의 구도를 취하고 있습니다. 우선 저는 이 '사건'이라는 개념에 잠시 주목해 보도록 하겠습니다.

　사건événement, event이란 무엇일까요. 철학 용어로서의 '사건'을 생각해 보기 이전에 우리가 이 단어를 어떻게 사용하고 있는지를 먼저 짚어 봅시다. 아침에 일어나서 물을 한 컵 마시고 양치질을 하는 것을 두고 우리는 '사건'이라고 말하지 않습니다. 매일 만나는 직장 동료를 평소와 다름없이 직장에서 만나, 그와 업무 이야기를 하고 서류를 주고받는 일을 우리는 '사건'이라고 말하지 않습니다. 우리에게 익숙한 것, 우리가 기존에 알고 있던 것, 우리에게 낯섦을 가져다주지 않는

일을 우리는 '사건'이라고 말하지 않습니다. 새로운 사람을 만나는 것은 일종의 사건일 수 있겠지요. 그러나 새로운 사람을 만나는 모든 경우가 사건인 것은 아닙니다. 이를테면 초면인 거래처 직원과 만나서 업무 이야기를 나눈 것은 사건이 아닙니다. 그런데 그 거래처 직원에게 한눈에 반하게 되었다면 어떨까요. 그것은 하나의 사건이 될 수 있습니다. 즉 우리가 어떤 일을 두고 '사건'이라고 말할 때, 그것은 '알지 못했던 일' '처음 겪는 일' '낯섦을 주는 일'이라는 맥락을 가지고 있습니다.

이제 당신이 첫눈에 반한 그 거래처 직원과 주기적으로 만나게 되었다고 해보겠습니다. 당신의 일상은 그 직원과의 만남에 맞춰서 수정되고, 그 만남을 중심으로 재배열될 것입니다. 당신은 자진해서 그 직원과 소통하는 일을 도맡을 것이고, 일부러 그 만남을 연장시키려고 노력할 것입니다. 다시 말해 당신의 업무가 그와의 만남을 기점으로 재배치됩니다. 이런 변화는 물론 업무에서만 일어나는 것은 아닙니다. 당신은 그의 카카오톡 프로필을 수시로 체크하면서 그의 프로필 사진이 바뀌어 온 역사를 훑어보고, 그와 함께 찍힌 사람들과 그가 어떤 관계일지를 유추하고, 그가 좋아하는 음악과 책, 그가 푹 빠져 있는 취미를 추적하기 시작합니다. 당신은 더 이상 주말을 기다리는 것이 아니라 그와 만나는 월요일을 기다리며 삽니다. 월요병은 이제 완전히 남들 얘기입니다. 출근을 준비하는 일요일 밤, 당신은 두근거리는 마음을 안고 뒤척뒤척하면서 이서 월요일이 오기만을 기다리며 오지 않는 잠을 청해 봅니다. 먹는 음식이 달라지고, 듣는 음악이 달라지고, 좋아하는 책이 달라지고, 알지 못하던 취미의 세계가 당신을 덮쳐 옵니다. 즉 '사건'이라는 단어는 '삶을 그 이전과 다른 것으로 만드는 변곡점'이라는 맥락을 가지고 있습니다.

한편 우리는 '사건'이라는 단어를 이렇게 유쾌하고 가슴 뛰는 일에만 적용하지는 않습니다. 이를테면 뉴스나 신문에는 연일 '사건'이 보도됩니다. '사건'이라고 명명되는 일의 종류는 아주 다양하겠지만, 이를테면 살인 사건을 생각해 볼 수 있겠습니다. 어떤 살인 사건의 경우 사람들은 혀를 쯧쯧 차고 어깨를 한 번 으쓱하며 넘어가기도 하지만, 또 어떤 살인 사건의 경우 사람들은 하나같이 말을 잃습니다. 겨우 입을 떼기 시작한 사람들은 하나같이 격앙된 표정으로 그 사건의 진상을 규명하고 재발을 막아야 한다고 말합니다. 그 사건을 야기한 자들, 그 사건과 연루된 자들을 사회로부터 격리하거나 강력히 처벌하는 것이 법과 정치의 존재 의의라고 생각합니다.

'사건'이라는 단어는 특정 집단의 '선線'을 수면 위로 드러내는 역할을 합니다. 그 집단이 용인하는 행위의 안과 바깥을 구별 짓는 이 '선'을 규범이라고 일컬을 수 있다면, 사건은 일상 속에서 먼지 덮인 채 당연시되던 사회의 규범을 새삼스럽게 드러내는 역할을 하는 것이지요. 사건에 연루된 자들은 규범 바깥으로, 사건에 연루되지 않은 자들은 규범 안쪽으로 재배치됩니다. 그러나 이런 살인 사건과 사뭇 다른 의미를 갖는 살인 사건도 있습니다. 이를테면 안중근의 이토 암살 사건 같은 것이지요. 일반적인 살인 사건의 가해자라면 우리는 그를 감옥에 가두는 것이 정의의 구현이라고 여기지만, 안중근을 감옥에 가두었던 것을 두고 우리는 일제가 정의를 구현했다고 생각하지 않습니다. 오히려 살인 사건에 휘말린 당사자 안중근을 정의로운 인물로 간주하죠. 하지만 이런 경우에도 사건이 공동체의 규범과 그 아래의 집단적 의식을 드러낸다는 점은 다르지 않습니다.

일반적인 사건(살인 사건)과 역사적인 사건(안중근의 의거)을 놓고 비교했을 때뿐만 아니라, 둘 다 역사적인 사건들을 놓고 비교할 경우에

도 마찬가지입니다. 이를테면 KKK가 흑인을 대상으로 집단적이고 무차별적인 린치를 가한 사건과, 프랑스대혁명 당시 시민군이 국왕의 군대에 맞서 바스티유를 점령한 사건을 우리는 같은 방식으로 평가하지 않습니다. 그 두 사건은 모두 어떤 특정 목적을 달성하고자 특정 세력이 힘을 규합해 집단적인 폭력을 행사했다는 점에서 공통적이지만, 그 사건에 연루되었던 자들에 대한 우리의 평가는 정반대입니다. '두 사건은 모두 집단적인 폭력 행사이므로 윤리적·정치적으로 동일하게 규탄받아야 마땅한 행위다'라고 말해서는 안 되겠지요.

그렇다면 이렇게 말할 수 있겠습니다. 사건이란, 당연시되어 오던 기존의 규범을 드러내고 그것을 질문에 부치는 일입니다. 그리고 이때 도마 위에 오른 기존의 규범이 과연 수호되어야 하는 것인지 아니면 혁파되어야 하는 것인지는 당장 알 수 없지만, 사건 이후 뒤따르는 쟁론을 통해서 이에 대한 해석이 시작되는 것입니다. 그러나 해석이 어느 방향으로 흘러가든 간에, 규범을 도마 위에 올리는 것은 언제나 그리고 오로지 사건을 통해서만 가능합니다. 즉 규범은 사건을 통해 현시되는 것이며, 역사는 사건을 원동력으로, 또한 사건을 매개 삼아 전개되는 것입니다. 정리하자면 사건은 다음과 같은 의미를 가지고 있습니다. 첫째, 그것은 익숙한 일상의 문법을 초월하여 나타나는 미지의 지평이며, 둘째, 그 이전과 이후를 불연속적인 것으로 만드는 이탈의 변곡점이고, 셋째, 기존의 규범을 수면 위로 드러내고 그것을 의문에 부치는 정지의 물음표입니다.

〈헤어질 결심〉의 '사건'은 형사들의 사건, 즉 그들의 일상으로 시작합니다. 1팀이 맡은 '질곡동 사건'의 수사가 지지부진하다는 이야기, 해준이 수완에게 '우리가 하자'고 제안하는 장면, 해준과 그의 아내 '정안'(이정현 분)이 주말부부의 이혼율이 높다는 이야기를 주고받

는 장면 등등. 해준의 삶은 사건으로 가득해 보이지만 실은 진정한 의미의 '사건'은 아닌 것들뿐입니다. 누가 누구를 죽였네, 어디에서 용의자가 발견되었네, 하는 식의 소위 사건이라 불리는 것들은 단지 형사들의 일상적 풍경일 뿐입니다. 왜냐하면, 어떠한 정황과 행위를 진정 '사건'이라고 말할 수 있으려면 그것은 익숙한 것이 아니라 완전히 낯선 것으로 나타나야 하니까요.

그리고 진정한 의미에서 '사건'을 만드는 사람, 서사에 균열을 만드는 사람, 새로운 사건을 끊임없이 불러오는 사람, 바로 송서래가 등장하면서 영화는 시작됩니다. 서래는 영화를 개시하고 종결합니다. 서래는 하나의 사건이자, 사건의 의인화입니다. 또한 〈헤어질 결심〉 자체가 사건의 의미를 다루는 영화라는 제 관점에서 보자면, 서래라는 인간 자체가 바로 이 영화의 주제입니다. 서래가 진정한 사건으로 등장한다는 말의 의미는, 서래가 형사들을 곤혹스러운 상황에 빠트리는 메인 빌런으로서 스크린에 나타난다는 뜻만을 지시하는 것이 아닙니다. 거기에만 그쳤다면 이 영화는 좀 뻔한 장르영화가 되었을 것이고, 저는 이 영화로부터 압도당하지 않았을 것입니다. 서래가 진정으로 불러오는 사건은, 그리고 서래라는 사건의 가장 본질적인 규정은, 사랑이라는 사건입니다.

앞서 사건이라는 단어의 맥락을 살펴보면서, 저는 사랑에 빠지는 일―그러니까 당신이 어느 날 거래처 직원에게 한눈에 반한 일―을 사건의 하나로, 하나의 사건으로 묘사해 두었습니다. 그런데 이는 단순히 여러분의 이해를 돕기 위한 예시로만 그렇게 한 것이 아닙니다. 사랑은 다른 사건들과 마찬가지 의미에서 사건입니다. 다시 말해서 사랑에 빠지는 것이 하나의 사건이라고 말하는 것은, 바스티유 습격이 하나의 사건이라고 말하는 것과 같은 맥락이라는 것입니다. 필경

의아해하실 겁니다. '아니, 이게 말이나 되는 소리인가? 고작 한 사람이 누군가와 사랑에 빠지는 것과 역사의 물줄기를 바꿔놓은 대격변이 어떻게 같은 맥락 위에 놓여 있다는 말인가? 이는 나에게 일어나는 일이 세계 전체에 일어나는 일과 마찬가지라고 생각하는 유치하고 미성숙한 나르시시스트나 할 법한 말이 아닌가? 설령 사랑의 효과를 좀 과장스럽게 강조한 표현이라고 하더라도, 이건 지나치게 낭만주의적인 수사법이 아닌가?' 이런 질문들이 여러분의 마음속에 자연스럽게 뒤따라 나올 것 같군요. 하지만 프랑스의 한 철학자는 단호하게 말합니다. 사랑과 혁명이 완전히 같은 것은 아니지만, 사랑과 혁명은 어떤 의미에서 틀림없이 같은 것이라고, 사랑은 혁명과 마찬가지로 하나의 사건이라고! 그의 이름은 알랭 바디우입니다.

알랭 바디우의 『존재와 사건』

알랭 바디우라는 사상가가 어떤 사람인지 말하려 할 때마다 저는 참으로 난망한 기분에 젖습니다. 물론 위대한 사상가들이 예의 그렇다시피 그의 사상은 참으로 난해하고 방대하기 때문이지만, 그뿐만은 아닙니다. 바디우의 철학은 언제나 (어떤 의미에서건) 위험하고, 이질적이고, 예상을 벗어나며, 주류와 거리를 두고, 생각지도 못한 지점들을 연결하며, 생각지도 못한 결론에 가닿습니다. 그의 사상이 얼마나 독특한지에 관해 몇 가지만 예시를 들어볼까요. 20세기의 대다수 진보적 철학자들이 그러했듯 바디우 역시도 마르크스주의의 영향권 아래 있지만, 독특하게도 그는 플라톤주의자입니다. 그의 철학적 입장을 처음 접했을 때 저는 크게 놀랐습니다. '대체 마르크스와 플라톤이 어떻게 공존할 수 있단 말인가?' 하고 말이죠. 그건 비단 저뿐만이 아니라 그와 경쟁한 동시대의 철학자들에게도 마찬가지였습니다. 그와 동

알랭 바디우(1937~)
ⓒ Siren-Com

시대에 활동한 철학자들은 플라톤주의에 대한 거부감과 경계심을 서슴지 않고 드러냈으며, 아예 플라톤주의를 거꾸로 뒤집는 것을 필생의 과제로 삼은 사상가들도 어렵지 않게 찾아볼 수 있습니다. 그러나 바디우는 현대의 문제로 플라톤주의가 아니라 플라톤주의의 단절, 플라톤주의의 망각을 지목합니다. 그리고, 그래서, 그는 민주주의를 거부합니다. 좀 엄밀하게 말하자면 서구의 의회민주주의가 허상이고 기만이라는 사실을, 주체화한 개인들이 스스로 깨닫게 되는 것이야말로 바디우의 정치철학이 목표로 삼는 주요 과제입니다. 여기서 끝이 아닙니다. 그는 범마르크스주의 텐트 안에서도 결코 주류로 보기 어려운 마오주의자였습니다.[1] 그는 매우 공공연하고 또 단호한 태도로 자신이 공산주의자임을 표방하고 있으며, 자신의 철학 자체가 공산주의에 대한 탐구라고까지 말합니다. 그의 말을 빌리자면 공산주의는 "플라톤 이후 철학자에게 유일하게 가치 있는 정치적 이념"[2]이기까지 합니다. 심지어 이토록 뜨거운 그의 철학의 핵심을 이해하기 위해서는 뜬금없게도 집합론의 창시자인 게오르크 칸토어의 수학을 이해하는 것이 매우 중요합니다.

이렇게 문제적이고 입체적이면서 비할 데 없이 난해하지만, 바디우의 철학은 한편으로 굉장히 젊고 세련된 사유로 가득합니다. 철저한 공산주의자라고 한다면 아마도 유머 감각 따위는 조금도 없는 엄격한 원리원칙주의자의 얼굴을 떠올리실지도 모르겠군요. 혹은 세상을 뒤집어버릴 계획을 치열하게 모색하는 음침하고 우울한 얼굴, 오

직 정치적인 담론에만 몰두하는 무뚝뚝한 혁명가의 얼굴을 떠올리실 지도요. 하지만 바디우는 예술에 대해, 젊음에 대해, 낙관주의에 대해, 그리고 사랑에 대해 꾸준히 얘기해 온 로맨티스트입니다.

바디우가 사랑, 그리고 사건에 대해 어떤 이야기를 했는지 알기 위해서는 우선 그의 주저 『존재와 사건 *L'etre et l'evenement*』에 대한 기초 적인 이해가 필요합니다. 매우 거칠고 피상적인 요약에 그칠 터이나, 서래라는 사건을 파헤치기 위해서 과감하게 그의 사유 안으로 뛰어들 어 보도록 하지요.

『존재와 사건』에서 가장 중요한 구절 중 하나는 아마도 다음과 같 은 문장일 것입니다. "L'un n'est pas(하나는 존재하지 않는다)." 바디우는 여기에 덧붙여 "하나는 있지만 단지 존재하지 않는다"라고 말합니다.[3] 대체 무슨 말일까요? 이를 이해하기 위해서는 먼저 전통적인 철학의 존재론을 이해해야 합니다.

수천 년의 철학의 역사에서 가장 최초로 논의의 대상이 된 것이자 가장 오랫동안 논의된 것은, '존재하는 것의 근원'에 관한 문제였습니 다. 도대체 나와 내 주변에 존재하는 이 모든 것들은 다 어디에서 왔 을까요? 물리학은 우주론을 통해, 생물학은 진화론을 통해, 철학은 존 재론을 통해 그 질문에 응답해 왔습니다. 그리고 오랫동안 철학의 대 표적인 대답은 이것이었습니다. "모든 것은 하나로부터 왔다!" 그 하 나를 '일자一者'라고 부르기도 합니다. 그것은 때때로 개념이기도 했 고, 신이기도 했습니다. 이런 믿음에 의하면 세상에 존재하는 것은 그 수가 그야말로 셀 수도 없지만 그 모든 것은 그 어떤 하나에서 왔습 니다. 그리고 사람들은 이 하나만이 진짜이며, 거기에서 가지치기하여 나온 모든 다양한 것들은 허상이거나, 만일 허상이 아니라고 하더라 도 최소한 '진짜인 하나'보다는 열등한 것이라고 생각했습니다.

좀 더 쉽게 예시를 들어보자면 이렇습니다. '강아지'라는 개념은 하나입니다. 하지만 그 개념에 속하는 개별적인 강아지들은 다수입니다. 우리 집 코코, 옆집 루미, 앞집 두부는 모두 다른 생김새와 특성을 가지고 있지만, 모두가 '강아지'라는 하나의 개념으로 묶일 수 있습니다. 그러면, 우리가 외계인을 만나서 강아지가 무엇인지 그들에게 설명해야 한다고 가정해 보겠습니다. 우리는 물론 어떤 언어도, 어떤 개념도 사용하지 않고 코코와 루미와 두부를, 그리고 세상에 존재하는 수십 수백억 마리의 강아지들과 그동안 존재해 왔던 강아지들, 그리고 앞으로 존재 가능한 강아지들을 몽땅 보여주면 될 것입니다. 하지만 이런 단순무식한 귀납적 방식은 도저히 끝이 없겠지요. 그보다 더 나은 방식은 아마도 '강아지'라는 개념을 엄밀하고 정확하게 정의하고, 그에 입각하여 다수를 설명하는 연역적 방법일 것입니다. 먼저 강아지라는 생명체의 염색체 수, 분류학적 정의, DNA 구조, 그들의 외형적 특징과 공통점, 그들의 행동 습성 등등을 외계인에게 강의해 준 다음, 몇 마리의 강아지들을 그에게 예시로 보여주는 것입니다. 즉, '강아지'라는 하나의 개념에 다수의 실제 강아지들을 포함하여 넣는 겁니다. "자, 이 친구 이름은 코코야. 아까 설명한 대로 발은 네 개 있고, 온몸에 털이 나 있고, 반가울 때는 꼬리를 흔들고, 염색체는 78개 있지? 그러므로 이 녀석도 강아지 중 하나야"와 같이 말이죠. 이처럼, 어떠한 앎에 더 가까이 다가가는 방법, 혹은 존재의 근원에 더 가까이 다가가는 방법은 수많은 잡다한 것들 사이에서 확실한 과학적 개념을 추출하고, 그럼으로써 명쾌한 실체를 파악하고자 노력하는 것입니다. 이것이 철학사에서 오랫동안 중심적이었던 사고방식입니다.

하지만 바디우의 생각은 다릅니다. 그는 일관적이지 않고 무한한 다수가 먼저 존재하며, '하나'라는 것은 단지 다수를 그 안에 셈해 넣

는 모종의 작용으로서만 설명할 수 있다고 주장합니다. 이를테면 외계인에게 강아지라는 것을 설명할 때, '강아지'라는 개념 이전에 수십수백억 마리의 다양하고 개별적인 강아지들이 먼저 존재합니다. 뭇강아지들이 공통적으로 갖는 생물학적, 생태학적 특징들을 분석하고 그것을 개념화하기 위해서는 먼저 잡다하고 무한한 다수의 강아지들이 있어야 합니다. 그래야 그것들 사이에서 공통성을 발견할 수 있지 않겠습니까? '하나'인 개념 이전에 '다수'인 존재가 있습니다. 그러나 전통철학은 이 자명함을 망각하고, 개념 혹은 '일자'가 먼저 존재하고 그것이 존재의 근원이며, 모든 다수들은 이 개념의 속성을 나눠받은 것이라고 거꾸로 생각했다는 것이 바디우의 주장입니다. 바디우는 그래서 하나가 "하나-로-셈하기le compte-pour-un"[4]라는 연산작용의 결과로서 있을 뿐, 존재하는 것이 아니라고 말합니다.

존재의 고유명, 공백

좀 뜬금없지만, 여러분은 '명태'를 부르는 말이 몇 가지나 되는지 알고 계시나요? 저는 기껏해야 황태, 동태, 명태 이렇게 세 가지밖에는 모르고 살았습니다. 강산에의 〈명태〉라는 곡을 듣기 전까지는 말이죠. 이 노래는 제법 코믹한 분위기를 자아내지만, 사실 조금 찡하고 따뜻한 노래이기도 합니다. 강산에의 부모는 함경도 출신이고, 평생 이북 고향을 그리워하셨다고 하지요. 그의 노래 〈라구요〉에 그 절절한 심정이 녹아들어 있습니다. 아무튼 그 함경도에서 명태가 참 잘 잡힌다나요. 가사에서 강산에가 설명하듯, 명태라는 말 자체가 "조선시대 함경도 명천지방에 사는 태씨 성의 어부가 처음 잡아 해서리! 명천의 명자, 태씨 성을 딴 태자!" 그래서 명태라고 했다 할 정도니까요. 강산에는 아버지의 함경도 사투리를 흉내 내면서, 몸에 좋고 맛도 좋은 고마

운 이 함경도 물고기를 노래합니다. 이 명태 찬가를 들으면서 저는 제가 명태에 대해서 정말 아무것도 모른다는 사실을 깨달았답니다! 가사의 일부를 적어 보자면 다음과 같습니다.

"겨울철에 잡아 얼린 동태/ 삼사월 봄에 잡히는 춘태/ 알 낳고서리 살이 별로 없어 뼈만 남던 씹던 껍데기/ 냉동이 안 된 생태/ 겨울에 눈 맞아가며 얼었다 녹았다 말린 황태/ … / 애태 바람태 애기태 이예/ 노가리는 앵치/ 이 밖에도 그 잡는 방법에 따라/ 지방에 따라 그 이름/ 뭐 뭐가 그리 많은지 에"

심지어 이 가사는 공연할 때마다, 녹음 버전마다 달라집니다! 유분태, 낡시태, 망물태(망머태), 외이태(왜액태), 비물태 등등……. 어쩌면 그가 부르는 가사들 말고도 명태를 부르는 말이 수십 가지는 더 되지 않을까, 아니 어쩌면 수백 수천 가지는 되지 않을까 싶더군요.

고작해야 명태 이름을 세 가지밖에는 모르고 살았던 저와, 수백 가지를 알고 있었을 옛날 함경도 지방의 어떤 어부와 저를 비교한다면 누가 명태에 대해 더 많이 알고 있을까요. 고민할 것도 없이 그 어부 아저씨겠지요. 저는 단순히 이름을 많이 알고 있다는 지식의 차원을 말하는 것이 아닙니다. 명태라는 존재, 명태라는 세계에 있어서 저는 그 어부에 비해 너무도 적은 것만을 알고 있는 것입니다. 명태가 간장에 절여진 모양, 고추장이 발려 있는 모양, 지푸라기에 꿰여 얼려 있는 모양, 새끼줄에 주렁주렁 말려서 뙤약볕에 널린 모양, 고양이가 입에 물고 담장을 넘어서는 모양, 바다 밑에서 펄떡이는 동태의 힘찬 등줄기, 떼를 지어 군무를 추는 동태의 멜로디…… 그런 것들에 대해서 저는 전혀 알지 못했고, 여전히 알지 못합니다.

그런데 사실 이는 그 어부에게도 마찬가지입니다. 그는 물론 저보다 수백 수천 배는 더 명태의 세계에 깊숙이 들어가 있는 사람이지만,

그조차도 명태에 대해서 다 안다고 말할 수 없습니다. 그가 한 번도 마주치지 못한 명태가 먼 바다 어디에서 태어나고 죽었을 것이고, 그가 한 번도 구경하지 못한 명태의 꿈틀거림이 있겠지요. 그가 해먹어 보지 못했던 명태 요리도 있을 것이고, 그가 들어보지 못한 명태 이야기들도 있을 것입니다. 그야말로 무한하다시피 한 숫자의 명태, 그리고 그 수많은 명태마다 각각 간직하고 있었을 이야기와 몸짓, 그 명태 안에 간직되고 또 사라진 시공간을 합한다면 그야말로 명태의 세계는 무한한 것입니다. 그 무한한 명태의 세계에 비한다면 어부는 아주 극히 작은 일부만을 본 것이지요.

이런 의미에서 우리는 '존재의 고유명은 공백'이라는 바디우의 주장을 이해할 수 있습니다. 존재의 고유명이 공백이라는 것은 우리가 사실 존재하지 않는다는 것이 아니며, 우리는 무에서 왔다가 무로 돌아간다는 신비주의적인 주장도 아닙니다. 그것은 존재가 본래 다수적이라는 바디우의 주장과 함께 이해되어야 합니다. 다시 명태로 돌아가자면, 명태라는 존재를 생물의 한 종으로, 어떤 다양하고 특수한 존재들을 묶어 부르는 하나의 개념으로만 이해한다면 그것은 명태라는 존재를 가장 좁게 축소시키는 처사입니다. 명태는 수많은 명태이고, 너무도 수많아서 무한한 명태입니다. 그리고 그 무한한 명태는 너무도 많아서 파악될 수 없는 자리, 아무리 베테랑 어부라도 절대로 다 가볼 수 없는 자리, 그래서 우리에게 마치 '없는 것처럼' 여겨지는 무한한 지평에 위치합니다. 그곳을 바디우는 '공백le vide'이라 부릅니다.

사건의 자리

그리고 이 공백은 우리를 위협합니다. 우리가 알고 있던 세계가 사실 극히 일부분에 불과한 것이라는 점을 상기시키기 때문이죠. 이것을

바디우의 집합론적 해석을 빌려 설명해 보겠습니다. 예컨대 어떤 집단 A가 있다고 해보죠. 그리고 A를 집합으로 표현했을 때 {갑, 을, 병}이라고 해보겠습니다. 그러면 갑, 을, 병은 A의 원소가 됩니다. 이때 '다수'는 갑, 을, 병 각각이고, 일자(하나)는 A입니다. 우리는 갑, 을, 병을 A라는 집합 안에 셈해 넣으면서 A라는 집합을 완성합니다. 이것이 앞서 말씀드린 하나-로-셈하기의 과정이라고 할 수 있습니다. A의 원소는 몇 개인가요? 네, 3개입니다. 그러면 하나하나 세어서 확인해 봅시다. 갑, 을, 병. 3개가 맞는군요. 여기까지는 아무런 문제가 없습니다. 부분집합의 문제가 등장하기 전까지는 말이죠.

학창 시절 배웠던 집합론에서, 부분집합의 개수를 세는 공식을 배웠던 것을 기억하실는지 모르겠습니다. 원소의 개수가 n개일 때, 부분집합의 개수는 2^n개입니다. 그럼 총 8개가 되어야 합니다. 자, 그러면 A의 부분집합을 세어보죠. {갑}, {을}, {병}, {갑, 을}, {을, 병}, {병, 갑}, {갑, 을, 병}. 어라. 7개뿐이군요. 어떻게 된 걸까요. 그렇습니다. 공집합(\varnothing)을 포함해야만 하죠. '공집합은 모든 집합의 부분집합이다'라는 사실을 우리는 배운 적이 있습니다. 그런데 바로 여기에서 불안함이 발생합니다. 새삼스럽지만 한번 생각해 보세요. 그 어떤 집합이 되었건, 아무리 샅샅이 뒤져봐도 나오지 않는 공백이 그 안에 구성원으로 한 자리를 차지하고 있었다니! 마치 불 꺼진 학교에서 촛불을 켜고 "여기 계신가요?"라고 묻자 알 수 없는 힘이 내 손을 움직여 펜으로 'O'를 그리게 했다는 분신사바 이야기처럼 오싹한 일이지 않나요?

만약 전혀 그런 기분이 들지 않으셨다면, 여러분은 이미 수학 개념에 너무도 익숙해지신 겁니다. 고등학교에서 배운 '공집합'이라는 개념과 '\varnothing'라는 수학 기호가 없었다면, 우리는 A의 부분집합이 8개라는 이 자명한 사실을 이해하는 것이 마치 '귀신은 언제나 우리 곁

에 있었다'라는 사실을 납득하는 것마냥 곱절로 어려웠을 겁니다. '0' 이라는 개념이 꽤 오랫동안 인류에게 존재하지 않았다는 사실을 알고 계셨는지요. 인도에서 처음 0이 발명되기까지 전 세계는 '아무것도 없다'는 것을 숫자로 표기하지 않았습니다. 아무것도 없는 것을 숫자로 쓴다는 발상, 아무것도 없는 것인데 그것이 하나의 실체가 된다는 생각이, 0이 없던 시절의 인간들에게는 매우 낯선 것이었을 텝니다. 우리는 0이라는 개념과 기호 덕분에 무無를 생각의 재료로 쓸 수 있게 되었습니다. 마찬가지로, 우리는 공집합이라는 개념 덕분에 부분집합의 문제를 해결할 수 있게 된 것이지요. 방금 제가 말씀드린 과정이 '상황situation'과 '상황상태l'état de la situation'에 대한 짧은 설명이 될 것 같습니다. 상황이란, 다수의 원소가 하나의 집합에 셈해지는 과정입니다. 반면 상황상태란, 어떠한 집합에도 개입되어 있는 '공백'의 존재가 기존 상황의 안정성을 위협하자, 그 공백까지도 자신의 셈에 넣을 수 있도록 부분집합으로 일자가 다시금 그 공백을 포섭하는 과정입니다. 요컨대 상황은 구조화하는 것이고, 상황상태는 이것을 재차 구조화하는 것, 즉 재-구조화하는 것이겠지요.

이런 상황상태의 대표적인 예시, 아니 상황상태 그 자체인 것은 바로 국가입니다. 국가는 우리를 언제나 집합 기호 '{ }'를 씌워서 판단하죠. 집 바깥으로 나갈 때 옷을 입고 화장을 하는 것처럼, 우리의 인격은 우리의 상상과 무의식 바깥으로 나갈 때 언제나 이런저런 이름표를 부착해야 합니다. 자기 소개를 할 때 나이, 사는 지역, 소속 학교 혹은 직장 등을 말하게 되는 것을 생각해 보십시오. 이런 '모 대학교 모 학과 모 학번'과 같은 구절은 우리의 인격에 덧씌워진 집합 기호와 같은 것입니다. 그리고 국가는 언제나 우리를 그 집합 기호로 분류하고 그 집합 기호로 호명하죠. 행정적인 절차에 산입되는 딱딱한

개인정보 같은 것을 떠올리셨을지 모르지만, 이 집합 기호는 생각보다 더 철저하게 낱낱의 일상 안으로 침투합니다. 이를테면 저는 우리 집에서 막내아들 역할을 하고, 선생님들에게는 학생 역할을 하고, 학생들에게는 선생님 역할을 하죠. 이런 개인적이고 일상적인 관계 속에서 호명되는 이름과 역할도 모두 일종의 부분집합 기호들입니다. 물론 이런 일상적 역할 안에서 공유되는 의사소통과 교류가 몽땅 남김없이 딱딱하게 사회화되고 규범화되는 것은 아니겠지만, 그래도 역할은 엄연히 '역할'입니다. 제가 선생님들 앞에서 마치 우리 집 막내처럼 군다는 것은 상상도 할 수가 없겠지요. 물론 이렇게 말씀하실 수도 있겠습니다. 자신의 역할과 도리, 직분을 잘 알고, 그것이 사회에서 어떤 기능을 하는지 인지하고 있는 것, 즉 자신이 어떤 부분집합에 그때그때 속하게 되는지 잘 아는 것은 성숙한 시민으로서 꼭 가지고 있어야 할 능력이 아니냐고 말이지요. 예, 저는 그 말도 충분히 온당하다고 생각합니다.

그런데 말이지요. 이 집합 기호는 참으로 숨막히는 일입니다. 모든 역할과 이름들로부터 자유롭고 싶으셨던 적이 있으십니까? 아들/딸 역할로부터, 학생/선생 역할로부터, 직원/상사 역할로부터, 그 모든 역할과 그 역할에 붙은 이름표들로부터, 그 이름표들로만 나를 명명하는 지긋지긋한 국가기관의 요구로부터, 그 이름으로 나를 부르면서 내가 이 자랑스러운 국가에 속해 있다는 사실을 언제나 잊지 말라는 선전으로부터… 말입니다. 그런 상태를 겪어보셨다면, 여러분은 '원소' 상태로 돌아가고 싶다는 생각을 해보신 적이 있는 겁니다. 상황상태에서 부분집합으로만 부름받는 지경을 벗어나고 싶은 것입니다. 그런 적이 있으셨다면 여러분은 '사건'이 무엇인지 이해할 준비가 되신 것이라고 저는 믿습니다.

아주 거칠고 부정확한 서술이 될지도 모르지만, 이해를 돕기 위해 이렇게 말해 보겠습니다. 어떤 것은 언제나 '자체'와 '이름'을 가지고 있다고 말입니다. 저 역시도 그렇습니다. 나 자신, 나 바로 자체가 있습니다. 그것은 앞서 말씀드린 '원소 상태'와도 상통하는 것이겠지요. 한편 저는 이름도 가지고 있습니다. 미학도, 선생님, 아들내미, 형, 동생 등과 같은 이름들, 때때로 저를 답답하게 만드는 이름들 말이지요. 자, 그렇다면 이 세계 안의 존재를 이렇게 분류해 볼 수 있겠습니다.

첫째, 자체와 이름이 완전히 일치하는 것입니다. 이를테면 사랑스러운 반려동물을 떠올려 볼 수 있겠군요. 그들은 분명 제가 이름을 붙인다고 해서 다 알 수는 없는 그들의 의식 세계를, 그러니까 그들 자체를 가지고 있을 겁니다. 하지만 제가 그에게 이름을 붙여주고, 그 이름을 불러주고, 그 이름으로 한껏 사랑해 줄 때, 그들은 자신의 이름이 그것으로 불린다는 점에 아무런 불만을 품지 않습니다. 그들은 오히려 그 이름으로 불릴 때 더없이 기뻐합니다. 그리고 자신이 바로 그 이름 자체라는 것을, 자신이 이 사람의 충실한 친구이자 가족이라는 것을 의심하거나 버거워하지도 않습니다.

둘째, 자체가 없고 이름만 있는 것입니다. 이를테면 국가기관에 세뇌당해 자의식을 잃어버린 비밀요원을 떠올릴 수 있겠습니다. 이후의 글에서도 다루겠지만, 〈매트릭스〉에서 등장하는 요원들이 여기에 해당하겠지요. 이들은 자신의 소속과 임무에 대해서 정확히 알고 그것을 실행하는 데 주저하지 않습니다. 그들은 자기에게 상황별로 덧씌워지는 부분집합의 괄호를 어떤 주저함도 없이 갈아 끼웁니다. 그러나 그들이 이렇게 할 수 있는 이유는 그들 자체가 없기 때문입니다.

셋째, 자체만 있고 이름이 없는 것입니다. 이것의 예시로 저는 오리너구리를 생각해 보고 싶습니다. 오리너구리라는 종은, 아시다시피

알을 낳으면서 새끼에게 젖을 먹여서 키우는 동물입니다. 오리처럼 부리와 물갈퀴가 달린 것은 조류 같은데, 몸은 수달처럼 생겼고 꼬리는 비버를 닮았습니다. 이 동물이 처음 인류에게 발견되었을 때의 충격을 한번 상상해 보시길 바랍니다. 그간 사람들이 구축해 놓았던 동물학이 일순간에 혼돈에 빠져버렸겠지요. 하지만 이 요상하고 귀여운 동물은 태평하게 헤엄치면서 분명히 이 세상에 존재합니다. 즉 이 동물은 '자체'를 가지고 있습니다. 그런데 이들을 불러줄 '이름'이 아직 없는 것입니다. 처음 발견된 동물이니 당연히 아직 이름이 없는 것이 아니냐고 되물으실 수도 있습니다. 하지만 처음 발견된 다른 동물들의 경우, 그들에게 공식적인 학명을 붙여주기 전이라고 하더라도 최소한 그들이 어떤 종에 속하는지는 즉각 말할 수 있습니다. 예컨대 오지에서 탐험가가 새로운 나비를 발견했을 때, 아직 그 나비의 DNA 분석도 이루어지지 않았고 그 나비의 학명을 무엇으로 할지 합의가 되지 않았더라도 '나비목' '나비과' 같은 이름은 곧바로 붙여줄 수 있지 않겠습니까? 그런데 도대체 이 오리너구리라는 녀석들은 '조류'라는 이름도, '포유류'라는 이름도 붙여주기가 어렵더라는 말이지요.

바디우에게 의미심장한 경우는 바로 이 오리너구리와 같은 세 번째 경우입니다. 오리너구리와 같은 존재가 등장하게 된다면, 상황상태를 구축한 집합의 입장에서는 그야말로 더없이 곤란해지기 때문입니다. 기껏 집합 기호를 원소들에게 씌워서 공집합의 문제를 해결했더니, 자체만 있고 이름이 없는 무언가가 등장한 셈입니다. 그래서 상황상태의 집합, 즉 국가는 이러한 다수를 무시하고 없는 것으로 취급합니다. 오리너구리도 마찬가지의 대우를 받았습니다. 오리너구리가 처음 세상에 알려진 것은 박제품의 형태였는데요, 그 소식을 들은 과학자들은 단순한 사기라고 생각했다고 합니다. 알을 낳는 포유류라니,

과학의 기본조차 모르는 허무맹랑한 소리에 불과하다며 말이지요. 심지어 어떤 과학자들은 그것이 사기임에 틀림없다는 확신을 가지고 그 박제품에서 부리를 뽑아버리려고도 했다고 합니다. 그러다가 결국 호주에서 실제로 살아 있는 오리너구리가 공개된 다음에야, 오리너구리의 출현이 사람들에게 인식되기 시작했지요.

오리너구리와 같은 이런 돌연한 나타남은 집합 안을 관리하는 일자, 즉 국가 입장에서 보자면 정말이지 예고 없이, 뜬금없이 출몰하는 것처럼 보일 것입니다. 바디우는 상황의 재-구조화는 언제나 상황 외적인 '개입intervention'을 통해서만 이루어진다고 말합니다.[5] 그리고 이러한 특이한 다수, 없는 것으로 취급되었던 비정상적인 다수, 즉 일자 혹은 개념이 아닌 개별자를 두고 그는 '사건의 자리site événementiel'라고 부릅니다. 그렇다면 오리너구리의 출현은 무엇이라고 할 수 있을까요. 그렇습니다. 그것이 바로 사건événement입니다.

바디우는 지식이 진리를 생산하는 것이 아니라, 바로 이 사건이 진리를 생산하는 것이라고 말합니다. 오리너구리의 발견이라는 사건이 없었다면 지금 우리가 가지고 있는 동물에 대한 이해, 우리가 확보한 진리의 지평은 가능하지 않았겠지요. 그러나 특이한 다수의 출현—오리너구리라는 동물이 있다는 사실—만으로는 사건이 되지 못하고, 진리를 생산하지 못합니다. 오리너구리를 보고도 지나쳤거나 그것이 단순한 사기라고 생각했다면, 오리너구리의 발견이라는 사건은 참된 의미에서의 사건이 될 수가 없겠지요. 사건에 주목하고, 사건을 사건으로서 명명해야만 그것은 상황에 존재하는 것으로 인정됩니다.

바디우는 진리를 생산하는 사건은 명명될 때 비로소 사건이 된다고 말하면서, 이 명명이 개념 없이 이루어지는 명명이라고 말합니다. 이러한 다수를 명명할 언어를 기존의 집합은 갖고 있지 않습니다. 그

런데 사실은, 그들을 명명하지 않는 것이야말로 기존의 집합이 자기를 유지하는 방식입니다. 예를 들어 모 왕국에 살고 있던 노예들이 뭉쳐서 신분제의 불합리함을 타파하고 노예들의 처참한 삶을 개선시키고자 난을 일으켰다고 해보지요. 이들은 자신들을 부르는 집단의 이름도 정하고, 그 이름을 적은 깃발도 만들고, 구호도 만들었을 것입니다. 그러나 국가는 결코 그들을 그 이름으로 불러주지 않을 것입니다. 왕에게 보고되는 문서에는 언제나 '폭도들' '불한당패'와 같은 말로 그들이 묘사되어 있을 것입니다. 이 반란이 진압되고 주모자들이 몽땅 사형당하고 난 뒤에, 이들의 운동은 어떻게 기록될까요. 물론 폭도들의 지나가는 소란 정도로 기록되겠지요. 이런 의미에서 사건은 '무명無名'을 자신의 이름으로 가질 수밖에 없습니다. 하지만 사건이 진정 사건이 되기 위해서는, 명명해야 합니다. 왕국의 신하들이, 기존의 집합이 알지 못하거나 애써 부인하고 무시하려는 바로 그 이름을 붙여야만 사건이 시작되는 것입니다. 오리너구리를 '사기'라고 부르는 것은 사건의 무명성을 잘 드러내 보여주지요. 하지만, 그럼에도 불구하고 오리너구리에게 오리너구리라는 이름을 붙여 주는 것. 거기에서부터 사건은 시작됩니다. 그 자체로 반국가적인 사건의 개시를 닫아버리려는 상황상태의 억압을 견뎌낸 사건이 자신의 자리에서 마침내 발화점을 넘기게 되면, 진리를 생산하기 시작합니다. 사건이 생산하는 진리는 우리가 알지 못했던 '단공류'라는 종을 알려주고(오리너구리와 같은 동물이 속하는 류입니다), 우리가 상상하지 못했던 정치적 사유—이를테면 인간은 날 때부터 타고난 신분이 없다는 것, 인간은 자신이 겪은 불합리함에 대해 저항할 역량을 갖는다는 것—를 펼쳐 보여줍니다. 기존에 당연시되던 질서는 흔들리고, 무너지고, 교란됩니다. 최소한 국가가 그것을 결국 봉합하는 데 성공하기 전까지는 말입니다.

서래는 그야말로 '특이한 다수'이자, 상황상태를 교란하는 독특성입니다. 여러 가지 측면을 말해 볼 수 있겠으나, 한 가지 예시로 그녀의 국적과 언어 구사를 생각해 볼 수 있는데요. 그녀는 중국인이지만 한국어를 상당히 잘 구사합니다. 그런데 오히려 그 때문에 한국인들, 즉 해준을 비롯한 작중의 인물들은 물론이고 영화를 보는 관객들에게 그녀의 대사는 이질적인 혼란을 유발합니다. 서래가 쓰는 '마침내' 같은 단어들, 즉 일반적인 맥락에 들어맞지 않는 단어들은 그저 서래가 한국어 구사가 어색한 중국인임을 보여주기 위한 장치가 아닙니다. 영화를 보신 분들은 저 단어가 사용되는 대사, 그 대사가 등장하는 씬이 영화 전체에서 얼마나 큰 힘을 발휘하는지 알고 계시겠지요. 서래의 어긋난 한국어는 그녀의 문장이 틀렸다는 사실이 아니라, 우리의 한국어가 좁디좁은 세계였다는 사실을 표시합니다.

한편 서래는 일부일처제와 독점적 일방연애로 코드화된 한국의 사랑 방식에도 균열을 냅니다. 서래에 대한 혐의를 거둔 해준은 서래와 가까워진 이후 그녀에게 질곡동 사건을 설명해 줍니다. 서래는 해준이 보여주던 자료를 살펴보다가, 진범 홍산오가 사랑하는 여자 오가인의 미용실 사진을 보고는 "죽을 만큼 좋아한 여자"라고 둘 사이의 관계를 짐작해 냅니다. 해준은 서래에게 오가인이 이미 결혼했다고 반박하지만, 서래는 영화의 명대사 중 하나로 그에게 대꾸하지요. "한국에서는 좋아하는 사람이 결혼했다고 좋아하기를 중단합니까?"

〈헤어질 결심〉에 대한 불호를 표시한 관객들 중 제법 많은 사람들이, '해준과 서래의 관계를 아름답고 치명적인 사랑으로 포장하지만 결국 그들이 불륜을 저지른 것이 아니냐' 하는 불편함을 벗어던지지 못했던 모양입니다. 사실 그런 불편함은 관객들뿐만 아니라 아내인 정안과 서래 사이에서 계속 방황했던 해준의 마음에도 계속해서 맴도

는 것이었습니다. 그런데 서래는 그런 불편함에서, 그것을 불편한 일이라고 규정하는 코드와 규범에서 완전히 자유로워 보입니다. 일부일처제의 코드를 공유하는 집합 안의 공백에서 유유히 출몰한 서래는, 해준의 마음 안에 무시할 수 없는 흔적을 남기기 시작하지요. 해준은 그녀에게 비싼 초밥을 사고, 차 안에서 그녀와 은밀하게 손을 맞잡고, 그녀에게 그가 할 수 있는 '단일한' 중국 요리를 해줍니다. 이들의 관계를 사람들은 '불륜'이라고 치부해 버릴지도 모릅니다. 마치 옛 과학자들이 오리너구리를 '사기'라고 간편히 치부하고, 왕국의 신하들이 노예 반란군을 '폭도'로 낮잡아 불렀던 것처럼 말이죠. 하지만 해준과 서래의 행위는 '불륜'이라는 괄호(())에서 자유로이 벗어나서 자신들의 사랑을 그 자체로 명명하고, 어색하고 낯설지만 새로운 단어들―"마침내" "단일한" "중단합니까?"와 같은―로 규정합니다. 그들의 모든 행위가 서래를 사건으로 '명명'하는 순간들입니다.

진리 생산의 절차들

자, 저희는 바디우를 따라서, 진리가 사건을 만드는 것이 아니고 사건이 진리를 만든다는 사실을 깨달았습니다. 바디우는 사건에 의해 진리가 생산되는 시퀀스에는 네 가지가 있다고 말하는데요. 예술, 과학, 정치, 그리고 사랑이 그것입니다. 여기에 사랑이 포함된 것이 주목할만한 지점인 듯합니다. 하나하나 예시를 들어볼까요.

우선 예술을 살펴보지요. 20세기 서양 음악에서 빼놓을 수 없는 작곡가 아놀드 쇤베르크는 물론 지금은 이견의 여지가 없는 음악적 거장으로 받아들여지지만, 그는 거의 평생에 걸쳐서 평론가와 대중의 비난을 받아야 했습니다. 그의 난해하고 파격적인 음악 때문이었죠. 1874년 빈에서 출생하여, 정식 음악교육을 차례로 밟는 엘리

트 코스 없이 많은 부분을 독학으로 익혔던 쇤베르크는 스스로를 고전주의와 낭만주의의 세례를 받은 전통적 작곡가로 생각했습니다. 특히 그는 후기 낭만주의의 불멸의 거장 구스타프 말러, 그리고 바그너와 슈트라우스의 영향 아래에서 초기 작품들을 작곡했습니다. 그리고 이미 이 거장들도 그들 이전의 조성을 붕괴시키는 충격파를 가한 바 있습니다. 바디우의 말에 따르면, "바그너나 말러는 조성이 그 자체로 지속될 수 없는 지점에서 조성을 붕괴시키는 인물들로 나타납니다."[6] 우리는 먼저 이 조성이라는 것이 무엇인지 살펴볼 필요가 있습니다. 피타고라스가 화음을 만드는 음들 간에는 진동하는 현의 길이에 대한 수학적 비율이 존재한다는 것을 밝힌 이후, 사실상 서양 음악의 이론과 구조의 창시자인 요한 제바스티안 바흐는 우리가 지금까지도 사용하고 있는 평균율의 구약성서인 『평균율 클라비어 곡집*Das Wohltemperierte Klavier*』을 작곡합니다. 평균율이란 1의 길이를 갖는 현과 1/2의 길이를 갖는 현을 하나의 '옥타브'로 간주하고, 그것을 12등분한 체계입니다. 피아노의 흑건과 백건이 그 체계를 따르고 있죠. 물론 피아노뿐만은 아닙니다. 사실상 서구에서 개발된 거의 모든 악기는 이 평균율에 해당되는 음을 내도록 고안되어 있습니다. 음악 시간에 배운 이론, 악보가 쓰이는 방식, 코드의 명칭에도 이 평균율은 절대 원리로 아직도 군림합니다.

이렇게 수학적이고, 질서정연하고, 합리적인 음악적 이해는 그 나름대로의 장점을 분명 가지고 있습니다. 우선 조바꿈이 쉽지요. 모두 같은 간격만큼 등분된 12개의 반음으로 옥타브가 구성되어 있으므로, 키를 바꿔도 스케일이나 화성의 수학적인 규칙까지 파괴되지는 않습니다. 요즘도 연주자들은 제일 먼저 '키가 무엇이냐'부터 묻죠. 머릿속에 악보가 있다면 그 악보를 구성하는 음들의 규칙은 일정하기 때

쇤베르크 음열의 예시. 같은 음이 나오기 전에 다른 음들이 먼저 나와야 합니다.
음들은 철저하게 평등 관계를 유지합니다.

문에 으뜸음을 바꾸기만 하면 바로 연주가 가능한 것이죠. 바그너와
말러가 조성을 붕괴시키는 인물들로 나타난다고 했을 때, 그것은 바
로 이 피타고라스적 음악의 엄정한 합리성, 화음과 으뜸음의 지배 질
서를 붕괴시킨다는 의미에서입니다. 하지만 그들은 아직은 조성이 지
속되기 어려워지는 일부 지점에서만 조성을 붕괴시키는 것입니다. 조
성의 전면적인 붕괴를 꾀하는, 조성이라는 국가를 파괴해 버리고자
하는 '사건'은 쇤베르크의 '무조 음악', 즉 '12음계 음악'이 등장하고
부터 비로소 시작되는 것입니다. 바디우는 이렇게 말합니다.

　그 [조성이라는] 지속의 불가능성은 새로운 음악적 창안을 통해 확인되고
　인정됩니다. 그렇게 사건은 사건이 일어나는 상황 자체에 대한 이해

가능성을 향해 열립니다. 12음계 음악 그리고 음렬 음악은 조성적인 시퀀스 전체에 대한 결정적 진리를 생산하는 동시에 그 시퀀스를 닫아버립니다. … 하나의 진리는 그 진리가 개입하는 상황의 진리라는 것, 그리고 동시에 그 진리가 그 상황과의 단절을 선언한다는 것, 그것이 예술이 우리에게 다른 절차들보다 더 잘 보여주는 교훈입니다.[7]

쇤베르크의 12음계 음악을 간략하게 요약하자면, 그것은 으뜸음에 맞서는 딸림음, 협화음에 맞서는 불협화음의 민주화 운동입니다. 기존의 화성학에 따르면, 조성의 으뜸음을 먼저 정하고 나면 그것에 부합하는 음들과 그렇지 않은 음들이 생깁니다. 작곡을 할 때건 연주를 할 때건 음악가라면 이 으뜸음의 지배 질서에 눈엣가시인 음들은 최대한 피해야 합니다. 설령 그렇지 않은 음들을 연주한다 하더라도 그것은 어떤 이탈, 외출, 모험으로서 잠시만 존재해야 하며, 화성의 규칙을 어기는 방식으로는 결코 사용될 수 없고, 그 일시적인 국면이 끝난 후에는 으뜸음과 화음으로의 복귀, 귀가, 귀환이 있어야 합니다. 쇤베르크는 이러한 질서를 모두 무시하고 '12개의 음이 모두 출현할 때까지 다른 음을 조급하게 등장시키지 않는다'라는 원칙 아래 그 어떤 조성이나 으뜸음도 없는 '무조성 음악'의 이론을 창립합니다. 이 이론에 의거하여 작곡된 그의 음악을 들어보면, 불안하고 위태롭고 난해하기가 이루 말할 데가 없습니다. 그러나 쇤베르크, 그리고 그의 12음계 기법에 대해서 평했던 음악학자 아도르노는, 그러한 불안함이 오히려 그가 살아가던 시대, 즉 전쟁의 참혹함으로 얼룩진 20세기의 고통을 표현할 수 있는 방법이라고 생각했습니다.

인용 구절에 드러나다시피 바디우는 쇤베르크의 이 12음계 음악을, 예술이라는 범주에서 일어난 사건으로 봅니다. 그러나 쇤베르크

가 등장하기 이전의 음악가들과 이론가들이 구성한 예술계를 하나의 마을이라고 해보자면, 그 마을의 주민들 중 누구도 쇤베르크라는 악령의 등장을 예측하거나 예비하지 못한 것은 아닙니다. 바디우가 말하듯 바그너 혹은 말러라는 영매, 무당이 있기에 오히려 쇤베르크라는 악령이 등장할 수 있는 것이며, 도리어 이 악령은 영매와 무당으로부터 그 마을 안을 휘젓고 다닐 수 있는 몸가짐과 말씨를 배우게 되는 것이지요. 그 마을의 문법과 코드를 산산이 파괴할 수 있도록 말입니다. "사건이 일어나는 상황 자체에 대한 이해 가능성을 향해 열"린다고 바디우가 말했을 때, 이는 쇤베르크라는 사건과 기존의 예술계라는 상황 사이의 통로를 개시하는 '영매' 바그너와 말러를 염두에 둔 기술입니다. 그러나 쇤베르크라는 악령이 등장하고, 사건이 개시되면, 기존의 국가(즉 피타고라스 조성)가 보장하던 안정성은 끝납니다. 사건은 그 이전까지 마을에서 지속되어 오던 시퀀스를 중단시킵니다.

과학도 마찬가지입니다. 이를테면 프톨레마이오스의 천동설과 아리스토텔레스의 운동론이 정설로 받아들여지던 근세의 부락에서 불의의 습격이 일어납니다. 코페르니쿠스의 지동설과 갈릴레이의 운동론은, '지상계와 천상계는 철저히 구분되어 있다. 그것은 인간과 신의 관계에 대한, 그리고 불완전한 것과 완전한 것 사이의 관계에 대한 비유적 관계다'라는 사상을 믿고 있던 기존의 인간들이 결코 짐작하지 못하던 공백 쪽에서 등장하는 하나의 사건이지요. 그리고 이 과학혁명이라는 사건 이후로 인류의 역사는 더 이상 이전으로 돌이킬 수 없게 됩니다. 근세라는 부락에서 작은 문이 열리고, 그곳으로 쏟아져 온 '근대'라는 바이러스가 몸 전체를 장악하게 됩니다.

정치의 경우는 어떨까요. '사건'이라는 개념에 대한 예시를 들기 가장 좋은 범주야말로 정치일 것입니다. 역사의 물결을 바꿔 놓았던

결정적인 순간들은 통상적인 의미로도, 바디우적인 의미로도 '사건'입니다. 스파르타쿠스의 노예반란, 1789년의 파리에서의 바스티유 습격, 1917년 페트로그라드에서의 겨울궁전 점령과 같은 사건들은 인간의 존엄성과 권리가 특정 계층에게만 인정되는 것이 당연하던 기존의 '상황'을 불시에 습격하는 사건들입니다. 그 사건에 대한 사후처리 과정을 거치면서 더 이상 '국가'라는 마을은 사건 이전의 상황으로 돌아갈 수 없게 되었습니다.

붕괴

그런데 흥미로운 것은 바디우가 진리 생산의 절차로 사랑을 포함시킨다는 것입니다. 그는 이렇게 말합니다.

> 사랑은 사건의 좋은 예입니다. 내가 사무실의 동료를, 또는 다른 누군가를 소개받습니다. 그것은 거의 가장 작은 것입니다. 그런데 가끔 우리는 즉시 그것이 중요하다는 것을 느낄 수도 있고, 또한 그때 아무것도 느끼지 못할 수도 있습니다. 이 영역에는 많은 편차들이 있습니다. … 사랑의 만남은 아무것도 아닌 것처럼 보입니다. 중요한 사건들은 '비둘기의 걸음으로' 도래한다는 니체의 말이 완전히 틀린 것은 아닙니다. 그것은 거의 아무것도 아니지만, 엄청난 역사의 기원점일 수도 있습니다.[8]

"슬픔이 파도처럼 덮치는 사람이 있는가 하면, 물에 잉크가 퍼지듯이 서서히 물드는 사람도 있는 거야." 서래를 의심하는 동료 형사 수완에게 해준이 대꾸하는 말입니다. 슬픔을 사랑으로 바꿔 읽을 때 우리는 바디우의 저 말을 이해할 수 있습니다. 정치에서 일어나는 혁

명적 사건들의 이미지와 달리 사랑은 천천히 시작될 수도 있습니다. 아니, 사실은 정치적 사건이나 예술에서의 사건 등 그 어떤 사건들도 한순간에 일어나는 것이 아니라 천천히 스며들듯 일어나는 것입니다. 쉰베르크의 무조성 12음계 기법이라는 폭탄이 터지기 전에 그 폭탄이 들어올 수 있는 구멍을 바그너와 말러가 미리 열어두었던 것을 떠올려 보십시오. 코페르니쿠스의 지동설이 있기 이전에는 아리스타르코스가, 갈릴레이의 운동론 이전에는 튀코 브라헤와 요하네스 케플러의 천체 관측 결과가 그들이 침입할 수 있는 생채기를 내두었습니다. 이처럼 사랑은 우리를 단숨에 덮치는 폭탄이 아니라 우리의 살을 살짝 찢어놓고 그 상처로 천천히 스며들면서 우리를 앓게 만드는 바이러스 혹은 기생충에 가까운 것입니다.

물론 그 속도에는 바디우의 말대로 많은 '편차'들이 있을 수 있습니다. 소위 '금사빠' 스타일인 사람도 있고, '가랑비에 옷 젖듯' 사랑에 빠지는 사람도 있는 것처럼 말이죠. 그러나 이와 무관하게 동일한 사랑의 본질이 있습니다. 사랑이 혁명과 같은 사건이라면, 사랑 역시도 습격이고, 전복이고, 완전한 뒤바꿈이고, 종결입니다.

영화의 말미에 서래는 전화로 자신을 다그치면서 "내가 언제 사랑한다고 했느냐"며 묻는 해준에게 중국어로 "당신이 사랑을 말한 순간 당신의 사랑이 끝났고, 당신의 사랑이 끝난 순간 내 사랑이 시작됐죠"라고 대답합니다. '당신이 사랑을 말한 순간'은 해준이 서래에게 이렇게 말한 순간입니다. "내가 품위 있댔죠? 품위가 어디에서 나오는지 알아요? 자부심이에요. 난 자부심 있는 경찰이었어요. 그런데 여자에 미쳐서… 수사를 망쳤죠. 나는요… 완전히 붕괴됐어요."

저는 '붕괴=사랑'이라는 이 생각이야말로 이 영화의 가장 근본적인 메시지라고 생각합니다. 그리고 이것이 다른 통속적인 사랑 영화

들과 이 영화를 가장 뚜렷하게 구별하는 선이라고 생각합니다. 사랑은 불완전하던 두 사람을 하나로 만들어 서로를 완전하게 만드는 것이 아닙니다. '당신을 만나기 전까지 어딘가 공허하고 비뚤어져 있던 내 마음은 당신을 만난 이후로 완전히 채워지고 바로잡혀지기 시작했어'와 같은 사랑 영화의 메시지들은 사랑의 본질을 호도하고, 사랑의 모양을 비껴가고, 매스미디어를 통해 유포되는 사랑의 왜곡된 모습을 재생산합니다. 박찬욱 감독과 알랭 바디우는 말합니다. 사랑은 붕괴되는 하나의 사건이라고 말입니다.

사랑을 함으로써 우리는 끊임없는 불편함과 혼란스러움을 마주합니다. 사랑은 치유가 아니라 상처입니다. 이별의 상처를 사랑이 치유해 준다는 생각은 틀렸습니다. 오히려 사랑에 빠지는 순간 우리는 커다란 상처를 입게 되는 것입니다. 그리고 그 상처 안으로 '당신'이라는 바이러스가 침투해 옵니다. '당신'은 평생 내가 믿어오던 것과 다른 것을 말하고, 내가 평생 살아왔던 방식과 다른 방식으로 움직이는 낯선 자입니다. 그리고 나는 사랑에 빠졌다고 해서 당신의 그 이질성에 군말 없이 순종하지는 않습니다. 나는 당신의 다른 생각에 저항하고, 다른 삶의 방식에 저항하고, 당신이 나와는 다르게 타인을 대하는 태도에 저항하고, 연인으로서의 '우리'를 규정하는 당신의 관점에 저항합니다. 내가 내 나름대로의 규칙과 신념을 가지고 있다면, 그래서 나의 이성을 통해 나름대로의 내적인 안정성을 유지하고 있다면 이는 당연한 일입니다. 그러므로 성숙한 인간이 사랑을 시작한다면, 그는 필연적으로 상대방의 다름에 저항할 수밖에 없고, 그래서 어떤 방식과 강도로든 끊임없는 마찰과 불화를 겪을 수밖에 없습니다.

"저는 사랑하는 사람을 만나서 교제하면, 그를 사랑하기 때문에 조건 없이 그의 태도와 방식을 존중하고 그에 맞춥니다. 이런 존중이

바로 사랑의 본질이 아닌가요?"라고 되묻는 분이 계실지 모르겠습니다. 하지만 저는 이렇게 대답하겠습니다. 누군가를 존중한다는 것은 그에게 저항감을 느낀다는 것과 다르지 않다고 말입니다. 저항감을 유발하지 않는다는 것은 무엇을 시사할까요? 그 사람이 나와 전혀 다르지 않다는 것이지요. 그런데 나와 조금도 다른 점이 없는 타인이란 존재할 수 없습니다. 즉, 타인에게 내가 어떠한 저항감도 갖지 않는다는 것은 불가능합니다. 만약 존중이라는 것을 단지 무조건적으로 타인을 수용하는 태도로 간주하거나, 자신의 마음에 생긴 저항감을 사랑의 힘으로 무조건 억누르는 것이 바로 존중이라고 생각한다면 이는 존중과 사랑에 대한 심각한 왜곡입니다. 물론 우리는 '당신'을 있는 그대로 받아들여야 하겠지요. 그러나 그것은 당신과 나 사이의 차이를 하나의 난제로 온전히 떠안는다는 것이지, 당신과 나 사이의 차이를 내 안에서 소멸시키거나 그 차이가 어떤 문제도 되지 않는 양 구는 것이 아닙니다. 당신을 존중한다면 나는 심각한 태도로 당신과 때때로 마찰을 만들어야 합니다. 만일 자신은 어떤 다툼도 소란도 없이 누군가를 온전히 너그럽게 받아들인다고 말하는 사람이 있다면, 그는 결코 이기심이 없는 성인군자가 아니라는 점을 강조해야 하겠습니다. 그의 마음은 마치 자신의 봉토를 소작농에게 떼어주고서도 전혀 위협이나 불안감 따위는 느낄 필요가 없는 중세 영주의 시혜적인 마음과 같은 것입니다. 중세 영주가 소작농에게 봉토를 떼어줄 때, 그 영주는 평온합니다. 나 아닌 다른 사람들이 내 영토 안에 들어오기는 했지만, 그 영토에 대한 나의 지배권은 조금도 변하지 않았기 때문이지요.

진정 당신을 받아들인다는 것은, 그리하여 당신을 사랑한다는 것은, 나의 영토 안으로 '당신'이라는 소작농들이 낫과 곡괭이를 들고 침투하여 한때 내 것이었던 영지에 마구잡이로 깃발을 꼽게 된다는

것입니다. 그러므로 진정으로 내가 당신을 사랑하고 있다면, 나는 당신에게 저항할 수밖에 없습니다. 바이러스와 병균의 침입으로부터 신체를 보호하기 위해 내 몸이 항체를 만들고 고열을 내는 것처럼, 나는 당신에게 저항하느라고 신열을 앓아야 합니다.

다른 진리 생산의 절차도 마찬가지입니다. 쇤베르크의 곡은 청중과 평론가의 거센 저항에 부딪혀 초연되는 데 매우 심한 우여곡절을 겪었습니다. 갈릴레이는 종교재판에 회부되었습니다. 모든 혁명군들은 정부군과 대치했습니다. 수천, 수만, 수백만의 사상자가 자신의 체제를 수호하려는 역사라는 신체, 국가라는 신체의 '고열' 앞에 산화했습니다. 그것은 당연합니다. 국가는 '이름 없는' 사건의 자리를, 혼란스러운 공백으로부터의 메아리를 견딜 수가 없기 때문이지요.

해준이 서래에게 '붕괴'된 것도 이와 같습니다. 품위, 자부심, 경찰, 수사. 그것이 해준이라는 세계를, 해준이라는 국가를 구성하던 문법과 코드입니다. 그런데 그에게 서래라는 사건이 등장합니다. 그는 서래라는 사건을 예측할 수 없었습니다. 사건은 언제나 외부로부터 오기 때문입니다. 그런데 사실, 해준 스스로도 알지 못했겠지만 그의 마을 안에는 서래라는 외부의 바이러스가 들어올 수 있도록 그쪽으로 문을 열어둔 것들이 있었습니다. 쇤베르크가 들어오기 위해 문을 열어둔 바그너와 말러처럼요. 해준의 다음과 같은 대사를 보십시오. "서래 씨가 나하고 같은 종족이란 거, 진작에 알았어요." 해준은 서래를 만나기 전에는 서래를 알지 못했습니다. 그런데 마치 서래와 같은 사람이 나타나기만을 지금껏 기다리고 있었기라도 하다는 듯, "진작에" 알고 있었다고 말합니다. 영화에 구체적으로 해준의 과거가 등장하지는 않지만, 그의 안쪽에는 이미 '서래와의 사랑'이라는 사건을 예고하고 예비한 그 무엇인가가 자리하고 있었을 겁니다. 하지만 그것은 외

적과 내통하는 소수의 반란군에 가까울 뿐, 해준이라는 세계는 여전히 '품위'와 '자부심'의 코드가 지배하는 세계입니다. 서래가 이후 해준을 또 다른 살인 사건을 계기로 다시 만나게 되었을 때 그녀는 이렇게 말하지요. "난 왜 그런 남자들하고만 결혼할까요? 해준 씨처럼 바람직한 남자는 나랑 결혼해 주지 않으니까." 그리고 해준은 "지금 농담할 땝니까?"라고 대꾸하며, 계속해서 서래에 맞서 저항합니다. 마침내, 서래가 그 '바람직함'의 코드를 심각하게 깨트려 버렸을 때, 즉 서래가 사건의 진범이라는 사실을 알게 되었을 때, 해준은 서래에게 어느 때보다 격렬하게 저항합니다.

겉으로 보기에는 서래와 자신과의 전투에서 해준이 승리한 듯 보입니다. 해준이 서래를 그로부터 떼어버리기로 하고 영원한 작별을 고하기 때문입니다. "저 폰은 바다에 버려요. 깊은 데 빠뜨려서, 아무도 못 찾게 해요." 영원한 망각의 바다로 서래와의 기억을 떠밀어 버리고 자신의 체제가 여전히 공고하다는 것을, 해준은 확인하려고 합니다. 하지만 해준의 세계는 영원히 서래 이전으로 돌아갈 수 없게 되어버린 지 오래입니다. 이제는 서래라는 바이러스를, 서래라는 사건 이후를, 끌어안고 사는 수밖에 없습니다. 사건이 일어나지 않았던 것처럼 굴 것이 아니라, 사건이 일어난 이후의 '사후 대처'를 어떻게 해야 할지에 골몰해야 합니다. 하지만 해준은 어리석게도 마치 사건이 일어나지 않았던 것처럼, 서래라는 사람이 영원히 자신의 삶과 무관할 것처럼 굽니다. 아니, 굴려고 애를 씁니다. 그러기 위해 서래와의 기억이 얽혀 있는 부산을 떠나 안개의 고장 이포로 아예 이사를 가버리기까지 합니다. 그러나 그 이포의 시장에서 서래를 다시 만났을 때, 해준은 확신하게 됩니다. 서래를 사랑한다는 것을 말이지요. 서래는 이후에 해준에게 이렇게 말합니다. "날 떠난 다음 당신은 내내 편하게

잠을 한숨도 못 잤죠? 억지로 눈을 감아도 자꾸만 내가 보였죠? 당신은 그렇지 않았습니까? 그날 밤 시장에서 우연히 나와 만났을 때, 당신은 문득 다시 사는 것 같았죠? 마침내."

주체가 되는 결심

그렇다면 우리는 그저 습격당하는 존재일 따름일까요? 다시 말해서, 우리는 스스로 우리의 바깥을 탐험하고 새로운 것을 발견하는 능동적인 주체가 아니라, 언제 어디서 우리를 덮칠지 알 수 없는 저 바깥에 항존하는 습격의 불안을 견디는 수동적인 주체에 불과한 것일까요? 아니, 애초에 우리가 그런 존재라면 우리를 '주체'라고 부를 수는 있는 걸까요? 이와 관련하여 바디우는 주체에 대해 다음과 같이 말합니다. 즉, 사건이 진리를 생산하고, 이 진리는 또다시 주체를 생산한다는 것입니다. 그런데 '주체' 개념에 대한 그의 이러한 설명 방식은 우리가 통념적으로 '주체'를 이해하는 것과 정반대인 듯합니다.

사람들은 일반적으로 주체를 다음과 같이 이해합니다. 여기 한 명의 인간이 있다고 해봅시다. 그는 동물과 어떻게 구별될까요. 통상적으로 사람들은 인간이 동물과 구별되는 지점은 그가 이성을 가진 존재라는 것이라고 생각해 왔습니다. 그러면 그들의 통념을 따라, 여기 한 명의 인간도 이성을 타고난 존재라고 해보겠습니다. 그러면 이 인간은 자신이 가진 이성의 본성상 자신의 자유의지에 따라 행위하려 할 것입니다. 그런데 바로 이 '자유의지에 따라 행위함'이 곧 주체성입니다. 즉 이 인간은 주체성을 가진 존재이며, 그 어떤 동물, 식물, 그 밖의 다른 개체들도 주체성을 가졌다고 말할 수 없습니다. 그들에게는 이성이 없기 때문입니다. 고로 이 인간, 넓게 말하자면 인간 일반이 주체이고, 인간 일반만이 주체입니다. 고로 인간은 주체입니다. 이

주체로서의 인간은 자신이 가진 이성의 능력을 활용하여 자연을 비롯한 자신 외부의 세계를 관찰하고, 한편으로는 자신의 내면에서 이론을 수립하고 사유를 전개합니다. 그리고 자신의 내부(이론)와 외부(자연)가 일치할 때 그것을 지식이라고 부릅니다. 그 지식이 어떤 인간에게도 마찬가지로, 어떤 상황에서도 마찬가지로 적용되는 보편적인 지식이며, 그 지식의 생산 과정이 논리적으로 타당한 것이라면, 그 지식을 우리는 진리라고 부릅니다. 즉 주체는 오롯이 자신의 능력으로 진리를 생산합니다. 주체가 없다면 진리도 없습니다. 물론 인간이 있기 이전에도 만유인력의 법칙은 우주에 적용되고 있었겠지만, 그것을 드러내 보인 것은 인간입니다. 시인 알렉산더 포프가 뉴턴의 묘비명으로 썼다는 다음 구절을 보면 인간이 진리 생산의 주체라는 것을 알 수 있지요.

Nature and nature's laws lay hid in night; God said, 'Let Newton be!' and all was light(자연과 자연의 법칙은 어둠에 놓여 있었다; 주께서 가로되, '뉴턴이 있으라!' 그러자 모든 것이 밝아졌다).

그리고 인간은 이 진리, 즉 확고부동한 지식과 이론을 기반으로 하여 새로운 사건들을 만들어냅니다. 그 사건이 좋은 것이든 나쁜 것이든 말이죠. 인간은 진리에 기반하여 집을 짓고, 국가를 만들고, 로켓을 달에 보내고, 그 모든 전쟁을 일으켰습니다. 요약하자면, '주체→진리→사건'의 순서인 것입니다. 그 모든 것에는 주체가 배후에 있습니다. 주체가 없었다면 사건도 생길 수 없습니다. 결국 사건이 입각하고 있는 진리는 주체가 생산한 것이고, 진리에 입각하여 사건을 만드는 것 역시도 주체이기 때문이지요. 이것이 기존의 이해입니다.

그러나 바디우는 '주체→진리→사건'의 순서를 '사건→진리→주체'의 순서로 뒤집어 버립니다. 우리가 살펴보았던 것처럼, 사건은 진리를 생산합니다. 자신의 문법 안에 갇혀 있던 집단의 코드를 파괴하고, 그들의 옹색하고 좁은 진리를 미지의 세계 쪽으로 조금 더 확장시킵니다. 이 진리가 구성되는 과정을 바디우는 '진리 절차'라고 말하는데, 이 진리 절차를 구성하는 일꾼들이 주체입니다.

혹은 이렇게 말할 수도 있습니다. 사건은 일종의 바이러스입니다. 바이러스는 벌어진 상처 쪽으로 들어오고, 몸은 항체와 고열을 만들어 그것에 저항합니다. 그리고 상처는 염증이 생겨 부풀어 오르지요. 이 바깥으로 '부풀어 오름', 이전의 신체는 알지 못하고 점유하지 못하던 바깥의 공간이 진리입니다. 그렇다면 그 진리가 부풀어 오르도록 만들었던 바이러스와 항체 간의 전쟁에서 탄생하는 바이러스군의 전사들이 주체인 것입니다. 바이러스는 이 몸을 감염시키겠다는 충실함으로 전투에 임합니다. 하지만 이 신체라는 전선에서 멀리 떨어진 곳, 이를테면 대뇌 전두엽 어느 회의실에 앉아서 와인을 홀짝이는 의사결정권자인 '이성'은 전쟁의 실재성을 애써 부정할지도 모릅니다. 그것이 일어나고 있다는 사실을 어렴풋이 안다 하더라도, 금방 그것이 사그라들고 세계는 이전과 다름없는 상태로 돌아가리라고 생각하겠지요. 마치 감기에 걸렸을 때 끙끙 앓으면서도 몸의 변화를 크게 대수롭게 않게 생각하거나, 며칠 뒤면 언제 그랬냐는 듯 사라질 것이라고 생각하는 우리들처럼 말입니다. 바이러스군의 전사들 입장에서 사건은 틀림없이 일어나고 있습니다. 누구도 아닌 자신들이 그 전투에 임하고 있으니까요. 그러므로 그에 대한 사후적인 실천을 할 수밖에 없습니다. 그리고 그 실천은 바로 바이러스군의 전사들, 즉 주체의 몫입니다. 사건의 습격을 계기로 생겨난 주체는 사건 이후의 실천을 통

하여 상황이 진리를 받아들이게끔 만듭니다. 사건이 본격화되면, 이제 바이러스 쪽이 아니라 인간의 신체 쪽에서도 주체가 생겨나게 될 것입니다. 광장에서 시위를 시작한 소수의 저항군들을 보고 그들을 향해 하나둘씩 합류하는 수많은 시위대들처럼 말이지요. 이들은 바이러스가 침투했다는 것을, 더 이상 신체는 이전과 같은 상태로 돌아갈 수 없다는 것을 받아들이도록 신체의 내부를 선동하고 비가역적으로 파괴합니다. 설령 신체가 이전과 같은 건강함을 되찾게 될지라도, 신체는 엄밀한 의미에서는 바이러스 감염 이전으로 결코 돌아갈 수 없습니다. 질병을 앓았던 흔적이 면역체계에 간직되어 있고, 감염되었던 기억은 대뇌에 저장되어 있으며, 부풀어 올랐다가 조금 가라앉은 채로 평생 남게 된 흉터가 피부에 저장되어 있을 테니까요. 평화롭던 시기를 깨트리고 영원히 우리의 인식을 뒤바꿔버린 사건에 충실한 주체는 언제나 확신을 갖고 있습니다. 이 사건이 진리를 생산하리라는 확신, 이 바이러스가 우리의 신체에 바깥을 향해 부풀어 오른 흉터를 남길 것이라는 확신을 말입니다. 저는 원래의 신체보다 조금이나마 바깥으로 부풀어 오른 이 부분을, 진리라고 이해하고 싶습니다.

그러나 한 가지 재차 강조해야 할 것은, 주체는 진리의 내용을 알고 있는 것이 아니라는 사실입니다. 인간이 자신의 이성을 통해 진리를 생산한다고 생각했던 과거의 '주체'에 대한 시각과 달리, 바디우에 와서 주체는 예기치 못하게 등장한 사건이 강제로 생산하게 만드는 진리 절차에 참여하는 수동적 존재, 그 진리 절차에 의해 탄생하는 사후적 존재일 따름입니다.

하지만 주체는 그 수동성과 사후성에도 불구하고 결코 왜소해지지 않고, 사건의 꼭두각시로 남지 않습니다. 주체의 충실함, 그리고 그 충실함에 의한 사후 실천 없이는 어떤 염증도 부풀어 오르지 않을 것이

고, 진리 절차는 완수되지 못할 것이며, 상황은 변하지 않을 테니까요.

바디우는 진리의 내용을 알지 못하면서도 사건에 오롯이 충실한 이 주체의 결연함을 두고 '도박을 감행'한다고 말합니다. 주체는 자신이 연루되어 있는, 그리고 그 연루됨을 확신하는 사건이 정말 진정한 의미에서의 사건인지, 그래서 정말로 진리가 생산될 것인지 알 수 없기 때문입니다. 자신이 그저 악의적인 선동에 넘어가서, 현명한 역사가들과 철학자들의 우려와 탄식, 조롱을 두고두고 받게 될 반인류적 테러 집단에 소속된 것인지, 아니면 인류 역사를 그야말로 뒤바꾸고 인간의 진리를 한층 더 확장시켜 줄 혁명 세력의 일원으로서 있는 것인지, 광장에 뛰쳐나온 한 주체는 알 수가 없습니다. 하지만 그는 확신하고, 또 확신할 수밖에 없습니다. 자신이 알지 못한 확신은 결국 내기이고 도박이겠지요. 그래서 바디우는 주체가 도박을 감행한다고 표현하는 것입니다. 그는 언뜻 들으면 비웃음과 조롱으로 들릴 수도 있을 법한 '도박'이라는 용법을 에둘러 가지 않고 정면으로 받아들입니다. 이것은 그야말로 도박이 아닐 수 없다고 말입니다. 혁명의 광장에 선 시민군들은 제각기 하나의 도박을 감행합니다. 자신들이 벌인 이 봉기가 설령 틀림없이 정당하다고 여겨지더라도, 결국에는 이것이 대대적인 사건으로 기록될지 몇 시간도 지속되지 못한 해프닝으로 기록되다가 그마저도 잊힐지는 정말이지 예언자가 아니고서는 알 수가 없습니다.

예술가와 과학자도 마찬가지입니다. 예술가들은 '예술의 기본도, 기초도 모르면서 난해하게만 표현하면 세인들이 고상한 것으로 받아들일 줄 아는 한심한 아마추어' '도덕과 규범을 예술이라는 명목하에 우스운 것으로 만들어버리는 치기어린 젊은이'라는 욕을 먹을지도 모릅니다. 과학자들은 '교과서에 나오는 기본적인 과학 상식조차도 위

배하는 이론''사이비 과학을 앞세워 우주의 중심을 이탈시키고 주님의 이름을 욕되게 하는 악마'라는 욕을 먹을지도 모릅니다. 그러나 혁명가들과 예술가들과 과학자들, 이들은 신이 아닙니다. 그래서 자신이 절대적으로 옳은지 결코 판단할 수가 없습니다. 설상가상 그들이 참고할 수 있는 '세간의 의견''선현의 지혜'는 모두 그들이 틀렸다는 말만을 되풀이합니다. 그래서 반골 기질을 가진 이 개개인들은 그저, 내가 맞을 수도 있겠지, 라는 도박 참여자의 마음으로 확신할 수밖에 없습니다. 자신이 어떤 일대의 '사건'에 참여하고 있다는 사실을 이들은 그저 확신합니다. 세상 사람들은 여느 때와 다름없는 하루라고 생각할지 모르겠지만 지금은 나와 내가 참여하고 있는 사건으로 인하여 세상의 지식과 고정관념이 한바탕 뒤집어지는 와중이라는 것을 이들은 확신합니다. 그리고 이 사건이 진리를 생산할 것이라는 점을 확신합니다. 모종의 진리가 생산되는 과정의 일꾼으로서 자신이 참여하고 있는 것이라는 점을 확신합니다. 그들은 이런 확신을 가지고 광장에, 캔버스와 오선지 위에, 실험실 안으로, 데이터 위에, 몸을 던집니다. 그들이 원래 날 때부터 주체였던 것은 아닙니다. 이렇게 몸을 던지는 순간, 그리고 오로지 그런 순간에만, 그저 개인에 불과했던 그들은 주체가 되는 것입니다. 무엇인가를 하겠다는 확신, 어딘가로 몸을 던지겠다는 결심으로 인하여 말입니다.

이 영화의 제목은 두 가지의 술어로 구성되어 있습니다. 헤어지다, 그리고 결심하다. 우선 저는 두 번째 술어, 즉 왜 이 영화가 결심에 대한 영화인가를 생각해 보려 합니다. 제 생각에 그 이유는, 진리를 생산하는 절차인 사랑이 주체 입장에서 본다면 곧 결심을 내리는 것과 같기 때문입니다. 그리고 이미 말씀드렸다시피, 사랑에 빠진 주체가 결심을 내리는 것이 아니라 우리가 사랑에 빠질 결심을 내릴 때

　　　　　　　　　　　　　　　　완전히 붕괴되는 시간

비로소 주체가 되는 것입니다. 좀 더 정확하게 말하자면, 우리가 사랑에 빠진다는 것은 하나의 결심이며, 이 결심이 우리를 주체로 만드는 것입니다. 우리는 사랑에 빠질 때, 혁명에 참여할 때와 마찬가지로, 예술 작품을 창조할 때와 마찬가지로, 과학적 이론을 구축할 때와 마찬가지로, 주체가 됩니다. 하지만 사랑에 빠진 주체-우리는 이 사랑이 어떤 결말을 맞게 될지 알 수 없습니다. 이 사랑이 계속 지속된다 하더라도, 그 과정 중에 이 사랑이 나에게 얼마나 큰 상처를 입힐지, 나를 얼마나 바꿔놓을지 알 수 없습니다. 그렇게 바뀌어 버린 모습에 나는 만족할지, 아니면 후회할지도 알 수 없습니다. 그러나 우리는 이런 것들을 틀림없이 확신할 수 있습니다. 지금 사건이 일어났다는 것, 즉 내가 사랑에 빠졌다는 것, 그리고 이 사랑 안에서 나와 상대가 진리를 생산할 것이라는 것, 나와 상대는 물론이고 지금까지 그 누구도 전혀 알지 못했던 그런 고유한 진리가 생산되리라는 것을 말입니다.

사랑 – 헤어질 결심

하지만 첫 번째 술어에 대한 궁금증이 남아 있습니다. 왜 '사랑할 결심'이 아니고 '헤어질 결심'일까요. 바디우는 진리 절차로서의 정치와 사랑이 어떠한 차이점을 가지고 있는지에 관하여 이렇게 말합니다.

> 결국, 통일된 것 또는 하나인 것의 입장은 정치에서 언제나 결과입니다. 정치는 무한한 다수성에서 출발합니다. … 차이는 그저 있는 것입니다. 사람들과 민족들은 불가피하게 서로 다릅니다. 문제는 어떻게 같은 것을 만들어내는지 밝히는 것입니다. … 따라서 정치는 다양성에서 동일자로 가지만, 사랑은 반대로 유일한 길로 받아들여진 차이의 구축입니다. 정치는 차이에서 같음으로 가고, 사랑은 같음 안에 차이를

들어옵니다.[9]

정치는 차이에서 같음으로 가고, 사랑은 같음 안에 차이를 들여온다, 이 통찰을 한번 생각해 보겠습니다. 바디우가 말하듯 이미 존재하는 것은 다수입니다. 우리는 '인간'이라는 하나의 범주로서 존재하는 것이 아니라 70억 명의 서로 다른 다수로서 존재하고 있습니다. 그러나 그 70억 명이 서로 완전히 다른 존재라는 것에만 머무르게 된다면 어떠한 정치도 불가능해질 것입니다. 그들의 차이점을 분석해서 같은 것은 같은 것끼리 묶는 것이 정치입니다. 다만 그 '같은 것'이 무엇이냐의 문제인 것이지요. 이를테면 '고귀한 핏줄/천한 핏줄을 가지고 태어난 자들'이라는 범주로 사람들을 묶을 수도 있습니다. 그러나 한편으로는 '안정적인 노동의 종사자/불안정한 노동의 종사자'라는 범주로 사람들을 묶을 수도 있습니다. 후자가 보다 성숙한 정치겠지요. 정치란 결국 "그저 있는 것"인 차이를(즉, 이미 주어져 있는 사람들 간의 차이점을) 어떤 방식으로 "동일자"(즉, 정치집단/국가/당/시민단체 등)로 묶어내느냐 하는 것입니다.

그런데 바디우는 정치가 중단되는 곳에서, 그러니까 잘 익어가던 정치라는 과일이 돌연 당과 영양분이 한 군데 뭉쳐 산패하기 시작하는 순간에, 애꿎게도 사랑이 시작된다고 말합니다. 그런데 그것은 엄밀한 의미에서 사랑이 아닙니다. 이 '사랑 아닌 사랑'을 '유사-사랑'이라고 앞으로는 칭하겠습니다. 어떠한 정치적 국면에서는, 특히 전체주의적인 국가의 통치 국면에서는, 그 체제 아래의 인민들에게 이 '유사-사랑'이 생겨납니다. 정치라는 시퀀스는 다수를 하나로 통일시키는 것이지만, 그것이 성숙한 정치이기 위해서는 끊임없이 발생하는 다수를 받아들일 준비가 되어 있어야 하고, 아무리 다수자를 하나의

동일자로 포섭해 넣는다 하더라도 또 다른 다수자가 출현할 수밖에 없다는 사실을 인지하고 있어야 합니다.

그러나 부패한 정치는 '서로 다른 것을 하나로 묶는다'라는 사실에만 집착한 나머지, 독재자의 완전한 권력이 완성된 이후에는 그 어떠한 사건, 그 어떠한 낯선 다수자도 발생하지 않아야 한다는 잘못된 결론에 도달합니다. 그래서 이방인들은 내쫓고, 장애인들은 죽이고, 체제에 순응하지 않는 사람들은 고문하고 감옥에 가두는 것이지요. 살아남은 인민들에게 학습된 공포는 이내 지도자에 대한 '유사-사랑'을 낳습니다. 바디우의 말을 빌려보겠습니다.

> 실제로 스탈린은 소비에트의 압도적인 다수로부터 엄청난 사랑을 받았습니다. 그가 죽었을 때, 엄청나게 많은 집단적 애도가 있었지요. 공포가 절대적으로 지배했던 것 역시 사실입니다. 이러한 사랑과 공포의 식별 불가능성, 또한 불행히도 이따금 사적인 삶을 황폐화시키는 식별 불가능성은 종교의 권위에 속한 요소입니다.[10]

많은 사람들이, 사랑이 '둘이던 것을 하나로 합치는 것' '반쪽짜리 거울 조각이 맞춰져 하나의 거울 조각을 만드는 것'이라는 '유사-사랑'의 관념에 사로잡혀 있습니다. 사랑을 찾는 사람들이 툭하면 입에 올리는, "내 영혼의 반쪽은 어디에 있을까"라는 말을 생각해 보면 더더욱 그렇지요. 그런데 이 말에 담겨 있는 사고방식은 매우 섬뜩하고 위험한 것입니다. 이는 세계와 다른 나만의 독특한 고유성을 고독함의 근원이라고 여기는 것이고, 얼른 나와 똑같은 인간들의 집단 혹은 영혼의 반쪽을 찾아내서 거기에 소속되고 싶다는 열망을 품는 것입니다. 이러한 '소속감' '예속되기를 원하는 마음', 즉 '유사-사랑'이

어쩌면 작금에 통용되고 있는 사랑의 왜곡된 상은 아닐까요. 사랑을 소속과 결합으로만 여기는 사람들에게는 자연스럽게 탈퇴와 분리, 즉 이별이 사랑의 반대말이 됩니다. 그래서 우리는 이별을 '사랑이 끝나는 것'으로 여기고, 이별을 고한 사람을 '사랑의 언약을 깨트리고 상대를 배신한 사람'처럼 취급합니다. 비단 사람과 사람 사이의 문제만이 아닙니다. 애국심이 없는 '요즘' 청년들의 심드렁한 반응을 보면서 한국의 몇몇 노인들은 "그럴 거면 북한으로 가버려라, 한국으로부터 받은 것에는 감사할 줄도 모르면서!"라고 말하곤 하지요. '요즘 많은 청년들이 국가를 유사-사랑하지 않는다'는 사실이 곧 '그런 청년들은 국가로부터의 탈퇴와 분리를 원하고 있다'는 결론으로 귀결된다고 생각하는 것입니다. 노인들 입장에서 그런 청년들은 언제든 한국이라는 집단을 떠날 수 있고 또 떠나기를 원하는 사람일뿐만 아니라 '애국심'이라는 이 국가 집단의 접착제를 파먹는 좀벌레 같은 존재겠지요. 다소 비약적인 결론이지만, 저는 잊을 만하면 뉴스에 연일 보도되는 연인 사이의 끔찍한 폭력 혹은 이별 이후의 보복 범죄의 가장 근원적인 심급에도 이런 사랑에 대한 비뚤어진 시대적 인식이 자리 잡고 있지 않을까 합니다. 반드시 영원하고, 변명의 여지없이 하나가 되어야 하고, 서로가 서로를 소유해야 하고, 각자가 개별적으로 가지고 있는 '자체' 없이 서로가 서로의 '이름'으로만 존재해야 하는 사랑. 이름을 불러주면 언제나 꼬리를 흔들면서 다가와 '가족' 혹은 '부부' 혹은 '연인'이라는 부분집합 안에서 자기 자신의 원소를 잊어버려야 하는 사랑. 서로를 소유하다 못해 서로의 시체를 먹어치우는 내용의 시와 영화, 나를 먹어치워 달라는 소설이 세련된 로맨스의 감각으로 유행하는, 불안한 이 세계의 사랑……. 그런 무아지경의 동화同化가, 잔혹한 동화童畫가, 저는 두렵습니다.

그러므로 작금의 여러 중요한 과제들 중 하나는 사랑에 대한 올바른 정의를 내리는 것, 유사-사랑과 사랑을 구별하는 것이지 않을까, 저는 생각합니다. 사랑은 바디우가 말한 대로 "같음 안에 차이를 들여"오는 일입니다. 둘이 하나가 되는 것이 아니라 하나가 둘이 되는 것이지요. 사랑하는 상대방을 만나고 그와 연애하는 도중에 나의 내면에서는 수없이 내전이 일어납니다. 그것은 해준이 서래를 만난 이후 겪었을 내전이고, 또 '사건'이 발생하면 자연스럽게 뒤따라오는 진리 생산 시퀀스로서의 내전입니다.

또한 사랑에 빠진 한 인간의 내면이 둘로 분리되어 마음속에서 번민과 고뇌가 일어나게 된다는 의미에서도 사랑은 분리이지만, 그뿐만 아니라 하나의 커플이 두 명의 인간이 된다는 의미에서도 사랑은 분리입니다. 한 쌍이 두 사람이 된다니, 그것은 이별을 말하는 것이 아닌가요? 그렇다면 이별이 곧 사랑이라는 말일까요? 그것은 반만 맞는 말입니다. 좀 더 정교하게 말하자면, 언제나 이별을 예비하는 마음, 매 시간 매 분 이별하는 마음이 사랑이라는 것입니다. '우리는 절대로 헤어지지 않을 완벽한 하나의 커플이야'라는 마음은, 이별 이후의 배신감과 그 배신감으로 인한 증오와 폭력을 너무도 쉽게 낳습니다.

당신과 내가 서로 사랑하는 사이가 되면, 우리 둘이 정말 많은 공통점을 가진 것 같은 유사-사랑의 착시현상이 일어납니다. 그럼에도 불구하고 우리는 서로 다른 존재라는 것을, 우리는 근본적으로 하나가 될 수 없으며 그래서도 안 된다는 것을 상기하는 것이 사랑입니다. '우리는 다르다. 우리의 생각은 다르다. 우리에게 주어지는 삶의 곡절은 다르다. 우리가 세계를 건녀내는 쇠심줄의 굵기는 다르다. 무엇보다 우리가 서로를 품어내는 마음 속 배양기의 온도도 다르다.' 이러한 생각을 끊임없이 되풀이하는 것이 사랑입니다. 이것은 마음이 식어버

린 사람이 이별의 알리바이를 만드는 과정이 아닙니다. 지금은 이별할 마음이 조금도 없을 만큼 당신을 사랑하더라도, 우리는 유한하고 불완전하며 무엇보다 서로 다르기에 우리는 언젠가 이별할 수도 있는 운명에 공평하게 처해 있다는 사실을 상기하는 것입니다. 즉 이별 연습을 해보는 것입니다.

제가 참으로 애정하는 또 다른 사랑 영화 〈화양연화花樣年華〉에서 양조위는 로맨스 장르, 아니 영화 역사에 두고두고 남을 명대사를 장만옥에게 건넵니다. "부탁이 있소. 미리 이별 연습을 해봅시다." 즉 사랑이라는 사건을 통해 탄생한 주체는, '사랑할 결심'이 아니라 '헤어질 결심'을 내림으로써만 주체적일 수 있는 것입니다.

"아니, 왜 그런 남자랑 결혼했습니까?"(해준)
"다른 남자하고 헤어질 결심을 하려고… 했습니다."(서래)

저는 이 영화의 제목, 〈헤어질 결심〉이 곧 〈사랑〉 혹은 〈사랑하는 마음〉과 동의어라고 생각합니다. 우리는 사랑하기 위해서 끝없이 헤어져야 합니다.

박찬욱 감독은 주인공 두 명이 '하나'가 아니라 '둘'이라는 사실을 영화 내내 강조합니다. 형사와 피의자인 두 사람의 관계에서 '의심과 기만'은 한시도 그들을 떠나지 않습니다. 둘은 같은 모국어를 공유하지도 않습니다. 게다가 둘은 현실적으로, 그리고 윤리적으로 소위 불륜이라는 벽에 가로막혀 있습니다. 둘 간의 소통은 문자 메시지, 음성 녹음, 번역기를 투과한 왜곡상으로 서로에게 다다르곤 합니다.

그럼에도 두 사람은 하나가 되려는 노력을 기울입니다. 해준의 숨소리에 서래가 자신의 숨소리를 맞출 때, 둘은 잠시 하나를 창조합니

다. 서래가 아이스크림으로 밥을 때우는 것을 마음 아파하며 서툰 솜씨로 유일하게 아는 중국 음식을 요리해 그녀의 뱃속에 음식을 넣어줄 때, 둘은 잠시 하나를 창조합니다. 잠자고 밥 먹는 일상의 결핍, 그 이면에 있는 내면의 결핍까지를 채우면서 둘은 하나를 창조합니다.

그러나 그것은 잠시뿐입니다. 진정한 존중을 위해서는 저항감이 있어야 하며, 정치적 성숙을 위해서는 혁명적 사건이 있어야 하듯이, 하나를 창조하고 서로를 치유하는 것에는 파괴와 상처라는 전제가 생략될 수 없습니다. 그리고 박찬욱 감독은 영화의 서사에 기어이 그 파괴와 상처를, 한 쌍의 주인공 사이에 기입해 넣습니다.

그리하여 둘은 서로를 파괴합니다. 사랑이라는 이름으로 자신의 자부심을 파괴하고(해준), 사랑이라는 이름으로 자신의 비밀을 파괴하고(서래), 사랑이라는 이름으로 자신의 영혼을 파괴하고(해준), 사랑이라는 이름으로 자신의 삶을 파괴합니다(서래). 하지만 서래는 그 파괴를 이미 예측하고 있는 듯합니다. 삶의 본질은 이 극단과 저 극단의 공존이자, 그 두 극단 사이에서 끝없이 진동하는 시퀀스들이라는 것을 서래는 알고 있습니다.

우리를 파괴하고 싶어, 라는 말은 곧 나와 너를 창조하고 싶어, 라는 말입니다. 우리를 창조하고 싶어, 라는 말은 나와 너를 파괴하고 싶어, 라는 말입니다. '너의 마음을 원해(너를 사랑해)'라는 서래의 말을 '너의 심장을 원해(너를 죽이고 싶어)'라고 오해한 해준의 오청은 사실 오청이 아닐지도 모릅니다. 그 앞면과 뒷면을 뒤집고 또 뒤집는 행위, 창조와 파괴를 반복하고 또 반복하는 행위가 사랑이기 때문입니다.

진정한 사랑은 이 반복의 수레바퀴를 계속해서 돌도록 하는 것입니다. 그렇다면 우리의 마음과 살에 생긴 상처는 아물어서는 안 됩니다. 애초에 진정한 사랑이 남긴 상처는 완전히 아물 수도 없지만 말입

니다. 그래서 서래는 해준의 사건이 아니라 '미결사건'으로 남기로 결심합니다. 저는 영화의 3분의 2 지점을 지날 때쯤 서래가 죽을 것임을 예상했습니다. 제 예측이 적중했음에도 불구하고 박찬욱 감독은 제 알량한 예측마저도 아득히 뛰어넘는, 압도적이고 아름다운 시퀀스로 마지막을 장식합니다. 영원히 해결되지 않을 사건, 그래서 해준의 내면에서 끊임없이 전투를 일어나도록 만들 사건. 해준의 내면은 오만 염증으로 부풀어 오르고 또 부풀어 오를 것입니다. 해준은 그 염증이 자신을 어디로 데려다줄지 알 수 없을 것입니다. 우울증? 광기? 죽음? 하지만 그 결론이 무엇이 되었든 해준은 서래에 대한 사랑에 '참여'할 것입니다. 지금 사랑이라는 사건이 여전히 일어나고 있다는 것을 확신하면서, 그 사랑하는 마음에서 어떤 진리가—그것이 반듯한 진리든, 뒤틀린 진리든—생산될 것임을 확신하면서 말이지요.

결국 아물게 될 상처, 나를 죽이지는 못하되 더욱 강하게 만들어주는 그런 상처는 사실 상처가 아닙니다. 영원한 상처, 살 안쪽에 패인 상처, 나를 죽일 수 있는 상처, 그러니까 서래가 들어가 앉은 구덩이의 깊이만큼 패인 상처가 진정한 상처입니다. 그리고 그러한 상처만이 수레바퀴를 돌도록 만듭니다. 또한 그런 상처야말로 우리의 고유성입니다. 지문보다, 홍채보다, DNA 염기서열보다 더 고유한 인간의 특질은 바로 그 깊숙한 상처의 모양이라고 저는 믿습니다. 우리는 그 상처의 깊이와 무늬로 인하여 우리일 수 있습니다. 우리는 우리의 상처입니다. 또한 마침내 우리 자신이 된 그 상처는 사랑이라는 사건의 흔적이며, 사랑이라는 사건의 현장이기도 합니다. 즉 우리는 우리의 사랑입니다. 우리가 사랑하는 순간, 그 파괴의 현장에 우리 자신이 있습니다. 이 모든 사건과 진리는 참으로 역설적이지만 또한 그래서 아름답습니다. 저는 이 진리를 평생 '옹호할 결심'이 되어 있습니다.

인간과 예술가,
그리고 예술 작품이
모두 위치해 있는 '사회'의
구조적 지평을 탐지하고
드러내는 탐침探針으로서의
예술 작품, 그리고
예술의 그러한 소명에 대해
말한 이론을 모으다

단서

토끼 굴이 얼마나 깊은지 보여주마

워쇼스키스, 〈매트릭스〉×'시뮬라크르,

더 워쇼스키스, 〈매트릭스*The Matrix*〉(1999) 포스터

철학자들의 로르샤흐 테스트

1999년 3월 31일 북미에서 첫 선을 보인 워쇼스키스의 〈매트릭스〉가 개봉된 지도 벌써 20년이 훌쩍 넘었습니다. 이 글을 읽고 계시는 분들 중 누군가는 이 영화보다도 나이가 적을 수도 있겠군요. 영화 개봉 당시 네오, 모피어스, 트리니티, 스미스 요원(차례로 키아누 리브스, 로런스 피시번, 캐리-앤 모스, 휴고 위빙 분)은 서른넷, 서른일곱, 서른하나, 서른여덟의 파릇파릇한 배우들이었더랬지요. 이제 네오는 쉰여덟, 모피어스는 예순하나, 트리니티는 쉰다섯, 스미스 요원은 예순셋입니다. 그렇게 시간이 지나는 사이, 워쇼스키 형제(래리, 앤디)는 워쇼스키 남매(라나, 앤디)가 되었다가, 이제는 워쇼스키 자매(라나, 릴리)가 되었습니다. 세월 참 빠르군요. 그러나 그들의 걸작은 조금도 늙지 않고 오히려 시간을 거듭할수록 그 깊이를 더해가고 있습니다.

〈매트릭스〉만큼 철학자들이 열렬한 관심을 보인 영화는 영화사 전체를 통틀어도 그리 많지 않은 것 같습니다. 철학자 슬라보예 지젝(1949~)은 일찌감치 이 영화의 광팬을 자처하면서, 16명의 동료 학자들과 '매트릭스론'을 정립하기에 이릅니다. 『매트릭스로 철학하기The Matrix and Philosophy』라는 이름으로 국내에 번역되어 있기도 한데요, 궁금하신 분들은 읽어보시는 것도 좋겠습니다. 지젝은 〈매트릭스〉가 철학자들의 로르샤흐 테스트 같은 작품이라고 말합니다. 이 영화를 보고 읽어내는 것이 곧 그의 이념적 입장을 보여준다는 것이죠. 키아누 리브스의 명품 액션, 깊이 있는 설정, 블레이드 러너의 정신을 이어받은 '사이버펑크' 장르의 기념비, 시대를 앞서간 CG……. 이 영화에 예의 따라붙는 그 모든 수식들은 물론 전부 온당한 것들이지만, 이 영화에 대한 상찬으로는 영 부족해 보입니다.

〈매트릭스〉는 이미 말씀드렸다시피 어떤 관점과 개념을 매개로 분

토끼 굴이 얼마나 깊은지 보여주마

석하느냐에 따라서 그 비평이 완전히 천차만별입니다. 네오를 예수의 현현으로 읽는 성경적 독법, 그를 혁명가로 읽는 정치적 독법 등등, 영화 하나를 가지고 한 학기 수업을 열 수도 있겠습니다. 다만 그 모든 것을 다루기에는 제 앎과 이곳의 지면이 한참 모자라니, 〈매트릭스〉를 보는 하나의 대표적인 분석 틀을 소개해 볼까 합니다. 그 분석 틀은, '시뮬라크르'입니다.

위쇼스키 자매는 이 영화를 만들 때 장 보드리야르가 쓴 『시뮬라크르와 시뮬라시옹Simulacres et Simulation』의 영향을 받았다고 밝혔습니다. 네오가 영화 초반부에 해킹 자료를 담은 칩을 보관한 책이 등장하는데, 그것이 『시뮬라크르와 시뮬라시옹』입니다.

영화 중반부에서 네오에게 진실을 공개하는 모피어스의 대사 중 "진실의 사막에 온 것을 환영하네"라는 구절 역시 보드리야르의 표현입니다. 그렇다면 보드리야르는 누구고, 시뮬라크르와 시뮬라시옹은 무엇일까요? 우선은 본격적인 논의에 앞서, 영화의 내러티브를 한번 톺아보도록 하겠습니다(스포일러를 포함하고 있습니다). 영화를 이미 보신 분들은 넘어가셔도 좋습니다.

서기 2199년, 인공두뇌를 가진 기계들은 인간과의 전투에서 승리해 그들을 자신의 생명 연장을 위한 배터리로 사용한다. 인간은 컴퓨터가 만든 인공 자궁에서 배양되고, 그 안에서 몸만 자라다가 죽음을 맞는다. 생각하는 능력을 가진 인간들을 통제하기 위하여 기계들은 가상의 세계를 프로그래밍하고, 인간들의 뒤통수에 플러그를 꽂아 그 세계를 뇌에 투사한다. 플러그에 꽂혀 있는 인간들은 현재가 1999년의 지구인 줄 알지만, 사실 그것은 기계들이 설계한 가상현실이다.

그 가상현실 속에서 살아가는 토머스 앤더슨이 있다. 앤더슨은

컴퓨터 프로그래머로 활동하지만 동시에 암암리에 불법적인 해킹을 통해 수입을 올리는 유능한 프리랜서 해커, 코드명 '네오'이기도 하다. 평범하게 살아가던 네오를, 어느 날 양복에 선글라스 입은 요원들이 아무 이유 없이 뒤쫓아 와 납치해 심문한다. 그리고 그에게 해킹과 관련하여 연락하던 해커 세계의 큰손 '모피어스'의 정보를 불라고 겁박한다. 네오가 이를 거부하자 그들은 앤더슨의 배에 추적 장치를 심는다. 심복 트리니티와 함께 네오를 찾아온 모피어스는 그의 배에 든 추적 장치를 없애 주고, 자신의 성채로 네오를 데려간다. 거기서 이 세계와 현실에 대한 충격적인 이야기를 전한다. 모피어스는 네오에게 지금까지 네가 믿던 모든 것이 허구라고 말하며 진실을 알고 싶거든 빨간 약을 먹고, 원래대로 살고 싶거든 파란 약을 먹으라고 말한다. 빨간 약을 선택한 네오가 깨어난 곳은 본인의 원래 몸이 있던 인공 자궁 안이다.

매트릭스의 실체를 알게 된 뒤, 모피어스와 그의 동료들이 기도하는 인류 해방의 계획에 네오도 합류한다. 아니, 사실 네오는 그 계획에 처음부터 필수적이었다. 그래서 모피어스가 네오를 찾아 헤맸고, 위기에서 네오를 구해 준 것이다. 오라클이라는 예언가가 말하기를, 네오가 바로 '그 사람'인 것으로 추측되기 때문이다. 모든 상황을 정리하고, 인류를 해방시킬 모두의 구원자. 모피어스는 매트릭스로 접속해 네오가 정말 그 구원자인지, 오라클에게 확인받으러 간다. 오라클은 네오를 살피더니, 너는 그 사람이 아니고, 무언가를 기다리고 있는 것 같다고 말한다.

한편 모피어스의 일당 중 한 명인 사이퍼는 그들 모두를 배신할 계획을 실행에 옮긴다. 더 이상 차가운 곳에서 자고 꿀꿀이죽을 먹으며 인류해방을 위한 답 없는 싸움을 지속하느니, 모든 것을 잊고

토끼 굴이 얼마나 깊은지 보여주마

영화 스틸

매트릭스에 꼼혀 안락한 삶을 택하고 싶다는 것. 기계들과의 비밀
거래를 마친 사이퍼는 모피어스 일행이 오라클을 방문할 때 몰래
일행들로부터 빠져나온 후 접속을 끊어 모피어스 일당을 프로그램 안에
고립시킨다. 결국 매트릭스 안에 있던 모피어스 일당은 탈출에 성공한
네오와 트리니티를 제외하고 몰살당하고, 모피어스는 기계들에게
생포된다.

　동료들의 대부분이 죽고, 대장인 모피어스마저 사로잡힌 상황에서
모피어스를 구하기 위해 매트릭스 안으로 다시 돌아가는 것은 자살
행위나 마찬가지다. 게다가 이대로라면 모피어스는 뇌파를 해독해 내는
기계들의 의식 조작을 견뎌내지 못하고 결국 인류 최후의 본거지로
들어가는 코드를 불어버릴 것이다. 인류 전체를 위해 모피어스의
접속을 끊어 그를 죽여야만 한다는 동료들. 그때 네오가 말한다.
네오: 모르겠어. 이건 그냥 우연일 리가 없어. 오라클, 그 사람이 이런
일이 일어날 거라고 말했어. 내가 선택을 내려야 할 거라고. … 난 '그

자'가 아니야, 트리니티. 오라클이 그런 말도 해줬어.

트리니티: 아니야. 넌 '그 자'일 수밖에 없어.

네오: 미안해. 내가 아니야. 난 그냥 다른 사람이야.

트리니티: 아니야, 네오. 그건 사실이 아니야.

네오: 왜?

트리니티: ……

…

탱크: 나도 모피어스가 돌아왔으면 좋겠어. 하지만 네가 지금 말하고 있는 건 자살행위야.

네오: 나도 그렇게 보인다는 건 알아. 하지만 그렇지가 않아. 왜인지는 설명할 수가 없어. 모피어스는 뭔가를 믿었고, 그걸 위해서 목숨을 바칠 준비가 되어 있었어. 난 이제 그걸 이해하겠어. 그게 내가 가야 하는 이유야.

탱크: 왜?

네오: 내가 뭔가를 믿기 때문이야.

트리니티: 뭘?

네오: 그를 데려올 수 있을 거라고 믿어.

　결국 매트릭스 안으로 진입해, 프로그램을 일망타진하고 모피어스를 구해내는 네오. 그러나 도리어 네오가 그 안에서 빠져나오지 못하고, 프로그램인 스미스 요원에게 총을 맞고 숨이 끊어진다. 그리고 트리니티가 네오의 시체를 붙잡고 고백한다. "네오. 이제 난 더 이상 두렵지 않아. 오라클이 내가 '그 자'와 사랑에 빠지게 될 거라고 말했어. 내가 사랑하는 남자가 '그 자'가 될 거라고. 그러니까, 있지, 넌 죽을 수가 없어. 그럴 수 없어. 왜냐하면 난 너를 사랑하거든. 들려? 널 사랑해."

그리고 트리니티와 입을 맞춘 네오는 프로그램 안에서 눈을 뜬다. 새로이 뜬 네오의 눈에는 모든 요원과 매트릭스 세계가 단지 0과 1의 수열로 이루어진 프로그램으로 보인다. 그들의 세계는 이제 네오에게 아무런 실체도 법칙도 없다. 네오는 총알을 멈추고, 중력을 바꾸고, 요원들의 몸 안으로 들어가서 그들을 내폭시켜 버린다. 그 모든 것이 환상이라는 것을 깨달아 버린 것이다. 네오는 그렇게, '그 자'가 된다.

"You've been living in a dream world, Neo."
– 동굴의 죄수

플라톤 철학의 가장 근원적이고 핵심적인 '이데아' 개념과 이 〈매트릭스〉 속 시뮬라크르는 곧바로 맞닿아 있습니다. 그러면 먼저 플라톤의 '이데아' 개념이란 무엇인지 알기 위해, 이데아론의 가장 대표적인 알레고리인 '동굴의 죄수' 이야기를 해보겠습니다. 이 과정에서 시뮬라크르가 무엇인지, 그것이 서구 철학에서 어떻게 생각되어 왔는지가 규명될 것입니다.

자, 여기 동굴이 하나 있다고 가정해 봅시다. 여기에 평생을 갇혀 지내 온 죄수들이 있습니다. 그들은 그곳에서 나고 자라 너무도 익숙해진 나머지, 고개를 돌려 뒤를 돌아볼 생각조차 하지 않는다고 합시다. 이때 그들이 볼 수 있는 것은, 그들 뒤에 켜진 횃불이 벽에 만들어 내는 사물들의 그림자일 뿐입니다. 따라서 수인들에게는 그림자의 세계가 세계 그 자체이고 삶의 전부입니다. 그런데 그중 어떤 '깨어난' 자가 문득 뒤를 돌아보았다고 해봅시다. 그는 자신이 보아 왔던 것이 하나같이 실재가 아니며, 실재의 그림자에 불과하다는 충격적인 진실을 마주합니다. 그는 더 깊은 진실을 알기 위해 두려움을 참고 동굴 밖으로 걸어 나갑니다. 처음 보는 빛의 세계에 그는 고통을 호소하며 괴

플라톤의 동굴 우화를 시각화한 이미지

로워합니다. 그러나 이내, 그림자 세계에서는 느낄 수 없던 다채로움과 즐거움에 환희를 느끼게 됩니다. 이것이 저 유명한 동굴의 비유입니다.

이 동굴 벽에 투사된 모양들은 참된 것이 아닙니다. 단지 빛이 사물을 투과하지 못해서 생겨난 그림자, 원본의 형상이 복제된 허상일 뿐입니다. 그렇다면 진정한 것, 즉 '원본'은 무엇일까요. 동굴의 비유의 연장선에서 보자면 그것은 궁극적으로 '태양'이겠습니다. 이 '태양'에 상응하는 세계의 참된 존재를 플라톤은 '이데아'라고 부릅니다. 우리가 실제로 눈으로 보고 귀로 듣고 느끼고 만져지는 모든 것들은 당연히 존재하는 것으로 통념상 여겨지지만, 플라톤에게 이런 것들은 단지 이데아를 모방한 모사물들일 따름입니다. 이 모사물들을 '시뮬

토끼 굴이 얼마나 깊은지 보여주마

라크르'라고 합니다.

　다시 말해 우리가 감각할 수 있는 현상계의 모든 것은 사실 그것의 이데아를 모방한 것일 뿐입니다. 눈에 보이는 것은 사실 '진짜' 존재하는 것이 아니며, '진짜' 존재하는 것은 오히려 눈에 보이지 않는 추상적인 개념인 것입니다. 왜 플라톤은 이렇게 우리의 직관과 상식을 거스르는 관점을 고집했던 것일까요.

　이해를 돕기 위해 예를 들어보겠습니다. 제가 칠판에 삼각형을 하나 그렸다고 해봅시다. 그 삼각형 그림은 정말로 '삼각형'일까요? 아닙니다. 정확한 직선을 그린다는 것은 불가능하죠. 그러므로 엄밀하게 말하자면 인간이 삼각형을 감각적으로 표현하는 것은 불가능합니다. 하지만 백번 양보해서 제가 일단은 직선을 세 개 그었다고 해보겠습니다. 그런데 여전히 세상에는 수없이 많은 삼각형이 있지 않겠습니까? 직각삼각형도 있고, 예각삼각형, 둔각삼각형도 있죠. 뿐만 아니라 그 각각의 범주에 속하는 삼각형 형상의 가짓수는 말 그대로 무한합니다. 결국 제가 눈으로 감각될 수 있는 어떠한 이미지를 여러분의 눈앞에 제시한다 한들, 수천수만 개를 그려서 보여준다 한들, 그것은 삼각형의 전체, 삼각형 그 자체에 도달할 수 없습니다. 그렇다면 삼각형의 전체, 삼각형의 본질, 삼각형의 정의, 삼각형 그 자체에 대한 앎을 우리는 어떻게 얻을 수 있을까요? 눈에 보이는 '삼각형 그림'에 대한 집착을 포기하고, '세 변과 세 개의 꼭짓점을 갖는 도형'이라는 수학적 개념을 머릿속에 떠올려 본다면 승산이 있겠습니다. 바로 이 '개념'이 바로 삼각형의 이데아입니다. 그 개념을 단지 모방할 뿐인 수많은 삼각형 그림들은 삼각형의 이데아가 가진 유일성과 진본성에서 멀리 떨어진 모사물입니다.

　한편 그 모든 이데아들, 그러니까 삼각형의 이데아, 책상의 이데아, 국가의 이데아, 사람의 이데아, 정의로움의 이데아 등등을 포괄하

는 최종적인 이데아, 이데아들의 이데아가 있습니다. 플라톤은 그것을 또다시 '이데아'라고 부르기도 하고, 다른 이데아들과 구분하기 위해서 '좋음의 이데아'라고 부르기도 합니다. 모든 것은 바로 이 '좋음의 이데아'에서 비롯됩니다.

정리하자면, 플라톤의 입장에서는 우리가 일상에서 감각하는 것들 중 어떤 것도 진정한 인식의 결과물이 아닙니다. 삼각형 그림 하나를 보고 그것이 곧 삼각형 자체라고 받아들이는 사람은 바보나 다름없다는 것이지요. 플라톤은 세상 사람들이 추호의 의심도 없이 당연시하곤 하는 이 감각의 실재성을 의심하고, 그 미혹에서 빠져나올 것을 주문하고 있습니다. 영화 〈매트릭스〉가 여러모로 겹쳐 보이는군요. 네오는 '컨스트럭트'에 들어가서 소파를 만지며, "우리가… 컴퓨터 프로그램 안에 있다고요? 이게 다 진짜가 아니란 말인가요?"라고 중얼거립니다. 모피어스는 이렇게 반문합니다.

모피어스가 반문하는 영화의 한 장면

토끼 굴이 얼마나 깊은지 보여주마

"진짜가 뭐지? 진짜를 어떻게 정의하나? 느낄 수 있는 것, 냄새 맡을 수 있는 것, 맛보고 볼 수 있는 것들을 말하는 거라면, 그럼 진짜란 고작해야 자네 뇌에 의해 해석된 전기적 신호들에 불과해."

실감성, 즉 '만질 수 있음'은 모피어스와 플라톤 입장에서는, 참된 것이 보유한 속성이 아닙니다. 실감성은 그저 그림자가 가진 속성에 불과합니다. 플라톤 입장에서 진정한 인식에 도달하려면 바로 이러한 실감성의 세계, 만져지고 보이고 들리는 것이 전부이며 실체인 줄 아는 죄수들의 속세에서 탈출해야 합니다. 플라톤 입장에서 바깥으로 탈출한 죄수는 곧 철학자입니다. 이 동굴 바깥으로 나간 철학자들은 요컨대 프로그래밍된 세계 바깥으로 탈출한 모피어스의 선원들, 느부갓네살호(모피어스가 이끄는 군함)의 혁명가들에 대응될 수 있겠습니다. 〈매트릭스〉의 세계 속에서 인간은 기계들에 대항하는 혁명에의 가담을 통해서만 진정한 인식에 도달할 수 있는 존재로 설정되어 있습니다. 진정한 자기인식, 세계인식을 시작하고 싶다면, 그 과정은 고되지만 첫걸음은 생각보다 간단합니다. '빨간 약'을 먹으면 됩니다(물론 사이퍼가 보여주듯, 빨간 약을 먹었다고 해서 능사는 아니겠지만 말입니다).

하지만 우리에게는 애석하게도 그런 약조차 없습니다. 그렇다면 영화관 바깥에서 시쳇말로 '현생'을 살아야 하는 우리가, 기만과 거짓에 속아 넘어가지 않고 우리 자신을 진정 알기 위해서는 무엇을 해야 할까요. 플라톤은 '혼의 보살핌과 지성의 고양'이 필요하다고 말합니다. 혼을 보살핀다는 것은 자연스럽게 교육의 문제로 귀결됩니다. 참된 교육은 우리의 혼을 보살피는 일이고, 잘 보살펴진 혼은 그 혼의 건강한 주인으로 하여금 지성을 갖추고 그 지성을 고양시키도록 해줍

니다. 이 고양된 지성만이 우리를 실재의 참된 세계로 이끌 수 있는 동력이 됩니다.

지금껏 말씀드린 플라톤의 시뮬라크르론을 정리하자면, 시뮬라크르란 곧 그림자입니다. 시뮬라크르는 이데아의 모사물이며, 결코 자신의 원본인 이데아를 넘거나 초과할 수 없고, 원본에는 부재했던 고유한 가치들을 창출할 수도 없습니다. 그런데 과연 그럴까요? 원본에서 비롯되었거나 파생되었다고 해석할 수 없는, 복제본만이 독자적으로 가지는 '잉여'는 없을까요? 물론 있습니다. 앞서 살펴보았듯 시뮬라크르는 이데아에 없는 '가시성' 혹은 '실감성'이라는 고유한 속성을 가지고 있지요.

다시 삼각형의 비유를 들어 보도록 하겠습니다. 삼각형이라는 수학적 개념은 삼각형의 이데아입니다. 플라톤에게 있어서는 바로 그 이데아가 원본이지요. 그러나 개념은 눈에 보이거나 만져지지 않습니다. 반면 우리가 삼각형 모양으로 오려낸 종이는 수학적 개념만큼 엄밀하지 않습니다. 변은 확대해 보면 수많은 굴곡으로 울퉁불퉁하고, 꼭짓점은 확대해 보면 뭉툭할 테니까요. 그래서 그것은 절대 원본이 아니며 기껏해야 모사물, 즉 시뮬라크르에 불과한 것입니다. 하지만 이 '종이 삼각형-시뮬라크르'는 '만질 수 있음' 혹은 '눈에 보임'이라는, '개념 삼각형-이데아'가 가지고 있지 않은 속성을 가지고 있습니다. 이러한 '가시성'과 '실감성'은 종이 삼각형뿐만 아니라 모든 시뮬라크르의 고유한 속성입니다.

그러나 플라톤의 입장에서는 시뮬라크르에 그러한 독자적 잉여가 존재하든 말든 관심이 없습니다. 시뮬라크르가 가지고 있는 그 잉여는 참된 관념적 속성이 아니라 물질적인 속성이고, 계속해서 얼마든지 변화할 수 있는 것이므로 그런 잉여를 '시뮬라크르의 고유한 것'

이라고 상찬할 이유가 전혀 없기 때문입니다. 자신의 이데아론을 펼쳐 나가면서 플라톤은, 시뮬라크르에는 이데아에 없던 모종의 잉여적 심급, 즉 감각된다는 차원이 존재하는 것을 틀림없이 명시합니다. 그러나 그것은 그에게 있어 원본에 불필요하게 덕지덕지 붙은 부속물에 불과한 것, 원본의 광채를 뒤덮어 오히려 흐릿하게 만드는 오물에 불과한 것입니다.

"Matrix was re-designed." – 과잉 실재와 저지 전략

여기, 플라톤과 비슷하면서 조금은 다른 시선으로 시뮬라크르를 바라보는 사람이 있습니다. 무언가를 체념한 것처럼 보이기도 하고, 무언가에 깊은 분노를 느끼는 것처럼 보이기도 하고, 어쩌면 그 둘이 공존하는 것처럼 보이기도 하는 그의 눈빛이 시뮬라크르를 깊이 응시하고 있습니다. 그의 시선은 틀림없이 시뮬라크르를 경멸하지만, 플라톤처럼 그것을 업신여기는 것이 아니라 그것 앞에서 두려워하는, 그것으로부터 도망칠 수 없어 좌절하는 절박한 자의 시선입니다. 바로 〈매트릭스〉 배후에 흐르고 있는 장 보드리야르의 시선입니다.

보드리야르는 모사물인 시뮬라크르의 감각적인 차원이 얼마나 참된 것인지 혹은 고결한 것인지에 집중하지 않습니다. 시뮬라크르의 그 감각적인 차원이 인간에게 어떤 '효과'를 가져오는지에 관심을 가질 뿐입니다. 시뮬라크르는 틀림없이 우리에게 보이고, 만져집니다. 그것이 설령 네오가 컨스트럭트 안에서 만지던 소파의 가죽 같은 것처럼 가상이고 기만이라 할지라도 우리가 보는 것은, 우리가 만지는 것은, 우리가 듣는 것은, 결국 시뮬라크르입니다. 우리와 직접 협상하고 마주하고 먹고 자는 것은 시뮬라크르입니다. 우리는 김치찌개를 먹지 김치찌개-이데아를 먹지 않습니다. 우리는 삼각형을 종이 혹

장 보드리야르(1929~2007)
© ZKM ¦ Center for Art and
Media Karlsruhe

은 머릿속의 칠판에 그려서 수학 문제를 풀지, 순수한 논리로 이루어진 기하학의 개념-이데아들을 머릿속에서 조합해서 문제를 풀지는 않습니다(혹시 기하학 문제는 순수한 논리로 풀어야 진정 기하학적으로 푸는 것이 아니냐고 생각하실지도 모르겠습니다. 그러나 유클리드, 아르키메데스 등이 정립하고 발전시킨 기하학의 모태에는 형태와 구성에 대한 '관찰'이 언제나 최초의 작업으로 자리 잡고 있었음을 인지하셔야 합니다). 결국 우리와 친숙한 것도, 그래서 우리를 쥐고 뒤흔드는 것도 시뮬라크르입니다. 이렇게 인간에게 너무도 큰 영향을 미치기 때문에 플라톤이 그토록 억누르려 했던 감각의 시뮬라크르가 만일 억눌리지 않는다면, 우리의 인식과 판단에 어떤 왜곡을 발생시키게 되는지를 보드리야르는 현대 자본주의 사회에 비추어 규명하고자 했습니다. 그의 여하한 사유를 담은 저서 『시뮬라크르와 시뮬라시옹』은 출간 이후 일약 스타덤에 올라, 인문과학, 사회과학 전반은 물론이고 문화 비평, 자본주의 사회의 분석과 시론에 폭넓게 적용되기 시작했습니다.

보드리야르의 시뮬라크르 개념 역시도 '원본의 모사물'을 가리킨다는 점에서 플라톤의 시뮬라크르와 어느 정도 유사합니다. 그러나 보드리야르의 모사물은 원본을 초과하는 '과잉 실재'를 창출한다는 점에서 플라톤의 시뮬라크르와는 완전히 다른 존재입니다. 보드리야르는 과잉 실재의 예시로 쥐와 미키마우스의 비유를 듭니다. 미키마우스라는 캐릭터는 분명 쥐를 원본으로 하여 만들어낸 것입니다. 그

토끼 굴이 얼마나 깊은지 보여주마

러나 미키마우스가 미디어에서 소비되고, 다양한 파생 상품으로 재생
산되고, 하나의 문화를 형성하고, 마침내 자본주의의 대성당 '디즈니
랜드'가 탄생하는 데 이르고 나면, 모사물이었던 '미키마우스'는 원본
이었던 '쥐' 개념과 완전히 다른 개념이 됩니다. 시뮬라크르는 원래의
실재를 뛰어넘는 잉여의 과잉 실재를 만들어 원본보다 더 크고, 넓고,
전면적인 것이 됩니다. 보드리야르는 이렇게 시뮬라크르가 과잉 실재
를 만들어 나가는 과정을 네 가지 단계로 설명합니다.

첫째, 처음에는 심오한 진실을 반영한다.
둘째, 그 심오한 진실을 속이고 변형시킨다.
셋째, 심오한 진실의 부재를 감춘다.
넷째, 현실과 아무 관계가 없어지게 된다.[1]

첫 번째를 두고 보드리야르는 그것이 '선량한 외양'을 가진다고
말합니다. 두 번째에는 '나쁜 외양'을 가지며, 세 번째에는 '외양을 연
출'합니다. 마지막 단계에 그것은 더 이상 외양이 아니라 순수한 시뮬
라크르 그 자체입니다. 보드리야르는 이 과정을 또다시 '신성神性의
계열'-'저주의 계열'-'마법 계열'-'시뮬라시옹의 계열'로 명명합니다.
마지막 단계, 즉 더 이상 현실의 어떤 사물을 재현하거나 그것을 지시
하는 역할을 수행하지 않고 그 자체로 완전한 이미지가 되어버린 시
뮬라크르의 시뮬라시옹 작용에 도달하게 되면, 우리는 더 이상 원본
이 무엇이었는지 추적하기도 어려워집니다.[2] 운이 좋아 그 원본을 파
악할 수 있을지언정, 이내 그 원본과 시뮬라크르 사이의 연관이 전혀
없다는 것만 확인할 뿐입니다(이를테면 누가 미키마우스를 보고 실제 쥐라
는 동물의 특성, '찍찍'거리는 울음소리, 기다란 꼬리, 작은 몸집, 사족 보행, 큰 앞

니를 떠올리겠습니까?). 이러한 무연고성의 한바탕 잔치로서 디즈니랜드 가 존재합니다. 시뮬라크르에 휘둘리는 인간들을 비판하는 플라톤의 일갈이 음습한 동굴에 갇혀 있는 우매한 노예들의 이미지를 염두에 둔다면, 시뮬라크르에 대한 보드리야르의 한탄은 옆 사람의 목소리도 들리지 않을 만큼 큰 음악 소리 아래 똑같은 안무에 맞춰 댄스 타임 을 즐기는 군중들의 섬뜩한 자기상실 상태를 떠올리게끔 합니다. 대 중들은 상상과 꿈의 나라 디즈니랜드 속에서, 그 상상과 꿈 바깥에 엄 존하는 실제 세계를 잊습니다. 사람들이 굶어 죽고, 굶어 죽을 수 없 어 서로를 죽이는 공간. 절대로 굶어 죽을 일이 없는 사람들이 이대로 라면 곧 굶어 죽을지도 모르는 사람들을 서로 죽이도록 부추기는 공 간. 꿈을 꿀 수 있는 조건이 특정 계층에게만 주어져 있는 공간. 하나 의 거대한 감옥과 같은 공간. 그 모든 타락과 불의가 한순간도 멈추지 않고 진행 중인 지금-여기의 공간. 그 현실이라는 공간을, '환상과 꿈 의 나라' 디즈니랜드 안에 있는 사람들은 잊어버립니다. 그리고 그들 중 일부는 디즈니랜드가 현실을 잊게 만드는 작용을 알면서도 자신의 현실을 자발적으로 잊어버리기 위해 기꺼이 디즈니랜드로 갑니다. 그 리고 디즈니랜드에서 나온 뒤에는 그 공허감과 공포심을 견디지 못하 고 또 다른 디즈니랜드를 찾아 그곳으로 재차 입장하는 것이지요. 보 드리야르는 디즈니랜드에 관해 이렇게 말합니다.

디즈니랜드의 상상 세계는 참도 거짓도 아니고, 실재의 허구를 미리 역으로 재생하기 위하여 설치된 저지기계다. 그로부터 이 상상 세계[즉, 디즈니랜드]의 허약함과, 유치한 멍청함이 나온다. 이 세계가 어린애 티를 내려 하는 이유는, [소위 성숙한] 어른들이란 다른 곳, 즉 '실재의' 세상에 있다고 믿게 하기 위함이고, 진정한 유치함이 도처에 널려

토끼 굴이 얼마나 깊은지 보여주마

있다는 사실을 숨기기 위함이다.[3]

한편 시뮬라크르가 원본의 연결고리를 빠르게 끊어내게 된 것에는 텔레비전과 같은 매스미디어가 필수적입니다. 매스미디어는 현대 자본주의 사회에서 시뮬라크르를 생산·재생산하는 공장일 뿐만 아니라, 더 나아가 플라톤의 시뮬라크르 개념과 구별되는 현대적 시뮬라크르 개념의 성립에 아주 결정적인 계기들 중 하나입니다. 이와 관련해 문화학자 존 스토리가 언급하고 있는 몇 가지 현대사회의 우습지만 섬뜩한 해프닝을 소개해 드리겠습니다.

우리가 살고 있는 사회가 어떤 사회인가? 텔레비전 연속극의 등장인물에게 편지를 써서 청혼하는 사람들, 그 인물의 어려움을 동정하는 사람들, 그 인물에게 살 곳을 마련해 주겠다거나, 아니면 어떻게 지내고 있는지 안부를 물어보거나 하는 그런 사람들이 살고 있는 사회다. 텔레비전에서 악역을 맡은 배우들은 길거리에서 "당신, 개과천선하지 않으면 큰코다칠 줄 알아"라는 경고를 받기 일쑤다. 텔레비전 프로에서 의사, 변호사, 탐정을 맡은 배우들은 자신의 삶과 건강, 안위에 대한 충고와 조언을 구하는 편지를 다반사로 받는다. 나는 텔레비전에서 영국 중부 호수 지역의 아름다움에 대해 감탄하는 미국 관광객을 본 적이 있는데, 그는 적당한 청송의 말을 고르다 '마치 디즈니랜드 같아요'라고 했다. … 최근 어느 지방의 이태리 레스토랑에 갔을 때, 그 주인은 식당이 진짜 이태리답다는 걸 입증하기 위해 영화 〈대부〉의 주인공 말론 브란도의 사진을 걸어놓고 있었다.[4]

하지만 보드리야르가 시뮬라크르의 세계를 고통과 절망이 없는 환

상과 쾌락의 세계라는 식으로만 묘사하지는 않습니다. 잠시 영화로 돌아와서, 네오와 모피어스를 인공지능에게 팔아넘기려 했던 사이퍼를 주목해 봅시다. 그는 자신의 기억을 모두 지워줄 것, 자신이 매트릭스 속에 들어와 있다는 것을 절대로 인지할 수 없게 해줄 것, 쾌락과 행복 속에서 영원히 살게 해줄 것 등의 조건들을 제시하고, 스미스 요원과의 비밀거래를 성사시킵니다. 물론 기계들 입장에서 사이퍼를 위해서 그에게 맞춤식 쾌락세계를 프로그래밍해 주는 것은 일도 아니겠지만, 사이퍼 한 사람이 아니라 인간 군집 전체를 통제하기 위해 인공지능이 프로그래밍한 세계는 사이퍼가 원했던 바처럼 단순한 쾌락으로만 돌아가는 곳이 아닙니다. 즉, 모든 쾌락 요소를 갖춘 거대한 디즈니랜드를 건설하는 것만으로는 인간들을 현혹시킬 수 없었던 것입니다. 영화 후반부에서 사이퍼의 계략으로 붙잡힌 모피어스를 결박해 놓고 스미스 요원은 이런 얘기를 들려줍니다.

처음의 매트릭스는 완전한 인간의 세상으로 디자인되었다는 걸 알고 있나? 아무도 고통받지 않고, 모두가 행복했지. 그런데 재앙이 일어난 거야. 아무도 그 시스템을 받아들이려 하지 않았거든. 모든 농사물들[기계에게 재배되는 인간들]이 죽었지. 누군가는 우리가 너희들에게 완벽한 세상을 묘사하기에는 아직 우리의 프로그래밍 언어가 부족한 것이 아니냐고 말했지만, 나는 이렇게 생각해. 인간이라는 종은 자신의 현실을 좌절과 고통을 통해 찾으려고 한다고. 인간들에게 완벽한 세상은 말이야, 너희들의 원시적인 두뇌가 자꾸만 무언가로부터 '깨어 있으려는' 희망을 가질 때 성립되겠지. 그게 매트릭스가 이런 모습으로 다시 디자인된 이유야.

즉, 단순한 쾌락과 무고통의 사회는 인간들로 하여금 도리어 그 안락함이 아닌 다른 무언가를, 심지어는 고통과 시련을 찾아 나서게끔 한다는 것입니다. 그리고 시뮬라시옹 질서는 그러한 불상사를 막기 위해 일종의 '저지 전략'을 수립합니다. 영화에서 스미스 요원이 "모든 농사물들이 죽"은 후 기계들이 다시 매트릭스를 프로그래밍할 때 장애물과 고통의 요소들을 심어서 재구축했노라고 말하는 것은 바로 이 '저지 전략'과 상통합니다. 인간들은 그 장애물과 고통에 맞서서 투쟁하고, 그것을 극복합니다. 그것을 설령 극복하지 못한다고 하더라도, 삶에 갈마드는 여러 불행과 고난에 '맞서 있는 상태'라는 것만으로도 인간은 자존을 세우고 존엄을 지킬 수 있습니다. 극한의 효율과 생존 전략을 추구하는 기계의 입장에서는 이러한 인간의 모순적 본능이 참으로 이해할 수 없는 하등생물의 이율배반으로 생각되겠지요. 하지만 인간이라는 존재는 그렇습니다. 인간이라는 존재의 모순된 열망을 좀 더 입체적으로 드러내 보고자, 저는 올더스 헉슬리의 『멋진 신세계Brave New World』에 등장하는 통제관 '무스타파 몬드', 그리고 그에게 저항하는 '야만인' 사이의 대화를 조금 떼어 내, 나란히 놓고 읽어 볼까 합니다.

"하지만 난 불편한 편이 더 좋아요."

"우린 그렇지 않아요." 통제관이 말했다. "우린 편안하게 일하기를 더 좋아합니다."

"하지만 난 안락함을 원하지 않습니다. 나는 신을 원하고, 시를 원하고, 참된 위험을 원하고, 자유를 원하고, 그리고 선을 원합니다. 나는 죄악을 원합니다."

"사실상 당신은 불행해질 권리를 요구하는 셈이군요." 무스타파

몬드가 말했다.

"그렇다면 좋습니다." 야만인이 도전적으로 말했다. "나는 불행해질 권리를 요구하겠어요."

"늙고 추악해지고 성 불능이 되는 권리와 매독과 암에 시달리는 권리와 먹을 것이 너무 없어서 고생하는 권리와 이투성이가 되는 권리와 내일은 어떻게 될지 끊임없이 걱정하면서 살아갈 권리와 장티푸스를 앓을 권리와 온갖 종류의 형언할 수 없는 고통으로 괴로워할 권리는 물론이겠고요."

한참 동안 침묵이 흘렀다.

"나는 그런 것들을 모두 요구합니다."

마침내 야만인이 말했다.

무스타파 몬드가 머리를 끄덕였다.

"그렇다면 좋을 대로 해요."

그가 말했다.[5]

아, 인간은 불가불 "그런 것들을 모두 요구"하는 존재입니다. 인간은 행복해지기 위해서 먼저 "불행해질 권리"를 요구합니다. "선을 원"하기에 먼저 "죄악을 원합니다."

우리는 심지어 실제 삶뿐만 아니라, 실제의 삶을 캐릭터의 삶으로 축소해 놓은 게임의 가상공간 속 게임 플레이에서도 이런 이율배반적 태도, 즉 행복해지기 위해 먼저 불행을 앞에 세우려 하는 태도를 취하곤 합니다. 어떤 퀘스트도 없고, 어떤 장애물도, 적도, 몬스터도, 아이템도, 코인도 존재하지 않는 게임을 과연 사람들은 플레이하려 할까요? 하다못해 '모여봐요 동물의 숲'과 같이 평화로운 게임조차도, 밭을 일구고 집을 꾸미고 사람들과 교류해야 하는 '과제'가 주어집니다.

토끼 굴이 얼마나 깊은지 보여주마

어떤 과제도 임무도 없는 게임이 있다면, 그것은 우리에게 전혀 매력적으로 다가오지 않을 겁니다. 오히려 '이건 단지 가상공간에 불과하군'이라는 허탈감과 그에 수반하는 지루함 때문에 금세 그 게임을 꺼버리고 말 것입니다. 반면 퀘스트, 과제, 빌런, 몬스터, 코인이 존재하는 게임 속에서 우리는 이곳이 게임이라는 사실을 잊고, 혹은 그 사실을 알면서도 기꺼이 게임 속 공간에 빠져듭니다.

게임 속의 몬스터, 퀘스트, 에너지 레벨 등등의 장치들은 우리 삶의 고난과 억압을 은유합니다. '절대 이대로 죽지는 않겠다'라는 의지로, 어금니를 꽉 물고 하루하루 투쟁하도록 만드는 세계의 억압과 폭력, 우리를 함부로 잠들지 못하게 하는 미래의 잠재적 위험, 우리의 삶 자체를 주조하는 다종다양한 직업적, 일상적 과업들을 말합니다. 그 모든 삶의 과업과 고난들은 세계라는 게임의 참·거짓 자체를 의심에 부치지 못하게 만드는 일종의 '저지 전략'입니다. 게임에 한창 깊이 몰입한 플레이어가 게임 속 공간의 허구성을 자각하지 못하는 것처럼 말이지요.

저항 1 - 과잉 순응

그렇다면 저지 전략까지 수립해 둔 빈틈없는 시뮬라시옹 질서에서 빠져나갈 출구란 없는 것일까요? 보드리야르의 전망은 다소 비관적입니다. 그가 보기에, 인간들이 흔히 억압과 기만에 맞서는 방법들, 즉 저항, 반항, 혁명, 전복 등은 시뮬라크르의 세계에서 탈출할 수 있는 전략으로 적절하지 않습니다. 그것은 이미 '저지 전략'에 미리 기입되어 있던 것들이기 때문입니다. 그래서 보드리야르는 역설적으로 저항보다 오히려 '순응'이 더 전략적으로 적합하다고, 다소 냉소적이고 체념한 어투로 말합니다.

따라서 전략적 저항은 의미의 거부와 말의 거부이다. 혹은 시스템의 메커니즘에 대해서조차 극도로 순응하여 버리는[과잉 순응하는] 시뮬라시옹에 의한 저항이다. 이는 저항이고 비수용이다. 이것이 대중들의 저항이다. 이는 체계에게 자기 자신의 논리를 재차 배가해서 되돌려 보내는 것이며, 마치 거울처럼 의미를 흡수하지 않고 되돌려 보내는 것과 등가이다(우리가 여전히 전략에 대해 말할 수 있다면).[6]

그의 알쏭달쏭한 전략을 이해하기 위해 예시를 하나 들어볼까요. 현대 사회가 여성에게 가하는 여러 구조적 압력과 선입견, 즉 '여자는 모름지기 여자다워야지'라는 편견에서 바로 그 '여자다움'에 해당되는 '여성성'의 구성 요소에 우리는 다양한 방식으로 저항할 수 있습니다. 여성들도 남성들이 입는 양복을 입는 방식으로 저항할 수도 있습니다. 남성이 독점해 왔던 권력을 분할하여 여성에게 동등하게 할당하는 방법도 있겠습니다. 혹은 광장에 모여 남성중심주의를 지탄하는 규탄 시위를 벌이는 등 좀 더 직관적인 투쟁 방법도 가능할 겁니다. 그러나 이러한 저항과 전복의 전략은, 최소한 보드리야르 입장에서는 지배 권력이 깔아놓은 판 안으로 스스로 걸어 들어가는 것에 불과합니다.

그렇다면 여성들이 보드리야르가 제시한 '과잉 순응'의 전략을 따라 저항한다면 그것은 어떤 모습일까요? 가상의 여성 행위예술가를 한 명 떠올려 보겠습니다. 그녀는 과하게 파인 옷, 과한 화장, 성 노동자들의 제스처와 말투를 연상시키는 몸짓과 플러팅으로 관객과 구경꾼에게 추파를 던집니다. 그녀의 옆에는 콘돔과 자위기구, 온갖 섹스 관련 물건들이 난잡하게 어질러진 침대가 있습니다. 그녀는 음악에 맞춰 선정적인 춤을 춥니다. 그러나 그것은 매혹적이라기보다는 오히

토끼 굴이 얼마나 깊은지 보여주마

•

'과잉 순응'의 한 예시가 될 수도 있을 작품을 하나 소개해 드릴까 합니다. 2016년 6월 24일, 스위스 출신 행위예술가 밀로 모이레는 런던의 트라팔가 광장에서 구멍이 뚫린 거울 상자를 상체와 하체에 각각 두르고 지나가는 사람들에게 30초 동안 자신의 가슴과 음부를 만져보라는 퍼포먼스를 펼치고 경찰에 의해 구금됩니다. 그녀는 2015년 7월 파리 에펠탑 앞에서 누드 퍼포먼스를 펼치고 체포되기도 했습니다. ⓒ Milo Moire

려 민망하고 기괴합니다. 그녀는 지나가는 사람들이 모두 들을 수 있을 만큼 크게, 저속한 음담패설을 외쳐댑니다. 그런데 이 모든 행위는 어두침침한 홍등가가 아니라, 백주대낮의 광장에서 일어나고 있습니다. 이런 섬뜩한 퍼포먼스가 '과잉 순응'의 일종이 될 수 있지 않을까 생각합니다. 이 행위예술가는 거울처럼 성 노동자의 행위를 흉내 냅니다. 그러나 자본주의 시스템 아래 성이 상품화되는 그 기제를 그대로 흡수하지는 않습니다. 즉, 그녀는 자신의 섹슈얼리티를 스스로 대

상화하지만 그것을 교환가치(즉, 자신의 몸에 매겨진 가격)로 전환시키지는 않습니다. 그녀는 실제 매춘부가 아니라 매춘부를 수행하는 예술가이기 때문이지요. 그녀 자신의 이 독특한 위치 덕분에 그녀는 자본주의가 인간의 정신과 정체성을 사물화하는 메커니즘을 복사하고 반사시킬 수 있고, 그럼으로써 자본주의의 논리를 뒤집어 버릴 수 있습니다. 관객들은 그녀가 구현하는 어긋남, 뒤집힘에서 '무언가 잘못되었다'라는 찝찝한 이물감을 느끼게 됩니다.

하지만 이런 보드리야르의 순응 기획에도 문제점이 있습니다. 그에 의하면 '과잉 순응'이 일종의 저항일 수는 있지만, 그것은 표면적으로는 어쨌든 순응으로 보여야 하기에 역설적으로 저항으로 드러나서는 안 됩니다. 행위예술가의 표현이 저항적인 표면을 갖게 되면, 그것은 곧바로 '저지 전략'의 일부로 포섭되기 때문입니다. 저항인 듯 저항이 아닌 저항, 순응이지만 사실 순응이 아닌데 순응처럼 보여야 하는 순응. 이런 모호한 정치적 대안에 우리의 전망을 의탁할 수 있을까요.

저항 2 - 상황 구축

한편 보드리야르 이전에도 그와 유사한 사유를 전개했던 프랑스 철학자가 있습니다. 철학자라기보다는 차라리 혁명가, 예술가에 더 가까웠던 그의 이름은 기 드보르입니다. 보드리야르의 '시뮬라시옹 질서'와 기 드보르가 도입한 '스펙타클' 개념은 많은 점에서 유사합니다. 그러나 드보르는 보드리야르와 달리 철저한 마르크스주의 입장에서 출발한다는 점에서 그와 구별됩니다.

스펙타클의 사회는 모든 것을 '포섭'한다는 점에서 시뮬라크르의 세계와 유사합니다. 이탈한 것처럼 보이는 것들을 다시금 부처님 손

토끼 굴이 얼마나 깊은지 보여주마

바다 안에 두기 위한 정교한 '저지 전략'이 시뮬라크르 세계의 원리였다면, 스펙타클의 사회에서 유사한 원리로는 '회복'이 있습니다.

기 드보르(1931~1994)
ⓒ Irrecuperables

드보르의 '회복' 개념을 이해하기 위해, '체 게바라 티셔츠'라는 독특한 상품에 대해 한번 생각해 보겠습니다. 체 게바라는 잘 알려져 있다시피 쿠바의 이름난 사회주의 혁명가입니다. 자, 여기 자본주의를 무너뜨리기 위해 평생을 혁명가 겸 반군으로 살아온 사람이 있습니다. 무서워할 건 없습니다. 학교에서 배워서 잘 아시다시피 혁명은 실패로 돌아갔고, 자본주의가 승리했으니까요!

그건 그렇고 체 게바라, 이 사람 꽤나 미남자로군요. 뚜렷한 이목구비, 서글서글한 눈빛, 장발의 머리, 멋들어진 수염. 혁명을 위해 부귀영화를 등지고 전선에 뛰어든 의사 출신 게릴라. 아, 멋지군요, 멋져요. 어른들과 세상에 불만 가득한 어린 친구들이 동경하기 딱 좋겠어요. 그를 아이콘으로 만듭시다. 정열과 낭만을 꿈꾸는 혈기 어린 젊은 이들의 영웅. 이거, 돈 되겠는데요. 티셔츠에 흑백 사진으로 박아 넣으면 불티나게 팔리겠어요. 그의 얼굴을 판화식 이미지로 한가운데 박아 넣읍시다. '신상 체 게바라 블랙 반팔티.' 유명 브랜드와 협업하여 톱 클래스 래퍼와 록스타에게 입히고, 끝내주는 광고도 만들고, 물량은 한정적으로 찍으면 세상에 불만 많은 힙합 키즈들, 메탈헤드들에게 십오만 원쯤에도 팔 수 있겠어요. 웰컴 투 자본주의! 이것이 우리가 사는 세계입니다.

자본주의는 자신을 전복하려는 시도를 예측합니다. 그런 시도를 마구잡이로 억누르지 않고 사상의 자유라는 명목 아래에 내버려두면서도, 그 저항이 모순에 의해 안쪽부터 부식되어 무너져 내리도록 여러 촉매제를 처음부터 심어둡니다. 저항운동의 내용, 그리고 그것의 구체성과 정치성은 최대한 '혈기' '정열' '욕망'과 같은 개개인의 심리적 충동으로 추상화해 버리고, 한편으로는 매혹적인 저항운동의 상징물—이를테면 미남 혁명가 체 게바라와 같은—을 집요하게 찾아내어 상품화하는 이중적인 부식 과정이 일어납니다. 이때 양쪽의 절차, 즉 추상화와 상품화 과정이 서로의 효과를 배가해 줍니다.

그리하여 저항군은 적이 아니라 동지들로 인해 환멸에 빠지는 것이 당연한 순리처럼 됩니다. 자본주의 세상의 인성 교육 시간에, 자본주의자 선생들은 다음과 같이 아이들에게 말합니다. 혁명은 참 낭만적인 꿈이지만 제정신이 똑바로 박힌 사람이라면 어른이 되고 나서도 혁명 타령하는 철부지가 되어서는 안 된다고 말이지요. 모범적인 자본주의의 신민이 되기 위한 인성 교육을 받고 자란 자본주의의 젊은 아들딸들에게 혁명은 역설적으로 흘러간 과거의 겪어보지 못한 노스탤지어를 떠올리게 만드는, 아주 좋은 상품입니다. 젊은 시절 매일 손에 잡힐 듯이 그려왔던 달콤한 인간 해방의 희망은 돈 버는 것의 중요함과 무서움을 몰랐던 어린애 시절의 솜사탕으로 흩어져 버립니다. 하지만 그 솜사탕은 또다시, 참 좋은 상품이 될 수 있겠지요. 제가 앞서 언급한 철학자 슬라보예 지젝은, 자본주의 속에서 내부는 부식되고 외부는 박제당하는 이 저항의 비극적 귀결을 이미 내다보고 있었던 것 같습니다. 그가 2010년 월가 점령 시위에서 단상에 올라 시위대를 향해 이렇게 말한 것을 보면 말이죠.

토끼 굴이 얼마나 깊은지 보여주마

제가 두려워하는 유일한 것은 이런 겁니다. 언젠가 우리가 그냥 집에 돌아가서, 일 년에 한 번쯤 만나면서, 맥주나 홀짝이면서, 아련하게 회상에 젖어서, "그때 우리 여기서 참 좋았는데 말야" 하는 것 말입니다.[7]

저항이 이렇게 안에서 부식되어 가는 동안, 자본주의는 느긋하고 여유롭게 저항군이 손에 쥐고 있던 단도와 권총을 순순히 건네받고, 그들의 빈손에 넥타이와 커피를 쥐여 줍니다. '자, 신나게 소리도 지르고 젊음을 열정으로 마음껏 수놓았지? 이제 철이 들었으니 의젓하게 일하자. 밥 굶기 싫으면.' 자본주의의 간교한 계략이 언제나 통하는 이유는, 자본주의 안의 인간은 예외없이 '돈을 벌고, 돈을 쓰는 존재'이기 때문입니다.

그러나 당연하지만 놀라운 사실을 말씀드려야겠습니다. 인간은 원래 돈을 벌고 돈을 쓰는 존재가 아니라는 사실, 돈이라는 것은 인간 이전에 존재하지 않았다는 것을 말이지요. 우리는 돈을 먹는 존재가 아니라 음식을 먹는 존재였습니다. 우리는 돈을 구하는 존재가 아니라 물과 불과 나무와 가죽을 구하는 존재였습니다. 인간들에게 '먹고 사는 것' 즉 생존과, '돈을 버는 것' 즉 체제의 일부가 되는 것이 완전히 같은 차원이 된 것은 자본주의 이후입니다. 그러나 우리가 자본주의 이전으로 타임머신을 타고 돌아갈 수는 없는 노릇이지요. 따라서 자본주의에 대한 저항은, 사냥을 하고 불을 피우는 과거의 인간들이 아니라 돈을 벌고 상품을 구매하는 지금의 인간들이 떠맡아야 하는 모순적 과제가 됩니다. 바로 이 모순에서 부식이 시작됩니다.

공산주의 운동에 몸담았던 예술가라도 자신의 작품을 돈을 주고 팔아 생계를 유지해야 합니다. 모든 저항적 사상가들은 자신의 사상

을 알리기 위해서 책을 팔아야 합니다. 많은 비판적 지식인, 젊은 연구자가 사교육 시장이나 사강사 생활에 기대 생계를 유지합니다. 저항군이 내부에서부터 자멸하도록 하는 정교한 프로그램을, 심지어 그 저항군이 조직되기 이전에 미리 설계해 두고, 그 프로그램에 따라 자연스럽게 패배한 저항군들을 다시금 자신의 작동에 기여하는 일꾼으로 삼는 자본주의의 이 출구 없는 지배가 바로 드보르가 말하는 '스펙타클'입니다. 그리고 '회복'은 그것의 근본적인 작동 원리입니다.

드보르의 '회복' 개념은 보드리야르의 '저지 전략' 개념과 많은 지점에서 유사합니다. 그래서 드보르의 대안 역시 보드리야르의 그것과 꽤 유사합니다. 드보르가 제시한 전략은 전복이 아닌 '전환'으로서의 '상황 구축'입니다. 전복은 회복되기 때문에, 드보르는 전복이 아니라 전환이 필요하다고 말합니다. 이때 전환이란, '회복'의 경향을 거꾸로 뒤집어놓은 것입니다. 그 자체로서는 결코 전복적이지 않은 지배적 문화의 요소를 슬쩍 전복적, 혁명적 목적을 위한 수단으로 바꾸어놓는 것입니다.

예시를 하나 들어볼까요. 드보르는 로스앤젤레스에서 1965년에 발생한 왓츠 폭동 당시 흑인들이 거대한 냉장고를 털어 전기가 통하지 않는 아파트에 쌓아둔 행위에 주목합니다. 그들이 여느 폭도들처럼 식품을 약탈해 자신의 집으로 가져가지 않았다는 점, 식품이 냉장되지 않는 곳에서 부패하도록 내버려둠으로써 그것의 상품성을 제거했다는 점이 여기에서 관건이 됩니다. 잘 아시다시피, 상점들의 냉장고에 있는 식품들은 모두 사물이 아니라 상품입니다. 물론 그것들은 모두 강가의 돌멩이, 산 속의 통나무와 다를 바 없이 특정 모양, 특정 색, 특정 부피를 가진 사물이지만, 우리는 아무도 그것의

토끼 굴이 얼마나 깊은지 보여주마

기 드보르,
『스펙타클의 사회 *La Société du Spectacle*』
(1967)

'사물성'에 주목하지 않습니다. 그것이 얼마인지, 얼마만큼의 요깃거리가 되는지, 귀한 음식인지 아니면 흔한 음식인지, 얼마나 빨리 상하는지, 상품가치가 얼마나 빨리 감소하는지와 같은 '상품성'에 주목하지요.

그런데 흑인들이 그 식품들을 죄 꺼내서 마치 오브제처럼, 마치 조형예술 작품처럼 쌓아 놓은 행위는 이제 더 이상 상품의 '보관' 혹은 '축적'이라는 맥락이 아니라 오브제의 '구성' 혹은 '조형'이라는 맥락에 위치합니다. 흑인들은 할리우드 간판이 등 뒤에서 번쩍거리는 로스앤젤레스, 그 자본주의의 한복판에서 자본주의의 기본 원칙을 위배한 것입니다. 이때 자본주의의 기본 원칙이란 물론 '가격을 통한 매매'를 의미하겠지요. 이 흑인들은 사물에 붙는 교환 가치(가격)를 완전히 벗겨내고, 상품이 원래 가지고 있던 사물성만을 알몸으로 남겨 놓은 것입니다. 이와 관련하여 드보르는 「스펙타클-상품 사회의 쇠퇴와 몰락 *Le Déclin et la chute de l'économie spectaculaire-marchande*」이라는 글에서 이렇게 말합니다.

상품을 파괴한 사람들은 인간으로서 자신이 상품에 대해 갖는 우월성을

드러낸다. 그들은 자신들의 진정성 어린 요구를 왜곡해서 반영해 왔던 이 임의적인 형식에 굴종하는 것을 그만둔다. 왓츠의 화염은 소비의 시스템 전체를 집어삼켰다. 전기 없이 살아왔거나, 전기가 끊겨 버린 사람들에 의해 털린 거대한 냉장고는 풍요에의 거짓된 약속이 멈추고 이제 진실이 움직이기 시작했다는 사실을 보여주는 가장 탁월한 이미지다. 구매된 무엇이 아니게 되면, 상품은 그것이 어떤 모양을 띠고 있든 이제 비판과 개조에 노출되는 것이다. 그것[상품]은 돈 주고 산 것이어야만 경탄할 만한 숭배의 대상으로서, 각자도생의 사회 속에서 [그 누군가가 갖는] 사회적 지위에 대한 상징으로서 존경받는 것이다.[8]

그는 상품에서 상품성을 제거하는 이 흑인들의 해프닝처럼 모종의 파열과 분절의 상황을 구축하는 것, 그러한 상황을 구축하기 위한 공동체를 도모하는 것, 자본주의가 자신의 논리로는 해석할 수 없는 난제를 만드는 것, 지배 권력이 당황하여 허둥거릴 만한 수수께끼를 출제하는 것, 그럼으로써 세계를 일거에 낯선 곳으로 만드는 것, 즉 '전환'이야말로 예술가들과 저항가들의 과제라고 생각했습니다. 드보르는 직접 그런 작업들을 수행했을 뿐만 아니라 뜻을 함께 할 동료들을 국제적으로 모집해 세력화했습니다. 그들을 이른바 '상황주의자' 혹은 '인터내셔널 상황주의자S. International Situationist'라고 부릅니다. IS는 수년에 걸쳐서 담벼락 위에 체제 전복적인 문구를 적는 그라피티(그리자마자 곧바로 그것을 지웠습니다), 국가 전복 폭동 모의(일부러 경찰에게 정보를 흘린 후 당일에는 누구도 모이지 않았습니다), 허무한 집회(아무것도 적히지 않은 피켓을 들고 모여서 아무것도 하지 않다가 헤어집니다) 같은 전환적 상황들을 꾸미고 산개하는 행위예술을 벌였습니다. 이것이 기 드보르의 '상황 구축'입니다.

하지만 살펴보았다시피 '과잉 순응'을 제시한 보드리야르, '상황 구축'을 제시한 드보르 모두 적극적이고 전면적인 저항 운동을 벌이는 것에는 회의적인 사람들입니다. 그것이 자본주의 안으로 재흡수될 것이 명약관화했기 때문이죠. 그럼에도 불구하고, 상술한 대로 보드리야르와 달리 드보르는 마르크스주의의 혁명적 이념에 자신의 뿌리를 두고 있었기에, 아무리 현실이 비관적인 것으로 드러난다고 할지라도 혁명에 대한 열망을 전부 고갈시킬 수는 없었습니다. 드보르는 "왓츠와 같은 단 하나의 사례만으로도 스펙타클에 대한 반란은 모든 것을 의문에 부치게 된다. 왜냐하면 그것[스펙타클에 대한 반란]은 비인간화된 삶에 대한 인간의 항의이며, 자신들의 진정한 인간성과 사회적 본성을 충족시켜 주고 스펙타클을 초월하게 해줄 공동체로부터 분리되어 있는 것에 대한 개인들의 실제적 항의이기 때문이다"라고 강조합니다.[9] 자신들의 손으로 구축하고 또 자신들의 손으로 곧바로 허물어버리는 IS의 전환적 상황은, 단지 우스운 해프닝이 아닙니다. 그들은 사물에 대한 기존 세계의 경직된 인식을 고발하고 조롱한 후 사라짐으로써 사람들에게 현재 질서가 얼마나 위선적이고 억압적인지 깨닫도록 하는 것이라는 점에서 다분히 혁명적이고 적극적인 실천이라는 것이 드보르와 IS의 생각이었습니다.

지금까지 저희는 진정한 것의 모사물에서 비루하게 출발했지만 결국 진정한 것의 왕위를 찬탈하고 마침내 세계 그 자체가 되어버린 시뮬라크르의 세계, 스펙타클의 사회, 모든 것이 상품 속으로 흡수되는 작금의 세상에 맞설 수 있는 몇 가지 가능성들에 대해 간략히 살펴보았습니다. 보드리야르와 드보르의 대안은 다소 패배주의적이고 과하게 조심스러운 측면이 있지만, 그 조심성이 일견 이해되는 지점들도 분명히 있습니다. 어쭙잖은 저항은 이미 '저지 전략'에 기입되어 있으

며, 그것은 조만간 스펙타클 안으로 '회복'당할 운명이라는 것을 〈매트릭스〉의 초, 중반부가 보여주는 것처럼 말이지요. 영화 초반부, 네오는 모피어스의 정체를 밝히라는 스미스 요원의 겁박에 직설적인 욕설을 뱉고 노골적으로 반항합니다. 그러나 그 반항은 별다른 수고로움도 없이 진압되지요. 영화 중반부는 이보다 좀 낫습니다. 네오가 매트릭스를 벗어나 모피어스의 느부갓네살호에 합류한 이후, 네오는 특유의 흡수력으로 무술과 총검술을 익히고 동료들과 함께 팀을 꾸려 체계적으로 저항합니다. 하지만 자본주의 안의 저항군이 쉽사리 자멸하는 현실처럼, 영화 안에서도 저항군은 자멸합니다. 매트릭스를 무너뜨리기 위해서는 다시금 매트릭스 안으로 접속할 수밖에 없었던 모피어스의 저항군은, 내부 배신자 사이퍼의 통화 한 통 앞에 순식간에 궤멸됩니다.

그러나 〈매트릭스〉와 영화 바깥의 실제 세계가 그런 완전무결해 보이는 삭막함으로 둘러싸여 있다고 하더라도, 한편으로는 분하고 답답한 마음이 드는 것도 사실입니다. 조심성도 두서도 없이 이 잘못된 세상을 끝장내 버리고 싶은 마음, 모든 불의를 한 순간에 뒤집어버리고 싶은 마음도 억눌린 자들에게는 분명히 있습니다. 그러므로 '매트릭스'와 같은 억압적 현실에 흡수당하지 않기 위해 맞서는 인간의 실천은 항상 그 두 가지 마음, 즉 '기만당하지 않기 위해 조심하는 마음'과 '그 모든 것을 지금 당장 시작하고, 또 당장 끝내고 싶은 마음'의 사이 어디쯤에서 진동하면서 완성되는 것이겠습니다. 그러니 보드리야르와 드보르의 개념에 대한 입장과 평가는 각자의 몫으로 남겨두도록 하겠습니다.

들뢰즈와 차이

지금까지 살펴본 플라톤, 보드리야르, 드 보르의 이론은 각 입장마다 분명 상이한 지점들이 있음에도 불구하고, 시뮬라크르를 경멸한다는 점에서는 같은 범주로 묶을 수 있을 듯합니다. 이들에 의하면 시뮬라크르는 이데아의 모사물이자 허상에 불과한 것이며(플라톤), 과잉 실재를 생산하여 원본의 질적 속성이 무엇이었는지조차 망각하게 만들고(보드리야르), 모든 것을 상품화하는 절멸적 자본주의의 수족에 불과한 것입니다(드보르). 그런데 시뮬라크르가 결코 부정적인 것으로 간주되어서는 안 될 뿐만 아니라, 오히려 시뮬라크르야말로 존재라는 사유를 펼친 철학자가 있습니다. 그가 바로 질 들뢰즈입니다.

질 들뢰즈(1925~1995)
© Hélène Bamberger

들뢰즈는 플라톤 이래로 서구철학에서 시뮬라크르가 '열등한 것'으로 치부되어 온 방식 자체가 폭력이고 퇴행임을 역설합니다. 다시 상기하자면, 플라톤의 입장에서는 감각되는 모든 현상계의 존재자가 시뮬라크르입니다. 참된 것은 그 현상계를 초월한 것, 이념으로서의 이데아일 따름입니다. 플라톤은 우리의 실제적인 삶, 구체적인 감각을 천시하고 보이지 않는 피안의 세계를 지향합니다. 들뢰즈는 그러한 초월계 지향이 인간의 삶에 대한 비관주의와 허무주의를 낳았다고 비난합니다. 들뢰즈에 따르면 실재는 이데아가 아니라 오히려 시뮬라크르입니다. 시뮬라크르는 그보다 상위에 있는 추상적 관념을 모사한 것이 아닙니다. 시뮬라크르는 관념의 파악에 봉사하지도 않습니다. 시

뮬라크르는 그 자체로 오롯합니다.

플라톤의 이데아론을 살펴보았을 때와 같이, 들뢰즈의 이론도 삼각형에 비유해 볼까요. 주지하다시피 세계에는 수많은 '가시적' 삼각형들이 있습니다. 그러나 삼각형의 개념은 하나입니다. 들뢰즈에 따르면 이때 '하나'의 개념이 중요한 것이 아니라, 우리가 실제로 상호작용하는 그 '하나하나'의 삼각형들이 우리에게 진정 의미를 가지는 것입니다. 삼각형 하나하나는 하나의 삼각형을 재현하지 않습니다. 삼각형 하나하나는 그 어떤 것에도 자신의 본질을 떠맡기지 않습니다. 삼각형뿐만 아니라 모든 실재, 즉 모든 시뮬라크르는 그것 자체로 고유한 내재적 성질을 가진 비재현적 존재입니다.

그의 주저 『차이와 반복Différence et répétition』의 서문에서 그는 이렇게 말합니다.

> 사유는 실재의 파산과 더불어 태어났다. 동일성의 소멸과 더불어, 동일자의 재현 아래에서 꿈틀거리는 모든 힘들의 발견과 더불어 태어난 것이다.[10]

플라톤의 이데아는 모든 사물들을 자신 안으로 포섭합니다. '삼각형 1'과 '삼각형 2'는 동일자인 '삼각형-개념' 안으로 포섭됩니다. 삼각형 1과 삼각형 2는 서로 다른 모양을 가지고 있지만, '삼각형-개념' 아래에서는 동일한 것이 됩니다. 들뢰즈가 언급하는 '동일성의 소멸'이란 바로 이때 '무엇무엇 아래 동일한 것이 되'도록 만드는, 개념의 포섭하는 힘이 소멸한다는 것입니다. 각각의 삼각형들은 각각의 힘, 각각의 에너지, 각각의 의미를 가집니다. '동일자(삼각형-개념)의 재현'이라는 엄중한 명령에도 굴하지 않고 꿈틀거려 온 이 '개별자들(삼각

형 1, 삼각형 2…)'의 힘을 발견해야만, 비로소 '사유'가 태어날 수 있다고 들뢰즈는 생각합니다. 계속해서 들뢰즈의 말을 살펴봅시다.

> 현대는 시뮬라크르, 곧 허상虛像들의 세계이다. 이 세계에서 인간은
> 신보다 오래 존속하지 않으며, 주체의 동일성은 실체의 동일성보다
> 오래 존속하지 않는다. 모든 동일성은 흉내 낸 것에 불과하다. 그것은
> 차이와 반복이라는, 보다 심층적인 유희에 의한 광학적 '효과'에 지나지
> 않는다.[11]

들뢰즈는 현대가 '시뮬라크르의 세계'라는 점에 동의합니다. 이 점에서는 보드리야르의, 드보르의 진단과 닮아 있습니다. 그러나 조금만 깊이 들여다보아도 들뢰즈의 주장은 그들과 아주 큰 차이가 있습니다. 들뢰즈는 그들과 같은 전제를 공유하지 않기 때문입니다. 그에게는 동일성보다 차이가 훨씬 심층적인 것입니다. 서로 간에 무수한 차이를 보유한 모사물들의 수풀을 헤치고 언제나 동일한 '원본'을 찾고자 하는 인간의 탐험은 더 이상 영혼을 고양시키기 위한 노력도, 자본주의의 스펙타클 아래서 기만당하지 않기 위한 저항도 아닙니다. 들뢰즈가 보기에 그러한 정신적 탐험은 단지 광학적 효과에 현혹된 것에 불과합니다.

이때 광학적 효과란 무엇일까요. 이는 가령 어떤 그림이 맺힌 스크린을 보고 빔 프로젝터의 광원을 뒤쫓는 것과 비슷합니다. 그 동그랗고 눈부신 빛을 바라본다고 해서 그 빛이 우리에게 무엇을 보여주는지 알아낼 수 있을까요? 아마 그렇지 않을 겁니다. 동굴 바깥으로 나가 참된 빛을 보고자 하는 것이 철학자의 과제라고 말했던 플라톤의 생각도 들뢰즈에 의하면 광학적인 착각에 불과할 뿐입니다. 중요

한 것은 오히려 동굴 벽에 비친 그림자이고, 정말로 존재하는 것은 그 그림자들, 스크린에 맺힌 상들입니다.

> 우리는 차이 자체를, 즉자적 차이를 사유하고자 하며 차이소들의 상호 관계를 사유하고자 한다. 이는 차이 나는 것들을 같음으로 환원하고 부정적인 것들로 만들어버리는 재현의 형식들에서 벗어나야 가능한 일이다.[12]

재현이라는 것은 더 높은 차원의 단일하고 동일한 존재(이데아)를 상정합니다. 재현이라는 것 자체가, 어떤 높은 존재를 베끼는 저급한 존재들이 있다는 전제를 동반합니다. 이미 플라톤을 다루면서 알아보았다시피 말이죠. 들뢰즈는 재현의 사유를 폐기해야 바로 이 동일성, 즉 어떠한 최고 개념으로 가까워져야 한다는 슬로건이 모두 사라질 수 있다고 생각했습니다. 실체들은 이제 동일성이 아니라 차이로서 서로와 자신을 사유하게 된다는 것입니다.

플라톤의 입장에서 보자면 호랑나비와 부전나비는 서로 다른 무늬와 크기를 가지고 있지만, 둘 다 '나비'라는 개념을 재현하는 것이고, 그런 한에서, 또한 그렇기 때문에 두 나비는 유사성을 가집니다. 하지만 들뢰즈는 생각이 다릅니다. 그의 입장에서 그 자체로 있는 것은 이데아가 아니라 차이입니다. 나비들이 나비라는 이데아로 규정되기 이전에, 나비라는 정체성이 채 있기도 이전에, 이미 나비들 사이의 차이(a)가 존재합니다. 그리고 그 다음에야 나비라는 개념이 있는 것입니다. 물론 우리는 나비라는 개념 아래에 포섭되어 있는 호랑나비와 부전나비를 비교하고 그 차이점들을 열거할 수야 있겠지요. 하지만 그러한 차이점들은 부차적일 뿐이며 논리학에 국한될 뿐입니다.

토끼 굴이 얼마나 깊은지 보여주마

좀 더 평이하고 직설적으로 이야기해 볼까요. 한번 생각해 보세요. 곤충도감은 참 이상합니다. 호랑나비와 부전나비가 둘 다 나비라는 점에서 같다니요. 왜 같단 말입니까! 그렇지 않습니다. 호랑나비와 부전나비는 같지 않습니다. 그리고 그 밖에 노랑나비와도, 배추흰나비와도, 팔랑나비와도 다릅니다. 분류학적으로 '나비'라 간주된다는 이유로 그들을 동일한 존재로 간주하는 것은 참으로 이상한 일이지 않습니까? 있는 그대로 세계를 보면, 있는 것은 차이일 따름입니다. 심지어 호랑나비는 한때 자기 자신이었던 호랑나비 애벌레와도 다릅니다. 꽃꿀을 한껏 머금은 호랑나비는 꽃에 앉기 이전의 호랑나비와 다릅니다. 산들거리는 미풍을 타고 날아간 호랑나비는 바람과 만나기 전의 호랑나비와 다릅니다. 모든 존재는 끝없이 변화하고, 무엇으로 되어갑니다. 모든 존재는 언제나 달라지고 있습니다. 고정된 실체나 박제된 존재란 가능하지 않습니다. 실체는 차이를 반복하는 어떤 무엇입니다. 호랑나비는 알이었던 자신부터 애벌레였던 자신, 그리고 하늘을 훨훨 나는 지금의 자신, 그동안 마주쳤던 풀잎과 줄기와 개미와 꿀벌, 공기의 습기와 열기, 주변을 함께 날아다닌 나비들과 자신을 날도록 해준 바람, 그 모든 관계 맺음으로 인해 달라지고, 그 관계 맺음 자체이며, 달라짐 자체입니다. 호랑나비는 하나의 네트워크입니다.

서로 간의 차이가 존재하며, 그 차이가 바로 각자의 본질이고, 이상적인 그 무언가를 재현하지 않고 또 재현하려 하지도 않는 개개와 낱낱의 사물, 사건, 인간 하나하나가 '시뮬라크르'입니다. 플라톤에게 시뮬라크르가 그림자처럼 하찮은 것이었고, 보드리야르에게 시뮬라크르가 디즈니랜드처럼 두려운 것이었다면, 들뢰즈에게 시뮬라크르는 결코 하찮은 것도 두려운 것도 아닙니다. 나비 날개의 주름이 펼쳐지

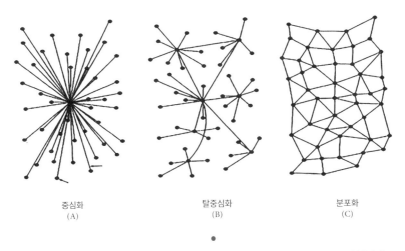

| 중심화 | 탈중심화 | 분포화 |
| (A) | (B) | (C) |

들뢰즈의 존재론을 도식화한 그림입니다. 지금까지의 존재론은 가장 왼쪽 그림(A)처럼, 중심적인 개념 혹은 주제(이데아)에 주변적인 대상들(시뮬라크르)이 접속해 있는 형태를 띠었습니다. 들뢰즈는 그 중심을 단일한 것이 아니라 다양한 것으로 흩뜨리고(탈중심화), 마침내는 각자의 개별자 하나하나가 주변과 관계를 맺는 네트워크(분포화)의 존재론에 도달해야 한다고 생각했습니다.

면 펼쳐질수록 수많은 빛 조각들, 서로 다른 색깔의 빛구슬들이 끊임없이 뒤섞이면서 눈부신 아름다움을 직조하듯, 모든 시뮬라크르가 자기 자신을 세상에 펼칠수록 그 안에 접혀 있었던 주름들이 한껏 펼쳐지면서 자신 안에 잠재되어 있었던 차이가 더욱 다양해지도록 합니다. 계속해서 차이를 만드는 차이의 반복이, 무한히 작은 부분까지 달라지는 미분화된 차이가 한 존재를 아름답고, 깊고, 넓게 만드는 것입니다.

들뢰즈의 생각을 좇는다면 우리는 〈매트릭스〉를 다르게 볼 수 있습니다. 들뢰즈를 언급하기 전까지 우리가 좇았던 패러다임은, 이 세상이 모두 거짓된 가상으로 이루어져 있으므로 그에 뒤덮여 보이지 않는 '진실'을 캐내야 한다는 것이었습니다. 그런데 가상공간이라고

토끼 굴이 얼마나 깊은지 보여주마

해서 그것을 '거짓'이라고 단언할 수 있을까요? 그 안에서 일어나는 일들 중 진실한 것은 단 하나도 없다고 단언할 수 있을까요? 아닙니다. 네오가 모피어스를 만나는 것은 매트릭스 안에서입니다. 모피어스가 네오를 만나는 것도 매트릭스 안에서입니다. 네오는 매트릭스 안에서 자신을 잡으러 온 요원들을 피해 도주하고, '매트릭스'라는 것의 존재를 인식합니다. 즉 저항은 매트릭스 **안에서** 시작됩니다. 트리니티는 매트릭스 안에서 처음 네오를 만나고, 그와 사랑에 빠집니다. 즉 사랑은 매트릭스 **안에서** 시작됩니다. 네오는 자신의 뒤통수에 플러그가 꽂혀 있었다는 사실을 모피어스에게 배웁니다. 또 자신이 '그 자'가 아니라는 사실을 오라클에게 배웁니다. 요원들이 단지 프로그램에 불과하다는 사실을 스스로 깨닫습니다. 즉 인식도 매트릭스 **안에서** 시작됩니다. 네오가 토끼를 따라 들어가는 것도, 네오가 빨간 약을 먹는 것도, 네오가 자신의 무술 실력을 자각하는 것도, 자신이 알지 못하던 것을 배우는 것도, 모두 매트릭스 **안에서** 일어납니다. 그에 비하자면 오히려 소위 '진실'의 세계에서 모든 인간들은 그저 에너지원에 불과합니다. 모든 인간 개체는 하나의 동일성 아래에 종속된 존재입니다.

즉 네오라는 '차이'는 가상의 세계 속에서, 매트릭스 **안에서**, 무한한 시뮬라크르들의 세계 **속에서** 발생합니다. 매트릭스 안의 세계(인간들이 살아가는 인간의 세계)에 있던 네오가 실제 세계(인간들이 배양되는 기계의 세계)를 역습하는 것은 어쩌면, 가상이 현실을 습격하는 것, 차이가 동일성을 습격하는 것, 타자가 자아를 습격하는 것, 시뮬라크르가 이데아를 습격하는 것의 알레고리로 읽을 수 있을지도 모르겠습니다.

그건 네오가 말 그대로 '다른' 존재이기에, 즉 선택받은 자이기에

그런 것이고, 우리는 네오가 아니기 때문에 네오처럼 이 세계에 맞서는 것은 말 그대로 영화 같은 일이라고 생각하실 수도 있겠습니다. 그런데 〈매트릭스〉의 의도는 정반대입니다. 우리 모두가 일종의 네오가 될 수 있음을 보이는 것이 워쇼스키의 의도라고 저는 생각합니다. 마지막 씬에서 그들의 메시지를 읽을 수 있습니다. 네오는 알 수 없는 수신자에게 전화를 걸어 경고 메시지를 남깁니다. '우리'와 같은 자들은 아직도 남아 있으며, '우리'는 '우리'의 싸움을 끝내지 않을 것이라고 말이지요. 그리고 마치 슈퍼맨처럼 **우리**를 향해 날아오릅니다. 그것은 매트릭스를 설계한 기계들에게 보내는 경고인 동시에, 영화를 보는 모두에게 느부갓네살호의 선원으로 가담할 것을 촉구하는 네오의 메시지이기도 합니다.

유토피아들, 그리고 트리니티의 사랑

어쩌면 보드리야르와 드보르가 말했던 것처럼 '세계에 출구가 없다'라는 전제 자체가 틀렸는지도 모르겠습니다. 우리에게 필요한 것은 그 세계 바깥의 유토피아를 동경하고 그리워하는 것이 아니라 지금 이 세계 안쪽에 존재하고 있는 유토피아를 발견하고 인식하는 작업일 것입니다. 정확히 말하자면, 유토피아가 아니라 유토피아'들'이겠지요. 진정한 것은 하나가 아니라 하나하나이기 때문입니다. 그렇다면 그 유토피아'들'은 어디에 숨어 있을까요? 바로 미세한 차이 그 자체인 나와 내 주변의 존재의 사이에, 그리고 그 자체로 주변적 존재인 나의 내부에 도사리고 있습니다. 하나의 존재가 아니라 하나하나의 존재인 시뮬라크르의 사이사이에 존재하는 차이를 사유하면 할수록, 이 세계를 공고하게 유지하려는 동일성의 전략을 부숴버릴 수 있습니다. 그 파열 안에 실빛처럼 존재하는 가느다란 공간'들'이 유토피

토끼 굴이 얼마나 깊은지 보여주마

아 '들'입니다.

〈매트릭스〉의 결말부에서는 불가능해 보이는 일이 실현되는 유토피아 '들' 중 하나가 구현되어 있습니다. 그곳에서 네오는 총알을 멈추고, 눈빛으로 총알을 떨어트리고, 스미스 요원의 몸 안으로 들어가 그를 폭파시키고, 하늘을 마음대로 날아다닙니다. 그런데 네오로 하여금 이런 불가능한 일들을 가능케 해준 것은 무엇이었을까요. 그것은 다름 아닌 트리니티의 사랑 고백과 입맞춤, 그리고 "일어나, 네오"라는 그녀의 외침입니다. 이것이 〈매트릭스〉가 궁극적으로 말하는 메시지입니다. 이 영화는 SF 장르 영화로 축소할 수 없습니다. 이 영화는 사회 비판의 우화 정도로 확장되는 것에 그치지 않습니다. 이 영화는 사랑에 대한 영화이고, 하여 혁명에 대한 영화입니다. 사랑은 유토피아를 개시하고 혁명을 완수합니다. 사랑은 혁명입니다. "저는 확신하고 싶습니다. 인간은 사랑과 혁명을 위해 태어난 것입니다."[13]

저는 언젠가부터 '혁명'이라는 명사를, 정치적인 것에 관한 문장에 삽입하는 것에 조금은 이물감을 느끼게 되었습니다. 그 대신, 사랑에 대해 말하는 문장 위에 '혁명'이라는 말을 겹쳐 대볼 때 이 단어를 진정으로 사용하고 있다고 느낍니다. 제가 정치에 대한 믿음을 저버린 것은 물론 아닙니다. 그러나 좁은 의미의 정치, 단지 현실의 논리에 부합할 뿐인 진보의 이념, 현실의 논리를 그대로 뒤집은 것에 불과한 저항에 집착하다 보면, 더욱 강렬해지는 생각은 '지금의 세계는 정말 조금도 균열을 낼 수 없는 견고한 체제다'라는 열패감뿐이었습니다. 이러한 열패감이야말로 혁명의 반의어겠지요. 그렇다면 혁명의 동의어는, 다시 말하건대, 사랑입니다.

사랑은 차이를 마주할 때 발생합니다. 사랑이라는 것 자체가 바로 차이를 마주하는 일이라고도 말할 수 있을 것 같습니다. 차이를

영화 스틸

봉합하거나 융해시키지 않고 마주하는 것. 그것이 사랑입니다. 트리니티와 네오의 사랑을 그 어떤 기계들도 감시하거나 저지할 수 없었던 것처럼(저는 이 사실이 영화에서 가장 감동적인 부분이었습니다), 그리고 트리니티의 사랑이 결국 네오를 부활시켰던 것처럼, 진정 이 세계를 다른 곳으로 만들 수 있는 혁명은 이 사랑의 권역 안에 잠재해 있습니다.

〈매트릭스〉와 시뮬라크르

사이퍼는 스미스 요원과 비밀 거래를 할 때, "왜, 왜 그때 파란 약을 먹지 않았나"라고 매일같이 생각해 왔음을 고백합니다. 〈매트릭스〉의 이 '빨간 약-파란 약'이라는 소재는 어쩌면 영화 자체보다도 더 유명하게 되지 않았을까 싶습니다. '빨간 약을 먹어버렸다'라는 관용구가

토끼 굴이 얼마나 깊은지 보여주마

생겼을 정도니까요.

　빨간 약을 먹는다는 것은 세계가 온통 시뮬라크르로 이루어져 있다는 것을 인지한다는 것입니다. 그 의미를 플라톤적으로 받아들이든, 보드리야르-드보르적으로, 혹은 들뢰즈적으로 받아들이든 말입니다. 그렇다면 이제 어떻게 하시겠습니까?

　어떤 방식이 더 낫다고 말씀드리는 것은 월권일 터이고, 저는 세계를 조망하는 여러 시선을 보여드리고 싶었습니다. 결론은 여러분이 지으실 일이겠지요. 하지만, 여러분이 빨간 약을 삼켰다는 전제하에 어떤 말씀이라도 드릴 수 있다면 이것이 아닐까 합니다. 여러분에게는 별다른 수가 없습니다. 빨간 약을 먹은 이상, 진실의 사막을 항해하며 불편한 잠자리와 콧물 같은 죽을 먹어야 합니다. 진실은 불편하고 힘겹습니다. 그렇더라도 빨간 약을 먹은 우리는 살아나가야 합니다. 우리의 기억을 몽땅 지워준 후 매트릭스에 꽂아 줄 스미스 요원은 없으니까요. 결국 우리는 빨간 약을 먹은 이상 모두 철학자가 될 수는 없어도, 나름의 길을 걷는 구도자는 되어야 합니다. 저는 이 글에서 우리보다 먼저 그 길을 걸어간 구도자들을 보여드리려 했습니다.

　그들의 얼굴이 보이십니까? 학구열과 용기로는 따를 자가 없었던 어떤 구도자는 세계와 삶에서 진정한 진리가 무엇인지 절박하게 알고자 했다는군요. 미간을 찌푸리고 날카로운 눈빛으로 사물을 꿰뚫어 볼 수 있었던 다른 구도자는 허위와 위선에 속아 넘어가지 않는 꼿꼿한 정좌의 자세를 추구했다고 합니다. 또 다른 구도자는 눈을 반짝이며 길을 걸어가면서 이 풀 끝의 이슬과 저 나비의 날갯짓을, 저 멀리 둔치의 강물과 눈앞 발치의 강물이 만드는 빛의 구름을 관찰하느라 고개를 끊임없이 두리번거렸다고 합니다. 그들의 얼굴들이 보이

십니까? 절박하면서도 신중한 얼굴이, 냉소적이면서도 분노한 얼굴이, 구김살 없이 무구하면서도 지혜의 주름이 가득한 얼굴이 보이십니까? 저는 이 우중충한 세기말적 영화에서 그 아름다운 얼굴들을 봅니다. 영화라는 표면의 안쪽에서, 이쪽을 향해 주먹을 쥐고 슈퍼맨처럼 날아오는 얼굴들을.

벽을 넘어 벽으로

핑크 플로이드,《The Wall》× 미셸 푸코

핑크 플로이드,《The Wall》(1979) 커버

콘셉트 LP의 정점

'콘셉트 LP'라는 말을 들어보셨는지요. 60년대 초반까지만 해도 음악 시장에서 음원 실물은 주로 한 곡, 즉 싱글 단위로 발매되고 유통되었지만, 점점 음반LP을 기본 단위로 취급하게 됩니다. 음반이 기록의 길이와 무관하게 음원을 담은 기록물 전체를 통칭하는 말로도 사용된다는 점을 고려해, 앞으로는 여러 곡을 묶어 최소 30~40분 이상의 러닝 타임을 보유한 음반을 'LP'라고 지칭하도록 하겠습니다.

대중음악 시장의 성숙이 본격화되기 전에 LP는 싱글들을 병렬적으로 배치한 '묶음집' 정도의 개념으로 여겨졌습니다만, 점차 걸출한 LP 형식의 음악, 단순히 싱글들의 모음만으로 치부될 수 없는 LP가 등장하면서 판도는 바뀌게 됩니다. 소설에 비유한다면 이렇게 설명할 수 있을 겁니다. 많은 소설가들이 단편소설을 습작하면서 실력을 기르고, 커리어를 시작합니다. 초창기에는 자신이 써둔 여러 단편소설들 중에 양질의 것들을 묶어낸 단행본을 출간하는 경우가 많습니다. 그러나 어느 정도 문학적으로 일가를 꾸릴 정도의 필력이 갖춰지면 작가는 장편소설 집필을 자연스럽게 욕망합니다. 물론 장편소설이 대체할 수 없는 단편소설만의 매력이 있겠으나, 장편소설에서 서사를 구성하는 능력이 좀 더 요구된다는 것은 어느 정도 자연스러운 일입니다. 확장된 시공간 위에서 작가들은 좀 더 과감한 시도를, 긴 호흡을, 더 거대한 주제를 다룰 수 있게 됩니다. 이러한 정신적 과정이 대중음악가들에게도 일어난 셈입니다. 지엽적인 예시를 들 필요도 없이 비틀즈가 그렇습니다. 밥 딜런을 만난 뒤로 그들은 인기 아이돌 가수에서 예술가로 변모했습니다. 1960년대 중후반부터 비틀즈가 내놓기 시작한 압도적인 LP들, 그리고 그들에게 충격을 받은 비치 보이스, 롤링 스톤즈 등이 경쟁적으로 내놓은 LP들은 '만듦새 있는 싱글들을 짜임

새 있게 모은 음반'이라는 규정을 아득히 넘어서기 시작했습니다. 가수가 '아티스트'로 평가받기 위해서는 이제 싱글 하나하나를 파괴력 있게 생산하는 대중적 감각 이상의 것이 필요하게 되었습니다. 이제 가수들은 곡들 간의 유기성을 조율하는 능력, 전체적인 통일성을 부여하는 콘셉트를 고안하는 창조성, 그리고 무엇보다 매력적인 서사를 생산할 수 있는 아티스트 개인의 원숙한 내면과 감수성을 갖추기 위해 노력했습니다. 그러한 흐름 위에서 등장한 형식이자, 그 흐름을 더욱 촉발시킨 형식이 바로 '콘셉트 LP'입니다. 콘셉트 LP는, LP가 싱글과 비교했을 때 가질 수 있는 내러티브의 파괴력과 메시지의 복잡성(혹은 선명성)을 극대화합니다.

장편소설의 형식이 그렇듯 콘셉트 LP의 형식도 무수히 다양하지만, 가장 빈번히 쓰이는 형태는 이렇습니다. 우선 LP를 관통하는 주인공이 있습니다. 그는 아티스트가 자신과 거의 동일시하는 그의 페르소나인 경우가 가장 흔하며, 때때로 안티 히어로의 형상을 띠고 있기도 합니다. 싱글들 간의 배치가 꼭 연대기적 순서대로인 것은 아니지만, 꽤 많은 콘셉트 LP에서 이 주인공의 일대기를 트랙의 순서에 합치시킵니다. 이러한 스타일 덕분에, 콘셉트 LP에서는 문학과 음악이 서로를 향해 얽혀듭니다. 명반들에 종종 뒤따르는, "음반을 듣는 것이 아니라 한 편의 소설을, 한 편의 영화를 감상하는 듯한 착각이 들었다"라는 상찬은 콘셉트 LP에 특히 잘 어울립니다. 덕분에 콘셉트 LP는 좀 더 깊고 넓은 철학적 사유를 대중음악에 담을 수 있는 형식의 토대가 되었습니다. 저에게 철학적으로 큰 흥미를 끄는 대중음악 작품들 중 대다수가 콘셉트 LP라는 것은 결코 우연이 아닐 것 같습니다.

1970년대, 비틀즈, 비치 보이스, 롤링 스톤스 등의 선구자들이 구축한 로큰롤 장르가 비로소 하드록, 프로그레시브 록, 블루스 록, 펑크

록 등으로 분화하고 만개함에 따라, 걸출한 콘셉트 LP도 각각의 세부 장르에서 우후죽순 등장합니다. 마침내, '록 음악의 가사란 죄 여자를 유혹하는 이야기나 퇴폐적인 잡설들뿐이며 록 스타들은 술과 마약에 찌든 경박한 한량들'이라는 대중적 선입견을 정면으로 깨부수고 사회적, 사상적 아이콘으로까지 부상한 지적인 아티스트들이 등장합니다.

그중에서도 단연 영국의 프로그레시브 록 밴드 '핑크 플로이드'의 족적은 높고 뚜렷합니다. 1965년 데뷔한 이후, 《The Piper at the Gates of Dawn》(1967), 자신들의 최고작으로 평가받는 《The Dark Side of the Moon》(1973)을 포함해, 《Meddle》(1971)《Wish You Were Here》(1975)《Animals》(1977) 등 다른 아티스트들은 평생 한 번 내기도 힘든 명작들을 핑크 플로이드는 끊임없이 발매합니다. 여기서 주목할《The Wall》은 그들의 1979년 작으로, 이 음반을 그들의 최고작으로 꼽는 평론가들과 리스너들도 심심치 않게 찾아볼 수 있습니다.

저는 굳이 그들의 최고작을 하나만 꼽아야 한다면 그들의 1973년 작 《The Dark Side of the Moon》이라는 의견을 따르곤 하지만, '콘셉트 LP'로서 가장 훌륭한 것을 꼽으라면 《The Wall》의 손을 서슴지 않고 들어주곤 합니다. 개인적으로, '서사'라는 측면을 집중적으로 보자면《The Wall》은 핑크 플로이드의 디스코그래피 안에서뿐 아니라 대중음악사에서 첫손에 꼽을 만한 음반이라고 생각합니다. 그렇다면 《The Wall》에는 어떤 이야기들이 담겨 있을까요.

《The Wall》의 서사

《The Wall》은 각각 13개의 트랙을 보유한 두 개의 CD로 구성되어 있습니다. 그러니까, 총 26트랙에 달하는 방대한 음반입니다. 그래서 그 가사를 일일이 해석하며 줄거리를 살펴보기에는 지면이 부족합니다.

따라서 간략하게 요약해 보는 것으로 우선은 만족해야겠습니다만, 꼭한 번씩 앨범의 가사를 찾아 듣고 해석해서 꼼꼼히 감상해 보시는 것을 추천합니다.《The Wall》의 주인공 이름은 밴드의 이름과 같은 'Pink Floyd'입니다. 이제부터 그를 간단히 '핑크'라고 지칭하겠습니다.

01. In The Flesh?
핑크의 아버지가 전쟁에서 전사했다는 사실이 암시되고, 아버지를 여읜 아기 핑크가 태어난다. 트랙 맨 앞에 희미하게 들리는 대화 소리는 "…we came in?(…우리가 왔던 곳 아니야?)"이다. 이 의미심장한 반쪽짜리 읊조림을 잘 기억해 둬야 한다.

02. The Thin Ice
어머니의 입을 빌려, 핑크가 앞으로 헤어날 수 없는 광기에 빠질 운명이란 것이 예고된다.

03. Another Brick In The Wall Pt.1
이미 태어났을 때 죽어버린 아버지를 향해, "제게 뭘 물려주셨나요?"라며 핑크는 절규한다.

04. The Happiest Days Of Our Lives
핑크는 자라나서 학교에 들어간다. 학교는 맹목적 훈육과 가차 없는 처벌을 통해 죄수처럼 학생들을 다룬다. 위선적인 선생들의 행동은 그들이 자기 집에서 하는 행동과는 영 정반대이다.

05. Another Brick In The Wall Pt.2

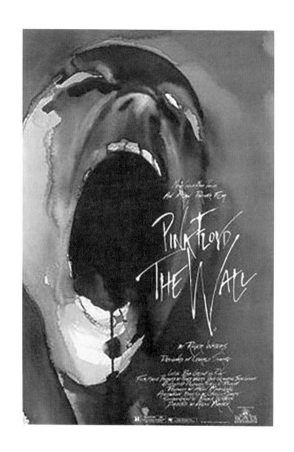

●

앨런 파커, 〈Pink Floyd-The Wall〉(1982)

핑크 플로이드의 팬들에게는 필히 시청해야 할 앨런 파커의 뮤지컬 영화입니다. 이게 도대체 뭔가, 하고 감이 잘 오지 않으신다면, 《The Wall》의 95분짜리 뮤직비디오라고 보아도 좋을 겁니다. 음반 자체가 그렇기도 하거니와, 영화 또한 매우 혼란스럽고 실험적이며 공포스러운 분위기를 연출합니다. 영화의 시나리오에는 핑크 플로이드의 베이시스트 겸 리더이자 《The Wall》을 처음부터 끝까지 기획한 로저 워터스가 직접 참여했습니다.

《The Wall》의 트랙들 중에서만이 아니라 로큰롤 역사 전체에서도 가장 유명한 곡들 중 하나이다. "We don't need no education(우리는 교육이 필요 없어)"라는 가사 때문에 《The Wall》은 당시 영국의 많은 지역에서 금지곡으로 지정되기도 했다. 곡의 내용은 그 가사 그대로, 그런 감옥식 교육은 필요 없다고 말하는 학생들의 목소리이다.

06. Mother

어머니는 핑크를 과잉보호하고, 핑크는 그런 어머니에게 의존하게 된다. 한편 핑크가 자라서 가수가 될 것이라는 사실을 암시하는 가사가 등장한다.

07. Goodbye Blue Sky

전쟁으로 사회는 온통 황폐화되고, 한편 핑크는 가수의 커리어를 본격적으로 시작한다.

08. Empty Spaces

핑크는 가수로 성공하고 아내를 만나 결혼하게 되지만, 부부생활에서 애정은 결여되어 있다. 핑크는 조금씩 '벽'을 쌓기 시작한다.

09. Young Lust

공허를 메우기 위해 핑크는 그루피Groupie들과 원나잇을 이어나가 보지만, 공허는 채워지지 않는다. 그러던 와중 핑크는 아내의 불륜 사실을 알게 된다.

10. One Of My Turns

핑크는 점차 폭력성과 뒤틀린 여성관을 드러내기 시작한다.

11. Don't Leave Me Now

걷잡을 수 없어진 허무와 공허에 시달리는 핑크. 그는 진정한 사랑을
절박하게 갈구한다.

12. Another Brick In The Wall Pt.3

핑크는 결국 아무에게도 구원받지 못하고, 조금씩 쌓아나가던 벽을
마침내 완성한다.

13. Goodbye Cruel World

핑크는 벽을 완성하고, 그 안에 들어간 이후에 마지막으로 잔인한
세상에게 작별 인사를 고한다.

여기서 CD 1(1부)는 종료되고, CD 2(2부)가 시작됩니다.

01. Hey You

핑크의 아내가 벽 바깥에서 핑크를 부르기 시작한다.

02. Is There Anybody Out There?

핑크가 바깥에서 들려오는 소리를 인지하고, "밖에 누구 없어요?"라고
외치기 시작한다.

03. Nobody Home

바깥의 소리를 들으며 다시금 추억을 되짚기 시작하는 핑크. 집에

전화를 걸어보지만 아무도 받지 않는다. 핑크는 자신이 정말 완전하게 혼자가 되었다는 사실을 자각한다.

04. Vera

핑크는 벽 안에서 전사한 아버지의 기억을 떠올린다. 태어날 때부터 자신 곁에 없었던 아버지, 자신을 과잉보호하고 날개를 꺾어 버린 어머니, 폭력과 처벌로 일관했던 위선적인 교사, 자신에게 애정을 주지 않았던 아내, 공허할 뿐이었던 하룻밤 상대들…… 그는 자신의 곁에는 처음부터 아무도 없었고, 아무도 없을 것임을 깨닫고 세상을 저주한다.

05. Bring The Boys Back Home

핑크의 부모 세대의 입을 빌려 전쟁에서 죽어나간 젊은이들의 삶을 돌려내라는 절규가 들린다. 한편 벽 안에서 의식이 거의 소멸한 핑크는 서서히 외부의 침입으로부터 벽 안의 삶을 방해받게 된다.

06. Comfortably Numb

마침내 의사들이 벽을 허물고 들어오는 데 성공한다. 그들은 의식을 잃은 핑크를 복귀시키기 위해 치료를 시작한다. 〈Another Brick In The Wall Pt.2〉와 함께 음반 전체에서 손꼽히는 명곡이며, 곡 후반부에 등장하는 데이비드 길모어의 기타 솔로는 기타리스트라면 누구나 연주하기를 꿈꾸는 명연주이다.

07. The Show Must Go On

의식이 강제로 회복된 핑크는 누군가에 의해 억지로 공연장에 끌려가게 된다. 핑크는 과거 가수였던 자신의 기억을 온전히 불러오지 못하고,

관중들 앞에서 자아 분열을 일으킨다.

08. In The Flesh

자아가 분열된 핑크는 관중들 앞에서 어느새 독재자로 변모한다.
핑크는 관객을 선동해 자신의 지지자로 만들고, 그들을 토대로 서서히
자신의 제국을 만들어 나가기 시작한다.

09. Run Like Hell

지지자들을 결집하고 제국을 건설한 독재자 핑크는 동성애자, 유태인,
흑인, 병자 들을 청소하기 시작한다.

10. Waiting For The Worms

핑크의 이른바 '망치 제국'은 서서히 세계를 점령해 나가기 시작한다.

11. Stop

세계 점령이 착착 진행되는 와중, 돌연 벽 속에 웅크린 핑크의 자아가
재등장한다. 핑크는 문득 무언가 잘못된 것을 깨닫고, 이 모든 삶이 그
자체로 죄가 아닐까 하는 의식이 들기 시작한다.

12. The Trial

음반을 닫는 대단원 격의 웅장한 오페라 트랙이자, 음반의 주제의식을
담은 곡. 핑크는 그간 자신의 모든 인생을 천칭 위에 올린 '벌레
판사'에게 재판을 받게 된다. 어머니, 아내, 선생이 증인으로 등장하여
핑크의 죄목을 고발한다. 핑크의 죄목은 '자신의 공포와 감정을 드러낸
죄'. 그 극악무도한 범죄에 대노한 벌레 판사는 '그의 감정을 세상 모든

사람들에게 낱낱이 드러내도록' 핑크의 벽을 허물어 버리라는 처벌을 내린다. 벽이 무너진다.

13. Outside The Wall

영영 벽이 무너져 내리고, 사람들에게 자신의 감정을 드러내는 형벌을 수행하게 된 핑크는 그 벽 바깥에서 자신을 걱정해 주고 기다려 준 사람들을 발견한다. 마음의 아픔을 이겨내려는 사람들, 예술가들, 그들이 손에 손을 잡고서, 반응이 없더라도 꿋꿋이 핑크의 벽을 두드렸다는 사실을 깨닫는다. 트랙의 마지막에 핑크의 나지막한 읊조림이 들린다. "Isn't this where…(여기 혹시…)." 1부의 1번 트랙 처음에 들렸던 "…we came in?(…우리가 왔던 곳 아니야?)"과 대응되는 독백이다. 서사가 다시 처음부터 반복될 것임을 암시하며 핑크의 서사시는 수미상관으로 끝을 맺고, 또다시 시작한다.

핑크가 돌연 미쳐갔던 이유는 무엇일까요. 전쟁의 트라우마와 억압적인 교육 때문일까요? 그것만이 전부는 아니겠지만, 분명 그것 때문이기도 하겠습니다. 그렇다면 핑크가 쌓고 판사가 허물었던 벽, 음반의 제목이기도 한 이 벽이란 무엇일까요? 이 벽은 물론 물리적인 벽에만 그치는 것이 아니라 상징적, 정신적 벽이기도 하다는 것은 쉽게 짐작할 수 있습니다. 그렇다면 우리는 그 벽이 무엇을 상징하는지를 좀 더 깊게 알아야 할 겁니다. 이를 위해서 저는 푸코의 철학에 귀를 기울여 보려 합니다.

푸코의 철학적 기획

미셸 푸코의 작업과 연구는 프랑스에 국한하지 않고, 현대철학의 전

위 및 전반에서 대중, 연구자를 가리지 않고 매우 폭넓은 접촉면을 형성하고 있습니다. 직접 읽어보시지는 않았더라도『광기의 역사*Histoire de la folie à l'âge classique*』,『감시와 처벌*Surveiller et punir*』,『성의 역사*Histoire de la sexualité*』와 같은 그의 저서를 한 번쯤 들어보셨을 겁니다. 푸코의 사유와 아이디어 중 가장 대중적으로 유명한 것은 아마도 '파놉티콘'이겠죠. 제가 고등학생이었을 때도 그랬고, 지금까지도 파놉티콘에 대한 내용이 중고등학교 국어, 사회 교과서 등에 심심치 않게 수록되어 있더군요. 이토록 잘 알려져 있다시피 푸코는 공리주의자 벤담이 고안한 감옥 '파놉티콘'을 현대사회의 구조에 대한 알레고리로 차용해 권력과 감시의 동역학을 역설합니다. 저 역시도《The Wall》의 서사와 상징을 제 나름대로 풀이할 때마다 감옥의 이미지를 십분 활용하곤 합니다.

그러나 이때 관건이 되는 것은 감옥이라는 알레고리를 매개로 하여《The Wall》이 암시하는 다양한 의미로 감옥의 의미를 확장시키는 것이겠습니다. 거꾸로 감옥의 통상적인 이미지 안으로《The Wall》의 다양한 상징과 의미를 구겨 넣어서는 안 되겠지요. 다시 말해, 저는 여기에서 우선《The Wall》의 '벽'을 물리적인 사물에서 물리적인 통제의 상징으로, 다시 사회적 통제의 상징으로, 더 나아가 인식론적 통제의 상징으로 확장하고자 합니다. 벽은 그 안쪽의 우리를 통제하는 모종의 '힘力'이지만, 그것은 우리를 단순히 가두고 벌주는 '폭력'이 아니라, 인간이 스스로의 정체성을 그 안에서 주조하는 의식의 주물 틀과 같은 '권력'입니다. 핑크에게 벽이란 물리적인 고통과 심리적인 고립감을 유발하지만, 그 벽은 그의 의지와 무관하게 이미 주어진 것이 아니라 그가 스스로 만들어낸 것이기도 하지요. 아직은 알 듯 모를 듯한 이 아이러니를 이해하기 위해서 우선 푸코의 사유가 어떤 철학적

기획인지 간략히 개괄해 보겠습니다. 그런 이후에, 저희는 다시금 파놉티콘의 벽으로 돌아오게 될 것입니다.

푸코의 작업은 흔히 '지식의 고고학' '지식의 계보학'이라는 말로 불리곤 합니다. 철학에 붙이기에는 다소 생소한 술어들인 고고학과 계보학이 갖는 함의는 무엇일까요? 푸코는 지금까지 철학은 물론 과학까지도 포함한 전반적 지식 체계가 필수적이고 보편적인 법칙들을 도출하는 일을 사명으로 삼아왔다고 말합니다. 그러나 푸코가 보기에 필수적인 것들처럼 나타나는 것들은 사실 다분히 우연적이며, 보편적인 것은 주어져 있는 것이 아니라 구성된 것입니다. 다시 말해서, 지금 있는 것은 필연적인 물리적, 자연적, 사회적 법칙에 의해서 오로지 그렇게 될 수밖에 없었던 것이 아닙니다. 지금 있는 것은 충분히 지금과 다른 것일 수도 있었습니다. 푸코에게 지식은 신비로운 자연의 수풀 속에 숨어 있는 보물 상자 같은 것이 아닙니다. 미지의 정글을 헤쳐 나가 마침내 그 안에 있는 지식의 보물 상자를 찾는 탐험가-지식인의 이미지는 푸코가 보기에는 너무도 순진한 생각입니다. 지식은 오히려 완전히 구조적이고 사회적으로 교묘하고 정교하게 구성되는 것입니다. 구성된 지식은 개개인의 내면으로 침투합니다. 개인들이 자신을 인식하고, 내면과 세계를 의식하고, 타자를 욕망하고 자신의 결핍을 채우기를 욕망하는 내밀한 기제에 지식은 꼼꼼히 관여합니다.

그리하여 지식-권력은 또다시 그 사회적 구성에 일조할 수 있는 개인을 생산합니다. 생물학적 법칙들에 종속된 객관적 지식이라고 생각해 왔던 신체에 대한 과학 지식—이를테면 성별, 건강 상태, 인종 등—마저도, 푸코가 보기에는 구성되고 재생산되는 것입니다.

그래서 인간이 이렇게 설계된 존재, 묶여 있는 존재라는 주장이 '고고학' '계보학'이라는 단어와 무슨 상관이 있느냐에 관해서는 일단

잠시 후에 얘기하기로 하겠습니다. 그보다는 우선 먼저 지금까지의 설명에서 자연스럽게 제기될 수 있는 대표적인 의문을 해결하고 넘어가도록 하지요. 그 의문이란 요컨대 이런 것입니다. 푸코가 주장한 바에 의하면, 자동차가 공장에서 생산되듯이 인간과 인간의 지식이 사회적으로 구성된다는 것인데, 이것은 좀 과하지 않을까요. 이를테면 '지구는 태양을 공전한다' '1+1=2'와 같은 엄밀한 자연과학적, 수학적 지식마저도 사회적으로 구성된 것이라고 말하는 것은 무리가 있지 않겠습니까?

이에 대해서는 세 가지 차원에서 푸코를 변호할 수 있을 것 같습니다. 첫째, 인문과학이나 사회과학뿐만 아니라 자연과학조차도 '근원적인 자연 속 내재법칙의 발견'이 아니라 '패러다임의 구성과 전복'으로 설명될 수 있습니다. 지금은 너무도 당연시되는 '지구는 태양을 공전한다'는 과학 명제조차도, 사실은 전혀 당연한 것이 아니었습니다. 그것도 제법 오랫동안 말이지요. 수백 년 동안 우주론과 지구과학의 정설은 '태양이 지구를 공전한다'라는 프톨레마이오스의 천동설이었으며, 코페르니쿠스의 지동설에 의해 전복된 이후에야 '지구는 태양을 공전한다'라는 것이 과학적 사실로 존립하게 된 것처럼 말이지요. 결국 과학의 발전은, 새로운 진리와 사실에 대한 '발견'이라기보다는 구 패러다임 혹은 정상과학(천동설)과 신 패러다임(지동설) 사이의 '경합'이라고 설명할 수 있는 것입니다. 패러다임의 경합 이론을 주창한 과학철학자 토머스 쿤의 『과학혁명의 구조*The Structure of Scientific Revolutions*』에 대한 이해가 동반된다면 더욱 좋겠습니다만, 우선은 이런 관점이 있음을 소개하는 정도로 넘어가도록 하지요. 그러나 아무리 자연과학이 쿤이 말한 것처럼 사회적인 맥락 위에서 구성된다는 것을 시인한다 하더라도, '1+1=2'라는 수학적 명제조차도 사회적 구

성물이라는 사실은 받아들이기 힘드실 것 같습니다.

여기에서 둘째로, 푸코는 자신의 분석을 모든 학문 체계에 무차별적으로 적용하지는 않습니다. 그는 '지식'에 대한 자신의 분석을 주로 인간과학에 정향시키고 있습니다. '인간과학'이라는 낯선 용어를 풀어서 설명하자면, 그것은 인간의 심리와 생리, 행동과 경향성, 태도와 성격 등을 수량화하고 계측하는 합리적 시스템을 구축하는 활동을 말합니다. 그 예시로 『광기의 역사』에서 푸코는 정신분석학과 정신의학에 집중하고, 『감시와 처벌』에서는 범죄학을 분석합니다. 그러므로 푸코가 자연과학은 물론이고 수학과 논리학과 같은 근본 학문에까지 오만방자하게 사회학의 메스를 들이대려는 것이 아니냐, 모든 학문을 이데올로기의 산물과 기관으로 환원시키고자 하는 것이 아니냐, 와 같은 비판은 과한 것입니다. 푸코는 한 손에 숫자를, 다른 한 손에는 연산을 쥐고 인간과 언어와 신체를 해부하려 드는 '소위' 과학과 그 작동 방식에 관심을 가졌을 뿐, 순수하게 자기 자신을 탐구 대상으로 삼는 논리학의 영역에는 관심을 가지지 않습니다.

마지막으로 셋째, 이것이 가장 중요한 부분일 터인데, 푸코는 인간이 사회적 구성과 그 결과에 일방적으로 질질 끌려다니는 노예라거나, 사회라는 거대한 공장에서 주조되는 공산품 같은 것이라고 말하지 않습니다. 그의 전복적인 사유를 좀 더 충격적인 것으로 소개하려 했던 저의 욕심 때문에 푸코가 무척 우울하고 염세주의적인 디스토피안이라고 생각하셨다면, 지금의 대목에서부터 그것을 바로잡아야 하겠습니다. 사회와 인간은 분명히 쌍방적으로 영향을 주고받습니다. 물론 이미 말씀드렸다시피 인간은 사회의 구성원으로서 자기도 모르는 사이에 사회의 영향을 받고, 사회의 코드를 내재화하고, 그 코드의 방식대로 지식을 구성합니다. 하지만 푸코는 '사회'라는 것을 마치 인간

을 뒤에서 끈으로 조종하는 인형술사처럼 이해하지 않습니다. 오히려 그러한 이해를 앞장서서 비판하고자 합니다. 결국 그가 보기에 사회란 인간의 구성체이고(인간들의 물리적 총합이 사회라는 것은 아니지만), 인간들이 만들어 나가는 것이 사회이기 때문이지요. 결국 '나를 만드는 것을 내가 만드는 자', 그 복잡하고 모순적인 이중체가 인간인 것입니다.

그럼 이제 고고학과 계보학에 대한 이야기로 돌아와 봅시다. 푸코의 사유를 왜 고고학 혹은 계보학이라고 일컬을 수 있는지, 그는 왜 자신의 사유를 '사회학'이나 '인류학'이 아니라 '고고학' 혹은 '계보학'으로 일컫는가에 관한 문제로 말이죠. 상술했다시피 푸코의 철학적 기획은 인간에 대한 이해와 지식 체계가 단일하고 필연적인 것이 아니라, 사회 혹은 권력의 의도에 맞게 재편되고 유도된 것이라는 점을 폭로하는 것이었습니다. 이 과정에서 그 폭로를 더욱 설득력 있게 만들기 위해서는 무엇보다 '지식이란 객관적이고 보편타당한 것'이라는 전통적 관점을 반박하는 반례를 제시하는 일이 필요합니다.

이를테면 '정신병'에 대해 생각해 볼까요. 정신질환자와 그렇지 않은 자를 나누는, 소위 '정상과 비정상'의 이분법적 분류 체계는 표면적으로는 과학적이고 의학적인 객관 위에 토대를 이루고 있습니다. 그러나 그 내부를 뜯어보면 그것은 사회와 권력의 필요와 코드에 맞게 구성된 축조물입니다. 지금은 제외되어 있습니다만 불과 몇 십 년 전만 해도 동성애는 정신질환으로 분류되었다는 사실을 알고 계시나요? 미국정신의학협회는 1973년이 되어서야 투표를 통해 동성애를 정신질환에서 제외하기로 결정합니다. '투표를 통해 제외하기로 결정했다'라는 이 문장 자체를 한번 곱씹어 보시기를 권합니다. 정신병이라는 것은 정말 엄정한 과학적 사실인가를 말이죠. 광인을 '처리'하는 방식의 근거가 되는 병리학이 만일 시대나 특정 관점에 영향받지

않는 엄밀한 보편과학이라면, 수백 년 전에도 광인들은 현대 사회에서 그렇게 하는 것처럼 일반인들과 격리되었을 것이고, 사람들은 그들이 환자라는 관점하에서 그들을 치료하고자 했을 것입니다. 푸코는 정말 그러했는지를 규명하기 위해서 정신병자들에 대한 역사적 기록들을 찾아내 그것을 그의 독창적인 서사 위에 꿰어냅니다. 그가 역사책의 퀴퀴한 먼지를 뒤집어쓰면서 발견한 사실은, 과거의 광인이 받았던 취급이 우리가 생각했던 것과 사뭇 달랐다는 점입니다. 사람들은 한 동네에서 광인과 이웃하며 함께 살아갔고, 광인은 설령 사람들에게 배척받을지언정 강제적으로 특정 시설에 격리, 수용되지 않았습니다. 이런 역사적인 기록물들이 더 발굴되면 될수록, 보편과학이라고 생각했던 현대사회의 과학적 지식과 사회적 코드는 더욱 신랄하게 뒤집힐 수 있겠지요. 푸코는 요컨대 이러한 역사적 발굴 작업을 두고 **'지식의 고고학'**이라고 일컫습니다.

한편, 그러한 발굴 작업에 몰두하던―반쯤은 역사학자였던―1960년대의 푸코는 1970년대에 들어서며 좀 더 근본적인 사유에 대한 갈증을 느끼기 시작합니다. 과학과 지식이 인간에게 무슨 짓을 해왔는지 고발하는 것에 그칠 것이 아니라, 도대체 그래서 과학이 어떻게 권력과 비밀 협약을 맺는 것인지를, 또 과학자와 권력자가 맺은 그 협약은 대체 어떤 교묘한 방법을 썼기에 지식을 객관성의 아이콘처럼 보이게 만들 수 있었던 것인지, 또 어떻게 지식이 권력층의 이득에 은밀하게 복무하는 도구가 될 수 있었는지를 그는 파헤치고자 합니다. 이를 위해서는 단순히 사실들을 발굴하는 고고학에서 한 단계 나아가, 지식과 권력 사이의 내부적 네트워크를 파헤치는 일이 필요합니다. 이 작업에 푸코가 붙이는 이름이 바로 **'지식의 계보학'**입니다.

지금껏 푸코의 철학적 기획을 아주 간략히 조망해 보았습니다. 물

미셸 푸코(1926~1984)
ⓒ RAYMOND
DEPARDON/MAGNUM
PHOTOS

론 여기서 말씀드린 것은 아주 피상적일 뿐만 아니라 푸코 사상의 극히 일부분에 불과합니다. 푸코는 끊임없이 자신의 철학을 갱신하고, 관심사를 이동해 가면서 변화해 가는 위기의 세계와 함께 호흡하는 세계 속 철학자가 되기 위해 노력했습니다. 연구실과 강단이 아닌 길거리와 광장에서 대중과 토론하는 푸코의 사진을 어렵지 않게 찾아볼 수 있다는 점에서 그의 그런 실천적 면모를 엿볼 수 있습니다. 저는 앞으로의 글에서 『광기의 역사』, 『감시와 처벌』에서 그가 전개한 사유를 중점적으로 다룰 것이고, 『성의 역사』에서 전개한 섹슈얼리티 연구의 일부분도 언급할 생각입니다. 그러나 이는 지극히 일부에 불과할 뿐입니다. 푸코는 이외에도 기라성 같은 저작들을 저술했고, 80년대에 접어들어서는 '자아의 기술들' 혹은 '자기 수양'이라고 명명한, 사람들이 스스로의 모습을 모양 짓는 방법에 대해 연구하기도 했습니다. 사회과학뿐 아니라 미학, 존재론, 정치철학, 비평철학 등 시대를 막론하고 건드리지 않은 영역이 없을 정도로 푸코는 제반 분야에 고루고루 사유의 손길을 뻗으며 평생에 걸쳐 방대한 사유체계를 구축했습니다. 저는 그 사유의 발끝만큼도 만져보지 못했습니다. 다소 뻔한 조바심과 겸손을 이렇게나마 덧붙여 봅니다.

그럼 대략 푸코의 도구상자를 훑어보았으니, 그의 도구상자를 한 손에 들고, 꼬일 대로 꼬여 있는 핑크의 내면으로 조심조심 내려가 보겠습니다.

벽을 넘어 벽으로

『광기의 역사』, 그리고 핑크의 광기

제가 코흘리개이던 시절에 친구들하고 진담 반 허풍 반 섞어서 떠들던 얘기 중엔 동네 바보 이야기도 꼭 섞여 있었습니다. 성당 골목 돌아서 놀이터 지나 쭉 가면 고물상이 있었는데, 거기 고물상 옆집에 미친 동네 바보가 산다는 그렇고 그런 '무서운 이야기'였지요. 거기 미친 바보가 있는 것까지는 틀림없는 사실이었지만 그에 대한 그 이상의 구체적 정보는 누구에게도 없었습니다. 고물상 주인의 아들이라느니, 동생이라느니, 친척이라느니, 그냥 이웃일 뿐이라느니, 말도 많았지만 아무도 그에게 말을 걸 용기는 없었습니다. 그 바보는 해진 스웨터를 입고 고물상 안팎을 천천히 배회하기도 했고, 이상한 소리를 내기도 했고, 고물상 앞에 주저앉아서 뭐가 웃긴지 대뜸 낄낄거리기도 했습니다.

그 바보는 분명히 우리의 친구는 아니었지만 우리의 이야기 속에서 뚜렷한 영토를 가지고 있었습니다. 새로운 바보 이야기는 좋은 이슈였고 그의 행동 하나하나가 초미의 관심사였지요. 생각해 보면 옛날 옛적에도 그런 바보 이야기는 꼭 하나쯤 있었을 것 같습니다. 지금까지 구전되는 이런저런 바보 민담도 있지요. 이를테면 이런 이야기 말입니다. 묵골을 지나면, 까막골을 넘어서면, 아차고개를 돌아가면, 움집을 짓고 사는 바보가 있다네, 장날에 마을로 바가지를 들고 내려와 춤을 추면서 노래를 부르면 동네 코흘리개들이 그의 뒤를 따른다네, 장단을 맞춘다네, 양반들은 혀를 끌끌 차고, 몇몇은 소금을 뿌린다네, 하지만 인심 넉넉한 방앗집 혹부리는 막걸리를, 소잡이 털보는 그에게 부추전을 건네준다네, 노래 한 곡 청하곤 함께 마을 바깥으로 덩실덩실 춤추며 간다네…….

동네 바보는 담장과 지붕과 댓돌과 호패를 가진 동네의 정식 구성

원은 아닐지언정, 언제나 '동네' 바보입니다. 즉 그는 그 마을의 일부로서 하나의 전경을 이루고 있지요. 게다가 그들은 뒷산 나무나 다람쥐 같은 일종의 삽화나 병풍에 그치지 않고, 멀쩡한 세상이 달리 보이게끔 하는 신선한 충격을 줍니다. 가령 그들은 다른 사람들은 겁이 나서 감히 못 간다는 험준한 산을 다 해진 누더기에 삿갓 하나 쓰고 굽이굽이 오가면서 속세에 묻힌 들창코 선비들을 비웃어 주는 일종의 '바보 현자'처럼 여겨지기도 했습니다. 이런 '바보 현자'들은 일상과 피안의 세계를 접속시키는 매개체 역할을 하는 설화적 존재였지요.

푸코도 이러한 바보적 전경을 『광기의 역사』에서 그려냅니다. 고고학자처럼 사회의 지층을 뒤지던 푸코가 발굴하고 솔질한 이미지는 바로 '바보들의 배'입니다. 그에 따르면 르네상스 시대에 기록된 서사 문학에는 광인들이 가득 탄, 일명 '바보들의 배'에 대한 이야기가 종종 등장합니다.

> 광인은 빠져나갈 수 없는 배에 갇혀, 여러 갈래의 지류가 있는 강,
> 수많은 항로가 있는 바다, 모든 것 외부의 이 엄청난 불확실성에
> 내맡겨진다. 광인은 가장 자유롭고 가장 개방적인 길 한가운데에 갇혀
> 있는, 즉 끊임없이 이어지는 교차로에 단단히 묶여 있는 포로이다.
> 광인은 전형적 여행자, 다시 말해서 이동공간의 포로이다. 그래서
> 사람들은 광인이 자리를 잡을 때 그가 어느 지역에서 왔는지 모르듯이
> 광인이 닿을 지역을 알지 못한다. 광인은 그에게 속할 수 없는 두 지역
> 사이라는 그 불모의 영역에서만 자신의 진실과 고향을 찾을 뿐이다.[1]

이처럼 르네상스 시대 광인들은 도시에서 추방되기는 했지만, 인간 존재와 사회로부터 완전히 지워지지는 않았습니다. 광인은 배제

되기는 했으나 사회적으로 두려움의 대상도 아니었고, 처벌의 대상도 아니었습니다. 오히려 그와는 정반대로, 광기는 때로 인간적 조건에 관한 특별한 종류의 지혜를 지닌 것으로 인정받기도 했습니다. 배를 타고 언제나 이동하는 배 안의 광인들이 마을 사람들은 알지 못하는 바깥 세계에 대한 앎을 가지고 있었던 것처럼 말이죠. 푸코는 세르반테스와 셰익스피어가 광인 배역들을 다루는 방식을 언급하며, "광기는 거짓된 최종상태의 잘못된 대가이지만, 고유한 효력을 통해, 그때 정말로 종결될 수 있는 참된 문제를 솟아오르게 한다. 광기는 오류 아래에서 진실의 비밀스러운 작업을 되찾는다"[2]라고 말합니다.

저의 어린 시절 그 동네 바보는 어느 순간 사라졌습니다. 그가 사라진 것에 대해서 많은 설들이 있었는데, 가장 유명한 이야기는 이랬습니다. 바보가 여느 때처럼 고물상 앞에 앉아 있었는데, 그 앞을 어떤 꼬맹이가 지나갔대. 그런데 갑자기 그 바보가 일어나서 소리를 질렀대. 그러더니 고물상 안에 있던 맹견이 그 바보의 명령에 따르기라도 하듯이 갑자기 튀어나와서는, 목줄이 풀린 채로 꼬맹이한테 돌진한 거야. 꼬맹이가 그 개에게 다리가 물렸는데, 어찌나 세게 물렸는지 다리뼈가 새하얗게 보일 지경이었다고 하더라. 사람들이 고물상 주인에게 가서 따졌지. 알고 보니 그 바보는 고물상 주인의 아들이었던 거야. 결국 고물상 주인은 그 개를 죽이고 아들을 정신병원으로 보냈대……. 이게 정말 사실이었을까요? 글쎄요. 믿거나 말거나지만, 어쨌거나 그 바보는 사라졌습니다.

푸코는 르네상스의 바보들이 17~18세기 고전주의 시대에 들어서면서 사람들의 시야에서 사라지게 되었다고 말합니다. 광인은 더 이상 인간과 함께 살아가는 요소도, 마을에 필수불가결한 설화적 요소도 아닌 찌꺼기로 여겨집니다. 바보들이 반쯤 풀린 눈으로 미소 지으

며 들려주는 옛날 옛적 이야기, 시원의 비린내가 나는 듯한 그들의 장
날 춤사위, 구름 너머를 해해거리며 바라보는 그들의 맑은 눈, 또 때
로는 세상의 모든 비탄과 어둠을 품은 듯한 그들의 눈과 같은 것은
이제 아이들의 교육에도, 어른들의 유토피아에도, 전혀 필요 없는 것
이 되었지요. 심지어 거기서 그치지 않고, 광기는 고전주의 시대에서
인간 존재가 적대시해야만 하는 요소가 되어버립니다. 마치 저의 바
보 이야기에서 마침내 바보가 '정상인들'에게 해코지를 하고 그 죄로
어디론가 유배를 가게 되는 것으로 결말이 나는 것처럼 말이죠. 합리
적 이성이 바로 인간의 본질적인 요소라는 사상이 더욱 확고부동해
진 시대에 비이성적인 존재는 인간적이지 못한 존재와 다름이 없었습
니다. 소위 정상적인 인간들이 스스로가 위대한 이성적 존재임을 확
인하기 위해서라도 그 비이성적이고 광기 어린 바보들은 인간 이하의
존재로 취급당해야만 했습니다.

한편 광인들은 부르주아 공동체의 질서와 시장자유주의의 질서 차
원에서도 눈엣가시일 수밖에 없습니다. 그들은 일하지 않고, 일을 시
킨다 하더라도 다른 사람들이 그렇듯 능률적으로 일하지 못하지요.
광인들은 이제 단순히 '미친 자'가 아니라 노동 윤리와 시민적 책임
을 위반하는 '게으르고 쓸모없는 자'로 간주됩니다. 게다가 성실한 노
동이 곧 신의 계율에 따르는 도덕의 징표였던 프로테스탄트적 윤리의
맥락에서 보자면 광인들은 게으른 존재에 그치지 않고 마침내 악한
존재로까지 간주되기에 이릅니다. 광기는 이제 '도덕의 위반' '이성의
못 미침'이라는 패러다임 안에서 공존 가능한 타자가 아니라 처벌 대
상이 됩니다.

그런데 18세기 후반에 한 가지 큰 변화가 일어납니다. 드디어 '정
신병원'이 등장하기 시작한 것입니다. 영국의 새뮤얼 튜크, 프랑스의

필리프 피넬과 같은 계몽주의 개혁가들의 영향으로 인하여, 광기는 도덕적 결함이 아니라 정신질환으로 이해되기 시작합니다. 광인들도 인간이며, 그들은 자신의 의도나 의지와 무관하게 그렇게 태어났거나 일종의 후천적 질병을 앓고 있는 사람들이니 그들을 벌주고 비난하고 격리하고 감금하는 것은 비인도적이라는 것이지요. 튜크와 피넬의 시선에서 광인들은 안쓰러운 존재이며, 그들을 치료하고 정상사회 안으로 포섭하는 것이야말로 계몽된 사회가 해야 할 일인 것입니다.

그렇다면 인도주의적이고 계몽적인 방식으로, 처벌 대신 치료를 받게 된 광인은 튜크와 피넬의 긍휼한 마음으로 인해 비로소 해방된 것일까요? 푸코는 코웃음을 칩니다. 그가 보기에는 오히려 그들의 '인도주의적' 접근 때문에, 광인들을 억압하고 속박하는 처벌의 기제가 더욱 정교해졌습니다. 튜크와 피넬의 시대 이전에 광인을 처벌하기 위해 널리 사용되었던 감금, 감시, 고문, 세뇌 등의 폭력적인 방법론은 튜크와 피넬의 등장 이후에도 정신병원의 소위 '인도주의적' 치료 방법론에 그대로 답습되고 있었노라고 푸코는 폭로합니다. 정신병원이 있기 이전의 광인들은, 설령 국가가 자신의 몸을 철창과 쇠사슬로 가두고 묶어 놓았더라도 자유로운 정신만큼은 유지할 수 있었습니다. 즉 자신이 벌 받아야 하는 존재가 아니라는 울분의 마음을 품에 간직할 수 있었습니다. 그러나 이제 정신병원에 격리당하게 된 광인들에게는 '환자'라는 이름이 붙습니다. 환자들은 자신이 환자라는 것을 받아들인 순간, 정신적 자유를 상실합니다. 더 이상 그들은 '나는 억울해! 손가락질 받을 이유가 없다고!'라는 생각을 할 수가 없습니다. 자신이 정신질환자라고 진단받았기 때문이지요. 의학을 믿는 '환자-광인'은 자신의 모든 생각과 행동이 정신적 치료가 필요한 비정상적 범주에 있다는 것을 믿습니다. 그 씁쓸한 진실을 생리 의학적, 정신분석

학적 지식을 포함하는 과학의 총체적인 권위가 보장한다고 믿습니다. 그래서 정신병원에서는 감금, 결박, 폭행, 고문 등의 물리적 폭력이 필요하지 않습니다. 종교 교육, 노동 교화, 죄의식 유발, 도덕 치료 요법 등이 물리적 폭력을 대신합니다.

고고학자 푸코는 이 광인을 대상으로 한 훈육-통제의 장면들을 역사책에서 발굴해 냅니다. 그리고 그 장면들을 먼지 털고 꿰맞추어 '광기의 역사'를 새로운 서사로 재구성해 냅니다. 새로이 재구성된 광기의 역사는, 광인에 대한 현재의 정신의학적 이해와 정신과학적 지식이 자명한 자연적 '진리'가 아니라 의도된 '구성물'이라는 것을 폭로하는 효과를 갖습니다. 다시 말해, 광기는 자연과학적 현상이 아니라 사회적으로 구성된 것입니다. 푸코의 주장은 정신분석학계와 정신의학계에 상당한 파장을 불러일으켰고, 이는 곧 정신질환자들에 대한 사회적 지각과 인지 방식의 변화를 요구하는 목소리의 출현으로 이어졌습니다.

《The Wall》로 돌아와 봅시다. 음반의 전체 서사를 핑크 개인의 내면에 맞추어 본다면, 그것은 핑크의 '광기'가 맺히고 번지고 마침내 그를 잠식하게 된 과정으로 이해될 수 있을 것입니다. 음반의 최정점에 도달하는 〈The Trial〉에서, 판사와 검사, 그리고 증인 들은 핑크의 인생을 회고하고 상연하면서 그의 마음속에서 자라난 광기에 치를 떨며, 그것을 더욱 극심하게 경멸하려고 애를 씁니다. 그런데 그들이 그토록 두려워하고 혐오하는 핑크의 광기의 정체가 무엇일까요. 〈The Trial〉의 가사를 일부 번역해 보겠습니다.

"지금 판사님 앞에 선 죄인은 **감정을 표한 죄목**으로 현행범으로 체포되었습니다."

"법정에 드러난 증거는 논쟁의 여지가 없다. 배심원이 개입할 필요조차 없겠군. 판사 일을 시작한 이래로 법의 심판을 이 자보다 더 받아야 마땅한 사람은 한 번도 들어본 적이 없다. ⋯ 이미 그대 자신의 낯부끄러운 두려움을 드러냈으니 모두 앞에 너의 진짜 모습을 노출시키는 형벌을 선고하겠다."

《The Wall》에서 광기의 실체는 '감정'입니다. 감정은 모든 인간에게 보편적으로 내재되어 있는 것이지만, 인간 자신에 대한 합리적 이성의 정당성과 지배 권력을 위기에 빠뜨릴 수 있습니다. 벌레 판사의 입장에서 감정은 모든 인간이 갖고 있지만 인간 그 자신을 파괴하는, 마치 암세포 같은 존재입니다. 감정을 적극적으로 드러내고 표현한 것은 그 자체로 죄목이 되어 마땅하며, 그러한 자들(특히 핑크와 같이 감수성이 예민한 예술가들)은 죄인으로 분류되어야 마땅합니다. 상식적인 사람이라면, 지각 있는 사람이라면, 그 죄인의 죄목에 치를 떨며 침을 뱉고 지나가야 마땅합니다. 마치 바보와 함께 살아갔던 르네상스 시기가 지나간 이후 바보들을 '악인'으로 규정했던 근대인들을 보는 듯합니다.

한편 〈Comfortably Numb〉에서는 핑크가 이송된 정신병원의 광경을 보여줍니다. 의사들은 판검사처럼 고압적이지 않고, 그의 상태를 세심히 묻고, 여러 생리적 반응들을 관찰하고, 그를 열심히 수술하려 합니다.

"좋아요. 살짝 찌르기만 할 겁니다. 더 이상의 아아아아[비명]는 없을 겁니다. 하지만 약간 아플지도 모르겠네요."

하지만 핑크는 그들의 시술요법에 따라 점점 의식이 희미해짐을 느낍니다. 곡의 제목인 'Comfortably Numb' 자체가 이미 광기의 소멸을 시사하고 있습니다. 마을 구석에서 노래 부르던 움집 안의 시간, 사회와 격리되어 욕설과 매질을 받아내던 감옥 안의 시간을 지나, 소위 박애주의를 과학의 힘으로 실현한다는 정신병원 안의 시간에 도달한 광인의 영혼은 이제 병원의 수술 침대에 묶여 뇌 수술을 받는 핑크의 처지까지 도달하자 그 흔적조차 남기지 못하게 됩니다.

> 내가 어릴 적 난 스치듯 무언가를 보았네
> 내 눈 가장자리 바깥에 자리 잡고 있던 그것을
> 난 그걸 보려 했지만 그건 사라지고 난 뒤였어
> 지금은 그게 무엇인지 알 수가 없지
> 아이는 자랐고
> 꿈은 사라졌어
> 난 점점 편안하게 무감각해지네

『감시와 처벌』, 그리고 '벽'

그러면 이제 다시금 파놉티콘으로 돌아와 보도록 하겠습니다. 파놉티콘이라는 구조물에서 가장 중요시되는 원리는 '시선의 쌍방성을 파괴하는 것'입니다. 이때 시선은 명사라기보다는 오히려, '보는 자'와 '보여지는 자'를 주어와 목적어로 할 때 그것을 연결시키는 술어로 생각할 수 있을 것입니다. 시선 자체가 권력관계와 위계질서를 만든다는 것은 푸코의 철학에서 매우 핵심적인 통찰입니다만, 푸코가 처음 시작한 것은 아닙니다. 가깝게는 앞선 챕터에서 다루었다시피, 그의 바로 앞 세대 선배 격인 사르트르가 있습니다. 사르트르는 자신의 타자

론을 구축하는 과정에서 '시선'에 대한 매우 집요하고 정교한 분석을 감행했습니다. 한편 20세기 정신분석학과 구조주의 양측에서 모두 우뚝한 봉우리인 자크 라캉에게 있어서도 마찬가지로 '시선'은 인간의 리비도, 그리고 그것이 사회와 얽혀 있는 이데올로기의 메커니즘을 이해하는 데 있어서 필수적인 개념입니다. 하지만 이렇듯 푸코와 가까운 20세기의 현대철학자들만을 언급하지 않더라도, 훨씬 이전 시기의 제러미 벤담에게서부터 이미 시선의 문제는 의미심장한 것이었습니다. 물론 벤담의 경우 시선이 낳는 권력관계를 비판한 것이 아니라 활용한 것에 가까웠지만 말입니다.

파놉티콘은 원형의 감옥입니다(88쪽 참고). 가운데에는 감시탑이 서 있고, 그 감시탑의 내부는 깜깜합니다. 원형의 둘레 벽면을 따라서 죄수들의 감방이 나열되어 있습니다. 그리고 감옥 내부에는 언제나 밝은 조명이 상시 켜져 있어서, 감시탑 내부에서는 작은 감시 구멍을 통해 모든 감방의 동향을 파악할 수 있습니다. 하지만 죄수들은 결코 감시탑 내부에서 간수가 무엇을 하고 있는지 알 수가 없습니다. 심지어는 간수가 자신들을 지금 감시 중인지 그렇지 않은지, 애초에 지금 간수가 감시탑 안에 있는 것인지 그렇지 않은지도 알 수 없습니다. 그렇다면 이론적으로 파놉티콘은, 간수를 한 명도 두지 않고 운영할 수 있는 감옥이 됩니다. 언뜻 속임수처럼도 여겨지는 이 신묘한 감옥 운영의 비결은 시선의 일방성에서 옵니다. 죄수들은 자신이 상시 노출되어 있다는 인식 속에서 자기검열의 강박과 공포를 학습합니다. 간수가 실제로 자신들을 감시하고 있지 않을 때에도, 정보와 시선의 불균형 때문에 그들이 지금 자신을 지켜보고 있는지 그렇지 않은지 알지 못하는 죄수들은 언제나 행동거지를 조심할 수밖에 없습니다. 그래서 이론적으로는, 파놉티콘은 간수 없이도 운영할 수 있는 감옥입니다.

물론 이게 다 속임수라는 생각을 하게 된 어느 용기 있는 죄수가 일탈을 감행할 수도 있겠지요. 하지만 간수들이 그런 가능성을 모를 리가 없습니다. 그들은 아마도 내내 감시탑을 비우지는 않을 것이며, 돌아가면서 죄수들을 감시할 것입니다. 그리고 그 과정에서 죄수들의 일탈을 발견하게 되면, 즉시 그들을 색출하고 처벌하여 본보기로 삼으면 됩니다. 그러한 공개 처벌이 몇 번만 반복되면 이미 죄수들의 머릿속에는 자동적으로 감옥의 질서에 순응해야 한다는 절대적 프로그램이 자리 잡게 됩니다. 그러면 정말 간수라곤 한 명도 없이 텅 빈 감시탑만으로도 감옥이 운영될 수 있을지도 모릅니다. 이것이 공리주의자 벤담이 꿈꾼, 극도로 효율적인 감옥입니다.

푸코는 도덕적 공리주의자 벤담을 뒤집어 사유합니다. 벤담은 '효율적으로 감옥을 관리하고 사회의 안보를 유지할 수 있는 시스템이 무엇일까'라는 실용주의적인 질문에서 출발하여 파놉티콘을 구상했습니다. 그리고 벤담이 보여주듯이, 실용주의는 손쉽게 공리주의와 손잡습니다. 한편 푸코는 파놉티콘과 지하 감옥을 비교하여 다음과 같이 말합니다.

> 요컨대 이곳에서는 지하 감옥의 원리가 전도되어 있다. 아니 오히려 지하 감옥의 3가지 기능—가두고, 빛을 차단하고, 숨겨두는—중에서 첫 번째 것만 남겨 놓고 나머지 두 개를 없애 버린 형태이다. 충분한 빛과 감시자의 시선이, 결국 보호의 구실을 하던 어둠의 상태보다 훨씬 수월하게 상대를 포착할 수 있다. 가시성可視性의 상태가 바로 함정인 것이다.[3]

파놉티콘이 아니라 우리가 '감옥' 하면 일반적으로 떠올리는 그런

감옥은 어두컴컴하고 음습합니다. 그런 어두운 감옥에서 죄수들을 통제하는 힘은 말 그대로 노골적이고 물리적인 '힘'이지요. 그런데 이런 외부적 폭력만으로 감옥의 질서를 유지하는 감옥에서는 죄수들의 정신이 완전히 말살되지 않습니다. 물론 외부적 폭력이 죄수들 내면의 의지를 압도할 정도로 강력할 수도 있습니다. 심지어 그들의 목숨을 앗아갈 수도 있겠지요.

그러나 인간의 정신은 참으로 독특한 것입니다. 때때로 어떤 강인한 정신의 소유자들은 자신의 영혼이 억눌린 만큼의, 아니 그 이상의 반작용으로 자신의 힘을 행사합니다. 만일 이런 힘을 가진 죄수들이 여럿 모여 서로의 분노를 확인하고, 그 분노에 감화된 주변의 죄수들이 그들 곁으로 뭉쳐서 어엿한 세력을 구축하게 된다면, 감옥의 벽을 무너뜨릴 가능성이 아주 없는 것은 아닙니다. 설령 그 과정에서 몇몇의 죄수들이 목숨을 빼앗긴다고 하더라도, 외부적 폭력은 오히려 정신을 파괴시키는 것에는 실패하게 됩니다. 오히려 희생자들의 죽음은 남은 죄수들을 더욱 단단히 결속시키는 매듭이 되고, 생존자들의 영혼 속에 망자들의 정신은 더욱 강렬하게 살아 있게 됩니다.

반면 파놉티콘에서 작동되는 힘은 말씀드렸다시피 죄수들의 외부에서 '주어지는' 것이 아니라 내부에서 '자라나는' 것입니다. 폭력은 죄수들 개개인에게 자기검열이라는 형태로 은밀하게 내재화되고, 수감자는 자기 자신의 가해자이자 감시자가 됩니다. 하지만 폭력이 내재화된 파놉티콘에서는 죄수들의 검열되고 세뇌된 정신이 그 자체로 자신의 몸을 통제하고, 학대하고, 저지하는 폭력의 기관이 됩니다. 정신은 체제에 의해 말살되는 것이 아니라 체제의 일부로 변질되는 것입니다.

한 영혼이 인간 속에 들어가 살면서 인간을 생존하게 만드는 것이고, 그것은 권력이 신체에 대해 행사하는 지배력 안의 한 부품인 것이다. 영혼은 정치적 해부술解剖術의 성과이자 도구이며, 또한 신체의 감옥이다.[4]

푸코에게 이러한 파놉티콘의 지배 메커니즘은 단지 실제 감옥과 죄수들에게만 국한되는 것이 아닙니다. 감옥과는 인연이 없이 선량하게 살아온 시민들의 안에도 거대한 파놉티콘, 즉 사회의 메커니즘이 침투해 있습니다. 선량하고 무고한 시민이라거나, 죄짓지 않은 순결한 아이와 같은 존재는 도대체 가능하지 않다는 것입니다. 모든 인간은 거대한 감옥에서 살아가는 죄수이며, 세계는 인류 전체를 수용하는 감옥입니다.

한편, 이러한 감옥적 현실은 근대의 과학적 사유와 손잡습니다. 과학이 인간에게 인자하고 늠름한 표정으로 고개를 끄덕이며 '나는 언제나 변함없이 정당하고 공정한 지식으로 인간을 이롭게 할 것입니다'라고 속삭일 때, 과학이 산출한 지식은 지식에서 교리로 이행합니다. 과학 지식이 교리가 되면, 그 지식에 입각해 설계된 사회적 정책들은 '그것이 윤리적으로 타당한가?'라는 질문을 공식적으로 피해갑니다. 정책 입안자들은 자신의 정책들이 사회적 생산과 안보 차원에서 가장 높은 효율성을 보장하도록 과학적으로 계산되고 설계된 것이므로 한낱 비전문가들의 주관적 불호만으로 뒤집힐 만큼 가벼운 것이 아니라고 근엄한 표정으로 말할 것입니다. 양복을 입은 정책 입안자들의 뒤에서는 실험복처럼 하얀 옷을 입은 사제들이 서 있습니다. "이성이 있는 자들은 보고 들으라! 과학은 인간의 정신에 대해 그 어떤 학문, 심지어 철학보다 훨씬 더 엄밀하고 신뢰도 높은 앎을 산출할 수

있는 우월한 학문 시스템이로다. 몽매한 고대의 사이비 자연철학자들과 섬뜩한 중세의 광신도들로부터 탄압받던 과학을 근대의 위대한 성인들, 케플러와 갈릴레이와 뉴턴이 구출해 내신 이래로, 인간은 불안정하고 예측 불가능한 자연발생적 세계를 질서정연하게 만들 능력을 얻게 되었노라. 과학의 은총으로 우리는 내일 비가 올 것을 알고 미리 우산을 준비하는도다! 태풍이 찾아오기 전에 버팀목을 세우고 비닐을 씌우는도다! 호랑이 같은 맹수들이 불시에 습격할지도 모른다는 생각 때문에 벌벌 떨지 않는도다! 열흘이 걸리는 거리를 1분 만에 날아가는도다! 지구를 넘어서 지구 바깥 우주를 식민지로 삼으려는 아이디어를 감히 누가 구상할 수 있으랴? 오로지 과학, 과학뿐이니라!" 과학-교 사제의 강론에 감화된 신도들은 점차 자발적으로 자신의 정신을 과학에 의탁하고, 과학이 제시한 지식은 하나의 흔들림 없는 권위, 의심할 여지가 없는 진리가 됩니다.

이처럼 사회라는 하나의 파놉티콘은 벤담이 고안한 물리적인 건물을 분석하듯 분석할 수 없습니다. 사회-파놉티콘은 톱니바퀴가 맞물리며 작동하는 거대한 기계에 불과한 것이 아닙니다. 사회-파놉티콘의 배후에는 물리적 실체로는 간파되지 않는, 관념적인 '권력'이 있습니다. 하지만 그 권력은 언제나 물리적인 실체로 드러나고, 물리적인 증거로 자신의 존재를 정당화합니다. 그리고 그 권력의 전면적인 지배가 논리적으로도, 도덕적으로도 옳다고 철석같이 믿는 피지배자들의 뜨거운 믿음과 지지가 그 정당화 기제를 뒷받침하고 있습니다. 이 권력이란 바로 지식, 즉 과학이 산출한 인간에 대한 지식과 다르지 않습니다.

이러한 사회의 지식-권력은 마침내 인간의 자기 통제를 유도하는 정도가 아니라, 인간 하나하나의 몸을 만들어 나가는 수준에 이르게

됩니다. 마치 신이 흙으로 인간의 몸을 주물주물 빚는 것처럼, 지식은 우리의 몸을 빚고 모양을 다듬고 불필요한 부분은 도려내고 모자라는 부분은 덧붙입니다. 도대체 이것이 어떻게 가능하다는 말일까요.

감옥의 시스템은 죄수들을 가둬 둠으로써 그들이 저지른 죄만큼의 벌을 그들의 몸에 내리는 것이라고 우리는 착각합니다. 그러나 실제 감옥의 관리자들은 죄수들을 긴급히 제압해야 할 경우가 아니라면, 그들의 건강을 고의적으로 파괴할 목적으로 몸에 상해를 가하지 않습니다. '영영 감옥에서 썩어버려라!'라고 우리는 흉악범들에게 저주를 퍼붓지만, 사실 간수들은 흉악범이 감옥에서 정말로 '썩어버리는' 일이 없도록 최선을 다해야 합니다. 그래서 그들은 도리어 죄수들의 몸을 건강하게 관리하고 유지하는 것에 공력을 쏟습니다. 감옥의 관리자들은 재소자들이 운동 부족으로 건강 이상이 생기지 않도록 규칙적인 운동 규범을 만들어야 합니다. 이것은 독방을 사용하는 흉악범들에게도 예외는 없습니다. 그들도 반드시 햇빛을 받으며 간단하게 산책할 수 있는 시간을 매일 제공받아야 합니다. 식단도 마찬가지로 철저히 통제됩니다. 재소자가 식사를 거부하면 그 어떤 간수도 '어차피 죽어도 싼 놈, 굶어 죽으라지'라고 생각하지 않습니다. 간수들은 재소자의 식사 거부 사실을 인지하자마자 그의 건강을 유지하기 위한 대안을 세울 것입니다.

이처럼 간수의 의도에 따라 죄수의 몸은 구성되고, 또 재구성됩니다. 그러기 위해서는 죄수들의 신체를 과학적으로 분류하고 검사하기 위한 객관적인 과학체계가 있어야 하며, 모든 간수와 죄수는 이 과학체계와 그 객관성에 대한 확고부동한 믿음을 가지고 있어야 합니다. 만일 일정한 기준 없이 간수들의 주관적인 기분이나 감정기복에 따라 재소자들의 식단을 마음대로 통제하고 운동 시간을 마음대로 늘리고

줄인다면 어떨까요? 죄수들의 불만은 봇물 터지듯 쏟아지겠지요. 그러나 재소자들의 식단을 영양학에 입각하여 구성하고, 재소자들의 육체적 활동을 생리의학에 따라 조율한다면, 재소자들 스스로가 '결국 이번 방침도 나의 신체가 잘 기능하도록 유지하기 위해 설계된 프로그램의 일부겠지'라고 생각하게 될 것입니다. 왜냐하면, 감옥의 관리자들이 결코 자신의 육체가 썩도록 내버려두지 않을 것이라는 확신이 있기 때문입니다. 그래서 죄수들이 간수들에게 고마움을 느끼게 되느냐? 그런 고마움으로 자발적 복종을 하느냐? 그건 아마 아니겠지요. 그러나 고마운 감정과 무관하게, 내가 저들로 인해 죽지 않고 살 것이라 확신하는 것. 이것이 중요합니다. 고맙든 그렇지 않든 간에, 그들이 나를 어떻게든 살려 놓을 것이라는 믿음은 확신에 가깝습니다. 내가 죽어버리면 곤란해지는 것은 그들이니까요. 그러므로 식단과 운동 일정, 작업장에서의 노동 분업 등이 가능한 것은 간수나 죄수 모두 과학의 권위, 지식의 객관성을 믿어 의심치 않기 때문입니다. 이렇게 죄수들의 몸은 모양 지어집니다. 비대칭적인 시선의 권력관계 속에서 자신이 스스로의 감시자가 되는 자기검열의 메커니즘뿐만 아니라, 이러한 과학적 지식과 그것의 신뢰도, 즉 건강한 신체와 효율적인 자기관리 비결을 배후에서 뒷받침하고 있는 과학의 객관성 또한 '내재적 폭력'의 일부를 구성하고 있는 것입니다.

훈육의 기술은 이렇게 지식과 손을 잡고 발전해 왔고, 지금도 발전하고 있습니다. 범법자는 단순히 '감시와 처벌'의 대상이 아닙니다. '감시와 처벌'의 시스템 자체가 범법자의 유형을 만듭니다. 국경이 '외국인'이라는 존재를 만들듯, 법은 '범법자'라는 존재를 창조합니다. 과학, 특히 범죄학, 영양학, 생리학과 같은 '인간과학'은 이런 범법자의 구체적인 모양을 기술하고 그들의 유형을 분류하도록 돕는 핵심적

인 도구입니다.

　과학기술과 지식과 권력이 결탁함에 따라 '주체'는 왜소하게 짜부라졌습니다. 18세기의 자유사상가들이 꿈꾸었던 권력과 주체의 관계는 이제 파괴되었습니다. 그들은 이렇게 생각했더랬습니다. 주체는 자신의 대상(타인, 자연 등)에게 권력을 행사하는 자인 동시에, 자신을 구속하고 있는 부당한 외부의 권력이 있다면 거꾸로 탄핵시킬 수 있는, 저항하는 자이기도 하다고 말입니다. 이 위풍당당한 자유민의 형상은 더 이상 현대의 주체를 올바르게 설명할 수 없습니다. 현대의 주체는 지식 권력의 산물이며 지식 권력의 권위를 유지하고 연장시키는 일꾼이자 매개체들입니다. 주체가 자신을 정체화하는 것, 즉 **주체화**란 권력과 하나가 됨으로써, 권력의 효과를 몸소 재생산함으로써, 개인에 불과했던 자가 비로소 어엿한 주체가 되는 과정인 것입니다. "그는 빅 브라더를 사랑했다"라는 문장으로 마무리되는 조지 오웰의 소설 『1984』의 결말이 생각나는군요.

　　윈스턴은 빅 브라더의 거대한 얼굴을 올려다보았다. 그가 그 검은
　　콧수염 속에 숨겨진 미소의 의미를 알아내기까지 사십 년이란 세월이
　　걸렸다. 오, 잔인하고 부질없는 오해여! 오, 저 사랑이 가득한 품 안을
　　떠나 제멋대로 고집을 부리며 지내온 유랑流浪의 삶이여! 진 냄새가
　　배어 있는 두 줄기 눈물이 그의 코 양옆으로 흘러내렸다. 그러나
　　잘되었다. 모든 것이 잘되었다. 투쟁은 끝이 났다. 그는 자신과의
　　투쟁에서 승리했다. 그는 빅 브라더를 사랑했다.[5]

　이쯤에서 『감시와 처벌』의 부제인 '감옥의 역사'가 갖는 의미를 되돌이켜 곱씹어 볼 필요가 있겠습니다. 이는 이 책이 지하 감옥부터

파놉티콘에 이르기까지 발전되어 온, 문자 그대로의 감옥의 역사적 기록물이라는 뜻을 의미하기도 하겠지만, 그보다 더 중요한 것은 다음과 같습니다. '처음에는 단순히 특정한 용도를 수행하는 기관이자 건물에 불과했던 감옥이 도대체 어떻게 사회 전체의 알레고리로 진화하여 인간 전체를 불구화할 수 있었는가?' '심지어 감옥은 자신의 지속을 위해 인간을 자신의 수족으로 삼고, 인간은 감옥의 수족이 됨으로써 주체가 되는데, 어떻게 이런 일들이 일어날 수 있었는가?' 감옥을 둘러싼 장대한 사회역사적 서사를 폭로하고, 어떻게 그런 일이 일어날 수 있었는지 따져묻고 규명하는 것이 『감시와 처벌』이 쓰인 목적입니다. 푸코는 그것을 '감옥의 역사'라는 부제 안에 숨겨 놓은 것이지요. 그렇다면 이 섬뜩한 '감옥의 역사'의 가장 끝, 즉 현재는 어떨까요. 지금 우리들이 피부로 느끼고 숨 쉬듯 익숙한 모든 정부 기관, 생활 공동체, 일정한 규율을 가진 그 모든 집단은 이름과 형태만 다를 뿐, 그 역시도 일종의 감옥입니다. 가족, 학교, 군대, 정신병원 등이 이런 감옥'들'의 예시이며, 이들은 정말 일부에 불과할 뿐입니다. 문자 그대로 죄수들을 가두는 '감옥'에만 국한되던 감옥은, 교도소 담장 바깥으로 빠져나가 감옥 밖에 자기 자신의 씨앗을 심습니다. 감옥 바깥에는 또 다른 감옥이 생기고, 그 감옥 바깥이 또 다른 감옥이 되고, 결국 세계 전체가 하나의 거대한 감옥이 됩니다.

The Wall – The World

고등학생 때 처음 《The Wall》을 듣고 난 뒤 받은 충격이 아직도 기억나는군요. 음악을 좋아하는 주변 친구들에게 이 음반을 계속 권하고 다녔던 기억이 납니다. 그중 한 친구에게 'The Wall'이라고 음반의 이름을 똑똑히 말해주었는데, 가는귀를 먹었는지 그 친구가 다음 날

제게 툴툴거리면서 "뭐야. 핑크 플로이드 음반들을 아무리 뒤져봐도 《The World》는 없던데?"라고 제게 볼멘소리를 했었더랬지요. 그때는 그저 우스운 해프닝으로 여겼지만, 이제 와 생각하니 그 친구의 우연한 오청은 《The Wall》의 가장 깊숙한 본질을 잠시 드러내 보여주는 섬광 같은 순간이었군요. 'The Wall'은 'The World'라는 사실 말입니다. 한편 1부의 마지막 트랙 제목은 〈Goodbye Cruel World〉입니다. 2부의 마지막 트랙 제목은 〈Outside the Wall〉이지요. 앞서 언급드렸다시피 2부의 마지막 트랙과 1부의 첫 번째 트랙은 서로 연결된 곡입니다. World에서 Wall로, 다시 Wall에서 World로. 세계와 감옥의 수미상관과 동시성은 이처럼 《The Wall》의 내용뿐만 아니라 형식으로도 형상화되어 있습니다.

그러면 지금까지 살펴 본 푸코의 사유와 겹쳐 볼 수 있는 《The Wall》 속의 가사를 몇 줄 살펴보면서 일단의 논의를 마무리하려 합니다. 우선 〈Another Brick in the Wall〉 시리즈는 학교와 감옥이 그 형태만 다를 뿐 본질적으로는 같은 기능을 수행하는 기관임을 폭로하고 있습니다. 이 노래는 특히나 앞서 언급드린 영화와 함께 들으시기를 권해 드립니다.

> 우리는 교육이 필요 없어
> 사상 통제는 필요 없어
> 교실 안의 어두운 냉소주의는 그만
> 선생, 그 아이들을 가만 놔두지 그래
> 이봐요, 선생님, 우리들을 가만 놔두라고요
> 우리 모두, 그저 벽 속의 또 하나의 벽돌일 뿐이라네
> 우리 모두, 그저 벽 속의 또 하나의 벽돌일 뿐이라네

벽을 넘어 벽으로

●

앨런 파커, 〈Pink Floyd-The Wall〉
〈Another Brick in the Wall pt.2〉에 상응하는 씬 중 일부

"고기를 다 먹지 않으면, 푸딩은 없을 줄 알아!
고기를 먹지 않고서 어떻게 푸딩을 먹을 수 있겠어?
너! 그래, 자전거 스탠드 뒤에 너.
똑바로 서, 이 자식아!"

《The Wall》의 세계관에서 핑크가 교육받은 학교는 전형적인 20세

기 중반의 군대식 학교입니다. 선생들은 학생들이 효율적이고 순응적인 생산기계 겸 용감한 수호자이자 열렬한 애국자로 자라날 수 있도록 그들의 신체와 정신을 건강하게 관리하는 역할을 떠맡습니다. 이 통제와 관리를 교육이라는 허울 좋은 단어로 포장하는 'The Wall(World)'의 시스템에 대고 익명의 목소리들은 말합니다. "We don't need no education!" 앞서 말했듯 실제로 이 곡은 가사의 급진성 때문에 영국 등 여러 곳에서 검열을 피하지 못했고, 경우에 따라서는 아예 금지곡으로 지정되기도 했습니다.

한편 가족 공동체는 이러한 학교의 구조적 폭력으로부터 아이들을 보호하는 기능을 전혀 수행하지 않습니다. 그렇다고 해서 핑크의 어머니가 학교 선생들처럼 핑크를 가혹하게 벌주는 것은 아닙니다. 오히려 핑크의 엄마는 핑크를 끔찍하게 아끼고, 그를 세상의 잔혹함으로부터 보호하려 하죠. 하지만 바로 이러한 가족 내 과잉보호는 학교의 통제가 미처 닿지 못한 내면의 작은 도피처를 꼼꼼하게 청소합니다. 이러한 가정 내의 미시적 통제와 규율 권력을 폭로한 곡으로 〈Mother〉와 같은 곡이 있겠습니다. 아래에 가사 일부를 첨부해 봅니다.

쉿, 아가야, 아가야, 울지 마라
엄마가 너의 모든 악몽을 실현시켜 줄게
엄마의 모든 공포를 너에게 집어넣어 줄 거야
널 엄마의 날개 아래 보호해 줄게
날게 해주진 못하겠지만, 노래하게 해줄 수는 있단다
엄마가 너를 아늑하고 따스하게 할 거란다
… 당연히 엄마는 벽을 쌓는 걸 도와줄 거야
… 엄마가 네 여자친구들을 항상 확인해 줄게

엄마는 좋지 않은 여자는 만나지 못하게 할 거야

엄마는 네가 올 때까지 기다릴 거란다

엄마는 항상 네가 어디 있었는지 알아낼 거야

엄마가 너를 건강하고 깨끗하게 할 거란다

『성의 역사』, 그리고... 벽의 바깥?

하나의 거대한 감옥이 되어버린 '감시와 처벌'의 세계에서, '미쳐버림'으로써 세상을 거부하는 선택지마저도 권력의 아가리 안으로 구불구불 방향이 꺾여버린 '광기의 역사' 속에서, 우리는 어떻게 살아가야 할까요. 푸코의 비판을 따라가다 보면, 이런 질문과 불안감이 육박해 오는 일은 너무도 자연스러울 듯합니다. 지금까지 제가 《The Wall》 위에 오려 붙인 푸코의 잿빛 콜라주 속에서 해방의 단서를 찾는 것은 분명 어려운 일입니다. 그러나 우리는 그 단서를 다시 푸코 안에서 찾아 볼 수 있습니다.

초기에는 날카롭고 근본적인 비판을 제시하는 것에 주로 몰두했던 푸코의 사유는 후기에 접어들면서 점점 역사의 내부, 권력의 중심부에 해방의 씨앗이 이미 파종되어 있었음을 설파하는 방향으로 선회합니다. 푸코의 저서 『성의 역사』는 그가 자신의 손으로 그것이 불가능하다는 사실을 평생 증명해 온 것처럼 보일 수도 있을 최후의 시도, 즉 인간 내부에 이미 심겨 있던 그 씨앗을 다시 드러내는 시도이자, 그 씨앗을 향해 주체를 뒤집어 헤치는 치열한 발굴의 현장, 발골의 수술대입니다. 『성의 역사』는 푸코 철학의 정점인 동시에 섹슈얼리티에 관한 가장 위대한 분석들 중 하나이자, 특히 주디스 버틀러의 주도로 출현한 젠더·퀴어 이론의 가장 중요한 주춧돌로 평가받습니다.

하지만『성의 역사』에 관해서는 더더욱 저의 조심성을 과할 정도로 강조해야만 되겠습니다. 번역이 마무리된 지도 그리 오래 되지 않았을 정도로『성의 역사』는 방대한 분량과 난해한 내용을 자랑하며, 푸코를 전문적으로 연구하시는 분들에게도 가장 최종적인 과제와 난관으로 자리 잡는 것이 결국 '『성의 역사』를 어떻게 이해할 것인가?'라는 문제가 아닐까 합니다. 하지만 이대로 높디높은 벽의 규모만을 실감시킨 채로, 여러분을 허무와 우울의 늪에 빠트린 채로 글을 마칠 수는 없는 노릇입니다. 그러니 저서에 대한 적실한 요약은 불가능하더라도, 최소한 제가 핑크 플로이드 위에『성의 역사』를 겹쳐 대었을 때 스쳐 간 잔상이 어떤 모양이었는지, 그것을 말씀드리겠습니다.

『성의 역사』에서 가장 중요한 사유는, 아마도 '섹슈얼리티의 해방은 허상이다'가 되지 않을까 싶습니다. 푸코는 이른바 '억압 가설'을 강도 높게 비판하는데, 이때 '억압 가설'이란 다음과 같습니다. 근대 사회에서는 인간의 섹슈얼리티가 억압되어 왔으므로, 그 지배 상태로부터 섹슈얼리티를 해방시켜야 한다는 것이지요. 이러한 관점은 사회적 맥락으로부터 자유로운, 순수하고 때 묻지 않은 진공의 섹슈얼리티를 전제하고 있는데, 푸코에 의하면 이 전제 자체가 오류입니다.

이해를 도모하기 위해 지금부터 한 명의 성 해방주의자를 떠올려 보겠습니다. 그는 성 엄숙주의에 맞서 싸웁니다. 그는 무분별한 섹스를 불경한 것으로 치부하는 부모와 선생들, 섹스란 오로지 성스러운 재생산을 위한 의식이라고 가르치는 종교 지도자들의 경건주의를 공격합니다. 기성세대에 맞서서 그는 섹스에 대한 열망이 인간의 자연적 본성에 내재한 것이라고 주장합니다. 그에 따르면 인간이 아무리 동물과 자신을 구분 지으려 발버둥 치더라도 결국 인간은 동물의 한 종일 수밖에 없으며, 이 엄연한 과학적 사실을 외면하거나 부정해서

는 안 됩니다. 남성이 여성의 육체를 원하는 것, 여성이 남성의 육체를 원하는 것은 성 염색체와 유전자, 호르몬으로부터 타당하게 연역되는 욕망이라고 그는 도발적으로 외칩니다. 신의 이름, 교양의 이름, 법과 도덕의 이름으로 그 욕망을 억누르는 것은 인간을 숭고하게 만드는 절차가 아니라 인간을 오히려 자연의 질서로부터 이탈하게 만드는 절차라고 외칩니다. 그에 따르면 그러한 엄숙주의와 지배 체제를 파괴하기 위해서라도 우리는 섹스를 해야 합니다. 자손의 대를 잇고 인류를 보존하기 위한 섹스, 복잡한 이데올로기와 얽히고설킨 섹스가 아니라, 쾌락과 기쁨을 위한 단순하고 투명한 섹스를 함으로써 우리는 섹스에 결부된 이데올로기를 벗어던질 수 있습니다. 즉 해방된 섹스를 나누는 것은 그 자체로 저항이자 시위입니다. 앞서 언급드린 조지 오웰의 『1984』를 다시금 여기에 접목시켜 볼까요. (비록 최후에는 모두가 빅 브라더를 사랑하게 되지만) 주인공 윈스턴과 줄리아는 빅 브라더에게 발각되기 전까지 은밀한 저항을 감행합니다. 그 은밀한 저항이란 빅 브라더의 눈을 피해, 텔레스크린의 감시가 닿지 않는 깊은 숲속에서 육체적 쾌락을 탐닉하는 섹스를 나누는 것입니다.

자, 언뜻 보면 이 성 해방주의자의 사상은 꽤나 진보적인 의견처럼 보이기도 합니다. 하지만 푸코의 생각은 다릅니다. 이 해방주의자는 '억압적인 사회'의 반대편에 '자연적이고 순수한 성별' '생물학적인 욕망'을 놓고 있는데, 문제는 그러한 생물학적 섹슈얼리티의 개념에는 앞서 저희가 논구한 지식−권력의 전략이 이미 녹아들어 있다는 점입니다. 순진한 이 해방주의자는 섹슈얼리티 억압의 배후에 있는 지식−권력의 동역학을 인지하지 못하고 있는 것이죠. 푸코가 보기에 우리는 이 동역학, 즉 '힘 관계'를 벗어날 수가 없습니다. 섹슈얼리티, 특히 '생물학적 성별'의 개념과 그 개념에 의거해 형성된 우리의

경험은 문화적 인습과 힘의 장치들에 의해 만들어낸 산물입니다. 섹슈얼리티는 정신병과 마찬가지로 오직 '사회 안'에서만 존재하는 개념입니다. 순진한 그 해방주의자는 '사회 안의 섹스' 바깥에 있는 '사회 바깥의 순수한 섹스'가 있다고 믿는 사람입니다. 그러므로 그 순수한 섹스를 사회로부터 해방시켜야 한다고 생각하는 것이지요. 하지만 섹슈얼리티라는 것 자체가 애당초 사회 안의 산물이며, 사회와 동시적으로 구성되는 개념인바 해방시켜야 할 섹스도, 섹슈얼리티도 애초에 존재하지 않는 것입니다.

한편 또 다른 문제가 되는 것은, '재생산에 대한 압력에서 벗어나서 생물학적 이끌림에 따라 남녀 간의 육체를 섞는 쾌락적 섹스'라는 표상이 그 자체로 은밀한 폭력을 내재하고 있다는 것입니다. 그들의 '쾌락' 표상에 동성애, 양성애, 범성애와 같은 범주는 끼어들 구석이 없습니다. 그들이 말하는 대로 섹스에 대한 욕구란 동물적 육체를 가진 인간의 본능적 순수함이고, 종족 번식의 욕구에서 비롯하는 충동이라면, 동성애자들의 성관계를 어떻게 설명할 수 있을까요? 만일 동성애자의 성관계도 넓은 범주의 '욕망 표현'으로 인정하고 포섭한다고 한다면, 무성애자는 어떻게 설명할 수 있을까요? 그들의 '성욕 없음'은 그들이 인간이 아니라는 것을 표시하기라도 한다는 것일까요?

저는 그래서 성 해방주의를 외치면서, 소위 '꼰대들'의 성 엄숙주의를 비아냥거리면서, 자유롭고 개인주의적이고 문란한 섹스를 저항의 표상처럼 옹호하는 사람들을 굉장히 경계하는 편입니다. 제가 성 엄숙주의자여서가 아닙니다. 오히려 그들이 성 엄숙주의자들보다 더한 규범주의자일지도 모르기 때문입니다. 성 엄숙주의자들은 최소한 자신이 가진 신념이 규범적인 것임을 알고 있습니다. 자신이 그 규범에 복종하고 욕망을 억누르는 것에 불만을 가지지 않을 뿐이지요. 하

지만 성 해방주의자들은 자신의 신념이 규범을 부수는 실천이라고만 생각하지, 그것이 또 다른 규범이 될 수 있다는 사실까지를 차마 내다보지 못합니다. 그래서 자신은 어떤 규범에도 따르지 않는 자유로운 주체라고 스스로를 오해하게 됩니다.

푸코는 우리가 규범에서 벗어나는 꿈을 꾸는 것이 아니라 '이 규범' 대신에 '다른 규범'을 받아들이는 것이 필요하다고 이야기합니다. '이 규범'이라 함은 물론 현실 사회에 만연한 편견과 규율입니다. 정상인/광인, 남성/여성 등의 구분은 지식-권력이 자신의 지배를 공고히 하기 위해 인간들에게 강요하는 규범이며, 이미 저희가 살펴보았다시피 그 규범은 '객관적 과학'이라는 그럴싸한 이름으로 우리를 세뇌합니다. 과학의 객관성이 아니라 다른 규범을 받아들인다는 것은, 과학적 지식을 체득하는 것을 중단하고 "삶의 기술"[6]이라는 다른 패러다임의 규범을 체득하기 시작한다는 것입니다. 그것은 다시 말하자면 "자기 자신을 돌보아야 한다는 원칙에 의해 지배되는"[7] 기술을 획득하는 일입니다. 그렇다고 해서 그것은 나 바깥의 세계, 즉 가족, 친구, 직장 등에 대한 관심과 성실함을 끄고 이기적이고 게으르게 사는 방식이 결코 아닙니다. 오히려 삶의 기술을 연마하는 시간은 "빈 것이 아니라 훈련과 실행해야 할 임무, 다양한 활동으로 채워"[8]집니다. 그러한 활동은 "고독의 실천이 아니라 진정한 사회적 실천을 이루"는 활동이며, 애당초 자기 자신에 대한 몰두 행위는 나와 함께 살아가는 타인들이 그 안에 속해 있는 "구조 속에서 형성"될 수밖에 없는 것입니다.[9]

다시 강조하건대, 삶의 기술에 따라 사는 것은 어떤 규범도 없는 야생의 평화, 모종의 나른한 원시인적 게으름으로 돌아가는 것이 아닙니다. 삶의 기술은 모든 억압적 규범으로부터 해방되기를 꿈꾸는

기술, 순전한 공상적 유토피아를 생각하는 기술이 아닙니다. 그것은 '이곳이 아닌 다른 곳으로 끊임없이 향해야만 한다'라는 강력하고도 역설적인 규범을 스스로 채택하고, 자신의 내부에 그 규범을 결연하게 박음질하는 재봉의 기술입니다. 우리는 그 결연함으로 인하여 끊임없이, 포기 없이 움직이게 되겠지만, 결코 특정 목적지나 골인 지점을 향해 나아가는 것이 아닙니다. 오히려 우리는 매 순간순간의 파괴와 창조로서 잠시 존재했다가 사라지고, 또 다시 나타나는 불꽃 안에서 진행형으로 남아 있고자 하는 것입니다. 해방은 미래시제 혹은 미래완료시제로 서술되어서는 안 됩니다. 그것은 언제나 현재시제 혹은 현재진행시제로 서술되어야 합니다. 진정한 해방을 위해 개인이 자신의 내면에 새기는 이 규범 바깥으로의 규범이 바로 푸코가 생각하는 성性입니다.

표면적으로 『성의 역사』는 섹슈얼리티라는 특정 테마에 대한 연구서로 보이지만, 깊이 들여다보면 인간과 사회, 지식과 규범에 관한 모든 아포리아들에 대해 푸코가 제출한 최종적 답안에 가깝습니다(이것을 '답안'이라고 말하는 것에 저는 죄책감을 느낍니다). 놀랍게도, 핑크 플로이드 역시 음반의 말미에 푸코와 유사한 대답을 준비해 둔 듯합니다.

《The Wall》의 마지막 트랙, 〈Outside the Wall〉의 가사 일부를 마지막으로 살펴보기로 하겠습니다.

혼자, 혹은 둘이서,
당신을 진심으로 사랑하는 이들이,
벽의 저편에서 서성입니다
몇몇은 손을 맞잡고
몇몇은 함께 밴드를 꾸리기도 하며

피 흘리는 심장과 예술가들이 결연히 서 있지요
그리고 그들이 당신에게 모든 걸 쏟아부었을 때
몇몇은 휘청이고 넘어지겠죠
결국 그렇게 쉬운 일은 아니니까요
어느 미친 녀석의 벽에 당신의 심장을 부딪히며
"여기 아까……."

 핑크는 벽에 둘러싸여 있습니다. 그를 둘러싼 모든 세계가 벽입니다. 벽이라는 구조 속에서 배양되고 양육되고 성장한 핑크는 파시스트로 자라나고, 몰락하고, 심판받고, 감금됩니다. 그리고 그 자신을 둘러싸던 은밀한 벽을 무너뜨리라는 아이러니한 형벌을 받지요(〈The Trial〉). 생각건대, 진정한 구속이란 인간의 주위에 벽을 쌓는 것이 아니라 이 세계에 마치 아무런 벽도 없다는 것처럼, 인간을 기만하는 것일지도 모릅니다. 판사는 핑크의 벽을 무너뜨림으로써 그런 기만적 구호들을 외치고 있는 셈입니다. 그는 핑크에게 이렇게 말하고 있는 셈입니다. "세상에는 그 어떤 벽도 존재하지 않았으며 모든 인간들이 한껏 자유롭게 지내고 있었는데, 핑크 너는 역겹게도 스스로의 주위에 자발적으로 벽을 쌓고 그도 모자라 너에게 선동된 불쌍한 사람들의 주위에 네 것과 같은 부류의 벽을 쌓음으로써 세계를 혼란에 빠트렸구나. 이제 너의 그 알량한 아집과 보잘것없는 세계를 정의의 이름으로 무너뜨려 주마. 어떤 벽도 없이 자유로운 세계의 참모습을 보면서 한없는 부끄러움을 느끼거라. 어떤 벽도 없이 자유롭게 살았던 사람들의 아름다움을 보면서, 그리하여 너에게 크나큰 고통을 받아야 했던 순수한 사람들의 아름다움을 보면서, 한없는 자괴감을 느끼거라. 그리고 그들에게 추악한 너의 모습을 드러내고, 경멸의 시선 속에서,

창살 없는 파놉티콘 속에서 평생 살거라."

하지만 이런 비극적인 종결부를 뒤로하고, 마지막 트랙에서 핑크 플로이드는 벽 바깥에서 핑크의 벽을 두드리는 인간들의 모습을 연출합니다. 그들은 예술가들입니다. 마음 아파하는 사람들. 그들은 예술가들입니다. 몇몇은 밴드로 모였습니다. '밴드'이자 '예술가들'인 핑크 플로이드도, 핑크의 벽 앞에서 서성이고 있다는 뜻일 텝니다. 그리고 자신들이 창조해 낸 캐릭터, '미친 녀석' 핑크의 벽에 그들의 심장을 부딪힙니다. 몇몇은 휘청이고 넘어질 테지요. 그래요, 어쨌든 그리 쉽지만은 않은 일이니까요. 그러나 그들은 손에 손을 잡고 있습니다. 이것이 아닐 수도 있었던 다른 벽을 상상하는 겁니다. 벽이 없는 곳을 헛되이 꿈꾸는 것이 아닙니다. 세상의 모든 벽을 무너뜨리는 것도 아닙니다. 벽이 벽 본래의 따뜻함으로 우리를 감싸는 그런 세계를 상상해 보는 것입니다.

저는 《The Wall》을 통해 새삼 벽이라는 사물을 재차 생각해 봅니다. 38선의 철책과 베를린 장벽 때문에 왜곡되어 버린 벽의 본래적 도구성을 생각해 봅니다. 벽은 원래 억압의 바람을 막아주고 비를 피하게끔 해주는 보금자리의 일부였습니다. 벽은 무분별한 전체주의로부터 '나'의 고유성을 보호해 주는 담장입니다. 한편 모든 벽은 본래 문을 가지고 있습니다. 벽은 고립과 차폐를 위한 도구가 아니라, 외부와의 소통을 건강하게 준비할 수 있는 나의 숙소를 표시하는 경계인 것입니다. 벽에 난 문 너머로는 동네와 골목의 풍경이 보이고, 벽 너머에는 언제나 이웃이 있습니다. 우리는 담장 너머로 빼꼼 고개를 내밀고 골목길의 그 아이를 물끄러미 바라보고, 담장 너머에서 들려오는 트럭과 찹쌀떡 장수와 참새 소리를 듣습니다. 우리와 우리 사이에 그 담장과 문이 있는 세계, 우리가 서로를 보호해 줄 수 있는, 서로의 벽

이 될 수 있는 세계. 불의와 부조리로부터 서로의 방파제가 되어 줄 수 있는 세계. 그런 세계를, 벽에 심장을 부딪히는 예술가들은 상상하고 있는 것입니다.

마지막 가사 "Isn't this where…"은 앨범의 첫 곡 〈In the Flesh?〉의 첫 가사 "…we came in?"으로 이어지면서 수미상관을 이룬다는 점을, 마지막으로 한 번 더 이야기해 보고자 합니다. 핑크는 그의 벽을 두드려 준 사람들 덕분에, 벽 바깥으로 나가게 된 듯합니다("여기 혹시…"). 그러나 첫 가사를 생각해 본다면, 벽 바깥은 또 다른 벽의 안입니다. 이 벽이 아닌 또 다른 벽을 마주하게 된 핑크. 그는 어쩐지 그 벽에 기시감을 느낍니다("…왔던 곳 아니야?").

많은 청자들이 이 수미상관을 '끔찍한 악몽을 구현한 서사' '완벽한 디스토피아적 결말'로 해석하곤 했습니다. 기나긴 고통을 겪다가 마침내 예술가들의 손을 붙잡은 핑크는, 안타깝게도 결국 꿈도 희망도 없는 악무한의 굴레에 빠졌다고 보는 것이지요. 반대로 저는 이 수미상관이야말로 《The Wall》의 백미이자 핑크 플로이드와 푸코가 가장 큰 울림으로 공명하는 부분이라 생각합니다. 이 끊임없는 벽에서 벽으로의 움직임은, 푸코가 '삶의 기술'을 통해 그려낸 화살표, 쪼그라들지 않고 고정되지도 않는 화살표, 언제나 움직이고 있는 화살표를 보여주는 것입니다. 벽을 지나 문으로, 문을 열어 벽으로 나아가기.

문을 열고 벽을 지나도 새로운 문과 벽이 있을 것입니다. 그것은 아마도 여전히 새로운 억압이고 규범일 가능성이 높습니다. 그러나 우리는 끊임없이 문을 열고, 벽을 넘어갑니다. 그리고 우리의 손으로 새로운 벽을 쌓습니다. 우리는 보금자리가 필요하기 때문이고, 보금자리를 위해서는 벽이 있어야 하니까요. 그 벽 안에서 계속 머물러 있을 수는 없습니다. 머물러 있는 순간 그 벽은 베를린 장벽 같은 것으로

변질되고 말 것입니다. 우리 손으로 세운 벽을 또다시 우리 손으로 허물고 우리의 몸으로 뛰어넘어서, 우리는 또 다음 벽을 향해 나아갑니다. 그 또 다음의 벽은 이미 거기에 있는 벽, 자연적으로 놓여 있는 벽이 아니라 우리가 재차 만들어 나갈 잠재적인 벽입니다. 해방은 바로 이 '벽을 넘어 벽으로' 가는 것, 그 움직임입니다. 우리는 서로를 열어젖히고 시대가 당면한 부조리에 맞서면서, 그 매번의 동작마다 우리를 찾아오는 순간의 해방을 마주하는 것입니다. 우리가 손을 잡고 함께 서로의 손잡이를 돌릴 때 우리는 서로에게 문을 열어주고 서로를 각자의 집에 초대하는 것입니다. 서로의 엉덩이를 밀어주고 손을 붙잡아 주며 벽을 넘어갈 때, 우리는 서로의 방파제가, 보호막이, 벽이 되는 것입니다. 벽을 넘는 순간, 이미 벽이 탄생하고 있습니다.

예술가는 무엇을 할 수 있을까요? 예술가의 작품은 무엇을 가리킬까요? 무엇을 가리킬 수나 있을까요? 주린 배를 채우지 못하는 예술이, 원자폭탄을 해체시킬 수 없는 예술이, 기후변화를 막을 수 없는 예술이, 끝없이 출몰하는 악한들을 저지할 수 없는 예술이, 대체 무엇을 하는 걸까요? 저는 이 물음에 대한 오랜 대답도, 이 빛나는 '벽의 사유'에서 구해 보고는 합니다.

The bleeding hearts and the artists make their stand
피 흘리는 심장들과 예술가들이 결연히 서 있지요

예술가, 자본주의의 게릴라들

노순택, 《얄웃한 공》 × 발터 벤야민

노순택, 〈얄웃한 공 #BFM1605〉,
가변크기, 종이 위에 잉크젯 안료프린트, 2004-2007

안과 밖이 없는 시대

미술을 통해 사회에 저항하는 것은 가능할까요? "물론 그렇다"라고 대답하고 싶어집니다. 작품으로 저항한 작가들이 얼마나 많았습니까. 피카소의 〈게르니카Guernica〉를 필두로 수많은 작품들이 제 머릿속을 지나갑니다. 그러면 '사회에 저항하기'의 폭을 훨씬 더 좁혀서, 제가 던진 질문을 다음과 같이 바꿔서 다시 제기해 본다면 어떨까요.

> 2020년대의 자본주의 사회에서, 다음과 같은 일련의 사건이 발생하는
> 것은 가능한가? ① 천재적이면서도 시대와 적극적으로 불화해 온
> 작가가 있다. ② 그는 그의 역작 안에 전복적인 메시지를 심는다. ③ 그
> 작품을 충분한 수의 사람들이 감상한다. ④ 그것을 감상한 사람들이
> 감성의 공동체를 이룬다. ⑤ 그 공동체의 구성원들이 가지고 있던
> 시대를 향한 분노가 마침내 그 작품을 기폭제로 하여 폭발한다. ⑥ 그
> 공동체는 끈끈한 연대감과 강인한 투쟁력을 기반으로 엄청난 사회적
> 영향력을 발휘한다. ⑦ 그 공동체는 마침내 사회를 변혁한다.

이렇게 좁힌 대로 '미술의 사회적 저항'을 해석한다면, 이제 저는 이렇게 불온한 질문을 던져보아도 좋을 것 같습니다. '미술은 혁명을 유발할 수 있는가? 미술은 혁명의 전위대, 말 그대로 '아방가르드'가 될 수 있는가?' 말이 나온 김에 잠깐이라도 좋으니 이야기해 봅시다. 미술 이야기 말고, 혁명 이야기 말입니다. 혁명은 가능할까요? 프랑스혁명, 러시아혁명, 68혁명, 4·19와 6월 항쟁. 가슴에 들끓던 민중들의 분노가 광장으로 봇물 터지듯 터져 나왔던 수많은 역사적 사례들을 우리는 배웠습니다. 하지만 어쩌면 이런 구체적인 역사적 사건들은 혁명의 본질에 대해서 절반밖에 말해주지 못하는 것 같습니다.

저는 성급함을 감수하고 이렇게 단적으로 말하겠습니다. 우리는 사실, 좌파니 우파니 하는 성향과는 조금도 상관없이, 모두 내부적으로 혁명을 겪고 있습니다. 세계가 완전하지 않기 때문이죠. 충분히 자신의 삶에 만족한다고 할지라도, 세계가 완전하며 더는 그 어떤 것도 바뀔 필요도 없고 바뀌어서도 안 된다고 생각하는 사람은 단 한 사람도 없을 겁니다. 세계가 어떤 의미에서건 불완전하다면, 인간의 가슴에는 모종의 욕구불만이 생깁니다. 그 욕구불만이 자리하는 상상의 공간으로 향하는 것을 혁명이라고 해본다면, 모든 인간은 내부적으로 혁명을 겪습니다(이런 방식으로 '혁명'이라는 단어를 유용하는 것을 여러분이 용납해 주신다면 말이지요). 혹은 이렇게도 말할 수 있습니다. 모든 인간은 혁명을 겪어야만 하는 운명에 놓여 있습니다.

세계는 어떤 의미로든 불완전하다는 말을 이제 저는 조금 더 급진적이고 노골적인 방식으로, 제 나름의 방식으로 바꿔서 말해 보겠습니다. 세계는 부조리합니다. 세계에는 온갖 병폐들이 가득합니다. 세계는 결코 이와 같은 방식으로 계속되어서는 안 됩니다. 그 병폐가 무엇인지는 이루 다 지목하기 어려울 정도입니다. 여하간 그런 병폐들이 있습니다. 그리고 그 병폐는 저의 미시적 삶에 침투하고, 저의 일상적인 우울을 매개합니다. 물론 저는 세계가 아무 문제 없는 공간이며 모두가 행복한 낙원이라고 스스로를 세뇌하려 시도할 수도 있습니다. 눈을 감고 귀를 막을 수도 있습니다. 그럼으로써 세계의 끔찍함을 마주하는 것을 거부하고 무지와 미성숙의 상태로 자발적으로 걸어 들어갈 수도 있습니다. 하지만 아무리 그렇게 한들 제가 부조리하고 불완전한 세계 속에 살고 있다는 조건은 애석하게도 변하지 않습니다. 그 사실이 저의 자기세뇌와 자발적 망각을 방해합니다. 눈을 감고 귀를 막아도 내면의 풍경과 내면의 목소리는 보이고 들립니다. 나로부

터 내가 자유로워지지 않는 한, 그것에서 벗어날 수는 없습니다. 따라서 눈을 감고 귀를 막아도 소용이 없습니다.

여러분도 세계를 살아가며 반드시 어떤 형태의 불만을 갖게 될 겁니다. 아니, 이미 갖고 계시겠지요. 서로가 다른 형태의 불만을 가질 뿐, 모두가 불만을 가지고 있습니다. 또한 그 불만으로 인해 마음속에서 간헐천처럼 솟아나는 울분도 우리는 가지고 있지요. 울분은 분노의 뒷면이자, 광장으로 달려나가 싸움을 시작하기 전에 앞서 미리 마련된 자기 내면의 싸움판에서 일어나는 진동입니다. 세계의 폭력은 우리 안에 똬리를 틀고 우리를 쿡쿡 찌르고 괴롭히지만, 우리의 의식은 단지 자조만을 되씹는 것에 그치지는 않습니다. 우리의 의식은 자연스럽게 무기력과 좌절감이라는 정신의 악성 조직에 대항하여 자신을 지키는 항체인 울분을 생산합니다. 울분을 품은 인간은 언젠가 일거에 그 모든 세상의 부조리가 무너지리라는 막연한 유토피아적 희망을 품어보기도 합니다. 또는 그 모든 부조리가 무너지는 어떤 사건이 도래하게 된다면, 나도 그 공간의 가운데에 있었으면 하는 소극적 욕망을 생산하기도 합니다. 심지어는 그 사건을 나의 손으로 주도하겠다는 적극적 욕망을 생산하기도 합니다. 이런 복잡한 항체들도 우리의 의식을 통해 생산됩니다. 악성 조직과 항체 들은 끊임없이 우리의 내면에서 전투를 벌입니다. 그 열기를 저는 또다시 울분이라 부르겠습니다. 울분은 괴로운 것이지만, 그 괴로움에 맞서는 과정에서 우리를 일으키는 뜨거움이기도 합니다. 뜨거운 울분은 혁명이 '불가능한 공상'이 아니라 '도래할 사건'으로서, 완료시제로서 존립하도록 하는 혁명의 가장 본질적이고도 은밀한 원천입니다. 우리가 울분을 느낀다면, 혁명은 절대로 폐기되지 못합니다.

그럼 이제 처음의 질문으로 돌아오겠습니다. 미술은 혁명의 전위

대를 자임할 수 있는가? 이 질문에 대답하기 위해서는 '일단, 혁명은 도대체 가능한가?'를 먼저 물어야 하겠습니다. 그리고 제가 말씀드린 대로 우리 안의 울분이 혁명의 가능성을 증명하는 것이라면, 질문을 다시 바꿔볼 필요가 있습니다. 즉, '우리 안에 아직도 울분이 존재하는지, 앞으로도 울분은 거세되지 않고 *끝까지* 존재할 수 있는지' 물어야 합니다. 결론적으로, 저는 처음의 질문을 다음과 같이 구체화하겠습니다. '미술은, 인간 안에 자리한 울분을 표현하거나 유도해 낼 수 있는가? 혹은 미술은, 울분의 감각을 상실한 인간들의 울분을 재발견할 수 있는가?' 그런데 이 질문에 대한 대답에서 저는 조금 머뭇거리게 됩니다. 작금의 시대를 사는 사람들에게는 울분의 감각이 너무도 깨끗하게 상실되어 있는 것 같다고 느낄 때가 너무 잦기 때문입니다. 쉽게 말해, 사람들이, 가슴에 화가 없습니다.

요즘 유행하는 말들 중 몇몇 개는 저를 가슴 선뜩하게 만들곤 합니다. 이를테면 '갓생'이라든가, '금융-치료'라든가, '미라클 모닝'이라든가 하는 단어들 말이죠. 저는 그런 단어를 들으면 이런 생각이 듭니다. 아, 이제 우리 안에는 울분조차 남아 있지 않게 되었구나. 우리의 억압자는 세계가 아니라 우리 자신이 되어버렸구나. 우리 내면에서나마 일어나던 멈추지 않는 싸움의 현장은 와해되었구나. 모든 열기는 차갑게 식었고, 빙하기의 고요하고 서늘한 평화만이 군림하고 있구나.

초기의 자본주의는 이런 식입니다. 사람들이 컨베이어벨트에 줄지어 있습니다. 감독관이 그들을 감시합니다. 나태한 사람들을 채찍질하고 몇몇은 공장 바깥으로 내쫓아 본보기로 삼습니다. 반면 지금의 자본주의는 어떨까요? 이를테면 이런 식입니다. 우리는 스케줄러 앱을 깔고 자기계발 모임에 가고 모닝커피를 마시고 마음 수련을 하고 요가를 통해 마음의 안정을 찾습니다. '갓생' 사는 사람들의 브이로그를

보고 그들의 효율적인 자기관리 방법을 따라합니다. 우울함과 허무감 혹은 건강의 악화로 인해 갑자기 픽 거꾸러지지 않도록, 돈벌이와 생존투쟁이 몰락하지 않도록, 자기발전과 사회적인 성공가도가 돌연 중단되지 않도록, 삶의 질 관리에 우리는 전력을 기울입니다. 이전까지의 세계가 어두컴컴한 감옥이었다면, 지금의 세계는 육면이 새하얀 폐쇄 정신병동이로구나. 종종 저는 이렇게 생각하고는 알 수 없는 공허감에 휩싸이곤 합니다.

'포스트' 민중미술

그러나 울분을 터뜨리는 배출구로서, 울분의 재현으로서 미술이 존립하던 시기가 있었습니다. 한국의 경우 70년대와 80년대의 미술이 그렇습니다. '독재 세력'으로 명백히 가시화된 권력은 조직적으로 민중들에게 국가 폭력을 행사했습니다. 예술가들은 주저하지 않고 이데올로기에 투신하여 독재 타도의 나팔수를 자처했습니다. 울분의 자장 위에 있던 이 미술의 경향을 '민중미술'이라 종종 일컫습니다. 한편 60~70년대 한국 정부는 한창 근대화 프로젝트를 진행 중이었고, 미술가들의 문화 운동은 정부의 탄압 아래서 신음했지요. 그러나 미술 자체를 와해시키거나 소멸시킬 수는 없는 노릇이었으므로 정부는 '예술은 정치나 사회와 무관하게 오로지 순수한 예술을 위한 것'이라는 '순수론'에 집착했습니다. 1980년대 이전 한국에서 선보여진 대부분의 아방가르드 미술은 솔 스타인버그가 제기한 "모든 위대한 예술은 예술에 관한 것"이라는 공리에 포박되어 있었습니다. 정부는 공공연하게 '한국적인 것'과 '순수예술의 이념'을 융화한 한국형 모더니즘을 장려하기도 하고, 회색조의 단색화 등을 동양적 정신주의의 전형으로 만들고자 했습니다. 이것은 냉전 시기에 미국 정부가 취했던 자세와

크게 닮아 있습니다. 당시 미국 정부와 CIA는 소련의 예술 이념이었던 사회주의 리얼리즘에 대항마를 내세우기 위해 자국의 추상표현주의 계열 미술가들을 체계적으로 지원했고, 그 과정에서 잭슨 폴록 등의 재능 있는 작가들을 아이콘화했죠.[1]

박정희의 공고한 독재 정권이 단숨에 총알 한 발로 끝났지만 그것도 잠시뿐, 혼란스러운 정국의 권력을 다시금 군부가 찬탈합니다. 수괴 전두환은 광주의 비극으로 한국의 80년대를 핏빛으로 물들였고, 한국의 예술가들은 빠르게 급진화됩니다. 그들은 예술이 어떻게 하면 더욱 사회적 실천에 참여하고 현실에 개입할 수 있을 것인가에 대해 치열하게 논했고, 젊은 대학생들을 중심으로 이루어졌던 이른바 '사구체(사회구성체) 논쟁'을 예술적 실천의 장 안으로 끌어들였습니다. 한국 사회의 부조리를 구성하는 핵심적인 쟁점이 분단으로 인한 민족적 모순이라고 생각했던 미술가 그룹은 미술을 통한 민족의 상처 회복과 민족적 예술미의 고취를 꾀했습니다. 계급 간 사회 격차와 자본주의의 모순이 더 근본적이라고 생각했던 그룹은 고통받는 노동자들의 일상에 밀착하여 그들의 기름때 묻은 손과 고단한 쪽잠을 화폭에 담아내는 것에 집중했습니다.

예술가들은 뜻을 같이하는 동지들을 모아 동인회를 구성했습니다. 원동석은 1975년 「민족주의와 예술의 이념」을 발표하며, 미술의 장에 '민중'이라는 개념을 처음 던집니다. 그에 따르면 민중은 민족의 실체이자 문화의 주체이고, 생동하는 실체입니다. 그는 민중이 스스로 행하는 창조적 활동이 바로 민족문화의 발현이라는, 이른바 '민중미술'의 사상적 맹아를 한국 미술비평계에 심습니다.[2]

원동석 이후 미술동인 그룹 '현발(현실과 발언)' '임술년'을 비롯하여, 80년대의 민중미술을 대표하는 두 거목인 '두렁'과 '광자협(광주자

유미술인협의회)' 등이 출범하게 됩니다. 이 그룹들은 광주항쟁과 노동자 대투쟁을 겪으며, 주로 두렁(민족미술)과 광자협(시민미술)을 중심으로 민중미술을 전개해 왔습니다. 그들은 주로 걸개그림, 벽그림, 판화를 소재로 했으며, 특히 걸개그림은 대중 집회 현장에서 빼놓을 수 없는 미술 형식으로 자리 잡게 되지요. 최병수의 87년 작 〈한열이를 살려내라〉는, 광장에서 시위를 위해 모인 대중들의 선두에 서 있었던 민중미술의 절정입니다.

한편 87년을 기점으로 공화국의 헌법체제가 교체되고, 일단의 민주주의가 도래했다는 인식이 팽배해지자 90년대에 접어들면서 민중미술의 근간이 흔들리기 시작합니다. 그런데 이것은 독재 정권의 종식과 민주주의의 출범이라는 한국 내부의 문제에서 기인했다기보다는, 오히려 국외의 세계사적 변동에 그 원인이 있다고 보아야 할 듯합니다. 소련의 몰락, 냉전 체제의 붕괴, 소비상업주의에 기반한 개인주의의 만연, 서구적 포스트모더니즘 논의의 수용 등이 그것입니다. 뿐만 아니라 의회정치에의 개입으로 우선 목표를 수정한 노동자 대투쟁, X세대 탄생, 지역 갈등에서 세대 갈등으로의 전환 등등이 90년대에 갈마듭니다. 문화예술의 감성에도 변화가 일어날 수밖에 없었습니다.[3]

민중미술 연구자 김종길은 70년대 말부터 90년대 중반까지의 흐름을 "민중미술"의 역사로 규정하고, "그 이후 세대의 정치적 아방가르드"를 "'포스트민중미술'이나 '새로운 정치미술'"이라 명명하고 있습니다. 그렇다면 90년대 중반 이후 지금까지의 예술적 저항은, 이전 세대의 민중미술 계보를 이어나간 정신적 후계자라고 할 수 있을까요? 마냥 그렇게 말하기는 어려워 보입니다. 김종길은 덧붙입니다.

90년대 이후 동시대 미술에서 '정치적인 것'을 1980년대 방식의

예술가, 자본주의의 게릴라들

최병수, 〈한열이를 살려내라〉, 1987
ⓒ Michael Choi, (사)이한열기념사업회 제공

민중미술로 선점하고 독점하면서 그 민중미술을 계파적으로 지속시킴과
동시에 보편적 가치로 승화시키고자 하는 것은 모순이다. 민중미술은
충분히 역사화되지 못했으나 1994년을 기점으로 지역적 산개 및
발화의 단계로 접어들었다는 것이 미술계 안팎의 평가여서 그 이후의
흐름을 민중미술로 선점하거나 독점하는 것은 명분이 없다.[4]

확실히 〈한열이를 살려내라〉와 같은 직선적이고 뜨거운 작품이 광
장 전선에 대중들과 함께 서는 것은 작금, '갓생'의 시대에서 요원한
일이 된 것 같습니다. 지금 그것과 같은 작품이 나온다면 아마도 시
대착오적이라는 비평이 뒤따르겠지요. 민중미술 이후 지금까지의 미
술가들은 꾸준히 선배들의 저항적 이념과 방법론을 비판해 왔습니

다. 이를테면 이들은 '민중'이라는 단어에 여성, 장애인, 성소수자 등의 주체가 생략되어 왔음을 고발합니다. 동시대의 적지 않은 수의 미술가들이 이러한 민중미술 속 배제가 결코 우연이 아니었음을 지적합니다. 그들은 계급과 민족 문제에 내포되어 있는 가부장제 혹은 주체 중심주의를 지적하면서, 70~80년대 민중·민족미술에 대해 곱지 않은 시선을 던집니다. 그렇다면 요즈음의 작업물에 '민중'이라는 단어를 끼워 넣어서 '포스트민중미술'이라는 이름을 붙이는 것은 확실히 문제가 있는 것 같기도 합니다.

그렇다면 민중미술은 이제 흘러간 옛날 사조가 되었을 뿐일까요. 핍박받는 민중을 미술의 주체로 호출하고, 그들 안의 울분을 시각적으로 꺼내놓는 일은 이제 불가능한 것이 되었을까요. 어쩌면, 그럴지도 모르겠습니다. 미라클 모닝으로 하루를 시작하고, 지친 심신은 월급날의 금융치료로 달래고, 문득문득 무너지는 일상을 열심히 부축해 '갓생'을 살기 위해 애쓰고, 철도 노조의 파업으로 끊긴 열차에 툴툴대며 철도 노동자들에게 이기주의자라고 욕을 뱉는 사람들을 민중미술이 구상한 '민중'의 개념으로 묶을 수는 없을 것 같습니다. 그러니 어쩌면 민중미술의 이념은 정말로 소멸해 버린 것일까요.

그러나 저는 그럼에도 불구하고, 아니 바로 그렇기 때문에, 김종길이 주장한 바대로 지금-이곳의 저항적 미술에 '포스트민중미술'이라는 이름을 붙여야 한다고 생각합니다. '포스트-'란 어떤 의미일까요. 무엇인가의 '이후'라는 뜻이자 '극복' '이탈'이라는 의미를 가집니다. 포스트민중미술은 민중미술을 깨부수고 없애버리는 것이 아니라, 민중미술에서 이탈하여 그것의 모순을 조망하고, **비판**하는 것입니다. 만일 '포스트민중미술'이 아닌 다른 용어를 통해 작금의 저항적 미술을 새로이 규정한다면, 오히려 우리는 '민중'이라는 단어가 가지고 있는

고유의 의미와 맥락을 잃어버리게 될지도 모릅니다. 게다가, 그 어떤 것도 우연히 시작되지 않았으며, 조상과 선배 없이 발전하지 않았습니다. 저항을 꿈꾸는 동시대의 미술도 마찬가지입니다. 70~80년대 민중미술의 다양한 측면들이, 긍정적인 면이든 부정적인 면이든, 지금의 저항적 작업에 영향을 미치고 있음은 주지의 사실입니다. 따라서 '포스트민중미술'이라는 용어는 여러모로 최근의 정치적인 작가들과 과거의 정치적인 작가들을 중대한 의미 손실이나 곡해 없이 묶어준다고 할 수 있겠습니다.

한국 민중미술과 그 현대적 계승에 대해 이렇게 길게 논의한 것은 결국 제가 품는 희망과 관련되어 있습니다. 비록 백색 정신병동 같은 세상이라 하더라도, 외부적 폭력이 아니라 내부의 자기훈육으로 억압 기제가 교묘하게 숨어들었다 하더라도, 여전히 미술은 우리 안에 식어버린 내면의 싸움판을 표면화할 방법을 찾아내리라는 희망을 저는 버리지 않았습니다. 광주의 오월 이후 자신의 붓을 세상으로 들이밀었던 민중미술가들과, 지금도 나름대로 세계와 힘껏 불화하는 포스트-민중미술가들 사이에는 분명히 어떤 연결고리가 있을 것이라고 저는 믿습니다.

기 드보르의 '회복'과 '전환'

그럼 이제 포스트민중미술이 새롭게 마주하게 된 악조건이 무엇인지 생각해 보도록 하겠습니다. 서두에도 말씀드렸다시피 새로운 악조건들의 공통적인 뿌리는 '갓생'의 구호를 휘두르는 후기자본주의의 교묘함으로 소급됩니다. 그 교묘함 때문에 더 이상 민중미술의 결기 넘치는 저항과 구호는 빛이 바래버립니다. 예술의 정치적 저항에 일어나는 빛바램 현상을, 1960년대 유럽의 상황주의자들은 '회복'이라고

명명합니다. 저는 이미 영화 〈매트릭스〉를 다루면서 상황주의자들과 그들의 대표적 인물인 기 드보르의 사상에 대해서 말씀드린 바가 있으니, 여기에서는 그의 사상을 간략하게만 언급하겠습니다.

드보르는 유럽 상황주의를 대표하는 아나키스트이자 예술 실천을 적극 주장했던 혁명가였습니다. 그는 1958년부터 1969년까지 상황주의 인터내셔널을 이끌면서, 수동적 관객으로 전락한 인간들이 세계의 부조리를 자각하고 저항하기 위한 각종 이론과 전술을 제공했습니다. 그의 저작 『스펙타클의 사회』에서 그는 후기자본주의가 새로운 통치 방식으로 택하고 있는 '회복'의 전략에 대해 말합니다. '회복'이란, 체제의 궤도에서 벗어나려 하는 급진적이고 저항적인 형상을 미디어 문화와 부르주아 사회 내에서 뒤틀고, 흡수하고, 병합하고, 상품화하고, 그럼으로써 중립화하여 무해한 표상으로 재해석하는 과정입니다.[5] 스펙타클의 사회 속에서 혁명과 혁명가는 그 자체로 하나의 애티튜드, 패션, 라이프스타일로 전락할 운명입니다.

서구와 한국을 일대일로 대응시키는 것은 당치 않은 일이지만, 얄궂게도 한국의 민중미술에도 비슷한 운명이 기다리고 있었습니다. 80년대 민주화의 일익을 담당하고 민중들과 광장에 함께 섰던 판화는 미술관에 역사로 박제되었습니다. 위대한 민중미술가들의 특별전이 고급 갤러리에서 열리고, 재벌들은 민중의 생명력과 의지를 찬양한 민중미술 작품들을 구매하여 재테크 수단으로 삼기도 합니다.

드보르는 이렇듯 비밀과 사기가 지배하는 역겨운 스펙타클의 사회를 폭로하는 일부터 시작해야 한다고 주장하면서, 그 구체적인 실천으로 '상황을 구축하기' 혹은 '전환'을 제시합니다. 전환이란 스펙타클(즉 자본주의 사회)의 마음에 들지 않는 방식으로, 스펙타클이 도무지 이해할 수 없는 방식으로 아이러니한 상황을 설계하는 것입니다. 그

는 이러한 전환 행위를 수행하는 공동체를 정치적으로 구성하고, 끊임없이 자본주의가 혼란스러워하는 미로를 굽이굽이 파는 것이 중요하다고 말합니다.

민중미술의 시대를 우악스럽게 지배했던 독재 정권의 방식과는 다르지만, 보다 세련된 방식으로 능숙하게 인간을 조련하고 사물화하는 후기자본주의의 스펙타클이 바로 지금의 포스트민중미술가들이 처한 조건입니다. 그리고 여기에 대항하기 위한 '혼란스러운 미로'를 파는 게릴라들, 즉 '전환'으로서의 저항을 구체화하는 작가들이 있습니다.

옥인콜렉티브

옥인콜렉티브는 이정민, 김화용, 진시우로 구성된 작가 그룹입니다. 지금은 사라진 옥인아파트의 이름을 따왔습니다. 그들은 박정희의 근대화 프로젝트 일환으로 인왕산 어귀에 세웠던 시범주거단지 옥인아파트의 철거 과정에서 만나 의기투합합니다. 옥인아파트는 근대화 발전의 위용을 자랑하기 위해 청와대에서 한눈에 보이는 곳에 지은 시민아파트여서, 근처의 인왕산을 비롯한 풍광이 그야말로 장관입니다. 그러나 재개발의 마수는 그 풍경 아래 낡아가는 옥인아파트를 곧 집어삼킵니다. 2009년 여름, 세 사람은 〈옥인동 바캉스〉라는 1박 2일 프로그램을 기획해 여러 예술가와 지역 주민을 초대했습니다.

언론과 온라인을 통해 그들의 작업이 알려지기 시작했지요. 그들은 현장 즉흥랩 공연, 주변 지역 탐사, 불꽃 발사 해프닝 등의 퍼포먼스를 벌이며 풍전등화의 콘크리트 더미에서 한바탕 바캉스를 즐깁니다. 그 과정에서 일부 언론은 그들을 옥인아파트를 무단 점거한 급진주의 예술가라고 매도했고, 청와대에서는 그들이 쏘아올린 불꽃을 목격하고 경찰에 신고를 넣기도 했습니다. 신고를 받은 경찰들이 언론

보도와 신고 접수를 근거로 그들의 퍼포먼스를 중단시키려 했지만, 사실 옥인콜렉티브의 멤버 중 한 명인 김화용이 이 옥인아파트의 실거주 주민이었습니다. 게다가 그들이 쏘아올린 불꽃은 소문처럼 신호탄이나 발사체가 아니라 단순한 불꽃놀이용 폭죽이었습니다. 경찰들은 허탈하게 돌아갈 수밖에 없습니다. 옥인콜렉티브가 자신들을 포함해 동료, 지역 주민 등과 구성한 은어적 공동체는 이처럼 통제와 훈육이라는 체제의 지배 구조를 이리저리 약 올리며 피해갑니다.

한편 퍼포먼스 〈작전명-하얗고 차가운 것을 위하여〉(2011)를 위해서 그들은 동료 작가들, 오랜 팬들, 그들과 연대하는 주민 등을 중심으로 퍼포먼스의 주체가 될 관객을 모집합니다. 방법은 이렇습니다. 피켓 모양으로 생긴 도구를 설치하고, 그 옆에 작은 알림장을 붙입니다. 피켓에는 아무것도 쓰여 있지 않습니다. 알림장에는 옥인콜렉티브의 사이트가 적혀 있습니다. 우리가 무언가를 하려 하는데, 정확한 내용은 알려줄 수 없지만 모종의 작전이다. 관심이 있으면 사이트를 통해 신청을 하되 반드시 책임감을 가지고 신청해 달라, 등의 내용입니다. 작전 일시나 장소조차도 정해져 있지 않습니다. 그러다가 옥인콜렉티브는 불쑥 신청자들에게 문자로 지령을 내립니다. 모월 모일에 작전이 실행될 것이므로 어디에 모여달라, 어디에서 대기하고, 무엇을 언제까지 어디로 날라 놓고… 등과 같은, 어쩌면 꼭 내란 음모를 연상시키는 내용들이죠.

그리고 작전 개시 당일. 앞면은 하얗고 뒷면은 붉은, 커다란 피켓을 손에 쥐고 참여자들이 모여듭니다. 피켓에는 아직 아무것도 쓰여 있지 않습니다. 오히려 그래서 더 불온해 보입니다. 하얀 앞면에는 이제부터 온갖 위험하고 도발적인 구호가 적힐 것 같고, 붉은 뒷면은 마치 노동자의 군대를 상징하는 것 같습니다. 그러나 웬걸요. 모두 모인

옥인콜렉티브, 〈옥인동 바캉스〉, 2009
옥인콜렉티브, 〈작전명 - 하얗고 차가운 것을 위하여〉, 2011
ⓒ 옥인콜렉티브 김화용

시위대(?)는 계단과 골목에 잔뜩 쌓인 눈을 치우기 시작합니다. 피켓처럼 보였던 이 사물은 사실 눈삽이었습니다. 혹은 피켓이 그 순간부터 눈삽으로 변한다고 할 수도 있습니다. 순식간에 자원봉사자로 둔갑한 사람들은 함께 땀 흘려 눈을 쓸고, 작업이 끝난 뒤에는 미리 옥인콜렉티브가 준비해 둔 어묵 국물까지 마십니다. 서로에게 따뜻한 인사와 덕담을 건네며 헤어집니다. 그들을 의심하고 몰래 감시한 경찰이나 형사가 있었는지 없었는지는 알 수 없지만, 만일 그랬다면 그는 얼마나 어이가 없고 허탈했을까요. 비장하게 전봇대 뒤에 숨어서 매의 눈으로 사람들을 째려보고 리더가 누구일지 파악하고 있었을 그 가상의 형사를 생각해 보면 배꼽 빠지게 웃긴 일입니다.

옥인콜렉티브는 퍼포먼스가 끝난 뒤 전시회를 엽니다. 당일의 시위(?) 현황을 담은 영상이 한쪽에 상영되고, 퍼포먼스의 오브제로 쓴 피켓이 차곡차곡 전시장에 뒤집혀 비치되어 있습니다. 벽에는 'OPERATION IS DELAYED(작전은 연기되었다)'라는 문구가 쓰여 있습니다. 그 문구에 의하면, 눈을 치우고 어묵 국물을 나눠먹은 것은 사실 진짜 '작전'이 아닌 것이고, 그들은 언젠가 다시 돌아올 것으로 보입니다. 그런데 진짜 작전은 무엇일까요? 혹시 그때는 그들이 정말 국가를 뒤집어엎을 내란을 꾸며서 돌아오는 것은 아닐까요? '작전은 연기되었다'라는 문장의 의미심장함은 무엇을 암약하는 걸까요? 아니면 이것도 다 한바탕 장난에 불과할까요? 글쎄요. 아무도 알 수 없습니다. 옥인콜렉티브는 장난기 어린, 그러나 음흉한 미소를 흘리면서 사라질 뿐입니다.

예시를 통해 살펴보았다시피, 옥인콜렉티브의 작업은 단일한 환경과 각종 사건들을 집단적으로 조직함으로써 구체적이고 의도적으로 구축하는 드보르의 '상황 구축' 문법을 충실하게 따릅니다. 함께 상

황을 구축할 행위자–관객들이 작품 안에 기입되어 있으며, 퍼포먼스에 활용하는 사물을 자본주의 안에서의 용도와 다르게 뒤틀어 배치합니다. 이를테면 피켓 모양 사물이 통상적인 사물의 쓸모나 의도를 완전히 배반하고 눈삽의 용도로 사용되는 것처럼 말이지요. 또한 그 오브제들은 관객들과 즐겁게 파티를 즐기기 위해 쓰이거나(〈옥인동 바캉스〉), 동네 환경미화를 위해 쓰이는 등(〈작전명–하얗고 차가운 것을 위하여〉), 상품에서는 망실되어 있는 환대의 윤리를 사물 안으로 회복합니다. 요컨대 옥인콜렉티브는 드보르가 말한 "교환 경제를 파괴하는 소비"를 충실히 수행합니다.[6]

밤섬해적단

밤섬해적단은 드러머 권용만과 베이시스트 장성건으로 구성된 2인조 하드코어 록밴드이자 퍼포먼스 그룹입니다. 그들은 여의도 증권거래소 앞, 명동 재개발 시위현장, 홍대 두리반, 제주도 해군 기지, 서울대 법인화 투쟁공연 본부스탁 등을 찾아다니며 게릴라성 공연을 합니다. 그들의 공연 실황은 〈밤섬해적단: 습격의 시작〉이라는 독립영화로 만들어지기도 했습니다. 권용만은 공연을 시작하기 전 관객들에게 "아름다운 분위기에 여기 다소곳하게 다들 모여서 즐겁게 수다 떨면서 한잔하고 조용한 음악을 들을 시간이네요"라며 빙긋 웃습니다. 마치 실내악 교향곡 감상회를 온 상류층들에게 말을 건네는 콘서트마스터[7]처럼요. 그리고 그들은 음악이 시작되자마자 관객들의 고막을 다 찢어 놓을 기세로 드럼을 두들기고, 베이스를 뜯고, 소리를 빽빽 지릅니다.

　　그들의 노래 중 한 곡의 가사를 살펴보겠습니다. 〈김정일 만세〉입니다. 제목만 듣고 흠칫하신 분들이 많겠지만, 침착하셔도 좋습니다.

정윤석, 〈밤섬해적단: 습격의 시작〉 Trailer No.1 – 〈김정일 만세〉 아트워크

김정일 만세 만세 만만세/김정일 만세 만세 만만세/ 1908년에 태어난
독립운동가 김정일의 호는 황파이며 평양 점원 상조회를 조직하여
항일 운동을 했다 1935년 평양형무소에서 순국하셨고 1968년
훈장독립장이 추서되었다/김정일 만세 만세 만만세/김정일 만세
만세 만만세/1939년에 태어난 기업인 김정일 씨는 서울대학교를
나와 동부제강의 대표이사를 지냈으며 1992년 과학기술처장관에게
장영실상을 수상하였고 2004년 대한민국 기술대전 동탑 산업훈장을
수상하였다/김정일 만세 만세 만만세/ 김정일 만세 만세 만만세

옥인콜렉티브가 그러했던 것처럼, 밤섬해적단도 시스템의 통제와
처벌을 교묘하게 빠져나갑니다. '김정일'이라는 이름 석 자만으로도
얼굴이 굳어서 허둥지둥하는 멍청이들을 조롱합니다.
　　그들은 아방가르드의 유산들마저 아이콘으로 '회복'되는 스펙타
클의 전면적인 지배와 조작의 틈새를 비집고 들어가서 스펙타클의 자

　　　　　　　　　　　　　　예술가, 자본주의의 게릴라들

승자박을 노립니다. 현대의 스펙타클은 매우 교묘하고 정교하지만, 반동분자들을 몽땅 때려잡고 감옥에 처넣는 식으로 통치하지 않습니다. 오히려 세련된 얼굴과 겉모습을 유지하느라 큰 에너지를 소모하죠. 피지배자들로 하여금 '개인의 자유와 존엄이 이 사회 안에서 완전히 보장되고 있다'고 착각하도록 해야 하니까요. 만일 1970년대 정권하였다면 〈김정일 만세〉라는 곡은 당연히 용납되지 않았을 겁니다. 아무리 "오해십니다. 가사를 들어보십시오. 그 김정일이 아니라 다른 김정일입니다!"라고 변명을 해도 소용이 없었을 겁니다. 그 김정일이고 저 김정일이고, 유신 정권하에서 무슨 차이가 있겠습니까? 체제의 질서를 조롱했다는 이유만으로 그들은 정상참작의 여지도 없이 검열당하고 처벌받았을 것입니다. 하지만 현대의 스펙타클 안에서는 다릅니다. 스펙타클의 통치 논리로는 애석하게도, 밤섬해적단의 가사를 금지할 명목이 없지요. 밤섬해적단은 바로 그 틈새를 파고들어 스펙타클의 허구성을 폭로하고 조롱합니다.

지금까지 옥인콜렉티브와 밤섬해적단을 사례로 하여 한국의 포스트민중미술이 모색해 온 궤적들 중 하나를 쫓아 보았습니다. 그러나 이들이 보여준 바와 같은 상황 구축을 통한 발칙한 전환의 상상력에는 한계가 없지 않습니다. 이렇듯 틈새를 파고들어 질서를 조롱하는 상황 구축의 투쟁 방식은 한 가지 전제를 가지고 있기 때문입니다. 그것은 자신들의 저항성이 결코 노골화, 표면화되어서는 안 된다는 것이죠. 이것은 게릴라로서 불가피한 생존 전략이 아니겠느냐고 변호할 수도 있겠습니다. 하지만 그들의 작품을 보고 나면, 저는 잠깐의 짜릿한 통쾌함을 맛보다가 이내 그보다 더 깊은 허무감을 느낍니다.

옥인콜렉티브와 밤섬해적단이 명시적으로 그의 전략을 따른다고 밝힌 적은 없지만, 결국 드보르의 '전환' 전략은 피억압자들의 자기표

현이 되기에는, 스펙타클의 억압 기제를 대중들에게 인식시킬 수 있는 매체가 되기에는, 태생적인 한계를 가지고 있는 것처럼 보입니다. 드보르 역시도 그 사실을 알고 있었을까요. 그는 짧았던 국제 상황주의자 활동을 정리하고, 그룹을 해소합니다. 해소된 이후 집필한 자서전 『파네지릭*Panégyrique*』에서 그는 "하나로 통합돼 버린 세상에서 그 어디로도 망명할 수 없다"[8]라는 글을 남깁니다. 그리고 1994년, 말년에 우울증과 알코올중독으로 고통받던 드보르는 결국 자신의 심장을 권총으로 쏘아 자살합니다. 향년 62세. 그의 죽음을 생각할 때마다 저는 날씨가 돌연 우중충해질 때 마음에 몰려오는 종류의, 그 이상스럽고 불길한 기분에 젖어듭니다.

브레히트와 벤야민의 '기능 전환'

독일의 철학자 발터 벤야민은 드보르가 막다른 길에 다다랐던 사유를 더 멀리 운반합니다. 심지어 그는 드보르보다 20~30년 앞서서 그렇게 했습니다. 자본주의의 통치를 전환해 내려는 예술가들이 집중해야 할 부분은, 전환을 수행하는 매체의 형식을 철학적으로 탐구하는 것이라고 벤야민은 말합니다. 지금까지의 예술이 피억압자들을 해방하는 수단이 되지 못했다면 그것은 작품의 내용이 충분히 해방적이지 못했기 때문이 아니라, 그 작품의 매체 형식 자체가 억압적이었기 때문이라는 것입니다. 매체 자체의 억압성을 전환하지 않고서 투쟁하려 한다면, 처음부터 지고 들어가는 싸움인 셈입니다. 반복건대, 중요한 것은 작품의 형식이 되는 매체의 기능과 방향성을 완전히 틀어버리는 형식적 전환입니다. 이것이 벤야민이 주장한 '기능 전환' 개념의 핵심입니다. 그 모범적인 사례로 벤야민이 제시하는 사례는, 그와 깊은 친분을 가지고 사상적으로 교류하기도 했던 위대한 독일의 극작가 베르톨트

브레히트가 연극에 몰고 온 일대의 파란입니다.

벤야민의 논문 「생산자로서의 작가*Der Autor als Produzent*」는 그가 1934년 4월에 쓴 강연 원고로서, 프랑스 공산당과 가까이에 있고 파시즘 연구소와 연계되어 있는 장 달사스의 개인 저택에서 이 연구소에 속한 사람들에게 강연하기 위해 쓴 것입니다. 이 원고에서 벤야민은 브레히트를 다음과 같이 평가합니다.

> 사물을 전승하는, 즉 사물을 "신성불가침으로 만들어 보존하는" 예술가**가 아니라** 상황을 전승하는, 즉 상황을 "다루기 쉽게 만들어 청산하는 예술가."⁹

언뜻 보면 전자의 술어, 즉 '사물을 신성불가침으로 만들기' '사물을 보존하기'가 훨씬 긍정적인 것으로 보입니다. 반면 후자의 술어인 '상황을 다루기 쉽게 만들기' '상황을 청산하기'는 부정적인 뉘앙스를 줍니다. 그러나 벤야민을 이해할 때 항상 염두에 두서야 할 점은 기존의 것, 긍정적인 것, 의심의 여지가 없는 것을 거꾸로 전복해서 읽는 습관이 필요하다는 사실입니다.

이제 벤야민에게 양측의 술어가 어떤 식으로 전복되고 교차되는지 알아보겠습니다. 그러자면 브레히트가 연극을 어떻게 뒤바꿔 놓았는지에 대한 설명이 필요합니다. 브레히트가 등장하기 이선, 기존의 연극은 어떤 목표를 달성하고자 했을까요. 수많은 목표들이 있었겠으나 그들 중 가장 핵심적인 것은, 관객들로 하여금 무대 위에서 벌어지는 일이 허구라는 사실을 까맣게 잊어버리도록 하는 것입니다. 그러기 위해 배우들은 정말로 자기 배역의 삶을 사는 것처럼, 그 상황을 정말로 겪고 있는 것처럼 연기하기 위해 노력할 것이고, 무대 장치와 조

베르톨트 브레히트(좌, 1898~1956)와 발터 벤야민(우, 1892~1940)
두 사람은 서로의 작업을 자신의 작업을 위한 영감과 마중물로 삼으며,
20세기 전반 독일 사상계에 가장 빛나는 우정 관계 중 하나를 형성합니다.
© Akademie der Künste, Berlin, Bertolt-Brecht-Archiv

명, 의상 등은 관객들의 몰입을 깨지 않도록 철저한 계산 아래에 구성
될 것입니다. 아리스토텔레스는 비극(즉 연극)을 보는 관객들이 마침내
그렇게 몰입하여 그들의 고통과 절망에 온전히 접속했을 때, 비극의
주된 목적인 카타르시스 효과가 발생한다고 생각했습니다. 그리고 이
를 수행하지 못하는 비극은 그에 의하면 이상적인 비극이 될 수 없습
니다. 아리스토텔레스의 비극론이 입론된 이후 그것은 수백, 수천 년
동안 생명력을 잃지 않았습니다. 브레히트가 활동하던 20세기 전반
에도 마찬가지였습니다. 여전히 연극이라는 매체가 응당 도달해야 할
이상은 아리스토텔레스가 지시한 그 이상적 비극 쪽을 바라보고 있었
습니다.

그런데 브레히트는 바로 이 아리스토텔레스적인 감정이입, 그리고
'환영을 생성하는 도구로서의 연극'이라는 관념을 파괴합니다. 브레
히트의 극을 두고 통상 '서사극'이라 일컫는데, 이 서사극은 끊임없이
흐름과 개연성이 계속 끊기는 특성을 가지고 있습니다. 마치 우리의

　　　　　　　　　예술가, 자본주의의 게릴라들

일기장처럼 말이죠. 일기장에 우리는 이야기(서사)를 적어 나가지만, 그제의 이야기와 오늘의 이야기는 이어지기도 하고 그렇지 않기도 합니다. 심지어 오늘의 일기조차도 하나의 단일한 이야기로 묶을 수 없는 경우도 많지요. 하루 종일 내게 일어난 일들과 내가 했던 생각들은 딱 하나의 기승전결과 교훈에 맞추어 미리 배치되어 있는 것이 아니라, 우연과 필연을 넘나들면서 과거의 총합 위에 쌓이고, 과거의 안쪽으로 스며드는 것이니까요. 그 쌓임과 스며듦의 과정에는 어떤 '개연성'도 없습니다.

일기장에 적힌 어떤 하루뿐만 아니라 우리의 현실 자체가 그러합니다. 지금 세상에 존재하는 것들, 세상이 지금과 같이 되어 있는 상태, 내가 매일같이 살아나가는 시스템 속 일상에는, 사실 꼭 그런 방식으로 되어 있을 수밖에 없는 개연성이 존재하지 않습니다. 있다 하더라도 그것은 어떤 범위까지만 그러할 뿐, 나의 삶과 세계 전체, 역사 자체를 포획할 수 없습니다.

서사극의 배우들은 이 현실의 비개연성을 재현하고자 합니다. 그들은 관객과 무대 사이의 암묵적인 벽을 뚫고 관객에게 직접 말을 겁니다. 또는 툭하면 아무 맥락이 없는 대사를 뱉는다든지, 상식적으로 이해할 수 없거나 이전의 사건과 아무런 인과관계도 없는 행동을 하기도 합니다. 배우들은 돌연 입을 맞추어 합창을 하기도 합니다. 무대 뒤의 스태프들도 일조합니다. 그들은 서사와 관계없는 음악을 틀고, 분위기와 상당히 이질적인 빛깔의 조명을 켭니다. 영사기와 영사막을 통해 무대 뒤쪽에 이런저런 문장을 띄우기도 하고, 구호가 적힌 현수막이 천장에서 돌연 튀어나와 무대 한가운데에 매달려 있기도 합니다. 이렇듯 브레히트는 연극과 관련된 모든 요소를 전통적인 방식에서 잡아떼어 관객들로 하여금 연극 자체를 낯설게 느끼도록 합니

다. 이것이 그 유명한 소격 효과, 즉 '낯설게 하기' 기법입니다. 서사극의 소격 효과에는 브레히트의 정치적인 의도가 개입되어 있습니다. 관객이 배우들을 향한 감정이입의 상태를 해제하고 무대와 자기 자신 사이에 일정한 거리를 두어야만, 인물과 상황을 객관적으로 인식하고 정치적인 판단을 내릴 수 있기 때문입니다.

이해를 돕기 위해 예시를 한번 들어보겠습니다. 임의의 연극을 하나 구상해 볼까요. 이를테면 〈순수의 깃발〉이라는 제목을 가진 극이 하나 있다고 해보죠. 출연하는 배우들은 전부 A급 이상의 명배우들입니다. 모든 무대 장치와 조명, 의상, 미술, 음악은 물론이고 연출까지 베테랑 중 베테랑입니다. 그들의 빛나는 경력과 장인적인 솜씨 덕택에 이 연극은 그야말로 대성공을 거둡니다. 극을 다 보고 나온 관객들 중에 울지 않는 사람이 없다고 합니다. 〈순수의 깃발〉의 시놉시스는 대략 다음과 같습니다. 마을 내부의 단일성과 순수성을 흐리는 악당들이 있습니다. 악당 패거리를 연기하는 배우들은 하나같이 악역 연기의 대가들로 명성을 날리던 대배우들입니다. 그들은 그간의 경력 동안 쌓아 온 악역 연기의 노하우를 아낌없이 쏟아부으면서 무대 위의 집기를 부수고, 여자와 아이를 희롱하면서 제멋대로 무대를 휘젓고 다닙니다. 무대 바깥의 관객들은 엄청난 악역 연기 덕택에 그 폭력과 아수라장이 단지 무대 위의 허구라는 사실을 잊어버리고, 실제로 어떤 테러 집단이 자신의 눈앞에서 마구잡이로 린치를 저지르는 것처럼 불안에 덜덜 떱니다. 이 악당들은 대본의 설정에 따르면 마을 외부에서 온 이방인들인데, 그래서인지 어딘가 이상한 억양과 말씨를 가졌습니다. 또 몇몇은 동성애적 성향을 가지고 있어서 마을 안의 얼굴이 하얀 소년들을 겁탈하기도 합니다.

그리고 하나같이 선량한 얼굴을 한 주인공의 가족은, 마을의 다른

예술가, 자본주의의 게릴라들

집들이 모두 그렇게 하듯 악당들의 습격에 힘없이 복종합니다. 그들이 요구하는 모든 패물과 식량, 가재도구 등을 어머니와 아버지는 순순히 내줍니다. 그러나 자신의 동생이 악당 중 한 명에게 겁탈당한 이후 스스로 목숨을 끊자, 주인공은 복수를 꿈꾸며 마을을 떠납니다. 마을 바깥에서 온갖 괴물과 악마들을 상대하면서 굳세고 늠름한 영웅의 모습으로 성장한 주인공은, 마침내 마을로 되돌아와 정의의 이름으로 악당들을 무찌릅니다. 그리고 마을 입구에서 깃발을 휘날립니다. 관객들은 눈물을 흘리며 박수를 보냅니다. 이 연극에 크게 감명받은 한 꼬마 관객은, 연극을 관람한 뒤부터 독특한 억양의 말씨를 가진 사람들을 보면 '악마다! 악마의 말투다!'라고 고래고래 소리를 지르기 시작했다고 합니다. 또 어떤 꼬마 관객은 주인공의 동생을 겁탈했던 동성애자 악당의 무시무시한 얼굴 때문에 밤마다 악몽을 꾸었다고 합니다. 학교에서 소위 '게이스러운' 행동을 하는 소년들은 또래 아이들에게 집단 린치를 당하기 시작했고, 이것이 사회 문제로 떠올랐지만 어떤 정치인도 그것을 문제 삼지 않았다고 합니다. 그들도 모두 그 연극을 보고 눈물을 쏟은 관객이었기 때문입니다.

이 끔찍한 가상 연극에 대한 설명은 그만 덧붙이도록 하겠습니다. 브레히트가 '연극이라는 매체 자체가 지금껏 권력자들의 지배와 억압에 복무한 도구일 뿐이었다'고 생각한 이유를 이해하시겠지요. 브레히트에 따르면 관객들을 무비판적으로 무대 속 세계에 흡착시키는 연극의 진공 자체를 뜯어고쳐야만 연극 자체가 폭력적인 매체라는 오명을 벗을 수 있습니다. 그래서 그는 개연성을 파괴하고 관객들을 무대에서 분리시키는 실험적 시도를 과감하게 도입합니다.

이를 벤야민의 말을 빌려서 표현하자면, 브레히트는 연극이라는 매체 자체를 '기능 전환'시킨 것입니다. 벤야민은 이렇게 기능 전환된

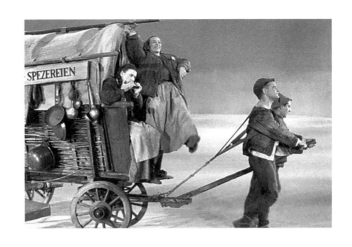

브레히트의 대표작, 〈억척어멈과 그 자식들*Mutter Courage und ihre Kinder*〉(1941) 중

매체는 지배 이데올로기에 결코 포섭되지 않을 수 있는 강력한 저항의 힘을 갖게 된다고 주장했습니다. 브레히트의 서사극 형식이 바로 현대 연극 이론의 핵심이며, 그의 연극 이념을 계승하는 실험적 극단 문화와 저항적 경향성이 연극예술계에 지금까지도 보존되고 있다는 점을 생각한다면, 연극이라는 매체를 브레히트가 영원히 한 번 바꾸어 놓았다는 벤야민의 상찬은 설득력이 있어 보입니다. 벤야민의 발언을 몇 줄 인용해 보겠습니다.

> 브레히트는 기능 전환Umfunktionierung이라는 개념을 만들어내었다.
> 그는 가능한 사회주의의 의미에서 생산수단을 변화시키지 않는 한
> 지식인에게 생산수단을 제공해서는 안 된다는 매우 중요한 요구를
> 최초로 내걸고 있다. … 여기에서 나는 어떤 생산기구의 **단순한 제공**과
> 생산기구의 **변혁** 사이에 존재하는 결정적 차이점에 대해서 언급하고자

예술가, 자본주의의 게릴라들

한다. … 즉 하나의 생산기구를 가능한 한도 내에서 [최대한으로] 변화시키지 않고 그것을 그대로 제공하는 처리 방법은, 제공되는 소재가 아무리 혁명적 성격을 띤 것처럼 보일지라도 논란의 여지가 매우 많다.[10]

브레히트가 연극을 한 번 완전히 바꿔놓았던 것처럼, 미술가들도 자신들의 매체를 대상으로 그러한 기능 전환적 탐구를 수행할 수 있을까요? 만일 가능하다면, 어쩌면 그것이 드보르식 게릴라전이 가지는 단발성과 허무의 한계를 넘어설 수 있는 돌파구가 될지도 모르겠습니다.

1990년대 중반 이후 한국의 포스트민중미술에서 매체의 기능 전환을 시도하는 작가로 저는 조심스럽게 사진가 노순택을 꼽고 싶습니다. 노순택은 '포토리얼리즘'의 꼬리표를 초월해 사진이라는 매체 그 자체에 대한 본질적인 질문을 던지는 르포르타주 사진가입니다. 벤야민이 열렬하게 브레히트를 옹호했듯이, 부족하지만 저도 노순택을 옹호해 볼까 합니다.

손택Sontag에 대한 순택Suntag의 응답

노순택이 사진에 어떻게 기능 전환을 가져왔는지 논하려면, 먼저 사진이라는 매체가 그 자체로 억압의 형식이었음을 역설적으로 증명해야 하겠습니다. 노순택이 어떻게 폭력의 도구상자에 들어가 있던 사진을 꺼내어 투쟁의 도구상자에 집어넣는지는 그다음 순서로 논하게 되겠지요. 우선 기능 전환에 관한 앞선 벤야민의 언급을 조금 더 인용해 보겠습니다.

가령 즉물적 사진은
르포르타주를 만들어냈다.
그것은 비참한 생활까지도
완벽하게 유행적 방식으로
파악하여 즐거움의 대상으로
만들었다.[11]

수전 손택, 『사진에 관하여On Photography』,
이재원 역, 이후, 2005.
손택이라는 이름을 들어본 사람이라면 아마도
『해석에 반대한다』혹은 『타인의 고통』과
같은 저작이 더 익숙하시겠지만, 그녀의 가장
비범한 저작은 이것이 아닐까 싶습니다.

위 대목은 앞서 저희가 살펴본, "생산 도구 자체를 변형시키지 않을 경우, 소재가 제아무리 혁명적이더라도 지배 이데올로기에 포섭될 수밖에 없다"라는 문장에 뒤이어 나오는 대목입니다. 아무리 연극의 소재나 주제를 저항적인 것으로 설정했다 하더라도, 연극의 형식이 전통적인 몰입적 극의 형식을 띠고 있다면 그것은 지배 이데올로기에 포섭될 수밖에 없습니다. 이를 사진에 대입하여 해석하면 어떨까요? 그것이 바로 르포르타주에 대한 벤야민의 의견입니다. 르포르타주 사진작가들은 전쟁과 가난의 참상, 세계로부터 버림받은 인간들의 모습을 카메라에 담기 위해 갖은 위험을 불사합니다. 그들의 소재, 즉 피사체는 분명히 비판적이고 저항적인 의도에 따라 선택된 것입니다. 그러나 르포르타주 작가들은 사진이라는 매체 자체를 변형시키는 것에는 관심이 없습니다. 그 결과 고통받는 자들을 생생하게 찍은 흑백 사진은 먹고 살기 넉넉한 부르주아들에게 잘 팔리는 액세서

예술가, 자본주의의 게릴라들

리, '고통받는 사람들에 공감할 줄 아는, 인간적이고 비판적인 지식인'임을 전시해 주는 꼬리표-액세서리가 됩니다. 더 나아가 수억 원의 수익을 창출하는 전시회의 아이템이 됩니다.

더 끔찍하고 자극적인 참상을 찍으려 경쟁하는 르포르타주 사진을 두고 혹자는 '가난 포르노'라고 비난하기도 합니다. 포르노가 사람들의 이목을 끌어 돈을 버는 관음증적 메커니즘을 그대로 수용하는 르포르타주 사진의 폭력성에 관해 이야기하자면 결코 빼놓고 말할 수 없는 수전 손택(1933~2004)의 유명한 비판을 인용해 보겠습니다.

> 사진이 산업화되어 가자 사진은 사회를 운용하는 합리적(즉, 관료적)
> 방법 안에 급속히 흡수됐다. … 사진을 통해서 현실을 확인하고
> 사진을 통해서 경험을 고양하려는 욕구, 그것은 오늘날의 모든 이들이
> 중독되어 있는 심미적 소비주의의 일종이다.[12]

노순택은 자신의 영문명을 일부러 'NOH SUNTAG' 혹은 'NOH SUN TAG'으로 표기합니다(로마자 표기법에 의하면 'NOH SUNTAEK'이 맞습니다). 수전 손택Sontag에 대한 오마주죠. 사진학도였던 시절 그에게도 당연히 손택의 윤리, 즉 사진을 찍고 사진을 보는 인간들의 내면에 몰래 자리한 추악한 관음증을 둘러싼 패러독스가 자리하고 있었을 것입니다.

2014년 '올해의 작가상'을 수상한 노순택을 비평한 사진평론가 김현호의 코멘터리 중 일부를 가져와 보겠습니다.

> 사진을 찍는 이라면 한번쯤 수전 손택과 존 버거를 읽는다. 그리고
> 사진이 과연 윤리적인 것인지에 대해 고민한다. 하지만 그러고 난

뒤에는 누구나 '결론'을 짓는다. 사진을 포기하거나, 현장을 떠나 자신의 미적 태도와 매체의 한계를 충분히 시험할 수 있는 '작가'가 되거나, 이러한 부작용에도 불구하고 세계의 고통을 알리는 일이 더 중요하다고 생각하는 '다큐멘터리 사진가'가 되거나 하는 것이다.

한번 앓은 이들은 다시 앓지 않는다. 살다 보면 예전의 뜨거운 질문들을 다시 만나기도 하지만, 이미 이것은 끝난 문제다. 예전에 겪은 작은 열병의 경험은 오히려 새로운 열병에 대한 면역력이 된다. 하지만 노순택은 계속 앓고 앓으면서 열에 들뜬 채 사진을 찍는다. 끊임없이 망설이며 현장을 맴돌며, 작가와 다큐멘터리 사진가 사이를 오간다. 이런 깊은 열병 앞에서는, '사진이 좋지 않은 것은 충분히 다가가지 않았기 때문'이라는 식의 다큐멘터리 사진의 클리셰는 한갓 허장성세에 지나지 않는다.[13]

김현호의 말대로, 노순택은 벤야민과 손택의 사진에 대한 지적과 비판을 누구보다 잘 인지하고 있었을 것입니다. 종군기자, 현장기자들은 처참한 폭력의 현장을 생생하게 담겠다는 일념으로 현장으로 향합니다. 그곳에서 살아 있는 사진을 찍어오면, 이 참상이 세상에 알려질 것이라는 믿음, 아픈 자들의 아픔이 아젠다가 될 것이라는 믿음, 사진이 세상의 변혁에 기여할 것이라는 믿음으로 무장하고, 머리 위로 날아드는 총탄도, 춥고 습한 곳에서의 노숙도 마다하지 않습니다. 그러나 정말 그들의 믿음대로 사진은 윤리적일 수 있을까요? 손택이 순택에게 묻습니다. 그 열병이 뭇 사진작가들을 통과하지만, 노순택은 여전히 그 고민 앞에서 방황합니다. 그는 사진이 촬영되고 인쇄되고 배포되는 과정에 먹구름처럼 낀 위선과 기만을 쓸쓸하게 자조합니다. 그러나 그 자조 안에서도 사진이 거기에서 멈춰버려서는 안 된다는,

예술가, 자본주의의 게릴라들

설명할 길이 없는 믿음이 노순택에게는 있습니다. 나의 목격담을 들려주고 싶다는 믿음, 숨겨져 있는 기이한 세계의 구석을 보여주고 싶다는 여전한 믿음이 말이지요. 그 믿음이 소멸하지 않고 남아 있었기에 우리는 다행스럽게도 그의 사진을 볼 수 있게 되었습니다. 아래는 국립현대미술관이 2021년 노순택과 진행한 'MMCA 작가와의 대화' 중 그의 발언 일부입니다.

한진중공업 최초의 민주노조위원장이었던 박창수 씨가 안기부에 연행됐다가 의문의 죽음을 당하는데, 그분의 시신이 안치되었던 곳이 안양병원 장례식장인데요. 그때 당시 백골단이 장례식장 벽을 부수고 시신을 탈취해 간 사건이 있었어요. 그런 것들을 그때 당시 『한겨레』 신문이나 대자보 등을 보면서 굉장히 기이함을 느꼈죠.

'이게 사실인가?'

특히 사진을 봤을 때, 흔히들 "사진은 거짓말을 하지 않는다"라 하고, 더군다나 신문에 실린 사진이니까 더욱더 믿을 만하다고 생각했겠지만… 그 사진을 보는 순간 '이럴 순 없는데…'[라는 생각이 들었죠.]

이런 장면은 마치, 현실을 보여주는 장면이라기보다는 굉장한 비현실, 초현실의 한 장면 같더라고요. … 90년, 91년, 92년 그즈음에 봤던 사회적인 풍경들이 어쩌면 그 이후에 제가 사회를 바라보는 하나의 시선을 형성시켜 줬고, 그것에 대해 고민하는 계기가 되었던 것 같아요. 그때 당시에 아주 젊기도 했으니까, 무언가가 벌어지고 있는 현장에 나도 가 있어야 된다라고 하는 치기 어린 의무감이랄지 [하는 것이죠].

또 하나는 궁금함 같은 것도 있었죠. 매스미디어를 통해서 계속 무슨 일이 벌어졌다고 보도가 되는데, 실제로 제가 겪어본 현장은

매스미디어가 알려주는 현장하고 사뭇 다르더라구요. [그래서] 매스미디어에만 정보들을 의존하기가 싫었고, 현장에 직접 가서 내가 그것들을 총체적인 판단을 할 수는 없을지라도, '내 나름대로 현장을 목격하고 싶다' '참여하고 싶다', 그런 욕구들이 있었던 것 같아요.

[창작의 계기가] 매스미디어에 대한 불신에서 비롯된 것일 수도 있지만, 매스미디어의 작동 원리를 알게 된 것[에서 비롯되었기]도 하죠. 시장에서 우리가 낭만적으로 생각하는… 뭐 '언론은 사회의 목탁'이랄지, '[언론은 사회의] 공기'랄지… 하는 것을 믿지 않게 됐고[요]. 이것은 지극히 당연한 것일 수 있다……. 즉 매체가 어떤 사람들의 편을 든다든지, 어떤 사건이나 정황, 사건들의 전후좌우를 다 볼 수는 없다라고 하는 [것]. 매체의 한계를 알게 됐기 때문에 그들이 얘기해 주지 않는 것, 아니면 그들이 놓치는 것, 보지 않는 것, 그런 것을 내 나름대로 가서 보고 싶거나… 목격담들을 만들어보고 싶은 욕망이라고 해야 될까요.[14]

얄궂한 기능 전환

노순택은 결국 사진의 배반과 기만을 끌어안으면서, 끝내 사진의 길을 다시 사진으로써 내고자 합니다. 그러나 사진이 지금의 시대에 다시 울분의 형상이 되기 위해서는, 옛 민중미술이 걸개그림이나 판화를 활용하던 방식과는 달라야 합니다. 르포르타주 기자들이 대형 신문의 편집국에 보도사진을 송신하던 방식과는 달라야 합니다. 사진을 관음적인 소비사회의 소산으로 타락시키는 기존의 방식과는 어떻게든 본질적으로 다른 방식의 사진이 생산되어야 합니다. 즉 사진의 기능 전환이 수행되어야 합니다.

기능 전환은 자기 자신이 무엇인지 묻는 질문에서 출발합니다. 그리고 그 질문을 딛고 어디론가 나아가는 것이 아니라, 그 질문 자체로

예술가, 자본주의의 게릴라들

●

레니 리펜슈탈의 나치당 홍보 영화, 〈의지의 승리 *Triumph des Willens*〉(1935)

나치즘을 홍보했다는 그 심대한 오점을 잠시 배제하고 말하자면, 이 영화는 상당히 잘 만든 명작입니다. 당대를 고려할 때 선례를 찾기 힘든 혁신적이고 감각적인 카메라 구도, 스크린을 뒤덮는 강렬한 감정적 열정, 효율적 음악 사용 등등. '감정이입'은 그 자체로 부르주아 미학의 핵심이며 전체주의를 위한 도구라는 관점, 즉 '감정이입'이 아니라 '정신의 분산'이 오히려 혁명적 예술을 위한 형식이자 내용이어야 한다는 관점은 벤야민의 매체론을 관통하는 주제입니다. 영화/사진 이론에서 불후의 입지를 갖는 『기술복제시대의 예술 작품 *Das Kunstwerk im Zeitalter seiner technischen Reproduzierbarkeit*』에 그러한 주제의식이 잘 드러나고 있습니다.

꼿꼿이 머무릅니다. 아니, 기능 전환이라는 질문의 결과는 차라리 더 많은 질문들이라고 하겠습니다. 즉 관객들의 질문을 유발하는 것이지 요. 기능 전환이라는 하나의 질문을 통해, 전환된 매체의 수용자들은 또 다른 질문을 가슴 속에 품게 됩니다.

이미 저희가 살펴본 대로, 브레히트는 연극을 기능 전환했습니다. 그 결과 관객들은 그들이 살아가고 있는 미친 세상에 대해 제각기 질문을 던지기 시작했겠지요. 그러나 그들의 마음에 피어나는 질문들에 대해 브레히트의 연극은 어떤 명확한 대답도 제공하지 않습니다. 그의 서사극 안에는 명확한 메시지를 담지한 대사가 거의 없습니다. 질문의 형식을 오로지 질문으로 보존하는 것. 그것이 기능 전환입니다.

노순택은 '질문'으로 되돌아갑니다. 사진은 무엇인가? 사진은 진짜인가? 사진은 정의로운가? 사진은 실재를 재현하는가? 우리는 사진을 믿을 수 있는가?

그의 대표작들 중 하나인 《얄웃한 공》 연작을 보시죠. 이 작품은, 평택 대추리에 들어선 미군 기지와 그 한가운데 설치된 둥근 구조의 레이더 돔이 시골 마을의 정취와 어떻게 얽히고설켜 있는지 취재한 사진 르포입니다. 그러나 그의 르포는 권력의 추악함을 고발하는 전형적인 태도와 다른 자세를 취합니다. 그의 사진에 드러난 레이더 돔은 때때로, 영락없이 밤하늘의 둥근 달을 연상시킵니다. 노순택은 일부러 연작에서 실제 달 사진이나 풍선 사진을 찍어 삽입해 넣기도 합니다. 레이더 돔은 나뭇가지 사이로 수줍게 고개를 내밀기도 하고, 들판을 날아가는 새들 뒤에 숨기도 하고, 평화롭게 여물을 먹는 소의 혀 위에 내려앉기도 합니다.

감상자들은 노순택이 의도적으로 배치한 구도와 조형미 앞에서, 레이더 돔이 얄밉게도 모종의 심미성을 가지고 있음을 설득당하고 맘

예술가, 자본주의의 게릴라들

노순택,《얄웃한 공》연작, 가변크기, 종이 위에 잉크젯 안료프린트, 2004-2007

니다. 물론 그 돔 구조물 아래의 철골 구조가 훤히 드러나는데, 이를 통해 이것이 인공 감시탑이자 일종의 빅 브라더라는 사실이 드러나기는 합니다. 그러나 돔과 달의 알맞게 유사한 크기, 얄밉게도 적당한 고도, 하늘에 떠 있는(혹은 떠 있는 듯한) 조형적 배치 때문에 돔은 아주 자연스럽게도 달의 상관물이 됩니다. 그 낭만적 구도 아래에서 돔의 철골 구조는 은근히 은폐되다가도, 또 어떤 사진에서는 강렬하게 부각되어 우리의 착각을 고발하기도 합니다.

한편 노순택은 작품 내내 그 레이더 돔이 주민들의 삶의 터전을 황폐화시켰다는 사실을 결코 숨기지 않습니다. 이런 점에서 그는 르포르타주의 정신, 사진을 통해 어떤 진실을 말하고자 하는 욕망을 절대 버리지 않았습니다. 돔의 물리적 외연은 달의 심미성 뒤로 슬쩍 은폐되어 있을지 몰라도, 사회적 외연은 노순택의 사진 속에서 결코 은폐되지 않습니다. 만일 달처럼 모습을 숨긴 돔의 사진이 단 한 장만 전시되었다면 이야기는 달랐겠지만, 노순택은 연작이라는 구성 속에서 돔이 달빛처럼 넓게 할퀴고 간 대지를 계속하여 사진의 서사 속에 삽입합니다.

노순택은 특히나 텍스트 사용에 후한 사진작가입니다. 그는 사진집은 물론이고 사진 전시회에서도 사진 아래에 직접 빼곡하게 쓴 글을 첨부하지요.《얄웃한 공》에서도 마찬가지인데, 노순택은 전시회장에 들어가기에 앞서, 혹은 사진집을 펴보기에 앞서 관객/감상자들이 돔의 정체를 미리 구체적으로 인지하도록 그 용도와 이름, 맥락을 폭로합니다. 관객들은 돔에 대해 비판적으로 기울어진 상태에서 감상을 시작합니다. 즉, 돔의 사회적 기능과 그 실체는 처음부터 공개된 상태입니다.

그러나 〈스페이스 오디세이 2001〉에서 섬뜩한 붉은 눈을 빛내는

예술가, 자본주의의 게릴라들

'HAL'이나, 『1984』에서 텔레스크린으로 국민들을 감시하는 '빅 브라더'의 이미지를 예상했던 관객들 앞에는 마치 달처럼 '휘영청' 떠 있는 샐쭉한 돔이 떠오릅니다. 끔찍한 살인기계를 염두하고 이를 박박 갈며 증오할 준비를 마친 관객들은 혼란에 빠집니다. 어쩐지 얄밉고, 알 수 없는 야릇함이 정신을 가럽게 합니다. 노순택은 '야릇하다'와 '얄밉다'를 합쳐 '얄웃하다'라는 술어를 새로 만듭니다. 그 '얄웃함'이 이 괴이한 공, 레이더 돔의 본질이자 신자유주의의 본질입니다. 얄웃한 시스템, 얄웃한 소비주의, 얄웃한 폭력성이 우리를 옭아매고 있는 것입니다. 야릇하고 은근히 흥분되면서도 어딘가 얄밉고 가려운 폭력. 우리는 그 가려움에 시달리다가 마침내, 브레히트가 자신의 관객들에게 그러했던 것처럼 노순택이 우리들에게 심어 놓은 질문들의 연쇄작용을 시작합니다.

사진은 달과 돔을 언제나 명료하게 구분할 수 있는가? - 후보정이나 편집 없이 순수한 촬영만 사용하더라도, 촬영 구도와 기술만 가지고도, 다른 사진과의 배치를 통한 몽타주 효과만 가지고도 얼마든지 돔을 달처럼 멋지게 찍을 수도 있다면, 우리는 도대체 '무보정 사진'이라는 것을 진실의 등가물로 여길 수 있는가? - 애초에 사진은 진실의 등가물이기는 했을까? - 왜 우리는 돔은 추하고 달은 아름답다고 생각해 왔던 것일까? - 달은 인간이 인위적으로 소작할 수 없는 자연물이라는 이유만으로, 우리는 그것의 무구함과 그것에 대한 동경을 당연시해 온 것은 아닐까? - 참혹하고 불의한 시대에, 때 묻지 않은 자연에 대한 찬탄에 집착하는 것은 일종의 비겁한 물러남이고 도피이고 기만이 아닌가? - "내 마음속에 서로 다투는 것이 둘 있으니, 그것은 꽃을 피우는 사과나무에 대한 감격과 페인트공이

연설을 하는 소름 돋는 광경이다. 하지만 후자만이 나를 책상으로 가게 만든다."[15](브레히트의 시 구절 중 일부) - 사진은 진실을 재현하는 매체일 수 있는가? - 우리의 배후에 있는 메커니즘도 저 얄웃한 공처럼 숨어 있는 것은 아닌가? - 그 메커니즘을 무엇이라 언표하기 어렵고 인식하기 어려운 이유는 그것이 숨어 있기 때문인가, 아니면 야릇하기 때문인가? - 노순택의 사진들을 보지 않았더라면 나는 사진을 의심했을까? - 신문과 TV광고 위로 삐라처럼 지나가는 아프리카의 아이들을 보고 나는 이런 질문들을 던진 적이 있던가? - … - …

브레히트는 자신의 연극을 통하여 관객들이 자신의 연극을 믿지 않게끔 했습니다. "이 모든 것은 연극입니다. 연극은 그저 연극이에요. 이런 멍청이들, 말 그대로 가짜란 말입니다! 눈물 흘리지 마십시오, 감정이입하지도 마십시오! 연극은 현실을 재현하지 않습니다. 내 연극이 아니라 다른 연극을 보더라도 마찬가지입니다. 그 어떤 극작가의 희곡도, 그 어떤 연출의 연극도 믿지 마십시오. 감동할 준비를 마친 자들은 멍청이들입니다. 당신을 감동시키려고 애를 쓰는 연극은 당신도 모르는 사이에 언제 웃고 언제 울어야 한다고 당신을 세뇌하고 있습니다! 연극은 언제 화를 내고 언제 화를 참으라고 당신을 교육하고 있습니다! 연극은 어떤 인간들을 추종하고 어떤 인간들을 증오하라고 당신을 종용하고 있습니다!" 이렇게 연극 자체를 부정하는 말을 연극을 통해 외치는 셈입니다. 물론 이 말은 그가 한 것이 아니라, 관객들의 마음 안에 생겨난 질문이 꼬리에 꼬리를 물며 스스로 뱉어낸 생각들이겠지요. 노순택도 마찬가지입니다. 우리는 그의 사진을 통하여 사진을 믿지 않게 됩니다. 사진이라는 매체가 아주 쉽게 소비주의와 즉물적 유행의 마수에 걸려들 수 있다는 것을, 세련된 프로파

간다의 선전으로 활용될 수 있다는 것을 깨닫게 됩니다. 노순택의 사진은 그 피사체를 '신성불가침으로 만들어 보존'하지 않습니다. 오히려 노순택은 그 사진이 놓인 상황을 '다루기 쉽게 만들어 청산'할 수 있도록 합니다. 그렇다면 벤야민의 말을 빌려서 저는 이렇게 말할 수 있겠습니다. 노순택은 사진을 기능 전환해 낸 예술가라고 말입니다.

전위대를 암약하는 게릴라들

저희는 처음의 질문으로 돌아가 보도록 하겠습니다. 예술가의 전위대가, 전위적인 시각예술이, 여전히 이 시대의 아방가르드로 존립하는 것이 가능할까요. 미술이 우리 안의 울분을 꺼내 놓을 수 있을까요. 대답은 여전히 '그렇다'입니다. 그러나 미술의 현실 개입을 꿈꾸는 포스트-민중미술가들은 이제 전면전이 아닌 게릴라전으로 생존의 활로를 뚫고 있습니다. 옥인콜렉티브, 밤섬해적단, 노순택은 그 게릴라 전사들의 표상입니다. 그들은 과거의 전위대에 대한 애정과 낭만을 품되 함부로 감상에 젖지 않습니다. 폭력과 관음증에 복무할 위험이 있는 매체를 활용하되 완전히 다른 것으로 뒤집어 놓으면서, 당면해 있는 스펙타클과의 현실적인 싸움을 이어나가고 있습니다. 포스트-민중미술은 이들의 전법을 통하여 비로소 '포스트-민중'미술이 될 수 있을 겁니다. 노동계급 성인 남성의 이미지만이 으레 떠오르던 민중 개념은 이제 여성, 장애인, 성소수자, 난민, 그 너머를 포괄하는 열린 개념으로 확장되어 가야 합니다. 그 새로운 민중이 마주한 현실의 잔혹함은 그간의 민중미술이 지금의 시대에 요청하는 과업이고, 그래서 매번 기시감 들면서도 새로운 투쟁 현장입니다.

　새로이 세상에 빼꼼 고개를 내민 두더지들을 굴 바깥으로 안내해 전위대의 늠름한 대오를 꾸리는 것은 꽤나 그럴싸하고 가슴 뛰는 계

획이기는 하겠습니다만, 햇빛에 눈부셔서 비틀비틀 걷는 두더지들을 달콤한 냄새로 유혹해 머리를 자르고 포름알데히드 통에 박제하는 스펙타클의 노하우는 만만치 않습니다.

거리마다 널린 동족들의 박제된 정신을 본 이후 한 줌이나마 남은 예술가들은 각자의 굴로 숨어들어, 엄폐물이 가득한 벙커로 민중을 초대합니다. 그들의 벙커 안에서는 풍자와 블랙코미디라는 언어로 의사소통이 이루어질 것입니다. 그들은 또한 벙커를 수시로 갈아엎고 다른 굴을 파서 숨어드는 습성이 있습니다. 스스로가 의지해 왔던 굴에 침을 뱉고 그 안온함을 모욕하는 것이지요. 아직도 두더지들이 살아남았다는 소식을 들은 농부들은 불시에 그들이 목격되었던 굴을 급습하지만 그곳은 이미 텅 비어 있을 따름입니다. 이 게릴라 두더지들은 별안간 밭의 한가운데 불쑥 나타나 효율적 생산에만 미쳐 있는 농부들의 뒤통수를 멋지게 후려갈기고는, 또 어디론가 숨어들 것입니다.

인간이 소외되지 않는 세상을 저는 꿈꿉니다. 요원한 생각이고 어쩌면 치기 어린 생각일지도 모른다고 생각하지만, 저는 그 꿈을 포기하지 않습니다. 또 모르지요. 언젠가 바로 그 순간이 찾아올지도. 여전히 민중의 개입과 쟁의 행위는, 외면할 수 없는 부작용에도 불구하고, 사회를 진일보시킬 수 있는 가장 큰 힘들 중 하나라는 것을 우리는 1919년에, 1960년에, 1987년에, 2017년에 경험했습니다. 그러나 그때가 언제일까요. 그것은 알 수가 없습니다. 그러나 예술가들은 그 순간이 조만간인 것처럼 살아갑니다. 매 순간마다 그 순간이 찾아오고 후퇴하고 또 찾아오는 것이라고 믿으며 살아갑니다. 그래서 그들은 좌절하지 않습니다. 그들은, 전위대를 암약하는 게릴라들입니다.

예술가, 자본주의의 게릴라들

'너'에게로 가는
무한한 길을
그린 작품, 그리고
그 길 위를 걸어야 하는
인간의 삶에 대한 이론을
겹쳐 보다

신은 용서할 수 있을까

왜 우리는 사진을 불태우나?

너를 기록한다는 것

편지

신은 용서할 수 있을까

이창동, 〈밀양〉 × 자크 데리다

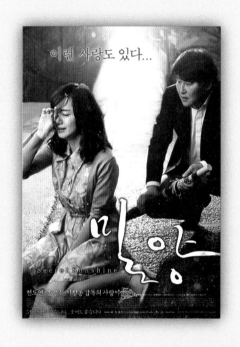

이창동, 〈밀양〉(2007) 포스터
여담이지만 저는 캐치프레이즈가 참 별로였습니다.
하지만 영화를 보고 나면 틀린 말이 하나도 없는 것 같습니다.
이 영화는 사랑 이야기입니다. 이런 사랑도 있다는 것을 말합니다.
울 수도, 웃을 수도 있습니다.

영화 〈밀양〉

〈밀양〉은 하나하나 모든 장면이 아름다운 영화입니다. 단적으로 말씀드리자면, 저는 이 영화를 사랑합니다. 저는 방금의 이 두 가지 술어, 즉 '아름답다'와 '사랑하다'를 붙이는 것에 제법 신중한 편인데요, 미학도로서의 쓸데없는 자존심이라고나 할까요. 그렇지만 이 영화 앞에서는 자존심이고 뭐고 내던져야겠습니다.

물론 우리는 이 작품의 탁월함을 간편하게 가누어 볼 수도 있겠습니다. 아마도 〈밀양〉은 한국 영화의 손꼽히는 거장 이창동의 필모그래피 중에서도 가장 고르게 비평적 찬사를 받은 작품일 겁니다. 적지 않은 영화평론가들이 이 영화를 21세기 한국 영화의 가장 뚜렷한 성취로 꼽고 있으며, 가장 훌륭한 단일 작품으로 거명하는 이들도 심심치 않게 보입니다. 물론 작품에 쏟아진 압도적 호평에는, 거의 숭고할 지경인 배우들의 열연이 매우 큰 몫을 차지한다는 사실을 빼놓을 수 없습니다. 주연 배우였던 전도연 씨는 이 영화로 칸의 레드카펫 위에서 여우주연상 트로피를 거머쥐었지요. 지금이야 〈기생충〉과 〈오징어 게임〉이 할리우드까지 휩쓰는 마당이라 다들 조금은 무뎌지셨겠지만, 당시에는 한국 영화가 해외 영화제에서 주요 부문을 수상했다는 소식이 지금보다 몇 배는 더욱 충격적이었습니다. 전도연 씨와 영화 관계자들에 관한 소식이 연일 뉴스를 장식했고, '한류' '쾌거' '칸의 여왕' 같은 수식어가 붙은 기사 꼭지가 한 몇 주 동안 신문에 실렸던 것을 저는 생생히 기억합니다.

하지만 이미 말씀드렸다시피 이런 회상과 나열은 간편한 방법일 뿐입니다. 이 영화가 어디에서 무슨 상을 수상했느니, 모 잡지사에서 꼽은 한국 영화 명작 리스트에서 몇 위를 했느니 하는 말로 이 영화의 높이와 깊이를 납작하게 찌그러트리지는 않겠습니다. 그것은 미학

신은 용서할 수 있을까

적 판단도 아닐뿐더러 이 영화에 대한 예의도 아닙니다. 이 글은 제가 이 영화를 얼마나 사랑하는지, 얼마나 이 영화의 감독과 배우들을, 이 영화의 세계를 사랑하는지에 대한 구구절절한 사랑 고백입니다.

2시간 20분에 달하는 물리적 길이도 길이거니와 그 정신적 깊이를 생각해 본다면 〈밀양〉의 줄거리를 요약한다는 것은 참 부당한 일입니다. 하지만 이 영화에 대한 결례를 무릅쓰기로 하고, 범박하게나마 요약해 보자면 〈밀양〉은 아래와 같은 이야기입니다.

신애는 남편이 죽고 나서 자신에게 유일하게 남은 피붙이인 아들을 데리고 밀양으로 내려와 피아노 학원을 차린다. 적당히 순박하고 천박한 밀양 촌뜨기 종찬은, 신애가 밀양으로 내려왔을 때부터 그녀에게 한눈에 반해 그녀를 졸졸 따라다니면서 정착을 도와준다.

한편 신애는 기존 거주민들의 텃세와 과부에 대한 편견과 멸시를 피하고자 돈 많은 여자인 척 군다. 이를테면 땅을 보겠다고 공공연히 돌아다니고 그 사실을 은근슬쩍 사람들에게 흘리는가 하면, 그 지역 유지의 집에서 피아노를 쳐주기도 한다. 그러나 그것이 독이 되고 만다. 그녀 주위를 맴돌며 기회를 엿보던 아이의 웅변학원 선생이, 그녀의 아이를 납치해 인질극을 벌인다. 그는 신애에게 몸값을 거듭해 뜯어내다 결국에는 아이를 살해해 그 시체를 강변에 유기한다. 범인은 경찰에 체포되어 감옥에 평생 갇히게 되지만, 죽은 아이는 돌아올 수 없다.

신애는 거대한 슬픔을 이기지 못하고 절망하다가, 아이가 죽기 전에는 코웃음만 칠 뿐이었던 종교에서 삶의 구원을 찾는다. 그리고 종찬이, 신애가 맞닥뜨린 슬픔과 구원 앞에 함께 선다. 때로는 더 크게 소리를 지르고 그녀 대신 화도 낸다. 심지어는 그녀가 택한 종교에의

귀의까지 모두 뒤따라간다. 친구들의 비아냥과 놀림, 그리고 "진정 신을 믿는 것이냐 아니면 내가 좋아서 그러는 것이냐"는 신애의 정곡을 찌르는 질문들에도 굴하지 않고 빙글빙글 웃으며 종찬은 그녀와 함께 교회를 다닌다.

한편 신애는 아이를 잃고 방황하다 교회를 통해 되찾은 심적 안정과 평화를 주변에 열렬히 간증하더니, 마침내는 아이를 살해한 범죄자를 찾아가 그를 용서하겠다는 결심을 내리게 된다. 그러나 웬걸, 구치소에서 신애와 면담을 하러 들어온 범인은 신애보다도 더 평온하고 인자한 미소로 그녀를 맞이한다. 신애가 교회에 다닌다는 사실을 듣자 그는 크게 반가워하며, 자신도 감옥에서 하나님을 만났으며 그분께서 못난 자신의 죄를 사하여 주었노라고 말한다. 그리고 신애도 하나님을 만나게 되었으니 너무도 다행이라고 빙그레 웃기까지 한다. 신애는 그 깊이를 짐작할 수 없는 좌절과 분노의 구렁텅이로 추락한다.

신애는 그 모두에게 복수할 계획을 꿈꾼다. 신을 믿으라고 설득한 사람들, 신을 열렬히 믿는 사람들, 신에게 답이 있다고 일러준 사람들, 그리고 신에게 복수할 계획을. 신애는 교회 전도 집회에 몰래 침입해 "거짓말이야"가 되풀이되는 노래를 크게 틀어 집회를 엉망으로 만드는가 하면, 기도회가 진행 중이던 신도의 아파트 창문에 돌을 던지고, 그녀가 다니던 교회의 목사를 유혹해 그와 성관계를 가지는 동안 하늘의 신을 쳐다보며 깔깔 웃는다. 그러나 신에 대한 복수만큼은 시작도 끝도 없는 법. 결국 그녀는 손목을 긋고 길거리에서 쓰러진 뒤 정신병원에 실려 간다.

종찬은 퇴원한 그녀를 부축해, 머리를 자르자며 근처의 미용실로 데려간다. 그러나 공교롭게도 미용실에는 아들을 죽인 범인의 친딸이 수습 미용사로 근무하고 있다. 신애의 머리를 그녀가 잘라주게 된다.

영화의 마지막 장면. 숨이 막히도록 아름답습니다.
경상도에 있는 실제 도시 '밀양'의 지명에서 '밀' 자는 빽빽할 밀密을 씁니다.
이창동은 그것을 조용할 밀謐로 변주합니다.

그 아이가 범인의 자식이라는 것을 알고 있던 신애는 침착하게
이것저것 아이에게 질문을 하고, 몇 마디 말을 삼키고, 이내 고개만
주억거리다가, 결국 견디지 못하고 미용실을 뛰쳐나온다.
　"왜 하필 여기여야 했느냐"라고 절규하는 신애의 곁에 묵묵히 서
있던 종찬은, 그래도 머리는 마저 잘라야지 않겠느냐며 신애의 마당에
의자를 놓고 그녀를 앉힌 후 거울을 들어준다. 신애는 종찬이 들고
있는 거울을 보며 자신의 머리를 마저 자른다. 거울에 반사된 햇볕이
마당으로 떨어진다. 비밀스러운(밀), 햇볕(양), 밀양.

〈밀양〉과 기독교

시간이 지나 지금은 좀 잊힌 맥락이지만, 사실 〈밀양〉이 당시에 화젯
거리가 되었던 데에는 전도연의 수상 말고도 다른, 그리고 더욱 의미
심장한 계기가 있었습니다. 그것은 〈밀양〉이 국내 기독교계에 불러일

으킨 파장입니다. 말인즉, 이 영화가 넓게 보면 종교, 좁게 보면 기독교를 부정적으로 묘사했다는 것이죠. 물론 깊게 들여다본다면 그것은 아주 피상적인 분석일 테지만, 여하간 〈밀양〉이 표면적으로는 기독교가 매진해 온 신과 구원, 용서의 가능성에 물음표를 던지고 있다는 점은 확실해 보입니다. 다만 우리는 그 물음표가 전복과 부정의 물음표인지, 성찰과 재구축의 물음표인지를 확인해야 할 것입니다.

표면적으로는, 〈밀양〉에 등장하는 신도들을(신애까지도 포함해서) 긍정적으로 바라보는 것은 확실히 무리가 있어 보입니다. 그들은 신에 대한 상대방의 의견이나 종교에 대해 각각이 가지고 있는 개인적인 감정에 그다지 진심으로 귀 기울이지 않습니다. 언뜻 상대에게 공감해 주는 듯 보이나, 사실 그것은 그가 교회로 올 예비 신도라는 전제하에서만 성립하는 형식적 공감에 불과합니다. 무조건 교회로 오라, 하나님을 믿으면 전부 해결된다, 와 같은 식으로 되풀이되는 그들의 언어는 매번 신애의 고통의 본질을 비껴갑니다. 그들이 모여서 기도하고 간증하는 장면들은 좀 기괴하고 섬뜩하게 그려지기도 합니다. 마치 단체 주술 행위를 보는 것 같기도 하죠. 물론 기독교의 그러한 관행과 신앙 자체가 기괴하고 섬뜩하다는 것은 아닙니다. 이창동이 그것을 형상화한 방식이 그렇다는 것입니다.

그러나 이런 단편적인 장면들보다 더 본질적이고 깊은 불편함이 있습니다. 그것은 이 영화가 시종일관 우리에게 던지는, 예컨대 다음과 같은 질문들이죠. 과연 신은 우리를 구원할 수 있을까요? 종교에의 귀의가 우리를 슬픔으로부터 꺼내줄 수 있을까요? 인간은 다른 인간을 용서할 수 있을까요? 신은 죄지은 인간을 용서할 수 있을까요? 표면적으로 보면, 이 영화는 그 모든 질문에 고개를 젓는 것처럼 보입니다. 〈밀양〉 이후 한국 기독교계에 일었던 파장은 그런 맥락 위에 서

있습니다.

이창동은 이 영화가 반反기독교적인 의도를 가진 것이 결코 아니라는 점을 강조했습니다. 〈밀양〉은 종교가 아니라 인간에 대한 영화이며, 오히려 자신은 영화를 제작할 때 실제 목사와 종교인 들에게 자문을 수없이 구했다는 것이죠. 저는 이창동의 이런 입장에 절반만 동의하는 편입니다. 동의하는 절반의 이유는, 그가 주장한 대로 저도 〈밀양〉은 결코 반기독교적 메시지를 담고 있지 않다고 생각하기 때문입니다. 반면 동의하지 않는 나머지 절반의 이유는, 이창동은 부인했을지 몰라도 이 영화는 분명 종교에 대한 영화이기 때문입니다. 물론, 이창동도 속으로는 알고 있었을 겁니다.

한편 이 영화의 원작 소설 「벌레 이야기」를 쓴 이청준은 다음과 같이 밝히고 있습니다(이때 「벌레 이야기」는 주인공이 결국 자살한다는, 〈밀양〉과는 아주 다른 결말로 끝을 맺고 있다는 점을 주지할 필요가 있습니다).

사랑의 덕목을 단편적이나마 종교의 신성성에 빗대어 천착해
보았음직한 소설이 졸작 「벌레 이야기」였다. 어린 아들이 무도한
유괴범에게 끌려 살해되자 그 어머니가 교회를 찾아가 마음의 위안과
평화를 얻어 붙잡힌 범인을 용서하려 하니, 이미 사형 언도까지 받은
범인이 먼저 신앙적 구원과 사랑 속에 마음이 평화로워져 있음에
질망하여 자살을 하고 마는 이 소설의 줄거리는 당시의 비슷한 실제
사건을 소재로 한 것이었다. 그렇다면 그 섭리자의 '사랑'의 의미는
무엇이어야 하는가.[1]

과연, 종교의 이름을 빌린 구원과 용서는 기만일 따름일까요? 이청준은 독실한 크리스천이었지만, 적어도 윗글의 맥락에서 섭리자적

구원, 용서, 사랑의 의미는 그에게 무비판적으로 받아들여야 하는 것이 아니라 사랑과 종교, 덕목과 신성성의 관계 속에서 날카로운 물음과 비판의 대상이 되어야 하는 것으로 보입니다.

그러나 이창동의 '용서'란 이보다도 더 복잡다단해 보입니다. 이청준의 소설에서는 주인공이 좌절 끝에 자살하고, 이창동의 영화에서는 주인공이 끝끝내 살아간다는 점에서 특히 그렇습니다. 그 오욕과 절망 속에서, 허락되지 않는 용서와 구원을 받아들이면서 끝끝내 살아간다는 것은 무엇일까요. 이창동은 왜 그러한 '삶'을 그리고자 했을까요. 그가 자신의 영화에 대해 구구절절 친절한 해석을 남겨두지 않았으니, 저는 대신 자크 데리다의 말을 좇아 〈밀양〉 속 용서의 난제로 뛰어들어 볼까 합니다.

목소리와 쪽지

자크 데리다의 '해체' 개념은 소위 학계 내외에 '포스트모더니즘'이라고 알려져 있는 일군의 담론을 대표하는 개념들 중 하나입니다. 기호학, 미학, 윤리학, 정치학 등등에서 데리다와 그의 '해체' 개념은 작금의 사상계에까지 지대한 영향을 미치고 있습니다. 이 '해체' 개념을 '탈구축' 등으로 다시 옮겨야 한다는 의견이 있지만, 여기서는 다루기 어렵기에 넘어가도록 하지요. 저희는 용서에 대한 데리다의 사유를 살피기에 앞서, 몹시 피상적이지만 그의 핵심적 개념인 '해체'가 무엇인지 살펴야만 하겠습니다. 그리고 그것을 이해하기 위해서는 어쩔 수 없이 그의 사상 전반이라는 우회로를 걸어야 합니다.

우선 살펴보아야 할 것은 데리다의 언어철학입니다. 데리다는 그의 저서 『그라마톨로지Grammatologie』, 『글쓰기와 차이L'Écriture et la différence』 등에서 음성 혹은 말에 덧씌워진 신화를 지적하고, 이를 통

해 서양철학을 지배해 왔던 로고스 중심주의의 폭력성을 고발합니다. 이것이 무슨 의미인지, 천천히 한번 말해 보도록 하지요.

자크 데리다(1930~2004)

조금 엉뚱하지만 잠시 저의 초등학생 시절로 여러분을 초대해 보겠습니다. 초등학교 4학년 때였습니다. 저는 같은 반의 여학생 J를 좋아했습니다. 저는 반장이었고 J는 부반장이었습니다. 반 임원이다 보니 이래저래 겹칠 일도 많고, 임원 수련회도 같이 가고, 그러느라고 정말 친해졌습니다. 지금 생각하면 먼저 용기 내어 고백해도 그리 무리는 아니었을 것 같지만, 그때는 너무 무서웠습니다. 그맘때쯤 나이의 아이들에게 누군가를 좋아하는 마음을 들키는 게 얼마나 큰 약점을 노출하는 일이겠어요.

그러던 어느 날 제 책상 서랍에 쪽지가 하나 들어 있었습니다. 그리 긴 글도 아니었어요. "나, 사실 너 좋아해." 뭐 그런 짧은 글이었던 것 같습니다. 예상하셨겠지만, 그 글씨체는 J의 것이었습니다. 아, 그때의 그 놀라움과 기쁨! 오로지 그 나이대에만 느낄 수 있는 감정! 그렇지만 저는 곧바로, 그 희열이 치솟았던 높이만큼 깊은 의심의 구덩이에 빠지게 되죠. 대체 왜? J도 나를 좋아한다고? 말도 안 돼. 진짜로? 어쩌면 내 친구들이 장난을 친 건 아닐까? K에게만 말했는데, 설마 K가 날 골려주려고 J의 글씨체를 베껴서 내 책상에 넣어둔 건 아닐까?

확인할 방법은 단 하나입니다. J에게 직접 찾아가, 진짜 마음이 무엇인지 말로 확인받는 것이죠. 편지로는 믿을 수가 없습니다. 아무리

글씨체가 비슷해도 말입니다. 그 사람의 입에서 발화된 말은, 틀림없이 현전하는('지금 여기에 있는') 것이고, 가장 진실한 현실일 테니까요. 이처럼 우리는 책상 서랍 안에 그가 남기고 간 사랑의 '텍스트'에 만족하지 않습니다. 그의 눈과 입과 혀와 소리로, 바로 지금 여기에서 생성되는 '음성언어'를 듣고자 합니다. 그것은 텍스트가 간접적인 것, 신뢰할 수 없는 것, 진실하지 않은 것으로 여겨지고, 반대로 음성언어는 직접적인 것, 신뢰할 수 있는 것, 진실한 것으로 여겨진다는 뜻이 겠지요.

이것이 플라톤부터 소쉬르까지 서양철학의 역사 내내 이어진, 텍스트에 대해 갖는 음성언어의 우월성입니다. 그러나 데리다는 이 음성언어의 현전성, 우월성이 허구라고 지적합니다. 좀 납작하게 말하는 것을 감수하고 쉽게 풀어보자면, 'J의 편지'는 못 미더워하면서 'J의 목소리'는 믿을 수 있다고 여겼던 저의 인식도 사실 이데올로기의 산물이라는 겁니다. 당장은 좀 과하게 들리실지도 모르겠지만, 자세한 이야기는 추후에 하도록 하고 일단은 다시 J 이야기를 해보겠습니다.

J는 4학년이 끝나갈 무렵, 먼 곳으로 전학을 갔습니다. 저에게 미리 얘기해 주지도 않고요. 그녀가 떠나기 며칠 전에 그 소식을 들었습니다. 그녀가 반 친구들에게 작별 인사를 하고 교실을 떠나 교무실로 갔을 때, 저는 1층에 내려가 교무실 앞에서 그녀를 기다렸습니다. J의 어머니와 담임 선생님, 그리고 J가 함께 교무실에서 나왔죠. 저는 J에게 슬쩍 눈짓하고 중앙복도에 있는 작은 공간으로 들어갔습니다. J가 눈치를 챘는지 엄마에게 핑계를 대고 제 쪽으로 걸어왔습니다. 저는 쪽지를 쑥 내밀면서 "너, 이거 썼어? 이거, 네가 쓴 거야?"라고 물었습니다. 그녀는 묵묵부답으로 있다가, 고개를 끄덕였습니다. "응."

J가 떠난 후 제게 남아 있는 것은 그 작은 쪽지가 전부였습니다.

그 시간과 감정은 이제 그 쪽지에 영영 과거형으로 포박당하게 되었습니다. 자연스럽게 시간이 지나면서 J를 조금씩 잊어버리게 되었지만, 그럼에도 저는 제법 오랫동안 그 쪽지를 꺼내고 또 꺼내서 곱씹었습니다. 전혀 감정이 남아 있지 않게 된 이후에도 가끔 그 쪽지를 꺼내 보곤 했지요. 메아리같이 풍화되어 가는 그녀의 목소리와는 달리, 그 쪽지는 언제나 거기 있었고 그것을 펼치는 순간마다 제 앞에서 텍스트로 살아났습니다. 이제 J는 저를 더 이상 사랑하지 않을 테지만, 그 쪽지 안에서만큼은 그녀의 사랑이 여전히 온기로 남아 있었습니다. 저는 J가 쪽지를 적었던 볼펜의 브랜드를 유추해 보고, 동글동글한 그 글씨체를 따라 써보기도 하고, 지금은 없는 그녀의 모습을, 그 쪽지를 쓰는 그녀의 표정을 상상해 보곤 했습니다. 그때 어렴풋이 저는 깨달은 것 같기도 합니다. 목소리보다 쪽지가 좀 더 진실하다는 것을요.

이듬해, 그러니까 초등학교 5학년 때 저는 처음으로 시를 썼습니다. 논술 수업 시간이었나, 정확하게 기억은 나지 않지만 수업의 일환으로 썼던 것은 확실합니다. 수업 활동이 끝나고도, 과제가 다 지나가고 나서도 저는 계속 시를 썼습니다. 시를 쓰면 어떤 세계로 들어서는 기분이었습니다. 시는 그 자체로 목소리가 되울려 오지 않지요. 그래서 그 목소리가 없는 드넓은 벌판. 무진장하게 펼쳐진, 고요한 활자의 눈밭. 그런 광막한 세계로 들어서는 기분이랄까요. 설명하기 참으로 어렵습니다. 그때는 시가 뭔지도 잘 몰랐지만 시를 쓰면 그것이 수첩에 얌전히 보관되어 있다는 것이 좋았습니다. 그러면 나중에 꺼내 볼 수 있었지요. 저는 한동안 제 마음을 고백하고픈 사람이 생기면 손으로 편지를 써서 전달하곤 했습니다. 편지 고백이 통한 경우는 한 번도 없었습니다. 친구들은 저더러 용기가 없다, 남자답게 얼굴을 보고 용기 내서 고백해야지 구질구질하게 그게 뭐하는 짓이냐, 하고 조롱했

지만 저는 편지가 더 좋았습니다. 그 편지를 찢어버릴 만큼 저를 증오하는 사람이 아니라면, 그 사람은 제 편지를 아마 책장이나 서랍 어딘가에 두겠지요. 그리고 아마도 거기에 두었다는 사실을 잊어버릴 겁니다. 시간이 한참 지나 어느 날 우연히, 그녀는 그 편지를 꺼내 읽게 되겠지요. 거기에는 제 얼굴도, 표정도, 목소리도 없습니다. 문장마다에 담긴 저의 감정, 또 그 편지를 처음 읽었던 그녀의 감정(불쾌감이든 당혹감이든 심란함이든)은 다 풍화되어 흐지부지 과거지사가 되어 있을 겁니다. 개도 나도 참 어렸구나. 미소 지으면서 그 편지를 읽겠지요. 하지만 읽어 내려가면서, 이제는 여기에 없는 무엇을 향해 손을 뻗어 과거를 더듬대면서, 들리지 않는 목소리에 귀를 기울이다가, 그녀도 어쩌면 제가 본 고요한 활자의 눈밭을 볼지도 모르는 일입니다. 그런 생각을 하면 좋았습니다. 목소리가 아닌 편지로 말한다는 것이.

루소의 고백 ― 데리다와 목소리의 해체

목소리보다 편지가, 음성언어보다 문자언어가 때로 더 진실하다는 것. 데리다의 주저 『그라마톨로지』도 그런 이야기를 담고 있습니다. 데리다는 문자언어의 간접성과 폭력성을 비판한 클로드 레비스트로스의 주장을 반박하고, 레비스트로스에게 영감의 원천이 되었던 루소를 더불어 비판하는 저서를 기획합니다. 그렇게 완성된 책이 『그라마톨로지』입니다. 그럼 먼저 루소의 사유를 살펴보기로 하죠. 루소는 「언어 기원에 관한 시론_Essai sur l'Origine des Langues_」에서 이렇게 말합니다.

> 글쓰기는 언어를 정착시키는 게 틀림없어 보이지만, 엄밀히 말하자면 언어를 변질시키는 것이다. 글쓰기는 언어의 낱말이 아니라 그 속성을 바꾼다. … 목소리를 글로 쓸 수 있지만, 음성을 글로 쓰지는 못한다.

신은 용서할 수 있을까

그런데 … 인간 언어를 가장 힘 있게 … 만드는 것은 음성과 음조와
온갖 억양들이다. 이런 언어를 보충하려고 우리가 취하는 수단들이
글말[문자언어]을 확대시키고 연장시킨다. 그러고는 책에 쓰는 말투에서
이야기하는 말로 넘어가면서 말 자체를 무기력하게 만든다. 글로
쓰는 것과 똑같이 말을 하면, 말을 하면서도 읽기만 하는 것에 지나지
않는다.[2]

설득이 공권력 구실을 했던 고대에는 웅변술이 필요했다. 공권력이
설득을 대신하는 오늘날에는, 그 웅변술이 무슨 필요가 있겠는가?
"그리하면 짐이 기쁘겠노라"라는 말을 하는 데에는 설득의 기술이나
수사적인 말이 필요 없다. … 그렇게 사회가 최악의 모습을 취했다.
그런 사회에서는 대포와 돈이 아니고는 아무것도 사회를 변화시키지
못한다. 이제 민중에게 더 이상 할 말이 없는 것이다. 혹시 있다면
길모퉁이에 격문을 붙이거나 가가호호 군대를 보내서 "돈을 내라"라고
말하는 것뿐이다.[3]

즉, 언어란 음성을 타고 전달되는 것이 이상적이며, 이 가청권을 넘
어선 곳까지 미치는 불분명한 음성언어 혹은 '격문'의 형태로 전달되
는 문자언어는 루소에게 있어서 한낱 노예의 몫에 불과한 것입니다.
이러한 루소의 입장을 계승한 레비스트로스는 또 이렇게 말합니다.

문자는 인간의 지식을 공고하게 만들지는 않았고, 하나의 영속적인
지배체계의 확립에 불가결한 존재가 되어왔던 것 같다.[4]

레비스트로스는 텍스트의 간접성을, 인류사를 관통하는 착취와 억

압의 원흉으로 지목하고 있습니다. 루소와 레비스트로스의 이 다소 당혹스러운 주장을 이해하고자 이런 경우를 떠올려 볼 수 있겠습니다. 지배층이 내린 어떠한 결정도 우리는 직접 음성언어로 들을 수 없습니다. 물론 지금이야 TV와 스마트폰도 있고, 언제 어디서나 라이브로 들을 수 있는 각종 공청회도 있고, 라이브 방송도 있고, 유튜브 스트리밍도 있습니다. 그러나 여전히 최상위 권력층의 내밀한 회의실 안에 우리는 들어갈 수 없지요. 그곳에 몰래 녹음기를 설치해 두지 않는 한 우리는 그 회의실 안의 이야기를 직접 들을 수 없습니다. 그 회의실에서 결정된 내용은 신문이나 뉴스를 통해 보도되며, 우리는 언론의 필터를 투과한 신문과 뉴스의 텍스트를 읽고, 보고, 듣고 나서야 비로소 그들의 대화를 단지 짐작해 볼 수 있습니다. 그러한 텍스트는 간접적인 것이고, 그 맥락은 그 회의실에 있던 사람들의 의도와 구미에 맞게 얼마든지 편집, 왜곡, 삭제될 수 있습니다. 하지만 우리가 접근할 수 있는 것은 어쩔 도리가 없이 그렇게 편집된 채 주어지는 텍스트뿐입니다. 이는 우리의 평등한 정보 접근성을 가로막고, 진실을 향한 우리의 발걸음을 더디게 만들 위험으로 다가옵니다. 루소가 들리지 않는 언어를 노예의 언어라고 말한 이유, 레비스트로스가 텍스트-언어의 본질이 착취의 도구성에 있음을 지적한 이유도 이러한 위험에서 찾아볼 수 있지 않을까 합니다.

하지만 데리다는 생각이 다릅니다. 그는 '진실을 알기 위해서는 직접 들어야 한다'는 루소의 강박관념을, 루소 본인의 고백을 통해 반박합니다. 데리다는 루소의 애인, 바랑 부인에 관하여 루소가 직접 쓴 대목들을 인용합니다. 이를테면 다음과 같은 구절들입니다(루소는 바랑 부인을 종종 '어머니'라고 불렀음을 참고하세요).

"그녀를 보지 못할 때 나는 온 힘을 다해 그녀에게 애착심을 가졌다."
(『에밀』, 107쪽) … 바로 어머니가 사라지는 순간에야 비로소 대리 보충
행위는 가능하고 또 필요해진다. … 그 텍스트는 다음과 같이 이어진다.
"그때 나는 마음속 깊이 그녀의 모습을 상상하고 또 낮에는 그녀를
계속 볼 수 있었다. 밤이 되면 그녀의 모습을 상기시키는 물건들에
휩싸이고 그녀가 잤던 침대에서 잠을 잤다. 얼마나 많은 자극제들인가!
이런 모습들을 그려보는 독자는 벌써부터 나를 반은 죽은 놈처럼
쳐다본다. 그러나 정반대이다. 나를 파멸시킬 수밖에 없었던 것은 바로
최소한 한때 나를 구원해 준 것이다."[5]

루소, 레비스트로스뿐 아니라 서양철학의 전통이 금과옥조로 여겨
온 '지금-여기-직접적'인 것의 조건이 사라지자 오히려 거기서부터
루소의 애정이 우러나기 시작합니다. 루소 자신은 인지하지 못했을지
몰라도, 대상과 사물과 사랑의 비밀은 그도 모르는 채 그의 일기장에
'문자'로 적히고 있습니다. 그가 인간을 거짓과 오해에 빠트리는 도
구라고 비난했던 '문자'가, 최소한 한때는 그를 "구원해 준 것"이라고
루소는 털어놓고 있습니다. 이때 루소는 바랑 부인의 현전에 대해서
는 관심이 없습니다. 다시 말해 그녀가 지금 여기 있는 것에는 관심이
없습니다. 그는 그녀가 쓰던 물건들, 그녀가 남긴 쪽지에서 나타나는
흔적에서 그녀의 비밀을 찾습니다. 계속해서 그 도래가 '지연된' 사람
으로서 바랑 부인을 만나는 것입니다. 그렇다면, 어쩌면 진정한 비밀
은 현전하지 않는 곳에 있는 것이 아닐까요?
 그러나 지금까지 철학자들은, 음성언어 안에서 대상은 살아 숨 쉬
지만 문자언어 안에서 대상은 죽어 있는 것이라고 생각해 왔습니다.
우리도 그리 다르지 않습니다. 우리는 옛 성현들의 책(텍스트-언어)을

읽으며 '책을 읽으니 그의 목소리를 듣는 듯하다''책을 읽는 것은 그와 대화를 나누는 셈이다'라고 표현하지 않습니까? 책 혹은 활자란 단지 실체가 잠들어 있는 무덤이며, 우리는 독서라는 제의 행위를 통해서 잠들어 있던 영혼을 되살려 내어 그의 '목소리'를 들어야 한다는 생각이 그러한 관용표현의 배후에 잠재되어 있습니다. 하지만 음성언어, 즉 말이라는 것은 얼마든지 발화자의 태도나 의중에 따라서 왜곡될 수 있습니다. 말은 틈만 나면 '부러지는' 것입니다. 말이 부러진다는 표현을 저는 참으로 즐겨 쓰는데요, 아마 여러분도 말이 부러지는 경험을 해보셨을 겁니다. 하고 싶은 말이 있어도 도저히 어떻게 해야 할지 알 수 없을 때의 그 기분을 떠올려 보십시오. 10년 만에 만난 친구에게 그간 어떻게 지냈냐는 말을 들었을 때, 이루 다 말할 수 없는 부피의 지난 10년이라는 시간이 나를 압도해 입을 그만 다물게 만드는 기분. 이제는 그만 헤어지자고 말하기 위해 만난 자리에서, 애인에게 첫마디를 건네야 하는 순간의 기분. 겨우 간신히 입을 떼서 말하기 시작했지만, 여전히 내가 말하고자 하는 바를 다 말하는 것에는 어림 반 푼어치도 없다고 느꼈던 기분. 말하고 싶었던 것을 반도 표현 못하고, 한심한 소리나 주절거리고는 후회 속에 집에 터덜터덜 돌아오는 길, 꽉 소리를 지르고 싶었던 그런 기분. 바로 그 기분이 말이 부러질 때의 기분입니다. 말이 부러지는 그 경험이야말로 우리가 삶에 비밀처럼 간직해 온 음성언어의 취약성입니다.

 이토록 말이라는 것은 불안하고 유약하기에, 내가 직접 들은 것, 내가 직접 말한 것이라 해도 그것이 한 겹 한 겹 모두 진실이라고 말할 수가 없습니다. 우리는 틀림없이 눈앞에 벌어진 음성언어의 현전을 듣고도 그것이 반드시 진리를 간직한다고 장담할 수 없습니다. 누군가가 내게 하는 말을 들으면서도 그것이 그의 진심인지 아닌지, 그

것이 사건의 진실일지 아닐지 알 수 없습니다. 내가 누군가에게 말을 건넬 때도 마찬가지입니다. 지금 나의 말이 나의 진정성을 온전히 구현해 준다는 확신을 쉽게 가질 수 없습니다. 그것은 차라리 인간의 한계이고 인간의 유약함이라고 하겠습니다. 우리는 말 앞에서 주저하고 불안해하고 서성대도록 조건 지어져 있습니다.

데리다는 음성언어, 목소리에는 사실 어떠한 실체도 없기에 그것은 얇고 부족하고 불안한 것이라고 생각했습니다. 따라서 우리가 말을 통해서 어떤 실체를 지시하거나 표현하기 위해서는 항상 말에 심어 놓은 은유나 수사, 즉 부풀리기로만 접근할 수밖에 없는 것입니다. 그것은 어쩔 수가 없는 일이지만, 그럼에도 불구하고 그 부풀리기가 반복된다면 그것은 과장과 왜곡을 피할 수 없습니다. 말은 전달되고 전달되면서 끊임없이 왜곡되고, 변질되고, 오해를 산출합니다. 음성언어 안에는 애당초 균열, 과장, 왜곡, 억압의 가능성이 내재해 있는 것입니다. 이런 선천적인 성질 때문에, 음성언어는 그 안에서부터 스스로 해체가 일어난다고 데리다는 주장합니다. 그는 음성언어의 필연적 해체를 통해, 음성언어의 밑에서 억압당해 왔던 텍스트-언어에 대한 부당한 지배 관계가 파기될 것이라는 전망을 내비칩니다. '말'을 향한 '문자'의 역습이 시작되는 것입니다.

이러한 음성언어 중심주의의 해체는 이제 '로고스 중심주의'의 해체로까지 귀결됩니다. 그렇다면 이때 로고스란 무엇일까요. 로고스란 고대 그리스어의 '말'에 해당하는 것으로, 영어 'logic'의 어원이기도 합니다. 지금은 로고스를 대략 '이성'이라고 거칠게 번역할 수도 있겠지만, 어원상 거기에는 '말'이라는 의미가 내재해 있습니다. 즉, 로고스란 논리적이고 합리적인 이성적 사유의 총체이며, 그것의 본질은 바로 '말'이라는 사실이 드러나는 것이지요.

한편 논리적, 합리적, 이성적인 사고를 정립하고 추구하는 일은 플라톤부터 칸트, 헤겔을 통과하기까지 서양철학의 가장 궁극적이면서도 중심적인 과제로 군림해 왔습니다. 이 철학적 전통 안에서는, 세계의 동작 원리와 인간의 삶에 대한 진리를 알리는 복된 음성을 '들을' 수 있는 특권을 누리는 자들의 이미지가 있습니다. 그들은 철학자들입니다. 철학자들이란 로고스, 즉 이성을 사용하여 지혜를 추구하는 자들인데, 이때 로고스란 '이성'인 동시에 '말씀'이지요. 따라서 그들은 '듣는 자'들입니다. 그곳에 접근할 수 없는 몽매한 군중들은 그 은혜로운 음성을 들을 기회가 없습니다. 음성언어의 가청권 바깥에 있기 때문입니다. 그러므로 그들은 '듣지 못하는 자'이고, 따라서 '계몽되지 못한 자'가 되며, '비이성적이고 비합리적인 자'가 됩니다. 따라서, 데리다의 음성언어 비판은 단지 '소리보다 글자가 더 낫다'라는 호불호 차원의 주장이 아닙니다. '말보다 기록이 더 신뢰할 수 있는 수단이다'라는, 일종의 매체론도 아닙니다. 데리다는 음성언어를 비판함으로써 결국은 서양철학사의 중심으로 자리 잡아 온 로고스(이성)를 비판하려 한 것이고, 이는 다시 말해 '은혜로운 말씀'의 정신적, 인식적, 위계적 권위를 해체함으로써 서양철학의 근본적인 토대를 공격하고자 한 것입니다.

현재는 진실하지 않다

애도와 용서 이야기를 하다가 왜 갑자기 언어 이야기를 이렇게나 길게 하는지 궁금해하실 분들도 있겠습니다. 우선 단순한 맥락부터 말씀드리자면, 전기 데리다가 주로 언어철학적 비판을 전개했고, 후기 데리다는 본격적으로 윤리학, 정치철학적 담론을 전개했기에 시간 순서상 먼저 언급하는 것이 적절하기 때문입니다. 하지만 단지 시간상

의 문제만은 아닙니다. 보다 중요한 이유는 그러한 언어 비판, 즉 음성언어 비판을 통해 데리다가 다다른 귀결이 바로 '타자'의 발견이기 때문입니다. 우리가 지금 관심을 갖는 환대, 애도, 용서라는 문제는 그 무엇보다 '타자'와 관계된 주체의 문제입니다. 그렇다면 데리다에게 '타자'란 무엇인지부터가 해명되어야 할 것이고, 그러자면 언어의 문제를 다루었던 그의 전기 철학의 전모를 먼저 살펴보지 않을 수 없었습니다. 그러면 데리다의 여하한 음성언어 비판이 어떻게 '타자'에 대한 탐구를 산출하는지 알아보겠습니다. 그것은 현재성에 대한 비판을 통해서 이루어집니다.

데리다는 음성언어의 우월성 해체를 단초로 삼아 '현재'의 우월성까지도 해체하기에 이릅니다. 이미 말씀드렸다시피, 음성언어의 진정성, 음성언어의 우월함을 만들어주었던 근거에는 항상 그것이 '지금' 내 귀에 들리고 있다는 사실이 작용하지 않았겠습니까? 우리가 어떤 말을 들을 때, 그것이 참으로 일어나고 있다고 여기는 그 생각의 기제를 살펴보면, "내가 '바로 지금' 이 말을 듣고 있으니 의심의 여지가 없다"라는 인식이 자리 잡고 있습니다. 사람들은 '지금' 당장 내 귀로 들려오는 것이기 때문에 말의 진위는 의심할지언정 말 자체의 직접성은 의심하지 않습니다. 즉 목소리를 듣는다는 것은, 그 목소리가 존재하는 그 현재에 서 있다는 것과 같습니다. 이처럼 음성언어와 현재성, 그러니까 '말'과 '바로 지금'은 서로의 권위를 상호 보완해 주는 떼려야 뗄 수 없는 맞짝입니다. 이런 연유로 하여, 데리다가 음성언어의 권위를 의심했다는 것은 그가 현재성의 권위를 의심했다는 것과 다르지 않습니다.

그렇다면 우리는 왜 '현재'라는 것에 권위를 부여할까요? 그것은 현재가 틀림없고 확실하며 직접적이고, 그래서 우리가 신뢰할 만한

무엇이기 때문입니다. 과거는 왜곡의 가능성에 노출되어 있고, 미래는 예측 불가능하지 않습니까? 과거와 미래라는 시간은 '직접적으로' 내 앞에 주어져 있지 않습니다. 반면 현재에 일어나는 그 모든 것들은 틀림없이, 확실히 여기에 있습니다. 그것도 내 앞에 직접적으로 주어져 있습니다. 어쩌면 그래서 현대인들이 그토록 '카르페 디엠(현재를 즐겨라)'이라는 말에 미쳐서 사는지도 모르겠군요. 과거가 아무리 희미해져도, 미래가 아무리 불투명해도, 지금 내 손에 쥔 현재만큼은 누구도 빼앗을 수 없다는 생각은 모종의 위안이 되니까요.

하지만 우리의 손에 쥔 현재는 얼마든지 빼앗길 수 있는 것입니다. 아니, 어쩌면 오래 전에 우리는 이미 현재를 빼앗겨 버린 걸지도 모릅니다. 이해를 돕기 위해 조지 오웰의 소설 『1984』에 등장하는 저 유명한 구절, "과거를 지배하는 자는 미래를 지배한다. 현재를 지배하는 자는 과거를 지배한다"[6]를 떠올려 봅시다. 오웰의 잿빛 디스토피아를 들여다보면, 현재는 언제나 권력을 쥔 자들의 전유물일 뿐입니다. 그들은 자신들이 가진 권력을 활용해 역사를 고치고 언론을 통제하여 과거라는 시간상을 왜곡합니다. 그리고 그렇게 왜곡된 과거를 수단삼아 우리가 나아가야 할 '올바른 미래상'을 제시하고 강요합니다. 그리고 그렇게 왜곡된 과거와 정제된 미래를 통하여, 마침내 그들이 현재를 장악하고 있다는 사실이 완벽하게 정당화됩니다. 이와 같은 맥락에서, 데리다는 현재에 덧씌워진 신화를 걷어내고자 합니다. 그는 '현재'라는 개념 자체가 반드시 어떠한 가공과 왜곡을 거친 이후에 우리에게 주어질 수밖에 없음을 말합니다. 그에 의하면 현재는 그 자체로 오롯이 존재할 수 없으면서도, 언제나 인위적으로 조작되어 마치 존재하는 '것처럼' 보입니다.

그러므로 '누구에게나 지금이라는 시간은 공평하게 주어져 있다'

라는 오랜 격언을 데리다의 방식으로 조금 삐딱하게 바라본다면, 이 역시도 거짓입니다. 데리다에 의하면 현재는 지금 우리에게 공평히 분배된 공공재가 아니라, 과거와 미래를 장악하여 마침내 현재까지 장악하고 있는 권력자들의 바람대로 살포된 연극이고 기만입니다. 현재는 과거-현재-미래로 이어지는 진보의 퍼즐 중 가운데 조각에 불과합니다. 정치인들은 우리에게 '우리 민족이 과거로부터 이러저러한 고난과 희생을 뒤로하고 마침내 찬란한 오늘날에 도달했으니, 현재의 우리 나라는 모름지기 기존의 정신을 보존하고 계승하는 이념적 연장선상 위에 놓여야 한다'는 유사-도덕적 당위를 강요합니다. 혹은 '우리 민족은 타고난 위대함으로 추후 틀림없이 세계를 호령하는 강대국으로 도약하게 될 것이므로, 그런 미래를 열어젖히기 위해서는 현재 우리 나라가 이러저러한 목표와 과제에 무조건 집중해야 한다'는 유사-종교적 당위를 강요하기도 하지요. 국가의 주도로 벌인 대규모 전쟁에 의해 희생된 수많은 민간인들은, 그들의 입장에서는 '안타깝지만 역사의 진보를 위해 필요불가결하게 흘려야 했던 피'가 됩니다. 데리다는 이런 조작적 억압 기제, 즉 고착된 과거와 예정된 미래로부터 현재를 해방시키고자 합니다.

현재가 해방되기 위해서, 현재의 순간은 언제나 예기지 못한 것으로 남아 있어야 합니다. 그렇지 않으면 현재는 언제나 '미리 짜 맞춘 시나리오' 위에서 휘둘릴 따름일 테니까요. 그리고 이때 현재가 '예기치 못하는 사건이 출현하는 시간'으로 규정되기 위해서는 반드시 타자가 요청되어야 하는 것입니다.

현재에 타자를 마주친다는 것은 두 가지 맥락을 가지고 있습니다. 한편으로 우리는 과거로부터 경험되지 않았던 새로운 타자와 마주치는 것입니다. 다른 한편으로 우리는 미래에 대한 기대감이나 예측과

는 전혀 다른 타자가 출몰하는 것을 바라보는 것입니다. 즉 타자를 만날 때 우리는 누구를 만나고, 어떤 일을 겪고, 무엇에 노출될지 알 수 없는 상태에서 그를 만나게 됩니다. 그리고 바로 그 '알 수 없음'에서 현재가 비로소 구제될 수 있습니다. 요컨대, 현재를 구제하기 위해서는 '나' '주체'라는 두꺼운 철학의 지층에 파묻혀 있던 '너' '타자'라는 개념을 먼저 발굴해 내야 합니다.

현재는 직접적인 것 혹은 확실한 것이 아니라, 데리다의 입장에서는 언제나 낯선 것입니다. 현재라는 시간에 '낯선 너'를 만나는 것이 아니라, '낯선 너'를 만나는 시간이 바로 현재로 규정되는 것입니다. 그 낯섦은 딱 타자, 타인의 불가해성만큼 존재합니다.

타인을 이해할 수 없어 우리는 답답해하고 분노하다가, 마침내는 그들을 이해할 수 있는 존재로 만들기 위해 이런저런 독단적 규정을 내리기도 합니다. 마치 콜럼버스가 신대륙을 발견한 뒤 그곳의 원주민들을 '인디언'이라고 불렀던 것처럼 말입니다.

하지만 타인은 애초에 이해할 수 없는 자이며, 그런 자로 남아 있어야만 합니다. '너'는 '나'의 자기 발전과 성숙, 앎의 확장을 위해 투입되는 재료가 아닙니다. '너'는 '나'가 아니고, '나'였던 적이 한 번도 없으며, 끝까지 '나'가 아니어야만 합니다. '너'는 끝까지 낯설고 '나'와 다른, 하나의 인간입니다. 그러한 '너'가 내 앞에 떠오르는 그 순간들. 그 수많은 '너'들과 마주치는 매 순간들. 그것이 바로 현재입니다. 현재는 과거의 끝이 아니고, 미래의 시작도 아닙니다. 현재란 매 순간 순간이 하나의 고유한 무엇으로 떠오르는 찰나입니다. 우리가 현재를 살아가기를 원한다면, 우리는 타자를 우리의 의미망 안쪽으로 정당화하고 흡수하는 것이 아니라 타자를 있는 그대로 받아들이고 그 낯섦과 매 순간의 당혹스러움을 견뎌내는 수밖에 없습니다. 그 당혹스러

움을 견뎌내는 어려운 인간적 과제가 바로 데리다가 정의하는 '환대'의 개념입니다. 데리다의 애도, 용서, 구원 개념은 바로 이 '환대'라는 개념을 토대로 합니다.

무한한 환대의 불가능성

이제 본격적으로 데리다가 우리에게 던지는 윤리의 물음으로 들어서 봅시다. 하지만 시작하기 전에 잠시 되물어 보지요. 이 되물음은 우리가 처음에 출발했던 질문들, 즉 '구원이란 가능한가?' '우리는 슬픔으로부터 벗어날 수 있는가?' '우리는 누군가를 용서할 수 있는가?'와 같은 질문들과도 맞닿아 있습니다.

이제 그 질문들에 답하기 위한 첫 번째 물음을 던져 봅시다. 환대란 과연 가능할까요? 신이 아닌 인간인 우리가, 타자를 진심으로 환대한다는 것이 가능할까요? 물론 우리에게 큰 타격을 주지 않는 선에서의 조그마한 환대는 얼마든지 가능할 것입니다. 그러나 이 질문은 극단적입니다. 다시 말해서, '무한한 환대가 과연 가능할까?' 하는 것입니다.

난민 문제를 예시로 생각해 봅시다. 국경을 무한히 개방하고, 자국으로 들어오는 모든 난민을 기준과 제한 없이 받아들일 수 있을까요? 여러분들 마음속에 있는 윤리관을 잠시 버리고 일종의 윤리적 실험장 속에서 생각해 주십시오. 어렵다면 이렇게 생각해 보실 수 있습니다. 여러분에게 집 한 채가 있다고 합시다. 그리고 이제 집 대문을 활짝 열어젖히고, 지나가는 모든 사람에게 먹을 것과 입을 것, 잘 곳을 끝없이, 기약 없이 내어 준다고 해봅시다. 그들이 당신의 물건을 허락 없이 훔쳐 가도 꿈쩍 않아야 합니다. 아니, 조건 없이 내어 주기로 약속했으니 애당초 허락 없이 가져가는 것을 두고 훔쳐 간다고 말할 수

도 없습니다. 그렇게 무한한 환대를 감행하면 그 끝은, 결국 죽음입니다. 여러분은 마침내 가진 모든 것을 내어 주고, 집의 소유권을 포기하고, 입고 있는 옷가지마저도 내어 준 다음, 마지막으로 여러분의 장기를 내어 주고, 핵심 장기까지 떼어주고, 생명이 꺼져가는 것에 여러분의 생명을 내어 주어야 합니다. 여러분은 과연 그렇게 할 수 있겠습니까? 물론 그것은 불가능합니다. 기독교의 입장에 따르자면, 자신의 생명을 내어 주는 대신 모든 인류의 생명을 구원하고자 했다는 그리스도에게만 가능한 일입니다. '무한한 환대'는 유한한 인간인 동시에 무한한 신이기도 한 그리스도의 전유물일 뿐, 유한한 인간에게는 허락되지 않는 행위입니다.

이렇게 생각한다면 무한한 환대란 닿을 수 없는 윤리적 이상에 불과할 것 같습니다. 그렇지만 데리다는 '이상理想'보다는 '조건'이라는 말을 사용합니다. 인간의 삶을 통제하고 있는 전제조건은, 우선 생명을 부지해야 한다는 것입니다. 생명을 부지하며 삶을 살아가야 하는 인간에게 무한한 환대는 불가능합니다. 그 불가능성은, 그 앞에서 좌절할 수밖에 없는 이상이 아니라 엄연하고 엄정한 조건입니다. 따라서 여러분과 제가 함께 들어선 '무한한 환대'의 실험장 속에서, 여러분들이 고심 끝에 "그런 정도라면 그들에게 더 이상 내 것을 내어 줄 수 없겠군요"라고 쓸쓸하게 시인하셨거나, "어떤 선에서는 결국 국경을 닫고 난민을 그만 받아야 하겠군요"라고 인정하셨다고 해서, 여러분이 이기적인 사람이 되는 것은 아니라는 위로를 드려야겠군요. 이것은 더 이상 이기심과 관련된 문제가 아니라 삶의 조건이니까요. 이것이 데리다가 말하는 진정하고 무한한 환대의 불가능성입니다.

이쯤 되면 머리가 아프기 시작하시겠지요. 데리다는 분명 환대의 윤리를 옹호하고, 우리에게 끝없는 환대를 감행할 용기를 주문하는

철학자입니다. 그런데 또 무한한 환대는 애초에 불가능하다니, '뭘 어쩌란 말이냐?' 싶으실 겁니다. 데리다를 독해하는 것이 매우 어렵고 혼란스러운 것은 어쩌면 그의 철학 전체를 지배하고 있는 이런 아이러니에서 기인하는 것일지도 모르겠습니다. 일단은 윤리적 실험장에서 나와서, 실제 세계를 관찰해 볼까요. 다시 난민 문제를 예시로 해봅시다. 이제는 '내가 만약 선진국이라면'과 같은 가정을 세우는 것이 아니라, 실제 선진 국가들이 어떻게 하고 있는지를 떠올려 보자는 겁니다. 실제로 난민을 받아줄 만한 여력이 되는 선진 국가는, 난민 수용에 모종의 기준과 조건을 가지고 있습니다. 그 난민이 일정한 부를 가진 사람이거나 국가에 도움이 될 만한 기술을 가졌거나 하는 등의 조건들이 그 예시가 될 수 있겠습니다.

하지만 이때 이런저런 조건들을 비판하는 자국민 혹은 세계시민들이 분명히 있을 겁니다. '○○국의 난민 수용 조건은 너무 폐쇄적이고 이기적이다'라고 비판하는 사람들이 이 세상에 분명 존재합니다. 그런데 데리다에 의하면, 이런 시민들이 제기하는 국가적 이기주의 비판, 그리고 더 따뜻한 환대를 감행할 것을 요구하는 정치적 목소리는 '무한한 환대'의 그림자 안에서만 가능합니다. 유한한 인간에게는 결코 닿을 수도, 성취될 수도 없는 무한한 환대와 그 '불가능성'을 먼저 생각해 보아야만, 역설적으로 현실의 불합리하고 야만적인 조건에 의해 차단되고 있는 '가능한' 환대의 양상을 의식하게 해준다는 것이지요. 인권 행동가의 윤리적 궁극 목표는 지구 위 분배되지 않은 모든 자원을, 자원 없는 자들에게 조건 없이 내어 주는 것, 즉 무한한 환대입니다. 그러나 그것은 그가 그리스도가 아닌 이상 불가능합니다. 하지만 그것이 불가능하기에, 역설적으로 그는 아직 완수되지 않은 환대가 있는지 끝없이 따져 물을 수 있습니다. "이만하면 인지상정을 다

한 것이지"가 아니라 "**아직도** 사람 사는 세상이 아니야"라고 거듭 말하게 되는 힘은, 그 '**아직도**'의 용기가 저 너머 무한의 지평선을 바라보고 있기 때문입니다. 그래서 우리는 끊임없이 제도와 권위의 야만성에 분노할 힘을 얻게 됩니다.

물론 그러한 저항은 분명 어디에선가 멈추게 될 것이고, 사실 반드시 멈추어야 하는 것이기도 합니다. 삶의 조건을 모두 포기하는 환대는, 다시 강조하건대, 인간으로서의 조건 안에서 삶을 살아가야 하는 우리의 몫이 될 수 없으니까요. 그렇지만 핵심은 "**이것이 최선인가?**"하고 묻는 그 고갈되지 않는 물음표의 샘에 있는 것입니다. 멀리 가고 싶다면 우리는 코앞의 표지판을 보고 걸어서는 안 됩니다. 그 표지판에 도착한 순간 우리는 걷기를 멈춰버릴 테니까요. 대신 우리는 저 멀리 있는 지평선을 보고 걸어야 합니다. 발이 아파오고 물집이 잡히고 목이 마르고 배가 고파서 우리는 가끔 멈춰야만 할 것입니다. 그것은 어쩔 수 없는 일입니다. 우리는 인간이니까요. 하지만 다시금 채비를 갖추고 또다시 걸어 나가야 합니다. 목표가 저 멀리 지평선이라면 말이지요. 이것이 참으로 인간다운 일이고, 참으로 윤리적인 행위가 아닐까요.

무한한 애도의 불가능성

데리다가 '환대란 불가능하다'라고 말했을 때, 그것은 환대하기를 체념하거나 환대 자체를 부정하는 이기주의의 발로가 아니라는 점을 이제 조금이나마 이해하셨으리라 믿습니다. 환대가 불가능한 이유는, 결코 완전히 알 수 없는 낯선 타인, 현재에 당혹스럽게 출몰하는 타인을, 나의 존재 조건의 일부로 받아들이는 일이 절대로 종결되지 않기 때문입니다. 완전한 환대는 그 완성을 뒤로 끝없이 끝없이, 지평선 너

머로 **지연**시킵니다.

그렇다면 이것을 이제 애도라는 행위에 적용해 보겠습니다. 여러분이 정말 사랑하는 사람이 어느 날 갑자기 세상을 떠났다고 생각해 봅시다. 당연하게도 아마 거대한 슬픔에 휩싸이게 될 겁니다. 꽤 오랫동안 슬픔을 극복할 수 없을지도 모르지요. 애도를 위해 별도의 거창한 일을 하지 않더라도, 슬픔이라는 감정을 느끼고 망자를 그리워하는 것 자체가 애도입니다.

그러나 참 모순적이게도, 애도가 마침내 성공하기 위해서는 우리가 그 상실을 극복할 수 있어야 합니다. 만일 상실을 극복하지 못한다면? 그래서 결국 망자를 뒤따라간다든지, 평생을 의식적 코마 상태로 살아간다면? 물론 그렇게 슬픔의 파도에 잠식당한 사람들의 진심과 아픔을 결코 평가절하해서는 안 되겠지만, 이 정도로 극단적인 슬픔, 이토록 극단적인 애도 작업만이 진정 망자에 대한 윤리이고 예우다, 라고 말해서는 안 될 겁니다. 그건 그 사람에게나 여러분 스스로에게나 부당한 일입니다. 우리는 언젠가, 분분히 털고 일어나야 합니다.

하지만 상실은 우리 안에서 그렇게 쉽게 용해되고 풍화되지 않습니다. 이제 괜찮아졌다고 생각한 후에도, 이제는 털고 일어설 수 있게 되었다고 자부한 후에도 상실은 우리를 예고 없이 습격합니다. 길을 걷던 중에도, 버스를 타던 중에도, 친구들과 술 한잔할 때도, 잠들기 직전에도, 가끔 우리에게 문득 찾아오는 죄책감의 형태로 말이지요('아, 지금 나는 너무도 잘 지내고 있구나. 벌써 그 사람을 잊은 걸까?'). 슬픔으로부터의 회복은 우리에게 망자에 대한 배신을 저지르고 말았다는 생각을 불러일으킵니다. 그것은 인간의 서러운 운명이지만 또한 자연스러운 본성입니다.

그렇기 때문에 데리다에게는 진정한 애도 역시 불가능한 일입니

다. 슬픔을 극복하지 못하고 슬픔에 영원히 잠식당한다면 그것은 진정한 애도가 아닙니다. 그러나 슬픔을 이제는 완전히 극복하고 정상적인 삶의 궤도에 안착했다고 자부하는 것도 진정한 애도가 아닙니다. 사랑하는 이를 잃은 많은 사람이 슬픔을 극복하지 못할까 봐 두려워하고, 이와 동시에 행여나 슬픔을 극복하고 망자를 잊을까 봐 불안해합니다. 이것은 단순히 감정의 양가성으로 치부할 수 있는 문제가 아니라, 앞서 살펴본 대로 '완전한 환대란 불가능하다'라는 것과 같은 차원의 문제입니다. 즉 완전한 이해를 불허하는 타자가 우리에게 던지는 문제라는 것이지요.

하지만 '환대란 불가능하고 무용하다'라는 것이 데리다의 결론이 아니었던 것처럼, '애도는 실패할 운명을 타고났으며 공허하고 허망한 일일 뿐이다'라는 것 역시도 데리다의 결론이 아닙니다. 그에 의하면 우리는 어쩔 수 없이 불완전한 애도를 행하게 되는데, 그것은 타인과 나의 불가능성의 관계 속에서 자리할 수밖에 없습니다. 그러나 완전한 환대의 불가능함이 우리를 체념시키는 것이 아니라 '더 나은 환대' '더 윤리적인 환대'를 생각하는 원동력이 되는 것처럼, 애도의 불가능성은 우리로 하여금 '더 인간적인 애도'를 행하도록 이끕니다. 극복하되 잊지 않고, 기억하되 매몰되지 않는 애도, 역설적이고 이중적인 애도를 말입니다.

순수한 용서는 없다

환대, 애도를 넘어 이제 우리는 용서의 윤리를 향해 걸어가 보도록 하겠습니다. 앞선 논의를 잘 따라오셨다면, 데리다가 용서에 관해 말한 "'용서'는 순수하지 않으며, 그것의 개념도 그러하다"[7]라는 선언이 이미 이해되실 것 같습니다. 그는 이와 관련하여 이렇게 말합니다. "용

서는 오직 용서할 수 없는 것만을 용서합니다. 우리는 용서할 수도 없고, 용서해서도 안 되겠지만, 만일 용서라는 게 있다면 오직 용서할 수 없는 것이 존재하는 곳에만 있을 것입니다. 용서는 오직 불가능을 행하기 위해서만 가능할 수 있습니다."[8]

　물론 당연하게도 이 문장은 세심히 독해해야 합니다. "용서할 수 없는 것만을 용서하라"는 데리다의 말은, 세속적이고 사사로운 복수심을 참고 또 참아내어 마침내 진정 예수님이나 할 법한 그런 초인적 용서를 베풀라는 말이 아닙니다. 그건 오히려 〈밀양〉에서 신애의 동료 신자들이 신애에게 할 법한 말이죠. 저는 신애가 종교에 귀의한 이후부터 유괴살인마를 주님의 이름으로 용서하겠다고 결심하기까지의 그 과정이 무척 섬뜩하게 느껴집니다. '용서할 수 없는 것을 용서한다'는 명제를 깊이 생각해 보지 않고 문장 그대로 받아들인 사람의 내면은 도덕적 고귀함을 향한 광기에 가까운 집념으로 가득하고, 또 역으로 그만큼 공허하고 불안합니다.

　데리다가 말하는 '용서할 수 없는 것을 용서하는 것'이란 다음과 같은 뜻입니다. 즉 데리다는 진정한 용서라는 것은 인간에게 불가능한 행위라는 사실을 말하고 있는 것입니다. 물론 이것은 '진정한 용서는 애당초 불가능하니 용서 따위가 모두 무용한 일이다'라는 식으로 읽혀서는 안 된다는 사실을 이제 여러분들도 아시리라 생각합니다. 환대와 애도에서 반복했던 그 논리와 같이, 누구도 완전한 용서를 구현할 수 없기 때문에 그 모든 용서의 시도들이 가능한 것입니다. 진정한 용서, 궁극적인 용서, 용서할 수 없는 것의 용서는 본성적으로 나약하고 이기적인 인간이라는 존재에게는 도무지 불가능한 것입니다. 따라서 역으로 그 불가능성은 우리에게 더 나은 용서, 더 숭고한 용서로 나아갈 길을 제시합니다. 그 불가능성에 대한 숙고 없이 쉽게 결심

한 용서는, 거꾸로 용서의 가능성을 완전히 좌절시키는 행위입니다. 누군가를 쉽게 용서할수록, 그리고 용서가 쉬우면 쉬울수록, 그 용서의 가치는 더 작아지지 않겠습니까?

예를 들어보겠습니다. 지하철에서 누군가 제 어깨를 치고 지나갔다고 해보지요. 곧바로 "아이구, 죄송합니다"라는 사과의 말이 들려옵니다. 저는 그 사과를 흔쾌히 받아주고, 그를 용서해 줄 겁니다. 이마저도 용서하지 않는 속 좁은 사람은 아마 드물겠지요. 그럼 이번에는 누군가 제가 아끼는 물건들, 예를 들어 제 책, 노트북, 음반 등등을 몽땅 훔쳐서 중고시장에 팔아먹으려 했다고 해봅시다. 다행히도 그 사람은 경찰에게 곧 붙잡혔습니다. 그는 서에서 제게 물건을 돌려주며 "죄송합니다"라고 말합니다. 이런 경우라면 어떨까요. 물론 저는 솔직한 마음으로 용서고 뭐고, 그가 합당한 대가를 치렀으면 하는 생각이 들 것 같습니다. 하지만 만약 그가 너무도 어리고 가난하다면, 저는 "다시는 그러지 않겠다"라는 다짐을 받아낸다는 전제하에 그를 용서해 줄 것 같습니다. 물론 이건 어디까지나 제 기준이며, 용서 없이 따끔하게 그를 엄벌하여 잘못을 깨닫도록 하는 편이 좋겠다고 생각하시는 분들도 계실 겁니다. 더 올바르고 덜 올바른 쪽은 없습니다.

그런데 이런 경우라면 이떨까요. 누군가 제 가족을 살해했습니다. 더 이상의 설명이나 속사정은 듣고 싶지도 않을 것 같습니다. 저는 절대 그를 용서해 줄 수 없겠습니다. 하지만 이런 상황에서도 가해자를 진심으로 용서하는, 가히 성인의 경지에 다다른 사람들도 분명히 있습니다. 이처럼 용서가 어려우면 어려울수록 그 용서의 숭고함은 증가하고, 그 용서가 솟아난 마음의 그릇은 더 깊습니다.

하지만 거듭 말씀드리건대 인간은 나약하고 불안정해서, 그 마음의 그릇에도 한계가 있습니다. 아무리 오래 수련한 종교인이라고 해

신은 용서할 수 있을까

도 마찬가지입니다. 관련해서 시를 하나 인용해 보고 싶군요. 제가 사랑하는 시들 중 하나인데요, 이시영 시인의 「친견」이라는 다음 작품을 한번 읽어 보시죠.

> 달라이 라마께서 인도의 다람살라에서 중국의 한 감옥에서 풀려난
> 티베트 승려를 친견했을 때의 일이라고 한다. 그동안 얼마나 고생이
> 심했느냐는 물음에 승려가 잔잔한 미소를 띠며 대답했다고 한다.
> "하마터면 저들을 미워할 뻔했습니다그려!" 그러곤 무릎 위에 올려놓은
> 승려의 두 손이 가만히 떨렸다.[9]

데리다는 더 나아가 용서의 불가능성을 '사면' 개념으로 확장합니다. 이때 사면이란, 피해자가 당한 피해가 죽음 혹은 그에 준하는 파괴적 피해일 경우, 가해자의 죄를 누군가 '대신' 용서해 주는 경우를 말합니다. 한번 위에 인용된 시를 매개로 생각해 볼까요. 만일 감옥에서 이 승려의 동료가 고문을 받다가 죽었다면, 이 승려는 그 동료를 대신하여 부처님의 이름으로 간수들을 용서할 수 있을까요? 피해자가 아닌 누군가가 가해자의 죄를 '사해' 줄 수 있을까요? 만일 피해자와 유사한 고초를 겪은 동료로는 자격조건이 충분치 않다면, 피해자의 가족이면 충분할까요? 피해자의 가족으로도 불충분하다면, 신만큼은 가해자를 용서할 수 있을까요? 이쯤에서 〈밀양〉의 원작인 「벌레 이야기」의 한 대목이자, 소설 전체를 가장 정통으로 꿰뚫는 대사를 가져와 보겠습니다.

> 그래요. 내가 그 사람을 용서할 수 없었던 것은 그것이 싫어서보다는
> 이미 내가 그러고 싶어도 그럴 수 없게 된 때문이었어요. 집사님

말씀대로 그 사람은 이미 용서를 받고 있었어요. 나는 새삼스레 그를
용서할 수도 없었고, 그럴 필요도 없었어요. 하지만 나보다 누가
먼저 용서합니까. 내가 그를 아직 용서하지 않았는데도 어느 누가 나
먼저 그를 용서하느냐 말이에요. 그의 죄가 나 밖에 누구에게서 먼저
용서될 수 있어요? 그럴 권리는 주님에게도 있을 수가 없어요. 그런데
주님께선 내게서 그걸 빼앗아 가버리신 거예요. 나는 주님에게 그를
용서할 기회마저 빼앗기고 만 거란 말이에요. 내가 어떻게 그를 다시
용서합니까?[10]

소설을 읽지 않으셨어도 윗글이 영화의 어떤 국면에 대응되는지는
어렵지 않게 짐작하실 수 있을 겁니다. 소설 속 이 대사가 신애의 대
사라고 간주하고, 데리다의 생각을 빌려 신애의 말을 분석해 보자면,
신애는 여기서 용서의 주권sovereignty, 즉 시민권을 주장하고 있습니다.
신애가 "그의 죄가 나 밖에 누구에게서 먼저 용서될 수 있어요?"라
고 말할 때, 그녀는 인간의 한계를 넘어서는 용서를 할 권리, 불가능
한 용서 행위의 통치권이 자기에게, 오직 자기에게만 있음을 주장하
는 것입니다.

그러나 데리다는 이렇게 말합니다. 순수한 용서는 그가 자신에게
독단적으로 부여한 용서의 통치권이 없어야만 일어날 수 있다고요.[11]
다시 말해서, 용서할 수 있는 권리의 유무로 경계선을 긋고 '그 권리
를 가진 사람은 오직 나야. 나 이외에 그 누구도 그 권리를 가질 수
없어'라고 생각하는 것 자체가 폐지되어야만 순수한 용서가 일어날
수 있는 것이지요. 아마도 신애는 전능하신 하나님의 말씀대로 자신
이 그 악한을 용서할 수 있으리라고 자신만만하게 생각하고 교도소로
향했을 겁니다. 하지만 그녀의 머릿속에는 여전히 '내가 바로 용서의

주권자'라는 생각이 자리 잡고 있었기에, 그녀는 순수한 용서에 실패할 수밖에 없는 운명이었던 것입니다.

데리다가 신애, 그리고 그녀와 같은 인간인 우리들에게 너무 가혹하다고 생각하실 수도 있을 겁니다. 그러나 데리다는 숭고한 용서를 감행하려는 한 인간의 애달픈 시도와 윤리적인 충동을 비하하는 것이 절대로 아닙니다. 그가 순수한 용서의 불가능성을 강조하는 것은, 오히려 '용서'라는 행위를 간편하게 여기고, 용서받았으니 이제 된 것이 아니냐고 말하는 파렴치한 유럽 정치인들의 기만적 화해를 비판하고자 하기 때문입니다.

데리다는 당대 유럽의 정치적 지형에 대한 우려에서 출발하여, 후기에 접어들어 '실천적 전회'를 시도하게 됩니다. 아시다시피 식민 시대 주요 제국이었던 그의 모국 프랑스는 알제리, 베트남을 비롯해 전세계에 건설한 그들의 식민국가에 대해, 식민 지배 기간이 끝난 이후에도 미온적인 입장으로 일관했습니다. 식민국가를 억압하고 파탄으로 이끈 그들의 탐욕에 관해 면피적 사과로 그것을 봉합하려고도 했습니다. 이제 우리는 저들에게 사과를 했고, 그럼으로써 잘못을 바로잡았고 역사와 화해했으므로, 이제 과거에 파묻힌 소모적 논쟁을 그치고 생산적인 미래로 나아가자는 선전이 프랑스 안에 들끓었습니다. 자국의 식민 지배, 전쟁 학살, 인종차별, 격리와 감시에 대해 프랑스 기성 정치인들이 취하는 정치공학적 전략들을 데리다는 참을 수 없었습니다. 그래서 그는 용서란 불가능한 것이며, 용서의 주권자를 우리가 마음대로 결정할 수 없고, 용서란 결코 말 몇 마디와 제스처로 중단되거나 종결되는 것도 아니라는 점을 그의 이론을 통해 피력한 것은 아닐까 생각해 봅니다.

만일 데리다가 〈밀양〉 속 집사와 신도 들을 본다면, 아마도 호통을

서슴지 않았을 겁니다. 이를테면 다음과 같이요. "당신들이 무슨 자격으로 신애의 용서를 '주님의 뜻'이라 이름까지 붙여 가며 북돋워 주는 것이요? 당신들은 자격이 없을뿐더러, 심지어는 신애 자신조차도 용서의 권리를 온전히 자신에게로 귀속시킬 수 없소. 신애조차도 용서할 수 없단 말이오. 용서는 가능하지 않고, 중단되지 않고, 화해는 절대 도래하지 않소. 용서는 끊임없이 지연되는 것일 뿐, 결코 달성될 수 없는 것이오."

그러나 데리다는 그 불가능한 용서에 닿고자 무진 애를 쓰고 필연적으로 실패한 인간, 그러니까 신애와 같은 인간에게서는 가능성을 보고 있습니다. 물론 '진정한 ○○(환대, 애도, 용서)'는 불가능합니다. 그러나 우리는, 마치 영화 후반부의 신애처럼 바닥이 없는 좌절의 구렁텅이에 빠져 미쳐버리지 않으려면, 어떻게든 무엇이라도 해야 하지 않겠습니까? 할 수 있는 한 최대의 환대를 하고, 할 수 있는 한 최대의 애도를 하는 것이지요. 신애도 그런 발버둥을 친 것입니다.

물론 신애는 자신의 용서가 단 한 번의 용기로 종결되는 것이 아니라 더 큰 원한, 더 큰 증오, 더 큰 좌절을 생산해 내며 끝없이 뒤로 연기된다는 진실을 미처 알지 못했습니다. 그래서 실체가 없는 기도문 속 행간의 허구를 좇으며, 그곳에 '종결된 용서'를 위탁하는 나약함을 드러냈습니다. 만일 신애가 '나는 신에게 이미 용서받았다'라는 범죄자의 고해를 듣고 반색하며 '오, 당신도 나의 형제가 되었군요'라며 기뻐했다면 신애 역시도 그녀의 동료 신도들과 똑같은 인간이 되어버렸을지도 모릅니다. 하지만 신애는 자신이 감옥에서 하나님을 만나고 구원받았다는 범죄자의 간증을 듣고 더 큰 좌절에 빠집니다. 그리고 마침내는 삶을 포기하는 극단에까지 밀려갑니다. 그러나 신애는 삶을 포기하는 데 실패하고 살아남습니다. 그리고 살아갑니다. 그 또

다시 실패한 시도를 통해 역설적으로, 신애는 윤리의 먼 지평선을 향해 고통스러운 한 걸음을 더 내딛습니다. 신애는 이청준의 원작소설 속 주인공과 달리, 그럼에도 불구하고 살아갑니다. 살아남는다는 것, 살아간다는 것! 그 모든 고통과 윤리적 환란을 떠안고 내일의 새로운 고통을 맞이한다는 것! 저는 신애의 뒤틀린 표정과 괴로움이 가득한 몸짓에서, 그야말로 순교자들에게서나 볼 수 있는 후광을 봅니다.

법 너머의 정의

이제 데리다의 법철학과 정의론을 통해, 윤리의 지평을 정치의 지평으로 끌어올려 보겠습니다. 이를 위해 이탈리아의 철학자 조르조 아감벤(1942~)이 『아우슈비츠의 남은 자들Quel che resta di Auschwitz』에서 논의한 바를 이해의 보조물로 삼을 수 있겠습니다. 아감벤은 저서에서 아우슈비츠에서 살아남은 유대인 생존자들이, 오히려 2차 세계대전이 끝난 후에 더욱 박탈된 존재가 되었다는 사실을 폭로합니다. 전쟁 후 전 유럽, 아니 전 세계가 몰두했던 '나치 잔재 청산' 때문입니다.

　아니, 나치 잔재를 청산하는 것은 유대인들의 원한을 풀고 지위를 회복시켜 주는 일이 아니었던가요? 그러나 아감벤은 역설적으로 그 반대 상황이 일어났다고 말합니다. 패퇴한 이후 생존했던 나치 전범들, 최소한 그 죗값과 악명이 높은 전범들은 '인류애와 인간성에 대한 거대한 범죄'를 명목으로 처벌되었습니다. 그중 하나인, 예루살렘에서 이루어졌던 아우슈비츠 수용소 총괄자 아돌프 아이히만 재판의 경우 한나 아렌트의 대표 저술 『예루살렘의 아이히만Eichmann in Jerusalem』에 기록되었을 정도로 현대정치사의 결정적인 장면으로 남아 있습니다. 그들에게 사형을 언도하는 순간마다 온 세계시민이 손뼉을 치며 정의의 승리를 선포했을 것입니다. 그리고 그 모든 환란과 혼돈의 시대,

전 인류가 빠졌던 도덕적 타락이 이제야 극복되었음을 자부했을 것입니다. 그런데 그들이 처벌당하고 난 후, 아우슈비츠의 모든 것이 끝났을까요? 그렇지 않습니다. 『아우슈비츠의 남은 자들』에서 아감벤은, 수용소에서 생존한 이탈리아 출신 화학자 프리모 레비(1919~1987)의 증언 『이것이 인간인가 *Se questo è un uomo*』를 조명하며 윤리의 패러독스를 드러내 보입니다.

프리모 레비는 토리노대학 화학과를 졸업한 후 2차 세계대전 말기에 파시즘에 저항하는 이탈리아의 파르티잔 부대에 가담했습니다. 그러나 레비의 부대는 제대로 된 활동을 시작하기도 전에 무솔리니에게 모조리 체포된 뒤 아우슈비츠에 넘겨졌습니다. 레비는 아우슈비츠 제3수용소에 이송되었지만, 화학 박사라는 직함 덕분에 위험한 노동에서 면제되어 몇 번의 죽을 고비를 넘겼습니다. 제3수용소는 화학 공장과 인접해 있었고, 나치들은 레비의 경력을 독가스 개발과 생산에 활용했습니다. 아마 그가 제3수용소에 가게 된 것도 그런 이유에서였겠지요. 다시 말해, 레비는 자신의 두뇌와 손으로 그의 동포들을 대량학살하는 것에 일조한 셈입니다.

아우슈비츠로부터의 기적적인 생환 이후, 레비는 토리노로 돌아오자마자 그의 내표작 『이것이 인산인가』의 십밀에 착수했습니다. 1947년 초판이 출간되지만 주목받지 못하다가, 1957년 재출간되면서 주목받아 세계적인 베스트셀러가 됩니다. 그러나 자신의 책에서 고백하다시피 레비는 증언을 통해 무엇이 해소되었다든지 자신이 모종의 정의를 구현하고 있다는 확신을 전혀 갖지 못했습니다. 오히려 자신이 **증언할 자격이 없다**는 죄책감, 이제는 더 이상 책임을 물을 사람이 남아 있지 않다는 허무함, 그럼에도 고장 난 자동인형처럼 한시도 쉬지 않고 증언을 되풀이하고 거듭할 수밖에 없는 신세가 된 자신의 병

든 의식을 확인할 뿐이었습니다. 레비는 그의 마지막 저술 『가라앉은 자와 구조된 자I sommersi e i salvati』를 출간하고 1년이 지난 뒤 자택에서 자살합니다.

아감벤은 레비의 문장을 톺으면서 우리에게 묻습니다. 여전히 자신은 살아 있기에 죽은 동포들의 원혼 앞에서는 부끄러울 수 있을지라도 분명히 그 자신은 아우슈비츠라는 참극의 피해자인 프리모 레비와 같이, 이 기막힌 운명에 사로잡힌 사람들은 이제 누구에게 죄를 물을 수 있는가? 그들은 누군가를 용서할 수 있는가? 아돌프 아이히만의 교수형 집행을 통해 정의가 구현되었다고 말할 수 있는가? 전범 재판 이후 용서할 사람은 남아 있나? 아직 제대로 처벌받지 못한 사람들을 더 철저히 색출해 내서 응당의 처분을 내리면 정의가 구현되는 것인가? 연합국을 중심으로 한 세계 질서는 레비와 같은 희생자들을 '대신'해서 처벌과 사면 위원회를 열었고, 국제 재판에서 법봉을 두들겨 범죄자들을 소위 '처단'했고, 심지어는 갱생과 반성을 전제로 비교적 가벼운 죄를 지은 이들의 경우 책임을 사해 주었는데, 그렇다면 도대체 정의는 구현되었다고 말할 수 있겠는가? 재판은 정의를 구현할 수 있는가? 법에서 정의는 제 모습을 온전히 드러내는가?

이런 난제는 비단 아우슈비츠에만 적용되는 것이 아닙니다. 거대한 폭력이 휩쓸고 지나간 자리라면 어디든, 인간들은 '진실과 화해'와 같은 이름을 붙인 위원회를 꾸립니다. 말과 말을 이리저리 엮어 범인들에게 죄목을 붙이겠지요. 그리고 그 모든 징벌이 백주대낮에 공표되었고 역사에 기록되었으니 마침내 우리 사회가 정의를 실현했다고 주장하겠지요. 데리다가 의문시하고 경멸했던 것은 바로 이 '우리가 정의를 구현한다'고 자긍심 넘치는 말투로 외치는 인간들의 얼굴이었습니다. 〈밀양〉의 신애 혹은 『이것이 인간인가』의 레비가 보여준 절박

한 몸부림이 아니라, 신애의 동료 신도들이나 나치 청산 위원회 정치인들의 당당한 얼굴 말입니다.

하여 아감벤과 유사한 맥락에서, 데리다는 법과 정의를 엄격하게 구분해야 한다고 말합니다. 법은 곧 정의라는 믿음을, 법의 집행은 곧 정의가 자신의 모습을 드러내는 사건이라는 믿음을 우리는 버려야 합니다. 법전에 적힌 조항 몇 줄과 판결문에 준엄하게 적은 죄목 몇 문장으로 정의가 완전히 구현될 수는 없습니다. 그 조항과 판결문의 행간으로, 모래가 손 틈새로 줄줄 새듯 원혼들의 비명과 채 해결되지 못한 법치의 모순이 줄줄 새고 있는 것입니다. 그렇다면 이러한 법과 정의 간의 긴장 관계를 사유한 저서 『법의 힘Force de Loi』의 몇 개의 구절을 직접 살펴보겠습니다.

> 적용 가능성이나 '강제성'은 법에 대하여 보충적으로 추가되거나
> 추가되지 않을 수 있는 외재적이거나 부차적인 가능성이 아니다.
> 그것은 법으로서의 정의 개념 자체에, 법이 되는 것으로서의 정의,
> 법으로서의 법 개념 자체에 본질적으로 함축되어 있는 힘이다. 여기서
> 나는 곧바로 어떤 정의의 가능성, 곧 단지 법을 초과하거나 그것과
> 모순될 뿐만 아니라 아마도 법과 무관하거나 또는 그것과 기묘한
> 관련을 맺고 있어서 법을 배제하면서도 법을 요구하는 어떤 정의,
> 심지어 어떤 법의 가능성을 유보해 두자고 주장하고 싶다.[12]

> 법은 정의가 아니다. 법은 계산의 요소며, 법이 존재한다는 것은
> 정당하지만, 정의는 계산 불가능한 것이며, 정의는 우리가 계산
> 불가능한 것과 함께 계산할 것을 요구한다.[13]

신은 용서할 수 있을까

위의 구절들을 해석해 보겠습니다. 법이라는 것은 그 안에 본질적으로 '강제성'이라는 특성을 가지고 있습니다. 그래서 법은 본질적으로 해체 가능한 것이고, 해체되어야만 하는 것입니다. 데리다의 '해체' 개념이란 바로 우리의 손으로 그것을 해체해야 한다는 실천적인 제안의 의미를 담고 있기도 하지만, 어떤 것의 구조 자체가 너무도 허술하고 임의적이라서 그것이 애당초 무너질 수밖에 없다는 필연성의 의미를 담고 있기도 합니다. 법이 해체된다는 것은 따라서 법이 본질상 그 자신의 안쪽에 있는 '강제성'이라는 특성 때문에 무너질 수밖에 없는 것이라는 의미입니다.

왜 그럴까요? 그것은 법이 또한 본성상 보편성을 추구하기 때문입니다. 법이 적용 대상으로 삼는 개개인은 모두 하나같이 특수한 존재입니다. 하지만 법은 이러한 특수한 존재의 개별적인 사정 하나하나를 다 봐줄 수 없습니다. 설령 그 특수성을 어느 정도 인정한다고 하더라도, 그 특수성에 목줄을 잡혀서 끌려다닐 수는 없습니다. 그래서 법은 특수성을 짓밟고 개인에게 자신의 규율을 강제하고 강요할 수밖에 없습니다. 데리다적으로 말하자면, 법이란 애당초 그런 것이니까요. 법이 개인의 사정을 일일이 고려한다면 그것은 법 자체의 힘을 무력화시키는 것입니다.

그리고 여기서 법의 모순이 발생합니다. 법은 한편으로 정의를 구현하기 위한 사회적 계약으로 출발하는 동시에, 앞서 살펴본 대로 특수한 개인들 간에 모두 적용되는 보편적 준칙을 강제합니다. '정의의 추구'와 '보편성의 추구'는 법이라는 존재를 지탱해 주는 두 속성입니다. 그런데 두 가지의 추구는 서로에게 대립하고 있으며, 서로의 존재를 끊임없이 침식합니다.

법은 개인의 의지나 의향을 무시하고 '집행'되어야 하며, 그 집행

의 강제성은 개개인을 굴복시킬 수 있는 강력한 폭력을 무기로 가지고 있어야 합니다. 바로 이 강제성과 폭력적 수단이, 법이 정의로부터 멀어지게 되는 단초가 됩니다. 즉 정의와 보편성은 동시에 달성될 수 없는 역방향 벡터입니다. 그리고 법은 이 두 모순적 속성을 자신의 본질로 간직하고 있으므로, 법은 그 안에 모순과 균열을 내재하고 있다는 것이 증명됩니다. 결론적으로 그 균열로부터 법은 해체됩니다.

하지만 법 너머에 있는 정의는 절대 해체되지 않습니다. 이때 정의란, 우리가 앞서 논의한 '무한한 환대' '순수한 용서'와 같은 것입니다. 정의 역시도 결코 그곳에 도달할 수 없는 지평선과 같습니다. 따라서 정의를 구현하려는 모든 시도는 언젠가 실패하게 되어 있습니다. 지평선에 도달하고자 걷는 우리의 발걸음이 결코 목적지에 닿지 못하는 것처럼요. 하지만 이미 말했다시피, 그 무한한 지평선은 우리를 끝없이 걸어 나가도록 이끌어 줍니다. 그렇다면 이렇게 생각할 수 있겠습니다. 정의는 법 너머의 저 무한한 지평선에서 아른거리면서, 우리가 현실에서 손에 쥔 법전의 조항을 수정할 힘을 마련해 주는 것이라고요. 부당하고 불평등한 법의 항목과 그것의 이면에 존재하는 사회적 편견을 조정하고 개선하도록 하는 힘은 법 외곽에 있는 정의, 다시 말해 저 멀리에서 우리에게 손짓하는 무한한 인류애의 환영, 영원한 자유와 평등의 신기루 덕택입니다. 그리고 그 정의의 이미지는 절대로 해체되지 않습니다. 따라서 정의는 법처럼 내적인 균열이 없는, 단단하고 참된 것입니다. 그러니 우리는, 고리타분하더라도 여전히 정의에 대해서 생각해야 하겠습니다. 누구도 그 정의에 대해서 말할 수는 없습니다. 누구도 그 정의가 구체적으로 무엇인지 알지 못합니다. 그러나 법을 말하고자 하는 사람은 반드시 정의에 대한 사유를 감행해야 합니다. 법 외곽에 있는 그 무엇을, 그래서 때때로 비非법적

인, 위험한 사유를 말입니다.

유령론

그런데 여기서 이런 질문이 떠오를 수 있습니다. '정의에 대한 사유가 필요하다는 사실은 인정한다. 완전한 정의의 구현이 불가능하다는 것도 이해하겠고, 그 누구도 정의를 객관적으로 정의내릴 수 없다는 것도 알겠다. 그런데 이렇게 실제가 없고 추상적인 것, 개념을 만들고 정의를 내릴 수 없는 것을 어떻게 사유할 수 있다는 말인가?' 저는 '실체가 없는 것을 어떻게 사유하는가'라는 현실주의적 태도 자체로부터 우리가 조금은 자유로워질 필요가 있다고 생각합니다. 하지만 그러한 불만도 이해가 가지 않는 것은 아닙니다. 정의에 대해 말했던 다른 철학자들은 '각자에게 합당한 몫이 분배되는 것' '개인의 자유가 최대한으로 보장되는 것' '사사로운 이기심을 버리고 공의를 위한 행위를 하는 것' 등등, 논의를 출발할 수 있는 기초적인 규정들을 내려주지 않았겠습니까? 그런데 데리다의 정의라는 것은 도대체가, 잡으면 달아나고 가까이 가면 멀어지는 것이 꼭 유령 같단 말이지요. 불만이 생길 법도 합니다.

그런데 여기서 참 흥미로운 것은 데리다가 실제로 정의는 유령과 같은 것이라고 말한다는 점입니다. 자, 누군가와 대화하는 순간을 한 번 생각해 볼까요. 그의 발언은 내가 옳다고 생각하는 것에 부합하고, 나의 구미에 들어맞는 것일 수도 있습니다. 정반대로 나의 신경을 건드리거나 화가 나게 만드는 것일 수도 있습니다. 이처럼, 어떤 이의 의견이 어떤 쪽에 서 있을지는 나의 통제 범위 바깥에 있습니다. 오히려 나와 타인의 생각이 반드시 서로 일치해야 한다는 생각이 독단이고 억지입니다. "왜 내가 하고 싶은 대로 못 해? 왜 내 생각하고 달

라?"라며 주변 사람들에게 토를 달고 생떼를 부리던 코흘리개 시절을 거쳐서, 우리는 차차 세상 사람들이 무척이나 다양한 생각을 하고 있음을 배워 나갑니다. 그리고 그 다양한 의견들과 공존해 나가는 법을 배우고, 남들에게 내 생각을 함부로 요구해서는 안 된다는 존중의 격률을 배우고, 내 생각이 반드시 옳은 것이라고 맹신해서는 안 된다는 겸손의 지혜를 배웁니다.

그럼에도 불구하고 우리는 타인과 공통적인 무엇을 공유하고 싶다는 욕망을 포기하지 못합니다. 나와 너 사이의 공통점을 더 많이 찾아내려는 합일에의 욕구, 내가 이 세상에서 혼자가 아니라는 것을 확인받으려는 소속에의 욕구, 나의 의견이 세계에서 나름대로 타당한 것으로서 존중받고 있다는 인정에의 욕구를 우리는 결코 완전히 도려낼 수 없습니다.

그러나 나와 타인 사이의 공통점을 찾기 위해서는 역설적으로, 나와 타인이 서로의 차이점을 인정해야 합니다. 다시 말해서 '당신과 진정으로 교감하려는 마음을 갖고 있기 때문에, 나는 우리 사이에 존재하는 차이점을 기꺼이 존중한다'라는 생각을 가지고 있어야 하며, 나만 그 생각을 하는 것이 아니라 당신도 그런 생각을 가지고 있어야 합니다. 그리고 서로가 그 생각을 교환해야 합니다. 그런 절차를 거친 뒤에야 우리는 서로의 공통성을 발견할 수 있는 것입니다. 그렇게 생각한다면 진정한 보편성, 공통성은 오히려 개별성, 차이점에서 시작되는 것이겠군요. 더 나아가서 이렇게 생각할 수도 있습니다. 진정한 교감을 나누기 위해서는 나와 똑같은 사람이 아니라 나와 다른 사람을 만나야만 합니다(어차피 이 세상에 나와 '똑같은' 사람은 없겠지만 말입니다). 그리고 그 사람과 나의 차이점을 있는 그대로 존중하고, 받아들이고, 사랑하는 법을 배워야 합니다.

신은 용서할 수 있을까

물론 시간이 지남에 따라 그와 나 사이의 차이점은 점점 희석되고 사랑이라는 테두리 안에서 서로를 닮아갈 수도 있습니다. 하지만 우리가 그 테두리 안에서 안일하게 머물다가 마침내 가족이기주의, 집단이기주의에 잠식당하는 불상사를 피하려면, 서로에게 동화되고 있다는 사실에 안주해서는 안 됩니다. 우리는 계속해서 나와 다른 사람, 다른 의견을 만나고 마주치기 위해 테두리의 바깥으로 외출을 감행해야 합니다. 이와 같은 맥락에서 데리다는, 정의가 마침내 보편성을 획득하려면 우리는 타자, 즉 우리와 다른 사람, 우리에게 낯선 의견을 끝없이 찾아 헤매야 한다고 말합니다. 다시, 우리는 타자로 돌아오게 됩니다.

　그런데 데리다에게 '끝없이 찾아 헤매'는 능동적 삶을 살기 위해서는, 먼저 절대로 도달할 수 없는 지평선적 불가능성이 주어져야 합니다. 타자에 있어서도 마찬가지입니다. 즉 아무리 노력을 기울여도 닮을 수 없고, 아무리 가까워지려 노력해도 너무나 멀리 있는 타자, 아무리 머리를 싸매도 이해할 수 없는 타자, 영원하고 무한한 타자가 저 멀리의 지평선으로 존재해야겠지요. 더 따뜻한 환대를 위해 저 멀리 지평선에 '무한한 환대'가 있고, 더 인간적인 애도를 위해 저 멀리 지평선에 '완전한 애도'가 있고, 더 숭고한 용서를 위해 저 멀리 지평선에 '순수한 용서'가 있는 것처럼, 더 사려 깊은 타인 이해를 위해 저 멀리 지평선에 '절대적인 타자'가 있어야 합니다. 아무리 극복하려 해도 우리와의 차이점을 좁힐 수 없는 완전한 타인, 무한히 멀리 있는 사람. 그것이 바로 데리다의 '유령'입니다.

　정의는 천칭 저울을 든 디케의 모습이 아니라 무덤가를 배회하는 유령의 모습으로, 우리의 바깥에서, 우리의 안쪽에서, 우리의 주변에서 떠돌아다니고 있습니다. 유령은 이미 죽은 자이기도 하지만 그렇

지 않기도 합니다. 유령은 때로 아프리카 노예로, 때로 유색인종으로, 때로 아우슈비츠의 유대인으로, 때로 참정권 없는 여성들로, 때로 전쟁 난민으로, 때로 장애인과 정신병자로, 때로 하층계급과 임시직 노동자로, 때로 이민자 2세대와 혼혈 아동으로… 얼굴과 형태를 바꿔가면서 우리 주변을 계속 스치고 지나갑니다. 물론 그들 하나하나는 '절대적 타자'로서의 유령이 아니라 잠시 우리에게 식별 가능하도록 육화된 유령의 비춤일 뿐입니다. 마치 정의가 그때그때마다의 법으로 우리에게 떠오르듯 말이지요. 우리는 타인을 이해하기 위해 바로 이 육화된 유령들과 대화해야 합니다. 그들의 원한, 그들의 좌절된 욕망을 듣고 그것을 해소해야 합니다.

그래서 우리는 참정권이 없던 여성-유령들에게 정치적 평등을 보장했습니다. 폐에 석탄가루가 차오르던 아이-유령을 공장에서 꺼내 초등학교에 앉혔습니다. 플랜테이션에서 채찍질을 당하던 흑인-유령의 손을 잡고 남부 주의 국경선을 넘었습니다. 지난 세기들 동안 인류는 수많은 유령들과 접속하면서 정의를 향해 한 걸음씩 걸어나갔습니다(물론 언제나 앞으로만 걸어 나가지는 않았지만 말입니다). 그러나 여전히, 아직도, 유령들은 배회하고 지평선은 멀기만 합니다. 여전히 원한이 풀리지 않은, 자신의 원한 사체가 세상에서 잊혀 버린, 거의 투명에 가까운 작고 무수한 유령들이 이 세계를 떠돌고 있습니다.

데리다는 그러한 '무한한 타자'의 존재론을 '유령론hantologie'이라고 부릅니다. 프랑스어로 존재론은 'ontologie'인데요, 신묘하게도 '유령론'과 '존재론'은 프랑스어 발음체계 안에서 둘 다 '옹똘로쥐'라는 발음으로 읽히는 동음이의어입니다. 데리다는 '존재론'이 '유령론'처럼 들린다는 사실을 단지 우연으로 치부하지 않고, 존재 이해의 상징으로 삼았습니다. 존재론이란 생각하고 행동하고 표현하는 '나(인

간 주체)'에 대한 논의가 아니라, '나'에 의해 서슴지 않고 대상화되었던 '유령(비인간 주체 혹은 인간 이하의 축생으로 경멸받아 온 인간 주체)'에 대한 논의가 되어야 합니다. 정의론의 출발점은 우리 주변을 배회하고 있던, 그러나 우리 눈에 전혀 보이지 않았던 바로 그 유령을 찾아내는 일입니다. 그 유령은 망자일 수도 있습니다. 혹은 "나는 이미 그 수용소에서 죽은 몸이며, 영혼이 말살당했다. 그러므로 나는 기계처럼 증언한다"라고 말했던 프리모 레비처럼 '산송장'과 같은 생존자일 수도 있습니다. 또한 앞서 살펴보았듯이, 텍스트-언어 속에 끊임없이 출현하는 이전 시대의 사상가, 이를테면 마르크스와 같은 사상가일 수도 있습니다(데리다의 유령론이 담긴 책의 제목은 『마르크스의 유령들*Spectres de Marx*』입니다). 하여 책상 위에 텍스트-언어를 펼쳐 놓고 과거의 철(미)학자들과 대화를 나누는 일을 업으로 삼는 철(미)학 연구자의 삶은, 양반-지식인의 삶이라기보다는 차라리 구천을 떠도는 원혼에 신들리는 백정-무당의 그것과 비슷하지 않을까 합니다.

종찬이라는 유령

이제 영화로 눈을 돌려, 혹 신애 주변을 배회하는 유령은 없는지 생각해 봅시다. 다소 주관적인 해석이지만, 저는 종찬을 하나의 유령으로 읽을 수 있지 않을까 생각합니다. 신애를 사랑하게 된 종찬은 신애의 주변을 계속 맴돌고 기웃거립니다. 그러나 종찬을 대하는 신애의 태도는 차갑기만 하죠. 신애에게 종찬과의 교류는 오로지, 종찬 역시도 '진심으로 신을 믿는다'는 전제하에 신도 대 신도로서만 가능합니다. 신애의 세계에서 종찬은 이해되지도 않고 이해하고 싶은 마음조차도 없는, '속물'에 불과합니다.

　　그러나 이 순박한 인물, 어쩌면 천박한 속물인 종찬에게는 그 어

떤 지고한 인간조차도 쉽사리 흉내 낼 수 없는 숭고한 속성이 깃들어 있습니다. 바로 신애를 향한 변치 않는 사랑입니다. 종찬은 신애가 쌀쌀맞게 굴어도 실망하지 않습니다. 그 모든 몰락의 과정을 묵묵히 곁에서 지켜주었음에도 자신에게 눈길 하나 주지 않지만, 굴하지 않습니다. 심지어는, 교회와 신에게 배신당하고 신앙인들을 하나하나 타락시키기로 마음먹은 신애가 자신에게 접근해 관계를 갖자고 유혹하는 순간 종찬은 도리어 그녀에게 버럭 호통을 치면서 분노합니다. 종찬의 사랑은, 어쩌면 처음에는 정말 속물적인 추근거림 혹은 재미 한번 보자는 가벼움이었을지도 모릅니다. 그러나 영화 속에서 시간이 흘러가는 동안, 종찬은 사람에서 유령으로 변해 갑니다. 눈치가 빠르신 분들은 아마 종찬의 성격 변화를 감지해 내셨을 것입니다. 그는 말수가 줄어들고, 욕망의 채도가 투명해지고, 능청스러움이 적어지고, 성격이 차분해지고, 시답잖은 농담이 없어집니다.

자연스럽게 영화의 후반부로 갈수록 서사에서 종찬이 차지하는 비중도 계속 줄어듭니다. 종찬이라는 인물이 없었더라도 신애의 아들은 납치되었을 것이고, 신애는 종교에 귀의했을 것이고, 신도들의 응원을 등에 업고 교도소에 방문했을 것이고, 살인마의 미소에 무너졌을 것이고, 교회 사람들에게 복수를 시도했을 것이고, 자살 기도를 했을 것이고, 죽음 직전에 구조되었을 것입니다. 이렇게 뜯어보자면 종찬은 굵직한 서사의 흐름에 어떠한 영향도 미치지 못하는 부수적 인물입니다. 요컨대 종찬은 그 자신의 성격도 유령처럼 변해가고, 〈밀양〉이라는 세계 속에서도 유령이 되어갑니다.

그러나 그렇게, 종찬은 숭고한 존재가 됩니다. 이 영화의 압권인 라스트 씬을 위해서라면 종찬은 반드시 유령이 되어야만 합니다. 그는 유령이 되어, 마치 신애를 지키는 수호천사처럼 그녀의 곁에 그저

영화 스틸

머뭅니다. 그는 그녀의 손을 붙잡고 구렁텅이에서 그녀를 구출하지도 못하고, 손목을 긋는 그녀의 칼을 막아주지도 못합니다. 그저 바라보고 곁에 있을 따름입니다.

그러나 그런 것, 바로 그런 것. 그래, 사랑이라고나 할까요. 종찬은 우리에게 사랑을 보여줍니다. 영화 안에서 다 밝혀지지는 않지만, 아마 분명히 그 사랑으로 하여 신애는 찬찬히 구원받을 것입니다. 신애의 구원이 종찬 안에 임재하듯 우리의 구원은 언제나 우리의 바깥에, 우리의 타자에 있습니다. 유령을 생각한다는 것은 말씀드렸다시피 무한한 타자를 생각한다는 것이고, 따라서 그것은 무한한 사랑에 대해 생각한다는 것이기도 합니다. 자신의 좁은 세계 안에 갇혀 자신의 욕심, 분노, 절망, 도덕적 우월감, 정신적 안온함에 대한 욕구, 배신감과 복수심, 오갈 데 없는 억울함이 내지르는 소리에 둘러싸여 지내던 신애의 높고 두꺼운 성벽 바깥을 맴돌던 종찬은 아주 간단한 몸짓, 거울들기로 그 성벽을 무너뜨립니다. 그녀의 성벽을 무너뜨리는 데는 살

인자의 목을 자르는 단두대도, 그의 죄를 사하는 십자가도 필요하지 않았습니다. 오로지, 너를 향해 드는 거울. 그 거울에 반사된 은밀한 빛(밀양).

신과 인간 사이, 그 은밀한 빛

자, 마지막 장면을 더 구체적으로 묘사해 보자면 이렇습니다. 종찬이 신애 앞에 거울을 들고 섭니다. 그 거울에 반사된 햇빛을 따라 카메라가 이동합니다. 카메라는 앞뜰 땅바닥에 어른거리는 거울의 빛을, 햇빛과 반사광의 미약한 뒤엉킴을, 한참 바라봅니다. 그리고 영화는 끝납니다.

다시 밀양이라는 단어를 생각해 봅시다. 가장 단순하고 납작하게 생각해 본다면 '밀양'은 영화의 사건이 벌어지는 장소의 이름입니다. 이 밀양이라는 도시는 실제로 한국에 있는 도시지요. 말씀드렸다시피 실제 지명은 密(빽빽할 밀), 陽(볕 양) 자를 씁니다. 그러나 이창동 감독은 '밀' 자를 謐(조용할 밀) 자로 변주합니다. 앞마당에 떨어진 그 파리한 햇빛은, '비밀스러운' 햇빛입니다. 태양 혹은 빛이 절대자를 상징한다는 사실을 떠올려 본다면, 비밀스러운 햇빛이라는 제목 '밀양'은 이제 '비밀스러운 구원'으로 읽어낼 수 있습니다.

기독교적 차원에서 이에 접근해 보겠습니다. 반사광의 원천은 태양인 것처럼, 신애를 구원하는 원천은 신입니다. 그리고 이창동은 그 태양과 땅의 매개체로 거울을 든 종찬을 배치합니다. 거울은 성찰의 상징물이기도 하지만, 무엇인가를 반사하는 사물이기도 합니다. 마침내 종찬이 신애의 거울을 들어줄 때, 그가 든 거울에 반사된 빛이 땅을 비출 때, 종찬은 하늘의 영광을 땅의 사랑으로 전환하는 그리스도가 됩니다. 그리고 신애는 예수를 통해 자기 자신을 발견하는 그리스

도인이 됩니다(여담이지만, 저는 '신애'라는 이름도 다분히 신에 대한 사랑, 즉 '神愛'의 표상을 언뜻 비추도록 의도적으로 작명된 것이라고 짐작합니다). 따라서 이렇게 말할 수 있습니다. 이청준은 「벌레 이야기」를 씀으로써 그리스도의 이름으로 참칭하는 정의를 되물었지만, 이창동은 그것을 〈밀양〉으로 변주함으로써 자신의 이름을 참칭하는 자들로부터 정의를 되찾는 그리스도의 모습을 구현한 것입니다.

한편 이와는 사뭇 다른 해석, 즉 세속의 윤리로서도 이 작품에 얼마든지 접근해 볼 수 있습니다. 우리 머리 위 저편에 있다는 태양은 카메라에 담기지 않지만, 어수룩한 종찬은 카메라 프레임 안에 있습니다. 무심히 떨어지는 햇빛은 쨍하고 따갑지만, 종찬의 거울에서 반사된 햇빛은 아프지 않고 은밀합니다. 그 반사광 앞에서 신애는 머리를 자르고, 관객들 앞에서 새로운 탄생을 선언합니다. 머리카락을 자른다는 것은 '삼손의 머리카락'에서 살펴볼 수 있다시피, 힘(주체성)의 박탈에 대한 오래된 상징입니다. 그러나 신애는 누군가에 의해 머리카락을 '잘리지' 않습니다. 미용실에서 살인자의 딸에게 머리카락을 내맡기고 그녀에 의해 머리카락을 '잘릴' 뻔했던 신애는 돌연 그곳을 뛰쳐나옵니다. 신애는 자신을 또다시 덮쳐 오는 기구한 운명(또다시 살인자의 잔상과 마주하게 된 운명)에 몸을 그대로 내맡기지 않습니다. 그 불행 앞에 픽 거꾸러지지도, 꽥 소리를 지르지도, 다시 목숨을 끊으려 하지도 않습니다. 대신 그녀는 자신의 손으로 구원의 지평선을 향한 첫걸음을 내딛습니다. 그동안 손에 꽉 쥔 채 놓지 않으려 했던 용서의 독점권을, 하나님의 총애와 관심을 받고자 애썼던 메마른 외로움을, 모든 과거를 도려내고 양지바른 미래 위에 눕고자 했던 연약한 욕망의 머리카락을 서걱서걱 잘라냅니다. 자신의 주체성을 스스로 도려내고, 남은 자리에 찾아올 유령 같은 타자의 공백, 즉 종찬을 위한 공백

을 마련합니다.

영화 초반부에서 신애는, 신을 믿으라는 약사의 말에 신경질을 내며 대꾸합니다. "신이 어디 있어요?" 약사는 대답합니다. "모든 곳에 계시죠. 지금 우리가 보고 있는 이 햇빛에도 계시죠." 신애는 코웃음 치면서 말합니다. "어디 있어요. 안 보이잖아요."

아직은 보이는 것만이 전부인 신애의 피상적 세계관 앞에서, 무한한 타자의 품을 향해 가는 윤리의 길은 흐릿하기만 합니다. 그리고 그녀는 건듯 풀어진 안개 너머로 뻗은 그 길 위를 한 걸음 한 걸음, 영화 내내 힘겹게 걸어 나갑니다. 때때로 주저앉아 멈추기도 합니다. 그러나 그 길에 낀 안개를 걷어주는 것은 약사의 말 속에는 물론이고, 그가 말하는 소위 '하나님' 속에도 없습니다.

우리의 눈앞을 가로지르는 지평선 쪽으로, 앞으로 무한히 뻗어 있는 이 길은 종찬을 향해 나 있습니다. 우리가 무관심했던 우리의 이웃, 우리가 내치고 경멸하고 당연시했던 우리 곁의 타인, 유령. 다시 말해 이웃 사람 속에 우리의 구원이 있습니다. 제가 깊이 존경하는 선생님 중 한 분은 독실한 기독교 신자이십니다. 그에게 저의 이런 해석을 들려드렸더니, 그는 "맞습니다. 그런데 저는 바로 그 '이웃 사람'이 곧 신일지도 모른다고 생각해요" 하고 미소 지으며 대답했습니다. 지금도 저는 그의 미소를 생각합니다.

저는 종교에 대해 어떤 입장을 취하든, 어떤 태도로 이 영화를 보든 관계없이 〈밀양〉은 '종교에 대한 영화'가 틀림없다는 것을 확신합니다. 더 정확히 말하자면 〈밀양〉은 무한한 지평을 유한한 인간이 추구한다는 것의 불가능성과, 그 불가능성이 우리의 앞에 드리워 주는 윤리의 가능성을 담고 있는 영화입니다. 이것 자체를 '종교'라고 부를 수 있지 않을까요. 그러므로 어쩌면, 이창동 감독은 결국 종교가 신이

아니라 인간을 향해 있는 것이며, 반대로 인간을 향해 있는 그 모든 것이 종교적 사유를 함축하고 있다는 것을 말하고자 했는지도 모릅니다. 인간인 '성자' 없이는 기독교의 '성부'를 말할 수 없습니다. 그 반대도 마찬가지입니다. 이처럼 유령으로서의 종찬 없이 사람인 신애의 윤리를 말할 수 없습니다. 그 반대도 마찬가지입니다. 어쩌면 모두가 다 하나(가 아닌 하나)일지도 모르겠습니다. 성부도, 성자도, 유령도, 사람도, 종찬도, 신애도.

아름다움, (불)가능한

데리다는 무엇인가가(이를테면 환대가, 애도가, 용서가, 정의가) 불가능하다고 언급할 때, 항상 '불'에 하이픈 혹은 괄호를 칩니다. 'im-possible' 혹은 '(im)possible'처럼요. 무언가에 대해서 아직 알 수 없을 때, 완전히 단정 지을 수는 없을 때, 우리는 그것을 '괄호 친다'라고 표현하지요. 서구권에서도 '괄호 치다put in brackets/parenthesize'라는 표현을 마찬가지 의미로, 즉 무언가를 유보한다는 의미로 씁니다. 이처럼 (불)가능하다는 것은 아직 가능하지 않다는 것, 지금은 전망이 유보되어 있다는 것입니다. 그러나 그 유보는 희망을 내포합니다. 일출 전 서서히 먼 바다 쪽에서 피어나는 검붉은 실빛을 보면서 태양의 출현을, 내일의 도래에 대한 가능성을 생각하는 것처럼 말입니다. 지금은 아직 이른 첫새벽, 아, 이 시간에 태양이 하늘 위로 불쑥 솟아오르는 것은 도무지 불가능한 일입니다. 그러나 그 불가능성의 한복판에 비쭉 튀어나오는 미약한 광채! 너무도 미약해서 검은 하늘에 작은 붉은색 균열밖에는 내지 못하는 광채. 우리는 그 실낱의 광채 안으로 가능성을 유보해 밀어 넣습니다.

사실 현대철학을 공부하는 것은—데리다를 읽는 것도 물론 여기

에 포함될 터인데—매 순간마다 좀 울적해지는 일입니다. 현대철학은 좌절의 순간으로 가득하기 때문입니다. 두 번의 세계대전과 아우슈비츠를 겪으며 인간의 위대함을 통째로 의문에 부치게 된 현대철학자들은, '인간의 인식과 과학적 방법을 통해서 인간과 세계의 비밀을 샅샅이 알아낼 수 있다'라고 믿었던 근대철학의 자신감에 진저리를 치며 그들의 자부심을 산산이 분쇄하는 것에 공력을 바쳤습니다. 사르트르의 저 유명한 "타인은 지옥이다"라는 경구에 이 좌절과 분노가 묻어 있습니다. 인간은 이해될 수 없는 것을 남김없이 이해하고 싶어 하며, 알 수 없는 당신을 완전히 알고 싶어 하며, 도무지 말할 수 없는 것을 구구절절 말하고 싶어 합니다. 하지만 현대철학의 결론은, 결코 그럴 수 없으며 그래도 안 된다는 것입니다. 데리다의 철학 역시도 그러한 좌절의 자장에 있는 듯합니다.

하지만, 불가능성에서 데리다가 '불'을 괄호 칠 때, 저는 그의 괄호에서 검붉은 먼바다를 봅니다. '아직' 가능하지 않다는 말의 암울한 희망을, 희망이 유령처럼 주위를 떠도는 암울함을 봅니다. 데리다의 철학에는 '아직'과 '언젠가'가 동시에 공존합니다. 언젠가라는 말은 아직이라는 뜻을 내포하고, 아직이라는 말은 언젠가라는 뜻을 내포합니다. 그래서 저는 암울함과 희망을 동시에 봅니다. 검은색과 붉은색을, 암흑과 빛을 동시에 봅니다. 그것은 땅 위에 은밀하게 내려앉은 거울의 반사광처럼 뒤엉켜 있습니다. 암울함은 희망을 괄호 친다는 것이고, 희망은 암울함을 괄호 친다는 것입니다. 그러므로 희망에 대해서 말하고 싶다면, 먼저 암울함이라는 재료와 괄호라는 무기가 필요하겠습니다. 그 무기는 날카롭지 않습니다. 그 무기는 차라리, 도마뱀의 꼬리 같은 것이 아닐까요. 괄호는 도마뱀의 잘린 꼬리를 닮았습니다. 이규리의 시를 읽으며 생각한 것입니다.

도망가면서 도마뱀은 먼저 꼬리를 자르지요

아무렇지도 않게

몸이 몸을 버리지요

잘려나간 꼬리는 얼마간 움직이면서

몸통이 달아날 수 있도록

포식자의 시선을 유인한다 하네요

최선은 그런 것이에요[14]

이 두서없는 글의 끝에 도착했습니다. 우리가 처음에 던졌던 질문들을 다시 꺼내 봅시다. 우리는 용서할 수 있을까요? 우리는 신에게 용서를 위탁할 수 있을까요? 우리는 구원받을 수 있을까요? 나는 당신을 사랑할 수 있을까요? 우리는 타인을 이해할 수 있을까요? 환대하고 따뜻하게 안아줄 수 있을까요? 상실과 부재를 애도할 수 있을까요? 저 멀리 있는 윤리의 지평에 닿을 수 있을까요?

그것은 (불)가능합니다. 지평선에 다다르는 일처럼, 꿈속의 세계에 눌러앉는 일처럼. 그러나 수많은 학자들이, 바로 그 (불)가능함의 도식이 인간의 내면에서 심미적인 것을 산출한다는 사실을 입증했습니다. 신애의 절규가 바닥도 없는 깊은 곳으로 파고 내려갈수록 이 영화는 역설적으로 더 깊은 숭고함과 아름다움에 접속합니다. 이 가슴 찢어지는 영화, 두 번 보기가 겁나는 영화, 마음이 무거워지다 못해 불편해지는 이 영화가, 그 어떤 영화보다도 눈부신 아름다움을 담고 있는 것은 그래서입니다. 〈밀양〉은 인간이 겪을 수 있는 가장 처절한 암울함과, 처연한 희망의 괄호 치기를 모두 가진 영화입니다. 하여 이 영

화는 지극히 아름답습니다. 저는 이미 '아름답다'는 술어가, 무어라고 확정지어 말할 수 없는 것을 도저히 말하기가 어렵다는 패배의 선언과 같은 것이라고 '들어가는 글'에서 밝힌 바 있습니다. 이 영화는 정확히 그런 의미에서 아름답고, 저는 이 아름다움을 사랑합니다.

왜 우리는 사진을 불태우나?

케네스 로너건, 〈맨체스터 바이 더 씨〉 × 롤랑 바르트

케네스 로너건,
〈맨체스터 바이 더 씨 *Manchester by the Sea*〉(2016)
포스터

해소되지 않는 슬픔의 잔여물

〈맨체스터 바이 더 씨〉는 어떤 의미에서는 지루하고, 또 어떤 의미에서는 사소한 영화입니다. 이 영화가 '죽음'이라는 사건을 다루는 독특한 태도 때문입니다. 보통 인물의 죽음이라는 사건은 서사의 절정에 해당하는 위치에 자주 놓입니다. 보편적으로 비추어 봤을 때, 타인의 죽음이라는 사건이야말로 인물의 감정을 폭발시키기에 용이한 서사 장치니까요. 그러나 이 영화에서 죽음은 정점에 놓이지 않고 입구에 놓입니다. 주인공 '리'(케이시 애플렉 분)의 형이 죽은 이후의 장례, 변호사의 유언 낭독, 후견인 지정 문제와 같은 형식적인 법적 절차들을 하나하나 처리해 나가는 과정이 이 영화의 서사를 이룹니다. 그러니 표면적으로는 지루하고, 사소하다고 할 수도 있겠습니다. 그러나 거꾸로 이렇게 생각해 볼 수 있습니다. 이 영화는 삶 이후에 놓이는 죽음을 다루는 것이 아니라, 죽음 이후에 놓이는 삶을 다루고 있습니다. 그러므로 저는 이 영화만큼 신선하고 독창적인 영화도 참 드물다고 말하고 싶습니다.

소중한 존재를 잃은 경험을 아마 한 번은 겪어 보셨을 겁니다. 상실이라는 경험은 매번이 낯설고 생경합니다. 저 역시도 매번의 장례식장이 낯설게 나가옵니다. 제가 상복을 입은 경우든, 양복을 입은 경우든 말이죠. 갓 대학에 입학했던 해, 대학 친구 한 명이 부친상을 당했습니다. 막 신입생이 되어서 만난 지 두세 달밖에는 되지 않았지만, 그 사이에 이삼십 일쯤 부어라 마셔라 대학가를 활보하며 술을 마시고 급속도로 가까워진 친구였지요. 그만큼 가까운 사람에게 벼락처럼 찾아온 상실 앞에 저까지 얼이 빠져 있었습니다. 빈소에 조문을 온 다른 친구들 중 장례식장을 방문한 것 자체가 처음인 사람들도 있었습니다. 조의금은 얼마나 내야 하고, 빈소에 들어가면 무엇을 해야 하는

왜 우리는 사진을 불태우나?

지, 저희는 서로에게 물었습니다. 절은 두 번 하는 거래. 향에 불을 붙여서 향로에 꽂든지, 꽃을 놓으면 된대. 일상으로부터 잠시 분리된 것만 같은 순간의 생경함에, 고작 열여덟, 열아홉일 뿐이었던 저희는 말없이 식당에서 육개장만 퍼먹었습니다.

수십 번 장례식장에 가본 지금, 저는 장례식에서의 행동 절차가 아주 익숙해졌지만, 상실이라는 사건 앞의 생경함은 아직도 여전합니다. 그 무뎌지지 않는 생경함은 어디에서 나오는 것일까요. 삶에 대한 허무감이 한 구석에 있을 겁니다. 죽음에 대한 두려움이 또 한쪽에 있겠지요. 유족들과 나누어 진 비탄도 물론 한 자리를 차지할 겁니다. 이 모든 감정들이 오는 곳, 그러니까 장례식에서 제가 느끼곤 했던 그 감정의 처소를 조금이나마 밝혀 보는 것이 이 글의 소박한 목표입니다. 아래부터는 영화의 스포일러가 담겨 있습니다.

여기, 무표정한 남자가 하나 있다. 이름은 리 챈들러. 말할 수 없는 과거의 아픔을 간직한, 딱 전형적인 '사연 많아 보이는' 얼굴이다. 별 감정 표현 없이 배수구를 봐주고, 변기를 뚫고, 기전 시설을 고친다. 뻔한 그의 일상에 전화가 하나 걸려오고, 그의 형인 조 챈들러가 죽었다는 소식이 전해진다. 리는 형의 집이 있는 맨체스터(영국의 대도시 맨체스터가 아니라, 미국에 있는 작은 마을 이름)로 향한다. 조카인 패트릭을 데리고 리는 여남은 절차들을 하나하나 처리해 나간다. 패트릭의 엄마는 알코올중독과 정신병에 걸려 집을 떠난 지 오래다. 아버지가 떠난 패트릭을 보살펴 줄 사람은 리밖에 없다. 언뜻 보면 딱하고 슬픈 집안 사정이지만, 패트릭도 리도 조의 죽음 앞에 무덤덤해 보인다. 죽은 리의 형, 조 챈들러는 심장질환이 있어 이미 시한부 선고를 받은 상태였고, 모든 가족들이 그 죽음을 천천히 예비했기 때문이다.

지루한 죽음 이후의 일상이 흘러간다. 패트릭은 혈기왕성한 사춘기 소년답게 아버지의 죽음 이후에도 바쁘다. 여자 친구를 만나고, 다른 여자 친구와 바람을 피우고, 밴드 합주를 하고, 아버지가 남긴 배의 모터를 갈고 싶어 한다. 리는 이곳저곳으로 데려다 달라고 조르는 패트릭을 차에 태우고 원하는 곳으로 어디든 말없이 데려다준다. 그러나 묵묵히 패트릭을 돌봐주는 듬직한 삼촌처럼 보이지만 리에게도 질 수 있는 책임에 한계가 있다. 죽은 형이 생전에 남긴 유언장에 리를 패트릭의 후견인으로 지목한 그 구절만큼은 받아들일 수 없었던 것. 리는 조카의 후견인이 될 만한 돈도, 여유도 없다. 그러자면 직장도 새로 구해야 하고… 그리고 무엇보다도 그럴 수 있는, 견딜 수 있는 마음이 없다.

사실 리도 가족이 있었다. 아내도 있고, 아이들도 있었다. 행복한 나날들이었다. 어느 날 리는 친구들을 불러 평소처럼 맥주에 대마초를 잔뜩 하고 난 이후, 뒤늦게 집에 온 아내의 성화에 못 이겨 친구들을 돌려보낸다. 아내에게 잔뜩 너스레를 떨고 그는 이것저것 사러 마트로 출발한다. 그러나 집을 나서기 전 그는 벽난로에 땔감을 넣고서는 안전장치를 내리는 것을 깜박했다. 마트에 다녀온 리 앞에, 전소된 집과 그 잎에 주저앉아 울부짖는 아내가 있다. 아내는 살아남았지만 리의 세 아이는 모두 불길에 비명횡사하고 만다. 리는 경찰서에서 간단한 취조를 받는다. 알리바이가 성립되고, 그의 방화가 고의가 아니었음이 입증된다. 리를 안쓰럽게 바라보는 경찰관들을 뒤로하고 취조실을 나가던 리는, 복도를 지나가던 경찰관의 뒷주머니에 꽂힌 권총을 불쑥 뽑아 관자놀이에 겨누고 자살을 시도한다. 그러나 곧바로 경찰관들에게 제압당해 리는 죽는 것조차 실패한다. 그리고 아내는 리를 떠난다.

어떤 형태가 되었든 새로운 가족을 꾸리는 과정을 견뎌 낼 수 있는

왜 우리는 사진을 불태우나?

마음이 리에게는 없다. 조카를 사랑한다고 하더라도, 그래서 힘닿는 데까지 그를 돌봐주고 싶은 마음이 있더라도, 리는 조카를 그의 가족으로 받아들일 수가 없다. 리는 후견인이 되어주겠다는 약속을 거듭 미루고, 다만 패트릭을 데리고 꾸준히 일정들을 소화할 뿐이다. 변호사, 장의사, 성당 신부, 패트릭의 여자친구……. 그 촘촘한 일상 속에서 리와 패트릭을 괴롭히는 것은 끊임없이 일상에 출몰하는 죽음의 트리거다. 이를테면, 패트릭은 냉동고에서 떨어진 닭고기를 보고 대뜸 "아빠 시신이 냉동고에 있는 게 싫단 말야" 하고 울기 시작한다(조 챈들러의 시신은 묘지에 안치하기 전 냉동고에 임시 보관된 상태였다). 리는 스파게티 소스를 불에 안쳐놓고 깜박 잠이 들어 다 태워버리고 만다. 리는 과거의 화마를 떠올린다. 또, 리는 형의 물건을 정리하다가 어떤 사진을 보게 된다(그 사진의 주인공이 누구인지는 영화에 제시되지 않는다). 이렇게 리와 패트릭의 평범한 일상에 계속, 다시금, 끊임없이, 과거의 기억과 상실이 침투한다.

영화의 클라이맥스는 그 침투의 가장 잔혹한 방식을 보여준다. 리는 전처와 우연히 길거리에서 재회한다. 전처는 새로운 남편을 만나 새 아이를 낳았다. 유모차 안에는 전처의 갓난아이가 잠들어 있고, 리는 물끄러미 그 아이를 바라본다. 전처는 주저하다가 울먹이며, 리에게 "그때 그렇게 얘기해선 안 됐는데… 내가 그렇게 말해서는 안 됐는데… 미안해"라고 말한다(그 말이 대체 어떤 말이었는지는 영화에서 제시되지 않는다). 참담함, 괴로움, 회한, 두려움이 한데 뒤섞인 표정으로 리는 말을 더듬으며 전처의 말을 막으려 한다. 결국 전처는 리에게 '사랑한다'고 고백해 버리고, 리는 도망치듯 그 자리를 피한다. (리의 그 얼굴을 도대체 어떤 언어로 묘사할 수 있을지, 도무지 적절한 단어가 떠오르지 않는다.)

●

영화 스틸

그럼에도 시간은 흐르고 해야 할 일들은 남아 있다. 패트릭의
알코올중독자 엄마는 술을 끊고 새 가정을 꾸린 참이다. 조의 죽음
이후 오갈 데 없는 패트릭을 리 대신 받아주겠다며 그녀는 점심식사에
패트릭을 초대한다. 하지만 결국 그녀 역시도 자신의 회한스러운
과거를 감당해 낼 수가 없다는 사실을 확인한다. 그것은 패트릭도
마찬가지. 패트릭은 다시 리의 품으로 돌아온다.

리는 서서히 현실을 인지하기 시작한다. 패트릭에게 남은 사람은
자신뿐이라는 사실을. 그러나 여전히, 리는 가족을 만들 수 없다. 결국
리는 형의 절친한 친구 조지에게, 형이 남긴 유산과 양육비를 넘기고
패트릭을 맡기기로 한다.

그러나 리는 패트릭을 완전히 떠나버리지 않는다. 리는 패트릭에게,
자신이 새 직장과 새 숙소를 구했으며, 큰 소파 겸 침대도 구비했다고
말한다. "왜?"라고 패트릭이 묻자, "가끔… 네가 찾아오면 재워 줄 수도
있고"라고 리는 답한다. (리가 패트릭을 떠나면서도 떠나지 않도록 하는 각본에
감탄했던 기억이 난다. 리가 패트릭을 완전히 떠나버린다면 그것은 참 현실적인

왜 우리는 사진을 불태우나?

이야기가 되겠지만 너무도 잔혹한 결말이 될 것이다. 반대로 리가 모든 것을
감수하고, 모든 과거와 화해하고, 온전히 패트릭을 키우기로 결심한다면 '가족의
소중함'을 선전하는 진부한 신파물이 되어버렸을 것이다.)

　　모든 장례 절차가 마침내 마무리되고, 검은 상복을 입은 리와
패트릭은 테니스공을 바닥에 튕겨 주고받는 소일거리를 하며 언덕을
걸어 올라간다. 리가 공을 놓치고, 패트릭은 그걸 주우러 간다. 리가
말한다. "Let it go(그냥 둬)."

상실, 혼돈, 비애

〈밀양〉에 대해 쓴 앞의 꼭지를 읽으신 분들이라면, 자크 데리다의 '애
도 불가능성'에 대한 사유를 기억하고 계실 것 같습니다. 그 이야기
를 다시금 상기해 보자면, 상실의 슬픔에 완전히 빠져 헤어나지 못하
거나, 심지어 망자의 뒤를 따라가는 것은 '산 자 된 책임으로 죽은 자
의 넋을 기린다'는 애도의 의미에 결코 부합하지 못하는 것입니다. 그
러나 언제 그런 일이 있었냐는 듯 그 슬픔을 툭툭 털어버리고 일상에
복귀하는 것 역시 마찬가지로, 우리로 하여금 올바른 애도를 수행하
고 있지 않다는 불안감이나 죄책감을 유발합니다. 애도에 대해 탐구
한 데리다, 그리고 데리다 이전에 애도의 철학에 초석을 놓은 지그문
트 프로이트에 못지않게, 아니 그들보다 더 깊숙이 애도에 천착했던
진정한 '애도의 철학자'가 있습니다. 『애도 일기*Journal de deuil*』의 저자
로 대중들에게 잘 알려진 롤랑 바르트입니다.

　　롤랑 바르트는 주로 문학 이론과 기호학에 토대를 두고 미학, 신
화학, 비평철학 등을 가로지르면서 '텍스트'라는 것의 의미가 어떻게
구성되고 해체되는지에 관해 연구해 온 학자입니다. 그러나 그의 어
머니가 사망하고 난 이후, 바르트는 그간 해온 연구를 일거에 중단하

롤랑 바르트(1915~1980)

고 어머니를 애도하는 작업에 몰두합니다. 그가 자신의 애도를 철학자답게 개념적으로, 이론적으로 사유했다고 여겨서는 곤란합니다. 바르트는 분석과 구별에 입각한 이론적 사유를 걷어내고 그 빈자리에 신체를 채웁니다. 그는 몸에, 감정에, 눈물에, 사물에, 흔적에 깊게 파묻힙니다. 그가 사유를 시도하는 순간에도, 언제나 그 이면에는 부들부들 떨리는 슬픔의 진폭이 배경처럼 자리합니다. 그가 했던 것만큼 처절하고 절박하고 우울한 애도를 저는 여태껏 보지 못했습니다.

바르트는 원래의 삶으로 되돌아오는 것, 즉 애도 시기를 정리하고 일상으로 복귀하는 행위에 대한 단상으로 그의 '애도 탐구'를 시작합니다. 그는 『애도 일기』에 이렇게 씁니다.

우리가 그토록 사랑했던 사람을 잃고 그 사람 없이도 잘 살아간다면, 그건 우리가 그 사람을, 자기가 믿었던 것과는 달리, 그렇게 많이 사랑하지 않았다는 걸까…?[1]

일찍이 애도의 구조와 과정을 정신분석학적으로 이론화했던 프로이트는 상실에 대한 극복을 5단계로 제시한 바 있습니다. '충격과 거부 → 우울 → 동일시 → 고통 → 승리'로 구성된 이 과정의 핵심은 마지막 단계인 '승리'에 있습니다. 그 최종 단계에 도달하지 못하고 어느 중간 단계에 머무르거나, 특정 단계를 반복하며 배회하는 사람들은 프로이트에 의하면 이른바 '멜랑콜리 환자'입니다. 바르트는 프

왜 우리는 사진을 불태우나?

로이트의 이러한 분석에 반기를 듭니다. 그는 프로이트가 나눠 놓은 '단계별 상실'의 기계적 도식 전체를 거부할 뿐만 아니라, 상실에 '승리'라는 최종 종착지가 존재한다는 관념, 이른바 애도 작업의 완결성에 대해서도 의문을 제기합니다.

이 거부를 이해하기 위해 우리가 겪었던 크고 작은 상실을 생각해 볼까요. 우리는 상실 이후에도 '어쨌든' 살아가야 합니다. 하여 공적인 삶 속에서는, 그러니까 사람들을 만나고 강의를 하고 원고 청탁을 받는 등의 일상 속에서는 평소와 다름없이 살아갑니다. 그러나 사적인 감정은 그렇게 쉽게 무 자르듯 잘려나가는 것이 아니지 않던가요. 평소와 다름없이 출근하고, 사람들의 위로에 감사를 표하고 씩 웃어 보인 후에, 늘 점심을 먹던 식당에서 동료들과 밥을 먹고, 잠시 화장실에 들러 혼자가 된 순간, 양치질을 하고 수도꼭지를 트는 순간, 돌연 부재는 어마어마한 무게로 우리를 짓누릅니다. 물을 콸콸 틀고 엉엉 울어봐도, 계속 얼굴에 물을 끼얹어 눈물을 쫓아내 보아도, 눈물은 멈출 때를 스스로 정하려는 듯합니다.

내면의 극복은 일상의 원궤도로 되돌아오는 것과 결코 같은 차원이 아닙니다. 마음이 아무는 것은 일상이 회복되는 것보다 훨씬 오랜 시간을 필요로 합니다. 일상의 회복이 내면 극복의 전제조건도 아니며, 일상의 회복이 내면 극복에 반드시 도움이 되는 것도 아닙니다. 우리는 이별의 상처를 겪은 사람에게 따뜻한 밥을 사주기도 하고, "이럴수록 일상적인 일을 빼먹지 말고 해야 해"라는 조언을 주기도 하지만, 어디 사람 마음이 그렇게 되던가요. 마음은 나아지나 싶다가도 와르르 무너져 버리곤 합니다. 내면의 상처는 순차적으로, 점진적으로 회복되지 않습니다. 어제는 괜찮았다가도 오늘은 돌연하게 끝을 알 수 없는 우울함에 빠져 허우적대는, 감정의 비선형성을 우리는 숱하

게 겪습니다. 우리가 상실한 대상이 우리에게 중요하면 중요할수록, 이 혼돈은 더욱 예측 불가능합니다. 그렇다면 이 혼돈 상태는 어디서 기인하는 것일까요. 이 혼돈의 중심으로 내려가기 위해, 상실의 흉터를 벌려 그 폐부 안으로 걸어 들어가는 바르트의 뒤를 따라가 봅시다.

바르트는 첫째로 '엄마의 영혼의 현전과 엄마의 육체적 죽음의 분리'에서 오는 혼돈을 말합니다. 쉽게 말하자면 이렇습니다. 죽은 엄마의 몸은 이제 여기에 없습니다. 그러나 엄마의 영혼은 분명 내 안에 살아 숨 쉬고 있습니다. 이것은 단순한 시적 표현이 아닙니다. 엄마를 떠올리고 엄마의 이름을 발음하고 엄마를 기억하고 엄마에 대한 글을 쓸 때마다, 엄마는 나의 내면에 분명한 심상으로 자신의 모습을 드러냅니다. 유기물이 무기물이 되었으므로 엄마라는 개체는 질적으로 소멸한 것이라는 방식의 자연과학적 접근은 지양하도록 합시다. 그런 접근으로는 비탄에 빠진 바르트와 한 마디의 대화도 나눌 수 없으니까요. 바르트에게 영혼은 육체의 유무와 무관하게 엄연히 나의 앞에 현전하는 것, 내 눈앞에 살아오는 것입니다. 이때 엄마-몸의 죽음과 엄마-이미지의 살아 있음 사이의 괴리, 육체의 부재와 영혼의 현전 사이에서 오는 괴리 때문에 바르트는 혼란에 빠집니다.

영화에서 패트릭이 냉동 닭고기를 보고 우는 장면은 바르트가 말하는 이 혼란에 대한 좋은 예시가 될 것 같습니다. 패트릭의 아버지, 조의 육체는 이제 없습니다. 그런데 그의 현전을 암시하는 듯한 트리거들이 일상에 침투합니다. 살코기는 아버지의 시체처럼 아른댑니다. 냉동고에서 후두둑 떨어진 닭고기는 냉동고에서 꽝꽝 얼려져 있는 아버지의 시체, 더는 그것을 신체라고 부를 수 없는 죽은 육체의 이미지를 패트릭의 의식 속으로 소환합니다. 그리고 그 이미지를 통해 패트릭의 의식 속에는 아버지의 이름, 아버지의 모습과 목소리, 아버지와

왜 우리는 사진을 불태우나?

보냈던 삶의 기억이 심상으로 떠오릅니다. 즉 패트릭의 의식 속에서 아버지는 여전히 살아 있는 무엇으로 현전하고 있습니다. 패트릭은 아버지의 있음과 없음의 공존 속에서 혼란을 겪고, 이내 '아빠 시신이 냉동고에 있는 게 싫단 말야'라며 삼촌 리 앞에서 아이처럼 펑펑 울기 시작합니다.

바르트가 두 번째로 지목하는 혼돈의 진앙지는 '욕망의 결여'입니다. 이 말을 이해하기 위해서는 바르트가 1970년대에 자신의 사유를 빚졌던 자크 라캉이라는 사상가를 잠시나마 경유해야 하겠습니다. 라캉에게 있어서 욕망이란, 간단히 말해 "상징계의 요구와 상상계의 욕구 사이에서의 차이에서 발생한, 그리고 요구의 수준에서 가려진 실재계의 잉여물 혹은 잔여물"을 말합니다.[2] 너무 복잡하게 들리시겠군요. 굉장히 투박해질 것을 감수하고 이 말을 보충해 보겠습니다.

상징계란 인간 개개인과 그들에 삶에 승인된 의미를 부여하는 사회구조의 모든 유무형 제도입니다. 상상계는 이와 반대로, 사회구조와 구별되는 개인의 주체적이고 사적인 인식 영역입니다. 즉 '상상계의 욕구'라고 말할 때, 그것은 제한이 없습니다. 그것은 전적으로 개인들의 사적인 영역에 자유로이 떠맡겨 있으니까요. 그러나 이런 상상계의 욕구들은 상징계, 다시 말해 제도권 사회로 표출될 때 모종의 검열과 은폐를 거치게 됩니다. 그리하여 한도가 없던 '욕구'는 일정하게 한계 지워진 '요구'로 변모합니다. 이 욕구와 요구 사이의 격차는 상상계(개인의 내면)로 하여금 결여의 감정을 갖도록 합니다. 욕구가 요구가 되는 과정에서 제거되고 은폐된 맥락들이 바로 결여의 본질입니다. 이때 결여된 것, 사회 안에서는 드러난 적도 없고 드러날 수도 없는 것, 그래서 언어화할 수도 없고 형상화할 수도 없는 것이 실재계라고 할 수 있습니다.

자크 라캉(1901~1981)

여전히 어려우실 것 같습니다. 이렇게 비유를 들어보죠. 여기 한 시인이 있습니다. 그는 그의 머릿속에, 심장 속에 들끓는 욕구들을 가지고 있습니다. 그는 그것을 토해내고 싶어 합니다. 세상 바깥으로 꺼내서 사람들로 하여금 그것을 낱낱이 보게 만들고 싶어 합니다. 그러나 그 생각을 세상과 공유할 수는 없습니다. 세상은 고사하고, 단 한 사람의 타인과도 공유할 수 없습니다. 우리에게는 영화 〈아바타Avatar〉의 나비족이 하나씩 가지고 있는 신경다발 같은 것이 없으니까요. 자신의 내면을 표현하기 위해서 시인이 택하는 최선의 도구는 결국 언어입니다만, 애석하게도 언어조차 단어와 문법, 관습에 갇혀 있는 유한한 체계입니다.

이때 시인의 마음을 상상계에, 시인이 그 규칙에 따라야 하는 언어 체계는 상징계에 대응시켜 보겠습니다. 시인은 자신의 '욕구'를, 언어라는 포장지에 싸서 '요구'라는 형태로 세상에 밀어 넣습니다. 그러나 시인은 결코 만족할 수 없습니다. 아무리 만족스러운 작품을 써냈다고 하더라도, "마침내 나는 완전한 시를 써냈으며 이보다 완벽한 시는 존재할 수 없노라!"라고 선언하고 절필하는 시인은 아마 단 한 사람도 없을 겁니다. 시인은 대단히 만족스러운 작품 속에서조차 그 행간과 공백을 기어다니는 투명한 벌레들을 봅니다. 그 벌레들이 거슬리고, 생각만 하면 잠들 수가 없어서 다시 일어나 앉아야 합니다. 아무리 손가락으로 잡아 죽이려 해도 그 벌레들은 잡히지 않습니다. 이 벌레들이 멀쩡히 기어다니면서 '고작 이따위 미완성의 시를 써

왜 우리는 사진을 불태우나?

놓고도 잠이 오냐?'라며 그 시인을 조롱하고 있는데, 궁극의 '바로 그 시'를 썼다고 으스대는 일은 당치도 않습니다. 이 투명한 벌레란, 시인이 미처 다 말하지 못한 것들의 잔상입니다. 그것들은 때때로 어떻게 말해야 할지 몰라서 말할 수 없던 것들이기도 하고, 때로는 말하는 것 자체가 불가능하게 느껴져서 말하지 못한 것들이기도 하고, 혹은 지금껏 과거의 시인들이 말해 온 방식보다 더 나은 방식으로 말할 방법을 도저히 생각할 수 없어서 말하지 않은 것들이기도 합니다. 그것은 언어화되지 못했기 때문에 흰 종이의 공백 속에 단지 잠재적인 형태로, 존재하는 형태가 아니라 부재하는 형태로, 투명한 벌레의 모습으로, 돌아다니고 있습니다. 그러한 가상의 단어들이 모인 곳이 '실재계'입니다.

이제 라캉의 용어를 조금이나마 이해했으니 '욕망'에 대한 라캉의 정의로 돌아와 봅시다. 그래서 욕망이란 무엇일까요? 반복하여 다시 써보겠습니다. 욕망이란, '상징계의 요구와 상상계의 욕구 사이에서의 차이에서 발생한 실재계의 잉여물 혹은 잔여물'입니다. 상상계, 즉 인간의 사적인 영역은 자신과 자신을 둘러싼 외부 세계 사이의 안정적인 통일, 그리고 그럼으로써 궁극적으로 쟁취될 만족을 끝없이 원하게 됩니다. 시인은 자신의 내면이 완전히 표현되기를, 그래서 자신을 둘러싼 타인과 세계가 자신의 내면을 완전히 이해하기를, 그럼으로써 타인, 세계와 자신이 하나가 되기를 바랍니다. 그 '나-세계' 사이의 격차를 메우고 싶어 하는 감정이 욕망입니다.

하지만 그 격차를 메우고자 하는 시도는 결코 실현될 수 없습니다. 한 개인인 인간과 그를 둘러싼 사회는 결코 완전히 포개질 수 없기 때문입니다. 개인과 완전히 포개진 사회는 더 이상 사회라고 부를 수 없습니다. 그 사회가 전체주의 사회라면 모르겠지만요. 사회라는

것은 기본적으로, 상이한 것을 욕구하는 개개인들의 화합물이지 않겠습니까? 개인이 어떤 사회에 속해 있다면 그는 필연적으로 사회와 자신 사이에 공유되지 않는, 서로 포개지지 않는 여집합을 갖게 될 수밖에 없습니다. 사회로부터 이해받지 못하는 결여의 영역이 모든 개인들에게는 있습니다. 그래서 욕망은 결코 중단되지도, 충족되지도 않습니다. 실재계는 나(상상계)와 세계(상징계) 사이의 크레바스입니다. 그리고 그곳에는 예의 투명한 벌레들이 기어다니고 있지요. 그 벌레들은 결코 박멸되지 않습니다. 그놈들은 심지어 날이 갈수록 증식합니다. 이 크레바스 안에서 자라나는 투명한 벌레들, 크레바스 안의 잔여물이 바로 욕망인 것입니다.

시인과 벌레의 비유를 통해 계속 말해 보겠습니다. 시인은 이제 그 투명한 벌레들이 거슬린다고 잡아 죽일 것이 아니라 도리어 그 귀한 몸을 살살 잡아 샬레에 모시고 빛을 비추어 어떻게든 눈에 보이도록 해야 한다는 사실을 깨달았습니다. 그는 지금도 시의 행간을 기어다니는 그 투명한 벌레들, 자신의 시를 마침내 완성시켜 줄 수 있을 그 벌레들을 잡으려고 눈에 불을 켭니다. 그러나 그 벌레들은 투명하고, 모양이 없고, 부피가 없습니다. 시인은 애꿎은 종이 위에 손톱자국을 내면서 그 벌레를 잡으려고 헛손질을 할 뿐입니다. 하지만 시인은 그것을 헛손질이라고 생각하지 않습니다. 그래서도 안 됩니다. 그것이 애초부터 부질없고 소용없는 일이라고 생각한다면 시인은 더 이상 시를 쓰지 않게 될 겁니다. 아니, 그렇게 생각하는 순간 그는 더 이상 시인이라는 존재가 아닌 것입니다. 시인은 그 스스로 시인인 이상, 그 헛손질로 벌레를 잡을 수 있을 것이라고 간절히 바라고, 기대하고, 기대해야 합니다. 그가 간절하게 남긴 손톱자국, 글자처럼 보이기도 하다가 자세히 들여다보면 마치 벌레 기어간 자리처럼 생긴 것 같기도

왜 우리는 사진을 불태우나?

한 그 자국이, 시인의 욕망이라고 할 수 있을 것입니다. 완전한 시와 그것이 쓰일 수 없다는 것 사이에서 진동하며 길고 깊게 자국을 남기는 시인의 욕망처럼, 우리의 삶에서도 그러한 자국으로서의 욕망이 있을 것입니다.

바르트는 라캉의 욕망 개념의 연장선상에서 '욕망의 결여'를 말합니다. 이는 아이의 엄마에 대한 분리불안 정서를 통해서 조금이나마 이해될 수 있을 것 같습니다. 아주 어린 시절의 아기는 주체와 타자, 즉 나와 너에 대한 구분선이 없습니다. 그는 자기 자신을 완전히 엄마에게 투영합니다. 아기는 아기의 의식 속에서 온전히 엄마와 합일된 상태입니다. 이를 프로이트는 '거울 단계'라 부릅니다. 갓난아기들은 거울을 보면서 자신의 몸을 처음으로 감각합니다. 그러나 그것은 스스로의 의식 행위로 이루어지는 것이 아닙니다. 거울을 보며 자신의 몸을 감각하는 행위에 대해 어머니가 웃음, 박수, 칭찬 등을 통해 그것을 옳은 것으로 승인해 줄 때 비로소 아이의 인식 안으로 들어간 감각들은 스스로의 몸에 대한 인식 결과가 됩니다. 어머니는 그토록 아기와 하나인 존재입니다.

앞서 욕망이라는 것은, 결코 메울 수 없는 간극을 좁히려는 간절한 헛손질이라고 말씀드렸습니다. 아기들은 그 헛손질을 누구보다 자신감 있게 하는 존재들입니다. 자신들의 헛손질이 헛손질이라고 생각하지조차 않으니까요. 그들은 정말 자신과 엄마가 하나라고 철석같이 믿는 상태에 있기 때문이죠. 비웃을 필요는 없습니다. 다 큰 우리들도 사실 아기들과 크게 다를 바가 없거든요. 왜냐고요? 생각해 보십시오. 우리도 나와 완전히 하나가 되어줄 바로 그 사람, 사랑할 사람을 찾아 헤매지 않나요? 아직 찾지 못한 것뿐이지, 언젠가 완전한 합일을 이룰 수 있는 사람을 만날 수 있을 것이라고 믿곤 하지 않습니까? 우리

가 아기와 다른 점이 있다면, 우리는 그런 존재가 어쩌면 아주 존재하지 않을지도 모른다는 씁쓸한 진실을 어렴풋이나마, 불안하게나마 감지하고 있다는 겁니다. 하지만 우리는 그것을 예감하면서도 계속해서 사랑하고 또 사랑하면서 실패합니다. 혹시나 해서 말씀드리지만, 저는 이 믿음을 허망하고 우둔한 짓이라고 생각하는 것이 아닙니다. 오히려 그 반대입니다. 바로 그 믿음이, 오로지 그 믿음만이 우리를 인간이도록 해주는 것이 아니겠습니까?

그런데 죽음은 이런 의식 상태를 완전히 뒤흔듭니다. 그 사람은 여기에 더 이상 없고, 그 사람을 향한 사랑에 대한 욕망은 실현될 수 없습니다. '나는 엄마와 하나야'라는 아이의 천진난만한 욕망도, '어딘가 나의 반쪽이 있을 거야' 혹은 '마침내 찾은 그/그녀는 나와 하나가 될 수 있을 거야'라는 우리들의 간절한 욕망도, 그 대상의 죽음 앞에서는 가능하지 않습니다. 욕망은 죽음을 통해 완전한 사망 선고를 받습니다.

욕망이라는 것은 이를테면, 절대 닿을 수 없는 지평선을 쫓아가는 수도승이 언젠가 그곳에 닿을 수 있으리라 믿으며 내딛는 한 줄기 희망의 발걸음입니다. 반면 죽음은 온 세상의 빛을 아주 꺼버리는 절대적 암전입니다. 블랙아웃. 이제 그곳엔 '닿을 수 없어 보이지만 그럼에도 닿고자 하는' 모종의 지평선조차 없습니다. 아무것도 없는 것. 그것이 죽음입니다. '너를 향한 멀고 먼 길'은, '너의 죽음'을 통해 블랙홀 안으로 빨려듭니다. 바르트는 "어머니가 돌아가시기 전에, 그러니까 그녀가 아프던 동안, 내가 간절히 바랐던 것들이 있었다. 그것들은 그러나 이제 성취될 수가 없다. 만일 지금 그것들이 성취된다면, 그녀의 죽음은, 이 욕구들을 실현시켜 주는 만족스러운 일이 되고 마니까. 하지만 그녀의 죽음은 나를 바꾸어버렸다. 내가 욕망하던 것을 나는

더 이상 욕망하지 않는다"[3]라고 말합니다.

　우리는 죽음을 통해 욕망의 전면적인 폐지 위기를 맞닥뜨립니다. 지평선을 쫓아가는 수도사들은, 제아무리 목이 마르고 배가 고프고 다리가 아파도 행복한 사람들입니다. 그들은 욕망만으로도 충만한 존재니까요. 그런데 온 세상에 영원한 암전이 찾아와 그 지평선이 사라진다면, 수도사들은 길을 잃고 외적으로도 파멸할 뿐만 아니라 내면에서도 파괴당하고 말 것입니다. 결코 이루어질 수 없는 짝사랑을 수십 년째 하고 있는 사람에게, 조금 더 오래 짝사랑을 이어나가는 것은 그리 혹독한 일이 아닙니다. 그에게는 어쨌든 한 줄기나마 희망이 있으니까요. 그러나 그 짝사랑의 상대가 죽게 되면, 그것은 너무나도 혹독한 일이 됩니다. 그에게는 희망이 없어질뿐더러 그가 품었던 희망이 애초부터 모두 헛된 것이었음을, 즉 타자와의 합일이 불가능한 일이었음을 깨닫게 되기 때문이지요. 이때 인간에게는 혼돈이 발생하게 됩니다. "욕망하던 것을 더 이상 욕망하지 않는다"라는 바르트의 말은 이런 처절한 절규가 응축된 고백입니다. 엄마와의 하나 됨을 바라는 마음을 가지고 있을 때, 즉 욕망이 남아 있을 때, 바르트는 그런 합일이 불가능한 것을 어렴풋이 알면서도 그것을 믿었습니다. 그러나 엄마의 죽음 이후로 바르트는 더 이상 합일을 원하지 않는 것입니다. 아니, 그것을 원하는 일 자체가 폐지됩니다. 욕망은 더 이상 가능하지 않다는 것이, 원래 가능하지 않았다는 것이 증명할 필요도 없이 명백하기 때문에 그는 욕망하지 않습니다.

　바르트는 지금까지 살펴본 두 가지 혼돈, 즉 육체는 없지만 영혼은 있을 때의 혼돈과 욕망이 완전히 결여에 이르는 혼돈을 거론하며 프로이트의 애도 이론을 반박합니다. 기억을 최대한 억누르고 건강한 망각을 향해 부단한 노력을 거쳐 마침내 죽음을 납득하는 과정에 도

달해야 올바른 애도가 성립한다는 프로이트의 이론은, 바르트 입장에서 보자면 애도의 본질을 제대로 파악하지 못한 것입니다. 애도란 망각(남아 있는 것을 처리하기 위한 운동)과 기억(없어지는 것을 붙잡기 위한 운동)의 이중적 운동일 수밖에 없습니다. 기억은 언제까지고 생생하게 남아 있을 수 없으며, 반대로 망각 또한 그렇게 순조롭게 진행되지 않습니다. 애도하는 우리의 머릿속에서 기억과 망각은 언제나 실시간으로 작동하며 영역 다툼을 하는 것입니다. 기억은 망각을 억압하고, 망각은 기억을 억압합니다. 따라서 바르트가 보기에 애도 상태에 고착된 사람이 멜랑콜리 환자에 해당한다는 프로이트의 진단은 폭력적일 뿐 아니라 애도라는 과정 자체를 잘못 분석한 것입니다.

더 나아가 바르트는 이런 이중적인 운동인 애도가 산출하는 독특한 정서를 말합니다. 그것이 '비애'입니다. 비애는 단순히 털어버리거나 극복할 수 있는, 일상적인 감정의 범주에 속하지 않습니다. 일상적인 감정은 욕망에서 기인하거나, 욕망이 억압당했을 때의 불만에서 기인합니다. 뒤집어 말하자면, 인간이 늘 그러하듯 욕망이 존재할 때에 생기는 이런저런 감정들이 일상적인 감정의 범주입니다. 반면 죽음 이후에 찾아오는 비애는 욕망이 사멸한 이후에 생깁니다. 이 비애가 한번 발생하게 되면, 평소 우리가 일상적으로 맞닥뜨리던 부정적 감정들, 이를테면 분노, 슬픔, 무기력, 스트레스 등을 해소해 왔던 노하우는 도무지 통하지가 않습니다. 아무리 유튜브를 보고 스트레칭을 하고 무작정 한강 둔치를 뛰어보아도, 따뜻한 물로 샤워를 하고 신나는 노래를 틀고 좋아하는 일에 몰두해 보아도, 죽음과 상실로 인한 비애는 쉬 털어지지 않습니다. 겪어보신 분들은 이해하실 수 있을 것입니다. 죽음의 충격은 질기고 질깁니다. "느낌(느낌의 예민함)[감정-인용자]은 지나간다. 하지만 근심[비애-인용자]은 늘 제자리다

　　　　　　　　　　　　　왜 우리는 사진을 불태우나?

L'émotion(émotivité) passe, le chagrin reste"[4]라고 바르트는 말합니다. 바르트와 반대로 프로이트는 애도의 종결을 상정하지요. '충격과 거부 → 우울 → 동일시 → 고통 → 승리'의 과정을 따른다면, 인간은 마침내 상실로 인한 고통에서 '승리'할 수 있다는 것이 앞서 함께 살펴본 프로이트의 분석이었습니다. 그러나 바르트에게 비애는 '지속하는 것'입니다. 인간은 소멸하는 것인 감정에는 승리를 거둘 수 있어도, 지속하는 것인 비애에 승리를 거둘 수는 없습니다.

되찾기 — 사진과 푼크툼

그렇다면 죽음을 마주한 인간은 이러한 혼돈과 비애 상태에 계속 빠져서, 슬픔의 극복과 애도의 종결은 꿈꿀 수 없는 채로 있어야만 할까요? 물론 바르트도 그러한 자폐적 귀결을 말하지는 않았습니다. 그는 저서 『밝은 방La Chambre claire』에서 상실 대상을 되찾기 위한 노력을 보여주는데, 이 과정에서 그만의 독특한 사진론과 '푼크툼punctum' 개념이 등장합니다.

제목 『밝은 방』을 라틴어로 말하면 'Camera Lucida(카메라 루시다)'가 됩니다. 이 뜻을 거꾸로 뒤집으면, 즉 '암실'을 라틴어로 하면 'Camera Obscura(카메라 옵스큐라)'가 되지요. 그런데 큰 나무통 암실에 작은 빛 구멍을 뚫어 감광판에 형상을 인화하던 초기 카메라를 부르는 말도 '카메라 옵스큐라'였습니다. 지금 저희가 쓰는 '카메라'라는 말이 이 '카메라 옵스큐라'의 줄임말입니다. 그러므로 바르트의 『밝은 방』은 그 제목부터 이 책이 사진에 대한 사유임을 어느 정도 암시하고 있습니다. 그렇다면 왜 '어두운' 방이 아니라 '밝은' 방일까요? 이에 대한 이야기는 잠시 후에 해보도록 하겠습니다. 우선 대체 왜 애도에 대해 말하는 와중에 사진 이야기를 꺼내는가, 하는 물음부터 해

결해 보겠습니다. 바르트는 어느 날 사진 한 장을 발견합니다. 엄마의 어렸을 적 사진입니다.

> 오늘 아침 너무 힘든 걸 참으면서 마망의 사진들을 다시 들여다보다.
> 그러다가 사진 한 장에 완전히 사로잡히다. 필립 벵제 곁에 서 있는,
> 온화하고 수줍어하는 작은 소녀 모습(1898년 셴비에르의 겨울 정원).
> 울고 말다.
> 이건 결코 자살 충동이 아니다.[5]

이것이 『밝은 방』의 핵심 개념인 '푼크툼'의 순간입니다. 바르트는 이 순간의 고통스러운 아름다움을 상세히 분석하고 재구성하여, 상실 대상 되찾기가 어떻게 이루어지는지 설명합니다. 먼저, 최초의 바라봄이 있습니다. 그 어린 아이(엄마의 어린 시절)의 사진에서 찾을 수 있는

롤랑 바르트, 『밝은 방』, 김웅권 역,
동문선, 2006.

것은 바르트가 알고 있는 엄마의 얼굴과 비슷한 모습입니다. 그 소녀는 엄마를 닮았고, 사실 엄마의 어린 시절이므로 그 자신 엄마이기도 하지만, 소녀의 사진을 처음 본 바르트에게는 단지 엄마를 닮은 소녀로 인식됩니다. 그래서 그 사진에서 어머니의 얼굴의 진실을 발견하고자 하는 시도는 실패합니다. 그럼 사진의 주인공이 사실 어린 시절의 엄마였다는 사실을 알면 진실이 밝혀지는 것일까요? 그렇지

왜 우리는 사진을 불태우나?

않습니다. 바르트가 발견하고자 하는 것은 엄마의 물리적 얼굴이 아니라 얼굴의 진실, 다시 말해 엄마의 얼굴이라는 이미지를 통해 되살아나는 어머니의 '본질'이기 때문입니다.

바르트는 어느 저녁 다시 그 사진을 들여다보다가, 놀랍게도 엄마의 본질, 엄마의 정수, '그것chose'을 발견합니다. 바르트는 낡은 사진속 그 낯설고 익숙한 소녀를 보며, 엄마를 알아보는 것을 넘어서서 비로소 엄마를 되찾는다고 느낍니다. 그 온실 속 소녀의 사진은 단순히하나의 이미지가 아니라, 엄마의 본질을 직접 바르트의 의식 앞에 불러오는 진실의 매개체가 되는 것입니다. 그렇다면 도대체, 그 엄마의 '본질'이란 것이 무엇일까요? 그것은 '지극한 순진무구함une innocence souveraine', 그리고 엄마의 존재를 형성하는 '선함bonté'입니다. 바르트는 다음과 같이 말합니다.

소녀의 이 이미지 위에서 나는 그녀의 존재를 즉시 그리고 영원히
형성시켰던 그 선함을 보았다. 그녀는 그것을 아무한테서도 물려받지
않았다. 어떻게 이 선함이 그녀를 제대로 사랑하지 않은 불완전한
부모로부터, 요컨대 한 가정으로부터 나올 수 있었겠는가? 그녀의
선함은 분명 예외적이었고, 그 어떠한 체계에도 속하지 않았으며,
최소한 어떤 도덕(예컨대 복음적 도덕)의 극한에 위치했다. 나는 (그
무엇보다도) 다음과 같은 특징을 통해 그것을 가장 잘 규정할 수 있다고
생각한다. 즉 어머니는 우리가 함께 사는 동안 나를 단 한 번도
'나무라지' 않았다. 이러한 지극하고 특별한 상황은 하나의 이미지에
비해 매우 추상적이지만, 내가 방금 되찾은 사진에서 그녀가 드러낸
얼굴에 존재하고 있었다.[6]

갑자기 '선하다'라는 표현이 나와서 의아하실 수도 있을 겁니다. 선하다니? 이 맹숭맹숭하고 초라한 표현은 대체 무엇이란 말인가? 그리고 순진무구하다니, 이건 또 무슨 말인가? 어린아이도 아닌 성인에게 순진무구하다는 평가를 애초에 찬사라고 생각할 수 있는가? 오히려 비아냥에 가까운 것이 아닌가? 바르트의 어머니는 정말 선하기만 한 사람이었는가? 오로지 선하기만 할 수 있는 사람이 있나? 선하고 순진무구하다는 것은 바르트가 제멋대로 덧씌운 환상의 이미지가 아닌가? 엄마가 정말 훌륭한 사람이었다고 하더라도, 그녀의 본질이 '선한 사람'이라고만 얘기하는 것은 너무 보잘것없는 묘사가 아닌가?

모두 온당한 생각입니다. 이후에도 말하겠지만, 바르트도 마찬가지로 어머니의 본질이라는 것을 이런저런 엉성한 단어들, 즉 '순진무구함' '선함' 같은 단어들로 표현하는 것에 큰 불만을 가집니다. 그러니 우리는 우선 단어의 멱살을 붙잡고 드잡이하기를 멈추고 한 발 물러서기로 합시다. 여기서 요지는 어머니가 선한 사람이었냐 그렇지 않느냐가 아닙니다. 과연 어머니의 본질이 '선함'이 맞느냐 아니냐도 아닙니다. 중요한 것은 바르트가 그 어떤 본질을 느꼈다는 것입니다. 무어라고 표현해야 할지 모르겠지만, 바로 그것. 엄마의 본질인 바로 그것. 뭐라고 굳이 표현해야만 한다면 '순진무구함' 혹은 '선함'이라고 표현할 수도 있겠으나, 역시 그렇게 말하는 것은 바르트 자신도 석연치 않았던 그 무엇. 어떤 단어로 표현해야 좋을 것인가 고심하며 온갖 단어들의 멱살을 잡고 놓기를 반복하다 끝에는 결국 그만두고 언어 이면으로 물러나 주저앉는데, 바로 이때 우리를 휘감는 그것. 바로 그것을 느끼는 경험이 푼크툼입니다.

소녀 시절 어머니가 찍힌 그 온실 사진은 바르트에게 단순한 사물로 해석될 수 없습니다. 그것은 그저 필름에 현상된 현실의 재현물이

왜 우리는 사진을 불태우나?

아닙니다. 그 사진은 종이에 인쇄된 사진이 아니라 사진을 바라보는 바르트를 향해 튀어나와서 그를 찌르고 관통하는 무엇입니다. 사진은 그 무엇에 찔린 바르트의 삶, 자국과 상처 그 자체가 됩니다. 온실 사진은, 사진을 감상하는 일반적인 방법론이라든지 문화적 선입견, 도상학적 의미망과 무관한 완전히 개인적인 것이 되고, 동시에 그 개인적인 것을 향해 잠수할 수 있는 매개체가 됩니다.

한편 푼크툼의 반대급부에 놓인 '스투디움studium'이 있습니다. 스투디움이란 일반적인 사진 감상에서 우리가 느끼는 감정과 그 순간입니다. 바르트의 온실 사진 감상과 같은 독특한 경우가 아닌 보통의 사진 감상의 경우 우리는 이론, 문화, 정치, 역사와 같은 외부적인 요소를 머릿속에 떠올리면서, 그것을 어떻게 사진에 적용할지 생각합니다. 이때 우리가 경험하는 스투디움 속에서 우리는 일정한 애정을 가지고 사진에 집중할 수는 있지만, 푼크툼이 유발하는 격렬한 비애를 느낄 수는 없습니다. 푼크툼은 이 고착화된 스투디움을 깨트리기 위해 우리의 기억 저편에서, 사진의 저편에서 나에게로 몰려옵니다. 그 푼크툼이 환기하는 '그것'은 도저히 명명해 볼 수 없는 무언가입니다. 푼크툼은 의도적으로 나를 공격하는 것이 아닙니다. 푼크툼 경험은 체험해 보겠다고 해서 체험되는 것도 아닙니다. 나의 의지와 무관하게 나를 일순간 덮쳐 옵니다. 그것은 불의의 피습입니다.

따라서 푼크툼 경험은 말로 도저히 표현할 수 없지만 분명히 거기에 있는, 일어나고 있는 경험입니다. 나는 분명히 그 경험을 느낍니다. 그리고 나는 그 경험을 하는 순간 어떤 '밝아짐'을 느낍니다. 연역적인 이성과 논리로도, 귀납적인 기록 추적이나 회고 따위로도 밝혀낼 수 없었던 어떤 초월적 진실을 보고 있다는 느낌을 받습니다. 그 여실한 밝음에 들어와 있을 때, 우리는 어떤 밝은 방에 들어와 있는 것입니

다. 이제, '밝은 방'이라는 제목의 의미가 조금 해명이 되는 것 같군요.

그럼 다시 사진을 바라보고 감동한 채 울고 있는 바르트에게로 돌아와 봅시다. 지금 바르트는 마침내 어머니를 되찾았고, 어머니의 정수를 획득했다고 믿고 있군요. 그런데 말이죠, 사실 어머니의 정수, 어머니의 본질과 같은 것은 사진에서 획득하고 말고 할 수 있는 것이 아니지 않을까요? 그것을 어떤 단어로, 심지어 '본질'이나 '푼크툼'이라는 말을 써가면서 표현하는 것조차 불가능한 일이 아닐까요? 그래요, 바르트에게는 미안하지만 이제 단어의 멱살을 잡고 그와 드잡이를 할 시간인 것 같군요. 어머니의 본질을 설명하기 위해 그가 택한 '순진무구함'이라거나 '선함'과 같은 어휘는 절대적으로 그 본질에 합치하는 개념이 아닙니다. 수많은 모래들 속에 숨어 있던 진주 같은 것이 아닙니다. 그런 단어들('선함'과 같은)은 말하자면 바르트가 자기 마음대로 재구성해 낸 어머니의 개념이거나, 그도 아니라면 뭐라고 표현은 해야겠기에 고른 임시방편에 불과합니다. 바르트도 이 한계를 알고 있습니다. 사진은 이미지를 보여주기만 하고, 푼크툼의 강렬한 경험, 즉 언어 너머의 경험으로만 겪게 하고, 결코 그 경험이나 대상을 명료한 언어로 말해 주거나 묘사해 주거나 확실한 본질 규정을 제시해 주지 않는다는 것을요.

> 그러나 애석하게도 나는 탐색을 해봤자 소용이 없다. 나는 아무것도 발견하지 못한다. **내가 확대한다 해도 그것은 인화지의 결 이외에 다른 아무것도 아니다.** 나는 이미지의 질료를 위해서 이미지를 분해하는 것이다. … 온실 사진 앞에서 나는 이미지의 소유를 향해 팔을 헛되이 뻗는 무능한 몽상가이다. … **이것이 사진이다. 사진은 그것이 보여주는 것이 무엇인지 말할 줄 모른다.**[7] (강조는 인용자)

왜 우리는 사진을 불태우나?

바르트는 그래서 자신이 경험하고 표현하고 결론 내린 바로 그 특질, 그 이해를 '광기'라고 일컫습니다.

> 바로 여기에 **광기**가 있다. 왜냐하면 지금까지 그 어떤 재현도 중계를 통하지 않고는 사물의 과거를 나에게 확보해 줄 수 없었기 때문이다. 그러나 사진과 함께 나의 확신은 직접적이다. 왜냐하면 그 외에 세상의 어느 누구도 나의 잘못을 깨닫게 해줄 수 없기 때문이다. 따라서 사진은 나에게 이상한 영매, 새로운 환각 형태이다.[8] (강조는 인용자)

되찾기 − 일기

하여 아름다운 광채가 그를 휘감자마자 바르트는 다시 어둠에 빠집니다.

> (어머니가 죽고 나서 이제 여덟 달째): 두 번째 애도.[9]

이 두 번째 애도는 왜 생겨났을까요. 그것은 '말로 표현되지 않음'과 어떤 관계가 있을까요? 두 번째 애도란 무엇일까요? 차차 대답해 보겠습니다. 바르트는, 사진을 보는 것이 어머니를 되살려 내는 동시에 다시 한번 죽이는 것을 함의했음을 발견하게 됩니다. 사진의 본질을 한번 생각해 보죠. 사진은 기본적으로 다음과 같은 사실을 말해 주지 않던가요?

① 어딘가에 무엇이 있었다.
② 지금은 거기에 없다.
③ 사진은 ①과 ②를 이미지로써 반복적으로 재생산한다.

즉, 사진은 대상이 '있었다'고 말하는 동시에 '없다'고 말하는 것입니다. 더 급진적으로 말하자면, 피사체가 심지어 생존한 사람이라 하더라도 그가 '죽게 될 것이다' 혹은 '이미 언제나 죽어 있는 것과 다름이 없다'고 말하는 것이기도 하죠. 바르트는 이와 관련하여 사진의 본질이 죽음이라고 말하면서, 사진기의 셔터 소리는 바로 이 미묘한 순간으로 넘어가는, 죽음의 문턱을 넘는 관능적인 소리라고 말했습니다.

쉽게 말해서 이렇습니다. 우리가 사진 안에 담긴다는 것은, 우리가 그 사진 속에서 계속 살아 있을 것이라는 의미입니다. 사진은 순간을 박제하고 영구히 보존하니까요. 그러나 그것은 동시에, 우리가 언젠가는 꼭 반드시 죽을 것이라는 의미를 함께 내포합니다. '지금은 여기에 없는 것'을 영구히 반복적 재생산하는 사진의 본성을 생각한다면, 누군가 우리를 찍었을 때 우리는 그 즉시 '거기에 있었던' 것이 됩니다. 즉 사진에 찍히는 순간 우리는 "너는 언젠가, '예전에는 있었지만 지금은 죽고 없어진 것'의 상태에 반드시 처하게 될 것이다"라는 저승사자의 음성을 듣는 셈입니다. 기억을 남기고 보존하려는 '사진 찍기'의 행위는 그 저변에 드리워진 죽음의 그림자에서 자유롭지 못합니다. 그렇게 생각하니 조금은 우울하고 섬뜩하실 수도 있겠습니다만, 우선 우리는 바르트가 다음 단계를 예고했음을 상기하고 계속 그를 따라가 봅시다.

자, 이렇게 엄마가 죽었다는 두 번째의 자각, 즉 카메라 셔터 소리에 의해 두 번째로 죽은 엄마에 대한 통렬한 자각이 주어졌습니다. 엄마는 몸의 소멸로 한 번 죽고, 사진에 담긴 순간 두 번 죽었습니다. 그렇다면 이 비애를 돌파할 방법은 없을까요? 물론, '비애'는 언제나 지속하는 것이기 때문에 돌파라는 말은 틀린 표현입니다. 그러나 절박

왜 우리는 사진을 불태우나?

하게 다음 단계와 대안을 찾는 바르트의 시도를 '돌파'라는 단어 말고는 잘 설명할 수가 없어 부득이하게 사용하기로 하겠습니다. 바르트에게 그 돌파구는 '일기'였습니다. 왜 일기였을까요.

일기로 넘어가기 전에 우선 지금까지의 이야기를 정리해 봅시다. 사진에서 바르트는 푼크툼을 경험하고 어떤 '정수'를 발견합니다. 그리고 광기 어린 도취에 빠져, 밝은 방 속에 놓였다고 생각합니다. 사진 속에서 어머니는 막 살아나려는 듯합니다. 그러나 그는 곧, 그 '정수'를 말로 표현할 수 없다는 사실, 사진은 아무것도 말하지 않고 단지 보여줄 뿐이라는 것을 깨닫습니다. 그러자 뒤이어, 어머니는 살아날 수가 없고, 심지어 어머니는 사진에 찍혔다는 사실로 인해 두 번째로 죽은 것이라는 것마저 바르트는 깨달았습니다.

바르트는 이제 자연스럽게 사진에 의존하거나 집착하기를 포기합니다. 그는 사진첩을 덮고 일기장을 펼칩니다. 아무것도 말해 주지 않는 사진 대신 자신이 무엇을 느끼는지, 어머니는 누구인지 말하기 위해서입니다. 그는 일기장에 말들을 밀고 나갑니다. 토해 냅니다. 그 말들이 성공적이냐고요? 사진이 말해 주지 않는 바로 그 단어들이 적히게 되었느냐고요? '선함' '순진무구함'과 같은 납작한 단어들을 초월하는, 참되고 깊은 문장들이 적히게 되었느냐고요? 그렇지 않습니다. 그래도 쓰는 겁니다. 언젠가 그 문장을 적기 위해서 말이지요.

우리는 이미 시인과 투명 벌레의 비유를 통해, 언어화되지 않는 것을 언어화하려는 시도가 불가능하다는 이야기를 한 바 있습니다. 바르트도 이를 잘 알고 있었습니다. 그는 그러한 일기 쓰기를, (실재를 재현하는) '불가능한 임무'라고 말했습니다. 바르트는 이 불가능한 임무와 싸워나갑니다.

재현 — 소설, 그리고 (바르트의/애도의) 실패

바르트는 어머니가 죽자마자 메모장부터 꺼내 감정을 낱낱이 기록해 나갔습니다. 그의 대표 저서 『애도 일기』는 그렇게 탄생합니다. 글자 그대로에 이르기 위한 전진, 그러니까 어머니의 본질을 완전하게 표현할 바로 그 궁극의 문장을 향한 전진을 계속해 나간다면 이미지(사진)와 그것이 주는 환상에 취하지 않으면서도 어머니의 본질에 대해 진정으로 말하고, 그럼으로써 마침내 어머니를 되살려 낼 가능성을 엿볼 수 있을 것이라고 그는 믿었습니다. 바르트의 그런 노력은 『애도 일기』 전반에 너무도 절절하게 녹아 납니다.

> "나는 마망의 죽음 때문에 괴로워하고 있다."
>
> (본질적인 의미로 조금씩 가깝게 다가가는 일)[10]

그는 고심 끝에 위와 같이 가장 진정성을 확보할 수 있는 언어를, 크로키를 그리듯 단순하고 있는 그대로 뱉어내 씁니다. 나는 엄마의 죽음으로 고통스럽다, 라고 말이죠. 그리고 곧바로 좌절합니다.

> 절망: 이 말은 너무 연극적이다. 언어의 영역 안에 있다.
>
> 돌멩이 하나.[11]

롤랑 바르트, 『애도 일기』, 김진영 역, 걷는나무, 2018

왜 우리는 사진을 불태우나?

생각해 보면 "나는 엄마의 죽음으로 고통스럽다"라는 말은 지극히 진솔하기는 하나, 또 얼마나 진부한 말인가요. "절망"이라는 말은 또 얼마나 직접적이고 연극적입니까? 비애를 재현하기 위해서는 다른 언어가 필요한 노릇입니다. 우회적이면서도 동시에 목구멍 깊숙이 걸린 '돌'을 그대로 꺼내 보일 수 있는 글쓰기. 순수한 영혼의 현존과 사물 그 자체를 포착할 수 있는 언어. 이것이 바르트가 꿈꾸는 'lettre(자음과 모음)' 또는 'pierre(돌)'로서의 언어, 다시 말해 "아직 오지 않은 언어"입니다.[12] 엄마의 사후를 전후하여 쓴 일기들은, 엄마에 대한 애도 작업인 동시에 바로 이 오지 않은 언어의 형태를 실현하기 위한 그의 문학적 연습이기도 했습니다.

바르트 창작론의 이데아는 이상적인 일기입니다. 모든 작가들이 궁극적으로 쓰고자 하는 것은, 환상의 진실을 말하는 데에까지 닿은 일기입니다. 그리고 바르트는 이러한 노력을 토대로 소설을 집필하는 기획을 세우는데, 그것이 『비타 노바Vita Nova』입니다. 『비타 노바』는 총 여덟 개의 장으로 구성되어 있으며, 『애도 일기』도 원래는 여기에 일부로 포함될 예정이었습니다.

불문학의 대문호 마르셀 프루스트는 그의 불멸의 역작 『잃어버린 시간을 찾아서À la recherche du temps perdu』를 쓸 때, 이미 써두었던 자신의 여러 메모나 글을 구슬 꿰듯 시간 위에 꿰었습니다. 그리고 새로이 고안한 몇 가지 사건들을 이 이질적인 구슬과 구슬 사이에 매듭으로 엮었습니다. 120만 자에 달하는 이 방대한 소설은 그렇게 완성되었습니다. 바르트는 공공연하게 자신이 프루스트의 영향을 받았음을 고백하곤 했는데, 아마 『비타 노바』도 프루스트의 그런 작업 방식을 염두에 두었을 것입니다.

그런데 『비타 노바』는 공교롭게도, 마치 그것이 불가능한 것임을

실제 사태로 증명하려는 의도가 있었기라도 한 듯 실현되지 못합니다. 그는 강사로 재직하던 중 생전 마지막 두 학기의 강의에서 자신이 쓰고 있는 작품(『비타 노바』)의 '모의 작품'을 내보입니다. 그의 생애 전체, 즉 '소설의 준비'에 요구된 생애 전체를 거는 자신과의 약속을 지키고자 한 것이라고나 할까요. 하지만 그것은 '모의 작품' 이상으로, 메모들의 모음집 이상으로 이행할 수 있을 만큼 충분한 형태로 발전하지는 못했습니다.[13] 어쩌면 그의 목적은 소설을 쓰는 것이 아니라 소설을 쓰고 있는 것처럼, 언젠가 이것을 모아서 소설로 낼 것처럼, 그런 '척'하며 작업하는 것이었을 겁니다. 완전한 글쓰기를 상상하고, 작품을 욕망하면서 말이죠. 그가 꿈꾸는 소설은 소설을 쓰는 것에 관한 소설, 소설가가 되고 싶은 소설가가 글쓰기에 도달해 가는 과정에 대한 일기적인 이야기였을 따름입니다.

바르트는 어머니가 죽은 후 몇 년 뒤 교통사고를 당합니다. 충분히 완쾌할 수 있는 몸 상태였는데도 불구하고 그는 침대에서 일어나지 못하고 세상을 뜨고 맙니다. 세간에서는 그가 사고 때문에 마지막 남은 생의 의지마저 잃어버렸으며, 그의 죽음은 스스로 택한 것으로 보는 것이 타당하다고 이야기하기도 합니다. 물론, 그가 자신의 기획이 완결성을 가진다는 것을 증명키 위해 스스로 목숨을 끊었다고 읽는 것은 위험할뿐더러 옳은 이해도 아니겠지만, 한편으로는 그 아이러니가 계속 마음에 남는 것도 사실입니다.

리의 푼크툼, 결정되지 않는 애도

영화로 다시 돌아와 봅시다. 〈맨체스터 바이 더 씨〉에서 리의 슬픔은 정말 지독하리만치 끝나지 않습니다. 애도할 힘조차 남아 있지 않아 보이는 얼굴의 리가 마주쳐야 하는 사건들, 그러니까 중간중간 삽입

왜 우리는 사진을 불태우나?

되는 그의 과거 회상 씬, 패트릭의 오열 씬, 전처를 만나는 씬 등은 마치 보이지 않는 스크린 밖의 어떤 절대적 존재가 그에게 계속해서 죽은 딸들을 애도할 것을 주문하는 것처럼 보일 지경입니다. 이 끝나지 않는 슬픔의 굴레, 결정되지 않는 문제들의 연속은 바르트적으로 읽을 소지가 다분합니다.

리는 결국 조카인 패트릭을 돌봐줄 결심을 하는 데 실패합니다. 그건 단지 돈 문제나 직장을 구해야 하는 문제 때문이 아닙니다. 죽은 형이 양육비며 보트며 집도 다 남겨 주었는데, 걱정할 게 뭐가 있겠습니까. 실제로도 변호사가 '작고한 형님이 동생분을 후견인으로 지목했어요'라고 말하자 리가 그것을 거절하는 씬에서, 리의 경제 사정에 대한 자기변명보다는 리의 과거 회상 씬과 그의 복잡한 표정이 훨씬 오래 카메라에 담깁니다. 리의 내적 갈등이 결코 경제적인 부분에 맞춰져 있지 않다는 것을 알 수 있지요. 그리고 결정적으로 영화 후반부에 리는 패트릭에게 고백합니다. "여기 도저히 남아 있을 수가 없어. 더 이상은 못 견디겠어. 미안해"라고 말이죠. 리는 패트릭의 동네—그곳은 리가 옛날에 전처와 딸들과 함께 지내던 동네이기도 합니다—에서 장례 절차를 진행하면서 마주친 수많은 푼크툼들, 사진, 닭고기, 과거 회상, 보트, 전처, 전처의 새 아이 등등을 견뎌낼 수가 없었던 것입니다. 그런데 거기에 계속 머물며 패트릭이 성인이 될 때까지 지내라니요. 리에게 그것은 죽기보다 두려운 일입니다.

하지만 리는 결국 패트릭 곁에 남습니다. 물리적인 '곁'은 아니지만, 심리적인 '곁'에 말이지요. 아예 내 삶에서 없어져 버리려는 것이냐는 패트릭의 원망에, 리는 그런 게 아니라고 대답합니다. 그리고 "난 다른 곳에 집을 구해 살 거지만, 네가 언제든 놀러올 수 있게 큰 소파 겸 침대를 마련"하겠다고 말합니다. 결국 리는 기억하고 애도하

는 그 무한의 굴레가 두려우면서도, 결국 푼크툼적 경험들을 통해 자신에게 되살아나는 무언가를 직시하고 받아들이려고 노력합니다. 그는 완전히 패트릭으로부터 도망침으로써 비애로부터 도피하려는 헛된 시도에 빠지지 않습니다. 그리고 반대로, 리는 완전히 패트릭 곁을 지키기로 결심하고, 이제 조카를 자신의 새 아들로 삼고 완전한 새 출발을 할 것이라며 비애에 무모하게 맞서지도 않습니다.

대신 리는 패트릭 곁에 남으면서도 남지 않는 중의적이고 모순적인 단계에 머뭅니다. 이곳도 저곳도 아닌 곳에서, 그때 그 사건과 그 죽음을 맴돌면서 비애는 계속될 것이고, 마치 애도의 한 단계에 고착되어 있던 바르트처럼 리도 멜랑콜리한 상태에 머무를 것입니다. 리의 비애는 가장 인간적인 행위입니다. 이때 인간적인 행위라 함은, 그가 신적인 박애나 초월을 꿈꿀 수 없는 인간일 뿐이라는 의미이므로 그의 애도도 비애도 자꾸만 그를 엉망진창으로 만들 겁니다. 그러나 또다시, 그렇기 때문에 가장 인간적이고 숭고한 행위입니다. 어떠한 슬픔과 어떠한 애도는, 끝나려야 끝나지 않습니다. 그것은 그렇게 끝나지 않아야 할 겁니다. 우리가 인간으로 남아 있는 한.

재현의 윤리에 대해

바르트는 우리에게 애도라는 한 과정을 통해, 단순히 심리적인 문제 이상의 것들을 시사합니다. 그에게 애도 작업은 혼돈, 사진과 푼크툼 지각, 일기 쓰기의 단계를 거쳐 실재를 재현하는 것으로 귀결됩니다. 그리고 그 재현으로서의 궁극은 그에게 소설, 즉 문학이었습니다. 정확히 말하면, 문학의 '기획'이었습니다.

무언가를 재현하고, 그것의 실재성을 언어로 포착하겠다는 포부는 모든 작가들의 공통 욕망이 아닐까 합니다. 바르트의 애도 '일기'처럼

왜 우리는 사진을 불태우나?

말이죠. 그러나 그것은 실패합니다. 바르트는 애당초 문학은 '기획'으로서 존재해야 한다고 말했고, 그 '기획'은 필연적으로 '기획'이기를 넘어서려는 순간 실패합니다. 그러나 이 필연적 실패를 통해 역설적으로 우리는 재현의 새로운 윤리를 말할 수 있을 것 같습니다. 바르트에 의하면 문학은, 비록 실패하지만 그래도 실재를 재현하는 일입니다. '실제'가 아니라 '실재'를 재현하는 것입니다. 보이는 것이 아니라 존재하는 것을 재현하는 것이 문학입니다.

다시 말해서 단순히 어떤 사물, 사건, 사람, 대상, 시대를 사실 적시와 그것의 조합으로 제시하는 것은 참된 문학이 아닐지도 모릅니다. 결코 잡히지 않는 언어 이면의 어떠한 진실. 그것을 향한 무한한 열망. 그것을 언어화하고 싶다는 작가들의 본초적 욕망. 보이지 않지만 분명히 있는 것들. 내 마음 안에 분명히 느껴지는 것들. 문학은 그런 것을 가감 없이 드러내고 계속 시도합니다. 그리고 무참히 실패합니다(원래 그런 것입니다). 그리고 그 실패가 또다시 다음의 시도를 추동하는 원동력이 됩니다. 그 실패는 필연적이므로 문학의 원동력은 무한합니다.

문학의 불멸성은 문학의 이 필연적 실패에서 옵니다. 문학의 무한함은 언어의 한계와 부박함에서 옵니다. 우리의 언어가 미약할수록, 우리의 문학은 더욱 위대해질 것입니다. 우리의 언어가 불가능할수록, 우리의 문학은 가능한 것이 됩니다. 우리의 애도가 미약할수록 우리의 윤리는 더욱 성숙해지고, 우리의 애도가 불가능할수록 우리는 더욱 인간이 됩니다.

저는 이 영화에 대한 촌평 중에서 "어떤 상처는 치유되지 않는다"라는 구절을 본 적이 있습니다. 영화를 보기 전에 저는 그 구절을 먼저 보고, 이 영화가 사람 마음을 무겁게 만들고 말을 잃게 만드는 비

극적인 드라마라고 생각했습니다. 영화를 보고 난 뒤에도 그 생각은 변함이 없습니다. 리가 감내해야 했던 일련의 일들이 비극적이지 않다고 말할 수가 있을까요. 그런데 이상하게도 영화를 본 뒤에 그 모든 것이 아름답게 느껴지기 시작했습니다. 치유되지 않는 상처가, 한없이 무거워지는 마음이, 단어를 찾지 못하는 표현이, 모두를 공평하게 덮치는 상실의 비극이, 아름답다고 느껴집니다. 이런 종류의 심상을 고작 '아름답다'는 술어로 뭉칠 수밖에 없다는 고통스러운 사실에 저는 내내 시달립니다. 그것을 저도 언젠가 완벽한 소설로 적어 보아야겠습니다. 이 책의 머리말에, 저는 그 욕망을 밝혀 두었습니다. 언젠가 완전하게 그것을 말할 수 있겠지요. 언젠가는 말입니다.

너를 기록한다는 것

다르덴 형제, 〈로제타〉 × 한나 아렌트

다르덴 형제, 〈로제타*Rosetta*〉(1999) 포스터

네 개의 눈을 가진 사람

영화계의 형제/자매 감독들을 얼마나 알고 계시나요. 비근한 예로는 마블 시네마틱 유니버스에서 메가폰을 다수 잡았고 10년의 종지부를 찍은 〈인피니티 워〉의 감독인 루소 형제(앤서니, 조)가 생각나네요. 가장 멀리 거슬러 올라가면 '영화의 발명가'라고 불리는 뤼미에르 형제(오귀스트, 루이)도 있습니다. 영화라는 매체를 처음 만들어낸 창조자가 형제라니, 생각해 보면 새삼 신기하군요. 그 밖에도 대표작 〈노인을 위한 나라는 없다〉로 흔히 알려진 코엔 형제, 〈매트릭스〉의 워쇼스키스 등이 떠오릅니다.

그리고 벨기에의 형제 감독, 다르덴 형제를 빼놓을 수 없을 것 같습니다. 형제 감독을 두고 "네 개의 눈을 가진 사람"이라고 표현한 것도 그들의 입에서 처음 나온 것이지요. 다르덴 형제는 결과물만큼이나 독특한 방식으로 영화를 제작하기로 유명합니다. 영화에 대한 아이디어 작업부터 영화 제작 과정 전반에 걸쳐 이들은 두 사람이 아니라 두 개의 눈을 더 가진 한 사람처럼 행동하고 일합니다. 예를 들어, 촬영장에서 한 사람이 모니터를 보고 있는 동안 다른 한 사람은 배우들의 연기를 지도합니다. 잠시 후에 두 사람은 서로의 역할을 맞바꿉니다. 일반적인 관점에서 볼 때 이런 작업 방식은 영화 제작의 효율성과 작품의 일관성을 해치는 요인으로 작용할 위험이 큽니다. 하지만 오랜 공동 작업을 통해 이들은 순간순간 자신들의 역할이 무엇인지, 상대가 필요로 하는 것이 무엇인지 정확하게 이해할 수 있는 경지에 도달했습니다. 다르덴이 가진 여벌의 눈은 세계를 더욱 높은 해상도로 보게 해줄 뿐만 아니라 자신의 내면을 반성적으로 검토하는 이중적인 기능을 하도록 진화한 기관입니다. 형인 장피에르는 이렇게 말합니다. "우리는 같은 한 명의 인간입니다. 눈이 네 개 달린. 우린

다르덴 형제 - 형 장피에르(좌)와 동생 뤽(우)

ⓒ Georges Biard

그래야만 하죠. 그렇지 않으면 같은 영화를 만들 수가 없을 테니까요.
비법은 없습니다."[1]

다르덴 형제는 다큐멘터리 영화를 통해 그들의 이력을 시작했습니다. 브뤼셀의 예술학교를 마치고 돌아온 형제는 비디오카메라를 들고 거리로 나섭니다.

사람들이 서로에 대해 잘 알지 못한다. 옆집에 누가 사는지도 모르고 있었다. 그래서 우리는 사람들의 모습을 담은 영화를 어느 일요일, 차고나 카페에서 보여주어야겠다고 생각했다.[2]

그들은 고향을 무대로 수십 편의 비디오 다큐멘터리를 만들게 되고, 벨기에의 노동계급과 무산계급에 대한 사회적인 다큐멘터리를 위주로 작업을 이어나갑니다. 1986년 연극 작품을 각색한 〈잘못된Falsch〉을 시작으로 극영화의 세계로 뛰어들기 시작하고, 마침내 1996년 〈약

속*La Promesse*〉을 내놓으며 일약 국제적인 주목을 받기 시작합니다. 그리고 1999년, 대표작 〈로제타〉를 내놓습니다. 〈로제타〉는 칸 영화제에서 황금종려상과 여우주연상을 동시 수상하며 그들을 단숨에 세계적인 거장의 반열에 올려놓았습니다. 이후 2002년 연출작 〈아들*Le Fils*〉이 칸 영화제에서 남우주연상을, 2005년 연출작 〈더 차일드*L'Enfant*〉가 다시 한번 황금종려상을 수상했으며, 2008년 연출작 〈로나의 침묵*Le Silence de Lorna*〉은 각본상, 2011년 연출작 〈자전거 탄 소년*Le gamin au vélo*〉이 심사위원대상, 2019년 연출작 〈소년 아메드*Le Jeune Ahmed*〉가 감독상을 수상하며 명실공히 칸이 가장 사랑한 감독 중에서도 최일선에 자리 잡아 왔습니다.[3]

극영화를 연출하게 된 이후에도 그들의 스타일이나 문제의식은 다큐멘터리를 찍던 초심에서 조금도 이탈하지 않았습니다. 끈질기게 사회의 하류층을 따라다니며, 그들의 삶을 있는 그대로 보여주는 것. 그들의 영화를 보고 있자면 다큐멘터리와의 경계 구분이 모호해지는 순간이 오고는 합니다. 그 어떤 설정도, 허구성도, 작위성도, 힘을 준 대사도, 폭발하는 감정선도 없는, 그저 날것 그대로의 현실들이 스크린에서 흐물흐물 하릴없이 흘러갑니다. 누구도 멈출 수 없을 것 같은 시간들. 조용하고 아프고 강렬한 시간들.

이 소녀

이후 내용은 스포일러를 포함하고 있습니다.

여기 세상을 향해 단 한순간도 웃지 않는 한 소녀가 있다. 그녀는 무뚝뚝하다기보다는 차라리 억척스럽다. 자기보다 곱절은 나이를 먹은 사장들에게 자신을 왜 해고했느냐고 따져 묻고, 일자리를 얻기 위해서

몸싸움도 불사한다. 소원을 이루기 위해서 그녀는 물불을 가리지
않는다. 물론 그런다고 해서 그녀가 얻어내는 것은 거의 없지만 말이다.

소녀의 소원은 이런 것들이다. 일자리를 구하는 것. 뺏긴 그 일자리를
되찾는 것. 결국 되찾지 못한 일자리를 뒤로하고 새로운 일자리를
구하는 것. 그녀의 소원은 일자리를 구하는 것. 그것뿐이다. 캠프장의
트레일러에서 그녀는 알코올중독자인 엄마와 함께 산다. 그녀의 엄마는
술값을 벌기 위해 외간 남자들에게 몸을 팔고, 받은 푼돈을 몽땅
술을 사는 데 써버린다. 로제타는 엄마와 자신을 먹여 살리고, 가스와
수도비와 월세를 내기 위해 돈을 벌어야 한다.

소녀에게 어느 날 관심을 갖는 친구가 생긴다. 와플 트럭에서 일하는
리케다. 리케는 그녀를 집으로 초대하고, 빵과 물을 대접하고, 맥주를
꺼내 주고, 음악을 틀고 함께 춤을 추자고 한다. 하지만 그녀의 몸과
표정은 뻣뻣하기만 하다. 그날 밤, 리케는 소녀에게 자신이 일하는 와플
트럭에 일자리가 하나 비었으니 함께 일할 수 있도록 알아봐 주겠다고
제안한다. 친구도 생기고, 일자리도 생기고, 영 못 추지만 춤도 춘 밤.
잠시 일상의 굴레를 벗어둔 그 밤, 소녀는 리케의 집에서 혼자 되뇐다.
"넌 친구가 생겼어. 난 친구가 생겼어. 넌 정상적인 삶을 산다. 난
정상적인 삶을 산다. 넌 시궁창을 벗어난다. 난 시궁창을 벗어난다."

그러나 웬걸. 집에 돌아오자 엄마가 그녀를 버리고 달아난 뒤다.
집에서 얼마 가지 못한 엄마를 붙잡으려다가 소녀는 호수에 빠져
목숨을 잃을 뻔한다. 엄마는 물에 빠진 딸에게는 관심도 없는 듯 도망쳐
버린다. 다행히도 근처를 지나던 리케가 그녀를 발견하고 구해준다.
엄마가 가버린 대신, 정말 가족과 같은 새로운 인연이 찾아온 것일까?
그러나 그녀에게는 그런 따뜻한 관계마저도 사치다. 그녀를 구해
주느라 리케가 거꾸로 발을 헛디뎌서 빠져버리고, 리케는 그녀에게

구해달라고 소리를 지른다. 그녀는 리케를 외면하고 가버릴까 고민한다. 리케가 죽어버리면 그의 일자리가 그녀의 것이 될 수 있기 때문이다. 그러나 결국 죄의식을 감당할 수 없어 그를 구해준 소녀는, 자신의 '손해'를 감수하고 그를 구해준 것에 대한 자체적인 보상으로 그보다 조금 덜한 죄책감을 삼키기로 한다. 사실 리케는 그간 일하던 와플 트럭에서 와플 기계를 빼돌려 따로 와플을 구워 팔고 있었는데, 그는 소녀를 신뢰했기에 그 사실을 그녀에게 몰래 말해준 적이 있던 참이다. 그녀는 와플 트럭 사장에게 달려가 그 사실을 밀고한다. 이제 리케가 일하던 자리는 그녀가 갖게 되었다.

다음 날부터 리케가 소녀를 따라다니기 시작한다. 리케는 오토바이를 끌고 그녀의 주위를 맴돈다. 별다른 해코지를 하지는 않지만, 대신 배신감과 박탈감, 분노에 휩싸인 눈으로 그녀를 쩌려본다. 그녀는 울면서 그에게 돌을 던지고, 저리 꺼지라고 말한 뒤 집으로 달려간다.

그 와중에 설상가상, 엄마가 돌아왔다. 어디를 또 헤매고 술을 마시다가 귀소본능처럼 돌아온 것일 터다. 소녀는 그만 붙잡던 모든 줄을 끊기로 결심한다. 엄마를 재우고 문을 닫은 후 가스밸브를 연다. 그런데 가스가 다 떨어졌다. 주인으로부터 가스통을 구입한 후에 그녀는 자신의 목숨을 끊어 줄 무거운 가스통을 끙끙대며 집으로 들고 온다. 어디선가 오토바이 소리가 들린다. 리케가 가스통을 들고 가는 그녀의 주위를 또 빙빙 맴돈다. 소녀는 무게를 이기지 못하고 주저앉는다. 그리고 처음으로 흐느껴 운다. 카메라는 소녀의 흐느끼는 뒷모습만을 비춘다. 일어서지 못하는 그녀를 망연히 쳐다보던 리케가 조심스레 그녀를 일으킨다. 그녀의 얼굴이 드러난다. 그녀는 젖은 눈으로 리케를 본다. 아무것도 없는 동시에 모든 것이 있는 눈이다.

이 소녀의 이름은, 로제타입니다.

〈로제타〉의 내부 – 서사 장치

다르덴 형제가 만든 수 편의 영화들을 단적으로 관통하는 서사가 있다면, '노동할 수 없는 상태'와 '노동해야 하는 인간' 사이 긴장일 것입니다. 이 긴장은, 다음과 같은 서사적 장치를 통해 그들의 필모그래피에서 반복적으로 출현합니다. 〈로제타〉를 예시로 하여 그 장치들을 일별해 보겠습니다.

첫째, 가족관계의 파탄. 로제타의 아버지는 영화에서 등장하지조차 않습니다. 사실 그를 굳이 궁금해할 필요도 없습니다. 로제타의 어머니는 알코올중독자로, 삶의 의지나 목표가 거의 고갈된 상태입니다. 그녀는 오로지 술을 살 돈을 위한 방편으로만 움직입니다. 술값을 위해서 매춘도 서슴지 않습니다. 엄마와 로제타의 관계는 모녀 관계의 애정과 보살핌이 결핍된 고장 난 관계입니다.

둘째, 구조적 모순. 〈로제타〉를 다 감상하고 나서도 로제타의 빈곤이 그녀 개인의 의지, 시쳇말로 '노오력'이 부족한 탓으로 생긴 문제라고 생각하는 사람은 설마 없겠지요. 생존에 대한 그녀의 의지와 고군분투는 가히 오기, 아니 독기에 가깝지만 그 모든 노력은 그녀의 생존을 위한 토대가 조금도 되지 못합니다. 로제타의 어깨에 무겁게 내려앉은 빈곤은 물론 개인에게 가혹하게 주어진 시련이지만, 또한 그녀를 옭아맨 거미줄 같은 사회적 연관 관계의 구조적 문제이기도 합니다. 그녀를 매정하게 이용하고 금세 해고하며, 그녀를 생산 도구로 간주하는 사장들은 그 불합리한 구조의 포식자 계층에 대한 초상입니다.

셋째, 이웃의 부재. 로제타는 영화 내내 틈만 나면 캠핑장 주변에서 물고기를 낚고 풀어주는 일을 반복합니다. 이 물고기는 로제타가 자신을 투사하는 일종의 상징물입니다. 로제타는 힘겨운 일이라도 마다하지 않고 임시 노동직이라도 얻어 보지만, 이내 또 실직 상태로 빠

지고 맙니다. 붙잡혔다가 풀려났다가, 또 붙잡히는 물고기는 로제타의 신세와 닮았습니다. 어쩌면 이 물고기가 로제타의 유일한 이웃이고 친구라고 생각할 수도 있을까요? 그러나 로제타는 물고기를 키우고 보살피지 않습니다. 사장들이 자기 자신에게 그렇게 하듯, 로제타는 물고기를 거리낌 없이 낚고, 풀어주고, 낚습니다. 바늘에 꿰인 물고기의 살점은 계속 벌어질 것입니다. 로제타는 물고기의 억압자입니다. 로제타는 실상 그녀의 분신과 같은 대상과도 폭력적인 관계를 맺을 수밖에 없습니다. 물론, 로제타에게는 리케라는 이웃이 있지 않느냐고 생각할 수 있을 것입니다. 비록 로제타에게 기꺼이 다가간 리케를 그녀 스스로가 걷어차 버리기는 하지만, 여전히 리케는 이 영화에서 우리가 로제타의 친구이자 이웃으로서 희망을 걸어 볼 만한 존재입니다. 이 리케의 경우는 조금 나중에 언급하기로 하겠습니다.

넷째, 윤리적으로 열린 결말. 〈로제타〉의 마지막 씬을 생각해 봅시다. 로제타는 그래서 죽었을까요, 살았을까요? 질문을 더 가혹하게 바꿔보죠. 친구를 배신하고 일자리를 쟁탈한 로제타는 어쩔 수 없는 선택을 내린 것일까요, 자신에게 베푼 선의를 저버린 악행을 저지른 것일까요? 대답은 도대체가 예/아니오, 이것이오/저것이오의 이분법으로 나올 수가 없습니다. 영화 내내 보이는 로제타의 억척스러운 말투, 물불 가리지 않고 덤비는 오기, 한순간도 웃지 않는 차가운 표정, 자기 자신의 안위만 아는 이기심, 자신을 따뜻이 환대해 주고 심지어는 자신의 목숨까지 위험에 빠트리면서 그녀의 목숨을 구해준 리케의 일자리를 뺏어버리는 행동 등을 보면서 여러분들은 아마 마음 한 켠이 조금은 불편하고 복잡해졌을지도 모릅니다. 그렇지만, 그 누구도 이 소녀가 가스통을 짊어지고 가는 장면을 보면서 '좋아. 은혜도 모르는 인면수심인데, 거 잘 되었군'이라고 생각하지는 않을 테지요. 다르

너를 기록한다는 것

에밀리 드켄의 표정 연기는 볼 때마다 우울합니다.

덴 형제는 항상 물음표로 영화를 끝냅니다. 그들은 실업과 궁핍의 상황 속에서 소외를 경험하는 주인공에 대한 윤리적 판단을 관객들의 몫으로 돌립니다. 절대적으로 선한 빈자는 다르덴의 영화에 등장하지 않습니다. 그들은 어딘가 한구석이 모가 나 있거나, 심지어는 몰상식한 범죄를 저지르기도 합니다. 감독이 열린 결말을 통하여 관객들에게 인물들에 대한 판단을 미루고 있다손 치더라도, 우리가 도대체 어떤 판단을 내려야 할지 누구도 깔끔히 일도양단할 수 없습니다.

파탄 난 가족, 구조적 빈곤, 이웃의 부재, 종결되지 않는 파국과 같은 여하한 서사 장치들은 '노동'이라는 핵심 주제를 공전하면서 한데 뒤섞이고, 뒤엉키고, 그러면서 의미를 얻게 됩니다. 다르덴 형제는 사회에서 변방으로 밀려난 여러 형태의 소수자들을 주인공으로 삼아서, '노동할 수 없는 동시에, 노동해야 하는' 인간들의 문제에 관객의 시선을 끌어다 놓습니다.

〈로제타〉의 외부 – 영화 문법

다르덴 형제는 이러한 서사적 장치를 더욱 효과적으로 부각하기 위해서 영화의 형식, 기법 차원에서도 매우 치밀하게 계산된 판을 조직합니다.

첫째, 그들은 의도적으로 배경음악을 배제하는 것은 물론, 핍진성을 위한 음향 효과조차도 쉬이 삽입하지 않습니다. 감독들은 영화 안에서 사람들이 다투고 좌절하는 세계가 현실과 유리된 허구의 시공간으로 인식되지 않기를 바랐습니다. 마찬가지 맥락에서 그들은 배경음악을 활용하여 관객들의 감정을 통제하거나 유도하는 것을 피하고자 했습니다. 관객들은 영화 안의 상황에 있는 그대로 접속해서, 그 상황을 어떤 이물이나 조작도 없이 곧바로 '목격'합니다.

둘째, 영화를 보신 분들이라면 영화 내내 카메라가 걸음에 맞춰서 위아래로 계속 진동하는 것을 느끼셨을 겁니다. 〈로제타〉는 거의 모든 씬이 핸드헬드 기법으로 촬영되었습니다. '아니, 그럼 카메라를 당연히 손으로 들고 찍는 것 아니야?'라고 생각하실 수 있겠지만, 영화 촬영 과정에 대해 조금 눈귀 동냥을 해보신 분들이라면 영화를 찍을 때 시쳇말로 해서 '쌩짜로' 찍는 경우는 거의 없다는 사실을 알고 계실 겁니다. 픽스(삼각대 등으로 카메라를 고정한 상태) 쇼트가 아니라 이동 쇼트인 경우에도 돌리(이동차), 트래킹(레일), 스테디캠과 짐벌(카메라의 진동을 잡는 도구), 지미집(크레인 장치에 기초한 전문 촬영기기) 등 손의 진동을 잡아주고 화면이 말끔하게 나오도록 하는 기술을 동원합니다. 진동이 화면 안에 삽입되더라도, 그것은 카메라의 시선이 인간의 시선과 닮아 있도록 자연스러운 느낌의 진동을 일부러 가해 주는 차원에서 그렇게 하는 것입니다. 즉, 움직임이 그대로 화면 안에 보존되어서 거의 프레임 반대편에 있는 카메라맨의 존재가 느껴질 정도로 진동이

심한 핸드헬드 기법으로 영화를 찍겠다는 것은, 그것도 영화 전체를 찍겠다는 것은, 감독이 그러한 기법을 통해 표현하고자 하는 명확한 의도가 있지 않고서는 아주 드문 일입니다. 오히려 스테디캠보다 핸드헬드가 특수 촬영 기법에 가깝다고나 할까요.

그렇다면 다르덴 형제의 의도는 무엇이었을까요. 물론 상황의 긴박함과 불안정성이 잘 묻어나도록 하는, 핸드헬드의 본질적인 효과를 염두에 두었겠습니다만, 이보다 중요한 것은 '관조자'의 시선을 구현하는 것입니다. 다르덴의 카메라는 이동하는 인물을 한 걸음 뒤에서 쫓아갑니다. 따라서 그것은 인물의 실제 시야와 매우 유사할 것입니다. 그러나 그것은 결국 인물의 시선과 일체가 되지 못하고, 인물의 뒤에서 그를 관조하는 시선으로 머무릅니다. 영화에서는 유독 로제타의 뒤통수가 자주 등장하는데요. 인물의 움직임을 이렇게 아주 가까운 후방 혹은 측후방에서 뒤쫓는 방식은 보편적인 영화 문법과는 다소 어긋납니다. 그토록 가까이 있으면서도 결국 로제타의 시선을 대변하지 않는 이 냉혹하리만치 관찰적인 시선을 통하여, 감독은 관객들이 인물들에게서 일정한 거리를 두고 관찰자의 위치에 서기를 바랍니다. 카메라는 인간을 직접 구원할 수 없다는 감독들의 냉혹한 현실 인식이 느껴지는 듯합니다.

셋째, 다르덴 형제는 편집 과정에서 점프컷을 빈번하게 사용하여, 작중 인물이 느끼는 세계의 불연속성, 실존적 불안, 예측 불가능한 세계 앞에서의 무기력감이 관객들에게 전이되도록 합니다. 이때 핸드헬드 기법이 점프컷 편집과 조응하면서 서로의 효과를 배가시킵니다.

넷째, 다르덴 형제는 유독 조명을 쓰지 않기로 유명합니다. 조명을 배제한 후 영화 속 세계를 장악하고 있는 물리적 시간을 자연 그대로 보여 줍니다. 이것은 음악을 사용하지 않은 의도와도 맞물려 있다고

볼 수 있는데요. 인물의 지금-여기를 더
욱 핍진하게 하고, 관객을 거기에 데려다
놓고자 하는 전략의 연장선이라고 볼 수
있겠습니다.

스테디캠

　다섯째, 그들은 비전문 배우를 아주
빈번하게 기용합니다. 로제타로 분한 에
밀리 드켄, 리케로 분한 파브리지오 롱기
온, 와플 트럭 사장으로 분한 올리비에 구
르메 등은 모두 비전문 배우 출신입니다. 이는 리
얼리즘을 추구하는 여러 영화 운동의 전통 안에
서 발견되는 성질이기도 하죠. 다르덴 형제는 이
배우들과 계속해서 작업을 이어나가면서 그들을
페르소나로 만듭니다. 특히 다르덴의 얼굴 그 자
체인 올리비에 구르메는 2002년 〈아들〉에서 주연으로 분해 칸 영화제
남우주연상을 수상하기도 합니다. 아름답고 뚜렷한 이목구비의 배우
들을 쓰지 않고, 우리 주변에 빤히 존재할 법한 인물들을 데려다 놓음
으로써 우리는 분배된 몫 없이 살아가는 이들의 세계를 좀 더 투명하
게 바라볼 수 있게 됩니다.

인간, 노동하는 존재 – 마르크스와 노동

이제 다르덴 형제가 〈로제타〉를 통해 형상화한 '노동해야 하는 인간'
이란 무엇인지 생각해 봅시다. 로제타는 영화 내내 단 한 번도 웃지
않습니다. 마지막 장면을 제외하면 울지도 않습니다. 그녀의 삶은 노
동과 해고, 실업의 연속입니다. 마침내 불안정한 임시 고용과 실직의
반복을 끝내고, 사장에게 리케를 밀고한 대가로 와플 트럭의 일자리

너를 기록한다는 것

를 쟁탈한 뒤에도 그녀는 여전히 웃지 못합니다. 노동이란 그녀에게 어떤 의미일까요. 우리에게 노동이란 어떤 의미일까요.

노동은 인간이 생명 자체를 유지하기 위해 필연적으로 지속해 나가야만 하는 활동입니다. 시원으로 거슬러 가더라도 노동은 한시도 인간의 삶을 떠난 적이 없습니다. 사냥과 채집을 하든, 농사와 목축을 하든 우리는 먹기 위한 노동을 해야 살 수 있고, 또 집을 짓고 옷을 만들어 체온을 유지하고 자연재해를 막기 위한 노동을 해야 살 수 있습니다. 사실 인간뿐 아니라 모든 생명체가 죽음을 맞이하기 전까지 자신의 생명을 부지하기 위한 물질대사를 지속해야만 합니다.

고대 그리스인들은 이러한 자연적 조건 속의 날것의 삶을 '조에 zoe'라고 불렀습니다. 그러나 한편으로 그리스 시민들은 그토록 지루한 육체노동, 자연과 생존을 놓고 벌이는 드잡이에서 자유로워지고픈 열망, 인간을 인간답게 만드는 정치적 삶에 대한 열정이 있었습니다. 고귀한 폴리스의 민주정을 보호하는 것이 그들의 공동 목표였으며, 광장 위를 평생토록 누빈 훌륭한 명성을 후대에 남겨 불멸의 영예를 누리는 삶이 개인의 목표였지요. 이러한 정치적 삶을 '비오스bios'라고 부릅니다. 아리스토텔레스의 유명한 테제에 따르면 인간 삶의 목표는 행복(에우다이모니아, εὐδαιμονία)을 추구하는 것이며, 이때 추구되는 그 행복이란 가장 완전한 덕을 따르는 영혼의 활동입니다. 즉, 굶거나 추위에 떨지 않도록 노동을 통해 자신을 보존하는 '조에'가 아니라, 쾌락과 도덕 사이에서 중용을 지키며 충실한 정치적 시민으로서의 '비오스'를 살아갈 때 찾아오는 삶의 최고선이 행복인 것이지요. 이처럼 그리스의 자유민들에게 노동은 비천하고 하등한 활동에 불과했습니다. 정치적 활동이란 오롯한 '자유'의 영역인 데 반해, 노동은 그것과 대립되는 '필연'의 영역에 귀속된 활동으로 보았던 것이지요.[4]

그런데 육체노동을 하지 않는다면, 아무리 고결한 생각으로 고매한 정치가가 된다고 한들 당최 어떻게 먹고 살겠다는 걸까요? 답은 노예늘에게 노동을 떠맡기는 것입니다. 애당초 그들에게는 노동을 전담해 주는 노예들이 있었기에 그토록 쉽사리 노동을 천시할 수 있었을지도 모릅니다.

이제 시계를 한참 앞으로 돌려, 19세기로 가봅시다. 노동에 대한 철학적 관점을 철저히 재정립하기를 넘어서서, 아예 인간을 '노동하는 존재'로 규정한 칼 마르크스의 사상을 간략하게라도 다루지 않는다면, 지금 우리가 생각하는 바로 그 노동을 말할 수 없습니다.

마르크스는 노동이야말로 인간이 자기실현을 완성하기 위한 과정이며, 인간의 유적 본질은 "노동하는 존재"라고 주장했습니다.[5] 마르크스는 『자본Das Kapital』에서 치밀하고 방대한 자본주의 비판을 전개하여, 바로 이 노동이 소외되는 현실을 지적합니다. 마르크스에 의하면 노동은 원래 인간을 인간답게 해주는 본질적인 행위이자 자기실현의 실천임에도 불구하고, 자본주의에서 노동은 그러한 기능을 완전히 상실해 버렸습니다.

이 상실의 과정을 다 알아보는 것은 불가능하지만, 아주 피상적으로나마 설명하자면 이렇습니다. 자본주의 사회뿐만 아니라 그 어떤 사회라도, 노동은 필요합니다. 그러나 노동은 자본주의 체제에 들어서 더 이상 고대 그리스 시대처럼 육체적 활동에 종사하는 천한 노예들의 전담 영역이 아니라 가장 고도의 관리와 통제를 받는 사회 영역이 됩니다. 그러나 이것이 노동자들에 대한 처우의 개선이나, 보장된 노동자의 사회적 지위를 의미하지는 않습니다. 오히려 노동자들은 노예들보다 어떤 의미에서 더욱 부자유하고 속박된 존재로 전락하게 됩니다. 이는 왜일까요.

자본주의의 발전은 필연적으로 기술의 발전과 맞물립니다. 이에 따라 노동의 과정이 기계화, 자동화됩니다. 노동자들이 노예였던 시절, 그들의 생산 행위는 비록 천박한 일로 치부되었을지언정 여전히 정교하고 대체 불가능한 숙련자의 기술로 여겨졌습니다. 그러나 노동이 산업화된 이후 노동자들의 능력은 질적인 '기술'이 아니라 양적인 '노동력'으로 사물화됩니다. 노동자들은 산업사회 속에서 전반적인 생산 과정이 매끄럽게 돌아가도록

칼 마르크스(1818~1883)

부분마다 배치되는 부속품들 중 하나로 전락했기 때문입니다. 노동자들의 단순하고 파편화된 노동은 더 이상 사물의 생산 과정 전반을 장악하지 못하고, 특정 행동의 되풀이로 변질됩니다. 자본가들은 노동자들의 능력을 시간에 맞춰 가격으로 매기고, 그것을 노동자들의 생존과 맞바꿉니다. 노동력은 일종의 상품이 되고, 노동자들의 노동은 자아실현의 행위가 아니라 자본과 노동력을 교환하는 행위로 규정됩니다. '노예들이나 참여하는 생존 투쟁'이라는 고대의 노동 인식에 비교해 보아도, 자본주의 아래의 노동은 그보다 더 건조하고, 차갑고, 비인간적인 것으로 소외되어 있습니다.

마르크스는 이러한 의미에서 '노동으로부터의 해방'을 주장합니다. 인간의 얼굴을 완전히 잃은 자본주의의 노동을 극복하고, 자기실현의 수단이었던 노동으로의 이행 혹은 회복이 있어야 한다고 말한 것이지요. 이러한 노동을 일컬어, 마르크스의 표현을 빌리자면 '공산주의적 노동'이라고 말할 수 있습니다. 그는 착취적이고 분업적인 노

동이 사라진 공산주의 사회에서의 노동을 이를테면 아침에는 낚시하고, 점심에는 빵 만들고, 저녁에는 책을 보는 삶으로 묘사했습니다.

물론 마르크스는 노동이라는 것을 이렇게 순진하게 장밋빛 전원생활로만 그리지는 않습니다. 그는 분명 언젠가 도래할 진정한 노동, 인간적인 노동에 대한 동경과 확신을 가지고 있기는 했지만, 자본주의 체제 안에 갇혀 있는 노동자라면 아무리 법적으로는 자유로운 신분이라 할지라도 자본가들에 의해 사실상 노예 상태에 놓여 있을 수밖에 없다는 냉철한 현실 인식을 빼놓지 않았습니다.

정리하자면, 자본주의 사회 내의 노동자는 그 자신의 행위 자체가 상품으로 전락했기 때문에 결코 오롯한 인간이 되지 못하고 평생을 다른 상품과 경쟁하는 시장바닥의 사물처럼 살아가게 됩니다. 반면 자본가들은 사물이나 다를 바 없게 된 노동자들의 노동력을 통해 잉여가치, 즉 수익을 창출하며 그러한 수익을 창출할 수 있는 공장, 발전소, 농장과 같은 생산수단을 독점합니다. 생산수단을 갖지 못한 노동자들은 이 소수의 자본가의 부를 창출하고 증식시키기 위해 복무하는 셈입니다.

한편 마르크스 이후의 마르크스주의자들은 저임금, 빈곤, 가난의 대물림, 계급의 고착화, 실업 문제와 같이 마르크스가 주로 주목했던 경제적 파국뿐만 아니라 불안, 우울, 자살, 사회적 신뢰도 하락, 파괴 충동, 범죄율, 공동체의 붕괴와 같은 현대인들의 병리적 의식 역시도 자본주의의 노동 착취가 낳은 파국이라는 것을 논증해 왔습니다. 그들의 생각을 좇는다면, 로제타가 겪는 노동 착취와 소외는 그녀가 입고 먹는 삶의 물적 토대와 그것의 부박함만 설명해 주는 것이 아니라 그녀의 굳어버린 표정까지도 설명해 줍니다. 그녀의 왜소한 노동은 그녀의 무표정을, 이기심을, 완고함을 설명합니다. 인간적 교류의

거부를 설명합니다. 친구와의 우애와 신의를 저버리는 도덕적 해이를 설명합니다. 삶 그 자체를 놓아버리는 처연한 포기를 설명합니다. 일이 모든 보람을 잃고 '겨우 밥벌이'로 전락했을 때 우리는 단지 배고플 뿐만 아니라, 이루 말할 수 없이 슬퍼지기도 하지 않던가요.

일의 기쁨과 슬픔

노동의 본질과 변천을 샅샅이 해부한 마르크스의 노동 이론에, 20세기 독일의 저명한 철학자 한나 아렌트는 참견을 보탭니다. 물론 아렌트 역시도 마르크스가 매우 날카롭고 위대한 노동 이론가였음을 인정하고 강조합니다. 그리고 그녀 자신도 큰 틀에서는 마르크스의 노동 개념 아래에서 사유를 개진시켜 나갑니다. 하지만 한편으로 아렌트는 마르크스가 노동 개념을 엄밀하게 구분하지 않았다고 비판하면서, 노동 개념을 다루는 『인간의 조건The Human Condition』 제3장에서 다음과 같이 말합니다.

> 이번 장에서 마르크스는 비판받을 것이다. … 역사적으로 볼 때 근대
> 이전의 정치사상적 전통이나 대다수의 노동이론에서 이 구별[즉,
> 아렌트 자신이 새로이 도입한 노동의 구별]에 대한 지지를 찾을 수 없다.
> 그러나 이렇게 역사적 증거가 없는데도 불구하고 명료하고 완강한
> 증거가 하나 있다. 다시 말해, 고대와 근대의 모든 유럽 언어는, 우리가
> 같다고 생각해 왔던 활동들을 뜻하는 말로서 어원적으로 무관한 두
> 가지의 단어를 가지고 있으며, 사람들이 집요하게 동의어로 사용함에도
> 불구하고 그 두 단어를 보존해 왔다는 사실이다.[6]

여기에서 "두 가지의 단어"란 'labor'과 'work'입니다. 두 단어 모

두 일, 노동, 작업 등의 단어로 번역됩니다. 한국어로 번역할 때도 일반적으로 저 두 단어는 고정적으로 대응되는 번역어 없이 뉘앙스와 맥락에 따라 다르게 번역하지요. 아렌트는 둘 사이의 의미 구별이 아주 없었던 것은 아니지만 그 구별의 중요성이 크게 간과되었고, 그 의미의 차이를 검토한 사람들이 많지 않았다고 주장합니다. 그리고 바로 이 두 단어 사이의 구별이야말로 아렌트 노동론의 핵심입니다.

이미 알아보았다시피 노동에는 긍정과 부정의 표상이 공존하고 있습니다. 긍정적인 의미에서의 노동은 자기실현의 행위가 될 것입니다. 부정적인 의미에서의 노동은 임금을 벌기 위한 고통스러운 생존 행위겠지요. 그런데 마르크스는 그 두 가지 의미를 구분하지 않고 둘 다 '노동'이라고 부르고 있습니다. 마르크스는 한편으로 인간이 '노동하는 존재'라고 말하면서, 인간은 노동을 통하여 자신의 주변 환경을 개간하고, 스스로를 이롭게 할 사물과 구조를 만들고, 그렇게 하여 스스로의 능력과 잠재력을 확인할 수 있다고 말합니다. 그런데 마르크스는 이와 동시에, 인간은 매일매일의 반복적이고 기계적인 노동에 고통받으면서 자신의 노동력을 숫자로 환산하여 상품화하고 있다고 탄식합니다. 바로 이 점이 아렌트가 지적한 마르크스의 모호함입니다.

아렌트는 마르크스가 노동에 '해방'이라는 말을 접붙일 때조차도 모호하다고 비판합니다. 노동 해방이라는 것은 '노동으로부터의 해방'일까요, 아니면 '노동을 향한 해방'일까요? 다시 말해서, 노동 해방은 '자본주의 아래에서 고통스러운 자기-판매 행위에 불과하게 된 노동으로부터 인간을 해방시키는 것'을 의미할까요? 아니면 '자기를 실현하고 삶에 이로운 산물을 창출하는 인간의 근본적 실천인 노동을 향해 나아가는 것'을 의미할까요? 마르크스주의자들은 '노동 해방'이 그 두 가지를 모두 내포하는 말이라고 주장합니다. 하지만 아렌트는 이

너를 기록한다는 것

러한 중의적 표현이 마르크스주의자들 이
외에는 납득하기 어려운 것이라고 지적
합니다.

물론 마르크스는 노동의 두 얼굴을
잘 알고 있었으며, 그 역설적인 차이점
을 분명히 지적해 놓았습니다. 그는 저
서에서 '생산적 노동(긍정적인 자기실현의
노동)'과 '비생산적 노동(자본주의 사회 안에서
상품화되어버린 노동)'을 구분하기도 합니다. 그
러나 그 둘을 다 '노동'이라고 부르는 것은

한나 아렌트(1906~1975)

변함없습니다. 아렌트는 마르크스가 한데 뒤
섞어 버린 두 종류의 노동을 보다 명확하게 구별하여, '노동'과 '작업'
으로 분리해야 한다고 주장합니다. 아렌트의 이 개념 구분을 좀 더 구
체적으로 들여다봅시다.

① 노동labor

아렌트에게 '노동'이란 다소 부정적 어감을 가진 개념입니다. 노동은
인간이 지구적 조건에서 한 생물종으로서 살아가는 한 필연적으로 행
할 수밖에 없는 일의 지겨움과 고통을 내재한 개념입니다. 끊임없이
반복되며, 그러면서도 별 수 없이 반드시 해야만 하는 것이란 우리들
에게 얼마나 큰 속박이란 말인가요. 그러나 우리는 생존하려면 노동
해야 합니다. 그리고 이 활동은 그것의 맞짝인 소비와 함께, 자본주의
사회를 유지 및 발전시키는 기반이 됩니다. 우리가 의식하건 그렇지
못하건, 우리가 처해 있는 노동과 소비의 쳇바퀴는 개인적 차원을 넘
어서서 자본주의 전체의 성장이라는 운동에 계속 얽매여 있습니다.

아렌트에 의하면 노동을 통해 생산한 사물은 내구성을 가지지 않고, 계속 단단하게 존재할 수 없습니다. 그것은 금방 소비되어 사라지는 한시적 사물입니다. 즉 인간의 생명 유지 활동에 필요한 사물일 뿐이고, 그 목적을 달성하면 아까울 일도 없이 당연하게 사라지는 것이지요. 노동의 산물은 내구성이 없어서 금방 사라지고, 우리는 그 빈자리를 채우기 위해 또다시 노동을 거듭해야 합니다.

이 노동의 반복 속에서 고통의 차원이 부상합니다. 아렌트에 의하면 노동의 고통은 인간으로 하여금 세계에 대한 여타의 관심을 싹 지우도록 합니다. 고통이 찾아온 순간 자신의 육체 이외에 마음을 쓰는 인간은 드물겠지요. 고통은 인간을 이기적으로, 근시안적으로 만듭니다. 고통 때문에 인간의 노동은 자연적인 신진대사를 초월하여 자아실현이나 목적 추구로 가닿지 못하고 밥벌이의 좁은 세계에 갇혀 버리고 맙니다. 아렌트에게 노동 해방이란 곧 고통으로부터의 해방이며, 이를 통한 시야의 확장입니다.

그렇다면 아렌트에게 기술 발전이 곧 노동 해방으로 다가가는 지름길일까요? 즉, 호미와 쟁기로 밭을 갈던 시대에서 트랙터로 밭을 가는 시대로 이행하면 인간의 고통이 덜해질 테니, 그만큼 인간은 노동으로 인해 좁아진 시야를 자기 자신으로 돌릴 여유를 갖게 되는 것이지 않을까요? 애석하게도 아렌트는 기술에서 그런 만병통치약을 구하지 않습니다. 기술의 발전으로 인간은 안락해지는 것처럼 보이지만 그 아래에서는 사정이 다릅니다. 인간이 밥을 먹는 존재인 한 결코 밥벌이의 고통으로부터 완전히 자유로울 수 없습니다. 우리는 몸을 일으키고 움직이고 생명 유지를 위한 노력을, 아무리 그 노력의 크기가 줄어들었다 한들 그만둘 수가 없습니다. 오히려 기술이 가져다준 상대적 안락함 때문에 인간들은 자신이 그 모든 굴레로부터 벗어난 양

착각하면서, 자신의 삶에 배겨든 고통과 공허함에 대해서 사유하는 것조차 잊어버리게 됩니다. 밥벌이의 고통에 대한 올바른 사유의 방향성은, 인간의 활동들 중 어떤 것이 고통스러운 노동의 나날 중에서도 의미를 갖게 해주는가를 고민하는 것이어야 하지, 결코 어떻게 인간을 마취시키고 캡슐 안에 가두어서 모든 고통을 없앨 것인가를 탐색하는 디스토피아적 해결책이 되어서는 안 됩니다. 이와 관련하여 아렌트는 다음과 같이 말합니다.

> 이 생명이 소비사회에서 또는 노동자 사회에서 안락해지면
> 안락해질수록, 생명을 억지로 움직이는 필요의 긴급성을 깨닫는 일이
> 곤란해진다. 그러나 실제로 필요(필연)의 외부적 나타남인 고통이나
> 노력이 거의 소멸한 듯 보일 때조차 생명은 필요에 의해 억지로
> 움직여지고 있다. 사회는 증대하는 번식력의 풍요로움에 현혹당하고
> 끝없는 과정의 원활한 작용에 사로잡힌다. 이러한 사회는 더 이상
> 그 자신의 공허함을 인식할 수 없다. 한마디로 '노동이 끝난 뒤에도
> 지속하지 않는, 무언가 영속적인 주체 안에 스스로를 고정하거나
> 실현하지 않는' 생명의 공허함을 인식할 수 없다. 위험은 이 점에 있다.[7]

② 작업work

반면 아렌트에게 작업이란 '내구성이 있는 인공 세계의 사물을 만들어내는 활동'입니다. 즉 작업의 산물은 노동의 그것과 달리 곧바로 소비되어 버리지 않으며, 작업 그 자체도 노동처럼 지루하고 고통스럽게 반복되지 않습니다. 예를 들어볼까요. 소비자들이 구매할 책상을 만들기 위해 공장의 컨베이어벨트 앞에 서서 계속 나사를 박아 넣는 노동자의 반복적인 일이 '노동'이라면, 숲속에서 오두막을 짓고 살아

가는 인간이 집에서 쓸 책상을 만들기 위해 나무를 베고 표면을 다듬는 일은 '작업'인 것입니다.

작업은 생명체에게 자연적으로 부과된 필연성을 유지하기 위하여 이루어지는 힘들고 지겨운 밥벌이가 아닙니다. 작업은 먹고살기 위해 수행하는 활동을 초월하여, 우리 주변에 계속 안정적으로 남아 있을 세계의 사물을 구성하는 단단한 활동입니다. 우리는 작업을 통해 자연적 사물들에 변형을 가하고, 그것을 인간적인 쓸모와 가치 기준에 맞게 활용합니다.

하지만 아렌트의 이러한 노동/작업 간의 구분 역시도 여러 비판을 피할 수 없었습니다. 이를테면 다음과 같은 비판들이 있을 것 같습니다. 첫째, 이미 말씀드렸다시피 마르크스는 노동의 두 얼굴을 모르지 않았습니다. 그는 인간의 노동이 산업사회 속에서 이 두 가지 측면을 동시에 내포하는 모순적 행위임을 더 강조하기 위해서 의도적으로 그 두 국면을 한 단어에 포함시킨 것입니다. 둘째, 마르크스는 자본주의적 노동이 새로운 노동으로 이행할 것이라고 예측했습니다. 그러나 아렌트가 그랬던 것처럼 두 가지 노동을 엄격하게 구별하게 되면, 지금은 암울한 노동이 점차 변화하리라는 희망을 원천적으로 폐기하는 것이 될지도 모릅니다. 두 사상가의 깊이를 편협하게 만드는 것을 감수하고라도 이해를 돕기 위해 이를 도식화하자면, 마르크스는 '노동(부정적) → 노동(긍정적)'과 같이 생각했다면, 아렌트는 '노동(부정적) / 작업(긍정적)'과 같이 생각했다는 것이죠. 마지막으로 셋째, 아렌트가 이처럼 '노동'을 부정적으로, '작업'을 긍정적이고 신성한 것으로 만들어서 노동에 위계질서를 부여하는 것은 아닌지 의구심이 들 수 있습니다. 예를 들자면 가사노동자들이나 단순 육체노동 종사자들, 즉

너를 기록한다는 것

곧 소멸할 산물을 만드는 노동자들과 그들의 노동 주체성을 평가절하하는 것에 가세하는 꼴이 될 수도 있다는 것이지요.

실제로도 마르크스주의 학계에서 아렌트의 노동론은 보수적이라는 비판을 꾸준히 받아왔고, 저 역시도 한나 아렌트의 노동론을 공부할 때 다소간 의아함이 없지 않았습니다. 그러나 저는 한나 아렌트의 노동론이 그럼에도 불구하고 의미가 있다고 생각합니다. 바로, 노동과 작업 개념 이후 아렌트가 도입한 '행위' 개념 때문입니다.

사람들 사이에 있는 사람

아렌트에게 행위란, "사물이나 사정事情의 매개 없이 **인간들 사이**에서 직접적으로 이루어지는 유일한 활동"이며, 그것은 "**다수성**이라는 **인간의 조건**, 즉 한 인간이 아니라 다수의 인간이 이 지구상에 살고 세계에 거주한다는 사실과 일치"합니다. 사람들 간 관계의 내부, 즉 '사람들 사이inter homines'에서 공적 사안에 참여하는 것, 의견을 나누는 것, 그럼으로써 자기 자신의 독특성을 드러내는 정치적 활동이 바로 행위입니다.[8] 그리고 아렌트에게 인간을 인간답게 만드는 것은 다른 무엇보다도 바로 이 '행위'입니다.

물론 마르크스의 이론에도 정치적 활동의 중요성이 충분히 강조되어 있습니다. 아니, 마르크스의 이론은 지금까지의 그 어떤 철학자들에게도 버금갈 수 없을 만큼 정치적이지요. 오히려 어떤 의미에서 마르크스는 아렌트와의 비교가 실례일 만큼 정치적입니다. 그러나 마르크스와 아렌트의 구별점은 그 둘 간의 '강도 차이'가 아니라 그들의 '정치성'이라는 렌즈가 조망하는 시야의 범위가 아닐까 합니다. 요컨대 마르크스가 시야각이 넓은 광각렌즈를 사용했다면, 아렌트는 시야각이 좁은 돋보기를 사용했다고나 할까요.

마르크스가 생각한 정치적 실천은 앞서 말씀드렸던 대로, 억압되었던 노동이 해방되어야 한다는 당위에 주안점을 두고 있습니다. 물론 노동은 모든 인간 개개인이 겪는 일상에도 녹아들어 있지만, 마르크스의 전체적 노동 기획은 개개인의 특정한 노동을 표현하는 미시적 기록에 초점을 맞추지는 않습니다. 그에게 노동과 정치란 한 명의 인간에 관한 문제라기보다는 '유'로서의 인간, 즉 인류와 역사에 관한 문제입니다. 이에 반해 아렌트에게는 한 인간의 고유한 실존에 비추어 본 정치적 행위가, 그리고 그러한 정치적 행위만이 문제가 됩니다.

자, 여기 숲속에 서 있는 어떤 나무 하나가 있다고 해볼까요. 그 나무를 알기 위해서 저는 그 나무가 포함된 숲이 어디에 위치해 있는지를 알아볼 것입니다. 그리고 그 숲이 어떤 식생 분포를 보이는지, 어떤 기후대에서 번성하는지, 어떤 발생과 형성 단계를 거쳐온 군락인지 조사할 것입니다. 이때 저는 마르크스의 광각렌즈를 통해 나무를 보고 있습니다. '한 인간의 존재는 그 개인의 실존적인 특징이나 그의 고유한 의식에 따라 결정되는 것이 아니라 그가 위치한 사회적 조건에 따라, 그가 속한 계급의 상황에 따라 일차적으로 결정된다.' 이것이 마르크스의 인간학을 이해하는 기본적인 출발점입니다.

그런데 저는 그 나무를 알기 위해서 숲속으로 걸어 들어갈 수도 있습니다. 그 나무 앞에 서서 결을 만져보고, 흙의 습도를 가늠해 보고, 이파리의 축축함을 느껴보고, 뿌리가 뻗어나간 모양을 살펴봅니다. 그리고 저는 그 나무가 왜 그런 모양을 하고 있는지 파악하기 위해 주변의 다른 나무들을 살펴볼 것입니다. 큰 나무들이 많아 작은 나무들은 햇볕을 받기 어려운 조건이군요. 그래서 이 나무도 덩달아 키가 커진 겁니다. 토양에 습기가 적고 비를 오래 머금지 않기 때문에 땅 속 깊은 곳으로 뿌리가 뻗어 있습니다. 이런 점을 보자면 이 나무

너를 기록한다는 것

는 바로 이웃해 있는 다른 나무들과 그리 다르지 않을 수도 있겠군요. 그러나 다른 나무들과 분명히 다른 점도 있습니다. 줄기 가운데에는 박새 가족이 둥지를 틀고 있고, 딱따구리가 파낸 구멍이 다섯 개 있습니다. 위쪽 이파리 중 열두 개는 빨갛게 물들어 있고, 뭉툭하게 패인 나무 위에는 원숭이들이 낮잠을 자고 있습니다. 한때 거기에는 꿀벌집이 매달려 있었습니다. 이러한 점들 중 다른 나무들과 완전히 같은 점은 없습니다. 물론 다른 나무들은 각각 또 다른 특성들을 가지고 있겠지요. 이때 저는 아렌트의 돋보기를 통해 나무를 보고 있습니다. 아렌트는 마르크스가 스케치해 둔 숲의 조감도에서 한 점을 잡고 깊이 응시하여, 그 숲을 이루는 나무 개개를 보고자 합니다.

인간은 자신과 다른 성격, 배경, 신념을 가진 타인들과의 관계, 다원성의 세계 속에서 살아갑니다. 이는 곧 내가 어떤 타인들과도 다른, 고유한 성격, 배경, 신념을 가진 존재라는 것입니다. 이 단순하지만 기초적인 인간의 조건에 아렌트는 주목합니다. 아렌트는 플라톤부터 현대의 사상가들까지, 전통적 정치철학자들은 인간 개개인의 개별적 행동을 사소한 것으로 치부했다는 점을 지적합니다. 아렌트에 따르면 전통적 철학자들에게 중요한 것은 거시적인 차원의 정치적 동역학뿐이었습니다. 이를테면 국가의 구성, 사회적 계약과 법치주의, 역사의 법칙적 진보와 같은 것들 말이죠. 정치철학자들은 그런 원리를 우선 수립해 놓고, 역사의 특정 사건이나 인간 하나하나의 행동을 그 원리에 입각하여 해석해 왔습니다.

자본주의에 대한 기존의 해석도 아렌트가 보기에는 이와 비슷합니다. 그들은 '노동을 통한 생산, 화폐를 통한 교환, 소비와 재생산'이라는 원칙 등을 먼저 공리로 삼습니다. 인간 한 명 한 명의 노동, 교환, 구매, 선택 등 개별적인 행위는 모두 그 공리계 안에서 일어나는

일이고, 그래야만 합니다. 좀 더 구체적인 예를 들어볼까요. 제가 음료수 한 캔을 샀다고 해보겠습니다. 이는 자본주의라는 공리계 아래에서 다음과 같이 해석되는 행동입니다. 제가 음료수 구매를 고려한 것은 갈증의 제거라는 이득을 취하기 위한 행동입니다. 이때 음료수 각각에 붙은 교환가치, 즉 가격과 제가 보유한 자산을 비교했습니다. 이 비교는 전적으로 양적인 비교입니다. 뿐만 아니라 저는 각각의 음료수들을 양적으로 비교합니다. 그들이 각각 가지고 있는 맛, 용량, 청량감 등을 추상화하여 그것의 가격과 비교해 보고, 서로를 비교해 보기도 합니다. 그런 이후에 기회비용이 가장 적은 선택지를 고르는데, 이는 모두 제가 이기적이고 합리적인 주체이기에 취하게 되는 행동입니다. 이 일련의 과정은 그 자체로 독특한 것이라기보다는, 자본주의의 원리를 보여주는 사례입니다.

이와 같은 이치로, 인간의 노동은 노동자 개인의 질적 고유성이 투영된 개념으로 이해되어서는 안 됩니다. 질적 고유성이 개입되는 순간 노동을 숫자로 환산할 수 없게 될 테니까요. 자본주의는 정신적 가치를 용납하지 않습니다. 언뜻 자본주의는 정신적 가치를 존중하는 제스처를 취하는 것처럼 보이지만, 그것에 높은 가격을 매김으로써만 그렇게 합니다. 보통의 강연료에 비해 사회적으로 존중받는 유명인사의 강연료가 더 비싸고, 아마추어 음악가의 언더그라운드 라이브 클럽 공연 티켓보다 저명한 음악가의 콘서트 티켓이 더 비싼 것처럼 말이죠. 자본주의 아래에서 노동은 반드시 숫자로 매겨져야 합니다. 노동 시간을 x축의 변수로 잡고, 노동자의 질적 가치를 그의 임금(몸값)이라는 양적 수치 a로 바꿉니다. 이 노동자가 받는 돈은 $y=ax$의 함수 꼴을 따릅니다. 더 몸값이 높은 노동자는 a가 크고, 몸값이 낮은 노동자는 a가 작습니다. 저임금 노동자가 고임금 노동자를 따라잡고 싶다

면 x값(노동 시간)을 키우는 수밖에 없습니다. 왜 누구는 a가 크고 누구는 작으냐, 사람의 가치를 어떻게 a라는 상수에 구겨넣을 수 있느냐 하는 원론적인 항의는 묵살되어야 합니다. 그래야 생산과 교환과 재생산이라는 자본주의의 대원칙과 프레임을 지킬 수 있으니까요.

아렌트는 인간의 노동과 실존을 보호하기 위해서는 그 거대한 프레임의 동역학을 분석하는 일을 멈추어야 한다고 말합니다. 대신 인간 하나하나의 행위, 자그마한 동네에서도 일어나는 사람과 사람 사이의 의사소통 행위, 주고받는 물건과 마음을 질적으로 들여다보아야 한다고 말합니다. 인간 하나하나를 들여다보면, 사실 그들은 무슨 거대한 역사의 모토를 위해서 살아가지 않습니다. 그저 이웃에게 떡을 돌리고, 동네 정자에서 바둑을 두고, 직장 동료들과 커피 한잔하면서 살아가지요. 인간은 그저, 남들과 함께 살아갑니다.

인간의 조건 – "모든 인간은 태어난다"

하여 나와 타인들과의 사이-공간인 '공동 공간'에 능동적으로 뛰어들어 유일무이한 자기를 표현함으로써, 바둑도 두고 커피도 한잔하며 '남들과 함께 살아'감으로써, 인간은 '제2의 탄생'을 감행하는 것이라고 아렌트는 주장합니다. 물론 이때 '제1의 탄생'이란 어머니의 자궁 밖으로 나오는, 우리가 생각하는 바로 그 탄생이죠. 즉 다른 사람들과 교류하면서 내 의견을 말하고, 남의 의견을 듣고, 함께 사소한 일을 도모하는 그 일상의 정치적 순간들은, 자궁 바깥으로 태어나는 일처럼 특별한 것입니다.

그것을 '탄생'이라는 개념으로 독해하는 것이 독특하다고 생각하실지도 모르겠습니다. 아렌트의 철학 전체를 관통하는 가장 주요한 키워드는 아마도 이 '탄생성'일지도 모릅니다. 아렌트는 모든 인간이

특별하고 유일하며 대체 불가능한 존재라는 것을 철학적으로 증명해 내고자 했습니다. 아우슈비츠에서 600만 명에 달하는 그녀의 유대인 동포들이 마치 나무토막처럼 소각되고 매장되는 것을 보면서, 그들 하나하나의 고유한 의미를 되살리고자 했던 것이죠. 아렌트는 마침내 하이데거의 '죽음' 개념을 뒤집어, 인간의 삶의 가장 결정적인 본질이 자 인간을 인간이라는 존재로 근거 짓는 계기로 '탄생'을 점찍습니다.

마르틴 하이데거는 아렌트의 애인이자 스승이었고, 아렌트는 그의 철학에 굉장히 큰 영향을 받았습니다. 하이데거에 따르면, 인간이라는 현존재를 가장 강력하게 옭아매는 조건은 "모든 인간은 죽는다"라는 사실입니다. 위대하든 보잘것없든, 모든 인간은 죽습니다. 하이데거 는 이 사실로부터 출발하여 인간이라는 존재자의 구조를 해명하는 자 신의 존재철학을 전개해 나갑니다. 아렌트는 모든 인간들은 죽는다는 스승의 그 절대적 조건을 거꾸로 뒤집어, "모든 인간은 태어난다"라는 절대적 조건으로 뒤바꿔 놓습니다.

하나도 빠짐없이 '태어난' 인간들이 이 세상에 있습니다. 인간들은 각자 고유하고 다르지만, 하나같이 탄생하여 세계에 던져졌다는 절대 적 조건 아래에 있습니다. 그리고 지금까지의 세계는 매 순간 태어나 는 인간들을 한 번도 겪은 적이 없습니다. 이를테면, 저는 6월 9일에 태어났는데요, 저의 생년 6월 8일까지의 세계는 저를 한 번도 겪은 적 이 없습니다. 제가 존재하기 전까지의 세계는 저의 탄생 이후로 완전 히 다른 세계가 된 것입니다. 지금도 어디에선가 아이들이 태어나고 있으므로, 세계는 끊임없이 이전과 다른 곳이 되어가는 중입니다.

이렇게 인간 모두가 특별하고, 그 특별함만큼 각각의 인간들은 세 계를 매번 다른 것으로 바꿔 놓습니다. 그래서 우리는 처음 만난 낯선 타인들과 지내는 일에 어려움을 겪는 것입니다. 타인을 만난다는 것

은 단지 물리적인 마주침이 아닙니다. 그때까지는 그 사람을 겪어보지 않았던 나의 세계가 뒤흔들리고 완전히 다른 것으로 변질되는 것입니다. 그리고 그 마주침의 어려움을 견뎌내야만, 즉 타인과 대화하고, 교류하고, 의미 있는 관계를 쌓아 나가야만 우리의 세계는 거듭해서 새로 태어날 수 있습니다. 우리는 타인을 만날 때마다 새로이 태어나는 것입니다. 요컨대 인간은 자궁 바깥으로 나옴으로써 처음 태어나고(1차 탄생), 살아가면서 나 자신을 표현하고 세계 안으로 밀어 넣습니다. 그렇게 세계는 나에 의해 다른 것으로 바뀌어 갑니다. 그리고 내가 그랬던 것만큼, 내가 세계를 뒤흔들었던 만큼, 내 주변의 타인들을 새로 태어나게 만들었던 것만큼, 나 역시도 타인들로 가득한 공동 공간에 나를 던져 넣음으로써 매 순간 그들에 의해 새로 태어나는 것입니다(2차 탄생).

아렌트가 쓴 책 『인간의 조건』의 제목은 이런 의미에서 의미심장합니다. 지금까지의 철학자들은 인간의 조건을 무엇이라 규정했는지 볼까요. 아리스토텔레스는 '인간은 이성적인 동물이다'라 했고, 마르크스는 '인간은 노동하는 동물이다'라고 했습니다. 그렇다면 아리스토텔레스가 생각한 '인간의 조건'은 '이성'일 것입니다. 마르크스가 생각한 '인간의 조건'은 '노동'일 것입니다. 그럼 아렌트에게 인간의 조건은 무엇일까요. 아렌트에게 '인간의 조건'은 '탄생'입니다. 아렌트는 각각의 인간들이 '태어난다'는 사실을 제외하면, 그 무엇도 감히 인간의 본질을 절대적으로 규정할 수 없다고 생각했습니다. 아리스토텔레스가 인간을 '이성적인 동물'로 규정했다는 것은 뒤집어 생각하면 '이성을 가지지 않은 자'는 인간으로 취급하지 않는다는 배제의 맥락을 함의할 수도 있습니다. 마르크스에게도 마찬가지로 노동하지 않는 인간은 마르크스에게 인간으로 취급될 수 없을지도 모릅니다. 그러나

'태어나지 않은' 인간은 없습니다. 아렌트는 어떤 누군가가 이성적이지 않더라도, 노동하지 않더라도, 그가 세계에 새로이 태어났고 세계를 새롭게 태어나게 하는 이상 그가 인간임을 결코 부정할 수 없다고 생각했습니다.

『인간의 조건』에서의 '조건'은 영어 단어 'condition'에 대응하는 단어입니다. 한국어로 옮기는 과정에서 번역자가 '조건'이라는 단어를 선택한 것이고, 이는 물론 정확한 번역입니다. 그러나 한국어 '조건'은 '자격', 즉 'qualification'의 뜻도 내포하고 있다는 것이 문제가 됩니다. 이 어휘적 혼동으로 인해서인지, 사람들은 아렌트의『인간의 조건』을 'qualification'의 뜻으로 읽기가 일쑤입니다. 그래서『인간의 조건』에는 '인간이라면 모름지기 ○○해야 한다'라는 도덕적 지침을 얻을 수 있으리라 생각하고 펼쳤는데, 생각과는 전혀 다른 내용이라 당황했다는 감상평을 이곳저곳에서 들은 게 한두 번이 아니었습니다.

다시 강조하건대,『인간의 조건』에서 '조건'은 'qualificaion'이 아니라 'condition'입니다. 이것을 'qualification'으로 읽는 것은 아렌트를 정반대로 오독할 위험이 있습니다. '조건'이란 인간이 인간으로서 처한 상황이라는 의미에서의 '조건'입니다. 아렌트는 '인간이라면 모름지기 생각을 할 줄 알아야지' 혹은 '인간이라면 모름지기 일을 해야지'와 같은 인간의 '자격'에 대해 도덕적 훈계를 할 생각이 없었습니다. 그 대신 아렌트는 '인간은 그가 그 누가 되었든 어머니의 자궁 바깥으로 던져져 이 세상에 태어났다는 조건, 그리고 다른 인간들 사이에서 행위하고 교류할 수밖에 없다는 조건, 이 두 가지 조건 위에 처해져 있다. 누구도 그 조건으로부터 자유롭지 않다'라는 생각을 가지고 있었고, 그것이『인간의 조건』이라는 제목의 의미입니다. 그리고 이렇게 탄생한 인간은 노동을 하고, 작업을 하고, 행위를 합니다.

행위하는 삶!

지금까지의 이야기를 한번 정리해 보겠습니다. 아렌트에 따르면, 인간의 일은 노동과 작업으로 구분됩니다. 노동이 생존을 위한 고된 투쟁이라면, 작업은 세상에 영속성을 가지는 사물을 남겨두고자 하는 활동입니다. 그러나 아렌트에 따르면, 단지 작업에 해당하는 어떤 일을 한다고 해서 인간의 자기실현이 곧바로 완성되는 것은 아닙니다. 인간이 작업을 통해서 자기실현을 할 수 있는 이유는, 그것이 이런저런 유용한 물건을 만드는 일련의 동작이라서 그런 것이 아닙니다. 인간은 작업을 통해서 단단하고 지속적인 사물을 만들고, 그것을 통해 타인과 교류할 수 있는 토대를 놓습니다. 혹은 타인과의 교류를 나누는 것 자체가 그에게 하나의 작업이 되기도 합니다. 즉 작업은 '행위'일 때 비로소 의미가 있습니다. 그래서 우리는 노동에 대해 탐구할 때 '일하는 것' 자체에 대해서 탐구하는 것이 아니라 그 노동이라는 것이 '사람과 사람 사이에 있다는 사실'에 대해서 탐구해야 합니다. 사람과 사람 사이에 있을 때, 우리는 거듭해서 계속 태어납니다. 이때 태어난다는 것은 아렌트의 '탄생성'이라는 개념 위에서 이해됩니다. 모든 인간은 어머니의 자궁에서 한 번 태어나고, 타인들과 교류하고 소통하면서 두 번 태어납니다. 그리고 사람과 사람 사이에 우리가 있을 때, 우리는 거듭 태어나면서 우리가 어떤 사람인지를 발견하고, 규정하고, 완성시켜 나갑니다. 그 모든 과정 요소들이 또다시 아렌트에게는 '행위'가 됩니다. 그리고 그 행위가 '나'만이 아니라 '너(들)'를 전제한다는 점에서, 인간의 모든 행위는 본질적으로 정치적인 행위입니다.

따라서 아렌트에게 인간의 해방은, 자본주의를 붕괴시키는 혁명만으로 완성되지 않으며, 왜곡되어 인간을 거꾸로 억압하는 소외된 노동을 구제하는 것만으로 쟁취할 수 없습니다. 그에게 진정한 인간의

해방은 사람들이 다른 사람들 사이에서 거듭하여 태어날 수 있도록 하는 소통의 기제를 온전히 회복할 때 찾아옵니다. 그래서 아렌트에게는 사람들이 그 사이에 주고받는 말이 중요합니다.

결국 노동의 생산물은 소비로 인해 사라지게 될 겁니다. 작업의 경우는 조금 사정이 낫겠지만, 작업 역시도 그 산물로써 달성하고자 하는 유용성, 심미성과 같은 모종의 효과에 포섭되어 있는 활동입니다. 반면 행위는 어떤가요? 행위의 생산물은 (언제나 그런 것은 아니지만) 내구성이 없고, 만질 수도 없습니다. 행위는 말을 통해 이루어지거나 말 자체인 그 무엇이기 때문입니다. 그러나 행위는 말이라고 해서 허공으로 그저 사라지지 않고, 작업이 유용성이나 심미성 등에 자신의 의미를 위탁하듯이 무엇인가에 자신의 의미를 맡기지 않으면서, 인간의 삶과 실존을 그 자체로 규정합니다. 즉 인간의 삶이 행위인 것입니다. 이것이 아렌트의 모토, '행위하는 삶Vita Activa'입니다.

'너'들을 기록하기

따라서 아렌트에게 철학자의 소임은, 인간이 행위한다는 사실을 증거하는 것입니다. 그리고 행위란 곧 인간의 사이에서 이루어지는 소통이고, 더 구체적으로는 '말'입니다. 바꿔 서술하자면, 철학자란 사람들이 남긴 말들을 기록하는 이야기꾼이 될 것입니다. 이야기꾼을 통해서 누군가의 얼굴은 비로소 타인들에게 이해받고 기억될 수 있습니다. 이것이 아렌트의 '이야기론'입니다.

이렇게 본다면 아렌트에게 가장 주목할 만한 사람은 구술기록 수집가나 자서전 집필가가 아닐까 싶습니다. 아렌트 자신도 그들과 같은 작업을 수행하고자 했습니다. 실제로 그의 저서들 중 르포르타주 혹은 인물 회고록 같은 형태를 띠고 있는 경우를 심심치 않게 찾아볼

수 있습니다.

한편 이미 말씀드렸다시피 아렌트는 그 자신 핍박받는 자의 위치에 있었습니다. 그는 2차 세계대전 당시 독일에 살던 유대인이었고, 나치와 아우슈비츠를 피해 미국으로 망명을 떠나야 했습니다. 그런 자신의 소수자 정체성에서 출발한 아렌트의 사유는 결국 세계에서 소외된 소수자들이 어떻게 발화하는지, 그 발화가 어떻게 하면 소멸하지 않고 남을 수 있는지, 그 남은 발화의 흔적들이 얼마나 중요한 가치를 부여받아야 하는지에 대한 치열한 탐구로 향하게 됩니다. 이러한 소수자, 정치적·실존적 유랑민을 아렌트의 언어로 말하자면 '파리아pariah'입니다. 아렌트는 자신과 깊이 교류했던 파리아들의 이야기를 남기는 데 열중했습니다. 발터 벤야민, 로자 룩셈부르크, 베르톨트 브레히트, 칼 야스퍼스와 같은 예술가들, 철학자들과 사상가들에 대한 자신의 회고를 기록한 『어두운 시대의 사람들Men In Dark Times』이 그 대표적인 작업물입니다.

아렌트는 심지어 약자와 소수자, 파리아 들뿐만 아니라 억압자와 위정자에 대한 이야기도 착실히 기록해야 한다고 생각했습니다. 사람들은 악마라고 불리는 악한들의 삶과 그 궤적에 대한 이야기에는 조금도 귀를 기울이지 않으려 합니다. "네가 어떤 삶을 살아왔는지 우린 조금도 궁금하지 않아. 왜냐하면 너는 인간이 아니라 악마이기 때문이지"라고 말하며 그들에게 돌을 던집니다. 그들의 삶이 우리는 상상도 할 수 없을 끔찍하고 잔인한 짓으로 가득할 것이라고 단정 짓고, 그들과 우리 사이에 선을 긋습니다. 그래야 우리는 그들과 다른 사람이라는 확신을 가질 수 있으니까요.

하지만 아렌트의 생각은 다릅니다. 모든 이야기는 기록될 필요가 있고, 모든 이야기는 가치가 있습니다. 악마들의 이야기도 마찬가지

입니다. 그들의 불쾌한 이야기는 악마 같은 인간들이 개개인의 도덕적 해이 때문에 생긴 괴물이 아니라 시대의 윤리적 파산이 내놓은 산물이라는 불편한 진실을 드러내기 때문입니다. 아렌트의 『예루살렘의 아이히만』이 바로 그런 생각에서 집필된 르포르타주입니다. 아렌트는 아우슈비츠의 가스실 대량학살 최고책임자였던 아돌프 아이히만의 삶 전체를, 그 유년시절부터 시작하여 통째로 추적합니다. 그리

한나 아렌트, 『어두운 시대의 사람들』,
홍원표 역, 한길사, 2019.

고 '600만의 피를 뿌린 살인광 악마' 아이히만이 우리가 생각했던 것과는 달리 상당히 평범하고 지루한 삶을 살아왔으며, 맡은 바에 의문을 품지 않고 묵묵히 일을 처리했던 한 명의 공무원이었다는 충격적인 사실을 드러내 보입니다.

이제, 다시 〈로제타〉와 노동의 문제로 돌아와 봅시다. 아렌트에게 있어서 노동 해방은 결국 행위하는 인간의 삶을 회복하는 것에 궁극적인 지향점을 두고 있습니다. 그것은 말하기와 기록하기를 통하여 틀림없이 이 세상 안으로 '탄생했던' 파리아들의 삶을 보존하는 것에서 출발합니다. 그럼으로써 개개인들이 스스로의 재탄생을 꾀하는 그 공적 영역, 사람들의 사이-안을 회복할 수 있을 것입니다. 공적 영역은 어떤 물리적 장소가 아니라 언어가 머무는 관계적 장소입니다. 소비문명이 만들어 놓은 획일적인 삶, 반복적 노동 행위를 통해 사적 영

너를 기록한다는 것

역에만 몰두하는 삶, 물건과 물건이 오가는 세계에서 벗어나서, 서로 다른 처지와 입장에 처한 사람들의 다원성을 보장받는 공적인 영역, 말과 말이 오가는 세계에 몸을 담글 때 인간의 노동은 비로소 해방된다는 것입니다. 그리고 그 해방을 회복하기 위해서는 공적 영역의 소통을 회복해야 하고, 그러기 위해서는 감춰져 있던 이야기들을 기록하고 드러내는 것이 필요합니다. 다르덴 형제가 옆집에 누가 사는지도 모르는 사람들을 위해 바로 옆집의 이야기, 즉 옆집에서 일어났다고 말해도 전혀 이상하지 않을 만한 날것의 이야기를 어느 일요일에 차고에서 보여주기로 결심했던 것처럼 말이죠.

이제 〈로제타〉에서 아까 남겨둔 리케의 문제를 회수할 때가 온 것 같군요. 아렌트의 돋보기를 통해 바라보았을 때, 〈로제타〉의 어두운 서사 안에서 발견할 수 있는 희망은 아마도 리케일 것입니다. 리케가 로제타에게 관심을 가졌기 때문일까요? 리케가 로제타에게 물적 토대를 제공해 주기 때문일까요? 그것도 틀린 분석은 아니겠지만, 아마도 리케가 희망일 수 있는 이유는 그가 로제타에게 **말을 거는 유일한 인간**이기 때문일 것입니다. 그전까지 로제타는 자신에 대해서 아무 말도 하지 않습니다. 아니, 말 자체를 별로 하지 않습니다. 자기 스스로와 혼잣말로 대화를 나누지도 않습니다. 리케는 로제타에게 그녀의 이야기를 들려달라고 하고, 그녀에게 맥주와 침대를 내어 줍니다. 로제타는 수더분하게 구는 리케에게 낯을 가립니다. 자신의 삶을 서사화해 본 일이 없어서, 그럴 만한 여유조차 허락되지 않아서, 리케에게 털어놓을 만한 이야기도 별로 없다고 느끼는 것일지도 모르겠습니다. 그러나 리케가 자신의 방으로 들어가고 혼자 남은 로제타는 누워서 스스로에게 속삭이기 시작합니다. 아마도 영화 전체에 등장하는 유일한 로제타의 속마음을 말이죠. 작업의 견고한 산물을 만들 수 없는,

영화 스틸

고통스럽고 외로운 노동의 굴레에서 쳇바퀴를 도는 로제타가 비로소 '행위'를 시작하는 순간입니다.

"넌 친구가 생겼어. 난 친구가 생겼어. 넌 정상적인 삶을 산다. 난 정상적인 삶을 산다. 넌 시궁창을 벗어난다. 난 시궁창을 벗어난다."

따라서 〈로제타〉가 우리에게 제기하는 과제는 아마도, 결국 리케를 배신하고 자신의 삶을 포기하려 했던 로제타의 삶을 재삼 구출해내는 것, 즉 막 시작되려 했던 로제타의 행위, 즉 말하기를 계속 지속되도록 부축하는 것일 터입니다. 입을 단지 먹고 마시기만 하는 기관이 아니라 비로소 말하고 기록하고 기억하는 기관으로 받아들이기 시작한 한 인간을, 그의 '2차 탄생'을 지켜내는 것. 싹이 막 트기 시작한 그의 정치적 행위가 유지되고 재생산될 수 있도록 하는 것. 조금은 추상적으로 들리는 이 과제를 다르덴 형제의 입을 빌려 구체화한다면 아마도, 친구가 없던 사람에게 친구가 생기도록 하는 것, 시궁창에 빠진 사람이 시궁창을 벗어나도록 하는 것이겠지요.

너를 기록한다는 것

로제타'들'의 이야기

이제 저는 영화 안의 로제타와 리케로부터 시선을 돌려 스크린 밖 우리의 삶과 사회를 바라볼까 합니다. 우리가 우리의 '행위하는 삶'을 위해 할 수 있는 일, 해야 하는 일은 무엇일까요. 다르덴 형제의 작업 자체가 메타적인 해답이 될 수 있을 것도 같습니다. 영화 〈로제타〉는 행위에 대해 고찰하는 행위, 기록에 대해 고찰한 기록, 서술에 대해 고찰한 서술입니다. 리케가 채 듣지 못한 로제타의 혼잣말-이야기를 다르덴 형제는 카메라를 통해 듣습니다. 그리고 스크린을 보고 있는 우리 모두가 듣습니다. 감독과 관객 모두가 로제타의 삶을 보고, 듣고, 느낄 수 있습니다. 〈로제타〉는 인간을 부자유하게 하는 고통스러운 '노동'에 대한 증거이자, 한편으로는 다르덴 형제라는 장인 기술자들의 '작업'의 결과물이고, 또 관객들의 삶에 새로이 '탄생'하는 세계이며 사이-안의 '행위'입니다. 다르덴 형제는 출구 없는 인간의 노동과 거기서 오는 고통을 구제하기 위해, 고통받는 파리아의 삶을 하나의 구술 기록처럼 촬영합니다. 저는 다르덴 형제가 영화라는 매체를 대하는 방법론 자체가 일종의 윤리적 요청처럼 느껴집니다. 그것은 이런 말들로, 호소들로 이루어져 있습니다.

> 살아야 합니다.
>
> 노동하세요.
>
> 노동의 고통을 기억하세요.
>
> 사람들과 이야기하세요.
>
> 서로의 이야기를 기억하세요.
>
> 기억을 기록물로 만드는 작업을 하세요.
>
> 기록물을 결연히 지켜내세요.

그 행위가 삶입니다. 살아야 합니다.

그렇다면 우리는 무엇을 기록해야 할까요? 무엇을 말해야 할까요? 가장 먼저 우리 스스로의 서사부터 출발해 보는 것은 어떨까 싶습니다. 여러분의 삶에는 노동이 있습니다. 그렇다면 그 노동의 과정들은 어떠한가요? 어떻게 일하고 계신가요. 일하는 것이 힘들지는 않으신가요. 부당한 일을 당하고 있지는 않으신가요. 그 고통을 기록으로 남겨 두시는지요. 우리는 이제 스스로의 노동에 대해 기록해 보아야 합니다. 근무 일지를 쓰자는 말이 아닙니다. 우리의 감정, 억눌린 욕망, 우리가 꿈꾸는 세상, 고달픈 노동 외의 시간에 진짜로 하고 싶은 일들. 그런 것들을 하나하나 기록해 보는 겁니다. 그리고 아렌트가 지적했듯, 우리의 노동 행위가 갖는 양가적인 혼돈을 낱낱이 써내려 가는 것입니다.

한 가지 흥미롭고도 의미심장한 사실로 마무리를 할까 합니다. 벨기에 정부는 고등학교 신규 졸업자의 50퍼센트에 이르는 인력들이 실업에 직면하자, 종업원 50명 이상을 거느린 기업에 대해 고용 인원의 3퍼센트 이상을 반드시 청년으로 채우게끔 강제하는 정책을 실시했습니다. 이를 준수하는 기업에게 사회보장금 감면 혜택을 주는 한편, 위반할 경우 지속적으로 벌금을 부과했습니다. 당연하게도 이 제도 시행 이후 벨기에 기업의 청년 고용이 큰 폭으로 늘었습니다. 정책 도입 이후 약 5만 건에 달하는 청년 고용계약이 체결된 것으로 알려졌습니다. 이런 정책이 왜 생겨나게 되었을까요? 벨기에 출신의 모 형제 감독이 만든 영화 한 편이 칸 영화제에서 황금종려상까지 수상하며 벨기에 사회 안에 큰 반향을 일으켰기 때문이라고 하는군요. 영화를 관람한 수많은 벨기에 국민들이, 영화의 주인공과 자신의 삶이 다르지

않다고 설움을 토로하기 시작했습니다. 그들의 토로는 구호가 되고, 움직임이 되고, 시위가 되었습니다. 벨기에 국회는 그들의 요구에 따라 새로운 정책을 입안했습니다. 이 정책의 별칭은 '로제타 플랜'입니다. 그 이름은 정책의 탄생 계기가 되었던 바로 그 영화의 제목에서 따왔다고 합니다. 비타 액티바! 노동에 대한 이야기가, '너'를 기록한다는 것이, 정치적 행위가 되는 순간입니다.

미주 · 참고문헌

미주

예술, 깨어 있는 꿈

1 알베르티, 『알베르티의 회화론』, 노성두 역, 사계절, 1998, 65쪽.

2 알베르티, 같은 책, 103쪽.

3 아서 단토, 『무엇이 예술인가』, 김한영 역, 은행나무, 2015, 53쪽.

4 노엘 캐럴, 『예술철학』, 이윤일 역, 도서출판b, 2019, 357쪽.

5 아서 단토, 같은 책, 65쪽.

6 아서 단토, 『예술의 종말 이후 – 컨템퍼러리 미술과 역사의 울타리』, 이성훈·김광우 역, 미술문화, 2004, 15쪽.

7 아서 단토, 『무엇이 예술인가』, 김한영 역, 은행나무, 2015, 83쪽.

8 아서 단토, 『예술의 종말 이후 – 컨템퍼러리 미술과 역사의 울타리』, 이성훈·김광우 역, 미술문화, 2004, 17쪽.

불안하다, 그러나 걷는다

1 Interview with Pierre Dumayet, Alberto Giacometti-Ecrits, Michel Leiris et Jacques Dupin ed., Hermann, 2001(1990), p.281. 이재은, 「자코메티의 인물 구성 조각에 표현된 공간개념」, 『현대미술사연구』, 2003, Vol.15, pp. 38-9. 에서 재인용.

2 Dieter Honish, "Scale in Giacommeti's Sculpture", *Giacometti*, Angela Schneider ed., Prestel, 1994, p. 65. 볼드체 강조는 인용자.

3 장폴 사르트르, 『실존주의는 휴머니즘이다』, 방곤 역, 문예출판사, 1981, 21쪽.

4 사실, 위 말은 이반이 아니라 드미트리가 한 것에 가깝습니다. 이 혼동은 '신이 없다면 무엇이고 허용될 것'이라는 사르트르의 인용 자체가 틀렸기 때문에 발생한 문제입니다. 우선 도스토옙스키는 『카라마조프가의 형제들』에서 사르트르가 말한 것과 같은 언급을 한 적은 없습니다. 그러나 그와 유사한 구절은 있는데요, 이는 다음과 같습니다. "'그렇다면 인간은 대체 뭐란 말이야?' 난 그에게 물었어, '신과 불멸의 삶이 없다면 말이지. 그러면 모든 것이 허용되고, 하고 싶은 뭐든지 할 수 있는 건가?'" 이 구절은 드미트리가 자신이 라키틴과 논쟁한 것을 막냇동생 알료샤에게 전달하는 대목에서 등장합니다. 따라서 엄밀히 말하자면 신이 없다는 가정 자체는 드미트리의 입에서 나온 것이지요. 하지만 널리 알려져 있다시피, 『카라마조프가의 형제들』에서 대심문관의 이야기를 비롯하여 무신론적이고 자유주의적인 사상을 펼쳐나가는 쪽은 오히려 이반입니다. 드미트리는 숱한 기행과 악행을 저지르는 불한당이지만 가슴 속에서는 언제나 하느님을 믿어 의심치 않는, 전형적인 러시아성을 보여주는 인물이지요. 따라서 우리가 뒤쫓을 사람은 아마도 이반 카라마조프여야 하겠습니다.

5 장폴 사르트르, 같은 책, 14쪽.

6 장폴 사르트르, 같은 책, 22쪽.

7 Albert Camus, "Banquet speech", NobelPrize.org. Nobel Prize Outreach AB 2023. 2023
 년 9월 4일 접속. <https://www.nobelprize.org/prizes/literature/1957/camus/speech/>

8 장폴 사르트르, 『존재와 무 II』, 손우성 옮김, 삼성출판사, 1993, 236쪽.

9 장폴 사르트르, 『존재와 무』, 정소성 역, 동서문화사, 2009, 438쪽.

10 장폴 사르트르, 「내밀」, 『벽: 장 폴 사르트르 소설집』, 김희영 역, 문학과지성사,
 2005, 116-7쪽.

11 장폴 사르트르, 『존재와 무』, 정소성 역, 동서문화사, 2009, 455쪽.

12 장폴 사르트르, 『실존주의는 휴머니즘이다』, 방곤 역, 문예출판사, 1981, 14쪽.

13 Jean-Paul Sartre, "The Quest for the Absolute", *Essays in Aesthetics*, tr.&ed. Wade Baskin,
 Philosophical Library/Open Road (January 17, 2012), Kindle Edition, p,144

14 제임스 로드, 『자코메티: 영혼의 손길』, 신길수 역, 을유문화사, 2021, 637쪽.

15 김연수, 「다시 한 달을 가서 설산을 넘으면」, 『나는 유령작가입니다』, 문학동네,
 2016, 177쪽.

완전히 붕괴되는 시간

1 마오와 바디우 사이의 연속성과 불연속성에 대해서는 이곳에서 다루기 어렵지만,
 다만 그가 마오쩌둥의 사상과 행적을 맹신하는 인물이라고 여겨서는 결코 안 된다
 는 점만은 짚고 넘어가야 합니다. 바디우는 단순한 마오주의자라기보다는 마르크
 스, 레닌, 마오쩌둥의 사상을 서로 대질시키면서 그들을 창조적으로 융합하여 새로
 운 좌파 철학을 제시한 인물로 간주되는 것이 보다 합당합니다.

2 알랭 바디우 외, 『공산주의라는 이념』, 슬라보예 지젝·코스타스 두지나스 엮음, 진
 태원 외 역, 그린비, 2021, 7쪽.

3 알랭 바디우, 『존재와 사건 - 사랑과 예술과 과학과 정치 속에서』, 조형준 역, 새물
 결, 2013, 56쪽.

4 알랭 바디우, 같은 책, 58쪽.

5 알랭 바디우, 같은 책, 380쪽.

6 알랭 바디우, 파비앙 타르비, 『철학과 사건- 알랭 바디우, 자신의 철학을 말하다』,
 서용순 역, 오월의봄, 2015, 115쪽.

7 알랭 바디우, 파비앙 타르비, 같은 책, 115쪽.

8 알랭 바디우, 파비앙 타르비, 같은 책, 73쪽.

9 알랭 바디우, 파비앙 타르비, 같은 책, 72쪽.

10 알랭 바디우, 파비앙 타르비, 같은 책, 70-1쪽.

토끼 굴이 얼마나 깊은지 보여주마

1 장 보드리야르, 『시뮬라시옹』, 하태환 역, 민음사, 2001, 27쪽.

2 장 보드리야르, 같은 책, 27쪽.

3 장 보드리야르, 같은 책, 41쪽.

4 존 스토리, 『대중문화와 문화연구』, 박만준 역, 경문사, 2002, 217쪽.

5 올더스 헉슬리, 『멋진 신세계』, 안정효 역, 태일소담출판사, 2015, 362쪽.

6 장 보드리야르, 같은 책, 153쪽.

7 Slavoj Žižek, "SLAVOJ ŽIŽEK SPEAKS AT OCCUPY WALL STREET: TRANSCRIPT", Impose Magazine, 2023년 9월 4일 접속. <https://www.imposemagazine.com/bytes/slavoj-zizek-at-occupy-wall-street-transcript>

8 Situationist International, "The Decline and Fall of the Spectacle-Commodity Economy", *Unmasking L.A*, New York: Palgrave Macmillan US, p. 232.

9 Ibid., p. 237.

10 질 들뢰즈, 『차이와 반복』, 김상환 역, 민음사, 2004, 17-8쪽.

11 질 들뢰즈, 같은 책, 18쪽.

12 질 들뢰즈, 같은 책, 18쪽.

13 다자이 오사무, 『사양』, 신현선 역, 창비, 2015, 270쪽.

벽을 넘어 벽으로

1 미셸 푸코, 『광기의 역사』, 이규현 역, 나남, 2003, 57쪽.

2 미셸 푸코, 같은 책, 104-5쪽.

3 미셸 푸코, 『감시와 처벌』, 오생근 역, 나남, 2020, 367쪽.

4 미셸 푸코, 같은 책, 71쪽.

5 조지 오웰, 「1984」, 『디 에센셜 조지 오웰』, 정회성·강문순 역, 민음사, 2022, 486쪽.

6 프랑스어 원본은 'technē tou biou'로서, 이때 '기술'에 대응되는 단어는 'technique'나 'technologie'가 아니라 'technē'임에 주목할 필요가 있습니다. 'technē'(테크네)는 고대 그리스에서 쓰이던 단어인데, 일반적으로는 '기술'로 번역할 수 있습니다. 그러나 여기에는 현대인들이 생각하는 '기술'뿐만 아니라 '예술'이라는 의미도 포괄되어 있습니다. 또한 테크네는 그것의 산물에 중점을 두는 것이 아니라 그 산물을 만드는 '행위'에 초점을 맞추는 개념입니다. 예컨대 구두장이가 구두를 만든다고 할 때 그 구두를 만드는 노하우, 구두 만드는 기술을 위한 숙련의 과정, 자신의 능력으로 어떤 산물을 내놓는다는 근본적 의미에서의 실천을 포괄하는 개념이 테크네입니다. 즉 테크네는 공장에서 공산품을 생산하는 기술, '테크놀로지'가 아닙니다. 푸코가 삶의 '기술'을 말할 때 그것은 능동적으로 구성하는 지혜와 노하우로서의 기술이지, 그것의 산물이 무엇이며 얼마나 유용한지에 초점을 두는 기술이 아닙니다.

7 미셸 푸코, 『성性의 역사 3: 자기 배려』, 이혜숙·이영목 역, 나남, 2004, 60쪽.

8 미셸 푸코, 같은 책, 69쪽.

9 미셸 푸코, 같은 책, 70쪽.

예술가, 자본주의의 게릴라들

1 이광석, 『옥상의 미학 노트』, 현실문화, 2016, 297쪽.

2 김종길, 「민중미술을 읽는 몇 가지 열쇳말」, 『미술세계』 제44권(통권 제379호), 2016, 105쪽.

3 김종길, 「다시, 예술의 실천적 전위를 위하여!」, 『샤먼/리얼리즘』, 삶창, 2013, 344쪽.

4 김종길, 같은 책, 345쪽.

5 진중권, 『미학 에세이』, 씨네북스, 2013, 166-7쪽.

6 이득재, 「상황주의자 기 드보르」, 『문화과학 26』, 문화과학사, 2001, 235-252쪽.

7 제1바이올린의 수석 주자를 일컫는 말입니다.

8 기 드보르, 『파네지릭』, 이채영 역, 필로소픽, 2021, 59쪽.

9 에르트무트 비치슬라, 『벤야민과 브레히트- 예술과 정치의 실험실』, 윤미애 역, 문학동네, 2015, 254-5쪽.

10 발터 벤야민, 『발터 벤야민의 문예이론』, 반성완 편역, 민음사, 1983, 261-2쪽.

11 발터 벤야민, 같은 책, 263쪽.

12 수전 손택, 『사진에 관하여』, 이재원 역, 이후, 2005, 145-8쪽.

13 김현호, '앓는 작가 노순택': 올해의 작가상 홈페이지;2014년;노순택;Critic 1, 2023년 8월 9일 접속, <http://koreaartistprize.org/project/%EB%85%B8%EC%88%9C%ED%83%9D/>

14 국립현대미술관, MMCA 작가와의 대화 | 노순택 작가 / MMCA Artist Talk | Noh Suntag (Short Version. Youtube. <https://www.youtube.com/watch?v=U5u5zZ3IqOE&t=109s>

15 여기에서 '페인트공'은 히틀러를 가리킵니다. 베르톨트 브레히트, '시에 안 좋은 시대', 『꽃을 피우는 사과나무에 대한 감격』, 공진호 역, 아티초크, 2023, 6쪽.

신은 용서할 수 있을까

1 이청준, 「사랑과 화해의 예술 – 새와 나무의 합창」, 『본질과현상』 2005년 가을호, 244쪽.

2 장 자크 루소, 『언어 기원에 관한 시론』, 주경복·고봉만 역, 책세상, 2019, 45-6쪽.

3 장 자크 루소, 같은 책, 155쪽.

4 클로드 레비스트로스, 『슬픈 열대』, 박옥줄 역, 한길사, 1998, 547쪽.

5 자크 데리다, 『그라마톨로지』, 김성도 역, 민음사, 2010, 377-8쪽.

6 조지 오웰, 「1984」, 『디 에센셜 조지 오웰』, 민음사, 2022, 62쪽.

7 자크 데리다, 『신앙과 지식/세기와 용서』, 최용호·신정아 역, 아카넷, 2016, 222쪽.

8 자크 데리다, 같은 책, 223쪽.

9 이시영, 『우리의 죽은 자들을 위해』, 창비, 2007, 24쪽.

10 이청준, 『벌레 이야기- 이청준 전집 20』, 2013, 문학과지성사, 75쪽.

11 자크 데리다, 같은 책, 262쪽.

12 자크 데리다, 『법의 힘』, 진태원 역, 문학과지성사, 2004, 15-6쪽.

13 자크 데리다, 같은 책, 37쪽.

14 이규리, 「특별한 일」 『최선은 그런 것이에요』, 문학동네, 2014, 13쪽.

왜 우리는 사진을 불태우나?

1 롤랑 바르트, 『애도 일기』, 김진영 역, 걷는나무, 2018, 78쪽.

2 다리안 리더·주디 그로브스, 『라캉』, 이수명 역, 김영사, 83쪽.

3 롤랑 바르트, 같은 책, 28쪽.

4 롤랑 바르트, 같은 책, 113쪽.

5 롤랑 바르트, 같은 책, 154쪽.

6 롤랑 바르트, 『밝은 방: 사진에 관한 노트』, 김웅권 역, 동문선, 2006, 89쪽.

7 롤랑 바르트, 같은 책, 124-5쪽.

8 롤랑 바르트, 같은 책, 141쪽.

9 롤랑 바르트, 『애도 일기』, 김진영 역, 걷는나무, 2018, 156쪽.

10 롤랑 바르트, 같은 책, 120쪽.

11 롤랑 바르트, 같은 책, 121쪽.

12 한석현, 「애도와 실재의 윤리: 롤랑 바르트의 『애도일기』와 『밝은 방』」, 석사학위 논문, 서울대학교, 2012, 74쪽.

13 롤랑 바르트, 『바르트의 편지들』, 변광배·김중현 역, 글항아리, 2020, 744-5쪽.

너를 기록한다는 것

1 Xan Brooks, "We're the same: one person, four eyes", The Guardian, 2006년 2월 9일 수정, 2023년 9월 4일 접속, <https://www.theguardian.com/film/2006/feb/09/features. xanbrooks>

2 정한석 외, "〈아들〉의 다르덴 형제를 주목해야 하는 까닭", 「씨네 21」 441호, 2004.02.27.

3 김이석, 「다르덴 형제의 영화 미학」, 『한국프랑스문화학회 학술발표논문집』, 한국 프랑스문화학회, 2006, 106쪽.

4 이때 '필연'이란 곧 자연적 필연성을 말합니다. 우리는 생명을 가진 존재이므로 때가 되면 밥을 먹어야 하고 겨울에는 몸을 덥혀야 하지요. 그런데 이는 엄밀히 말해서 자유로운 활동이 아니라 자연법칙에 의해 생명체에게 강제되는 자기보존의 명령입니다.

5 유적 본질이란, '어떤 것을 규정하는 가장 핵심적인 카테고리'입니다. 예를 들어, 아리스토텔레스가 규정한 인간의 유적 본질은 '정치적 동물'입니다.

6 한나 아렌트, 『인간의 조건』, 이진우 역, 한길사, 2017, 155-6쪽.

7 나카마사 마사키, 『한나 아렌트 『인간의 조건』을 읽는 시간』, 김경원 역, 아르테, 2017, 230-1쪽.

8 한나 아렌트, 같은 책, 73-4쪽.

참고문헌

예술, 깨어 있는 꿈

김진엽, 「예술이란 무엇인가? - 현대 영미 미학의 답변」, 『미학 예술학 연구』(Vol.16), 한국미학예술학회, 2002.

노엘 캐럴, 『예술철학』, 이윤일 역, 도서출판b, 2019.

아서 단토, 『무엇이 예술인가』, 김한영 역, 은행나무, 2015.

_____, 『예술의 종말 이후 - 컨템퍼러리 미술과 역사의 울타리』, 이성훈·김광우 역, 미술문화, 2004.

_____, 『일상적인 것의 변용: 예술철학』, 김혜련 역, 한길사, 2008.

알베르티, 『알베르티의 회화론』, 노성두 역, 사계절, 1998.

오병남, 『미술론 강의』, 세창출판사, 2014.

장민한, 「단토가 예술을 '깨어 있는 꿈'이라고 정의한 이유는? - 예술적 수사로서 은유, 양식, 미적 속성」, 『미학』 83권 2호, 한국미학회, 2017.

조지 디키, 『예술이란 무엇인가? 제도론적 분석』, 강은교 외 역, 전기가오리, 2019.

불안하다, 그러나 걷는다

Alberto Giacometti, *Alberto Giacometti: sculpture, paintings, drawings*, ed. Angela Schneider, Munich;New York, Prestel, 1994.

_____, Alberto Giacometti-Ecrits, Michel Leiris et Jacques Dupin ed., Hermann, 2001(1990).

장폴 사르트르, 『실존주의는 휴머니즘이다』, 방곤, 문예출판사, 1981.

_____, 『존재와 무 I·II』, 손우성 옮김, 삼성출판사, 1993.

_____, 『존재와 무』, 정소성 역, 동서문화사, 2009.

_____, 『벽: 장 폴 사르트르 소설집』, 김희영 역, 문학과지성사, 2005.

김연수, 『나는 유령작가입니다』, 문학동네, 2016.

이재은, 「자코메티의 인물 구성 조각에 표현된 공간개념」, 『현대미술사연구』 Vol.15, 2003.

세바스찬 가드너, 『사르트르의 『존재와 무』 입문』, 강경덕 역, 서광사, 2019.

제임스 로드, 『자코메티: 영혼의 손길』, 신길수 역, 을유문화사, 2021.

제임스 로드, 『작업실의 자코메티』, 오귀원 역, 을유문화사, 2008.

조광제, 『존재의 충만, 간극의 현존: 장 폴 사르트르의 『존재와 무』 강해』, 그린비, 2013.

완전히 붕괴되는 시간

김상일, 『알랭 바디우와 철학의 새로운 시작 1·2』, 새물결, 2008.

알랭 바디우, 『사랑 예찬』, 조재룡 역, 길, 2010.

_____, 『존재와 사건 - 사랑과 예술과 과학과 정치 속에서』, 조형준 역, 새물결, 2013.

_____, 『철학을 위한 선언』, 서용순 역, 길, 2010.

_____, 『투사를 위한 철학』, 서용순 역, 오월의봄, 2013.

알랭 바디우 외, 『공산주의라는 이념』, 슬라보예 지젝·코스타스 두지나스 엮음, 진태원 외 역, 그린비, 2021.

알랭 바디우, 파비앵 타르비, 『철학과 사건 - 알랭 바디우, 자신의 철학을 말하다』, 서용순 역, 오월의봄, 2015.

크리스토퍼 노리스, 『바디우의 『존재와 사건』 입문』, 박성훈 역, 서광사, 2020.

토끼 굴이 얼마나 깊은지 보여주마

Situationist International, "The Decline and Fall of the Spectacle-Commodity Economy", *Unmasking L.A*, New York: Palgrave Macmillan US.

강준만, 『대중문화의 겉과 속』, 인물과사상사, 2013.

기 드보르, 『스펙타클의 사회』, 유재홍, 울력, 2014.

다자이 오사무, 『사양』, 신현선 역, 창비, 2015.

박정자, 『시뮬라크르의 시대』, 기파랑, 2019.

박치완, 『이데아로부터 시뮬라크르까지 - 플라톤. 벤야민. 들뢰즈. 보드리야르의 이미지론에 대한 비판적 성찰』, 한국외국어대학교출판부 지식출판원, 2016.

슬라보예 지젝·윌리엄 어윈 외, 『매트릭스로 철학하기』, 이운경 역, 한문화, 2003.

올더스 헉슬리, 『멋진 신세계』, 안정효, 태일소담, 2015.

존 스토리, 『대중문화와 문화연구』, 박만준 역, 경문사, 2002.

장 보드리야르, 『시뮬라시옹』, 하태환 역, 민음사, 2001.

질 들뢰즈, 『차이와 반복』, 김상환, 민음사, 2004.

플라톤, 『국가』, 천병희 역, 도서출판 숲, 2013.

한자경, 『실체의 연구- 서양 형이상학의 역사』, 이화여자대학교출판문화원, 2019.

벽을 넘어 벽으로

미셸 푸코, 『광기의 역사』, 이규현 역, 나남, 2003.

_____, 『감시와 처벌』, 오생근 역, 나남, 2020.

_____, 『성性의 역사 1~3』, 이규현 외 역, 나남, 2010/2018/2004

디디에 에리봉, 『미셸 푸코, 1926~1984』, 박정자 역, 그린비, 2012.

심재원, 『미셸 푸코의 『감시와 처벌』 읽기』, 세창, 2021.

요하나 옥살라, 『HOW TO READ 푸코』, 홍은영 역, 웅진지식하우스, 2008.

조지 오웰, 「1984」, 『디 에센셜 조지 오웰』, 정회성·강문순 역, 민음사, 2022.
프레데리크 그로, 『미셸 푸코』, 배세진 역, 이학사, 2022.
허경, 『미셸 푸코의 『광기의 역사』 읽기』, 세창, 2018.

예술가, 자본주의의 게릴라들

국립현대미술관, MMCA 작가와의 대화 | 노순택 작가 / MMCA Artist Talk | Noh Suntag
 (Short Version. Youtube. <https://www.youtube.com/watch?v=U5u5zZ3IqOE&t=109s>
기 드보르, 『파네지릭』, 이채영 역, 필로소픽, 2021.
김종길, 「민중미술을 읽는 몇 가지 열쇳말」, 『미술세계』 제44권(통권 제379호), 2016.
김종길, 「다시, 예술의 실천적 전위를 위하여!」, 『샤먼/리얼리즘』, 삶창, 2013.
김현호, '앓는 작가 노순택': 올해의 작가상 홈페이지;2014년;노순택;Critic 1, 2023년
 8월 9일 접속, <http://koreaartistprize.org/project/%EB%85%B8%EC%88%9C
 %ED%83%9D/>
발터 벤야민, 『브레히트와 유물론』, 윤미애, 최성만 역, 도서출판 길, 2020.
_____, 『발터 벤야민의 문예이론』, 반성완 편역, 민음사, 1983.
베르톨트 브레히트, '시에 안 좋은 시대', 『꽃을 피우는 사과나무에 대한 감격』, 공
 진호 역, 아티초크, 2023.
수전 손택, 『사진에 관하여』, 이재원 역, 이후, 2005.
양효실, 『권력에 맞선 상상력, 문화운동 연대기 - 차이를 넘어 금지를 깨트린 감각
 의 목소리와 문화다원주의』, 시대의창, 2017.
에르트무트 비치슬라, 『벤야민과 브레히트 - 예술과 정치의 실험실』, 윤미애 역, 문
 학동네, 2015.
이광석, 『옥상의 미학 노트』, 현실문화, 2016.
이득재, 「상황주의자 기 드보르」, 『문화과학 26』, 문화과학사, 2001.
진중권, 『미학 에세이』, 씨네북스, 2013.
한병철, 『피로사회』, 김태환 역, 문학과지성사, 2012.

신은 용서할 수 있을까

이규리, 『최선은 그런 것이에요』, 문학동네, 2014.
이시영, 『우리의 죽은 자들을 위해』, 창비, 2007.
이청준, 「사랑과 화해의 예술 - 새와 나무의 합창」, 『본질과현상』 2005년 가을호.
자크 데리다, 『그라마톨로지』, 김성도 역, 민음사, 2010.
_____, 『신앙과 지식/세기와 용서』, 최용호·신정아 역, 아카넷, 2016.
_____, 『법의 힘』, 진태원 역, 문학과지성사, 2004.
_____, 『마르크스의 유령들』, 진태원 역, 그린비, 2014.
_____, 『글쓰기와 차이』, 남수인 역, 동문선, 2001.
_____, 안 뒤푸르망텔, 『환대에 대하여』, 이보경 역, 필로소픽, 2023.

_____, 안 뒤푸르망텔, 『환대에 대하여』, 이보경 역, 필로소픽, 2023.

장 자크 루소, 『언어 기원에 관한 시론』, 주경복, 고봉만 역, 책세상, 2019.

_____, 『에밀』, 김중현 역, 한길사, 2003.

_____, 『고백록 1·2』, 이용철 역, 나남, 2012.

조르조 아감벤, 『아우슈비츠의 남은 자들』, 정문영 역, 새물결, 2012.

조지 오웰, 「1984」, 『디 에센셜 조지 오웰』, 정회성·강문순 역, 민음사, 2022.

클로드 레비스트로스, 『슬픈 열대』, 박옥줄 역, 한길사, 1998.

페넬로페 도이처, 『HOW TO READ 데리다』, 변성찬 역, 웅진지식하우스, 2007.

프리모 레비, 『이것이 인간인가』, 이현경 역, 돌베개, 2007.

왜 우리는 사진을 불태우나?

그레이엄 앨런, 『문제적 텍스트 롤랑/바르트』, 송은영 역, 앨피, 2006.

낸시 쇼크로스, 『롤랑 바르트의 사진 – 비평적 조망』, 조주연 역, 글항아리, 2019.

대리언 리더, 『라캉』, 이수명 역, 김영사, 2002.

롤랑 바르트, 『애도 일기』, 김진영 역, 걷는나무, 2018.

_____, 『바르트의 편지들』, 변광배, 김중현 역, 글항아리, 2020.

_____, 『텍스트의 즐거움』, 김희영 역, 동문선, 2022.

_____, 『밝은 방: 사진에 관한 노트』, 김웅권 역, 동문선, 2006.

박상우, 『롤랑 바르트, 밝은 방』, 커뮤니케이션북스, 2018.

수전 손택, 『사진에 관하여』, 이재원 역, 이후, 2005.

슬라보예 지젝, 『HOW TO READ 라캉』, 박정수 역, 웅진지식하우스, 2007.

한석현, 「애도와 실재의 윤리: 롤랑 바르트의 『애도일기』와 『밝은 방』」, 석사학위논
문, 서울대학교, 2012.

너를 기록한다는 것

Xan Brooks, "We're the same: one person, four eyes", The Guardian, 2006년 2월 9일 수정,
2023년 9월 4일 접속, <https://www.theguardian.com/film/2006/feb/09/features.
xanbrooks>

김이석, 「다르덴 형제의 영화 미학」, 『한국프랑스문화학회 학술발표논문집』, 한국프
랑스문화학회, 2006.

나카마사 마사키, 『한나 아렌트 『인간의 조건』을 읽는 시간』, 김경원 역, 아르테,
2017.

정창조, 『한나 아렌트 사유의 전선들』, 두번째테제, 2018.

정한석 외, "〈아들〉의 다르덴 형제를 주목해야 하는 까닭", 「씨네 21」 441호,
2004.02.27.

한나 아렌트, 『인간의 조건』, 이진우 역, 한길사, 2017.

_____, 『예루살렘의 아이히만』, 김선욱 역, 한길사, 2006.

_____, 『어두운 시대의 사람들』, 홍원표 역, 한길사, 2019.